Ebers, Georg

Cicerone durch das alte und neue Ägypten

1. Band

Ebers, Georg

Cicerone durch das alte und neue Ägypten

1. Band

Inktank publishing, 2018

www.inktank-publishing.com

ISBN/EAN: 9783747775059

CICERONE

DURCH DAS

ALTE UND NEUE ÆGYPTEN.

EIN LESE- UND HANDBUCH

FÜR FREUNDE DES NILLANDES

VON

GEORG EBERS.

ERSTER BAND.

STUTTGART UND LEIPZIG.

DEUTSCHE VERLAGS-ANSTALT (VORMALS ED. HALLBERGER).

1886.

4

SR. EXCELLENZ

HERRN DR. H. V. STEPHAN,

dem Schöpfer und Förderer der deutschen Reichspost, dem trefflichen Kenner der ägyptischen Kultur, widmet dieses Werk, zu dem er die Anregung gegeben,

in aufrichtiger Verehrung

GEORG EBERS

Verzeichniss des Inhalts.

*) Im Text S. 229 ift 1517 in 1317 zu verbeffern.

Vorwort.

Is es galt, den Text zu meinem Prachtwerk «Aegypten in Bild und Wort» zu schreiben, ift es mit aller Liebe und Sorgfalt gefchehen, aber die Befitzer diefes unter Leitung des zu früh verftorbenen Gnauth wahrhaft künftlerifch und prächtig ausgeftatteten Werkes liefsen fich nur zu oft durch den reichen und fchönen Bilderfchmuck, der es ziert, von dem Texte abziehen, und das Lefen ward ohnehin erfchwert durch die Gröfse des Formates und die Laft diefer ftattlichen, recht fchweren Bände. Wie Vielen war es auch verfagt, Einficht in diefs theure Buch zu erlangen. So kam es, dafs meine mühevolle Lieblingsarbeit weit weniger Beachtung fand, als ich wünfchen mufste, und wie der hochverdiente Mann und ebenfo treffliche als fleifsige Kenner Aegyptens, dem diefes Werk gewidmet ift — er hat felbft ein tüchtiges Buch über das moderne Aegypten gefchrieben — mich aufforderte, den Text des Prachtwerkes befonders herauszugeben und ihn damit den Freunden Aegyptens zugänglicher zu machen, bin ich diefem Verlangen gern näher getreten und habe den vor fechs Jahren abgefchloffenen Text einer gründlichen Durch- und Umarbeitung unterzogen. Was fich feitdem in Aegypten ereignet, was die ägyptologifche Forfchung Neues herzugebracht hat, ift berückfichtigt worden, und fo darf das hier Gegebene als entfprechend dem gegenwärtigen Stande unferes Wiffens über das alte und neue Aegypten bezeichnet werden.

Die politifchen Ereigniffe haben bis in die letzten Monate fortgeführt und auch noch Naville's Ausgrabungen in Gofen und

Mafpero's jüngfte Funde und Beftrebungen erwähnt werden können.
Die Kunde von der Wiederauffindung der Stätte des alten Nau-
kratis (Bd. I, S. 68) ift erft ganz vor Kurzem nach Europa gelangt.
Dem Engländer Mr. Petrie danken wir die Ausgrabung der-
felben, und die mancherlei Bronzefachen, befonders aber die Töpfer-
arbeiten, welche er gefunden und fchon zum Theil nach Europa
gebracht hat, beftätigen die Nachrichten des Herodot und unfere
eigene, mehrfach ausgefprochene Anficht, dafs man im nördlichen
Delta die Centralftätte des hellenifchen und vielleicht auch des
phönizifchen Handels mit Gegenftänden der ägyptifchen Kleinkunft
zu fuchen habe.

Mit fehr erfreulichen Refultaten find die Bemühungen des
Comités gekrönt worden, welches fich zur Erhaltung der edelften
Werke der arabifchen Baukunft zunächft in Kairo zufammengethan
hat. Es geht, immer in nächfter Fühlung mit der Regierung,
befonnen und doch energifch vor, und es finden fich unter den
Leitern diefer Reftaurirungsarbeiten ganz vorzügliche Kenner der
altarabifchen Kunft. Als Präfident fteht Zeki Pafcha dem Comité
vor; von den mafsgebenden Perfönlichkeiten unter ihm nenn' ich
nur Artin Bē, unfern trefflichen Landsmann Franz-Pafcha, den
vielbewährten Architekten des Chedīw, und Rogers Bē, den früheren
englifchen Konful, welcher fich befonders als Kenner der alt-
arabifchen Münzen einen grofsen Namen erworben hat. Ganz vor
Kurzem hat das Comité (Le Caire 1885) einen ausgezeichneten
Bericht abgeftattet, und wenn es fortfährt, wie es begonnen,
werden die Mofcheen und Privatbauten aus vorosmanifcher Zeit
ficher vor Untergang und Verunzierung noch lange erhalten bleiben
können. In einem befonderen Mufeum werden einzelne bemerkens-
werthe Stücke der altarabifchen Kunft würdig aufbewahrt.

Der Verfaffer hat den vorliegenden Blättern den Namen eines
«Cicerone» gegeben, und in der That können fie als Führer durch
alle wichtigeren Lokalitäten und alle Gebiete des Lebens im alten
wie im neuen Aegypten gelten; aber fie follen die Reifehandbücher
(den ausgezeichneten Bädeker, Prokefch von Often's Nilfahrt,
das Meyer'fche Handbuch etc.) keineswegs verdrängen oder über-

flüffig machen. Der Reifende wird vielmehr gut thun, mit dem
Bädeker in der Hand das Nilthal zu durchwandern und feine
Merkwürdigkeiten aufzufuchen; wenn er aber in das Zelt, das
Hôtel, den Dampfer, die Dahabīje oder die Heimat zurückgekehrt
ift, mag er den «Cicerone» zur Hand nehmen, und er wird in
demfelben Alles, was er gefehen und bewundert hat, in lebendiger
Rede befchrieben und gewürdigt finden. Zu Haufe wird er, von
diefem Buche geleitet, das unter einem lichteren Himmel mühevoll
Genoffene noch einmal mühelos durchzugeniefsen vermögen.

Wem es nicht vergönnt war, das Nilthal felbft zu befuchen,
dem foll und wird der «Cicerone» Alles vorführen, was wiffens-
und bemerkenswerth in demfelben ift. Er wird ihn vertraut
machen mit Land und Leuten, der Gefchichte und den Denk-
mälern Aegyptens von der älteften Zeit an bis in unfere Tage.
Wohl kann er auch dem Gelehrten als Nachfchlagebuch dienen,
aber er ift zunächft für alle Gebildeten beftimmt, und wenn fich
das erfüllt, was ich mit diefem Buche bezwecke, fo wird es an
manchem Familientifche vorgelefen werden und den Zuhörern
jedenfalls Belehrung und Anregung und hoffentlich auch Unter-
haltung und einigen Genufs gewähren. Sie werden fich in der
Gegenwart in die Vergangenheit, im kalten Norden unter den
Himmel des Südens und an den ehrwürdigften der Ströme ver-
fetzt finden, und wenn fie den «Cicerone» zufchlagen, fich zu Haufe
fühlen in dem merkwürdigften aller Lande. Manchen, der fonft
nicht an Reifen gedacht hätte, führt der «Cicerone» vielleicht gen
Süden, auf das Meerfchiff, an den Nil und in den Schoofs von
mannigfaltigen Genüffen, von denen ihm mein mit ganzer Hin-
gabe an den geliebten Stoff gefchriebenes Buch einen leifen Vor-
gefchmack bieten foll.

Eines Tages, fo hoff' ich, wird man mit Eifer auf das Pracht-
werk mit feinen köftlichen Bildern und auch wohl auf den «Cice-
rone» zurückgehen, denn beide find beftimmt, viele Dinge der
Vergangenheit zu entreifsen, welche die Gleichmacherei unferer
europäifchen Kultur wie ein Bild von der Tafel zu wifchen droht.
Diefs gilt weniger von den Denkmälern aus heidnifcher Zeit, denen

fo viele fpezielle Werke gewidmet find, als von dem eigenartigen muslimifchen Leben in den Städten Aegyptens. Auch die Erfteren hab' ich eingehend und mit Freude behandelt, aber dem Letzteren ift befondere Aufmerkfamkeit und grofser Fleifs zugewandt worden, denn fchon jetzt geht eine Befonderheit des muslimifchen Lebens nach der andern verloren, und da der europäifche Einflufs im Nilthale mächtig bleiben mufs, wird dafelbft fchon in wenigen Jahrzehnten das rein und echt Arabifche überall verwifcht, befchädigt und zum Theil ausgemerzt fein. Um zu fehen, wie es früher gewefen, als die arabifche Kultur noch unverfälfcht blühte und offen zu Tage lag, wird man dann vielleicht nicht an letzter Stelle fich an des Verfaffers Arbeiten wenden.

Nichts von Allem, was einmal da war, ift fpurlos in's Nichts übergegangen und ohne Folgen geblieben, und am wenigften wohl das muslimifche Leben. Wie die ägyptifche Kultur auf die der gefammten alten Welt und der muslimifchen Völker mächtigen Einflufs geübt hat, fo wirkt die arabifche in der unferen auf vielen Gebieten des Dafeins fort, und wo dergleichen Einwirkungen nachweisbar find, zeigt der «Cicerone» gern darauf hin. Er will nicht nur befchreiben und belehren, fondern auch zu eigenem Nachdenken und zu eigenem Studium anregen, und wenn ihm diefs gelungen ift, wenn diefs Werk dem Lande meiner Neigung neue Freunde wirbt und es den alten Freunden deffelben werther und anziehender erfcheinen läfst als vorher, wenn es Denen, welche Aegypten befucht haben, das, was ihnen doit an Eindrücken und Vorftellungsbildern zu Theil geworden, erft recht zu Eigen macht und wenn es endlich das, was die Zeit an den Kulturftätten des Nilthals zerbröckelt und fortfpült, lebendig erhält im Gedächtnifs der Menfchen, dann hat der Verfaffer Alles erreicht, was er mit der Herausgabe des «Cicerone» bezweckte.

Tutzing am Starnberger See, im Auguft 1885.

GEORG EBERS.

Das alte Alexandria.

er von den Völkern des Nordens und Weftens Aegypten betritt, der fetzt feinen Fufs zuerft auf den Boden Alexandrias. Ermüdet von der langen Seereife und von all den eigenartigen Bildern, die ihm in dem fremden Welttheile begegnet find, fucht er die nächtliche Ruhe. An die Heimat gedenkend fchliefst er die Augen.

Da durchbricht ein lauter, weithin tönender Sang das Schweigen der Nacht. Das ift des Mu'eddin Ruf zum Gebet, die Glockenftimme des Orients, und es hat die Natur in die Männerbruft ein Metall gelegt, deffen Schwingungen nachhallen im Herzen des Hörers. In langgezogenen, tiefen Tönen fingt der Mu'eddin Segen herab auf die ruhende Stadt. «Gebet ift beffer als Schlummer!» ruft er dem Schlaflofen zu, und am lauteften erhebt fich feine Stimme, wenn er in dreimaliger Wiederholung ausruft: «Es ift kein Gott aufser Allah!» oder das ein fchönes Gebet einleitende: «O Herr, Herr, Herr!»

Bevor wir uns vom Lager erheben, um das Alexandria von heute, die halb europäifche Schwelle des Nilthals, kennen zu lernen, wenden wir den Geift rückwärts und verfuchen es, uns von der Griechenftadt in Aegypten, dem berühmteften Orte des fpäteren Alterthums, ein Bild zu geftalten.

Alexandria war eine der jüngften Städte der alten Welt, aber zu gleicher Zeit eine der glänzendften und gröfsten. Die Schnelligkeit der Zunahme ihres äufsern Wachsthums, ihrer Volksmenge und ihres Handelsverkehrs fteht nicht hinter der der grofsen Städte der neuen Welt zurück, und in Bezug auf das rafche Erblühen

Ebers, Cicerone. 1

der höheren Güter des Menfchengefchlechtes: der Kunft und des Wiffens, hat keine amerikanifche Stadt ihm auch nur annäherungsweife Gleiches zur Seite zu ftellen. Verdankt die grofse Handels- und Gelehrtenftadt in der That, wie diefs fo häufig behauptet worden ift, ihrer glücklichen Lage folches wunderbar fchnelle Aufblühen?

Auf den erften Blick will diefs fchwer einleuchten. Die Küfte des nördlichen Aegypten ift flach, einförmig und unfchön, und wenn auch die Wogen des Mittelländifchen Meeres hier im Sonnenfchein nicht weniger blau erglänzen, als an den von Orangenduft umwehten Ufern von Sorrent und in der fonnigen Bucht von Malaga, fo brechen fie fich doch im Hafen von Alexandria an zahlreichen, die Schifffahrt gefährdenden Klippen.

Trotz des weithin ftrahlenden Leuchtfeuers auf dem Pharus von Rās et-Tīn kann und darf heute noch kein Fahrzeug bei Nacht in den alexandrinifchen Hafen einlaufen. Ein künftlicher Kanal, den Muhamed 'Ali, der Gründer des vizeköniglichen Haufes, anlegte und nach dem damals regierenden Sultan den Mahmudīje-Kanal benannte, kein Mündungsarm des Nil, bewäffert das Weichbild der Stadt. Er hat derfelben auch Trinkwaffer zu liefern, denn folches läfst fich dem Boden Aegyptens, aus welchem nur falzige Quellen entfpringen, durch Anlage von Brunnen nicht abgewinnen.

Regnerifch und von Stürmen umweht ift in den Wintermonaten die alexandrinifche Küfte, und der Himmel, deffen reine Bläue fchon über Kairo nur felten von Wolken umfchleiert wird, die in flüchtigen Schauern niedergehen, ift hier in den Wintermonaten nicht weniger häufig getrübt, als auf den Halbinfeln des füdlichen Europa. Dabei war die Stätte, welche Alexander wählte, um einen Ort auf ihr zu begründen, der die Güter Aegyptens und die arabifchen und indifchen Schätze und Waaren dem Weltverkehr überliefern follte, im äufserften Nordweften der Deltaküfte, alfo weit entfernt von der Aegypten und Syrien verbindenden Karawanenftrafse und dem Rothen Meere gelegen.

Und dennoch ift der Platz, welchen der geniale Scharfblick Alexander's auswählte, der einzige in Aegypten, der alle Bedingungen in fich vereinte, die für den Weltort, wie Alexander ihn dachte und wie er fich thatfächlich feiner Erwartung gemäfs geftaltete, erforderlich waren.

Eine grofse griechifch-ägyptifche Stadt in feinem Sinne hatte die doppelte Aufgabe zu erfüllen, die Erzeugniffe des Nilthals und die auf dem Rothen Meere von Süden her dorthin gebrachten Waaren in ihrem Hafen zu vereinigen, um fie von dort aus durch hellenifche Händler in den Weltverkehr überzuführen und anderfeits das in dem neuen Emporium aufblühende hellenifche Leben auf Aegypten wirken zu laffen. Erftarrt und regungslos wie feine Mumien hatte er das alte Reich der Pharaonen gefunden. In Alexandrien follte der griechifche Geift eine neue Heimat finden, die Jahrtaufende alten ägyptifchen Bande löfen und den Barbarenftaat am Nil zu einem regfamen Gliede des gewaltigen Körpers jenes griechifchen Weltreichs umgeftalten, deffen Errichtung er für das Endziel feiner Heldenlaufbahn anfah.

Im Often der ägyptifchen Küfte lagen die alten Häfen von Pelufium und Tanis an den gleichnamigen Mündungsarmen des Nil. Er wählte fie nicht zur Anlage des neuen Griechenortes, denn es war feinem eigenen Scharfblick oder demjenigen der Gelehrten, die feine Armeen begleiteten, nicht entgangen, dafs die von Weften nach Often wogende Strömung des Mittelmeers, welche die ägyptifche Küfte befpült, den mit der Ueberfchwemmung alljährlich in die See geführten Nilfchlamm mit fich führt und die weiter öftlich gelegenen Häfen verdirbt.

Wie recht er gefehen, hat die Zukunft bewiefen, denn während heute noch alljährlich Taufende von Schiffen die Rhede von Alexandria anlaufen, wurden die alten berühmten Häfen von Pelufium und Askalon, Tyrus und Sidon durch Schlammablagerungen verflacht, verftopft und verdorben.

Im Jahr 332 v. Chr. gründete Alexander die Stadt, und es wird von Träumen und guten Vorbedeutungen berichtet, die ihn zu dem grofsen Werke ermuthigten und dem neuen Orte eine glänzende Zukunft verhiefsen.

Gegenüber dem ägyptifchen Schifferorte Rhakotis (und zwar in feinem Norden) lag die altberühmte und der Küfte benachbarte Infel Pharus; hinter dem Flecken in feinem Süden der mareotifche Landfee, welcher mit dem weftlichen Nilarme durch künftliche, leicht zu erweiternde Kanäle verbunden war. Die Meeresbucht mit der Infel bot Raum für zahlreiche Seefchiffe, in dem Landfee fanden viele taufend Nilboote Platz. Eine zwifchen beiden fich

4 Gründung und rafches Erblühen.

erhebende Stadt war gleich günftig gelegen für die Einfuhr wie
für die Ausfuhr, und hellenifches Leben konnte fich hier um fo
ungehinderter entwickeln, je weniger bedeutend die ägyptifche
Ortfchaft war, an die fich feine Gründung fchliefsen follte.
In Homer's Odyffee finden fich die Verfe:

«Eine der Infeln liegt in der weitaufwogenden Meerflut
Vor des Aegyptos Strom, und Pharus wird fie geheifsen.»

Diefe Verfe foll bei Rhakotis der fchlafende Alexander aus
dem Munde eines ehrwürdigen Greifes vernommen haben, der ihm
im Traume erfchien.

Die Vermeffung des Grund und Bodens ward angeordnet,
und der Architekt Dinokrates erhielt die Aufgabe, einen Plan zu
entwerfen. Diefer gewann die Geftalt eines griechifchen Mantels
oder eines Fächers, und man begab fich an's Werk, die Richtung,
der die Strafsen zu folgen hatten, und die Umriffe der Plätze auf
dem ebenen Baugrund anzugeben, indem man weifsliche Erde
ftreute. Diefe letztere ging den Gehülfen des Architekten aus,
und man half fich, indem man das reichlich vorhandene Mehl
der Arbeiter zu Hülfe nahm. Kaum, fo erzählt die Sage, lag diefes
am Boden, als zahllofe Vögel herbeigeflogen kamen, um von der
willkommenen Speife zu koften. Alexander begrüfste das Erfcheinen
der gefiederten Gäfte als ein günftiges, auf das fchnelle Erblühen
und den künftigen Reichthum der Stadt deutendes Vorzeichen.
Und in der That! Wie die Vögel dem Mehle, fo ftrömten
bald aus ganz Hellas unternehmungsluftige Auswanderer herbei,
Kaufleute und Flüchtlinge aus Syrien und Judäa, Arbeiter und
Händler aus Aegypten drängten fich zu dem neuen Orte, und
als Alexander's tüchtiger General Ptolemäus, der Sohn des Lagus,
welcher den Beinamen des Retters (Soter) empfing, erft als Statt-
halter und dann als König feine glänzende Refidenz in ihm auffchlug
und feine nächften begabten Nachfolger Philadelphus und Euergetes
nicht nur die äufsere Macht Aegyptens und feinen Handel und
Reichthum fteigerten, fondern auch vor Allem beforgt waren,
Alexandria zum Mittelpunkt des gefammten geiftigen Lebens ihrer
Zeit zu erheben, da ftrömten die Gelehrten des Orients und
Occidents hier zufammen und wetteifernd gediehen Handel und
Wiffenfchaft zur herrlichften Blüte.

Von keiner Stadt des Alterthums befitzen wir fo viele Nach-
richten, und doch find von keiner fo wenig erkennbare Refte
übrig geblieben, wie von Alexandria. Vergeblich fuchen wir nach einer der Stadt gegenüber liegen-
den Infel, und doch ift das Eiland Pharus heute noch vorhanden.
Die Ptolemäer hatten es durch einen Dammbau von Quader-
fteinen mit dem Feftlande verbunden. Nach den fieben Stadien,
welche diefe ungeheure Brücke mafs, empfing fie den Namen das
Heptaftadion. Sie umfchlofs die Wafferleitung, welche die Infel
mit Getränk verfah, und theilte den Hafen in zwei Baffins, die
heute noch vorhanden find. Das öftlichere, der nicht mehr be-
nützte «neue Hafen», wurde im Alterthum «der grofse» genannt,
das weftlichere, in welches der von Europa kommende Reifende
einläuft und das durch den abgefetzten Chediw Isma'il grofsartige
Erweiterungen erfuhr, der heutige «alte Hafen», hiefs in griechifcher
Zeit, wahrfcheinlich nach dem Tochtermanne des Ptolemäus Soter
und der Thaïs, der des Eunoftus. Lange hielt man feft an diefem
Namen, denn er bedeutet «Kehrein».

Beide waren durch überbrückte Durchfahrten mit einander
verbunden. Diefe letzteren hat Schlamm und eine Menge von
Reften verfallener Bauten längft verfchloffen, und aus dem von
Menfchenhand errichteten Brückendamme ift durch feinen Zu-
fammenfturz, das von den Wogen zu ihm hingefpülte Geröll und
Trümmerwerk, fowie durch künftliche Vergröfserung eine breite
Landzunge geworden. Viele Häufer des modernen Alexandria
erheben fich auf dem alten Heptaftadion, und feinen Boden betritt
zuerft der Fufs der hier landenden Fremden, denn an feinem Weft-
ufer werfen die grofsen abendländifchen Dampfer die Anker aus.

Die Infel Pharus ift die Landfpitze an feinem nördlichen Ende.
Heute noch ift fie der Träger eines Leuchtthurmes; aber diefer
fteht an der weftlichften Spitze des Eilandes, während der alt-
berühmte Bau des Softratus, welcher nach feinem Standorte
«Pharus» hiefs und nach dem wir heute noch unfere Leuchtthürme
Pharus nennen, fich am entgegengefetzten Theile der Infel erhob.
Er hatte die Aufgabe, den Weg in den klippenreichen Eingang des
grofsen Hafens zu zeigen, und gehörte zu den vornehmften Wundern
Alexandrias und der alten Welt. An Höhe überbot er felbft
die Cheopspyramide, und doch glänzt, Dank den phyfikalifchen

Hülfsmitteln unserer Zeit, das Licht von dem niedrigen Thurme
von heute viel weiter in die Ferne, als das Feuer auf der Spitze
seines riefigen Vorgängers geleuchtet hat. Ptolemäus Philadelphus
liefs ihn von dem Knidier Softratus aus weifsem Marmor erbauen
und feinen nach ihrem Tode vergötterten Eltern weihen. Der
berühmte Meifter im Hochbau meifselte mit einer Infchrift feinen
Namen in den Stein. Darüber foll er Stukk gelegt und auf diefen
denjenigen des königlichen Bauherrn gefchrieben haben, damit,
wenn der vergängliche Bewurf abfalle, fein, des Baumeifters, Name
den künftigen Gefchlechtern vor die Augen trete.

Begeben wir uns zu dem Feftlande zurück und fuchen wir
hier nach den Spuren der vorzüglichften Quartiere, Strafsen und
Prachtbauten der Stadt.

Weitaus das glänzendfte Viertel war das von den Wellen
des grofsen Hafens befpülte Bruchium, welches fich an den älteften
Theil der Stadt, der Rhakotis hiefs und einft ein ägyptifcher
Schifferflecken gewefen war, anfchlofs. Diefs Quartier blieb immer
hauptfächlich von Aegyptern bewohnt, und wie alle ägyptifchen
Orte, fo befafs auch diefer feine an feiner Weftgrenze gelegene
Todtenftadt. Ging doch, wie die Sonne nach ihrer Tagesbahn,
die Seele nach ihrem Erdenlaufe im Weften unter, wo die allem
Leben feindliche Wüfte fich ausbreitete, und wohin man das
Reich des Todes verlegte. Wie die Aegypter, fo beftatteten auch
die Koloniften hier ihre Verftorbenen bis in fpäte chriftliche Zeit,
und wer heute die Umgebung der Pompejusfäule befucht und
entlang dem Strande des Meeres gen Weften wandert, wird Grüfte
im Ufergefels und weiter landeinwärts Katakomben von beträcht-
licher Ausdehnung finden. Auch in Alexandria liefsen die Bürger
von ägyptifcher Herkunft ihre Todten balfamiren, während die
Griechen die heimifche Sitte der Leichenverbrennung bis in die
Zeit der Antonine beibehielten.

Später wurden die Leichname begraben. Der Wiener Kauf-
herr Th. Graf hat vor zwei Jahren einen griechifch-römifchen
Friedhof entdeckt und freigelegt, in dem die Leichen, welche hier
vom Ende des vierten bis in's fiebente Jahrhundert n. Chr. bei-
gefetzt worden find, in ihren Prachtgewändern beftattet lagen.
Männer-, Frauen- und befonders zahlreiche Kinderleichen find von
dem genannten Herrn zu Tage gefördert worden, und die Kleider,

in denen man fie in die Erde gefenkt hatte, und welche gegen-
wärtig in Wien konfervirt werden, lehren, eine wie hohe Ent-
wicklung die Textilinduftrie fchon in jenen frühen Tagen erreicht
hatte.

Im Often des Bruchium wohnten die Juden. Sie befafsen
hier ihr eigenes Viertel, ftanden nur in lockerem Zufammenhang
mit ihren Brüdern in Paläftina und übertrafen zu Zeiten an Reich-
thum und Einflufs alle anderen Theile der Bevölkerung, hatten
aber auch manchmal, und zwar nicht ohne ihre eigene Schuld,
Schweres zu erleiden. Ihre Sprache, Lebensführung und Bildung
war griechifch geworden, und den helleniftifchen Juden von
Alexandria — fie machten in ihren beften Tagen zwei Fünftel
der gefammten Bürgerfchaft aus und hatten ihren befondern Vor-
fteher, den fogenannten Alabarchen — den helleniftifchen Juden
kommt in erfter Reihe das Verdienft zu, das morgenländifche
Wiffen jener Zeit mit dem abendländifchen vermittelt zu haben.

Die genannten Quartiere waren durch ein Netz von Gaffen,
in denen Reiter und Wagen bequem verkehren konnten, verbunden.
Sie fchloffen fich an zwei einander kreuzende Hauptftrafsen. Die
längere, von Südweften nach Nordoften gerichtete, ging von der
Todtenftadt bis zum Judenviertel und endete gegen Morgen beim
kanopifchen Thore, der heutigen Porte de Rofette; die andere,
welche die erfterwähnte rechtwinklig fchnitt, lag zwifchen zwei
Thoren, dem der Sonne und dem des Mondes, und ein jüngft
inmitten ihres Pflafters aufgefundener Humusftreifen fcheint zu
beweifen, dafs Pflanzungen fie gefchmückt haben. Beide waren
von ungewöhnlicher Breite und Schönheit. Auf einem vierzehn
Meter breiten Pflafter von geglättetem Granit konnten die Ge-
fpanne der Reichen, die Laftwagen und ftattlichen Reiterzüge,
welche durch das kanopifche Thor vom Hippodrom heimkehrten,
einander ausweichen, und auch wenn die Sonne glühend brannte
oder heftige Regengüffe fielen, fanden die Fufsgänger Schutz, denn
die breiten Bürgerfteige waren mit fchönen Säulenarkaden über-
wölbt.

Verfchwunden ift heute das Thor der Sonne und des Mondes,
die Kolonnaden find geftürzt, neue Erdlagen bedecken das alte
Pflafter; die Wafferleitungen unter demfelben konnten aber vor
wenigen Jahren ihrem alten Zwecke zurückgegeben werden. Von

den Häufern der Bürger blieb wenig erhalten, und doch begegnet
der Suchende, wenn er die Quartiere der wohlhabenden Europäer
verläfst und fich den befcheidenen, von Aegyptern bewohnten
Vierteln im Weften der Stadt zuwendet, wenn er dem Ufer des
Meeres folgt, oder durch das kanopifche Thor, die heutige Porte
de Rofette, in's Freie wandert, mancher Spur eines alten Haufes
oder Prachtbaues. Es gilt hier nur die Augen offen zu halten!
Denkmäler von befonderem Kunftwerthe darf man freilich nicht zu
entdecken erwarten, wohl aber Cifternen aus alter Zeit, Mauer-
fpuren von Tempeln und Paläften, Schwellen, Thürpfoften und
Architravftücke von Marmor; in den Mofcheen fchön gearbeitete
Säulen aus griechifchen Heiligthümern; als Trog, aus dem ein
Efel feinen Durft löfcht, einen Steinfarkophag; als Seffel, auf dem
eine arabifche Mutter ihr Knäblein faugt, oder aufserhalb der Thore,
halb vom Sande verdeckt und von Wüftenkraut umwachfen, den
Schaft einer Säule. Alexandrinifche Kunftwerke: Mosaiken, Gemmen,
Reliefs werden in vielen europäifchen Mufeen bewahrt und legen
ein glänzendes Zeugnifs für die Meifterfchaft ihrer Schöpfer ab.
Schreiber's Forfchungen werfen ein neues und ganz unerwartetes
Licht auf diefen Theil der griechifchen Kunft. Sie zeigen, wie
man gerade in Alexandrien die Wände prächtiger Bauten mit
Reliefplatten zu fchmücken liebte, und wie finnig und im beften
Sinne realiftifch man hier auch landfchaftliche Motive bei der Dar-
ftellung idyllifcher Stoffe zu verwerthen verftand.

Von dem Binnen-Hafen am mareotifchen See zum Meere
und von diefem zu jenem zurück drängte der tägliche Verkehr
der Alexandriner. An den Fefttagen wandte er fich namentlich
in den vornehmeren Strafsen dem Bruchium zu. Standen hier
doch die Paläfte der Könige mit dem Mufeum und feiner Bibliothek,
die edelften Tempel der griechifchen Götter, das Soma genannte
Maufoleum mit der Leiche Alexander's des Grossen, der Cirkus
und das Theater, die Ringfchule, die mäanderförmige Reitbahn
und manches andere öffentliche Bauwerk, dem die vornehmen
Beamten, die Gelehrten und Künftler, die freigeborene Jugend
und die fchauluftige Menge zuftrömte.

Theokrit macht uns zu Zeugen des Gedränges am Tage
eines Adonisfeftes, das die befreundeten Frauen zweier in Alexandria
anfäffigen Bürger aus Syrakus mit einander befuchen. Gorgo und

Praxinoa benehmen fich dabei durchaus nicht anders, als wären fie ftatt im dritten Jahrhundert vor der Geburt Chrifti in unferen Tagen geboren.

Gorgo erfcheint und Praxinoa befiehlt der Magd:

«Einen Stuhl her, Eunoa, hurtig!
Auch ein Kiffen darauf!»

Nachdem Gorgo Platz genommen und Athem gefchöpft hat, feufzt fie:

«Ach, mein klopfendes Herz! Kaum hab' ich hieher mich gerettet,
Freundin, aus dem Gedränge von Volk, dem Gedränge von Wagen.
Nichts als Stiefel und nichts als Kriegsrock tragende Männer.
Ach, und der ewige Weg! Wir wohnen fo weit von einander.»

Praxinoa beklagt fich über ihren Tölpel von einem Mann, der diefe elende Wohnung «am Ende der Welt» (vielleicht in der Nähe des Thores der Sonne) gemiethet habe. Gorgo mahnt fie, nicht in Gegenwart des Kindes fo von dem Vater zu fprechen, und Praxinoa ruft dem Buben zu:

«Heifa, Zopyrion, herziges Kind, ich meine Papa nicht!»

Aber der kleine Grofsftädter ift klug und Tante Gorgo fagt:

«Ja, bei der heiligen Frau, er merkt's, gut ift der Papa, gut.»

Endlich ift Praxinoa's Toilette fertig, mit Hülfe der Magd, die nicht ohne Schelte davon kommt, und Gorgo ruft:

«Ei, wie vortrefflich das faltige Spangengewand fteht;
Sage, wie hoch Dir's kommt, Praxinoa, fertig vom Webftuhl?»

Und ihre Freundin gibt zurück:

«Gorgo, erinnere mich daran nicht! Zwei Minen des blanken
Silbers und mehr, und felbft an die Arbeit fetzt' ich das Leben.»

Nun läfst fich die Geputzte den Umwurf reichen, den Schirmhut zierlich auffetzen, und als auch diefs in Ordnung ift, übergibt fie den Buben der Wärterin, befiehlt, den Hund in's Haus zu rufen, die Thür zu verfchliefsen, und eilt mit ihrer Freundin auf die Strafse, dem königlichen Palaft im Bruchium entgegen.

Unverletzt gelangen fie durch das Gedränge bis zur Pforte des Königspalaftes, aber dort wird das Menfchengewirr noch dichter und Praxinoa ruft:

«Gib mir die Hand, o Gorgo! und halte Dich
Nur an der Eutychis an, Du Eunoa, dafs Du nicht abkommft!
Alle auf einmal hinein! Schliefs', Eunoa, feft Dich an uns an!
O ich Aermfte, da haben fie fchon mir den Schleier zerriffen,
Mitten entzwei, o Gorgo! — Um Zeus, fo müfteft Du glücklich
Werden, o Mann, ich bitte den Umwurf mir zu behüten.»

Der Angerufene erweist fich gefällig und als fie am Ziel find, lacht Eunoa:

«Schön, nun find Alle darin, fprach der in die Kammer die Braut fchlofs.»

Wir folgen den Syrakufanerinnen in das Bruchium und zu den Königspaläften. Diefe haben füdlich von der jetzt kaum mehr kenntlichen Halbinfel Lochias geftanden und zwar öftlich von der Stelle, an welcher fich früher die Nadel der Kleopatra, welche jetzt an der Themfe fragt, was fie dort foll, und ihre nach Amerika gefchleppte Zwillingsfchwefter erhoben. Köftliche Gärten umgaben die Wohnungen der Ptolemäer, und es fchlofs fich an fie die berühmtefte Stiftung des lagidifchen Königshaufes, das Mufeum mit feiner Bibliothek.

Kamen unfere Syrakufanerinnen aus der Gegend des Thores der Sonne, fo mufsten fie den Markt überfchreiten und von ihm aus der kanopifchen Strafse ein wenig nach Often hin folgen. Dann bogen fie links in eine Gaffe, kamen an dem mächtigen Rundbau des Amphitheaters vorbei, bei welchem ihnen Zettel mit dem Programm der aufzuführenden Spiele und aus Horn oder Elfenbein gefchnittene Billets zu der Feftvorftellung angeboten wurden. Aber Gorgo und Praxinoa widerftehen der Lockung und ruhen höchftens bei den Pflanzungen aus, welche auf dem künftlichen Berge des Soma, das Maufoleum Alexander's, angelegt worden waren.

Die Leiche des grofsen Gründers der Stadt hatte fchon der erfte Ptolemäus aus Babylon hieher gebracht, und fie verblieb in ihrem goldenen Sarkophage, bis ein entarteter Herrfcher aus dem Lagidenhaufe pietätlos das edle Metall einfchmelzen und an die Stelle des goldenen einen gläfernen Sarg fetzen liefs.

26

Die Frauen halten fich auf dem Bürgerfteige, denn der glatte, von dem Palaft aus durch das Bruchium zu den Hauptftrafsen führende Weg darf nur von den Mitgliedern des Hofes betreten werden. Er hiefs «die Königsftrafse», und auf diefe bezieht fich die fcharfe Antwort Euklid's auf Ptolemäus Soter's Bitte um ein Hülfsmittel, feine Lehrfätze leichter zu verftehen: «In der Mathematik gibt es keine Königsftrafse!»

Die Ringfchule rechts am Wege fteht heute leer, denn die alexandrinifchen Jünglinge find an der Feftfeier betheiligt. Auch in den Höfen und Sälen des Mufeums, an dem wir jetzt vorbeiziehen, ift es heute ftill, denn der König hat die vorzüglichften feiner Bewohner zu Gaft geladen.

Unferen Syrakufanerinnen wird nur in die Vorhalle des Palaftes Einlafs gewährt. Hier ruht, von künftlichen Gärten umgeben, das Bild des Adonis auf köftlichen, über einer filbernen Bettftatt gebreiteten Teppichen, hier ift die holde Kypris auf einem nicht minder prächtigen Lager zu fchauen. Sie dürfen das Feftlied der edlen Sängerin mit anhören, die auch im Ialemos des vorigen Jahres Meifterin war, aber fie müffen frühzeitig nach Haufe, denn Gorgo's Gatte ift noch nüchtern, und «ohne Frühftück», fagt fie, «ift Diokleidas lauter Galle.»

Wie die Adonisfeier die Frauen in das Bruchium zog, fo lockte das gröfste Feft der Alexandriner, die Dionyfien, die Männer in die Nähe der Königspaläfte. Mit gröfserer Luft, mit zehnfältig reicherer Pracht, aber freilich mit weniger feinem Schönheitsfinn als in Athen, wurde hier das Feft des Dionys oder Bacchus gefeiert. Die Ptolemäer entfalteten bei demfelben die ganze Fülle ihrer Reichthümer, und was von Lebensluft und Sinnenbegehr in den Seelen der beweglichen Bewohner der Weltftadt blühte und brauste, das durfte bei diefer Feier feine Feffeln abwerfen, fich tummeln und rafen nach Begehr. Nüchternheit galt hier als Verbrechen, und das Bruchium wurde zum Schauplatz eines ungeheuren Gelages.

An den glänzenden Gaftereien im Bereich der Königspaläfte konnten nur Auserwählte Theil haben, doch dasjenige, was bei den Feftzügen dem Volke von den Ptolemäern geboten ward, ftand Jedermann offen.

Was Kallixenus als Augenzeuge von diefen Feftzügen erzählt,

klingt märchenhaft und darf dennoch, wenn es wohl auch ge-
ſtattet iſt, bei den Zahlen Abzüge zu machen, auf Glaubwürdigkeit
Anſpruch erheben.

Es ſchloſs ſich das bei dieſem Aufzuge Dargeſtellte an die
Dionyſusmythe, war aber nicht frei von Anklängen an ägyptiſche
Anſchauungen und Gewohnheiten.

Unabſehbar muſs der Zug mit den mythologiſchen Darſtel-
lungen geweſen ſein. Wie zur Zeit der einheimiſchen Könige
die Ahnenbilder der ägyptiſchen Götter und Pharaonen, ſo wurden
jetzt die Bewohner des Olymps und die macedoniſchen Fürſten:
Alexander der Groſse, Ptolemäus Soter und ſein Sohn Philadelphus,
einhergeführt. Um die Feſtfreude zu erhöhen, wurden glänzende
Kampfſpiele gefeiert, bei denen die Sieger, und unter ihnen der
König, goldene Kronen als Preiſe erhielten. Zwiſchen zwei und
drei Millionen Thaler hat dieſer eine Feſttag den Ptolemäern ge-
koſtet, und wie ungeheuer waren die Summen, welche ſie für ihre
Flotten (allein achthundert glänzende Nilſchiffe lagen im Binnen-
hafen des mareotiſchen Sees), für das Heer, für den Hofſtaat, das
Muſeum und die Bibliothek auszugeben hatten!

Kein Herrſcherhaus jener Zeit kam den Lagiden gleich an
Reichthum und keines wuſste ſeine Schätze fruchtbringender zu
verwenden als die erſten Ptolemäer.

Ptolemäus Soter wurde, anfänglich als Statthalter Alexander's,
dann aber als König, der Begründer der Prachtbauten im Bruchium,
von denen viele erſt durch ſeinen Sohn Philadelphus vollendet
werden konnten. Auf die Ausſchmückung ſeines eigenen Palaſtes
verwandte er geringe Mittel, und er bedurfte wenig für ſeine
eigene Perſon, denn er pflegte zu ſagen, ein König ſolle Andere
und nicht ſich ſelbſt bereichern. Er war ein nüchterner und dabei
kräftiger und weiſer Herrſcher, der den Samen für die meiſten
Einrichtungen und die Fundamente zu den meiſten Gründungen
legte, welche Alexandria groſs machen ſollten. Seine Neigung,
Wiſſenſchaft und Kunſt zu fördern, hat er auch auf die verworfenſten
unter ſeinen ſpäteren Nachkommen vererbt.

Im Sinne Alexander's lieſs er den Aegyptern ihre alten Geſetze
und Götter und hielt ſie durch Militärkolonieen in Gehorſam;
vielleicht würde es ihm und ſeinem Hauſe auch gelungen ſein,
helleniſches Leben und Griechenſinn im ganzen Nilthal zu wecken,

wenn er nicht, um das Blut der Koloniften rein zu erhalten, den aus Mifchehen ftammenden Kindern das Bürgerrecht entzogen hätte. Wie viel Nichtgriechen auch in Alexandria lebten, feine Rathsverfammlung wurde doch angeredet: «Macedonifche Männer!» Mit befonderem Eifer forgte Soter für den Handel. Die Häfen der Stadt liefs er erweitern und verbeffern, aus Phönizien verfchrieb er achttaufend Schiffsbauer und viele Cedernftämme vom Libanon, um die Flotte zu vergröfsern. Die altägyptifchen Händler hatten Taufchhandel getrieben und bei Zahlungen Metall — gewöhnlich in Geftalt von goldenen Ringen — abgewogen. Geld in unferem Sinne hatten fie nicht gekannt. Soter folgte dem Beifpiel der Staaten des griechifchen Mutterlandes und liefs in Alexandria Münzen von Gold, Silber und Kupfer prägen. Viele der Ptolemäer-köpfe, namentlich auf den beiden erften Arten, find von kaum übertroffener Schönheit der Arbeit und vermitteln, wenn der Aus-druck erlaubt ift, unfere perfönliche Bekanntfchaft mit den einzelnen Mitgliedern des Lagidenhaufes. Zu dem Kreis von Gelehrten, welchen Soter um fich verfammelte, gehörten der Mathematiker Euklid, die Aerzte Erafiftratus und Herophilus, der Athener De-metrius Phalereus, den der König zunächft als Rechtskenner zu Rathe zog, von dem er dann aber auch die Anregung zum Bücher-fammeln empfing. Er felbft hat eine Gefchichte der Kriege Ale-xander's des Grofsen verfafst, welche leider verloren gegangen ift. Von den Künftlern, die in Alexandria unter ihm thätig waren, nennen wir nur den Maler Apelles und feinen Rivalen, den Bild-hauer Antiphilus.

Es gab zu bauen in der neuen Stadt, es gab zu geniefsen auf dem Stapelplatze der Güter dreier Erdtheile, in dem unerhörte Reichthümer zufammenftrömten. Was Wunder, dafs Alexandria Künftler jeder Art anzog; waren doch die Bauherren und diejenigen, welche nach Genufs verlangten, Griechen, reichten fich doch hier Abend- und Morgenland die Hände, gab doch das Haus des Königs das Beifpiel, das Leben zu fchmücken mit Allem, was fchön und reizvoll erfchien.

Des Soter erfte Gemahlin war die Hetäre Thais gewefen, feine zweite die Macedonierin Berenice, nach der unfer *Bernftein* (vernice, vernix, vernis, varnish) benannt worden zu fein fcheint. Beide lehrten die Alexandrinerinnen, wie man griechifchen Schön-

heitsſinn mit orientaliſcher Prachtliebe verbindet. Die herrlichſten
von allen bis auf uns gekommenen Gemmen ſind die für die
ptolemäiſchen Fürſten verfertigten, und vornehmlich für die Ale-
xandrinerinnen arbeiteten die Webereien von Kos jene zarten
Bombyxzeuge, welche, feſt und doch durchſichtig, die ſchönen
Formen ihrer Trägerinnen bedeckten, ohne ſie zu verhüllen. Unter
den oben erwähnten Graf'ſchen Funden gibt es ein Kleid aus
ſolchem Stoffe. Von den Kriegen Soter's zu reden iſt hier nicht der Platz.
Am Ende ſeiner Regierung ernannte er ſeinen und der Berenice
Sohn, Philadelphus, zum Mitregenten. Der Letztere fand Alexandria
vor als fertigen Bau, dem nur noch die Ornamente fehlten, und
nichts entſprach mehr ſeiner Begabung und Neigung, als dieſe zu
vollenden. Weit weniger ſtark als ſein Vater, würde ſeine Kraft
nicht ausgereicht haben, Grofses aus dem Nichts zu erwecken,
aber zur ſchönen Ausgeſtaltung des Gegebenen war der Schüler
des Strato und Philetas, der reiche und geſchmackvolle Freund
der Wiſſenſchaft, wohl geeignet. Sehr glücklich hat man ihn mit
Salomo und ſeinen Vater mit David verglichen.

Unter ihm erreichte Alexandria den Gipfel ſeiner Gröfse.
Kein Mitglied ſeines Hauſes, mit Ausnahme der letzten Kleopatra,
hat eine gröfsere Berühmtheit erworben als er, und zwar nicht
durch glänzende Kriegsthaten, ſondern durch lauter Werke des
Friedens, zu deren Vollendung ihm eine dreiunddreifsigjährige
Regierung Zeit liefs und eine unerhörte Fülle des Reichthums die
Mittel gewährte. Unter ihm entſtand auch die unter dem Namen
der Septuaginta bekannte Ueberſetzung der Bibel in's Griechiſche.
In das Gebiet der Sage gehört die Erzählung von den ſiebenzig
Dolmetſchern, welche, obgleich ſie in abgeſonderten Räumen
arbeiteten, durchaus übereinſtimmende Uebertragungen geliefert
haben ſollen. Die gröfste und folgenſchwerſte That war ſeine
Pflege des *Muſeums*, welches unter ihm ſeine höchſte Blüte er-
reichte.

Das grofse Bauwerk, in welchem die hervorragendſten Ge-
lehrten unter den Zeitgenoſſen der Ptolemäer Aufnahme finden
ſollten, um geſchützt vor äufseren Sorgen und in förderlichem
Verein ſich ihren Studien forſchend und lehrend hinzugeben, war
im Quartier der Königspaläſte gelegen. Da es ſchon unter den

Das Museum.

15

Pharaonen ähnliche Inftitute gab, ift es wohl möglich, dafs Ptolemäus die Anregung zu diefer Gründung von ägyptifcher Seite her empfing. Sie beftand aus einer Wandelbahn, d. h. einem ausgedehnten, von Bäumen befchatteten Hof mit Brunnen und Ruheplätzen, einer weiten, durch die fie umgebenden Säulengänge vor Regen gefchützten offenen Halle, in der fich die Gelehrten verfammelten, disputirten und Platz fanden, ihre Schüler um fich zu verfammeln, und einem grofsen Bau mit dem geräumigen Speifefaal. Hier lagen — denn die Griechen pflegten liegend zu fpeifen — die Mitglieder der Anftalt bei der Mahlzeit, nach den Schulen geordnet, zu denen fie fich bekannten. Der Ariftoteliker neben dem Ariftoteliker, der Platoniker neben dem Platoniker. Jede Genoffenfchaft hatte ihren Vorfteher zu wählen, und die Gefammtheit der Vorfteher bildete einen Senat, deffen Sitzungen von einem neutralen, von der Regierung eingefetzten «Oberpriefter» geleitet wurden.

Geräumig war das Bauwerk, reich und künftlerifch fchön die Ausftattung feiner Höfe und Hallen, und vollkommen erfchien die Unabhängigkeit der einzelnen Gelehrten, denen es immer freiftand, zu lehren oder in ftiller Abgefchloffenheit zu forfchen.

In den Tagen des Philadelphus wurde das Mufeum zum Brennpunkt, welcher alle Strahlen des geiftigen Lebens jener Zeit in fich vereinte, und die Bildungsmittel, welche feinen Mitgliedern zur Verfügung ftanden, hatten nicht ihresgleichen, denn Philadelphus wufste die von feinem Vater angelegte Bücherfammlung fo umfichtig und freigebig zu erweitern und fo vortrefflich aufftellen und ordnen zu laffen, dafs die Mufeumsbibliothek von Alexandria mit ihren 400,000 Rollen mit Recht als die vorzüglichfte des gefammten Alterthums gerühmt wird. Bis zu Cäfar's Zeit, in der diefe Schätze, welche den Arbeiten von vielen alexandrinifchen Gelehrten ihre Richtung gegeben hatten, ein Raub der Flammen wurden, fcheint fich die Bücherei der Ptolemäer auf 900,000 Rollen vermehrt zu haben.

Es gibt kein Feld der Wiffenfchaft, welches nicht im Mufeum von Alexandria bebaut, keine Disziplin, welche dort nicht gefördert worden wäre; aber das Bedeutendfte und Dauerhaftefte ift auf den Gebieten der Grammatik, der Philologie im modernen Sinne und der Naturwiffenfchaften geleiftet worden.

Den kritifchen Beftrebungen der Alexandriner verdanken wir

die Erhaltung der griechifchen Literatur, und es braucht kaum
darauf hingewiefen zu werden, welchen beftimmenden Einflufs
diefe auf die Bildung des Abendlandes gehabt hat. Was die
Naturwiffenfchaften betrifft, fo fteht es feft, dafs die glänzende
Entwicklung derfelben in unferer Zeit in der Epoche ihrer Ent-
ftehung überall an die Ueberlieferungen und namentlich die Me-
thode der Alexandriner anknüpft. Die Herftellung der Wiffen-
fchaften war zunächft nur eine Herftellung der alexandrinifchen
Prinzipien.

Die Ptolemäer-Könige gefielen fich im Umgange mit den
Gelehrten des Mufeums und waren beftrebt, alle hervorragenden
Geifter ihrer Zeit um fich zu verfammeln. Es haben fich auch in den
Briefen, welche von dem grofsen Komödiendichter Menander von
Athen und feiner Geliebten Glycera herftammen follen, Zeugniffe
über die Art und Weife erhalten, in der fie ihre Berufungen ergehen
liefsen und wie man diefelben im Mutterlande aufnahm. Jener
fchrieb an diefe: «Ich habe von Ptolemäus, dem Könige von
Aegypten, Briefe bekommen, in denen er mir mit königlicher
Freigebigkeit goldene Berge verfpricht und mich auf das Dringendfte
einladet, mich und Philemon. Diefer mag felbft fehen und fich
über feine Sache berathen; ich für meine Perfon erwarte keinen
Rath, fondern Du, Glycera, follft mir, wie immer, fo auch jetzt,
mein areopagitifcher Rath, meine Heliäa, mein Alles fein.» Und
Glycera antwortet: «Sobald ich den Brief des Königs, den Du
mir fandteft, empfangen hatte, las ich ihn fogleich. Bei der
Kalligeneia, in deren Tempel ich jetzt bin, ich war vor Freude
aufser mir und konnte auch den Anwefenden mein Gefühl nicht
verbergen. Meine Mutter und meine zweite Schwefter Euphronion
und eine meiner Freundinnen, die Du kennft, waren gerade bei
mir ... Als fie nun auf meinem Gefichte und in meinen Augen
eine ungewöhnliche Freude ftrahlen fahen, fragten fie mich:
,Glycerion, was ift Dir für ein grofses Glück begegnet, dafs Du
an Geift und Leib und in allen Stücken fo ganz verändert er-
fcheinft und Deine Augen vor Freude und Zufriedenheit ftrahlen?'
Da antwortete ich: ,Der König von Aegypten, Ptolemäus, ladet
meinen Menander zu fich ein, verheifst ihm fozufagen die Hälfte
feines Reiches;' und ich fagte diefs mit heller, lauter Stimme,
damit es alle Anwefenden hören möchten. Und bei diefen Worten

fchwang und fchüttelte ich in meinen Händen den Brief mit dem königlichen Siegel.»

Sind diefe Briefe unecht, fo lehren fie doch, dafs es auch die beften Griechen für eine Ehre anfahen, nach Alexandria berufen zu werden. In unferem Falle war die Vocation vergeblich ergangen, denn Menander konnte fich nicht von feinem geliebten Athen trennen; viele andere Poeten und Gelehrte folgten hingegen der Einladung des Ptolemäus und fanden in Alexandria eine neue liebe Heimat, felbft noch, nachdem der Glanz des ptolemäifchen Herrfcherhaufes längft erlofchen war.

Dem Soter und feinem Sohne Philadelphus folgte des Letzteren Sohn Euergetes, welcher die Grenzen Aegyptens nach Often hin gewaltig ausdehnte und dabei Zeit, Luft und Kraft bewahrte, Alexandria als Stadt der Künfte, der Gelehrfamkeit und des Handels zu pflegen.

Schon unter dem unmündigen Ptolemäus V. Epiphanes wird nach der verlorenen Schlacht bei Paneas dem römifchen Senat die Vormundfchaft über den König übertragen, und von nun an macht fich der römifche Einflufs immer fühlbarer in Alexandria, felbft unter Euergetes II. (Physkon), deffen verbrecherifche, aber ftarke Fauft und weitfichtige Tüchtigkeit doch nur auf kurze Zeit den Fall feines entarteten Haufes aufzuhalten vermochte. In der letzten ruhigen Zeit feiner wechfelvollen und unterbrochenen Regierung weifs er den Handel von Alexandria grofsartig zu ent- wickeln, aber fchon feine nächften Nachfolger verderben, was noch zu erhalten gewefen wäre. Der Römer Pompejus wird zum Vormund der berühmten Kleopatra und ihres brüderlichen Gatten ernannt und nach der Schlacht bei Pharfalus auf Anftiften feines Mündels an der ägyptifchen Küfte ermordet. Cäfar zieht wenige Tage fpäter in Alexandria ein und treibt, nachdem er fich gegen eine grofse Uebermacht im Bruchium vertheidigt, feine ägyptifchen Widerfacher mit Hülfe des Mithridates zu Paaren. Ptolemäus verfinkt in der Schlacht gegen die Römer mit dem Schiffe, das ihn trägt, in einem Nilarme des Delta, und Aegypten und mit ihm Alexandria gehört von nun an den Römern, wenn auch Kleopatra und ihr elfjähriger Bruder und Mitregent, von dem fie fich bald zu befreien weifs, noch immer die Doppelkrone von Ober- und Unterägypten tragen.

Während Cäfar fich im Bruchium vertheidigte, hatte fich die damals fiebenzehnjährige Kleopatra, in einen Teppich gewickelt wie einen Waarenballen, auf dem Rücken eines Dieners in den Königspalaft einfchmuggeln laffen, und es war ihren wundervollen Gaben des Körpers und Geiftes fchnell gelungen, des grofsen Römers Herz zu gewinnen. Aber während Antonius fpäter an diefes Weibes Seite feine Pflicht und feinen Ruhm dem raufchenden Genufs des Lebens preisgab, bewährte Cäfar feine Feldherrngröfse niemals herrlicher als bei der Vertheidigung der Königspaläfte von Alexandria. In jenen Tagen der äufserften Gefahr fiel die berühmte Bibliothek des Mufeums den Flammen zum Raube. Kleopatra verfuchte fpäter den Verluft zu erfetzen, indem fie Antonius veranlafste, die 200,000 Bücher der Bibliothek von Pergamus nach Alexandria überzuführen. Darin folgte fie überhaupt den Traditionen ihres Haufes, dafs fie die Wiffenfchaft und ihre Pfleger unterftützte. Der ältere Arzt Dioskorides verfafste unter ihr feine Schriften, und der alexandrinifche Aftronom Sofigenes, dem die Zeiteintheilung der Aegypter nicht fremd war, unterftützte Cäfar bei der Einführung des neuen Kalenderjahres, welches wir Alle unter dem Namen des *Julianifchen* kennen.

Bei Cäfar's Triumph in Rom wurde die Statue des Nil und eine Nachbildung des Pharus von Alexandria in buntem Lichte dem Volke der Tiberftadt gezeigt, und als drei Jahre fpäter der Dolch der Verfchwörer das ehrgeizige Herz des grofsen Diktators traf, weilte Kleopatra mit feinem und ihrem Sohne Cäfarion in feiner Villa jenfeit des Tiber.

Die Tage des bunteften Glanzes und raufchendften Genufslebens follten dem Bruchium in Alexandria erblühen, nachdem die damals fünfundzwanzigjährige Kleopatra nach der Schlacht bei Philippi ihren Richter Antonius durch die Bande einer wie es fcheint erwiederten, durchaus romantifchen Liebe fich dienftbar gemacht und ihr nach Alexandria zu folgen veranlafst hatte. Die blendende Ausfchmückung des Bootes, in dem die Zauberin vom Nil auf dem Cydnusftrome dem Römer entgegenfuhr, den unwiderftehlichen Reiz ihrer Schönheit und Liebenswürdigkeit und die feine Ausbildung der Frau, die mit jedem Offizier in feiner Landesfprache zu reden wufste, hat Plutarch mit fo glänzenden Farben gefchildert, dafs Shakefpeare, da er die erfte Begegnung des

berühmten Liebespaares befchreibt, fich eng an den Bericht des
Hiftorikers zu fchliefsen vermag.

«Die Barke, drin fie fafs, brannt' auf dem Waffer,
Hellglänzend wie ein Thron; der Spiegel Gold
Die Purpurfegel duftend, dafs der Wind
Sie liebeskrank umflog; filberne Ruder,
Im Takt bewegt zum Spiel der Flöten, brachten
Die Flut, gleichfam verliebt in ihre Schläge,
Zu rafcherm Fliefsen. Was fie felbft betrifft,
Ift alle Schilderung bettelarm. Sie lag
In ihrem Zelt aus Goldftoff, fchöner als
Das Venusbild, an dem wir fehn, wie Kunft
Natur befiegt. Zur Seite holde Knaben
Mit Wangengrübchen, lächelnde Liebesgötter
Mit bunten Fächern, deren kühles Wehn
Die zarten Wangen fchien in Glut zu tauchen,
Das Widerfpiel von ihrem Thun.
— — — — — — — — — — —
All ihre Dienerinnen,
Als Nereiden, warteten ihr auf.
Und jede Beugung ward zum Schmuck. Am Steuer
Safs eine wie ein Meerweib; feidnes Tauwerk
Bebt' unterm Druck fo blumenweicher Hände,
Die flink den Dienft verfahn. Der Bark' entftrömte
Ein räthfelhafter Wohlgeruch, zur Wonne
Für beide Ufer. Alles Volk der Stadt
Ergofs fich ihr entgegen, und Antonius
Blieb, thronend auf dem Marktplatz, ganz allein
Und pfiff der Luft &c.»

Das fchwelgerifche Zufammenleben des Antonius und der
Kleopatra ift zum Sprüchwort geworden, und in der That ift das-
jenige, was diefes Paar im Auskoften jedes finnlichen Genuffes,
in der Erfindung von immer neuen Vergnügungen und in un-
gemeffener Verfchwendung geleiftet hat, ebenfo unerreicht geblieben
wie feine unermüdliche Genufsfähigkeit. Man watete bei den
Gaftmählern in Rofen, man forgte für unerhörte Koftbarkeit der
Gefchirre und eine nicht geringere Erlefenheit der Speifen, man
durchfchwärmte die Nächte nicht nur bei Gelagen im Palafte,
fondern indem man verkleidet die fchlummernde Stadt durchzog.
Mufik und Gefang umtönte, koftbarer Wohlgeruch umwallte die
Spiele, die Schmäufe, die Jagden, die Fahrten diefes Paares, welches

recht angemeffen feinem von Gold- und Silberglanz umftrahlten
Leben feine Kinder Alexander Helios (Sonne) und Kleopatra Selene
(Mond) nannte. Die den Beiden zu Gebote ftehenden Schätze
fchienen unerfchöpflich zu fein. Kleopatra war die Erfte, welche
eine Perle zerfchmolz, um die Koftbarkeit eines Trankes zu er-
höhen, und die als Meifterin der Verfchwendung ausklügelte, dafs
nichts koftbarer fei als die theuerften Wohlgerüche. Alles Andere
behält einen gewiffen Werth für die Folgezeit, aber die Spezerei
für vierhundert Denare, mit der man einmal die Hände beftreicht,
weht dahin mit der Luft und ift verloren für immer. Die Ent-
nüchterung folgte erft, nachdem Antonius in der Seefchlacht von
Actium, ohne auch nur fein mächtiges Fufsvolk in den Streit zu
führen, den oft bewährten Heldenmuth vergeffen und den Kampf
fchmählich verlaffen hatte. Nach diefer fchimpflichen That zog
er fich in einen Thurm zurück, welcher auf einer Landzunge ftand,
die von den Wogen des grofsen alexandrinifchen Hafens umfpült
ward. Er nannte denfelben fein Timonium, und zwar nach jenem
menfchenfcheuen Philofophen von Athen, auf den der berühmtefte
Dichter des alexandrinifchen Mufeums das folgende Epigramm
verfafste:

> «Timon, fprich, der Du todt, ift Leben Dir oder das Nachtreich
> Feindlicher? — Diefes. Die Nacht faffet der Eurigen mehr!»

Aber noch einmal verband fich der von den Seinen verlaffene
und verlorene *Antonius* mit Kleopatra zu einer kurzen Zeit der
üppigften Schwelgerei. Im Kampfe gegen Octavian fand er auch
auf eine Stunde feinen Mannesmuth wieder; dann brach das
Verhängnifs über ihn und feine Geliebte herein. Beide fielen,
aber doch nur als Leichen, in die Hände des Siegers. Er entzog
fich durch fein Schwert, fie durch den Bifs einer Giftfchlange der
hoffnungslofen Zukunft.

Als Octavian den Thron der Imperatoren befteigt, beugt fich
Aegypten als römifche Provinz widerftandslos feinem Szepter.
Alle künftigen römifchen Kaifer werden von den Prieftern auch
in den geheimften Gemächern der Tempel Autokratoren oder
Selbftherrfcher genannt und geniefsen die göttlichen Ehren der
Pharaonen auch in den Heiligthümern am Katarakt und in den
Oafen der Wüfte. Auguftus liefs auf der Ebene im Often von

Alexandria, auf der er den Antonius gefchlagen hatte, die Vorftadt
Nikopolis anlegen, und ihm zu Ehren wurde die ägyptifche Haupt-
ftadt mit grofsartigen Bauwerken gefchmückt. Unter diefen ift
an erfter Stelle das Cäfareum zu nennen, welches fich an derjenigen
Stelle des grofsen Hafens erhob, wo fich bis vor Kurzem die
fogenannte *Nadel der Kleopatra* und ihre Zwillingsfchwefter be-
fanden. Diefe beiden Obelisken waren im achten Jahre des Auguftus
durch den Präfekten Barbarus aus Heliopolis nach Alexandria
gefchafft worden, um durch den Architekten Pontius auf ehernen
Krebfen aufgeftellt zu werden. Zwei derfelben find, wenn auch in
ftark befchädigtem Zuftande, erhalten geblieben, und der Infchrift
auf einem derfelben, welche es dem Verfaffer (1880) zuerft zu
veröffentlichen vergönnt war *), danken wir die Kunde, welche wir
über die Aufftellung diefer Obelisken in Alexandria geben konnten.
Trotz des Namens «Nadel der Kleopatra», welchen fie durch die
Araber empfingen, haben beide nicht das Geringfte mit Kleopatra
zu thun; fie find eben nur nach ihr benannt worden, weil der
Name diefer Königin zu den wenigen aus dem Alterthum gehört,
welche fich im Gedächtnifs der nachgeborenen Gefchlechter er-
halten haben und die mit allen grofsen Werken der Vorzeit in
Verbindung gebracht werden.
 König Thutmes III. hat beide in der Glanzzeit Aegyptens im
fechzehnten Jahrhundert v. Chr. urfprünglich herftellen laffen, und
zwar für den Tempel des Sonnengottes Ra zu Heliopolis. Diefem
Verehrungswefen waren auch alle anderen Obelisken geweiht. Was
ihre Beftimmung angeht, fo find fie als «Triumph- und Ehren-
fäulen» für den Pharao, welchen die Aegypter für den leiblichen
Sohn und die irdifche Erfcheinungsform des Sonnengottes hielten,
paarweife vor den Thoren der Tempel aufgeftellt worden. Die
alexandrinifchen Griechen haben diefe ungeheuren Spitzfäulen dann
fpäter in ihrer witzelnden Weife «Spiefschen» (Obeliskos) genannt.
Sie beftanden immer aus einem Stück, und wo man es in Europa
verfucht hat, Obelisken aus mehreren Quadern zufammenzufügen,
gibt es einen kläglichen, einer Haupteigenthümlichkeit der ägyptifchen

*) Später facfimilirt und eingehend behandelt von A. C. Merriam, The
greek and latin inscriptions on the obelisk crab in the metropolitan museum.
New-York, 1883.

Vorbilder widerfprechenden Anblick. Das Material, aus dem fie
mit geringen Ausnahmen verfertigt wurden, war harter röthlicher
Granit vom erften Katarakt. Von einer mehr oder weniger
quadratifchen Grundfläche erhoben fie fich als Pfeiler, deren vier
Seiten fich fanft gegen einander neigten, fich aber nicht an ihrem
oberen Ende zufammenfanden. Diefs befteht vielmehr aus einer
pyramidenförmigen Spitze (dem Pyramidion), welche übrigens
nicht aufgefetzt ift, fondern von dem Monolith abgemeifselt zu
fein pflegt. Die Seitenflächen vieler Obelisken find oft mit kluger
Rückficht auf die Wirkung, welche fie hervorbringen follen, ein
wenig convex und mit Hieroglyphenreihen gefchmückt, welche
leider keine nützlichen hiftorifchen Angaben, fondern nur allgemein
gehaltene Phrafen zu enthalten pflegen. Am oberen Theil diefer
Infcriptionen fieht man häufig fymbolifche Zeichen und den
opfernden Pharao, am Sockel die Bilder der acht Hundskopfaffen,
welche wunderlicher Weife einen frommen Chor zur Anfchauung
brachten, welcher den Sonnengott mit begeifterten Hymnen feiert.
Aus den Infchriften an einigen Obelisken und befonders derjenigen,
mit welcher die Königin Hatfchepfu die gröfste Spitzfäule von
Theben verfah, geht hervor, dafs die in den Stein gefchnittenen
Hieroglyphen vielleicht mit Metall ausgelegt gewefen, die Pyra-
midions an ihrer Spitze aber jedenfalls mit einem folchen bekleidet
gewefen find. Diefs heifst Afem und ift von Lepfius mit Recht
für Silbergold (elektrum) erklärt worden. Abdallatif fand noch
im zwölften Jahrhundert n. Chr. die pyramidenförmige Spitze
eines heliopolitanifchen Obelisken und mit einem *kupfernen* Hute
bedeckt. Er vergleicht diefen mit einem Trichter und fagt, dafs
er an drei Ellen herabgereicht habe. Hieraus fcheint hervor-
zugehen, dafs der Metallfchmuck der Spitzfäulen nicht — wie die
Infchriften ruhmredig verfichern — aus Silbergold, fondern nur
aus mit Elektrum überzogenem Kupfer beftanden haben. Es fei
bemerkt, dafs die Aegypter fchon früh Meifter in der Kunft der
Vergoldung gewefen find. — Die Obelisken hatten fehr verfchiedene
Gröfse. Einige erreichten eine Höhe von über 30 Meter, andere
waren fehr viel kleiner. Die Nadeln der Kleopatra mafsen 21,6
und 22 Meter. Leider hat man diefe ehrwürdigen Wahrzeichen
der altberühmten Stadt von ihren urfprünglichen Standorten entfernt
und nach England und Amerika verfchleppt. Mit derjenigen,

welche feit langer Zeit am Boden lag, befchenkte Mr. E. Wilfon die Stadt London, und fie erhebt fich dort gegenwärtig am Themfe-kai, die andere, welche bei der Werkftätte eines griechifchen Stein-metzen unweit des Meeres, aufrecht ftehend, gen Himmel ragte, ift auf Koften des Millionärs Vanderbild in fehr zweckmäfsiger Weife nach New-York transportirt worden und fchmückt gegen-wärtig den Centralpark diefes blühenden Ortes. Schon früher war unter Ludwig Philipp ein Obelisk Ramfes II. aus dem Tempel von Lukfor entfernt und in Paris auf der Place de la Concorde aufgeftellt worden. Er hatte eines der Thore des Amonstempels gefchmückt und wie wird er dort fehlen, wenn Mafpero's Plan, diefes Heiligthum freizulegen, zur Ausführung gelangt!

An das Cäfareum oder Sebafteion, vor deffen Thoren die Nadeln der Kleopatra geftanden haben, fchloffen fich Gärten, und feine Säulengänge waren mit Gemälden und Statuen gefchmückt. Bei einem Aufftande der Heiden gegen die Chriften 366 n. Chr. ward der Prachtbau niedergebrannt. Wann und wie er nach feiner Wiederherftellung zu Grunde ging, ift ungewifs. Gegen-wärtig hat ein Steinmetz die alte Glanzftätte zu feiner Niederlage eingerichtet, der Pfiff der Lokomotive ftört von dem nahen Bahnhof von er-Ramle her den Befchauer, und die Obelisken, welche die Stätte bezeichneten, an der es geftanden, find in weite Ferne gewandert.

Nur die berühmte Pompejusfäule verfetzt uns noch in das Alexandria der römifchen Kaifer. Sie fteht im Südweften der Stadt und bezeichnet die Stelle, an der fich einft, da wo die Nekropolis an das ägyptifche Viertel Rhakotis ftiefs, das Serapeum erhoben haben foll.

Das *Serapeum* war keineswegs nur ein Tempel des Gottes Serapis, den die Ptolemäer eingeführt hatten, um dem von ihnen regierten Mifchvolke ein Verehrungswefen darzubieten, vor dem fich Aegypter und Griechen mit gleicher Andacht neigen konnten, fondern eine Stätte der Gelehrfamkeit mit mancherlei Annexen und fpäter der Mittelpunkt für das myftifche Bedürfnifs der bunten Glaubensgenoffenfchaften von Alexandria. In der Kaiferzeit wurde es an Glanz nur von dem römifchen Kapitol übertroffen. Hoch über-ragte es feine Umgebung. Ein wohlgepflafterter Weg führte die Wagen und eine Treppe von hundert Stufen, welche fich nach oben

hin mehr und mehr verbreiterte, die Fufsgänger zu ihm hinan. Durch einen runden, von vier Säulen getragenen Kuppelbau betrat man den Vorhof und endlich den eigentlichen Tempel mit feinen Obelisken, feinen Brunnen, feinen unterirdifchen Räumen und Büfserzellen, feiner bis 300,000 Bücher faffenden Bibliothek, feinen Hallen und der riefigen Säule, die weithin, felbft vom Meere aus, gefehen werden konnte. Malereien feffelten, der Glanz der edlen Metalle und Steine blendete überall das Auge. Fromme Schauer erfüllten das Herz des Andächtigen, wenn er dem Allerheiligften nahte, in dem die Statue des Gottes — vielleicht ein Werk des Bryaxis — thronte. Sie beftand aus Platten von edlem Metall, die einen unfichtbaren Kern von Holz kunftreich umkleideten, fie trug den Kalathos auf dem Haupt, und zu feinen Füfsen lag ein Cerberus mit den Köpfen eines Löwen, eines Wolfs und eines Hundes, um die fich eine Schlange wand. Durch eine Oeffnung, welche in dem halbdunklen Sanktuarium mit kluger Berechnung angebracht war, fielen Lichtftrahlen auf den Mund des Gottes, als wollten fie ihn küffen. Unter Marc Aurel ergriff die Flamme das Serapeum, aber die Bibliothek und wohl auch die Statue des Serapis blieb unbefchädigt. Was zerftört war, erftand bald in neuem Glanz, denn Alexandria nannte fich mit Stolz die Stadt des Serapis, des Gottes, der, wie auch die ägyptifche Ifis, faft im ganzen römifchen Reiche Priefter und Verehrer gefunden hatte.

Als unter Aurelian (273 n. Chr.) das Bruchium und mit ihm das Mufeumsgebäude von Grund aus zerftört worden war, wurde das Serapeum der Sammelplatz der Gelehrten. Erft das Chriftenthum, welches in Aegypten fchneller als anderwärts Wurzel gefafst hatte, gefährdete den Dienft des Gottes, und als Theodofius feine Edikte gegen die Bilder der heidnifchen Verehrungswefen erliefs und der Erzbifchof von Alexandria, Theophilus, fich mit glühendem Fanatismus ihrer Ausführung hingab, da wurde auch der Serapistempel von Grund aus zerftört und mit ihm das Bildnifs des Gottes. Höchft wirkungsvoll ift die Gefchichte feiner Vernichtung. Ein Jeder glaubte, dafs, wenn eine Frevlerhand es wagen würde, fich an dem geheiligten Leibe des Gottes zu vergreifen, Himmel und Erde zufammenftürzen würden. Aber es fand fich ein kecker Soldat, der eine Leiter an die Bildfäule legte, eine fchwere Streitaxt ergriff und die Stufen hinan ftieg. Allen Zufchauern ftockte das Blut

in den Adern, und felbft die anwefenden Chriften folgten bebend
dem Thun des Kriegers und erwarteten mit angehaltenem Athem,
dafs etwas Ungeheures gefchehen werde. Da fchwang der Soldat
die Axt, und fie traf die Wange des Gottes, welche klirrend zu Boden
fiel. Alles laufchte regungslos, aber kein Blitz zuckte vom Himmel,
kein Donner liefs fich vernehmen, die Sonne fchien hell und kein
Beben durchfchauerte den Leib der Erde. Jetzt holte der Soldat
zu einem zweiten Schlage aus, zu einem dritten und vierten; zu
Boden fielen die koftbaren Platten und der verftümmelte Leib des
Gottes wurde umgeftürzt und vielleicht von Denen, welche kurz
vorher am ängftlichften gezittert hatten, mit dem frechften Hohn
durch die Strafsen gefchleift und endlich im Amphitheater ver-
brannt.

Nichts ift von dem herrlichen Prachtbau übrig geblieben, als
einige am Boden liegende Kolumnenfchäfte und die Pompejusfäule.
Ein arabifcher Friedhof mit zahllofen Gräbern bedeckt heute die
Stätte des alten Glanzes, und die Leidtragenden, welche mit
Palmenzweigen der Ruheftätte ihrer Verftorbenen nahen und einander
erzählen, ein wie fchwerer Verluft fie betroffen, ahnen nicht, mit
wie gutem Rechte gerade hier Seufzer über die Vergänglichkeit
alles Irdifchen erfchallen.

Die *Pompejusfäule*, der letzte Zeuge der alten Herrlichkeit,
ragt heute noch fchlank und blank und wenig befchädigt gen
Himmel. Sie ift das einzige Kunftwerk in griechifchem Ge-
fchmack, das fich an Gröfse mit den Arbeiten aus der Pharaonen-
zeit meffen kann, und dabei ein Meifterftück der Proportion. Sie
befteht aus rothem Granit vom erften Katarakt, ift mit dem vier-
eckigen Sockel, auf dem fie fteht, und dem halbverwitterten oder
niemals vollendeten korinthifchen Kapitäl, das fie krönt und auf
dem einft eine Statue geftanden, 31,8 Meter hoch und dankt ihren
Namen keineswegs dem grofsen Pompejus, welcher am ägyptifchen
Strande durch feinen Mündel Ptolemäus ermordet ward, fondern
einem römifchen Präfekten gleichen Namens, der fie, wie eine
Infchrift lehrt, zu Ehren des Kaifers Diocletian, «des Stadtgenius»,
zum Danke für Korn, welches er den Alexandrinern gefchenkt
hatte, errichten liefs.

Demfelben Imperator follen die Bürger der Stadt noch ein
anderes Denkmal, und zwar das eherne Bild eines Pferdes, errichtet

haben, dem fie thatfächlich zu Dank verpflichtet waren. Es hatte
fich ein gewiffer Achilleus als Gegenkaifer aufgeworfen, die
Alexandriner hingen ihm an, und Diocletian mufste die Stadt acht
Monate lang belagern, bevor fie fich ihm ergab. Achilleus ward
getödtet, und der Kaifer befahl, fo viele der auffäffigen Bürger
umzubringen, bis das Blut das Knie feines Pferdes berühren würde.
Das Morden begann, und er näherte fich dem Richtplatze. Da
ftrauchelte fein Rofs über eine Leiche und fiel auf das Knie, welches
fich dabei mit Blut benetzte. Des Kaifers Drohung war erfüllt,
und das Rofs verdiente den Dank der Bürger, denen früher fchon
fehr viel Schrecklicheres widerfahren war, als Caracalla, aufgebracht
durch einige Witzworte und Epigramme der fatirifchen Grofs-
ftädter, die ihn übrigens feierlich und froh empfangen hatten, die
Aelteften bei einem Gaftmahle und die Jünglinge im Gymnafium
heimtückifch überfallen und niedermetzeln liefs. Mehrere Tage
lang dauerte das Morden und die Plünderung. Das Meer im
Hafen fchimmerte roth vom Blute der gefchlachteten Bürger, deren
Zahl fo grofs war, dafs fie der Kaifer dem Senate nicht anzugeben
wagte. Dabei rühmte fich Caracalla in feiner Meldung, er habe
diefe Tage fromm verbracht und dem Gotte zugleich mit dem
Schlachtvieh Menfchen geopfert. Später liefs er eine Feftungs-
mauer mit ftarken Forts mitten durch die Stadt ziehen, um die
Bürger zu widerftandslofem Gehorfam zu zwingen.

 An andere frühere Kaiferbefuche knüpften fich freundlichere
Erinnerungen, namentlich an den des Hadrian, welcher mit den
Gelehrten des Mufeums difputirte und dafür von ihrer Seite viel
Schmeichelhaftes zu koften bekam. So überreichte ihm der Dichter
Pankrates eine feltene röthliche Lotosblume und behauptete, diefe
fei aus dem Blute eines Löwen erwachfen, den der Kaifer mit
eigener Hand in der libyfchen Wüfte erlegt hatte. Uebrigens
waren damals die Stellen am Mufeum blofse Sinekuren, aber es
freuten fich ihres Befitzes aufser vielen Unwürdigen, Raritätenjägern
und Kleinigkeitskrämern Männer von höchfter Bedeutung, wie der
Grammatiker Apollonius Dyskolos und der Aftronom Claudius
Ptolemäus, deffen Weltfyftem weit über ein Jahrtaufend in der
chriftlichen und muslimifchen Welt gültig blieb.

 Auch fpäter noch fehlte es nicht an tüchtigen Gelehrten in
Alexandria, und hier war immer noch der rechte Boden, auf dem

ein Athenäus, dem kein geiftreiches Wort und keine Anekdote des Alterthums fremd war, fich bilden und ein fo fchneidiger Menfchenkenner wie Lucian Nahrung für feine fatirifchen Neigungen finden konnte. Eine wundervolle Lebenskraft erfüllte das Blut auch noch der fpäteren Alexandriner. Die ägyptifche Sonne läfst Alles üppig gedeihen, was des Wachsthums fähig ift. Das fchnell rinnende Blut der Griechen pulfirte hier in rafcheren Schlägen, die hellenifche Beweglichkeit artete aus zu unerfättlicher Sucht nach ftaatlichen Umwälzungen, der Unternehmungsgeift zu rückfichtslofer Tollkühnheit, der Thätigkeitsfinn zu krampfhaftem Ringen und Jagen nach Reichthum, und der griechifche Witz zu rückfichtslofer, leichtfinniger und leider nur zu oft blutig beftrafter Spottfucht. Dabei fchienen die Quellen des Gewinnes der oft, namentlich von den Römern, gebrandfchatzten Stadt fo unerfchöpflich zu fein, dafs man am Tiber behauptete, die Alexandriner befäfsen die Kunft, Gold zu machen. Und doch bereicherten fich die Bürger auf fehr natürlichem Wege! In ihrer Hand lag der Export der Bodenprodukte Aegyptens, der Kornkammer des Alterthums; alles Papier, welches das Abend- und Morgenland brauchte, und das aus der am Nil heimifchen Papyrusftaude verfertigt ward, mufste aus Alexandria bezogen werden, die Güter des inneren Afrika: Elfenbein, Ebenholz, Straufsenfedern und die bunten Felle der Raubthiere wurden in dem Binnenhafen im mareotifchen See gelöfcht, und entweder in Barken durch den fchiffbaren Kanal in den Hafen des Eunoftus oder zu Lande auf den Handelsmarkt am Ufer des grofsen Hafens befördert. Ungeheurer Gewinn ftrömte auch in die Kaffen der Kaufleute durch ihren Verkehr mit dem gewürzreichen Arabien, der Somaliküfte, Ceylon und den malabarifchen und indifchen Häfen, aus denen die koftbaren Seltenheiten ftammten, für welche die üppigen Römer wahnfinnige Preife zahlten. Am höchften gefchätzt waren Diamanten, nach ihnen Perlen, und ein Pfund Seide ward mit dem gleichen Gewichte in Gold aufgewogen. In der Zeit der längften Nächte fegelten die Flotten von Myoshormos am Rothen Meere ab und pflegten im Dezember heimzukehren. Zu Berenice lud man die Waaren ab, um fie durch Laftthiere nach Koptos am Nil und dann zu Schiff ftromabwärts nach Alexandria befördern zu laffen. Hier erwarteten Kaufleute

aus allen Ländern ihre Ankunft, die meiften aber fanden ihren
Weg nach Rom. Der Verkehr im Binnenhafen des mareotifchen
Sees war reicher als der in den Meereshäfen, in denen die aus-
geführten die eingeführten Güter an Werth und Menge weit
übertrafen.
 Auch die induftrielle Thätigkeit der Alexandriner war ebenfo
raftlos als erfolgreich. Als Hadrian unter ihnen weilte, fchrieb
er einen Brief an Servianus, der bis auf uns gekommen und
wichtig ift, erftens weil er lehrt, dafs fchon zu feiner Zeit die
Chriften, welche er freilich nicht von den Serapisdienern zu unter-
fcheiden wufste, ftark in's Auge fielen, dann aber auch wegen
des Bildes, das der Kaifer von der Rührigkeit der Alexandriner,
die er ein leichtfinniges, fchwankendes, jedem Gerücht nach-
rennendes, auffälfiges, nichtsnutziges, fchmähfüchtiges Volk fchilt,
zu entwerfen nicht umhin kann. «Die Stadt Alexandria,» fagt
er, «ift mächtig an Schätzen und Hülfsquellen. Niemand legt da
die Hände in den Schoofs. Hier wird in Glas gearbeitet, dort
in Papier, dort in Leinwand. Alle diefe gefchäftigen Menfchen
fcheinen irgend ein Handwerk zu betreiben. Podagriften, Blinde,
felbft Chiragriften machen fich zu thun. Alle haben nur den einen
Gott (Mammon?). Chriften, Juden, alle Nationen verehren ihn.
Nur fchade, dafs diefe Stadt fo fchlecht geartet; ihre Bedeutung
machte fie wohl werth, auch ihrer Gröfse nach das Haupt von
ganz Aegypten zu fein.»
 Der Tadel des Kaifers ift nicht minder wohl begründet als
fein Lob. Gibbon fagt mit Recht von den Alexandrinern, fie
hätten die Eitelkeit und Unbeftändigkeit der Griechen mit dem
Aberglauben und der Hartnäckigkeit der Aegypter vereint. Volle
Ruhe herrfchte nach den erften Ptolemäern felten; niemals feit
der Verbreitung des Chriftenthums. Die geringfte Veranlaffung,
ein vorübergehender Mangel an Fleifch und Korn, die Vernach-
läffigung eines herkömmlichen Grufses, ein Irrthum im Vortritt
in öffentlichen Bädern, oder ein religiöfer Zank reichten jederzeit
hin, einen Aufftand unter der ungeheuren Volksmenge zu erregen,
deren Rache wüthend und unverföhnlich war.
 Erftaunlich ift es, was diefs heifsblütige, abergläubifche,
unruhige Volk auf induftriellem Gebiete zu leiften vermochte.
Wir fchweigen von den mechanifchen Erfindungen eines Ktefibios

und Heron, die im Frieden des Mufeums ihre Automaten
konftruirten, Wafferuhren, Druckfpritzen, hydraulifche Orgeln
und Aehnliches herftellten und die Kraft des Dampfes ent-
deckten. Die alexandrinifchen Gewebe von der groben Pferde-
decke bis zum feinften Teppich mit kunftreicher Gemäldeftickerei,
vom weifsen Baumwollenftoff bis zum feinen, farbenreichen Seiden-
gewande und der figurenreichen Borde in Gobelinmanier (f. oben)
waren weltberühmt. Der Schiffsbau leiftete das Vollkommenfte,
und die Luxuswagen, deren die Alexandriner fich auch zu Spazier-
fahrten in den Strafsen bedienten, waren ebenfo berühmt wie ihre
Schreinerarbeiten. Die hier verfertigten Tifche aus Thyaholz auf
Elfenbeinfüfsen wurden bis zu 1,400,000 Sefterzien (210,000 Mark)
bezahlt. Die Cifelirarbeit an edlen und unedlen Metallen war bis
zur höchften Vollendung ausgebildet, und von allen erhaltenen
Gemmen find die fchönften in Alexandria gefchnitten worden.
In der Goldarbeiterkunft und der Faffung von Juwelen für Schmuck
und Geräthe, fowie in der Waffenfabrikation wurde Grofses
geleiftet; noch Bedeutenderes in der Glasbläferei, einer Kunft,
welche von Alexandria aus den Italienern zukam. Selbft Glas-
fpiegel, Fenfterglas und buntes, übrigens fchon von den alten
Aegyptern hergeftelltes Mofaikglas (millefiori) wurde hier verfertigt,
und auf die zierliche Form von Gefäfsen aus künftlichem Kryftall
verwandten die Alexandriner die gröfste Sorgfalt. Ueber die
Kunft der ägyptifchen Steinmetzen und die Papyrusfabrikation
werden wir fpäter zu reden haben.

Das neue Alexandria.

ls der Reifende Norden in der Mitte des vorigen Jahrhunderts Alexandria befuchte, verglich er es mit einem armen Waifenkinde, dem von Allem, was fein Vater befeffen, nichts geblieben fei als fein berühmter Name. Wer heute an der von Dampffchiffen aller Nationen wimmelnden Rhede diefer Stadt vor Anker geht und die ungeheuren neuen Hafenbauten befichtigt, wer das prächtige Frankenviertel durchwandert, welches freilich durch das brutale englifche Bombardement vom 11. und 12. Juni 1882 fchmählich zu Grunde gerichtet worden ift, und in der Nachmittagsftunde den Karroffen folgt, die durch die Porte de Rofette, das alte Kanopifche Thor, in's Freie jagen, der wird, obgleich Wohlftand und Zufriedenheit der Alexandriner feit der grofsbritannifchen Invafion in beklagenswerther Weife zurückgegangen find, diefen Ausfpruch zu hart finden und wohl geneigt sein zu glauben, dafs aufser dem Namen auch noch ein guter Theil des Befitzes feines berühmten Vaters auf das Waifenkind übergegangen fei. Und doch war Norden im Recht; denn zu feiner Zeit befafs die Stadt fo viel taufend Einwohner, als fie in ihrer Blüte hunderttaufend gezählt hatte. Der Handel ging mehr und mehr zurück; einer ihrer Häfen, in dem die europäifchen Schiffe ausfchliefslich landen durften, war fo verdorben und unficher, dafs, als Volney Aegypten befuchte, ein einziger Sturmwind zweiundvierzig von ihnen an den Hafendämmen zerfchellte, und jedes neu einlaufende Schiff Gefahr lief, mit dem Kiel auf den Grund zu ftofsen, während man den andern, den heutigen «alten Hafen», in dem nur Türken vor Anker gehen

46

durften, mit orientalifcher Sorglofigkeit zu Grunde richtete, indem man es ruhig gefchehen liefs, dafs grofse und kleine Fahrzeuge den Ballaft hineinwarfen.

Bettelhaft und elend war die Bevölkerung, welche Mangel litt an Allem, felbft an dem nöthigen Waffer, wenn nicht der Nil in der Ueberfchwemmungszeit den Graben, der ihn mit der Stadt verband, reichlich fpeiste. Die Häufer waren niedrig und un-fcheinbar, auf dem Markte gab es nichts als Datteln und runde, flache Brode zu kaufen, und in den Strafsen lagerten Schutt und Trümmer. Das Geheul der Schakale und der Nachteule Schrei ftörte den Schlaf der Nächte, und auf den vernachläffigten Feftungs-werken fand man nicht vier Kanonen im richtigen Stand. Siech und elend verkam die blühende und reiche Gründung Alexander's, als diefes Jahrhundert begann; gefund und frifch gedeihend hat fie fein letztes Viertel betreten, und die Wunden, welche England Alexandria gefchlagen, wird diefe Stadt mit der ihr eigenen Lebens-kraft bald wieder zu heilen verftehen. Vergegenwärtigen wir uns, wie der kräftige Baum die Triebkraft verlor, wie er einzugehen drohte und endlich den Lebensfaft, Blätter und Blüten zurück-gewann.

Schon im erften Jahrhundert nach der Geburt des Heilandes fand das Chriftenthum im Nilthal und Alexandria fchnelle Ver-breitung. Man glaubt, der Evangelift Marcus felbft habe dort die neue Lehre verkündet, und die Aegypter waren beffer auf fie vor-bereitet als irgend ein anderes Volk des Alterthums; denn feit Jahrtaufenden waren fie gewöhnt, den letzten Dingen ihre Auf-merkfamkeit zu fchenken, die Erde für eine Herberge und das Jenfeits für das wahre Heim des Menfchen anzufehen. Die Ein-geweihten unter den Prieftern kannten den *einen* Gott, welchen fie dem Volke unter vielen Namen und Geftalten zeigten. Den Kreislauf des Lebens brachten fie in einer fchönen Mythe zur Anfchauung, deren Held über Tod, Finfternifs und Sünde trium-phirt. Die Bilder der Ifis mit dem Horusknäblein am Bufen find die erften Darftellungen einer Mutter Gottes mit dem Kinde, und Bufse und Bufsübungen waren auch den Aegyptern nicht fremd. Selbft in Alexandria gehörten zu dem Serapistempel einfame Zellen, in denen fich weltmüde Fromme abfchloffen von dem Treiben des Lebens, und es gab fromme Damen unter den Ifisanbetern, welche

von den Prieftern jede Bufse, felbft Flufsbäder mitten im Winter,
über fich verhängen liefsen, und das — wie der römifche Satiriker
hinzufügt, dem wir diefe Mittheilung verdanken — zur Strafe für
vergnügliche Sünden. Diefe Bufsfertigkeit, welche dem heidnifchen
Römer befremdlich erfchien, gewann dem Chriftenthume am Nil
fehr bald viele Jünger. Auch unter der zahlreichen israelitifchen
Gemeinde der Stadt fand es Verbreitung, denn der ftarre Theismus
des Judenthums war in Alexandria erweicht worden durch die
religions-philofophifchen Beftrebungen, denen fich hier die griechifch
gebildeten, griechifch fprechenden und fchreibenden geiftigen Führer
der jüdifchen Gemeinde hingegeben hatten. Die Stadt Alexander's
war die Stätte, an der die Religionen des Morgenlandes und die
abendländifche Philofophie fich zufammenfanden und ihre Vermäh-
lung fchloffen. Mit offenen Armen ward die neue Heilslehre aus
Paläftina am Nil empfangen, und die flüffigen Ueberlieferungen
wurden in Alexandria, der Stadt der federfertigen Schreiber, der
philofophifch gefchulten Denker und methodifchen Interpreten, in
Formen gegoffen und mit Begründungen verfehen, welche fie auch
dem Abendlande lockend und fchwer widerlegbar erfcheinen liefsen.

In Paläftina ward das Chriftenthum geboren, in Alexandria
ift es erzogen worden.

Hier ift nicht der Platz, von den Kämpfen zu erzählen, welche
die alexandrinifche Chriftengemeinde gegen die heidnifchen Ge-
walthaber zu beftehen hatte. Jene Tage der Verfolgungen werden
die Epoche der Märtyrer genannt, und viele der edelften Blutzeugen
der alten morgenländifchen Kirche wurden in Alexandria auf den
Richtplatz geführt; nachdem aber die Lehre Jefu Chrifti zur Staats-
religion erhoben worden war, fand auch das Heidenthum hier feine
Märtyrer, und neben dem rührenden Bilde der heiligen Katharina
räumen wir gern der jungfräulichen Geftalt der edlen Philofophin
Hypatia, welche der Bifchof Cyrill von fanatifchen Mönchen zer-
reifsen liefs, einen Platz ein.

Schon im dritten Jahrhundert nach Chriftus kann der Patriarch
Theonas es wagen, eine Marienkirche in Alexandria zu weihen;
im vierten, nach dem Tode des Apoftaten Julianus, welcher den
vergeblichen Verfuch macht, den heidnifchen Göttern ihren ver-
lorenen Platz zurückzugeben, bequemt fich auch der Reft der
ägyptifchen Heiden zur Annahme des Chriftenthums, und im

Anfang des fünften bekennt fich das gefammte Nilthal zu der Friedenslehre des Heilands; aber auch diefe vermag nicht den ftürmifchen und aufrührerifchen Sinn des alexandrinifchen Mifchvolks zu befchwichtigen und fein heifses Blut zu kühlen. Die zügellofe Händelfucht der beweglichen Grofsftädter hatte jetzt einen neuen Tummelplatz gefunden, und diefer lag gerade auf dem Gebiete des Glaubens. Wie in früherer Zeit um nichtiger weltlicher Streitigkeiten willen, fo griff jetzt der Alexandriner fchnell zum Schwerte, wenn es dogmatifche Meinungsverfchiedenheiten auszutragen galt, und an folchen fehlte es nicht in der Stadt der Difputanten, Kritiker und Silbenftecher, welche nun die Natur Jefu Chrifti zu analyfiren begannen, wie fie früher philofophifche Syfteme, grammatifche Formen, phyfikalifche Probleme und hiftorifche Data ihrer fpitzfindigen Unterfuchung unterworfen hatten. Kläglich ift diefes Schaufpiel und doch grofsartig und unvergleichlich als Zeugnifs, wie tief ergriffen und ganz durchdrungen von religiöfer Empfindung das Leben jener Zeit gewefen ift.

Am berühmteften und folgenfchwerften geworden find die Streitigkeiten über die Frage, ob Jefus ähnlichen oder gleichen Wefens fei mit Gott, und die andere: ob man zwei Naturen in Chrifto oder nur eine (die göttliche) anzunehmen habe. Der letzteren, von Eutyches vertheidigten Anficht fchlofs fich der Patriarch von Alexandria, Dioskoros, und mit ihm feine Gemeinde an, während fie auf dem Konzil zu Chalcedon verworfen und verketzert ward. Die byzantinifchen Kaifer, welche Aegypten beherrfchten und fich dem Befchluffe des Konzils unterwarfen, bekämpften die Irrlehre der Monophyfiten, das heifst Derjenigen, welche nur eine Natur in Chrifto fehen wollten; die Aegypter aber hielten an ihrem Glauben feft und behafteten die der orthodoxen Lehre huldigenden Mitbürger mit dem Spottnamen Melikiten, den wir «Königsknechte» überfetzen möchten. Heute noch find die einheimifchen Chriften in Aegypten, welche wir als «Kopten» kennen lernen werden, Anhänger der monophyfitifchen Lehre.

Die Beamten und Truppen der orthodoxen Kaifer verfuhren mit Härte gegen die andersgläubigen Unterthanen, welche fich dem erzwungenen Wechfel der Bifchöfe widerfetzten, und blutige Strafsenkämpfe, in denen die Soldaten Sieger zu bleiben pflegten, dezimirten die Bürgerfchaft von Alexandria, zu der als ein neues,

ftürmifches, das Leben verachtendes Element die ungeheure Zahl
der hier zufammenftrömenden Diener der Kirche, Mönche und
Anachoreten aus allen Theilen Aegyptens, des feit dem Ende des
vierten Jahrhunderts an klöfterlichen Niederlaffungen reichften Lan-
des der Welt, getreten war.

Es möchte fcheinen, als habe in jener merkwürdigen Zeit
die Religion aufgehört, und nur der Sinn für das Dogma die Ge-
meinfchaft der Chriften beherrfcht. Doch ift dem nicht fo; es
hat fich nur in den Büchern der Gefchichtsfchreiber, welche in
jener Zeit fo viel von Bekehrungen und grofsartigen Stiftungen,
von Wundern und asketifchen Grofsthaten, von Märtyrerthum
und Vifionen, von Wort- und Schwertkämpfen für den Glauben
zu erzählen haben, kein Raum gefunden für die Befchreibung
des Lebens im Innern des chriftlichen Haufes, der chriftlichen
Familie und des an äufseren Entbehrungen und gemüthlichen
Erhebungen reichen Dafeins der ftill und aufrichtig nach Er-
löfung und Läuterung ringenden Einfiedler und Büfser, unter
denen viele fchweigend den Armen ihre Habe gegeben hatten, um
fern von der Welt unter Gebet und Entbehrungen das Paradies
zu erwerben.

Das rechtgläubige Byzanz wurde dem chriftlichen Alexandria
gefährlicher, als es das heidnifche Rom gewefen war; denn es
forderte nicht nur das Gut und Blut feiner Bürger, fondern fuchte
auch feinen edelften Ruhmestitel, die Centralftelle der Wiffenfchaften
zu fein, auf fich zu übertragen. Aufser den heidnifchen hatten die
gröfsten chriftlichen Gelehrten der Kaiferzeit, ein Clemens, Ori-
genes, Athanafius, hier gelebt. Jetzt erlofch das höhere geiftige
Leben und Streben in der Alexanderftadt, und von nun an blieb
ihr kein Unglück erfpart.

Die byzantinifchen Befatzungen waren zu fchwach, die Gren-
zen Aegyptens vor den Einfällen räuberifcher Wüftenftämme zu
fchützen, die Statthalter zu felbftfüchtig, um für die Bewäfferung
des Landes gehörig zu forgen. Die Ernten und die Kornausfuhr
gingen zurück, der Handel ftockte und die induftrielle Thätigkeit
erlahmte. Dazu kamen Peft, Hungersnoth und wüthende Auf-
ftände der darbenden, nach jeder Richtung hin beeinträchtigten
Bürger. Nur Einzelne hatten den väterlichen Reichthum zu er-
halten gewufst, unter ihnen der edle, zum Chriftenthum über-

getretene Jude Urbib, welcher mit fürftlicher Freigebigkeit die Leiden feiner darbenden Stadtgenoffen linderte.

Aus Byzanz, von den Melikiten, den Andersgläubigen, kamen die fchwerften Unglücksfchläge, welche die Stadt und das Land betrafen. Was Wunder, dafs, als kurz nach dem Tode des Propheten ein muslimifches Heer in das Nilthal einfiel, die dem monophyfitifchen Bekenntniffe anhängenden Aegypter gemeinfame Sache mit den Eroberern machten und endlich, der Mahnung ihres Bifchofs Benjamin folgend, zu dem Feldherrn des Chalifen übergingen, um der Herrfchaft der verhafsten Griechen ein Ende zu machen!

Der ägyptifche Statthalter des Kaifers, Mukaukas, ging feinen monophyfitifchen Glaubensgenoffen mit üblem Beifpiel voran, und als der Kaifer ihm in einem Schreiben Vorwürfe machte, weil er trotz der hunderttaufend Griechen, über die er gebot, lieber Tribut zahlen, als gegen die Muslimen kämpfen wolle, da rief Mukaukas: «Bei Gott! Diefe Araber find bei ihrer geringen Anzahl ftärker und mächtiger als wir mit unferer Menge; ein Mann von ihnen ift fo viel als hundert von uns; denn fie fuchen den Tod, der ihnen lieber ift als das Leben.» Und als er dann mit dem Feldherrn des Chalifen Frieden fchlofs, da fagte er ihm zwei Dinare Kopffteuer für jeden Aegypter zu und ftellte die Bedingung, dafs mit den Griechen in der Folge kein Friede gefchloffen werde, bis fie alle zu Sklaven gemacht und ihr Vermögen als Beute erklärt fei; denn fo verdienten fie es.

Aber die Griechen leifteten trotz des Abfalls der Kopten tapfern Widerftand, und es gab lange um Alexandria zu kämpfen, das mit vielen Thürmen, die fich gegenfeitig deckten, ftark befeftigt war, bis es am 1. Moharram des Jahres 20 nach der Flucht des Propheten (am 10. Dezember 641) in die Hände der Araber fiel.

Damals noch foll die Bevölkerung der Stadt fich auf fechsmalhunderttaufend Einwohner belaufen haben, aufser fiebzigtaufend Juden, welche fchon vor ihrer Einnahme die Flucht ergriffen hatten. Unter den Zurückbleibenden befanden fich vierzigtaufend Israeliten und zweimalhunderttaufend Griechen. Diefe hohen Zahlen find überrafchend und nicht minder die Angaben über den Beftand des Vermögens einiger befonders reicher Aegypter in jener Zeit. Ein

Kopte, welcher überführt wurde, den Griechen die Schwächen
der Muslimen verrathen zu haben, befafs dreizehn Millionen, ein
anderer, Namens Petrus, zwölf Millionen Dinare.

'Amr, der Feldherr des Chalifen, behandelte die Befiegten mit
Schonung.

Die häufig wiederholte Erzählung, er habe die viertaufend
Bäder Alexandrias fechs Monate lang mit den Büchern der Biblio-
theken heizen laffen, weil der Chalif Omar gefagt habe: «Wider-
fprechen fie dem Korān, fo find fie fchädlich; ftimmen fie mit ihm
überein, unnütz,» beruht auf Erfindungen aus fpäterer Zeit. Die
grofsen öffentlichen Bibliotheken waren aufgelöst, und die koft-
barften Bücher gewifs längft nach Konftantinopel gefchafft worden,
als die Stadt den Arabern zufiel.

Bevor der Kaifer Konftantin Alexandria und Aegypten völlig
aufgab, fandte er noch eine Flotte an den Nil.

Die ägyptifchen Griechen follen fie herbeigerufen haben, als
'Amr auf die Frage eines Ortsvorftehers, wie hoch fich die Kopf-
fteuer noch belaufen werde, auf die Mauer einer Kirche zeigend,
die Antwort ertheilte: «Und wenn Du mir Goldftücke von der
Grundmauer bis auf's Dach häufen liefseft, fo würde ich doch
nicht fagen, dafs es genug fei, denn ihr feid unfere Schatzkammer;
brauchen wir viel, fo nehmen wir viel, brauchen wir wenig, fo
nehmen wir wenig.»

Bei Nakjūs kam es zum Kampfe. Der Sieg ward den Arabern
nicht leicht gemacht, und als fie ihn erfochten hatten, liefs 'Amr
die Mauern Alexandrias abbrechen; denn er hatte gefchworen,
dafs er es von allen Seiten zugänglich machen wolle, wie das
Haus einer Dirne.

Ganz Aegypten gehörte von nun an den Arabern, und eine
neue Kultur fchlug Wurzel in feinem Boden und breitete fich aus
in üppigem Wachsthum.

Zauberhaft ift die Schnelligkeit, mit welcher der Islām in
jener Zeit die eroberten Lande feinen Formen und feinem Wefen
zu affimiliren verftand.

Mit echt ägyptifcher Zähigkeit hielten zwar zahlreiche Kopten-
gemeinden an dem alten Glauben feft, taufend andere traten aber
zu der Religion des Propheten über. Die Kirchen und Klöfter
verfielen, und die fchlanken, mit dem Neumond gekrönten Minarete

überragten hoch die Thürme der chriftlichen Kirchen. Bald er-
blühte ein neues, reiches Leben in den muslimifchen Landen. Kunft
und Wiffenfchaft, Handel und Gewerbe kamen zu mächtigem Auf-
fchwung, und die grofsen Erwerbungen jener eigenartigen Kultur
und Zeit blieben nicht ohne Einflufs auf Europa und wirken heute
noch, wie wir fehen werden, unter uns fort. Noch einmal war
es Aegypten beftimmt, auf den edelften Gebieten des Lebens den
anderen Völkern des Orients den Rang abzulaufen; aber der Mittel-
punkt feiner Macht und feines Könnens war nicht mehr die Stadt
Alexander's.

Aus dem Lager, das 'Amr's Zelt (Foftât) umgeben hatte, war
Kairo erwachfen, und fchon Omar hatte das Verdikt über den
unruhigen Griechenort gefprochen, der ihm wenig geeignet erfchien
für die Refidenz eines Machthabers über Aegypten. In Kairo hielten
die Statthalter des Chalifen, hielten diefe felbft Hof. Die Handels-
karawanen, denen nunmehr der Often und Weften in gleicher
Weife offen ftand, hatten hier ihre Stapelplätze, und wenn auch
Alexandria noch immer zur See den Verkehr mit dem Weften
und Norden vermittelte, fo wurde ihm doch der Löwenpart des
Gewinnes von den neuen arabifchen Emporien und den fchnell
erblühenden Hafenftädten im Mittelmeere, Venedig und Genua,
aus der Hand genommen. Als dann nach der Umfegelung des
Kaps der guten Hoffnung ein neuer Weg nach Indien gefunden
und Amerika entdeckt worden war, wurde die Zahl der Schiffe,
welche in feine von den Arabern vernachläffigten Häfen einliefen,
geringer und immer geringer. Die türkifchen Bês und der über-
müthige Mamlukenadel, welche Alexandria nach der Einverleibung
Aegyptens in das osmanifche Reich ausfaugten, trieben es feinem
gänzlichen Ruin entgegen, und fo ift es denn wirklich ein ver-
armtes Waifenkind gewefen, als die franzöfifche Armee hier landete,
als Bonaparte bei den Pyramiden den glänzenden Sieg, welcher
ihm Aegypten zu eigen gab, erfocht, und der britifche Held
Nelfon vor Abukir im Often der Stadt die franzöfifche Flotte
vernichtete.

Die kurze Zeit der franzöfifchen Herrfchaft über das Nilthal
und den unglücklichen Ausgang des von Bonaparte mit bewunde-
rungswürdiger Umficht in's Werk gefetzten Abenteuers zu befchrei-
ben, ift hier nicht der Ort. Nur Eines darf fchon an diefer Stelle

hervorgehoben werden. In Folge der franzöſiſchen Invaſion wurde
nicht nur das politiſche Gefchick Aegyptens in neue Bahnen,
fondern auch die Aufmerkfamkeit der europäifchen Gelehrten auf
das alte Wunderland der Pharaonen und die ungeheuren Denk-
mäler gelenkt, welche die Jahrtaufende überdauert hatten, und
mit deren Hülfe es möglich werden follte, eine der merkwürdigften
und älteften Kulturepochen des Menfchengefchlechts in all ihren
Anfchauungen, Regungen und Leiftungen zu erforfchen und aus
dem Dunkel des Grabes an das Sonnenlicht zurückzuführen.

Als einer der von den Türken gegen die Franzofen aus-
gefandten Unterbefehlshaber betrat im Jahr 1802 derjenige Mann
den ägyptifchen Boden, deffen rückfichtslofer Thatkraft und ftaats-
männifcher Begabung es gelingen follte, einen Umfchwung aller
Verhältniffe im Nilthale herbeizuführen. Muhamed 'Ali gehört zu
den berühmteften Männern diefes Jahrhunderts, und Jedermann
kennt ihn als den Begründer des Herrfcherhaufes, dem auch der
gegenwärtige Vizekönig Taufik angehört, und als fiegreichen
Helden, dem der Thron der Sultane von Konftantinopel ohne die
Dazwifchenkunft der europäifchen Mächte zugefallen fein würde;
aber Wenige wiffen, was er für die innere Entwicklung Aegyp-
tens gethan hat, und dafs diefes Land ihm den Anftofs zu den
meiften Neuerungen verdankt, welche feiner Gegenwart zum Segen
gereichen und auf denen die Hoffnungen feiner Zukunft beruhen.
Ihm ift auch Alexandria für feine neue Blüte verpflichtet, und mit
Recht hat man ihm auf dem nach ihm benannten grofsen Platze
im Frankenquartier eine Reiterftatue errichtet. Leider fieht diefe
feit dem verhängnifsvollen Sommer von 1882 auf die Trümmer
herab, in welche die englifchen Kanonen den Mittelpunkt des euro-
päifchen Lebens in Alexandria gelegt haben.

Muhamed 'Ali hatte erkannt, dafs er die grofsen Entwürfe,
welche feinen raftlofen Geift befchäftigten, nur mit Hülfe der von
der abendländifchen Civilifation erworbenen Mittel in die Wirk-
lichkeit überzuführen vermöge. Darum berief er europäifche In-
genieure und Architekten, als es galt, den von ihm den Schiffen
aller Nationen neu eröffneten alten Hafen zu vertiefen, zu erweitern,
zu befeftigen. Von vortrefflichen franzöfifchen Technikern unter-
ftützt, hatte er der Bewäfferung des von ihm regierten Landes
feine befondere Aufmerkfamkeit zugewandt, und fchnell eingefehen,

dafs Alexandria zu feiner gefunden Fortentwicklung vor allen Dingen einer regelmäfsigen Speifung mit Waffer und eines Kanals bedürfe, welcher es mit dem Nil in Verbindung halte.

Als unumfchränkter und rückfichtslofer Gebieter über die gefammte Menfchenkraft feines Landes wurden Bauern aus allen Theilen Aegyptens zur Zwangsarbeit ausgefchrieben und eine fchiffbare Wafferftrafse gegraben, die gegenwärtig den Edku-See in weitem Bogen umarmt und bei Fum el-Mahmudîje aus dem Rofette-Arm des Nil ihre Speifung empfängt. An zweihundertundfünfzigtaufend Fellachen waren bei der Ausführung diefes Unternehmens thätig. Wir beklagen diefe Armen, von denen Taufende, mangelhaft verpflegt und über ihre Kräfte angeftrengt, zu Grunde gingen, aber wir bewundern das Werk, welches feinen Zweck durchaus erfüllte, die Produkte Aegyptens wiederum zu Waffer dem Hafen Alexandrias zuzuführen, feine dürre Flur zu benetzen und feinen Bewohnern das wichtigfte aller Exiftenzmittel darzubieten.

Folgen wir jetzt als Spaziergänger dem Ufer diefes Kanals, fo wird es fchwer zu glauben, dafs kaum fünfzig Jahre feit dem erften Spatenftiche bei feiner Anlage vergangen find. Da wo die ägyptifchen Boote, eng aneinander gedrängt, landen, erheben fich an den Uferhügeln prächtige Palmenbäume, und in der Nähe der Stadt, wo unter den fchlichteren Fahrzeugen aus der Provinz fchön ausgeftattete Dahabîjen für die Luftfahrten der Reichen, fchwer beladene Kähne und kleine Schleppdampfer vor Anker liegen, erheben fich ftolze Paläfte, und Villa reiht fich an Villa, viele von Gärten umfchloffen, in denen Gewächfe aus allen Zonen grünen und blühen.

Der Reichthum, den diefer Kanal der verarmten Stadt zurückgegeben, trat vor 1882 dem Reifenden befonders glänzend entgegen, wenn er Nachmittags von der Porte de Rofette aus das Ufer deffelben auffuchte, denn dann begegnete ihm — befonders an den arabifchen und chriftlichen Ruhetagen, Freitags und Sonntags — auf der zwar von fchwarzen Arbeitern befprengten, aber immer noch ftaubigen Strafse ein dichtes Gedränge von erholungsbedürftigen Bürgern zu Fufs, zu Rofs und zu Wagen. Die braunen Lenker auf den gut befpannten hübfchen Lohnkutfchen verlangten an diefen Tagen und in diefen Stunden doppelte und dreifache

Preife, und in ihren reichften Gewändern fchwangen fich die
Säis oder Vorläufer mit ihren nackten braunen Füfsen den Karroffen
der Millionäre voraus, ohne zu ermüden, wenn die muthigen Pferde
hinter ihnen im fchnellften Trabe dahinjagten. Europäifch ge-
kleidet waren damals und find noch heute die Herren und Damen
in den Kutfchen und die meiften Fufsgänger; nur der unter dem
Namen «Fez» bekanntere arabifche Tarbûfch, die rothe Kappe
mit der fchwarzfeidenen Troddel, macht dem Filzhute Konkurrenz.
Wer ihn trägt, bleibt beim Grufse bedeckt und ftatt fein Haupt
zu lüften, winkt er mit der Hand den Bekannten.

Viel Seide raufchte, viel Goldfchmuck glänzte und ftolze
Federn wehten, wo fich die fchönen Alexandrinerinnen öffentlich
zeigten, und es gab nicht wenige unter ihnen, deren Gatten es
leicht ward, ihre Toiletten aus Paris, ihre Karroffen aus Wien
oder Mailand zu verfchreiben, und zu den Vorftellungen der ita-
lienifchen Oper im Theater Zizinia eine Loge für fie zu belegen.
Jetzt hat das Alles ein befcheideneres Anfehen gewonnen, denn
in Folge der Unficherheit in jedem Verhältnifs, welche die erft
gewaltthätige und dann ziellofe und fchwankende Politik Englands
hervorgerufen, ziehen es die Familien vieler grofsen Kaufherren
vor, in Europa zu bleiben, und der ftarke Fremdenftrom, welcher
fich alljährlich über Aegypten ergofs, hat fich in einen fpärlich
rinnenden Giefsbach verwandelt. Der Handel Alexandrias ftand
freilich auf fo feften Grundlagen, dafs er wohl fchwer gefchädigt,
aber nicht vernichtet werden konnte, und es darf angenommen
werden, dafs er, fobald Aegypten wieder geficherte Zuftände ge-
wonnen hat, die alte Blüte zurückerlangen wird.

Grofse Vermögen find hier namentlich in der Zeit des ameri-
kanifchen Krieges erworben worden, und der überfeeifche Verkehr
bereichert noch heute unternehmende Kaufleute aller Nationen
und führte in den letzten Jahren je 3000 Schiffe in den Hafen
der Stadt; als befonders lohnend hat fich der Export einer ver-
hältnifsmäfsig neuen Waare, der Baumwolle, erwiefen, und die
Umfätze der alexandrinifchen Banken find weit beträchtlicher, als
die der Gefchäftshäufer in der Hauptftadt des Landes. Das arme
Waifenkind ift wieder reich geworden, und fein Wohlftand fliefst
ihm aus vielen der gleichen Quellen zu, welche die Schatzkammern
feiner Vorfahren füllten.

Die Verkehrsebbe, unter welcher der alexandriniſche Kauf-
mann gegenwärtig leidet, iſt vorübergehend, und eine neue Flut
läſst wohl nicht lang auf ſich warten.

Die Nachfolger Muhamed 'Ali's, mit einziger Ausnahme des
den Fremden feindlich geſinnten 'Abbās Paſcha, folgten dem Bei-
ſpiele des grofsen Begründers ihres Hauſes, indem ſie die Er-
werbungen der europäiſchen Kultur auch für Alexandria nutzbar
machten und den Verkehrsmitteln, welche es mit Europa und
dem übrigen Aegypten verbanden, ihre beſondere Aufmerkſamkeit
widmeten.

Saʿīd Paſcha, der Vorgänger des Chedīw Ismaʿīl, liefs den
verſchlammenden Mahmudīje-Kanal reinigen, vertiefen und das
Waſſer in ihm durch grofsartige Druckwerke im Fluſs erhalten.
Er beendete die Eiſenbahn zwiſchen Alexandria und Kairo und
legte den Grund zu dem Schienennetze, welches ſich mit ziemlich
dichten Maſchen über das Delta legt und die Hafenſtadt am Mittel-
meere mit Sues, und die wichtigſten Städte des Delta unter ein-
ander verbindet.

Saʿīd Paſcha reſidirte viel in Alexandria, für das er als früherer
Admiral der ägyptiſchen Flotte eine beſondere Vorliebe behielt.
Im äufserſten Weſten der Stadt liegt auf dem Gebiete der alten
Nekropole, wo vor 1882 Wettrennen in europäiſchem Stil abge-
halten wurden, ſein Schloſs Gabarri mitten unter Gärten. Nach
Saʿīd's Tode gerieth dieſs Bauwerk mehr und mehr in Verfall.
Bei ſeinen Lebzeiten war es von dem verſchwenderiſchen, aber
nicht unbegabten Sonderling mit Vorliebe benutzt worden, um
den Uebungen ſeiner Truppen zuzuſchauen. Noch ſind die Spuren
des eiſernen Podiums vorhanden, welches er herſtellen liefs, um
unbehelligt vom Staub den Parademarſch der Soldaten, die in den
vorſchriftsmäfsigen Lackſtiefeln auf dem von der Sonne jener
Breiten erhitzten Metall furchtbar gelitten haben müſſen, über-
blicken zu können. Seinen Sommerpalaſt zu Marjūt liefs er mit
Alexandria durch Eiſenbahnen verbinden, die den Truppen, welche
hier vor ſeinen Augen lagerten, alles Nöthige zuführten. Der fünf
Meilen lange Schienenweg berührte nur wüſtes Land und hatte
keinen andern Zweck als den genannten. Trotz dieſer und vieler
ähnlicher Thorheiten war der launenhafte Verſchwender, dem durch
ſeinen vortrefflichen Erzieher König Bē nichts fremd geblieben,

was die europäifche Kultur und Gefittung Bedeutendes und Edles
hervorgebracht hat, empfänglich für grofsartige Ideen, und die
Gefchichte wird es ihm nicht vergeffen, dafs er es gewefen, wel-
cher Herrn von Leffeps' gewaltigen Plan, die Landenge von Sues
zu durchftechen und das Rothe mit dem Mittelländifchen Meere
zu verbinden, billigte und dem begeifterten und beharrlichen Fran-
zofen die Mittel gewährte, feine Idee in die Wirklichkeit über-
zuführen. Es war ihm nicht vergönnt, die Vollendung diefes
Unternehmens zu erleben, welches auch für den Auffchwung des
alexandrinifchen Handels hohe Bedeutung erlangen follte. Im
Januar 1863 erlag er fchweren Leiden, und feine irdifchen Refte
fanden Ruhe in einer kleinen Mofchee Alexandrias. Nur wenige
feiner Getreuen befuchen das befcheidene Maufoleum des erlauchten
Verftorbenen, deffen nächfte Angehörige, in Folge der damals
herrfchenden und nunmehr befeitigten unglückfeligen Thronfolge-
ordnung, kein Anrecht auf die vizekönigliche Würde befafsen.
Saʿīd's Nachfolger ift des grofsen Siegers von Nifibi, Ismaʿil
Pafchas, Sohn und Muhamed ʿAli's Enkel, der fpäter vertriebene
Chedīw Ismaʿil gewefen.

Der Titel eines Chedīw wurde diefem Regenten von der
hohen Pforte im Jahre 1867 zuerkannt. Wir werden uns diefes
türkifchen Ehrennamens, welcher ungefähr daffelbe wie unfer
«Vizekönig» bedeutet, bedienen, fo oft wir von ihm und feinem
Sohne, dem gegenwärtigen Beherrfcher des Nilthals, dem er gleich-
falls verliehen worden ift, zu reden haben.

In einem andern Kapitel denken wir auf den Charakter und
die Wirkfamkeit des abgefetzten Chedīw Ismaʿil näher einzugehen
und zu zeigen, wie viele fegensreiche Mafsregeln er in Angriff
genommen hatte und vielleicht bis zu einem verheifsungsvollen
Ziele durchgefetzt haben würde, wenn ihn fein verfchwenderifcher
Sinn nicht in tiefe Schulden geftürzt und in die Hand der Aus-
länder gegeben hätte. Die Vormundfchaft und Kontrole Frank-
reichs und Englands, der er fich unterwerfen mufste, entfremdeten
ihm Volk und Heer, und als er fchliefslich gezwungen ward, fein
Land zu verlaffen und den Thron für feinen Sohn zu räumen,
regte fich keine Hand zu feinen Gunften. Hier gilt es nur in
der Kürze zu fchildern, was Alexandria ihm verdankt.

Der Chedīw Ismaʿil hat nicht nur die Durchftechung der

Landenge von Sues zum Abfchlufs gebracht, fondern auch durch die glänzendfte aller Eröffnungsfeierlichkeiten die Aufmerkfamkeit der gefammten Welt auf die neue Wafferftrafse, von der weiter unten eingehender gehandelt werden foll, gerichtet. Sobald dann die erften Boote den Kanal paffirt hatten, wurden neue Schifffahrtsgefellfchaften in's Leben gerufen, und heute unterhalten öfterreichifche und italienifche, englifche und franzöfifche, ruffifche und türkifche Dampferlinien einen regelmäfsigen Verkehr mit Alexandria. Von Jahr zu Jahr fteigerte fich unter dem Chedîw Isma'il die Zahl der in den alten Hafen des Eunoftos einlaufenden Schiffe, und er unternahm es, ihn nach jeder Richtung hin zu einem der erften nicht nur des Mittelmeeres, fondern der Welt zu machen.

Bei dem im Südweften der Stadt gelegenen el-Meks befinden fich die Werkftätten, in denen man Steinblöcke in ungeheuren Mengen künftlich hergeftellt, während man andere aus den Brüchen in den felfigen Uferbergen gefchnitten hat. Der gegenüber der Weftfpitze der Infel Pharus befindliche Wogenbrecher, welcher fich in einer Länge von über drei Kilometer nach Meks zu in ftumpfem Winkel hinftreckt, ift ein Bauwerk, das an Grofsartigkeit nur von wenigen aus der Pharaonenzeit übertroffen wird, und bei deffen Herftellung viele Millionen Centner von künftlichen und natürlichen Steinen verwendet worden find. Ein zweiter, faft einen Kilometer langer, mit dem alten Bahnhof verbundener Molo und die neuen Quais an der Weftfeite des alten Heptaftadion, der Oftfeite des Hafens, geben dem letzteren eine Ausdehnung und Sicherheit, wie er fie felbft unter den Ptolemäern kaum befeffen haben kann.

Es ift in Europa viel von den ungeheuren Summen gefprochen worden, die der Chedîw Isma'il mit orientalifcher Sorglofigkeit und Prachtliebe verausgabt hat, aber felten gedachte man dabei der Millionen und Abermillionen, welche feine grofsen wirthfchaftlichen Unternehmungen in Anfpruch nahmen, die als Eichelfaaten erft fpäteren Generationen volle Zinfen tragen werden und Alexandria in erfter Reihe zugute gekommen find.

Da ladet gegenwärtig die Schiffe aller Nationen ein vor jedem Wetter durch kräftige Bauten gefchützter Hafen ein, in dem die gröfsten Flotten Platz finden. Die Feftungswerke, welche denfelben vor äufseren Feinden fichern follten, haben freilich der

englifchen Schiffsartillerie nicht zu widerftehen vermocht. Da
münden die Eifenbahnen, welche die Stadt in gerader Linie mit
Kairo, Sues und Rofette, und Telegraphendrähte, die fie mit dem
gröfsten Theile der Erde verknüpfen, und fie vor den letzten
verhängnifsvollen Ereigniffen im Sudän felbft mit dem inneren
Afrika verbunden haben. Eine vortreffliche Wafferleitung fpeist
die Häufer der Bürger, und ein weitverzweigtes Syftem von Gas-
röhren führt auch in die entfernteren Strafsen der Stadt und forgt
für die Erleuchtung der Nacht. Nur in den engen Gaffen der
arabifchen Viertel hat das Licht aus Europa, welches, als es hier
eingeführt ward, die Landeskinder mit fchlimmen Befürchtungen
erfüllte, noch keinen Eingang gefunden. Die Hauptadern des Ver-
kehrs find gepflaftert und mit Bürgerfteigen verfehen. Die Freude
an Baumpflanzungen, welche der entthronte Chedîw von feinem
Grofsvater und Vater geerbt zu haben fchien, ift auch Alexandria
zugute gekommen, und das von ihm eingefetzte Sanitätsamt forgt
auch heute noch mit Eifer für die Gefundheit der Stadt. Die
Krankenhäufer derfelben verdanken nicht nur der chriftlichen Mild-
thätigkeit, fondern auch dem arabifchen Wohlthätigkeitsfinn ihre
Entftehung, und auch in dem muslimifchen Hofpital waltet jenes
aus dem Abendlande eingeführte Gefetz der ftrengen Ordnung,
welches das Leiden der Kranken fo fehr erleichtert und fo viele
gefährdete Leben erhält.

Aerzte von jeder Konfeffion find in den alexandrinifchen Ho-
fpitälern thätig, und wer die Stadt durchwandert, der wird neben
dem Neumonde auf den Mofcheen auf mancher Kirche und Ka-
pelle das chriftliche Kreuz erblicken. Kopten und Griechen beider
Konfeffionen, römifche Katholiken, Proteftanten, die anglikanifchen
und presbyterianifchen Religionsgenoffenfchaften haben hier ihre
Gotteshäufer, und ungehindert von den Muslimen, deren Mofcheen
in Alexandria wenig Bemerkenswerthes bieten, verrichten die Juden
in ftattlichen Synagogen ihre Andachtsübungen.

Es gereicht den Nachfolgern Muhamed 'Ali's — und unter
ihnen auch dem Chedîw Taufîk — zum Ruhme, dafs fie die
andersgläubigen Koloniften nicht nur nicht in ihren religiöfen
Uebungen beeinträchtigt, fondern fie auch durch Schenkungen
von Grund und Boden bei ihren Kirchenbauten unterftützt haben.
Den römifch-katholifchen Chriften überliefs Muhamed 'Ali Grund-

ſtücke von beträchtlicher Ausdehnung, und das am Ufer des ſo-
genannten «neuen Hafens», in den keine Schiffe mehr einlaufen,
auf dem Boden des alten Bruchium gelegene proteſtantiſche Kirch-
lein, in dem ein deutſcher Geiſtlicher vor einer deutſchen Gemeinde
predigt, ſteht auf einem Platze, welchen Saʿīd Paſcha unſeren evan-
geliſchen Landsleuten ſchenkte. Für nichtdeutſche Proteſtanten,
die keiner der engliſchen Sekten angehören, wird eben hier auch
in franzöſiſcher Sprache gepredigt. Am Geburtstage unſeres Kaiſers
Wilhelm im Jahr 1866 ward das freundliche Gotteshaus eingeweiht,
bei deſſen Herſtellung die Gemeinde nicht nur von dem damaligen
Könige von Preuſsen, ſondern auch von dem Chedīw Ismaʿīl
freigebig unterſtützt worden war. Der verſtorbene, allen Freunden
der altägyptiſchen Kunſt wohlbekannte Erbkam zeichnete den Plan
zu dem in romaniſchem Stil erbauten Kirchlein, welches unverletzt
aus dem Bombardement der Stadt hervorging. Als erſter Prediger
war M. Lüttke, der Verfaſſer von «Aegyptens neue Zeit», in ihm
thätig.

Wir ſehen, es haben Völker aller Konfeſſionen in Alexandria
ein Heim gefunden und rühren und regen ſich frei, wie im Be-
reiche des religiöſen, ſo auch auf allen Gebieten des materiellen
Lebens, des materiellen Lebens, das leider den Löwenpart aller
Kräfte der Koloniſten wie der Eingeborenen in Anſpruch nimmt.
Das Leben für eine Idee, das Ringen nach den Gütern des Geiſtes,
die Pflege der Wiſſenſchaft und Kunſt, welche das alte Alexandria
adelte — es iſt freilich auch in dem neuen eine Geſellſchaft von
Männern zuſammengetreten, welche wiſſenſchaftliche Beſtrebungen
verfolgt — haben die Auferſtehung der Weltſtadt nicht mitgefeiert,
und dennoch muthen uns auch nach den Unbilden, welche ſie in
jüngſter Zeit erlitten, die Verhältniſſe des neuen Ortes an wie ein
Spiegelbild der Zuſtände des alten Alexandria. Dieſes iſt mitten
unter Aegyptern eine Griechenſtadt geblieben, und ebenſo hat der
neue Ort nur wenig von jener Signatur der muslimiſchen Welt
angenommen, die im ganzen übrigen Nilthal überall in die Augen
fällt. Wie vor zwei Jahrtauſenden, ſo iſt Alexandria auch in un-
ſeren Tagen aus einem unbedeutenden ägyptiſchen Orte durch
den Zuzug von unternehmungsluſtigen Europäern, beſonders von
Griechen und Italienern, zu einer Weltſtadt geworden, in der das
national-ägyptiſche weit hinter die fremden Elemente zurückge-

drängt wird. Heute wie damals darf die Bürgerſchaft Alexandrias
ein keckes Miſchvolk von ſüdeuropäiſchem Gepräge genannt wer-
den, und das Wort, welches Hadrian dem Servianus ſchrieb:
«Alle kennen nur den einen Gott (Mammon)», paſst nur zu gut
auf den gröfsten Theil der hier lebenden Kaufleute, die weit
häufiger durch glückliche Treffer bei gewagten Spekulationen, als
durch ruhigen Erwerb das Ziel ihres Lebens, ein grofses Vermögen
raſch zuſammenzubringen, erreichen.

Freilich fehlt es auch hier nicht an hochachtbaren Vertretern
des Handelsſtandes, Engländern und Franzofen, Deutſchen und
Schweizern, Hellenen und Levantinern; wer ſich aber in die grie-
chifchen Spelunken und zahlreichen Spielhöllen hineinwagt, der
wird hier einer Hefe der Gefellfchaft begegnen, wie ſie verderbter,
gährender, zügellofer in wenigen Grofsſtädten vorkommen möchte.
Diefes Gefindel, welches unfer Erdtheil, und vornehmlich der
Süden deffelben, nach Aegypten ausgeworfen, iſt der Urheber der
Unruhen und des Gemetzels vom 11. Juni 1882 gewefen, und
die meiften Schandthaten, welche bei diefen traurigen Ereigniſſen
begangen wurden, find auf feine Rechnung zu ſchreiben.

Wie in dem alten, fo fpielt auch in dem neuen Alexandria
die jüdifche Gemeinde eine hervorragende Rolle und zählt befon-
ders reiche Leute zu ihren Mitgliedern. Ein grofser Theil der
Geldgefchäfte iſt in israelitifchen Händen; das lehren die Namen
der bedeutendften Firmen, das lehrt ein Blick auf die befcheidenen
Wechsler oder Sarrāf, der an der Strafsenecke hinter feinem Zahl-
tifchchen kauernd dem Vorübergehenden feine Dienſte aufdrängt.

Wie Schweres Alexandria unter dem europäifch gebildeten und wohl-
gefinnten gegenwärtigen Vizekönig, dem Chedīw Taufik, zu leiden gehabt hat,
iſt noch in Jedermanns Gedächtnifs, doch diefe Ereigniſſe und ihre inneren
Beweggründe abfchliefsend darzuſtellen, bleibt immerhin eine mifsliche Aufgabe.
Sie find noch im Flufs, find noch nicht eigentlich hiftorifch geworden, und
wir begnügen uns daher mit einer kurzen Aufzählung der Thatfachen, welche
einen fo verhängnifsvollen Einflufs auf Aegypten und Alexandria geübt haben.
Gezwungen, fich einer unwürdigen Bevormundung von Seiten Englands und
Frankreichs zu fügen, mufste Taufik die von diefen Staaten eingefetzte Liqui-
dations-Kommiſſion und Kontrole (30. Auguſt 1879) dulden, die Generalkontro-
leure zum Miniſterrath zulaſſen und der internationalen Liquidations-Kommiſſion
für die ägyptifche Staatsfchuld (5. April 1880) grofse Befugniſſe einräumen.
Internationale Gerichtshöfe fprechen am Nil Recht neben den einheimifchen;
und der Aegypter erträgt diefe hochachtbaren und nothwendigen Behörden

leichter als den Uebermuth und den unerhörten Stellenfchacher, welcher von den englifchen und franzöfifchen Machthabern getrieben wird. — Das tief gekränkte nationale Gefühl des geduldigften aller Völker wird von Seiten ehrgeiziger Truppenführer, welche ihrerfeits von der Pforte ermuthigt werden, künftlich genährt. Am 2. Februar 1881 bricht eine Militärrevolte aus, durch welche fich der Kriegsminifter zur Abdankung gezwungen fieht. Indeffen erweist fich der Chedīw am 31. Mai den Engländern gefällig, indem er die Sklaverei völlig aufhebt, und fchon wenige Wochen fpäter wird er durch das erfte gefahrdrohende Auftreten des Mahdi auf der Infel Aba, im Herzen der Sklavenländer, erfchreckt. Im September 1881 bricht unter den Truppen in Folge der Abfetzung einiger höheren Offiziere eine neue Militärrevolte aus, und der Chedīw, im eigenen Palafte belagert, verfpricht die Entlaffung des Minifteriums, die Ernennung Scherīf Pafchas zum Minifterpräfidenten, die Einberufung der Notabeln und die Erhöhung des Militärs auf 18,000 Mann. Die Pforte fchickt fich an, in die unhaltbaren Verhältniffe der Provinz einzugreifen, aber Frankreich und England treten vereint der türkifchen Intervention entgegen. Ermuthigt durch diefes Vorgehen der Weftmächte erläist der Chedīw am 24. September 1881 ein neues Militärgefetz, die rebellifchen Oberften erklären fchriftlich ihre Unterwerfung, und Taufik darf es wagen, das Regiment Arābi Bes, in deffen Perfon fich die nationale Bewegung mehr und mehr verkörpert, und den wir doch nicht als ein blofses Werkzeug der Pforte auffaffen möchten, aus Kairo in die Provinz zu verfetzen. Aber diefe Ordre bleibt ohne Wirkung. Die Militärpartei unter Arābi gewinnt vielmehr an Macht und fcheint eine nationale Politik im Gegenfatz zum europäifchen Einflufs zu verfolgen. Der Sultan, ftets in Verbindung mit dem Bē und feinem Anhang, entfendet am 7. Oktober 1881 Kommiffäre nach Kairo, um fich über die Lage des Landes zu unterrichten, aber fie erreichen nichts, denn fobald fie den ägyptifchen Boden betreten haben, erfcheinen englifche und franzöfifche Panzerfchiffe vor Alexandria. Indeffen fchlägt die nationale Bewegung unter den Truppen immer höhere Wogen und veranlafst die Garnifon von Sues zu Gewaltthätigkeiten gegen die Italiener. Am 26. Dezember 1881 appellirt der bedrängte Chedīw an feine Unterthanen, indem er die Notabelnverfammlung eröffnet, und fucht den nationalen Beftrebungen genug zu thun, indem er am 4. Januar 1882 Arābi Bē zum Unterftaatsfekretär des Krieges im Kabinet Scherīf Pafcha ernennt. Er wird durch eine Kollektivnote Englands und Frankreichs ermuthigt, in der diefe beiden Mächte erklären, dafs fie, die ihn auf den Thron erhoben, ihn im Befitze der Macht fchützen würden; aber diefe Note wird von der Pforte als ein Eingriff in ihre eigene Souveränität über Aegypten aufgefafst, und fie erläfst am 15. Januar ein Rundfchreiben an ihre Botfchafter, welches diefer Anfchauung Ausdruck verleiht. Dadurch belebt fich die Hoffnung der Notabeln auf die Unterftützung der Pforte. Sie machen gemeinfame Sache mit der nationalen Partei und zwingen Scherīf Pafcha, welcher das gute Verhältnifs mit den Weftmächten aufrecht erhalten will, zum Rücktritt, und fo wird denn ein neues Minifterium berufen, in welches Arābi Pafcha, das Haupt der Bewegung, als Kriegsminifter eintritt, und nun wird die neue Verfaffung, das «organifche Gefetz», faft durchweg genehmigt. Aber die Vertreter der

48 Die jüngsten politischen Ereignisse.

fremden Mächte (die Generalkonsuln) greifen sofort in die selbständige Ent-
wicklung des politischen Lebens des unglücklichen Landes (9. Februar 1882)
ein, denn die Bestimmung betreffs der Votirung des Budgets durch die Notabeln
bedroht ihren und der Kontroleure Einfluß auf die ägyptische Finanzverwal-
tung, und so wird denn am 26. die Notabelnverfammlung aufgelöst. Ein
sonderbarer Zwischenfall schärft den Gegensatz der Parteien. Arābi Pascha will
eine Verschwörung von tscherkessischen Offizieren gegen seine Person entdeckt
haben, und ein Kriegsgericht verurtheilt auch vierzig von diesen ihrem Souverän
ergebenen Soldaten (am 2. Mai) zur Verbannung nach dem Sudān; aber der
Chedīw folgt dem Rathe der Generalkonsuln von England und Frankreich
und verwandelt diesen harten Spruch in einfache Verbannung aus Aegypten.
Von nun an ordnet sich der bedrängte Regent widerstandslos dem Gutdünken
seiner europäischen Beschützer unter, und Hülfe thut ihm noth gegen den
Staat im Staate, welcher mit wachsender Sicherheit den eigenen Weg geht.
Er muß es ertragen, daß das Ministerium über seinen Kopf hinweg die Notabeln-
kammer einberuft und den Generalkonsuln auf eigene Hand verfichert, die Euro-
päer seien zwar noch nicht in Gefahr, doch werde eine Intervention in die
Angelegenheiten Aegyptens mit Gewalt zurückgewiesen werden. Diesem Vor-
gehen des eigenen Kabinets erklärt der Chedīw den äußersten Widerstand
entgegenfetzen zu wollen und bittet umunwunden und öffentlich um Englands
und Frankreichs Hülfe. Die Bereitwilligkeit dieser Mächte, ihm solche zu
leihen, kommt sofort zum Ausdruck, indem die Kontroleure die Beziehungen
zu dem rebellischen Kabinet abbrechen und am 20. Mai französische und
englische Geschwader vor Alexandria erscheinen. Kaum haben sich dieselben
gezeigt, als Arābi Pascha gegen den Willen seines Souveräns die Küstenforts in
Vertheidigungszustand zu setzen beginnt. Nun ist die Geduld der Westmächte
erschöpft, und sie richten vereint ein Ultimatum an den Ministerpräsidenten,
in dem sie die Entfernung Arābi's verlangen. — Aber dieser bleibt auf seinem
Posten, und am 8. Juni erscheint Derwīsch Pascha als Abgesandter des Sultans
und versucht, wenigstens scheinbar, den Chedīw zu einer Verständigung mit
Arābi zu bewegen; doch ohne Erfolg. Der Ingrimm der nationalen Aegypter
gegen die Fremden hat inzwischen einen hohen Grad erreicht, und dennoch
ist das furchtbare Gemetzel, welches am 11. Juni in Alexandria ausbrach, keine
That des Unwillens eines beleidigten Volkes, sondern, wie schon oben bemerkt
ward, das verbrecherische Bubenstück des plünderungssüchtigen europäischen
Pöbels, welches sich an laute Kundgebungen schloß, als deren Urheber Arābi
Pascha allerdings angesehen werden darf. Zwei Tage später erscheinen der Chedīw
und Derwīsch Pascha in Alexandria, und nachdem eine Botschafterkonferenz
zur Lösung der ägyptischen Frage am 23. Juni 1882 zusammengetreten ist und
hin und her beräth, bombardirt Admiral Seymour trotz des Protestes der
Pforte am 11. und 12. Juli die unglückliche Stadt Alexander's, legt, in guter
Sicherheit vor den Kugeln des Feindes, in Trümmer, was seine Geschoffe
erreichen, und hat durch diesen fröhlichen Sport seinen edlen Namen und die
Staatskunst seiner Nation mit einem unauslöschlichen Schandfleck behaftet. Am
15. Juni 1882 landen 1000 Engländer in der halbzerstörten Stadt; der Sultan
aber lehnt vorsichtig die Aufforderung der Mächte zur Intervention in Aegypten

ab, und als er sich endlich am 20. Juli beftimmen läfst, einzufchreiten, um
weiteres Blutvergiefsen in feiner reichften Provinz zu verhüten, legt England
ihm ein Hindernifs nach dem andern in den Weg und nimmt damit, nachdem
es auch Frankreich beifeite gefchoben, alle Verantwortung für die weiteren
traurigen Vorgänge auf fich. Am 23. Juli hatte der Chediw auf eigene Hand
eine Proklamation an das Volk erlaffen, um den drohenden Krieg mit Arābi
zu verhindern, aber der Hafs gegen die Briten ift in Folge der mitgetheilten
Ereigniffe fo hoch gewachfen, dafs fich fechs Tage fpäter 360 Notabeln in
Kairo für Arābi und gegen den Vizekönig erklären. Am 2. Auguft erfolgt dann
die Antwort des Führers der Nationalpartei auf die Proklamation des Chediw.
Er erklärt diefen in der feinen für einen Verräther und nennt fich felbft «Be-
fehlshaber über Aegypten als Repräfentant des Sultans.» Dafür wird er von
dem Vizekönig am 9. Auguft für einen Rebellen erklärt. Arābi hat das Volk
und die Armee, der Chediw nur noch die Engländer für fich. Diefe haben
inzwifchen den Sueskanal — Sues, Isma'ilīje und Port Sa'īd mit ihren Kriegs-
fchiffen befetzt, und am 15. Auguft übernimmt General Wolfeley das Kommando
der gelandeten englifchen und indifchen Truppen und bewirkt eine Frontver-
änderung, indem er den Sueskanal zur Operationsbafis erwählt. Am 24. Auguft
tritt er den Vormarfch gegen Kairo an. Nach kleineren Gefechten, am 27.
und 28. Aug. und 9. Sept., welche für Arābi (nunmehr Pafcha) ungünftig ver-
laufen, ftürmen die Briten am 13. Sept. das fefte Lager der Aegypter bei
Tell el-Kebīr. Schon am nächften Tage rückt englifche Kavallerie in Kairo ein
und Arābi Pafcha wird gefangen genommen. Am 20. September übergibt fich
Rofette, die letzte ägyptifche Pofition, und am 25. kehrt der Chediw ftill in
feine von Fremden befetzte Hauptftadt zurück. Am 3. Dezember wird Arābi
Pafcha vom Kriegsgerichte wegen Hochverraths zum Tode verurtheilt, aber zu
ewiger Verbannung begnadigt. Gegenwärtig lebt er unter britifcher Auffticht,
aber wenig behelligt, auf Ceylon.

Am 20. Oktober waren die erften ernfthaft beunruhigenden Nachrichten
über die Fortfchritte des Mahdi aus dem Sudān eingelaufen; fie follten fich
bald häufen und immer unerfreulichere Geftalt gewinnen. Am 3. bis 5. November
wurde das Heer des englifchen Generals Hicks völlig vernichtet, und was auch
in den letzten Monaten von Chartūm, Tokar und Suakīm gemeldet wird, legt
Zeugnifs ab für den verhängnifsvollen Stand der Dinge im Sudān. Aber neue
Zeitungen und das letzte Blaubuch find bedenkliche Quellen für den Hiftoriker,
dem es obliegt, eine zufammenfaffende Gefchichtserzählung zu geben. Diefe
Dinge find noch im Flufs, und es würde verwegen fein, jetzt fchon voraus-
fagen zu wollen, wohin fie führen. Immerhin werden Diejenigen, welche es
freut, dem Walten der göttlichen Gerechtigkeit in der Gefchichte nachzugehen,
hier gern verweilen und das frevelhafte Bombardement Alexandrias mit den
Fehlfchlägen und dem Mifsgefchick der Briten in Aegypten und im Sudān
in Verbindung fetzen. In jedem Falle bezeichnet die englifche Okkupation
Aegyptens einen beklagenswerthen Rückfchritt auf allen Gebieten des Lebens
in diefem hart heimgefuchten Lande. Der Sudān wird fchwer zurückzu-
gewinnen fein, und wenn diefs dennoch mit der Zeit gefchehen wird — woran

wir nicht zweifeln — werden die emfigen Arbeiten von dreifsig Jahren verloren fein, und die abendländifche Kultur wird viele Luftren gebrauchen, bevor fie in jenen Gegenden die Verhältniffe von 1882 wieder herftellt. Miffionsgefell-fchaften, Grofshändler und Forfchungsreifende fehen fich um mühevolle, vieljährige Errungenfchaften gebracht, und Vortheil aus dem Gefchehenen wird keinem erwachfen, aufser der muslimifchen Propaganda und dem Sklavenhändler.

Wer das Leben des Orients kennen zu lernen wünfcht, der wird in Alexandria, diefer Stätte des Weltverkehrs, feine Rechnung nicht finden, der fchnüre fchnell fein Bündel und wende fich füdwärts nach der fchönen Chalifenftadt, denn in Alexandria hat der Araber nur in den befcheidenften und ärmlichften Vierteln fein Heim, und zahlreicher faft, als die Quartiere, in denen er wohnt, find die Friedhöfe, in denen feine Verftorbenen ruhen. Auch die Türken kommen wenig zur Geltung. Viele von ihnen bewohnen die in den fchrecklichen Julitagen von 1882 viel genannte und fchwer befchädigte Infel Pharus, und zwar in befcheidenen, doch dabei oft recht freundlichen Häufern, welche ftattlich von dem Palais des Chedîw überragt werden, welches auf der Landzunge Râs et-Tîn (Feigenkap) gelegen, feine Erbauung Muhamed 'Ali, feine Erneuerung Isma'il Pafcha verdankt; aber auch diefs vom Meere befpülte Bauwerk, eine Nachahmung des Serail zu Konftantinopel, ift ftillos und würde kaum an den Orient erinnern, wenn fich nicht neben ihm das Haremsgebäude mit feinen Gärten erhöbe. Hier darf der neugierige Europäer nicht hoffen, den Blick eines fchönen, von Schleiern und Gittern halb verborgenen Auges zu erhafchen, wohl aber wird er einem von jenen Eunuchen begegnen können, welche in keinem vornehmen ägyptifchen Haufe als Frauenhüter fehlen, und denen in älterer Zeit in allen morgenländifchen Reichen die höchften Staatsämter zuzufallen pflegten.

Es find die Eunuchen alfo keineswegs von Muslimen zuerft benützt worden, vielmehr kamen fie ihnen, die in früherer Zeit ihren Frauen eine durchaus würdige Stellung einräumten, aus jenem Byzanz zu, das die Mifsbräuche, welche es dem Morgenlande entnommen, diefem mit vollen Händen zurückgab. Längft fchon find die Eunuchen aus den Reihen der Staatsdiener ausgefchloffen; aber obgleich fie faft alle den fchwarzen Stämmen der oberen Nilländer angehören, und ihr widriges und fchläfriges

Ausfehen keineswegs dafür zu fprechen fcheint, fo follen fie fich doch heute noch durch Klugheit und Thatkraft auszeichnen und gewöhnlich den Hausftand leiten, zu dem fie gehören. So felten wie hier, fo häufig werden wir ihnen in Kairo begegnen.

Gelingt es uns einmal in Alexandria, daran zu glauben, dafs wir uns thatfächlich im Orient befinden, fo verfetzt uns doch fchon der nächfte Augenblick nach Europa zurück, und durch die englifche Invafion ift die Zeit ganz nahe gekommen, in der gerade hier das abendländifche das morgenländifche Leben bis auf die letzte Spur vernichten wird. Nur zwei Wahrzeichen, das eine aus dem Pflanzen-, das andere aus dem Thierreiche, wir meinen die *Palme* und das *Kameel*, werden Alexandria feinen orientalifchen Charakter wahren, auch wenn hier das letzte Minaret der letzten Mofchee verfchwunden ift.

Wer fich Aegyptens erinnert, denkt auch an feine Palmen. Wie Säulen erheben fich die fchlanken, faferigen Stämme diefer edlen Bäume, wie Schirmdächer breiten fich ihre Kronen aus. Wir preifen fie gern, die fchönen Töchter des Morgenlandes, welche das Fruchtland zieren und die Einförmigkeit der Wüfte freundlich durchbrechen, unter deren Schatten es fich fo köftlich raftet, deren Kronen der leichtefte Windhauch bewegt, und zu deren Füfsen, da, wo fie fich zu Hainen gefellen, das Licht mit dem Schatten ewig wechfelnde Spiele treibt. Wohin auch immer — in Afien, Afrika und Europa — der Islām gedrungen, diefer Baum ift ihm gefolgt, und wie hoch auch der Stifter diefer Religion ihn zu fchätzen wufste, beweist das folgende ihm zugefchriebene Wort: «Ehret die Palme; denn fie ift eure mütterliche Tante, aus dem fteinigen Boden der Wüfte eröffnet fie euch eine reichliche Quelle des Unterhaltes!»

Als Gnadengefchenk, durch welches Gott die Lande der Bekenner vor allen andern beglückt, ehren fie die Frommen, und einen Palmenbaum freventlich zu verwunden, würde eine Todfünde fein.

Nützlichere Gaben als das Kameel und die Palme gibt es nicht im Morgenlande, und wie unvergleichlich den Orientalen der Segen erfcheint, den ihnen beide gewähren, beweist ihr geflügeltes Wort: «Die Palme ift das Kameel und das Kameel die Palme der Wüfte!»

Jeder Theil des fchönen Baumes, von der Wurzel bis zur
Spitze, ift nutzbar. Sein Stamm ift in vielen Ländern des Orients
das einzige Bauholz, aus feinem Bafte verfertigt man Matten und
Stricke, aus feinen Zweigen Dächer, Betten, Sitze, Käfige und
Körbe, und wie reiche Mengen an nährender Speife die dichten
Fruchttrauben unter den Palmenkronen in der Herbftzeit gewähren,
ift allbekannt.

Mit Sorgfalt werden die köftlichen Bäume, die männlichen
wie die weiblichen, gepflegt, und fchon die alten Aegypter nannten
die erften väterliche und die zweiten mütterliche Palmen und
verftanden fich auf die Kunft, der Natur nachzuhelfen und mit
Menfchenhand den Samenftaub in die weiblichen Blüten zu
ftreuen.

Wie der Schweizer in der Fremde nach feinen Bergen Heim-
weh fühlt, fo fehnt fich der Araber nach feinen Palmen. Der
erfte Omajjadenherrfcher in Spanien mochte in feiner neuen
Heimat nicht ohne den edlen Baum leben und liefs einen Palmen-
fchöfsling aus Syrien kommen, den er in den Garten feines Land-
haufes Ruhfafa bei Cordova pflanzte und pflegte. Seiner Sehnfucht
nach den heimifchen Bäumen hat er in folgenden fchönen, be-
zeichnenden Verfen Ausdruck gegeben, die wir in des Grafen
v. Schack meifterhafter Ueberfetzung dem Lefer mittheilen:

> «Du, o Palme, bift ein Fremdling,
> So wie ich in diefem Lande;
> Bift ein Fremdling hier im Weften,
> Fern von deiner Heimat Strande;
>
> Weine drum! Allein die ftumme,
> Wie vermöchte fie zu weinen?
> Nein, fie weifs von keinem Grame,
> Keinem Kummer gleich dem meinen!
>
> Aber könnte fie empfinden,
> O, fie würde fich mit Thränen
> Nach des Oftens Palmenhainen
> Und des Euphrat Wellen fehnen.
>
> Nicht gedenkt fie defs, und ich auch
> Faft vergeff' ich meiner Lieben,
> Seit mein Hafs auf ʿAbbās' Söhne
> Aus der Heimat mich getrieben.» —

Diefer fo fchön befungene Baum ift die Stammmutter von taufend Palmen geworden, welche heute noch im füdlichen Spanien fich leife bewegen, wenn ein Windhauch ihre Kronen berührt. Es fällt uns Neueren ebenfo fchwer, uns Aegypten ohne Kameel als ohne Palmen zu denken, und dennoch ift das geduldige Schiff der Wüfte erft in verhältnifsmäfsig fpäten Tagen am Nil heimifch geworden. In der Pharaonenzeit blieb es unbenutzt, obgleich es fchon auf älteren Denkmälern erwähnt wird und die Eroberer von Weftafien ihm häufig genug auf ihren Kriegszügen begegnet fein müffen. Auch in dem übrigen Nordafrika und in der Sahara, die wir uns gar nicht mehr ohne Kameel vorzuftellen vermögen, ward es erft in nachchriftlicher Zeit allgemein benutzt. H. Barth hat bewiefen, dafs fich felbft die phönizifchen Kaufleute in Karthago, deren Karawanen die Wüfte nach vielen Richtungen durchkreuzten, des Höckerthiers nicht bedienten.

Mit den arabifchen Heeren kam es zu Taufenden an den Nil und folgte ihnen auf ihren Zügen gegen den Weften. Wie fchnell es fich da, wo es die Bedingungen feiner Exiftenz findet, einzubürgern vermag, das beweist die Gefchichte der jüngften Zeit. Nach dem Krimkriege wanderten Tartaren mit ihren Kameelen in die Dobrudfcha, der bis dahin diefes Thier fremd geblieben war, und vor Kurzem fand es v. Kremer dort völlig heimifch und fah in Galatz tartarifche Karren, von Kameelen gezogen, die gefrorene Donau überfchreiten.

In Aegypten trägt das Höckerthier alle Laften, zieht den Pflug, treibt das Schöpfrad, durchjagt und durchfchreitet mit dem Beduinen und Pilger die Wüfte und befchenkt feinen Befitzer mit Milch und feiner weichen, zu groben und feinen Geweben tauglichen Wolle. Wir werden den Kameelen öfter begegnen und noch Manches von ihnen zu erzählen haben; hier fei nur erwähnt, dafs auch in Alexandria das Kameel nach jeder Richtung hin ausgenutzt wird. Bei er-Ramle im Often der Stadt, wofelbft fich ein Sommerpalaft des Chedïw erhebt, und die Alexandriner in den heifsen Monden gern die kühlere Seeluft geniefsen, lagern Beduinenftämme und fcheeren die Höckerthiere, um ihre koftbaren Haare an Händler und Weber aus der benachbarten Stadt zu verkaufen, in der von allen Induftriezweigen aus der alten Zeit nur noch einer fortbefteht, wir meinen die Kunft, mit feinen

Fäden reiche Stickereien auszuführen. In der Chalifenzeit hatte
diefe Fertigkeit eine bewunderungswürdige Höhe erreicht. Die
europäifchen Fürften bezogen in jenen Tagen ihre koftbarften Ge-
wandftücke aus dem Orient, und auch der in der wiener Schatz-
kammer aufbewahrte Krönungsmantel der römifch-deutfchen Kaifer
ift von arabifchen Händen verfertigt worden, die nicht vergafsen,
das Tirās, eine den Namen und Titel des hohen Beftellers in
kunftvollen Verfchlingungen zur Anfchauung bringende Arabeske,
in ihn einzufticken; Venedig und Genua bezogen ihre Seidenftoffe
aus Alexandria, und alle Goldfäden, deren man in Europa in der
Ritterzeit, welche reichgeftickte Prachtgewänder liebte, bedurfte,
kamen aus dem Orient, wo fie, wie man jetzt weifs, aus den
feingefchnittenen Därmen des Schlachtviehs hergeftellt wurden. Auf
der Infel Cypern war der Stapelplatz für diefe Waare, von der
grofse Quantitäten in den alexandrinifchen Seidenftickereien ver-
braucht wurden. Wir wiffen nicht, ob Sa'īd Pafcha, der Vorgänger
des entthronten Chedīw Isma'īl, fein grofses Prachtzelt in Alexandria
herftellen liefs; doch hat diefes aus fchwerem Seidenftoff mit reicher
Stickerei beftanden und war fo grofs, dafs einige hundert Gäfte
in ihm Platz finden konnten, und dabei mehr als halb fo hoch
wie das berliner Schlofs. Stickerei und Weberei find wie im
Alterthum fo auch noch heute die vorzüglichften Künfte des
Morgenlandes und werden von Männern, aber auch von Frauen
geübt. Eine der zarteften Blüten im Liederkranze der Araber ift
einem Webermädchen gewidmet. Seine letzten Verfe lauten nach
Schack's Ueberfetzung:

> Die Fäden zittern, während fie
> Das Weberfchiffchen treibt,
> So wie das Herz des Dichters, wenn
> Er Liebeslieder fchreibt.

> Oft wenn das bebende Gefpinnft
> Am Webeftuhl fie hielt,
> Verglich ich fie dem Schickfal, das
> Mit unferm Herzen fpielt.

> Oft auch, wenn in der Fäden Kreis
> Ich fie beim Werk erblickt,
> Bedünkte fie mich wie ein Reh,
> Vom Jägernetz umftrickt.

Die Weberei der Orientalen fteht heute noch hoch; freilich ift fie, wie fchon die oben erwähnten Graf'fchen Funde beweifen, zurückgegangen, und diefs gilt in noch entfchiedenerer Weife von der Kunft der Sticker; aber beide werden fich erhalten, fo lange die Araber ihre Freude an prächtigen Kleidern und weichen Teppichen bewahren und ihre Frauen es lieben werden, den kleinen Fufs mit reich geftickten Pantoffeln zu bekleiden, auf denen aus dem Golde wohl auch eine Perle fchimmert und ein prächtiger Edelftein blitzt.

Wir ftehen an der Pforte der Geheimniffe des Orients. In dem halb europäifchen Alexandria werden fie fich uns nicht er- fchliefsen. Auf denn nach Süden durch das Delta, den grünen Fächer, an deffen Griff, wie der Dichter fagt, als koftbarer Demant- ftein Kairo fchimmert.

Durch das Delta.

as Zeichen ertönt, ein Pfiff und wir eilen nach Süden auf eifernem Pfade. Die Häufer und Villen zu unferer Rechten, die Saffianpolfter, auf denen wir Platz gefunden, die Geftalt der kleinen Fahrkarten, die langen, metallenen Fäden an unferer Seite, welche die Gedanken der Menfchen einander fo nahe bringen, wie die Schienenftränge ihre Wohnungen, die Form der Lokomotiven und Wagen, wie ift das Alles fo ganz europäifch! Ja, und die Mafchinen werden mit Kohlen, fchwarzen, gewöhnlichen Kohlen, die das verhafste England liefert, und nicht mit Mumienftücken geheizt, wie das noch vor Kurzem ein amerikanifcher Reifefchriftfteller feinen Lefern erzählte! Und doch; wir find im Orient! Da wiegen fich Palmen, da heben fich mit dem Halbmond gefchmückte Minarete, und der Staub, welcher durch das geöffnete Fenfter nur allzureichlich dringt, ift echter und unverfälfchter Wüftenftaub. Der mit dem Tarbúfch gefchmückte braune Kopf des Schaffners, der fich nun zeigt, gehört auch keinem Europäer an, und auf der Fahrkarte ftehen arabifche Lettern und Zahlen neben den römifchen. Eigenartig find auch die eifernen Schwellen der Schienen, die man den eichenen in dem holzarmen Nilthale vorzieht.

Zu unferer Linken zeigen fich die Segel der Schiffe, welche den Mahmudĩje-Kanal befahren, zu unferer Rechten wogt das brackige, flache Waffer des alten mareotifchen Sees, in dem einft Taufende von Schiffen in tiefen und wohlgefchützten Häfen vor Anker gingen und an deffen Ufern fich in der alten Zeit, mit

der wir den Lefer bekannt zu machen verfucht haben, Landhaus
an Landhaus, Weingarten an Weingarten reihte.

«Da ift der tafifche Wein, da ift mareotifcher Weifser,» fingt
Vergil; dafs er ein hohes Alter verträgt, rühmt Strabo diefem
Weine nach, und Athenäus, der ihn in Alexandria felbft bei man-
chem Gaftmahle getrunken, lobt feine lichte Farbe, feine vorzüg-
liche Blume, und dafs er leicht und gefund fei und nicht zu Kopfe
fteige. Auch Horaz befingt den mareotifchen Rebenfaft, der wie
wohl die meiften befferen ägyptifchen Sorten an folchen Uferftellen
gezogen ward, welche die Ueberfchwemmung und der fette Nil-
fchlamm nicht erreichten.

Schon in den Grüften aus der älteften Zeit finden fich Bilder,
welche die Weinkultur der alten Aegypter zur Anfchauung bringen.
Einige Winzer find auf denfelben thätig, vom Spalier Trauben zu
lefen, und andere treten den Moft aus. Ueber ihnen fteht ge-
fchrieben: «Das Lefen der Trauben des Landguts.» Ptah-hotep hiefs
der vornehme Befitzer deffelben. Er lebte vor etwa 5000 Jahren zur
Zeit der Pyramidenerbauer. In unferen Tagen wird am mareo-
tifchen See kein Wein mehr gezogen, wohl aber haben fich an
den Ufern manche Mauerftücke erhalten, welche die Araber in Folge
alter Erinnerungen «Weinpreffen» nennen. Im übrigen Delta reifen
vortreffliche Trauben und zwar, wie in der Pharaonenzeit, nicht
an Stöcken, fondern an laubenartigen Spalieren. Der Bereitung
des Rebenfaftes ftellte fich der Islām, welcher den Weingenufs
unterfagt, in den Weg, die Rebenzucht ging zu Grunde, und keine
Beere wird geprefst, obgleich fich die wohlfchmeckenden, im Juni
und Juli reifenden ägyptifchen Trauben, die unter anderem Obft
auf den Märkten verkauft werden, vielleicht recht gut dazu eignen
würden.

Wir eilen weiter. Wiederum blitzt ein weiter Wafferfpiegel
auf zu unferer Linken. Das ift der See von Abukīr. So heifst
er nach dem elenden Fifcherdorfe auf einer Landfpitze im Weften
von Alexandria, deffen Name fo berühmt und fo laut verwünfcht
wie gefeiert werden follte; ward doch Abukīr gegenüber die gröfste
Seefchlacht diefes Jahrhunderts gefchlagen, gelang es doch hier
am 1. Auguft 1798 dem britifchen Helden Nelfon, die von dem
tapferen, aber unglücklichen Admiral Brueys kommandirte Flotte
der franzöfifchen Republik zu vernichten.

Es ift hier nicht der Ort, die Wechfelfälle des merkwürdigen Krieges, welcher gegen England in Aegypten ausgefochten wurde, dem Lefer vorzuführen, und doch, wie follten wir uns nicht im Angeficht der Gewäffer von Abukīr jener Kämpfe erinnern, in denen der Tod fo reiche Ernten hielt; während der Seefchlacht zuerft und dann im Jahre 1801 bei der erften Belagerung von Alexandria durch die Briten. Hundert und fünfzig Dörfer und Flecken find damals vom Erdboden verwifcht worden wie eine Schrift von der Tafel, als die Engländer die das Fruchtland fchützende Landnehrung unweit Abukīr durchftachen und fo die falzige Flut als furchtbare Bundesgenoffin in die wehrlofen Fluren einbrechen liefsen. Welches Elend hat England damals wie in unferen Tagen über Alexandria und feine Umgebung gebracht! Die Seen verfchwinden. Grüner und grüner werden die Fluren zu beiden Seiten der Bahn. «Damanhūr» heifst die erfte Stadt, bei der die Lokomotive getränkt wird. Das ift der alte Horusort, das griechifche Apollinopolis parva, in dem heute der Mudīr oder Gouverneur einer grofsen und fruchtbaren Provinz refidirt. Graue Häufer von ftattlichem Umfang erheben fich hinter dem Bahnhof an der Lehne eines mäfsigen Hügels, Minarete fteigen fchlank himmelan, hier wie überall, und als nächfte Nachbarn des Schienenwegs fchimmern die hellen Leichenfteine des arabifchen Friedhofs.

Faft wär' es gefchehen, dafs fich zu den Todten von Damanhūr kein Geringerer als der General Bonaparte gefellt hätte. Als er der ihm durch eine Abtheilung von ägyptifchen Reitern drohenden Gefahr glücklich entronnen war und Defaix ihm feine Unvorfichtigkeit vorwarf, ertheilte er, als habe er die Gabe eines Sehers befeffen, die von den fpäteren Ereigniffen feltfam gerechtfertigte Antwort: «Es fteht nicht in den Sternen gefchrieben (il n'est point écrit là-haut), dafs ich jemals den Mamluken in die Hände falle; — den Engländern; das könnte fo kommen!» (Prifonnier des Anglais, à la bonne heure!)

Die Fufsfpur eines grofsen Mannes drückt auch den unfcheinbarften Stätten den Stempel der Bedeutung auf, und denen, die Bonaparte und feine Begleiter am Nil hinterliefsen, werden wir noch häufig begegnen.

Führt uns jetzt die Eifenbahn durch die fchön beftellten

Fluren des Delta, fo werden wir fchwer begreifen, dafs die fran-
zöfifche Armee Damanhûr von dürren Wüfteneien umgeben fand.
Wohl ift das Land, welches wir durcheilen, einförmig, aber das,
was fich immer und immer wiederholt, alles, was von Damanhûr
bis Kairo zu beiden Seiten der Bahn dem Blick begegnet, legt
Zeugnifs ab für die aufserordentliche Gabenfreude des fchwarzen
Bodens im Delta und von dem Fleifse feiner Bewohner. Grünende
Felder in weiten, unermefslichen Breiten überall, Dörfer, die von
fern wie Erdhügel oder Ameifenhaufen ausfehen, von Palmen
umgrünt und oft fich lehnend an Schutthaufen, die Trümmer von
zerftörten Orten aus alter Zeit. Auf den hohen Dämmen dort,
welche die Felder überragen, ziehen hinter einander in langer
Reihe Kameele dahin und Efel mit ihrem Treiber; fchwarze Büffel
fteigen, um zu trinken, in das Waffer, und grofse und kleine Vögel,
viel zahlreicher als irgendwo in Europa, bevölkern die Luft. Dort
weiden Büffel, da arbeiten halbnackte Männer und Frauen in langen,
blauen Gewändern in einem Baumwollenfelde; die ungewohnten
Bilder häufen fich, aber wir jagen an ihnen vorüber; das eine
verfchwimmt mit dem andern, und doch ... Was ift das? Da
wehen Segel, da zeigt fich das fchimmernde Waffer eines breiteren
Stromes!

Das ift der *Nil!* Nicht der ganze, ungetheilte, aber der eine
von jenen beiden Hauptarmen, welche heute fein Waffer dem Meere
zuführen.

Ueber eine eiferne Brücke raffelt und donnert der Zug,
«Kafr es-Saijât» fteht an dem weifs getünchten Stationsgebäude,
und wir verlaffen den Zug, denn die Meffe zu Tanta, an der
wir Theil zu nehmen gedenken, beginnt erft Freitag, und es
verlohnt fich doch wohl, die Kornkammer der alten Welt, die
mit ihren Produkten jene Flotten füllte, deren verfpätetes Ein-
treffen Rom und Byzanz mit Hunger bedrohte, näher zu betrachten
und ruhmvoller Zeiten zu gedenken an altberühmten Stätten.

Ein Boot ift fchnell gemiethet, und Wind und Strömung
führen uns den Arm von Rofette hinab, hinein in das eigentliche
Delta, deffen Boden der Vater der Gefchichte mit Recht ein Ge-
fchenk des Stromes nennt. Seit einer langen Reihe von Jahr-
taufenden hat der Menfch es verftanden, fich diefe Gabe nutzbar
zu machen, nutzbar in wechfelnder und den Bedürfniffen jeder

Epoche angemeffener Weife. Es gab eine Zeit, in der hier rinnende Wafferadern fich Bahn brachen durch Sümpfe, Pflanzenbarren, Rankengeflecht und Blumengewinde. Infeln und Landftreifen ragten aus dem Waffer hervor, eine übermächtige, ungezähmte Vegetation, die wir in den älteften Grüften abgebildet finden, bildete taufend Hecken, Zäune, Wälle und Mauern, hinter denen Nilpferde, Krokodile und mancherlei Gewürm und Gethier unbehelligt hausten. Von Süden her durch Chamiten, welche wohl über Arabien und die Strafse Bab el-Mandeb zum Nil gelangt find, von Norden aus durch femitifche oder kufchitifche Koloniften ward diefs Land in Befitz genommen. Die Dickichte wurden gelichtet, die Wafferadern zugänglich gemacht für Kahn und Ruder, das Gethier ward verfolgt, und als auf den erften höher gelegenen Gebieten reiche Frucht gedieh, rang man den Sümpfen Landftück auf Landftück ab, indem man die Waffer zwang, vorgefchriebenen Pfaden zu folgen und fich den Zwecken des Landmanns dienftbar zu erweifen. Neue gegrabene Betten wurden dem Strome angewiefen, der fich in der Pharaonenzeit durch fieben Mündungsarme in das Meer ergofs. Bald erhoben fich blühende Städte an ihren Ufern, und in abgegrenzten Bezirken forgten erft kleine, felbftändige Fürften, und dann die Zat oder Nomarchen, welche der Pharao fandte, für die Wohlfahrt der ihnen anvertrauten Gaue. Bis in die Römerzeit ward diefe Eintheilung des Delta feftgehalten, und gröfsere und kleinere Münzen lehren, dafs es jedenfalls von Trajan bis Domitian den einzelnen Nomen oder Gauen (es gab damals deren 24) freiftand, ihr eigenes Geld zu prägen. Ein fchroffer Partikularismus fonderte, wie wir fehen werden, diefe Bezirke und ward verfchärft durch den Umftand, dafs jeder von ihnen zu feinen eigenen Götterkreifen betete und feine eigenen heiligen Thiere verehrte,

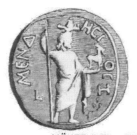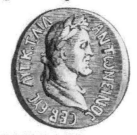

MÜNZE DES MENDESISCHEN GAUES.

von denen man auserleſene Exemplare in den Tempeln pflegte,
deren Abbilder bei den Prozeſſionen umhergeführt und ſpäter als
Wappenzeichen auf die Münzen geprägt wurden. Das Geld von
Mendes, der Stadt des heiligen Widders, zeigte das Bild eines

MÜNZE DES GAUES LEONTOPOLITES.

Bockes, das des Leontopolites oder Löwenſtadt-Gaues den König
der Thiere, deſſen Geſtalt der Gott Horus gewählt hatte, als er
in der Gegend von Zar, der Löwenſtadt, die Feinde ſeines Vaters
Oſiris beſiegte.

Der Stromarm von Roſette, auf dem wir dahinfahren, ent-
ſpricht der alten bolbitiniſchen Nilmündung. Wie an allen Ufern
der Waſſeradern des Delta, ſo wurde auch an den ſeinen die
Papyrusſtaude eifrig gepflegt, und auf ſeinem Spiegel ſchwammen
Lotosblumen als Zier des Waſſers und als Brodpflanzen, deren
Körner von den Armen eben ſo häufig genoſſen wurden, wie das
Mark des Papyrus. Die letztgenannte Pflanze iſt nicht nur aus
dem Delta, ſondern aus ganz Aegypten völlig verſchwunden und
hat ſich nach Süden zurückgezogen, wo ſie ſowohl am blauen als
am weiſsen Nil in reichlichen Mengen vorkommt. Nilpferde und
Krokodile, die ſich noch vor wenigen Jahrhunderten im Delta zeigten,
ſind ihnen gefolgt, wenn auch von den letzteren immer noch einzelne
Exemplare in Oberägypten erlegt werden. Auch die Lotosblume,
einſt die überall am meiſten in's Auge fallende unter den ägyp-
tiſchen Waſſerpflanzen, iſt verhältnifsmäſsig ſelten geworden. Aus
ihrer Blüte ſoll der junge Gott Horus in's Leben getreten ſein,
und die anmuthige Form derſelben hat den bildenden Künſten
in der Pharaonenzeit unzählige Male zum Vorbilde gedient. Zahl-

reiche Exemplare fowohl der weifsen als der blauen Lotosblume
finden fich indeffen noch immer auf den Wafferadern in der Nähe
von Damiette, wofelbft Rohrbach auch noch die mohnartigen
Körner der Lotosfrucht effen fah.

Unter den Byzantinern ging die Kultur des Delta in trauriger
Weife zurück; die Chalifen und ihre Statthalter und Vafallen hoben
fie wieder durch ihre Sorge für die verftändige Vertheilung des
Nilwaffers, und manche ftattliche Ruine an entlegenen Stätten
zeugt für das reichere Leben, welches in der Glanzzeit des Islam
auch hier feine Blüte entfaltete.

Seit dem Sturze der Fatimiden und dem Tode des grofsen
Saladin (Salâh ed-dîn) ging unter den Mamlukenfultanen und fpäter,
nach der Einverleibung Aegyptens in das osmanifche Reich durch
Selîm, in Folge der Raubwirthfchaft der türkifchen Pafchas und
Bês die Kultur des Delta mehr und mehr zurück, bei den Mün-
dungen des Nil ftauten fich Schlammmaffen auf, das Gefälle des
Fluffes wurde immer geringer und endlich war er gezwungen,
fich neue und tiefere Betten aufzufuchen. Die öftlichfte (pelufinifche)
Mündung fand durch den febennytifchen Arm (bei Damiette) einen
bequemen Ausgang; die weftlichfte (kanopifche) mufste fogar durch
den von Menfchenhand gegrabenen bolbitinifchen, den heutigen
Rofette-Arm, auf dem wir dahinfahren, ihren Weg nehmen. Die
alten Hauptzweige verfchwanden endlich ganz, neue Nebenzweige
im inneren Delta bereicherten fich mit ihrem Waffer und verbinden
heute faft ausfchliefslich den Nil mit dem Meere.

Bis zur Unkenntlichkeit hat fich das Stromnetz des Delta von
der Römerzeit bis in unfere Tage verändert, und was von dem
Laufe des Waffers gefagt ward, das gilt auch von der Vegetation,
welche ihm das Leben verdankt. Viele neue Kulturpflanzen haben
nicht nur den Papyrus und die Lotosblumen, fondern zum Theil
auch das alte Korn verdrängt, neue Baumarten befchatten die
Wege und Dörfer, und es darf getroft behauptet werden, dafs
alles Land, welches unter den Mamluken und Türken der Kultur
verloren ging, ihr wieder durch die wirthfchaftliche Umficht der
Familie Muhamed 'Ali's und befonders des Chedîw Ismaᶜîl zurück-
gewonnen wurde. Bonaparte's Wort, dafs unter einer guten Ver-
waltung der Nil die Wüfte, bei einer fchlechten die Wüfte den
Nil erreiche, hat fich bewährt, und wer jetzt im Oktober die

Gegend von Damanhūr durchwandert, in der fich die franzöfifchen
Truppen in der Wüfte zu verfchmachten beklagten, der wird mit
doppelter Bewunderung auf die mannshohen, unabfehbaren Mais-
felder fchauen, die, erft vor neun Wochen gefät, jetzt fchon mit
ausgereiften goldenen Kolben der Ernte warten.

Ein freundlicher Südwind bläht das dreieckige lateinifche Segel
unferes befcheidenen Bootes. Nach Türkenart hocken wir auf dem
Deck, und an uns vorüber gleiten die Felder und Wiefen, die
Dörfer und Flecken. Die Wifsbegier findet in jeder Minute, der
Sinn für landfchaftliche Schönheit nur felten Nahrung. Das Auge
erfreut fich nur da, wo an einer Biegung des Fluffes fich Palmen
und Strauchwerk zu freundlichen Gruppen gefellen, oder wo die
Frauen des Dorfes in langen Zügen dem Fluffe nahen, um Waffer
zu fchöpfen. Auf allen Feldern find bräunliche Männer, find Weiber
und Kinder thätig, thätig vom Aufgang der Sonne bis zu ihrem
letzten glühenden Grufs am weftlichen Horizonte.

Fruchtbarere Breiten als die, welche uns heute begegnen, mag
die Welt kann hegen, aber wenige ftellen wohl fchwerere Anforde-
rungen an den Fleifs ihrer Bebauer. Nur ein Theil der Aecker —
diejenigen, welche man Rājefelder nennt — werden von der Ueber-
fchwemmungsflut durchweicht und gedüngt; die höher gelegenen
(Scharāki) Fluren bedürfen jahraus jahrein der künftlichen Be-
wäfferung und zum Theil auch des Dunges. Dem Fellachen am
Zieheimer (Schadūf) begegnen wir häufiger in Oberägypten; hier
werden die Aecker durch Schöpfräder (Sākije), an denen Töpfe
befeftigt find, oder durch die Tabūt genannten, mit kaftenartigen
Fächern verfehenen Hohlräder getränkt. Büffel oder Kameele
drehen die weithin knarrenden Wafferwerke; aber nicht felten
ftört auch der regelmäfsige laute Athem und das Geraffel einer
Dampfpumpe am Ufer die ländliche Ruhe.

Hier wird das Waffer gehoben, um das feiner Zeit mit Blüten,
die denen der wilden Rofen gleichen, bedeckte Gefträuch von
Baumwollenplantagen zu begiefsen, dort um Indigo-, Hanf- und
Kornfelder zu tränken. In bunten Farben blüht auf weiten Flächen
der «Vater des Schlafs» (abu'n-nūm), wie die Araber den Mohn
benennen, und köftlich zu fchauen find die mit goldenen Kugeln
und grünlichen Walzen beftreuten Kürbis-, Melonen- und Gurken-
beete. Die meiften Aecker geben zwei, viele drei Ernten im

Jahre, aber auch fie verlangen beftimmte Fruchtfolgen und unter
Umständen Brachzeiten.

Jetzt nähern wir uns einem Dorfe, das, hart am Ufer gelegen,
uns zur Landung ladet. Aus Nilfchlamm zufammengeknetet, bedeckt
mit Palmenftämmen und Zweigen, über die man Erde ftreute, find
die Hütten der ärmeren Fellachen. Die reicheren Bauern wohnen in
Häufern von getrockneten Schlammziegeln; die Dorffchulzen nicht
felten in ftattlichen Gebäuden von gebrannten Ziegelfteinen. Kein
Fenfter öffnet fich nach der Strafse hin, aber über vielen Thüren
fehen wir fchlichte Ornamente, Rauten, Eierftäbe, Spirale. Dort
hat man bunte Fayencetellerchen als Zierat angebracht, da das
finnig ausgeputzte Gemälde des Königs der Thiere, dem ein Pa-
pagei auf dem erhobenen Schwanz fitzt, dort das farbige Bild des
Dampffchiffes oder Kameels, welches den Hausbefitzer bei feiner
Pilgerfahrt nach Mekka durch das Rothe Meer und die Wüfte
führte. Die Kunftgattung, zu welcher all diefe Dekorationsmalereien,
die wir auch in der Hauptftadt häufig wiederfinden werden, ge-
hören, ift die unferer «ungezogenen Jungen» oder des berühmten
«Buches der Wilden». Schutthaufen voll Unkraut, in denen feige
kläffende Hunde Nahrung fuchen, lagern inmitten der Dorfftrafse,
in der man wohl auch der verwefenden Leiche eines gefallenen
Efels begegnet. Ein Minaret überragt die Hütten und Häufer, und
als fchönfter Schmuck des Dorfes breiten Sykomoren ihre fchat-
tigen Kronen aus, wiegen fich fchlanke Dattelpalmen im Winde,
verfenden Akazien mit langen Blütentrauben füfsen Duft, erheben
fich ftachelige Suntbäume und immergrüne Tamarisken oder Char-
rüben mit Johannisbrodfchoten und die Kinder des fernen Indien,
die Lebbachbäume, welche hier erft feit wenigen Jahrzehnten eine
Heimat gefunden.

Bei aller Aermlichkeit eines folchen Dorfes begegnet uns
felten bettelhaftes Elend, aber ebenfo felten bäuerlicher Wohlftand,
den wir doch auf diefen gefegneten Fluren zu finden berechtigt
wären. Das meifte Land gehört dem Chedîw, dem Pafcha, dem
Bê; der Fellach bearbeitet es als Pächter und Tagelöhner, und die
Steuern, welche er, fofern er eigene Aecker befitzt, zu zahlen hat,
nehmen einen unverhältnifsmäfsig grofsen Theil feiner Einkünfte
in Anfpruch. Wie einem unwiderftehlichen Naturgefetze unterwirft
fich der geduldige Landmann der Bedrückung, die fchon bei der

Begründung der Pharaonenherrfchaft über ihn verhängt ward und auch gegenwärtig keineswegs aufgehört hat.

Das erfte Ziel unferer Reife wäre erreicht. Wir verlaffen das Boot und gehen landeinwärts. Bald begegnen wir einem Dorfe und etwas weiter nördlich Schutthügeln und einem kleinen See. An dem Ufer des Waffers ftehen Störche, und eine Heerde von Silberreihern läfst uns bis auf wenige Schritte nahen, bevor fie die zierlichen Hälfe wenden und fich zum Fluge erheben, um wie eine weifse Wolke nach dem Nile hin fortzufchweben.

Wir ftehen mitten in den Trümmern des alten Saïs, der glänzenden Pharaonenrefidenz, der Gelehrtenftadt, in der eine Hochfchule blühte, die unter den Griechen nicht weniger berühmt war als unter den Aegyptern. Das von einer Mofchee überragte Dorf bei den Ruinen hat den ftolzen Namen Saïs in der Form Sa, vollftändiger Sa el-Hager, bewahrt.

Vor vielen Jahren hat der Verfaffer diefer Zeilen den Verfuch gewagt, das von der Erde verfchwundene Saïs vor feinem inneren Auge herzuftellen, wie es in feiner Glanzzeit gewefen, feine Tempel mit Prieftern und heiligen Thieren, feine Strafsen mit Menfchen, feine Paläfte mit Fürften und Grofsen zu bevölkern. Schwer befchreibbare Gefühle waren es, welche die Seele des Autors aufregten, als es ihm dann geftattet war, den Boden der ehrwürdigen Stadt zu betreten, fich dort zurückzuträumen in längft vergangene Tage und das Verfunkene neu zu erbauen, das Geftorbene auferftehen zu laffen. Die Ruinenfelder durchwandernd und durchforfchend, fand er von den berühmten Prachtbauten keine Halle, kein Gemach, keine Säule wieder, wohl aber eine alte Umfaffungsmauer, deren koloffale Dimenfionen in ganz Aegypten nicht ihresgleichen haben. Sie befteht aus ungeheuren ungebrannten Ziegeln und umfchliefst die fpärlichen Refte des einft fo glänzenden Ortes. Auf jener Erhebung hat wohl die Burg mit dem alten Pharaonenpalafte geftanden; der Teich zur Seite der nördlichen Ringmauer ift der heilige See, auf dem nächtlicher Weile in prächtigen Booten die Gefchichte von Ifis und Ofiris in einem glänzenden und geheimnifsvollen Schaufpiele zur Aufführung kam. Gewifs gehörte der See zum Bezirke des Tempels der Neith, der göttlichen Mutter, des weiblichen Prinzips im kosmifchen und menfchlichen Leben. Sie ift die Natur, deren geheimnifsvolles Walten dem

Ebers, Cicerone. 5

Erdenfohne verfchloffen bleiben follte. Ihr Standbild trug die In-
fchrift: «Ich bin das All, das Vergangene, Gegenwärtige und Zu-
künftige, meinen Schleier hat noch kein Sterblicher gelüftet.» Diefe
Worte waren es, die Schiller zur Dichtung feines «verfchleierten
Bildes von Saïs» anregten. Der Jüngling, welcher den Vorhang
zu lüften wagte, hat niemals verrathen, was er hinter ihm erfpähte.

> «Befinnungslos und bleich,
> So fanden ihn am andern Tag die Priefter
> Am Fufsgeftell der Ifis ausgeftreckt.
> Was er allda gefehen und erfahren,
> Hat feine Zunge nie bekannt.»

Wie in anderen Tempeln, fo war auch hier das Bild der
Göttin oder ihres heiligen Thiers, der Kuh, in einem Sanktuarium
aus einem Stücke aufgeftellt. Amafis liefs den ungeheuren, fchön
gearbeiteten Granitblock, welcher an 9,40,000 Kilogramm gewogen
haben mufs, aus den Steinbrüchen am erften Katarakt im äufserften
Süden von Aegypten herbeifchaffen und der Göttin weihen, als
deren Sohn ihn fein Vorname Se-Neth (Neithfohn) bezeichnet.
Diefes Riefendenkmal fammt den Obelisken und Sphinxen, den
mit Palmenkapitälen gezierten Säulen und Koloffen, von denen
zuverläffige Zeugen berichten, dafs fie einft das Heiligthum der
Göttin fchmückten, hat daffelbe Loos getroffen, wie die Paläfte
und Häufer der Bürger und Fürften, das Grab des Ofiris und der
faitifchen Könige. Nachgrabungen, welche hier auf dem Boden
der Todtenftadt Mariette, der verftorbene Vorfteher der Alter-
thümer in Aegypten, unternahm, haben wenig Bemerkenswerthes
zu Tage gefördert. Gering ift auch die Zahl der hier gefundenen,
in den europäifchen Mufeen aufbewahrten Denkmäler von Stein,
und doch wiffen wir durch taufend andere Monumente, dafs die
ägyptifche Bildhauerkunft unter dem aus Saïs ftammenden Königs-
haufe eine fchöne Nachblüte feierte. Zollen wir der Schickung
befonderen Dank, die von hier aus ein Monument in die Samm-
lung des Vatikans führte, das uns zu Zeugen der für Saïs ver-
hängnifsvollften, wir meinen derjenigen Tage macht, die feiner
Eroberung durch die Perfer folgten. Eine Infchrift auf diefem
Denkmale erzählt uns, wie Kambyfes, nachdem er in die Stadt
eingezogen, fich der Priefterfchaft zunächft gnädig erwies und
fich fogar in die Myfterien der Neith einführen liefs. Erft in

fpäterer Zeit ift der Sohn des Cyrus zu jenem wahnfinnigen Wütherich geworden, als welchen ihn die Gefchichte darftellt. Lange nach feiner Zeit genoffen die Lehrer an der Hochfchule von Saïs des hohen Anfehens, das fie fchon im früheften Alterthum erworben hatten. Das gröfste bis auf uns gekommene medizinifche Werk der Aegypter war von ihnen verfafst worden, fie hatten Solon von der Atlantis, dem verfchwundenen Erdtheile im Weften, erzählt und Plato's Bericht über diefe Unterredung berechtigt uns, ihre weitfichtige Beobachtung des geftirnten Himmels zu bewundern. Herodot fuchte unter ihnen Belehrung, und die Sage läfst Kekrops, den Gründer Athens, von Saïs ausgegangen fein. Alle Hellenen nennen die Neith (ägyptifch Neth) Athene, und *ΑΘΗΝΑ*, ift bemerkt worden, gibt von der Rechten zur Linken gelefen *(Α)ΝΗΘ(Α)*. Mit einem Weberfchiffchen auf dem Haupte ward unfere Göttin, der auch die libyfchen Völker dienten, abgebildet, und hochberühmt waren im Alterthum die Leinwandftoffe, Teppiche und andere koftbare Weberarbeiten von Saïs.

Zu keiner Zeit hat Aegyptens äufsere Wohlfahrt und die Zahl feiner Städte und Bewohner eine gröfsere Höhe erreicht, als unter dem griechenfreundlichen faïtifchen Herrfcherhaufe. Und dann? Ein Schauer durchriefelt unfer Blut, wenn wir auf die öde Fläche und die grauen, armfeligen Trümmer fchauen, die uns rings umgeben. In den erften Jahrhunderten nach Chriftus wird Saïs noch als Bifchofsfitz genannt; dann gedenkt Niemand mehr feiner Gegenwart; aber feine Vergangenheit wird fortleben im Gedächtnifs der Menfchen.

Weiter nach Norden trägt uns das Boot. Schon dunkelt es, und wir gedenken der «das Lampenbrennen» genannten Feftnacht der Neith von Saïs, in der jeder Bürger fein Licht anzündete und eine glänzende Illumination, an der fich ganz Aegypten betheiligte, die Nacht zum Tage verwandelte. Nach einer dreiftündigen Fahrt gehen wir in dem Hafen einer artigen Stadt, des freundlichen Defük, vor Anker. Kurz ift der Schlaf auf dem harten Schiffslager, und die ägyptifche Sonne eine Weckerin, der man fchwer widerfteht. Beduinen, die zum Kameelmarkt gekommen waren, hatten bei dem Landungsplatze ihre Zelte aufgefchlagen und traten, als es dämmerte, hinaus in's Freie, um da mit nach Often gewandten Geſichtern zu beten. Der Himmel röthete fich, und als der

Sonnenball hell und kraftvoll die Morgennebel zertheilte, da ge-
dacht' ich hier zum erften Male jener erhabenen biblifchen Verfe,
an die mich fpäter mancher Sonnenaufgang im Orient erinnerte:

«Der Sonn' hat er am Himmel ihr Zelt gebaut;
Aus dem fie geht wie ein Bräutigam
Aus feinem Brautgemach:
Und freut fich wie ein ftarker Held
Auf feine Siegesbahn.
Am Ende der Himmel geht fie auf,
Schwingt fich zu ihrem andern Ende fort
Und füllt die Welt mit Glut.»

Es gibt Frühzubettegeher, aber keine Langfchläfer unter den
Orientalen. Das Gebet vor Sonnenaufgang darf nicht verfäumt
werden, es gilt für ungefund, die Sonne auf ein fchlafendes Haupt
fcheinen zu laffen, und die kühlen Frühftunden find die angenehmften
des Tages. Darum finden wir jeden Araber bei der erften, morgend-
lichen Wafchung, fobald er «einen weifsen von einem fchwarzen
Faden» unterfcheiden kann. Es ift heut Wochen- und Kameelmarkt
in Defûk, und in malerifchen Gruppen finden wir vor der Mofchee
des heiligen Ibrahim Landleute und Beduinen in gefchäftlichem
Verkehr, in Gefpräch und Spiel bei einander. Der ftattliche Kuppel-
bau der Gāmi' (Mofchee) ift frifch getüncht, denn bald, acht Tage
nach der Meffe von Tanta, wird der Mōlid oder das Geburtstagsfeft
des Heiligen von Defûk, welcher nur dem heiligen Saijid el-Bedawī
von Tanta nachfteht, mit Gebet und Jahrmarkt, mit Korānrecita-
tionen, mit religiöfen Tänzen und Luftbarkeiten gefeiert werden.
Echt morgenländifch ift Alles, was wir hier fehen, und unter
den Frauen, die Gemüfe und Geflügel zu Markte bringen oder in
lebensvollen Gruppen fich mit Waffer für den Bedarf des Haufes
verforgen, zeigt fich manche malerifche Erfcheinung; aber unfere
Aufmerkfamkeit wird abgelenkt durch den Wunfch, die Entfchei-
dung zu finden für die Frage: Steht Defûk auf dem Boden des
alten Naukratis oder nicht?
Was war Naukratis?
Es ift die Vorläuferin von Alexandria, es ift durch Jahr-
hunderte die einzige Stadt in Aegypten gewefen, in der es den
Griechen geftattet war, fich niederzulaffen und unbeeinträchtigt
Handel zu treiben, es ift für das Nilthal das gewefen, was die

holländifche Faktorei auf Defima lange Zeit für Japan war. Und die Hellenen wufsten diefs Niederlaffungsrecht wohl zu benutzen. Jonier, Dorier und Aeolier fchloffen fich hier zu einem Hanfabunde zufammen, mit eigener Vertretung und einem fie alle vereinigenden Heiligthume, dem Hellenion, neben dem die Samier der Hera, die Milefier dem Apollo und die Aegineten dem Zeus eigene Tempel erbauten. Die reiche Kolonialftadt blieb in fteter Verbindung mit dem Mutterlande, fteuerte zu den öffentlichen Bauten in Hellas, empfing politifche Flüchtlinge aus der Heimat als Gäfte und wufste fich und ihnen das Leben in Griechenweife zu fchmücken. Unübertroffen war die Schönheit der Blumenkränze und Frauen von Naukratis, und ganz Hellas pries die Reize der Rhodopis, welche der Dichterin Sappho Bruder Charaxus zum Weibe gewann, und deren Gedächtnifs noch fpät von Sage und Märchen gefeiert ward.

Wo heute Defūk fich erhebt, foll diefs Naukratis geftanden haben, aber wir fuchen vergeblich nach einer Spur aus alten Zeiten. Keine Scherbe, kein Stein will fich finden, der diefe Vermuthung unterftützte. Freilich, der Griechenort gehörte zum faïtifchen Gau, aber er war doch wohl weiter nach Weften gelegen als Defūk. An welcher Stelle, das wiffen wir nicht, und Vermuthungen mit Gründen zu ftützen ift uns hier unterfagt.

Auf denn, weiter nach Norden! Wir müffen eilen, wenn wir Rafchīd oder Rofette befuchen und doch noch zu rechter Zeit zur Eröffnung der grofsen Meffe am Freitag in Tanta eintreffen wollen. Ein günftiger Wind fchwellt das Segel, das nette Städtchen Fuwa bleibt zu unferer Rechten, Fum el-Mahmudīje, wo grofsartige, fauber gehaltene Dampfmafchinen das Nilwaffer in den Kanal preffen, welcher Alexandria mit dem Strome verbindet, zu unferer Linken liegen. Bald diefer, bald jener Ort, jeder von Minareten überragt, taucht auf und verfchwindet, reiche Kulturen zeigen fich überall. Bevor es Nacht wird, fahren wir an dem palmenreichen Hügel Abu Mandūr vorüber, dann erfcheint der mit arabifchen Booten dicht befetzte Hafen von Rafchīd. Im Haufe des Generals Sibley, unter deffen Kommando die Küftenbefeftigungen ftanden, eines Amerikaners, der fich während des Seceffionskrieges einen berühmten Namen erworben, fanden wir gaftliche Aufnahme, und der wohl unterrichtete Sohn des alten Helden war am folgenden Tage unfer Führer durch die Strafsen

und Bazare, die Mofcheen und Gärten der Stadt. — Zahlreiche
griechifche Säulen und Pfeiler, in Mofcheen und Privathäufer
eingefügt und unter freiem Himmel am Boden lagernd, find übrig
geblieben von dem alten Bolbitine, aber kein Bauwerk, keine In-
fchrift aus früher Zeit. Dagegen erzählen viele ftattliche, mit
Erkern gefchmückte, mehrftöckige Häufer von faft europäifchem
Ausfehen von der Bedeutung, die Refchīd in fpäterer Zeit erwarb.
Einen grofsen Theil des alexandrinifchen Handels, namentlich den
mit den Bodenprodukten Aegyptens, wufste es an fich zu ziehen,
doch mufste es ihn wieder zurückgeben, nachdem der Mahmudīje-
Kanal Alexandria von Neuem mit dem Nil verbunden hatte.
Ueberall empfängt man den Eindruck, als wäre die Stadt zu
geräumig für ihre 20,000 Bewohner; wie ein alter Palaft erfcheint
fie, in deffen Säle fich Bürgerfamilien theilen. Freundlich und
fauber find die Gärten von Rafchīd, welches auf koptifch Ti Rafchit
heifst, was Freudenftadt überfetzt werden kann. Wandern wir nach
Norden hin zum Thore hinaus, fo begegnen wir einigen Feftungs-
werken und unter ihnen dem Fort St. Julien. Dort war 1799
dem franzöfifchen Ingenieur-Kapitän Bouchard die Aufgabe zu-
gefallen, Schanzen aufzuwerfen, und bei diefer Gelegenheit fanden
feine Arbeiter einen Stein, welcher feinen Namen unfterblich und
den von Rofette von Neuem berühmt machen follte.

Wer hätte nicht von der Tafel oder dem Schlüffel von Rofette,
dem ehrwürdigen Denkmale, erzählen hören, das drei Infchriften
enthält, durch welche den europäifchen Forfchern die Möglichkeit
geliefert wurde, den Jahrtaufende lang ftummen Mund der ägyp-
tifchen Sphinx zu öffnen, das heifst die Hieroglyphenfchrift der
alten Aegypter zu entziffern. Durch das Glück der Schlachten
fiel die unfchätzbare Bafalttafel den Engländern in die Hände, welche
fie in würdigfter Weife im British-Mufeum aufgeftellt haben. Auf
welchem Wege es gelang, mit Hülfe der ägyptifchen Infchriften
und ihrer griechifchen Ueberfetzung, welche die Tafel zeigt, die
Hieroglyphenfchrift zu entziffern, werden wir gegenüber einem
andern Denkmale, welches zu Bûlāk bei Kairo aufbewahrt wird
und die Probe zu den von den Aegyptologen erzielten Refultaten
liefert, den Lefern mitzutheilen haben.

Unferem Denkmale fehlt eine Ecke. Wem es glückte, fie
wieder zu finden! Wir haben vergeblich gefragt und gefucht. In

der Morgenfrühe des neuen Tages betreten wir wiederum unfer Boot, fegeln auf dem Wege, den wir gekommen, zurück bis Defûk, befteigen dort die Eifenbahn und treffen beim Beginn der Meffe am Ziel unferer Wanderung ein.

Tanta ift eine ägyptifche Stadt von mittlerer Gröfse und der

TAFEL VON ROSETTE.

Sitz des Mudîrs einer anfehnlichen Provinz. Gegenüber dem Bahnhofe beginnt eine Reihe von ftattlichen Häufern in halb europäifchem Stil, das vizekönigliche kafernenartige Schlofs ift ebenfo geräumig wie unfchön, und der weifse Staub auf der breiten Strafse ganz durchglüht von der Mittagsfonne. Folgen

wir einer der fchmalen, fchattigen und kühlen, in die innere Stadt
führenden Gaffen, die in echt arabifcher Weife nackte Mauern
der Strafse zukehren, fo gelangen wir bald in den grofsen Sûk,
den Hauptbazar der Stadt. Es ift fchwer, fich Bahn zu brechen
durch das Gewimmel der hier zufammenftrömenden Menfchen,
fchwerer noch, einen Platz zu erkämpfen an den kleinen, dicht
an einander gereihten Läden der Kaufleute. Aber was gäbe es
hier zu erwerben, das fich in Kairo nicht in reicherer Auswahl
fände!

Wir laffen uns von dem Strome der drängenden Volksmenge
forttreiben und ftehen bald vor der ftattlichen und gut gehaltenen
neuen Mofchee. Wenig Freude gewährt der Anblick ihrer un-
reinen Formen; um fo lieber verweilt das Auge auf der zu dem
Gotteshaufe gehörenden Médrefe (der Schule), einem zierlichen
Bauwerke aus alter Zeit.

Ihr gegenüber glänzen die hellen Scheiben und bunten Flafchen
der Apotheke, welche in einer Stadt, die ihr eigenes grofses Ho-
fpital befitzt, nicht fehlen darf. In dem Apotheker Friedrich lernen
wir einen wohl unterrichteten deutfchen Landsmann kennen, der
weite Reifen unternommen und der Naturwiffenfchaft in der
Heimat dankenswerthe Dienfte erwiefen hat. Von feinem Laden
aus, an deffen glänzender Sauberkeit manche europäifche Phar-
mazie ein Mufter nehmen könnte, überfchauen wir das bunte
Treiben der in die Mofchee dringenden Menge, und am nächften
(des Freitags) Morgen den feierlichen Aufzug, mit welchem die
Meffe eröffnet wird. Sein Ziel ift das Grabmal des heiligen
Saijid el-Bedawî.

Keine Wallfahrtsftätte in ganz Aegypten übt eine gröfsere
Anziehungskraft als diefe. Dreimal im Jahre werden hier Fefte
gefeiert. Im Januar und nach der Frühlingstag- und Nachtgleiche
ftrömen Zehntaufende in Tanta zufammen; doch zur Zeit des
grofsen Môlid oder Geburtsfeftes des Heiligen, Ende Auguft, über-
fteigt die Zahl der Wallfahrer oft eine halbe Million.

Freilich kommen diefe Menfchenmengen nicht nur im Dienfte
der Religion, fondern auch um fehr unheiliger Zwecke willen
nach Tanta. Angebot und Nachfrage find grofs auf der Meffe,
und es ift felbft auf den Pilgerfahrten nach Mekka den Muslimen
erlaubt, Handel zu treiben. Viele Pferde und Kameele, fowie

eine Menge von Horn- und Wollviehherden, werden hier zum Verkaufe zufammengetrieben, das Gefchäft in Bodenprodukten foll beträchtlich fein, und innerhalb der Stadt werden in Buden, wie auf unferen Jahrmärkten, allerlei Fabrikate feilgeboten. Vielfach fieht man hinter dem Verkaufsbrette den Handwerker in voller Thätigkeit. Was hier feilgeboten wird, will das fagen, kommt aus *erfter* Hand, und der Meifter kann für den Werth der eigenen Arbeit ftehen. Die Garküchen find dicht befetzt; aber der befcheidenere Mann kauft fich, um das trockene Brod zu würzen, nur Knoblauch, Zwiebeln oder ein Stück Dattelbrod.

Wie die Sperber den Zugvögeln, fo folgen die Diebe den Befuchern der Meffe, und Niemand, der hier einen Freund hat, betritt, ohne vor ihnen gewarnt worden zu fein, den weiten Platz zur Seite des Rofsmarkts, bei welchem alle Luftbarkeiten, welche das Morgenland kennt, den Pilgern dargeboten werden.

Aber die Freuden des Mōlid find keineswegs an diefen einen Platz gebunden, vielmehr find alle Kaffeehäufer der Stadt glänzend erleuchtet, und fchon von ferne tönt uns aus ihnen fchrille arabifche Mufik, Caftagnettengeklapper und das «Ja falām» (Bravo!) der Zufchauer und Hörer entgegen. Alles, was das Nilthal an Tänzerinnen und Sängerinnen und an geputzten und gefchminkten Dienerinnen der Venus befitzt, ftrömt hier zufammen. Zu Tanta fahen wir eine ŗāfije (Tänzerin) wieder, die wir im Haufe des deutfchen Konfularagenten zu Lukfor im fernen Oberägypten bewundert hatten. Nur die berühmteften Kairener Âlime's oder Sängerinnen halten fich von dem Jahrmarkte fern; aber auch unter den fich hier produzirenden gibt es gefchätzte Gröfsen und Frauen von feltener, eigenthümlicher Schönheit. Sie bilden einen abgefchloffenen Stamm, welcher fich durch manche äufsere Merkmale, namentlich in der Geßchtsbildung, von den eigentlichen Aegyptern unterfcheidet, und fie haben auch Vorfteherinnen, von denen wir eine, vielleicht nur fcherzweife, «Machbūba-Bē» nennen hörten. Wir werden ihnen in Oberägypten wieder begegnen und dort ihre kleidfame Tracht, ihren reichen Schmuck und die Art ihrer Kunftübung in weniger lauter und drängender Umgebung zu betrachten Gelegenheit finden. Wohin zur Mefszeit in Tanta das Auge fchaut, begegnet es ihnen, und zu ihnen gefellen fich Tänzer in Frauentracht, Gaukler und Tafchenfpieler jeder Art,

die gewöhnlich im Freien, von einem am Boden hockenden Zu-
ſchauerkreiſe umringt, ihre Künſte zum Beſten geben.
Die Naivität und Gutherzigkeit der Orientalen kommt hier
beſonders lebhaft zum Ausdruck. Man muſs es geſehen haben,
wie freundlich die Erwachſenen den Kindern Platz machen und
ſie in die vorderen Reihen ſtellen, wie die Gröſseren den Kleineren,
die Männer den Frauen das Schauen erleichtern, wie tiefes Ent-
ſetzen ſich in allen Blicken malt, wenn der Taſchenſpieler den
Theaterdolch erhebt, und wie andächtig der ganze Kreis ſich
verneigt, wenn der Hanswurſt den Namen des Höchſten, den
Namen «Allah» ausſpricht! Niemals hörten wir herzlicher lachen,
als bei den unbeſchreibbaren Späſsen des Karakûs und Ali Kaka;
aber freilich haben wir auch niemals aufrichtiger beklagt, Frauen
und Kinder unter den Zuſchauern zu ſehen.

Beſſer als uns das in Proſa gelingen würde, hat ein wenig
bekannter Dichter, von Freudenberg iſt ſein Name, das Treiben
auf dieſem Feſtplatze beſchrieben. Der geiſtreiche, unſtäte Willi-
bald Winkler, welcher ſich lange Zeit in Aegypten aufhielt, zählt
ihn zu den «ſonderbaren Schwärmern», zu denen er ſich ſelbſt
rechnet, und ſagt, er ſei ein kaum vier Fuſs hohes älteres Herrlein
geweſen. Ein Dichter war er jedenfalls, das mögen die folgenden
Verſe beweiſen:

> Ringsum erſcholl's von Bänkelſängerliedern,
> Indeſs mit üppigen, mit zierlich-ſchönen Gliedern,
> Wie eine reizende Kokette,
> Die Tänzerin zur Caſtagnette
> Sich ſehen lieſs im Pantomimentanze,
> Indeſs die alt-arabiſche Romanze
> Von Saladin der Sänger ſang. —
>
> Die Schaukeln knarrten und die Schellen klirrten,
> Die buntgemalten Kutſchenſitze ſchwirrten,
> Die Darabukkatrommel *) brummte,
> Die Berberi-Tamburra **) ſummte,
> Von tauſend Tönen hob ſich ein Geſauſe,
> Von tauſend Stimmen ſchallte ein Gebrauſe,
> Das Volksfeſt war in vollem Gang.

*) Wird meiſt in den Harims gebraucht. Sie iſt von Holz, oft mit Schildkrötenſchale und Perl-
mutter verziert, und gleicht einer Flaſche. Das Trommelfell ſpannt ſich über die breitere Seite; der
Hals iſt offen.
**) Eine Mandoline.

Da fchlenderte denn auch in dem Gewimmel
Des Marktgewühls in diefem Türkenhimmel.
An Gütern reich, — doch nicht hienieden, —
Ein kleiner Mann in allem Frieden
Und fchaute fich — die Hände auf dem Rücken —
Mit lüfternen und ftillverliebten Blicken
Die Herrlichkeit des Feftes an.

Bald ftand er ftill vor einem Zuckerladen,
Da waren Baklawah, Zemith und Fladen
Von Koslokum und Mandeltorten
Und Schekerlii von allen Sorten *),
Bardu-Scherbet und Veilchen-Syrupflafchen **);
Zwar hat er keinen Para in den Tafchen,
Doch waidet er fich fatt daran.

Bald freut er fich der fchwindelnd hohen Schaukeln
Und wie die Jungen auf und nieder gaukeln,
Welch' eine Luft beim Glockenklange
Zum lauten nubifchen Gefange
Hoch in der Luft fo läffig hinzufchweben.
Er möchte wohl die Freude fich 'mal geben,
Doch para jok — ***), er läfst es fein.

Er fteht im Kreis vor einem Hexenmeifter,
Der weckt die Todten und befchwört die Geifter;
Bläst er in's Horn, mufs auf fein Brüllen
Den leeren Krug ein Afrit †) füllen;
Bald in den Tafchen diefes kleinen Rangen
Verwandelt er die Hafelnüff' in Schlangen,
Und auf die Bachfchifch kommt's nicht an.

Dann weiter zu den Alatijeh ††) fchritt er,
Das Kemmangheh †††), das Hackbret und die Zither
Erklangen zu den Tambourinen,
Zum Volksgefang der Beduinen; —
Es wiegen diefe alten Melodieen
In felt'ne, zauberifche Phantafieen,
Und heimifch fprachen fie ihn an.

*) Die Orientalen und namentlich die Aegypter bereiten viele und vortreffliche Leckereien.
**) Es gibt auch viele Scherbet-(Scharbāt)Arten. Eine befonders beliebte ift das mit geftofsenen Veilchen gewürzte, fyrupartige Zuckerwaffer.
***) Er hat kein Geld.
†) Der koboldartige arabifche Teufel.
††) Tänzer und Mufiker; oft in Weibertracht.
†††) Beffer Kemenge, d. i. Bogeninftrument. Eine Art Geige mit fehr kleinem, durchlöchertem Kaften von Kokosnufs. Der Steg ruht auf einer Fifchhaut, welche die Höhlung der Nufs wie ein Trommelfell überfpannt.

Hier im Gezelt, bei vollem Lampenglanze
Beraufchen fich im rafchen Zirkeltanze
Bis zur Ekftafe die Derwifche. —
Da find: Kaffee, Scherbet und Schifche *);
Es duftet füfs von Mofchus und von Ambra
Und Hafchifchrauch, als wäre diefs Alhambra;
Wär' nur der Beutel nicht fo blofs!

So fchlenderte, recht mitten im Gewühle,
Mit frohem Sinn und glücklichem Gefühle
Der kleine Mann und fah und hörte;
Sein junger Geift, der leichtbethörte,
Trug noch im Alter rofenfarb'ne Brillen
Und jagte mit Philofophie die Grillen
Wie Muskitos, fo weit er kann.

Er ging zuletzt vergnügt und ftill nach Haufe,
Als kehrt' er heim von einem Götterfchmaufe.
«Und hab' ich denn nicht viel genoffen?
Ein Habenichts, — dem Glück zum Poffen
Bin ich zufrieden, frei und glücklich» — fpricht er.
Wer war der felt'ne Kauz? — es war ein Dichter,
Ein alter, kleiner, lieber Mann.

Man fieht, es ift den Wallfahrern nach Tanta nicht nur um
religiöfe Dinge zu thun; aber freilich gibt es auch unter den Pilgern
viele, die voll frommer Andacht nur das eine Ziel im Auge haben,
an dem Sarge des grofsen Heiligen Saijid Achmed el-Bedawт zu
beten. Die Gefchichte diefes Wunderthäters ift charakteriftifch
genug und foll hier mitgetheilt werden, weil fie wohl geeignet
ift zu zeigen, welche Art von Männern der Islām mit dem Prädikate
der Heiligkeit belegt. Um das Jahr 1200 n. Chr. foll er zu Fēs,
wohin feine Familie, die fich natürlich zu den direkten Nach-
kommen des Propheten zählte, aus dem Irāk geflüchtet war, ge-
boren worden fein. In feinem fiebenten Jahre pilgerte er mit
den Seinen nach Mekka und verlebte dort feine Jugend als ein
ftürmifcher Gefell, der mehr Sinn für wilde Streiche als für ernfte
Studien zeigte, und fich unter feinen Genoffen den Namen des
«Braufekopfes» erwarb. In feinem achtundzwanzigften Jahre ftarb
fein Vater, und bald darauf ging mit ihm eine feltfame Wandlung
vor. Unter dem Dache feines Bruders — denn er felbft verfchmähte

*) Schifche, perfifch Glas. Pfeife mit Glasgefäfs und langem, biegfamem Schlauch.

es, fich einen eigenen Hausftand zu gründen — foll ihn die göttliche Liebesfehnfucht, der «Walah», erfafst und den unbändigen, unbefonnenen Jüngling in einen Heiligen umgeftaltet haben. Die fchnelle Zunge fchien wie gebannt; nur durch Zeichen pflegte er zu reden, in vierzigtägigem Faften kafteiete er feinen Leib, und tagelang wandte er feine grofsen fchwarzen Augen, die in folchen Zuftänden wie Kohlen glühten, gen Himmel. Dabei vernahm er innere Stimmen, und feltfame Traumgefichte zeigten fich ihm in der Nacht. Seine Mitbürger begannen ihn als einen Begnadigten zu ehren, und der Ruf feiner Heiligkeit eilte ihm voraus, als er, von einer myftifchen Sehnfucht getrieben, erft nach Irāk, dann nach Aegypten, wo ihn der damals herrfchende Sultan Bībars mit Auszeichnung empfing, wanderte. In Tanta liefs er fich bleibend nieder und leiftete dort Unerhörtes in der ascetifchen Lebensweife. Bevor er ein neues Kleid anfchaffte, mufste das alte an feinem Leibe verfault fein, immer länger dauerte fein ftarres Schauen in den Himmel, und Wunder jeder Art, felbft Wiederbelebungen von Todten, werden ihm nachgerühmt. Seinen Anhängern gewährte er Rath und Beiftand in allen Nöthen, feine Verächter ftrafte er unnachfichtlich durch Leid und Tod. Er foll als Greis von 96 Jahren geftorben fein, aber erft viel fpäter begann die Feier feines Mōlid oder Geburtsfeftes, die immer mehr und mehr in Aufnahme kam und immer zahlreichere Befucher anzog.

Die genaue Schilderung, welche wir von feiner Perfönlichkeit befitzen, ift befonders anziehend, weil fie ihn als durchaus echten Araber und als einen Mann darftellt, deffen eigenthümliche Erfcheinung nicht verfehlt haben kann, eine mächtige Wirkung zu üben. Von feinem Kopfe, fo heifst es, fah man nur zwei grofse, tieffchwarze Augen, eine ftark hervorfpringende Adlernafe, das daranftofsende Stück der Wangen, den unteren Theil einer hellbraunen Stirn und die Umriffe eines grofsgeformten Antlitzes. Alles Uebrige war durch zwei Geficht stücher (Litām), wie fie die Beduinen heute noch tragen, verhüllt. Seit dem Beginn feiner ascetifchen Periode legte er diefe Tücher niemals ab, und einer feiner Schüler, ʿAbd el-Medfchīd, foll, als der Heilige auf fein Drängen nur die obere Umhüllung entfernt hatte, von dem Anblicke des gottgeweihten Antlitzes einen fo überwältigenden Eindruck empfangen haben, dafs er kurz darauf den Geift aufgab.

Mehrere Narben zierten fein Geficht, und auf jeder Seite der Nafe
zeigte fich eines jener dunklen Schönheitsfleckchen, welche bei
den Orientalen fo beliebt find. Diefes merkwürdige Haupt ward
von einem wohlgewachfenen, fchlanken Körper mit zwei langen
Armen (das Zeichen eines echten Arabers) und ftämmigen Beinen
getragen.

Da bei den Feften von Tanta fich mancherlei Unruhen und
Aergerniffe zutrugen, dekretirte die Regierung in Kairo mehrmals
ihre Aufhebung, aber kein Mufti wagte es, diefe Verordnungen
zur Ausführung zu bringen, denn das religiöfe Vorurtheil haftete
zu feft an diefem Heiligen, der fo bereitwillig half und fo fchwere
Rache übte, wenn feiner Ehre zu nahe getreten ward. Heute
noch foll er Wunder die Fülle wirken und in die kleinften An-
gelegenheiten der Familien beftimmend eingreifen; und gerade
in diefe, denn dem arabifchen Heiligen kommt nicht wie den
chriftlichen die nur dem Propheten bewilligte Rolle eines Für-
fprechers bei dem Allmächtigen zu; es ift ihm vielmehr nur
gegeben, aus dem Schatze der ihm verliehenen Wunderkräfte
Gefchenke zu entnehmen und fie mit gröfserer oder geringerer
Freigebigkeit an Diejenigen auszutheilen, welche feine Grabftätte
befuchen.

Wie heilig ift das Maufoleum, in dem hinter einem fchön
gearbeiteten Bronzegitter hier fein mit rothem Sammet befchlagener
Sarkophag, dort der feines Sohnes Farag aufgeftellt ift. Inbrünftige
Andacht malt fich auf den Zügen der hier betenden Frommen,
und hoffnungsreich und heiter verlaffen fie das Maufoleum; hört
doch zugleich mit dem grofsen Achmed das Kutb genannte Wunder-
wefen, welches über die Welis oder Heiligen gebietet, gerade hier
gewifslich ihr Flehen, denn aufser auf dem Dache der Kaba zu
Mekka foll es an wenigen Stätten lieber weilen, als beim Grabe
des heiligen Saijid Achmed el-Bedawi zu Tanta.

Wir unterlaffen es, die moderne Mofchee des Wallfahrtsortes
näher zu betrachten; die edlen Kairener Gotteshäufer aus ruhm-
reicherer Zeit werden dafür beffere Gelegenheit bieten, aber in
keinem von ihnen fahen wir fo zahlreiche und fo ganz von frommer
Andacht ergriffene Beter vereinigt wie hier, wo uns zum erften
und letzten Male während unferer wiederholten Befuche des Nil-
thals der Fanatismus der Muslimen fo handgreiflich entgegentrat,

dafs uns nur die eigene befonnene Ruhe und das Dazwifchentreten des Schēchs der Mofchee vor ernftlichem Schaden bewahrte. Die Meffe von Tanta und ihre Feier gleicht in vielen Stücken dem zu Bubaftis gefeierten Fefte, welches Herodot befchreibt, und als deffen Nachfolger es vielleicht betrachtet werden darf.

Bevor wir den Wallfahrtsort verlaffen, um unfere Reife durch das öftliche Delta, die uns von Kindesbeinen an wohlbekannte Landfchaft Gofen, anzutreten, befuchen wir noch die Zelte vor der Stadt, in denen die Pilger zu Hunderttaufenden lagern, und wohnen am Ufer des Tanta tränkenden Kanals manchem Schaufpiele bei, das uns an die raftenden Nachkommen des Jakob erinnert, deren Weideplätze wir nun zu durchwandern gedenken.

Gosen.

er kann den Sammelplatz der Zehntaufende vor den Thoren von Tanta befuchen, ohne an die Lagerftätten der ausziehenden Juden erinnert zu werden? Die fchönften biblifchen Bilder ftellten fich greifbar mit warmem Fleifch und Blut vor unfere Augen, als wir dort bärtige Männer mit fcharf gefchnittenen Zügen und glänzend fchwarzen Augen, gefchmückt mit dem Turban, bekleidet mit dem fchlichten, hemdenartigen Rocke des orientalifchen Volkes, barfüfsig und doch nicht ohne Würde und Vornehmheit in den zwanglofen Bewegungen hier finnend raften, dort das Vieh verforgen, dort in heftiger Rede und Gegenrede miteinander ftreiten, dort verfchleierten Weibern bei der Tränkung ihrer Kameele- Hülfe leiften fahen.

Wir befinden uns an der Grenze des Landes Gofen, und die biblifchen Bilder, welche hier in uns lebendig geworden find, drängen und treiben uns zu einem Befuche der uns von Kind auf bekannten ehrwürdigen Stätten, die der Pharao feinem Statthalter Jofeph für die Seinen und ihre Heerden zur Wohnung anwies.

Wiederum ift es zunächft geftattet, die Eifenbahn zu benutzen, In Benha el-'Afal wechfeln wir zum erften, in es-Sakáfïk zum zweiten Mal die Wagen. Schon ftehen wir auf dem Boden des eigentlichen Gofen, der öftlichften Provinz des Delta. So weit fich feine Grenzen beftimmen laffen, zeigen fie die Geftalt eines Füllhorns, deffen nach Morgen hin gewandte Oeffnung die grofse, Afrika von Afien trennende Wafferftrafse abfchliefst. Der fchon zur Zeit des Aufenthalts der Juden in Aegypten angelegte und durch

H. v. Lefleps neu eröffnete Süfswafferkanal befpült feinen Süden, der Manfala-See *) feinen Norden, und feinen Weſten der zum fchmalen Wafsergraben gewordene frühere tanitifche Nilarm. Wie grofse Veränderungen die Jahrhunderte auch in Gofen bewirkt haben, fo konnten fie doch die ihm eigenthümlichen landfchaftlichen Merkmale nicht verwifchen. Wo die Nilflut die Aecker erreicht (auch an den Ufern des Süfswafferkanals), dankt der befruchtete Boden dem Landmanne mit reichen Ernten; von den höher gelegenen Stellen und weiter nach Oſten hin dehnen fich weite, dürre Flächen, auf denen mancherlei Wüſtenkraut gedeiht und nomadifirende Viehhirten mit ihren Heerden haufen. In der Gegend des Manfala-Sees im Norden fcheint die Natur des Landes die einfchneidendſten Veränderungen erlitten zu haben. Wo fonſt in fetten Marfchen femitifche Hirten zahllofe Rinder züchteten, wogt jetzt brackiges, bitteres Waſſer, und wo einſt rührige Bürger in glänzenden und gewerbfleifsigen Städten Reichthümer fammelten, trocknen jetzt arme Fifcher ihre Netze vor dürftigen Hütten.

Wir fordern den Lefer auf, uns durch die Aecker und die Wüſte zu den Seen der Landfchaft Gofen zu folgen.

Von dem alten Bubaſtis, dem heutigen es-Sakáfîk aus, beginnen wir unfere Fahrt. Es gibt Manches zu fehen auf dem Bahnhofe diefer erblühenden Stadt, welche erſt unter Muhamed 'Ali durch Syrer, welche nach Aegypten verpflanzt worden waren, angelegt wurde, und die fchon feit Jahren als Centralſtelle des grofsartigen Baumwollenhandels der Oſtprovinz bezeichnet werden darf. Es refidiren hier auch die oberſten Verwaltungsbehörden des Di-ſtriktes. Die Wartefäle find abendländifch fauber, und mancher Reifende hat hier einem vortrefflichen Frühſtücke zu Gefallen vergeffen, fich die feltfamen Fahrgäſte zu betrachten, welche auf diefem Bahnhofe zufammenſtrömen. Namentlich find es die Mekka-pilger aus allen Theilen des Orients, welche befonders in den, dem Wallfahrtsmonat vorangehenden Wochen an den Schaltern und auf den Perrons die Blicke des Abendländers auf fich ziehen. Jeder Muslim foll wenigſtens einmal im Leben zu den heiligen Stätten wallfahren, und die Erfüllung diefes Gebotes wird durch Eifenbahnen und Dampffchiffe in unferer Zeit recht wefentlich

*) Gewöhnlich wird diefer Name Menfale gefchrieben und gefprochen; doch richten wir uns nach Landberg's richtigerer Schreibung «Manfala.»

erleichtert. Muslimen aus drei Erdtheilen ſtrömen hier zuſammen;
am ſtattlichſten nehmen ſich die ſchlanken algeriſchen Kabylen
und die tuneſiſchen Mauren in ihrem weiſsen Burnus aus, am
behaglichſten die Tartaren, welche ihre ruſſiſche Theemaſchine mit
ſich führen und ſich auch im trockenen Wüſtenſande und unter
der afrikaniſchen Sonne nicht von ihren hohen Ueberſchuhen und
Pelzmützen trennen können. Dort kauern, von einer alten Hüterin
bewacht, die drei Weiber eines Türken. Der Eheherr wandert
vor ſeinem kleinen Harem miſstrauiſch auf und nieder und wirft
Dir einen grimmigen Blick zu, weil er meint, das Auge ſeiner
jüngſten Frau, das der leichte türkiſche Geſichtsſchleier unbedeckt
läſst, ſei dem Deinen begegnet. Eine hübſche, elegante Europäerin
betrachtet ſich neugierig ihre weniger freien Schweſtern. Was
dieſe wohl denken und ſagen würden, wenn ſie wüſsten, dafs das
junge, unverſchleierte Mädchen ohne jede Begleitung aus dem
fernen Nemſáwilande (Deutſchland) kommt und, ganz auf ſich
ſelbſt geſtellt, nach Indien zu reiſen gedenkt, um dort zwei Knaben
in allerlei Wiſſenſchaften zu unterrichten?

Es geht lebendig her auf dem Bahnhofe von es-Sakáſrk; aber
es gab eine Zeit, in der dieſer Ort nicht nur eine Durchgangs-
ſtation, ſondern ein Wanderungsziel geweſen iſt, das mehr Pilger
anzog, als irgend eine Stadt in Aegypten.

Dort drüben, in wenigen Minuten vom Bahnhof aus erreich-
bar, erhebt ſich ein hoher, ſchmaler Schutthügel, die Trümmerſtätte
des alten Bubaſtis. Von der Erde verſchwunden iſt die volkreiche
Stadt, und in Erfüllung gegangen des Propheten Heſekiel wahr-
ſagendes Wort, ſeine jungen Männer ſollten durch das Schwert
fallen und ſeine Weiber in die Gefangenſchaft fortgeführt werden.
Feuer hat, wie geſchmolzenes Glas auf geſchwärzten Steinen
lehrt, die Stadt vernichtet ſammt dem berühmten Tempel, der
in ihrer Mitte geſtanden, und von dem Herodot ſagt, es gäbe
zwar viele gröſsere und koſtbarere; an Schönheit der Formen habe
er jedoch nicht ſeinesgleichen.

Tell Baſta nennen die Araber die Ruinen von Bubaſtis, unter
denen wir noch vor vierzehn Jahren die'Bruchſtücke zweier Statuen
der katzenköpfigen Göttin fanden, die hier bald als Baſt, bald als
Sechet verehrt ward. Schon in ſehr früher Zeit hat ſie Anbetung
gefunden und kommt neben dem uralten Ptah von Memphis vor.

Sie ift die Tochter des Sonnengottes, die mit glühendem Rachen gegen die Feinde ihres Vaters (Finfternifs, Dünfte und Nebel) kämpft und in der Unterwelt die Schuldigen ftraft; dann aber auch, mit dem Blumenfzepter in der Hand, die der Leidenfchaft der Liebe und der Luft des feftlichen Raufches vorftehende Aphrodite. Angemeffen diefer ihrer Doppelnatur trägt fie bald das Haupt der wüthenden Löwin, bald das der anfchmiegenden Katze. Ungeheure Mengen von Pilgern (Herodot redet von 700,000 Menfchen) ftrömten bei ihren Feften zufammen. In den gleichen Fahrzeugen fanden Männer und Frauen Platz, und die Letzteren thaten es den Erfteren an Ausgelaffenheit zuvor. Gefang, Flötenmufik, Geklapper und Händeklatfchen hörte nicht auf während der ganzen Fahrt. Die zu Haufe bleibenden Bewohner der Nilftädte, an denen man vorüberzog, wurden gröblich geneckt, und in Bubaftis felbft fchlachtete man grofse Opfer und trank mehr Wein, als fonft während eines ganzen Jahres.

Derfelbe Hiftoriker, dem wir die Befchreibung diefes Feftes verdanken, erzählt, die verftorbenen Katzen wären balfamirt und dann zum Begräbnifs nach Bubaftis gefchafft worden. In neuefter Zeit hat man den Katzenfriedhof mit taufend Knochen und Knöchelchen wiedergefunden. Auch das Gedächtnifs an die alte Heiligkeit diefes Thieres ift nicht völlig verloren gegangen. In Kairo wurde vor nicht gar langer Zeit eine Summe Geldes vermacht, um verhungernde Katzen zu füttern, und bis vor wenigen Jahrzehnten ward die grofse, nach Mekka reifende Pilgerkarawane von einem alten Weibe, welches mehrere Katzen bei fich führte und die «Katzenmutter» genannt wurde, begleitet. Heute ift ein Mann mit Katzen an ihre Stelle getreten. Es will uns wahrfcheinlich erfcheinen, dafs diefer wunderliche Gebrauch in Erinnerung an die Katzen, welche man bei den Wallfahrten gen Often mit nach Bubaftis nahm, eingeführt worden ift. Man kann es auch kaum für zufällig halten, dafs 700,000 Aegypter nach Bubaftis wallfahren follten, und dafs 70,000 Muslimen verpflichtet find, alljährlich nach Mekka zu pilgern. Was an diefer Zahl fehlt, das erfetzt der Himmel felbft durch feine Engel.

In ihrer löwenköpfigen Geftalt nennen die Denkmäler unfere Göttin geradezu Aftarte und erzählen, die afiatifchen Völker hätten unter ihrem befonderen Schutze geftanden, und es unterliegt auch

keinem Zweifel, dafs fich fchon früh unter den Bürgern von Bubaftis zahlreiche Semiten befanden. Diefe erfüllten den ganzen öftlichen Theil des Delta, und es hat hier wenige Orte gegeben, die nicht fchon während der Pharaonenzeit neben ihrem ägyptifchen einen femitifchen Namen führten.

Die Hauptftadt, nach der die dem Gefchlechte des Jofeph eingeräumte Provinz «Gofen» hiefs, trug den Namen Pa- oder Pha-Kos. Die Hebräer nannten fie und das zu ihr gehörende Gebiet Gofen, und heute noch erheben fich bei dem arabifchen Orte Fakûs grofse Schutthügel, unter denen zerftörte Denkmäler begraben liegen, auf denen wir auch den Namen Ramfes II., des Pharao der Bedrückung, gefunden haben.

Fakûs läfst fich heute mit der Eifenbahn erreichen; wir haben es feiner Zeit zu Pferde befucht und das Ackerland und die Wüftenftriche des Delta als Reiter durchwandert. Bei ägyptifchen Beamten, bei griechifchen Baumwollenhändlern und in dem Haufe wohlhabender Dorffchulzen fanden wir gaftliche Aufnahme, und unvergefslich bleibt uns die Nacht, welche wir in der Nähe von Fakûs bei einem jungen Engländer verlebten. Derfelbe hatte die Dampfmafchinen der Egrainirungsfabrik eines Bē, in welcher man die Baumwolle von Samenkörnern befreite und reinigte, aufgeftellt und fie nun zu leiten und zu repariren. Mein freundlicher Wirth ftand fchon feit zwei Jahren den Pflanzungen und induftriellen Anlagen feines türkifchen Brodherrn vor, und fein reizendes junges Weib war ihm nach Aegypten gefolgt. Ein einfameres Leben, als das diefes kinderlofen Paares, ift fchwer zu erdenken. Beide hatten den Freuden der Gegenwart entfagt, um fich die Mittel zu einer felbftändigen Exiftenz in der Heimat zu erwerben. Ein ganz feftes, in Zahlen ausgedrücktes Ziel fchwebte ihnen vor Augen. Sobald die Summe voll war, um die es fich handelte, waren Beide bereit, die üppigen Felder, welche fie hier, fo weit das Auge reichte, in breitem Einerlei umgaben, ungefäumt zu verlaffen; aber nicht eher! Um diefes Ziel zu erreichen, unterwarfen fich Mann und Frau jeder Entbehrung. Nicht der ärmlichfte Schmuck zierte die weiten, karg möblirten Räume ihrer Wohnung, kein Tropfen Wein hatte je in den wenigen Gläfern, die fie ihr eigen nannten, geglänzt, die Lockungen einer Reife nach Alexandria oder Kairo waren ftandhaft von Beiden abgewiefen

worden, und nichts verband fie mit der Welt, als eine englifche
Zeitung und ein Häuflein in Stücke gelefener Briefe auf dem
Nähtifche des fanften Gefchöpfes, das die Araberinnen im Dorfe
wie eine Verworfene mieden, weil es fein hübfches Geficht un-
verfchleiert den Männern zeigte. «Seit zwei Jahren,» fagte fie,
«hab' ich mit keiner Europäerin gefprochen, und die arabifchen
Weiber verfteh' ich nicht, und fie verachten mich wohl.» Ich
hatte einige Flafchen Rothwein und viele Neuigkeiten aus der
Welt und dem Leben bei mir, und fo kam es, dafs wir Drei
die halbe Nacht verplauderten, und man mir wie einem Bruder
Lebewohl fagte, als ich meinen ftattlichen Fuchs vorführen liefs,
um mitten durch Gofen nach Zoan (heute San) zu reiten, der
Stadt, in welcher nach dem Pfalmiften Mofe feine Wunder vor
Pharao verrichtete.

Der erfte Theil meines Weges führte durch wohlbeftelltes,
von Kanälen durchfchnittenes Ackerland, das fich nur wenig von
demjenigen unterfcheidet, dem wir bei unferer Fahrt nach Rofette
begegnet find. Bei einigen Bauernhäufern fand ich Obftgärten in
voller Blüte, und zwifchen den Palmen erinnerte mancher euro-
päifche Baum und Strauch, fowie Weizenfelder mit fchweren
Aehren an die Heimat. Endlich hörten die Aecker auf, ich betrat
den dürren, hie und da mit Salzausfchwitzungen wie mit einer
dünnen Eisfchicht bedeckten Boden der Wüfte, und bald umfing
mich von allen Seiten die Einöde. Hier war es, wo ich zum
erften Male den wunderbaren Zauber der Wüfteneinfamkeit, aber
auch jene feltfame Erregung empfand, die fich in der Einöde fo
leicht der Phantafie des Wanderers bemächtigt, und die fich be-
fonders wirkfam erweist in der Einbildungskraft der Araber, welche
die leblofe Wüfte mit einer Welt von wunderbaren Phantafie-
gebilden bevölkert. Hier haust die gefammte Geifterwelt, hier
tummeln fich die Ginnen und Rulen, welche die Luft durcheilen
auf feltfamen Reitthieren: Heufchrecken, Igeln und Spinnen. Auch
der Frömmfte darf an fie glauben, denn felbft der Prophet be-
rückfichtigte fie, und viele von ihnen nahmen den Islām an. Andere
find bösartig, bedrängen die Menfchen, und der Teufel ift ihr
Regent. Bis zum Himmel wagen die Ginnen fich vor, um feine
Geheimniffe zu erfpähen; aber die Engel halten Wacht, und die
Sternfchnuppen, welche der Wüftenwanderer in ftillen Nächten fallen

fieht, find glühende Pfeile, welche die übermüthigen Geifter nieder-
ftrecken.

Durchwanderft Du die fchweigende Wüfte, fo trifft wohl
zur Zeit der Gebetsftunden ein lauter, langgezogener Ruf Dein
Gehör. Dein Auge vermag nichts Lebendes zu erfpähen, aber
deutlicher und deutlicher werden die Töne, die Du vernommen.
Ein leifer Schauder erfafst Dich, Du fprengft den Hügel hinan,
der den Horizont vor Dir abfchlofs, und nun fiehft Du, von feinen
bunten Schafen umgeben, einen einfamen Hirten, der, fo laut er
nur immer vermag, fein Gebet in die Luft ruft. Die Geifter
follen den Einfamen hören, um am Tage des Gerichts Zeugnifs
für ihn abzulegen. Gibt es etwas Gefpenftifcheres als arabifche
Wanderer, welche auf ihren Kameelen, in helle Gewänder gehüllt,
lautlos und von Geiern begleitet, in der Dämmerftunde auf den
fchweigenden Pfaden der Wüfte dahinziehen? Wenn der Mond
aufgeht und fich feine Strahlen in den Marienglasftückchen an
der Hügelwand fpiegeln, dann verwandeln fich die Rulen in
flackernde Lichter, und die Ginnen in Menfchengeftalt erfcheinen
fchwebend über der Erde, oder lautlos wandelnd oder auf fchwarzen
Roffen mit fchwarzen Geßichtern und Krallen wie der Stahl der
Senfen.

Das find die Schauer der Wüfte, die doch auch fo reich
ift an Reizen, deren Zauber ich an einer andern Stelle dem
Lefer zu fchildern gedenke. Hier ift der Ritt durch die Einöde
nur kurz, und fie ift nicht unbevölkert, denn dreimal begeg-
neten wir unter flachen Zelten raftenden Beduinen mit einigen
Kameelen und kleinen Heerden von magerem Vieh. Vor Sonnen-
untergang erreichten wir das fchmale Fruchtland zur Seite des
alten tanitifchen Nilarms, welcher den wichtigften Theil von Gofen
in der Pharaonenzeit reichlicher bewäffert hat als heute. Man
nennt ihn gegenwärtig den Kanal el-Mu'ifs oder von San el-Hagar.
Jenfeits des Waffers lagen die Hütten des Schifferfleckens San.
Wir riefen, aber Niemand erfchien, um uns überzufetzen. Da
erbot fich ein Fifcher aus einem benachbarten Dorfe, der fich zu
mir gefellt hatte, mich durch das flache Waffer zu tragen. Im
Nu hatte er fein Fellachenhemd abgeworfen und lud mich, indem
er niederkauerte, ein, feinen breiten Rücken zu befteigen. Ich
zauderte, denn ich fühlte mich unter dem Banne einer feltfamen

Ueberrafchung; war es doch, als habe eine der Hykfosfphinxe
von Sân, die wir bald kennen lernen werden, Leben gewonnen
und lüde mich ein, fie zu befteigen. Durch wie viele Generationen
haben fich diefe ftarken Backenknochen, diefe kräftigen Lippen,
diefe gedrungenen, muskelftarken, von dem zierlichen, fchlanken,
national-ägyptifchen und felbft von dem femitifchen Typus weit
abweichenden Körperformen vererbt! Hunderte von Leuten des
gleichen Schlags find nicht nur mir, fondern auch Mr. Mariette
begegnet, der als Direktor der Alterthümer am Nil im Auftrage
des Chedîw wie fo viele Denkmäler in Aegypten, fo auch die von
Tanis vom Sande befreit, dem Lichte der Sonne und der Wifs-
begier der Forfcher zurückgegeben hat.

Ich laffe es unerzählt, wie mich·der breitfchulterige Nach-
komme der Hykfos durch das Waffer trug, wie ihm mein Diener
und Rofsbube mit den Sätteln auf dem Kopfe und den Pferden
am Zügel folgten, wie ich trocken auf der einen, triefend auf
der andern Seite meiner Perfon das Land erreichte und nach
Sonnenuntergang in dem gaftlichen Haufe des würdigen Achmed
Bachfchîfch Unterkunft fand. Die Schurbe oder Suppe, das mit
Reis und Rofinen gefüllte Huhn und der gebackene Fifch, den
man mir vorfetzte, mundeten dem hungrigen Wanderer eben fo
gut, wie der Inhalt meiner letzten Weinflafche dem ftattlichen
Sohne des Haufes, Muftafa, der, um dem Gafte gefällig zu fein,
einige Freuden des Paradiefes preisgab und Glas auf Glas leerte.
Von dem Schlaf der nächften Nächte weifs ich nichts zu berichten.
Ich ruhte auf einem den Eftrich bedeckenden Teppich, wenige
Schritte von mir entfernt fchlummerten mein Pferdeknecht, mein
Diener, fowie mehrere Fifcher, und ich hatte mein Infektenpulver
vergeffen!

Wie eine Erlöfung begrüfste ich den dämmernden Morgen,
nahm ein Bad in dem eiskalten Nilarm und folgte dem Sohne
meines Gaftfreundes zu den Ruinen von Tanis.

In wenigen Minuten ftand ich mitten unter ihnen. Viele der
von uns zu befuchenden Refte von Städten und Tempeln aus der
Glanzzeit Aegyptens find umfänglicher und beffer erhalten, aber
keine Trümmerftätte überbietet diefe an malerifchem Reiz. Ich
wanderte von Denkmal zu Denkmal, fuchte einen Ueberblick zu
gewinnen und beftieg dann, bevor ich die einzelnen Infchriften

zu unterfuchen und zu kopiren begann, einen Schutthügel im
Norden der Ruinen und liefs mich neben einem verfallenen
Schechgrabe nieder. Von hier aus, wohin ich mehrmals zurück-
kehrte, war es vergönnt, das gefammte Trümmerfeld zu über-
fchauen. Die Stadt mufs fehr grofs und eine der prächtigften
Refidenz- und Kultusftätten des Reichs gewefen fein. Monumente
von hartem Granit finden fich in folcher Menge und Gröfse nur
in Theben wieder; aber von keiner der Prachtbauten, die hier
einft geftanden, läfst fich auch nur der Grundplan erkennen. Das
grofse, von Ramfes II., dem Pharao der Bedrückung, errichtete
Heiligthum ift in fich zufammengefunken. Granitene Säulen mit
Palmenkapitälen, Koloffe und nicht weniger als vierzehn zer-
trümmerte Obelisken liegen neben kleineren Denkmälern in buntem
Durcheinander am Boden. Eine arabifche Volksfage erzählt, die
Pharaonen feien Riefen gewefen, welche mit Zauberftäben die
fchwerften Felsmaffen bewegen konnten; aber wenn nur Giganten-
kraft diefe Denkmäler zu errichten vermochte, fo bedurfte es des
Willens und der Stärke Gottes, um fie fo zu vernichten. Es ift
hier nicht der Ort, die einzelnen Monumente aufzuzählen; doch
fei gefagt, dafs fich viele von höchfter Wichtigkeit unter diefen
Trümmern befinden.

Von der fechsten Dynaftie der Pyramiden bauenden Pharaonen
an ift jede Epoche der ägyptifchen Gefchichte hier durch ein Denk-
mal vertreten, und als ich, nunmehr ganz allein, dicht neben mir
an der Lehne des Hügels die Ziegelfundamente der zerftörten Wohn-
häufer der Bürger, unter mir die zufammengefunkenen Tempel
und Paläfte und in weiterer Ferne das Acker- und Weideland über-
blickte, da ftellten fich glänzende Bilder aus früheren Tagen vor
mein inneres Auge, und weit entrückt dem traurigen Jetzt wurde
mir die Vergangenheit von Tanis zur Gegenwart.

Zu This in Oberägypten, der Nachbarftadt von Abydos, er-
wuchs die Macht des Pharaonenhaufes. Seine erften Gefchlechter
gründeten Memphis, und fchnell entwickelte fich die Kultur des
Nilthals vom erften Katarakt bis zu den Küftenftrichen am Mittel-
meere. Hier fafsten von Often kommende Stämme femitifchen,
vielleicht auch kufchitifchen Blutes *) zur Zeit der Pyramiden-

*) Nicht Aethiopier, fondern Kufchiten, wie Lepfius fie fafst.

erbauer feften Fufs. Ein Theil von ihnen weidete ihre Heerden
in den Marfchen der Manfala-Gegend, während ein anderer die
den Aegyptern verhafste Meerflut auf fchnellen Schiffen durch-
kreuzte und Handelsplätze an den Mündungen der öftlichen Nil-
arme gründete. Am Anfang des dritten Jahrtaufends v. Chr. Geb.
begannen die Fremden die Aegypter zu drängen und endlich zu
überflügeln. Ihre zu Herakleopolis an der fethroïtifchen Oftmark
unweit Tanis refidirenden Fürften bemächtigten fich des Pharaonen-
thrones, bis es den Nachkommen der geftürzten ägyptifchen Könige
gelang, fie zu überwältigen. In der Mitte des dritten Jahrtaufends
führt ein zu Theben heimifches Königsgefchlecht das Szepter über
das gefammte Aegypten, mit Einfchlufs des Gebietes der Fremden,
und die Amenemha und Ufertefen, denen wir wieder begegnen
werden, errichten zu Tanis, wo fchon König Pepi (fechste Dynaftie)
einen Bau aufgeführt hatte, den ägyptifchen Göttern ftolze Heilig-
thümer und ftellen vor ihren Thoren ihre aus hartem Stein ge-
arbeiteten Bildfäulen auf. Sie befeftigen die Oftgrenze des Landes,
gewähren aber im Vollgefühl ihrer Macht femitifchen Einwanderern,
die mit Gefchenken unterwürfig nahen, Einlafs in Aegypten. Mit
einer Frau erlifcht die ruhmreiche zwölfte Herrfcherreihe, und als
ein fchwächeres Gefchlecht den Pharaonenthron beftiegen hat und
eine Völkerwanderung in Vorderafien femitifche *) Stämme zu
Fufs und Rofs nach Süden drängt, verfuchen es die Aegypter
zwar, den wildandringenden Schaaren entgegen zu treten; fie
werden aber niedergeworfen und ihre Könige gezwungen, fich
nach Oberägypten zurückzuziehen, während die Afiaten fich im
öftlichen Delta niederlaffen, Pelufium, das auch Abaris genannt

*) Nach Manetho bei Jofephus würde der Name Hyksos aus *Hyk*, König,
und *sos*, Hirte, zufammengefetzt fein, und in der That bedeutet hik Fürft und
sos, namentlich in der Sprachepoche der manethonifchen Zeit, einen Hirten.
Früher, und befonders in der der Vertreibung der Hykfos folgenden Zeit,
begegnen wir häufig dem Namen Schafu, unter dem die femitifchen Nomaden
gemeint find, welche von Syrien bis zur ägyptifchen Oftmark hausten. Hykfos
bedeutet alfo eigentlich Schafufürften. Man hat fie auch für Scythen oder
andere afiatifche Völker halten wollen, weil der Typus ihrer Gefichtszüge,
welche wir durch einige Denkmäler kennen, nicht alle Merkmale der femitifchen
Raffe zeigt. Ob fie, wie Lepfius will, zu dem in Afien heimifchen und fpäter
am Rothen Meere angefiedelten kufchitifchen Randvolke gehört haben, bedarf
noch weiterer Unterfuchungen.

wird, ftark verfchanzen und Tanis zur Refidenz ihrer Fürften erheben. Bald vermifchen fie fich mit ihren am Nil fefshaften Stammesgenoffen, und das hiftorifche Gefetz, dafs die Eroberer eines höher kultivirten Landes fich den Sitten und Gewohnheiten deffelben beugen müffen und alfo durch ihren Sieg zur Unterwerfung gezwungen werden, zeigte fich auch an ihnen wirkfam. Wir kennen fie unter dem Namen der Hykfos und wiffen durch die wenigen Denkmäler, welche fie uns hinterlaffen, dafs fie fich dem ägyptifchen Wefen in allen Stücken, felbft in der Kunftübung affimilirten. Wie die Pharaonen, fo liefsen fie als fymbolifche Repräfentanten ihrer eigenen Perfon Sphinxe mit Löwenleibern und Menfchenköpfen und die Gefichter diefer Figuren als porträtartig behandelte Nachbildungen der Züge ihres Angefichts herftellen. Von diefen «Hykfosfphinxen» waren fchon die fchönften nach Kairo gefchafft worden, als ich Tanis befuchte, einige aber fchauten noch aus dem Sande hervor, und wie glichen ihnen die Leute, mit denen ich zu Sân und am Manfala-See zu verkehren hatte! Dafs fich die Eindringlinge auch der Wiffenfchaft der Aegypter angefchloffen haben, dafür zeugt der grofse mathematifche Papyrus Rhind, ein Buch voller arithmetifcher und ftereometrifcher Aufgaben, welches unter einem Hykfosfürften niedergefchrieben worden ift.

Länger als vier Jahrhunderte blieben die Hykfos im Befitze der Macht. Der nationale Hafs der Befiegten brandmarkte ihr Andenken, ftellte fie als fluchwürdige Verwüfter dar und konnte es ihnen fchwer vergeben, dafs fie an Stelle der alten Götter ihren Ba'al fetzten, den fie mit dem Namen des Seth (Typhon), d. i. desjenigen ägyptifchen Verehrungswefens belegten, welches zunächft als Kriegsgott und Gott des Auslandes verehrt, fpäter aber als Repräfentant aller Trübungen und Disharmonieen im Leben der Natur und des Menfchen verabfcheut und verfolgt ward. Von dem abfolut Böfen im Gegenfatz zum Guten weifs die ägyptifche Religion nichts. Das Uebel ift nur ein Durchgangszuftand zu künftigem Heil, wie das Sterben nichts ift als die Schwelle des Todes, mit dem das eigentliche, weil ewige Leben beginnt. In den Hykfosftädten empfing Seth die höchfte Verehrung, und nach ihm wurden nicht nur Könige, fondern auch die Landftriche benannt, welche fich als fethroitifcher Gau an den Often des tanitifchen Nomos fchloffen.

Während die Hykfos im Norden des Nilthals schalteten, herrschte das alte Königshaus in Oberägypten fort. Eine Papyrushandschrift lehrt in einer allerdings an romanhaften Wendungen reichen Form, dass der Streit um einen Brunnen in der Wüste den Pharaonen die Veranlassung gab, sich gegen die asiatischen Eindringlinge zu erheben. Ein grosser, viele Jahrzehnte währender Befreiungskrieg begann und endete mit der Einnahme des zu Wasser und zu Lande belagerten Abaris (Pelusium). An der Stätte Tell el-Herr finden sich heute noch Spuren des festen Lagers der Hykfos, zu Tanis die Reste der Prachtbauten ihrer Könige, im ganzen nordöstlichen Delta lebt ihre den Voreltern gleichende Nachkommenschaft.

Die siegreichen Aegypter zwangen den Kern der Hykfosmacht zum Abzuge. Ein Theil der Geschlagenen zog sich zu Lande nach Asien, ein anderer zur See auf die Inseln des karpathifchen Meeres zurück, ein dritter, der sich friedlichen Beschäftigungen hingegeben hatte, blieb im Delta zurück.

In den langen Kriegen gegen die Fremden hatte sich die Kraft der Aegypter gestählt. Unternehmenden Geistes sehen wir die Pharaonen aus der achtzehnten zu Theben residirenden Königsreihe bis zum Euphrat vordringen und die Schatzkammern der Amonsstadt mit den Schätzen Asiens füllen. Unbeeinträchtigt hüten hebräische Männer, denen ein dankbarer Pharao die fetten Weidedistrikte von Gosen überlassen hat, ihre Heerden. Ein Jeder kennt die schöne Geschichte des Statthalters Joseph und die biblische Erzählung von dem Heranwachsen der Familie des Jakob zu einem Volke. Wir stehen inmitten des Schauplatzes derjenigen Begebenheiten, die dem Auszuge der Israeliten vorangingen.

Ramses I. hatte die letzten, ihre Kraft in religiösen Streitigkeiten verzettelnden Nachkommen der Besieger der Hykfos vom Throne gestürzt. Sein Sohn· ist Seti I., sein Enkel Ramses II., der Sesostris der Griechen und der Pharao der Bedrückung, sein Urenkel Menephtah, der Pharao des Auszuges der heiligen Schrift. Viele Reliefbilder und Statuen in porträtartiger Darstellungsweise machen uns mit dem Ausfehen der meisten Mitglieder dieser Königsfamilie bekannt, deren eigenthümliche Gesichtsbildung die auch durch mancherlei andere Gründe gestützte Vermuthung bestätigt, dass sie einem Geschlecht von semitischer Herkunft ent-

ftammten. Der Kriegsruhm des Sefoftris ift durch die Mitthei-
lungen der Klaffiker unvergeffen geblieben; weniger bekannt ift
das, was er und fein Vater als Bauherren leifteten. Zu Theben
werden wir ihre ungeheuren Schöpfungen bewundern und durch
Infchriften im Tempel von Karnak erfahren, dafs fchon Seti einen
den Nil mit dem Rothen Meere verbindenden Kanal anlegte, der
auch die Fluren des füdlichen Gofen bewäfferte. In der Nähe
feines alten Bettes haben fich bei Tell el-Mafchuta die Trümmer
einer Stadt gefunden, welche Ramfes erbaute. Die jüngften Aus-
grabungen, welche der Genfer Aegyptolog Naville im Auftrage der
englifchen Gefellfchaft für die Erforfchung Gofens dort unternahm,
haben erwiefen, dafs diefe Ruinen der Stadt Pithom angehören,
welche in der Bibel (neben Ramfes) als einer der Orte erwähnt
wird, in denen die Juden für den Pharao Ziegel zu ftreichen und
Vorrathshäufer anzulegen hatten. Selbft diefe find zum Theil er-
halten geblieben, und zwar in Geftalt von Kammern mit ftarkem
Ziegelgemäuer, zu denen man — wie auch in andere ägyptifche
Speicher — nur durch die offene Decke zu gelangen vermochte.
Neben dem heiligen Namen Pithom hatte diefe Stadt auch den
Namen Succoth getragen, welcher im zweiten Buch Mofe als erfte
Station der ausziehenden Juden erwähnt wird. Zu Tanis gibt es
fehr viele Trümmer aus der Zeit Ramfes II. Die Denkmäler
nennen es auch die Ramfesftadt, die biblifchen Bücher Ramfes.
Hier und zu Pithom, heifst es in der heiligen Schrift, zwangen
die Aegypter die Söhne Israels zum Dienfte mit Härte und ver-
bitterten ihnen das Leben mit fchwerem Dienfte in Thon und
Ziegeln, und mit allerlei Dienft auf dem Felde.

2. Mof. 5, 7 wird den Treibern der jüdifchen Zwangsarbeiter
befohlen: «Ihr follt nicht mehr dem Volke Stroh geben, Ziegel
zu machen, wie geftern
und vorgeftern; fie fol-
len felbft gehen und
fich Stroh zufammen-
ftoppeln.»

Wir zeigen dem
Lefer einen altägypti-
fchen Ziegel, welcher im

ZIEGEL MIT DEM NAMEN RAMSES II. Berliner Mufeum auf-

bewahrt wird. Er ift mit Stroh vermifcht und mit dem Namen Ramfes II. geftempelt. Diefer Fürft refidirte häufig zu Tanis, unternahm von hier aus feine Feldzüge und brachte den gröfsten feiner Kriege zum Abfchlufs, indem er hier den Vertrag mit dem vornehmften feiner Gegner, dem Chetafürften, unterzeichnete.

Gegen femitifche Völker pflegten fich feine Waffen zu wenden. Was Wunder, dafs er die feinen Feinden verwandten Stämme im Delta, welche ihm im Rücken blieben, mit Strenge niederhielt und durch harte Arbeit zu befchäftigen fuchte! Ehrwürdige Papyrus-rollen enthalten Berichte der Auffeher der Hebräer an ihre Vor-

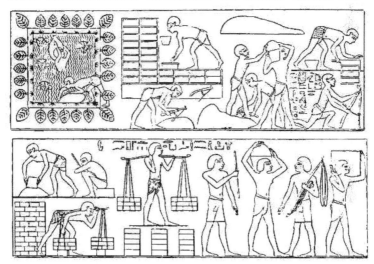

FROHNARBEITER SEMITISCHEN STAMMES, ZIEGEL STREICHEND.

gefetzten und lehren, wie unabläffig die Regierung die Arbeiter überwachte und für ihr materielles Wohlergehen zu forgen beftrebt war. Mit begeifterten Worten preifen die Beamten die Reize der Gegend von Tanis und die Fruchtbarkeit Gofens. In den Grüften von Theben zeigen uns bildliche Darftellungen die Frohnarbeiter in voller Thätigkeit. Die Leute, welche wir Waffer fchöpfen, den Boden aufhacken, den Lehm kneten, ihn in Holzformen füllen und die Ziegel fchichten fehen, während der Frohnvogt fie mit dem Stock überwacht, find keine Juden, fondern andere Afiaten, welche unter Thutmes III. nach Theben gefchleppt worden waren,

um dort, wie die Inſchriften lehren, «Ziegel zu ſtreichen für die Erneuerungsbauten an den Vorrathshäuſern der Amonsſtadt.» Neben dem zweiten Bilde iſt zu leſen: «Gefangene, hergeführt von Seiner Majeſtät zu den Arbeiten am Tempel ſeines Vaters Amon.» In einer dritten Inſchrift wird die Wachſamkeit der Vögte gerühmt und die Götter werden gebeten, dem König zu lohnen, daſs er ſie mit Wein und guter Koſt bedachte. Ein Aufſeher ruft den Leuten zu: «Ich führe den Stock, ſeid nicht träge!»

Wer könnte dieſe Bilder betrachten, ohne an die Zwangs-arbeiten der Juden zu denken! Vielleicht iſt die Mauer, auf der ich in der Ramſesſtadt Tanis ſo manche Stunde geſeſſen, das Werk ihrer Hände. Vielleicht hat die geängſtigte Mutter des Moſe auf daſſelbe Waſſer, welches ich geſtern durchkreuzte, den Binſen-korb mit ihrem Knäblein geſetzt, und daſs der Pharao, vor dem Moſe ſeine Wunder gethan, zu Tanis reſidirt habe, wird ausdrück-lich von dem Pſalmiſten bezeugt. Von hier aus erging der Ruf zum Aufbruch an die geknechteten Schaaren, von hier aus brach Menephtah auf mit Roſſen und Wagen, um die Flüchtlinge zu verfolgen. Auch das Bild des wankelmüthigen Königs, der in der Angſt Zuſagen ertheilt, die er zurücknimmt, ſobald er ſich geſichert wähnt, iſt in mehreren Exemplaren erhalten geblieben. Eine der-ſelben mit beſonders weichen Zügen wird im Muſeum zu Bulāk aufbewahrt. Mit dem Auszuge der Juden hört die Bedeutung der Stadt Tanis für die Geſchichte der Menſchheit auf. Für den ägyptiſchen Staat blieb die volkreiche Stadt noch lange von Wichtig-keit; ja, ſie ſchenkte ihm im achten Jahrhundert v. Chr. ein neues, wenn auch wenig bedeutſames Königsgeſchlecht.

Wir verlaſſen unſern Sitz bei dem Schechgrabe und wandern mit dem Stift in der Hand von Trümmern zu Trümmern. Die meiſten Inſchriften ſind den Göttern Amon, Ptah oder Ra Har-machis gewidmet. Manches Denkmal zieht uns an, aber das Meiſte ruht halb unter dem Sande, und bei ſtrenger Strafe war es den Aufſehern verboten, den Fremden zu geſtatten, es frei zu legen. Zu friſch im Gedächtniſs der Leiter der Ausgrabungen lebte der Verdruſs über das glückliche Ungefähr, welches hier unſern Lepſius und ſeine Begleiter ein Monument von ungeheurer Wichtigkeit, welches ſie ſelbſt überſehen hatten, auffinden lieſs. Unter dem Namen der Tafel von Tanis oder des Dekrets von Kanopus iſt

diefs Denkmal zu hoher Berühmtheit gelangt. Wir werden ihm im Mufeum von Bulāk, wofelbft es aufbewahrt wird, wieder begegnen. Die unter den Trümmern liegende grofse Stele von Granit, mit einer nur hier vorkommenden, von der Hykfosepoche ausgehenden Zeitrechnung, die Koloffe Ramfes II. von Porphyr, auf denen fich Spuren einer Bemalung mit bunten Farben erhalten haben, die Kapelle von körnigem, alabafterartigem Stein, der weibliche Torfo mit amazonenartig fchwacher rechter und ftarker linker Bruft, die fchwarzen Sechetftatuen mit Löwinnenköpfen, die dunklen Sitzbilder von Bafalt und die faft purpurfarbenen von Rofengranit können an diefer Stelle nur flüchtig Erwähnung finden.

An dem Morgen, welcher meiner zweiten fchlaflofen Nacht zu Tanis folgte, ging es lebendig her vor dem Haufe meines Gaftfreundes. Viele Fifcher waren auf grofsen Booten, an denen die Netze wohlgeordnet hingen, angelangt und ftellten heute, wie an jedem Dinstag und Freitag, gröfsere und kleinere Binfenkörbe voller Fifche des Manfala-Sees, die fie gefangen, vor den Verfteigerer hin. Das Bild diefer Auktion war fremdartig in jeder Beziehung und wird mir unvergefslich bleiben.

Nichts ift reiner afrikanifch in Aegypten, als die fchuppigen Bewohner feiner Gewäffer. Der Nil führt diefelben Fifche wie der Senegal, und mit ihren platten Köpfen, winzigen Augen und langen Bartfloffen fehen fie aus, als wenn fie einer früheren Schöpfungsperiode angehörten als unfere zierlicheren Süfswafferbewohner. Weitaus am häufigften find die Karmūt genannten Welfe, zu deren Gefchlecht auch der berühmte fchwarzgefleckte Zitterwels (Ra'ād) gehört. Einige Arten unter ihnen gewähren durch die langen, fadenartigen Floffen an Bauch und Rücken einen beinahe unheimlichen Anblick. Am drolligften ift der Fakāka (Tetrodon). Wenn diefer aufgeblafen ift, fieht er aus wie ein kleiner, gefchwänzter Kürbis mit munteren Augen und einem lachenden Mäulchen, in dem vier weife Zähne blitzen. Der Kanūmafifch mit feinem langen, nach unten geneigten Schweinerüffel ift der Oxyrrhynchus der alten Aegypter. Am intereffanteften foll der einem Gefchlechte der Vorwelt (den Schmelzfchuppern oder Ganoiden) angehörende Flöffelhecht (Polypterus) fein. Ich kann mich nicht erinnern, ihn gefehen zu haben; doch glaube ich, dafs er das Vorbild eines hieroglyphifchen Zeichens gewefen ift. In gekochtem und ge-

bratenem Zuftande zieh' ich unfere nordifchen den ägyptifchen
Fifchen, welche alle etwas weichlich fchmecken, entfchieden vor.
Ich habe viele Arten verfucht und kann nur dem Bajäd, welcher
in fehr grofsen Exemplaren vorkommt, mit feinem glänzend weifsen
Fleifche unbedingte Anerkennung zollen.
Die Auktion nahm einen fehr lebhaften Verlauf, und wie die
Waare, fo waren die Käufer wohl geeignet, das Intereffe des
europäifchen Zufchauers in Anfpruch zu nehmen. Die leidenfchaft-
liche Erregung der Seele, welche bei uns Erziehung und Sitte im
öffentlichen Leben zu dämpfen gebietet, zeigt fich hier ohne
Schleier und Schranke; am heftigften vielleicht da, wo es fich
um Fragen des Mein und Dein handelt. Wie fchrieen die Fifcher
fo wild durcheinander, wie feurig blitzten die dunklen Augen,
wie ftürmifch riffen fie bei zu geringen Geboten ihre Körbe zurück,
wie häufig mufste der würdige Achmed ein «Wart', ich will
Euch!» brüllen und feinen Palmenftab brauchen! Dabei flog man-
ches fchöne Fifchlein in den hinter ihm ftehenden Korb, und gar
gefchickt wufste er fchneidige Strenge mit lieblicher Milde zu
paaren und überall da, wo ein Handgemenge unvermeidlich erfchien.
die Streiter mit verföhnlichen Worten und ftreichelnden Händen
zur Ruhe zu bringen. Welche wundervollen Töne ftehen diefen
Leuten bei jedem Affekt zu Gebote! Diefs bezieht fich allerdings
weniger auf das kreifchende Gefchmetter ihrer zornigen Rede, als
auf den herzbeftrickenden Schmelz, den ihre Stimme anzunehmen
vermag, wenn fie fchmeichelt und zur Verföhnung mahnt. Dabei
folgt ein Schlagwort dem andern. «Dein Auge, o Kaufmann!»
ruft der Fifcher, dem das Gebot des Käufers zu gering erfcheint.
Der Mann, der da glaubt, ihm fei Unrecht gefchehen, ruft: «Binde
einen Turban von Stroh um Dein Haupt (fei fo närrifch wie Du
willft), aber vergifs nicht Deine Pflicht!» Eine fchneidige Ant-
wort erfolgt, und der Zurechtgewiefene verfichert, er fei mehr
und beffer als der Tadler; diefer Letztere aber ift von gewandtem
Geifte und fchneller Zunge und gibt ihm zurück: «Jedes Thier
mit einem Buckel denkt, es fei ein Kameel!»
 Nachdem die Auktion vorüber war, wollten mir die Fifcher
einen Pelikan und zwei fchöne Reiher, die fie lebend gefangen
hatten, verkaufen. Sie brachten nur wenig Geld nach Haufe, denn
es wurden ihnen nur gewiffe Prozente des Werthes ihrer Beute

ausbezahlt; den Hauptgewinn ftreicht der Inhaber des Fifcherei-
rechts auf dem Manfala-See ein, das für 1,200,000 Mark jährlich
verpachtet ift.

Mit Fifchern aus dem Seeflecken el-Matarīje befuchte ich das
merkwürdige, von dem Mittelmeere nur durch eine fchmale Land-
nehrung getrennte infelreiche Gewäffer, das fo grofs ift wie das
Herzogthum Meiningen und fo reich an Waffervögeln jeder Art,
dafs der fachkundige Brehm ihnen nachfagen konnte, fie brauchten
täglich fechzigtaufend Pfund Fifche zu ihrer Speifung. Die be-
kannte Gefchichte des Baron von Münchhaufen, der mit feinem
eifernen Ladeftock einen Zug Enten durch und durch fchofs und
auffpiefste, klingt hier weniger unwahrfcheinlich, denn namentlich
während der Brutzeit bevölkern gefiederte Gäfte in unzählbaren
Maffen die kleinen Infeln und Schilfdickichte diefes Sees. Enten
und Fuchsgänfe, Störche und Reiher, Pelikane, der Abu Mokās
und die fchönfarbigen Flamingo, deren Brutftätten nur wenige
Jäger unter den Manfala-Leuten kennen, Möven, Seefchwalben, helle
und dunkle Adler und Falken, die den gefiederten Mördern der
Fifche ihrerfeits den Tod bereiten, finden fich in diefem Vogel-
paradiefe legionenweife zufammen. Der Jäger, welcher von Infel
zu Infel fährt, kann hier eine ungeheure Beute erzielen; namentlich
wenn er ein kleines Boot mit eigener Hand zu regieren weifs.
Das Waffer des Sees ift an den meiften Stellen flach und über-
flutet nur während der Zeit der Ueberfchwemmung des Nils die
niedrigeren Eilande. Die höher gelegenen werden von den Fifchern
«Berge» (Gebel) genannt.

Unvergefsliche Bilder einer nur leicht von der Menfchenhand
berührten, urwüchfigen, ftillen und doch reich belebten Natur
prägten fich in meine Seele, als ich auf dem grob gezimmerten
Boote der Fifcher von el-Matarīje diefen merkwürdigen See befuhr,
welcher heute noch der Jäger Freude ift, aber in ferner Zeit doch
wohl der Kultur zurückgegeben werden wird.

Jedenfalls unterliegt es keinem Zweifel, dafs weite Strecken,
die jetzt feine Waffer bedecken, in älteren Tagen als Aecker und
Weideland von Bauern beftellt worden find und das Vieh der
Hirten genährt haben. Heute noch lagert, obgleich der See durch
einige fchmale Oeffnungen mit dem Meer verbunden ift, Nilfchlamm
auf feinem Boden, und ernfte Fachmänner haben es mit Beftimmt-

Ebers, Cicerone. 7

heit ausgefprochen, dafs es mit den technifchen Mitteln unferer
Zeit ausführbar und für den Unternehmer lohnend fein würde,
ihn wiederum in Fruchtland umzuwandeln. Auf einigen der Infeln
in feiner Mitte finden fich heute noch Spuren einer alten Kultur,
deren völliges Erlöfchen erft vor wenigen Jahrhunderten erfolgte.
Von der alten Ifisftadt (Ta-n-Isis) auf der Infel Tenïs blieb wenig
erhalten; wohl aber ftehen dort heute noch ftattliche Gebäude-
trümmer, und arabifche Schriftfteller erzählen, dafs in der Chalifen-
zeit nirgends feinere Luxusftoffe gewebt worden feien als hier.
Der Damaft, die zarten Gaze- und koftbaren Goldftoffe von Tenïs
(Tinnys) waren im ganzen Morgenlande berühmt und bereicherten
die Infelbewohner, welche nun, tief herabgekommen, mit Netz
und Segel mühevoll ihr kärgliches Brod erwerben.

Und doch, wer mit diefen fchlichten, eigenartigen Menfchen
verkehrte, mag ihrer nicht ungern gedenken. Ich fehe fie vor mir,
die gedrungenen Geftalten, welche zu el-Matarïje fich mit dem
Fremden um das grofse Kohlenbecken fchaarten, fehe vor mir die
fchlanken Frauengeftalten, welche klagend einem Verftorbenen das
Geleite gaben, und es will mir fcheinen, als wäre mir in ganz
Aegypten kein ftattlicheres Gefchlecht begegnet. Männlichere.
felbftbewufstere Gefichter, als die der Nachkommen der Hykfos,
finden fich nirgends, fo weit der Nil feine Ufer befruchtet. In
der Pharaonenzeit wurden fie wie alle Afiaten femitifcher Raffe
«Amu» genannt und hieraus fcheint ihr fpäterer Name «Biamiten»
(Pi amu) entftanden zu fein. Noch im achten und neunten Jahr-
hundert nach Chriftus machten fie den Chalifen Merwãn II. und
Mamūn fchwer zu fchaffen. Der Name der Malakijïn, mit dem
fie fich felbft bezeichnen, ftammt aus der Zeit, in der fie fich zum
Chriftenthum bekannten. Als die anderen Aegypter der Lehre des
Eutyches beitraten, blieben die ftarrköpfigen Biamiten der ortho-
doxen Lehre treu und liefsen fich Melikiten (Königsknechte) fchelten.
Unbotmäfsig blieben fie auch unter den Franzofen, und erft feit
wenigen Jahren wagen es die Behörden, ihre Söhne zum Militär-
dienfte auszuheben.

Nach Often hin hat der Manfala-See durch die Anlage des
Sueskanals eine neue, fchnurgerade Grenze erhalten. Man weifs,
dafs diefes grofse Unternehmen ein doppeltes war. Neben dem
maritimen Kanal, welcher den Ifthmus durchfchneidet, mufste ein

Süfswafferkanal angelegt werden, theils um den Nil mit der neu
gewonnenen Schifffahrtsftrafse zu verbinden, theils um die Orte
am Ufer des grofsen Kanals mit trinkbarem Nafs zu verforgen.
Ein Schifferboot führt uns von el-Matarīje nach Port Sa'īd, der
am Mittelmeer gelegenen Pforte des maritimen Kanales, welche
alle von Norden kommenden Dampfer paffiren müffen. Der
Leuchtthurm, der den Schiffern den Weg zeigt, fowie die Molen
und Quais, welche hier durch die Leffeps'fche Compagnie ange-
legt worden find, haben ungeheure Summen gekoftet und dürfen
zu den grofsartigften Werken diefer Art gerechnet werden. Die
Stadt Port Sa'īd entwickelt fich langfam und bietet dem Reifenden
wenig, wenn er nicht als Vogeljäger von dort aus die feligen
Jagdgründe des Manfala-Sees zu befuchen wünfcht. Der Kanal
begrenzt, wie gefagt, in fchnurgerader Linie den öftlichen Rand
diefes flachen, infelreichen Gewäffers, und wer ihn durchfährt,
wird wenig Abwechslung finden. Wir befteigen, um anhalten zu
können, wo es uns beliebt, keinen Dampfer, fondern ein arabifches
Boot, welches gelegentlich von europäifchen Schiffen gefchleppt
wird, und laffen uns von Port Sa'īd nach Sues befördern. Wen
die feltenen und unbedeutenden Denkmäler an den Ufern nicht
reizen, der thut beffer, den Kanal auf einem gröfseren Dampfer
zu paffiren, denn erftens wird er dadurch viel Zeit erfparen und
zweitens über die Wände des Kanales fortfehen können, welche
im Kahne die Ausficht völlig abfperren. Uferdämme, brackiges,
fchilfreiches Waffer und Wüftenland, das ift Alles, was dem Auge
bis el-Kantara (die Brücke) begegnet. Diefen wichtigen Grenz-
und Uebergangsplatz berührte im Alterthum die von Syrien nach
Aegypten führende Karawanenftrafse und die Ruinenftätten Tell
es-Semūt in feinem Often, und Bīr Magdal weiter füdlich be-
zeichnen die Stellen von alten Wacht- und Feftungsthürmen (Migdol).
Diefe find unter den Pharaonen als Schutz gegen die von Afien
her andringenden Feinde auf dem Ifthmus erbaut worden. In
unmittelbarer Nähe von Tell es-Semūt haben fich einige Werk-
ftücke erhalten, die Seti I. zu Ehren feines Vaters errichten liefs.
Des Erfteren Sohn, Ramfes II., vollendete das Denkmal, zu dem
fie gehörten, und welches vielleicht im Zufammenhang mit dem
älteften Sueskanal geftanden hat, den Seti herftellen und an der
nördlichen Aufsenwand des Tempels von Karnak abbilden liefs.

Auf diefem trotz feiner fcheinbaren Einfachheit höchft bedeutungs-
vollen und wichtigen Gemälde fehen wir ihn als Sieger aus Syrien
heimkehren und bei dem von Feftungen gefchützten Kanal, wel-
chen eine Infchrift den «Durchftich» nennt, von der Priefterfchaft
und den Grofsen Aegyptens mit Sträufsen und Huldigungen em-
pfangen werden. Spätere, fchwächere Pharaonen liefsen die nütz-
liche Wafferftrafse wieder zu Grunde gehen; als fich aber unter
der fechsundzwanzigften Herrfcherreihe Aegypten zu neuem Glanze
erhob, nahm der Pharao Necho die Durchftechung des Ifthmus
noch einmal in die Hand. Die phönizifchen Schiffsleute diefes
auch den Griechen wohlgefinnten Königs hatten das Kap der
guten Hoffnung umfegelt; aber als er unternehmenden Sinnes an
die Verbindung beider Meere gegangen war, follen die Priefter

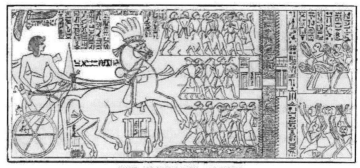

DER SUESKANAL SETI'S I.
Nach einer Relief-Darftellung an der nördlichen Aufsenwand des Tempels von Karnak.

ihm Halt geboten haben, weil fein Werk nur den Fremden zu
Gute kommen werde. Sie hatten nicht Unrecht, und die heutigen
Zeiten fehen den damaligen wunderbar gleich. Die Aegypter find
Aegypter geblieben, aber wenn im fiebenten Jahrhundert v. Chr.
die ausbeutenden Fremden Phönizier und Griechen waren, fo find
es gegenwärtig Engländer, wieder Engländer und einige andere
Schifffahrt treibende Nationen, nur keine Aegypter. Unter den
Perfern, Ptolemäern und Römern war der alte Kanal zu Zeiten
paffirbar, und felbft noch unter den erften Chalifen fcheint es
möglich gewefen zu fein, das Rothe Meer vom Nil aus zu er-
reichen; wenigftens wird erzählt, die alte Wafferftrafse fei unter
dem Feldherrn 'Amr neu eröffnet worden, um das ägyptifche

Getreide möglichſt ſchnell nach Arabien zu ſchaffen. Von einem Theil des Chalīg genannten Stadtgrabens von Kairo heiſst es, er habe zu dieſem alten Wege des Schiffsverkehres gehört. Wie es in unſerer Zeit gelungen iſt, das groſsartige Unternehmen zu Ende zu führen und in Aufnahme zu bringen, das denken wir in dem der Neugeſtaltung Aegyptens gewidmeten Abſchnitte zu zeigen. Nachdem unſer Boot den ſüdlich von el-Kantara gelegenen Balach-See durchſchnitten hat, gelangt es zu der ſogenannten Schwelle el-Gisr, d. i. demjenigen Abſchnitte des Kanals, welcher den Ingenieuren und Arbeitern die gröſste Schwierigkeit bereitet hat, denn während ihnen ſonſt das ebene Terrain des Iſthmus geringe Hinderniſſe in den Weg legte, galt es hier, eine bis 16 Meter hohe Bodenerhebung zu durchſtechen.

Am nördlichen Ufer des bläulich ſchimmernden Timſāch-Sees, in den nun der Dampfer einfährt, liegt die Stadt Isma'ilīje, die während der Herſtellung des Kanals als Centralſtelle des geſammten Baues das Hauptquartier der Leiter des Unternehmens, ſowie groſse Arbeiterſchaaren und diejenigen Händler und Wirthe beherbergte, welche unternehmenden Sinnes den Werkleuten und ihren Führern in die Wüſte nachgezogen waren, um die Lebensbedürfniſſe ſo vieler Menſchen zu befriedigen und aus ihrem Verlangen nach Erholung und Vergnügen Nutzen zu ziehen. Bald benetzte auch der Süſswaſſerkanal das dürre Gebiet des zauberhaft ſchnell erwachſenden Ortes und geſtattete, Alleen und Gärten anzulegen. — Der Chedīw lieſs ſich hier ein Schloſs errichten und Herrn von Leſſeps' Wohngebäude in der Stadt, ſeine Farm auf dem Lande, die netten Häuſer der Oberbeamten und Unternehmer, der Bahnhof, die Hôtels und Magazine gewährten beſonders in ihrem Aufputz und Flaggenſchmuck während der Inaugurationsfeier, zu deren Hauptſchauplatz Isma'ilīje gewählt worden war, ein erfreuliches und zu den ſchönſten Hoffnungen berechtigendes Geſammtbild. Leider ſind die hohen Erwartungen von damals unerfüllt geblieben, und es will ſcheinen, als ſollte die ſchnell erwachſene Wüſtenpflanze ſo ſchnell verdorren, wie ſie erblüht war.

An Trümmern, welche man für diejenigen eines von den Klaſſikern erwähnten Serapistempels halten will, fahren wir nun vorbei. Zu unſerer Rechten ſchimmert der dünne Waſſerfaden des Süſswaſſerkanals, an deſſen Ufern mehrere Denkmäler aus der

Perferzeit gefunden worden find, das langgeftreckte Becken der
alten Bitterfeen nimmt uns auf, wir verlaffen es in fpäter Nach-
mittagsftunde und haben keinen Blick mehr für die kahlen, trau-
rigen Ufer zu unferer Rechten und Linken, denn vor uns im
Weften der fchmalen Bai, an der aus dem Schifferflecken Sues in
wenigen Jahren ein fich recht erfreulich entwickelnder Handels-
platz erwachfen ift, beginnt fich ein Gemälde von unbefchreiblicher
Farbenpracht zu entfalten. Hinter den fchroffen Klippen des 'Atàka-
Berges, auf deffen Höhe vielleicht vor langen Jahrhunderten phö-
nizifche Ophirfahrer vor ihrem Aufbruch gen Süden für den Ba'al
des Nordwindes, Ba'al Zephon (Zapuna), Feuer entzündeten und
Opfer brachten, will die Sonne verfchwinden, und an keiner Stelle
der Erde pflegt das Tagesgeftirn feinen Untergang mit fo glän-
zender Pracht zu umgeben wie hier. Das um Mittag grünlich
fchimmernde Rothe Meer nimmt hier an hellen Abenden — und wie
felten bewölkt fich der Himmel in diefen Breiten — eine tiefblaue
Farbe an, und wenn ein leichter Wind die Wogen kräufelt, fo
leuchtet von ihren Spitzen goldener Glanz. Schwer wird es dem
Auge, fich von den Farben des Meeres zu trennen, aber es fühlt
fich noch gewaltiger angezogen von dem wundervollen Schaufpiele,
das fich nun in dem von der 'Atàka-Höhe abgefchloffenen Weften
entfaltet. «Das Gebirge,» fo fchrieb ich vor Jahren im Angeficht
eines folchen Sonnenuntergangs in mein Tagebuch, «fah aus, als
beftehe es aus einem noch in Flufs befindlichen Gemifch von
gefchmolzenen Rubinen, Granaten und Amethyften. So fpiegelte
es fich in den Wellen, die zu feinen Füfsen ihr Spiel trieben, fich
ebbend immer weiter zurückzogen und immer mehr und mehr
von den Wällen und Bauten fehen liefsen, die den Hafen und den
Kanaleingang umfchliefsen. Der hohe Damm, welcher die Schienen
trägt, die von dem Ankerplatze der grofsen Schiffe zur Stadt
führen, überragte alles andere Gemäuer und die Bänke und Un-
tiefen, welche jetzt in der Ebbezeit wie Infeln dalagen. Menfchen
auf Efeln und mit Kameelen zogen über ihn hin, und je tiefer
die Sonne fank, defto fchärfer hoben fich ihre Umriffe von dem
glühenden Horizonte ab, bis es endlich ausfah, als bewegten fich
fchwarze Schattenriffe an einer durchleuchteten, goldgelben und
violetten Glaswand hin. Endlich fiel das Dunkel ein, und die
Nacht breitete fich über die Wege.»

In dem grofsen Sues-Hôtel fanden wir bequeme Unterkunft. Hell gekleidete Inder, «fchöne ftille Menfchen» mit fchwarzen, träumerifchen Augen, bedienten uns lautlos. Als am folgenden Morgen die Paffagiere eines grofsen Schiffes nach langer Seefahrt in den Hof und die Räume des Gafthaufes lärmend eindrangen, Speife und Trank verlangten, fich von dunkelfarbigen Stiefelputzern das Schuhwerk fäubern liefsen und fich auf die Zeitungen ftürzten, da bewegten fie fich ruhig und unbeirrt auf und nieder, wie die Räder einer Mafchine, die fich im Sturme nicht weniger gleichmäfsig drehen als bei ftillem Wetter.

Ein Spaziergang durch die Stadt führt uns zuerft durch die befferen Strafsen mit ihren europäifchen Comptoiren, Läden und Kaffeehäufern, dann an leicht gebauten Herbergen des Lafters vorbei, in denen Matrofen und Arbeiter ihren Verdienft verpraffen. Zu Dreiviertheilen ift der Ort europäifch, das vierte, ärmlichere Viertel gehört den Arabern, die in dem kleinen Bazar ihre Waaren, auf dem Markte Gemüfe, Früchte und Backwerk, Holzkohlen und Dattelwürfte aus den Thälern der Sinai-Halbinfel und Geflügel vom Truthahn bis zur jungen Taube, fowie an einer befonderen Stelle eine reiche Auswahl von feltfam gefärbten Fifchen und wohlfchmeckenden Seekrebfen feilbieten. Auf kleinen Tifchen liegen auch die Mufcheln und Korallenftücke zum Verkaufe aus, an denen das Rothe Meer befonders reich ift. Alle Dienerarbeit in den Häufern, auf den Strafsen und im Hafen wird von den eingeborenen Muslimen verrichtet. Freien Beduinen, unter denen fich Vertreter der meiften, die Sinai-Halbinfel dünn bevölkernden Stämme befinden, begegnet man auf dem vor den Thoren der Stadt abgehaltenen Kameelmarkt. Ein Schienen tragender Damm verbindet den Landungsplatz der grofsen Schiffe mit dem Bahnhofe. Auf dem letzteren lagert unter freiem Himmel oder einem leichten Schirmdach eine Menge von Waaren, und von den Reifenden, die dem ankommenden Zuge entfteigen, find die meiften fromme Muslimen, welche fich auf der Pilgerfahrt nach Mekka befinden und von Sues aus gewöhnlich zur See nach Dfchidda fahren.

Auch wir vertrauen uns einem Nachen an, den ein arabifcher Bootsmann mit feinem Knaben führt. Der Wind fchwellt das zerriffene braune Segel, und nach einer kurzen Fahrt betreten wir den Boden der Sinai-Halbinfel. Bald ftehen wir vor einer von

einer Opuntia-Hecke umgebenen Oafe, wo neben trüben Quellen Palmen, Tamarisken und Akazien wachfen und unter der Pflege einiger Beduinenfamilien auf kleinen Beeten Gemüfe gedeiht. Diefer grüne, Waffer fpendende Platz inmitten des Wüftenfandes heifst 'Ujūn Mūfa oder die Mofesquellen und wird feit langer Zeit für diejenige Stätte gehalten, an der die Juden rafteten, nachdem die fie verfolgenden Wagen und Streiter des Pharao im Rothen Meere untergegangen und fie feinem Zorne entronnen waren. Hier foll es auch gewefen fein, wo die Kinder Israel jenes wundervolle Loblied fangen, das noch viele Jahrhunderte nach feiner Errettung im Munde des Volkes nachklang und das im zweiten Buch Mofe im 15. Kapitel verzeichnet fteht.

Das Schilfmeer der Bibel wurde bis vor Kurzem allgemein für das Rothe Meer und die Bucht von Sues für die Stätte des Durchzugs der Juden gehalten; in jüngfter Zeit hat nun H. Brugfch es verfucht, den nur durch eine fchmale Landnehrung vom Mittelländifchen Meer getrennten, zwifchen Aegypten und Syrien gelegenen firbonifchen See für das Schilfmeer zu erklären und die von einer Sturmflut überrafchten Krieger des Pharao in den *Barathra* oder Abgründen untergehen zu laffen, welche, wie die Alten berichten, fich hier verrätherifch öffneten und auch anderen Heerzügen verderblich wurden. Diefe Vermuthungen find mit Geift und Eifer vertheidigt worden, aber es ift dennoch nicht gelungen, die Richtigkeit der alten Annahme zu widerlegen,*) und wer an der Spitze des Golfes von Sues von einem Ufer zum andern fuhr, der darf auch heute noch der Ueberzeugung leben, dafs er diefelbe Strafse gezogen, welche Mofe das ihm anvertraute Volk geführt hat. Vor der Anlage des Leffeps'fchen Kanals war es auf diefer an Untiefen reichen Stelle möglich, zu Fufs oder auf dem Rücken eines Kameels von einem Ufer zum andern zu gelangen; aber die fchnell anfteigende Iut Fhat hier noch in jüngfter Zeit manches Leben gefährdet, auch das des Generals Bonaparte, der, nachdem er mit genauer Noth dem plötzlich hereinbrechenden Wogenfchwall entgangen war, lächelnd beklagt haben foll, dafs

*) Näheres bei Ebers. Durch Gofen zum Sinai. Aus dem Wanderbuche und der Bibliothek. Zweite Auflage. Leipzig 1881, und Ebers und Guthe, Paläftina in Bild und Wort. Bd. II. Stuttgart 1884.

durch feine Rettung den Bufspredigern ein vortreffliches Thema entgangen fei.

Wie Vieles wüfsten wir noch von der Gefchichte der Sinai-Halbinfel und dem Rothen Meere zu erzählen, aber diefs gehört nicht in den Rahmen diefes Buches, und fo kehren wir denn in den Norden des Delta zurück, um auch die Hafenftadt Damiette und ihr Hinterland kennen zu lernen. Diefs ift flach und eben wie das ganze übrige Delta, bietet aber dennoch manches Eigenthümliche dar. Damiette, das Damjāt der Araber, liegt am alten phatnitifchen Nilarm. Auf dem Lande, welches diefer bewäffert, werden dem Europäer die fauber abgefteckten Reisfelder in's Auge fallen, die hier mit Vorliebe kultivirt werden und im September und Oktober dem Landmanne lohnende Ernten gewähren. Wohl war diefe Getreideart den Aegyptern zur Zeit der macedonifchen Nachfolger Alexander's des Grofsen nicht unbekannt; aber erft die Araber verpflanzten ihre Kultur im Grofsen aus ihrer indifchen Heimat an den Nil.

Von der Stadt Damiette felbft ift wenig zu fagen. Eine Sandbank erfchwert die Einfahrt in ihren Hafen, an dem fich hohe, aber fchlecht gehaltene Häufer erheben. Der Bazar ift von ungewöhnlicher Länge, in den Mofcheen finden fich koftbare Säulen aus älteren Bauwerken, und vor den Thoren gibt es prächtige Gärten. Der fchönfte gehört unferem deutfchen Konful, dem reichen und braven Levantiner Surūr. Damjāt zählt heute noch zwifchen dreifsig- und vierzigtaufend Einwohner. Im Alterthum war es unberühmt. Unter den Arabern wurde es wegen feiner Webereien viel genannt. In denfelben find, meift von Chriften, jene feinen, mit Bildern verzierten Möbelftoffe und Brokatgewänder verfertigt worden, von denen eines dreihundert Dinār, alfo über taufend Mark, gekoftet haben foll. In Folge feiner langen Belagerung und endlichen Eroberung durch die Kreuzfahrer erlangte es einen Platz in der Gefchichte.

Unter den Bauernhöfen in der Nähe von Damiette befinden fich grofse und verhältnifsmäfsig ftattliche und fchöne Sykomoren, und andere Bäume erheben fich Schatten fpendend neben den Dörfern. In den Gärten blühen Pfirfich- und andere Obftbäume. Ueberall hört man das Geknarr der von Büffeln gedrehten Schöpfräder, die reichliches Waffer in die Kanäle und die offenen Erd-

rinnen giefsen, welche es den Feldern zuführen. Trefflich gedeiht
hier das Vieh, und die Büffel und Rinder, die Butter und der
Käfe aus der Gegend von Damiette haben in ganz Aegypten nicht
ihresgleichen. Der Botaniker, welcher an den Waffergräben nach
feltenen Pflanzen fucht, wird hier die letzten Vertreter des einft
am Nil fo zahlreichen Gefchlechtes der Lotosblumen, der weifsen
und blauen, finden, deren gemahlene Kerne die Bauern heute noch
effen; diejenige Pflanze aber, welche einft die Königin war unter
allen Erzeugniffen des Deltabodens und feinen Bewohnern unge-
heure Reichthümer zuführte, die Papyrusftaude, ift auch hier von
keinem zuverläffigen Reifenden gefehen worden. Und doch ge-
dieh an demfelben Stromarme, der heute noch diefe Landfchaft
bewäffert, unter forgfamer Pflege die am höchften gefchätzte Art
diefes Cyperus, dem unfer «Papier» feinen Namen verdankt, und
aus deffen Mark nicht nur für die alten Aegypter, fondern auch
für die anderen Kulturvölker am Mittelmeer das Schreibmaterial
verfertigt wurde. Noch in der Chalifenzeit beftanden Papierfabriken
im Delta; aber fchon verdrängte das Pergament den ägyptifchen
Schreibftoff, der als Handelsartikel folche Bedeutung befafs, dafs
der Bürger Firmus von Alexandria, welcher fich unter Aurelian
als Gegenkaifer erhob, von feinen Papyrusfabriken behaupten
konnte, die Revenüen, die fie brächten, wären grofs genug, um
mit ihnen ein Heer zu erhalten. Durch die Einführung neuer
Schreibftoffe in Europa (des Pergaments und Lumpenpapiers) mufs
die Phyfiognomie des Delta eine völlige Umgeftaltung erfahren
haben. An der Stelle jener Dickichte, die ein «Wald ohne Zweige,
ein Gebüfch ohne Blätter, eine Ernte im Gewäffer, eine Zierde
der Sümpfe» genannt worden find, wird jetzt Reis, Mais, Indigo
und Baumwolle kultivirt. Von der durch Jahrtaufende hier ge-
züchteten Pflanze, die Strabo treffend «einen kahlen Stab mit einem
Büfchel an der Spitze» nennt, hat fich unter den Deltabewohnern
jede Erinnerung verloren. Der Europäer kennt fie aus den Treib-
häufern oder hat fie am Ufer des Anapo gefehen, dafern er auf
einer italienifchen Reife Syrakus befuchte. Er ahnt nicht, dafs er
täglich und ftündlich mit Begriffen und Worten zu thun hat,
welche der ägyptifchen Papyrusftaude ihren Urfprung verdanken.

Papyrus und Byblus find verfchiedene Formen des gleichen
Namens. Aus der erfteren entftand unfer «Papier», aus der

anderen unfer «Bibel». Man verfertigte den berühmten Schreibftoff, indem man das Mark des Stengels in dünne Streifen zerfchnitt, diefe neben und über einander legte, zufammenklebte und glättete. Die fo gewonnenen Bogen leimte man an einander, und der vorderfte von ihnen hiefs darum das Protokollon, «Protokoll». Längere Papyrusftücke konnten natürlich nur in aufgerolltem Zuftande aufbewahrt werden. Jedes Buch war eine «Rolle», und in unferer Theaterfprache hat fich diefer Ausdruck erhalten. Mit zweierlei Farben fchrieben fchon die alten Aegypter; fo zwar, dafs man fchwarze für den Text verwandte und mit rother (rubra) den Anfang neuer Abfchnitte auszeichnete. Daher denn unfer «Rubrik». Charta oder Carta wurde von den Römern gemeinhin das Papier genannt und davon kommt unfer «Karte».

Wir kennen die verfchiedenen Arten des ägyptifchen Papiers, welche theils nach ihrer Heimat (Saitica—Tanitica), theils nach hochftehenden Perfonen (Liviana—Corneliana), theils nach ihrer Beftimmung (hieratifches Schriftpapier, Theaterzettel- und Dütenpapier) benannt worden find, und Papyrusrollen von erftaunlicher Gröfse und vortrefflicher Erhaltung find bis auf uns gekommen. In Aegypten ward diefer Schreibftoff erfunden und am früheften fchon in der Pyramidenzeit, am ausgiebigften aber in den Glanztagen von Alexandria verwendet.

Befonders berühmt war der in dem febennytifchen Gau gezogene Papyrus. An der Stelle der Hauptftadt diefes Nomos, in welcher der Hiftoriker Manethon geboren ward, fteht das heutige Semennûd, ein elender Ort am linken Ufer des Nilarms von Damiette, den wir einft von el-Manfûra aus ftromaufwärts fegelnd befuhren.

El-Manfûra, die fiegreiche, ift neben Tanta die bedeutendfte Stadt im innern Delta und der Hauptort der reichen Provinz ed-Dachelîje, in der fich viele Europäer, namentlich Griechen, aber auch Engländer, Deutfche und Schweizer niedergelaffen haben, die befonders der Baumwollenhandel hieherzog. El-Manfûra ift eine verhältnifsmäfsig neue Stadt, denn fie ward erft während der Kreuzzüge nach der Einnahme von Rofette durch die Chriften auf Befehl des Sultans Melik el-Kâmil erbaut (um 1220). Eine fefte Brücke verband damals in ihrer Nähe die beiden Ufer des Nils, während bis vor Kurzem der el-Manfûra gegenüberliegende Ort Talcha mit

der Eifenbahnftation nur in Booten erreicht werden konnte. Gegenwärtig wird wohl die eiferne Brücke mit einem doppelten Schienenwege, welche damals fchon projektirt war, zur Ausführung gekommen fein.

Von dem heutigen el-Manfûra läfst fich wenig erzählen; aber merkwürdige Erinnerungen wurden in uns lebendig, als wir den fchlichten Raum auffuchten, in dem einer der mächtigften Könige des Abendlandes als Gefangener geweilt haben foll. Ludwig IX. von Frankreich unterlag vor den Mauern von el-Manfûra dem von dem jungen Sultan el-Mo'affam Turanfchah geführten Heere und mufste fich mit feinem Bruder Karl von Anjou und der Blüte der französifchen Ritterfchaft den Ungläubigen ergeben. Der Sultan behandelte feinen gefangenen Feind rückfichtsvoll, fand aber durch feine eigenen Krieger den Tod, während Ludwig am 6. Mai 1250 um den Preis eines hohen Löfegeldes und der Räumung der Stadt Damiette mit feinen Baronen die Freiheit zurückerlangte.

Bei gutem Winde in kaum zwei Stunden von el-Manfûra aus zu erreichen ift Bechbît el-Hagar, eine der merkwürdigften von allen Trümmerftätten in Aegypten. Höchft erfreulich ift bei diefer Fahrt der Anblick der wohlbeftellten Aecker zu beiden Seiten des Stromes. Gegenüber dem Dorfe Wîfch entftieg ich bei einem alten Ufergemäuer dem Boote und glaubte mich bei der Wendung landeinwärts in die Heimat verfetzt, denn nur felten begegnete mir eine Palme, wohl aber ftanden an meinem Wege Silberpappeln, Linden und Weiden, zu denen fich freilich auch Sunt- und Lebbachbäume, Tamarisken und Bernûffträucher gefellten. Rüftig fchritt ich dahin, und nach einer ftarken halben Stunde ftand ich vor den deutlich erkennbaren Spuren einer Umfaffungsmauer, in deren Mitte fich ein riefiger Trümmerhaufen, die Refte des fchönen Tempels von Pa-Hebit, d. i. Feftort, erhebt. In diefem zufammengefunkenen Heiligthum ward die hohe Göttin verehrt, nach welcher die Römer die Stadt, zu der es gehört hat, Ifeum nannten. Die Strafsen und Plätze des alten Ortes find völlig verfchwunden, keine Spur eines Wohnhaufes aus früherer Zeit läfst fich unter den Fellachenhütten des Dorfes Bechbît erkennen; aber wie überall in Aegypten, fo waren auch hier die Wohnungen der Götter von haltbareren Stoffen erbaut, als die der Menfchen, und die granitnen Trümmer des Ifistempels von Hebit find feft genug, um manchem

neuen Jahrhundert Trotz zu bieten. Da liegen fie inmitten des
alten Tempelbezirkes als ein einziger gewaltiger Haufen von Blöcken,
Säulenfragmenten, Architravftücken, Deckplatten und Stufenreihen.
Nichts Eigenthümlicheres ift mir jemals begegnet, als diefer wie
auf den Wink eines Zauberers in fich zufammengefallene Tempel.
Nicht die langfam zerftörende Zeit, nicht die fchwache Hand der
Menfchen kann diefen jähen Sturz des granitnen Prachtbaues be-
wirkt haben. Ein Erdbeben hat ihn auf einen Schlag zu Falle
gebracht, und die Erinnerung an ein folches und an das heilige
Thier der kuhköpfigen Göttin, welche hier fo lange die tieffte
Verehrung erfahren und deren Bildnifs fich auf vielen Steinen
erhalten hat, ift unter den Fellachen lebendig geblieben, denn
während ich bei den granitnen Trümmern ruhte, erzählte mir ein
Mann von Bechbït die folgende, jedem Bewohner feines Ortes be-
kannte Gefchichte: «In der Zeit des Salomo hat hier ein fchöner
Tempel geftanden, in dem eine von Gott gefandte Kuh lebte,
die Keiner berühren durfte. Es war einmal eine Frau, der es an
Nahrung für ihr neugeborenes Kind gebrach. Sie ging heimlich
in den Tempel und verfuchte es, die Kuh zu melken; aber die
Euter derfelben gaben keine Milch. Da fluchte das Weib der
Kuh, und kaum hatte es das letzte Wort gefprochen, als mit
furchtbarem Gekrach das riefige Bauwerk zufammenftürzte und
die Frevlerin und das Kind unter feinen Trümmern begrub. Wenn
man des Abends an die Steine fchlägt, fo läfst die Kuh ein Ge-
brüll vernehmen, das viele Leute von Bechbït, die unfern Trümmer-
haufen Hagar el-Gamüs oder Büffelftein nennen, gehört haben
wollen.» — Welches glänzende Bild mufs diefer Tempel gewährt
haben, als fich noch in dem glatt polirten grauen und braunen
Granit, aus dem er beftand, die Sonne fpiegelte! Auf Hunderten
von Blöcken haben fich befonders forgfältig in den harten Stein
gemeifselte Darftellungen und viele Infchriften erhalten, welche
lehren, dafs das zufammengeftürzte Heiligthum der Ifis erft von
Ptolemäus II. Philadelphus I. (284—246 v. Chr.) errichtet worden
ift. Ueber die Zeit feines Verfalles blieb keine Nachricht erhalten,
und es wird niemals gelingen, den Grundrifs des Tempels wieder
herzuftellen, denn fo viele Blöcke hier auch zufammengehäuft
liegen, fo blieb doch im eigentlichen Sinne des Wortes kein Stein
auf dem andern. Vierhundert Schritte gebrauchten wir, um das

hohe Trümmergehäuf zu umfchreiten, welches man wie die Spitze eines Granithügels erklettern mufs. Vielleicht blieb unter der Erd-fchichte, die es bedeckt, das Pflafter des Tempelhofes erhalten, denn im Innern feiner Umfaffungsmauer wächst nur wenig Korn in der Nähe einer Wafferlache. Diefe bezeichnet die Stätte, an der einft der heilige See geflutet, welcher bei keinem ägyptifchen Tempel fehlen durfte.

Vor Einbruch der Nacht kehrte ich nach el-Manfûra zurück, von wo aus auch die jüngft aufgefundenen Trümmer von Mendes, der Stadt der heiligen Widder, leicht erreicht werden können. Aber wir laffen fie unbefucht, denn es drängt uns nach Süden, zu den Pyramiden und nach Kairo, dem Herzen des ägyptifchen Lebens.

Memphis. Die Pyramiden.

s nähert fich der Zug der Chalifenftadt. Schon bevor wir die Station Kaljûb erreichen, zeigen fich am fernen Horizonte die Pyramiden. Sie find die Wahrzeichen von Kairo, und an fie knüpft fich die ältefte Gefchichte der von der Erde verfchwundenen Weltftadt, als deren fpäte Nachfolgerin Kairo zu betrachten ift. Bevor wir diefes betreten, wenden wir uns dem alten Memphis und den ehrwürdigen Bauten auf dem Boden feiner Nekropole zu.

Taufendmal ift Kairo die Pyramidenftadt genannt worden, und nicht mit Unrecht, denn von jedem erhabenen Punkte aus fieht man die einfachen Formen diefer merkwürdigen Bauten. Dennoch beftehen nur äufserliche Beziehungen zwifchen der lebhaften Refidenzftadt am öftlichen Ufer des Nil und den unvergänglichen Steinkörpern ihr gegenüber. Seit feiner Gründung hat Kairo auf die Pyramiden gefchaut; aber die älteften Pyramiden hatten einen Beftand von vier Jahrtaufenden hinter fich, bevor zu dem erften Haufe von Kairo der erfte Stein getragen ward.

Die Refidenzftadt mit ihrer ftolzen Citadelle da drüben ift ein Emporkömmling, welcher durch den Sturz eines ehrwürdigen Vorgängers fchnell zu grofsem Befitz gelangte. Memphis ging unter, und aus feinen Trümmern erwuchs Kairo. Diefer Satz ift wörtlich zu faffen, denn einestheils fiedelten, fobald der neue durch 'Amr, den Feldherrn des Omar, am jenfeitigen Stromesufer gegründete Ort fich fchnell vergröfserte, die Bürger der alten Pharaonenrefidenz zu ihm über, anderntheils aber trug man die alten memphitifchen Prachtbauten ab, führte die fchön geglätteten Werkftücke und

fteinernen Balken über den Nil und benutzte fie zur Fundamen-
tirung neuer Gebäude oder zum Aufbau von kräftigen Quader-
mauern. Monumente von Marmor und Alabafter wurden zerfchlagen
und in Kalköfen verbrannt. Auch manche Säule in den älteren
Kairener Mofcheen ftammt aus fpäteren memphitifchen Tempeln.
Der alte Ort war ein Steinbruch mit fertigen Werkftücken, und
man fchonte ihn nicht, ja man beutete ihn fo rückfichtslos aus,
dafs heute von der älteften und gröfsten Stadt in Aegypten nichts
und gar nichts übrig geblieben ift, als einige Schutthügel und mehr
oder weniger fchwer befchädigte Monumentalftücke.

Die Strafsen und Plätze, die Paläfte und Tempel, die Schulen
und Feftungswerke, in denen die vielen Hunderttaufende der Mem-
phiten gelebt und gewebt, gearbeitet und gebetet, gelitten und
gejubelt, gehandelt und gedacht, fich des Friedens gefreut und
blutig gekämpft haben, find von der Erde verfchwunden. Memphis,
die Stadt der Lebenden, ift nicht mehr; aber die Stadt der Todten,
die Nekropole von Memphis, hat fich, als dürfte fie Theil nehmen
an der Unvergänglichkeit der Seelen ihrer Bewohner, in wunder-
barer Weife erhalten. Wenn irgendwo, fo ift hier die rechte
Stelle, an jene Schlagworte zu erinnern, durch welche die Griechen
die Sinnesart der Aegypter zu charakterifiren verfuchten. Sie follen
ihre Wohnungen Herbergen, ihre Gräber aber ewige Häufer, das
Erdenwallen eine kurze Wanderung, den Tod das wahre Leben
genannt haben. Und in der That überdauerten ihre Friedhöfe
ihre Städte, find es ihre Grüfte, welche ihr Leben bis auf uns
ausgedehnt haben.

Es gibt keine ehrwürdigere Stätte der menfchlichen Kultur,
als diejenige, welche wir heute zu befuchen gedenken, es gibt keine
älteren Denkmäler, als die hier gefundenen. Wer fonft die Pyra-
miden befucht, wendet fich fogleich der Nekropole zu. Wir gehen
unfere eigenen Wege und wollen die Stadt der Lebendigen kennen
lernen, bevor wir die der Todten betreten. Uns bindet keine
Rückficht auf Zeit und Bequemlichkeit, und fo vertrauen wir uns
lieber einem Nilboote, als der Eifenbahn an, welche auch das
Gebiet von Memphis durchfchneidet, und landen bei Bedrafchen,
einem grofsen Fellachendorfe. Die Palmenwälder, welche es rings
umgeben, gehören zu den fchönften in Aegypten, und wie follten
fie nicht prächtig gedeihen? Wurzeln fie doch in einem Boden, auf

dem wohl vier Jahrtaufende lang eine der volkreichften Städte der Welt geftanden.

Es reitet fich köftlich auf dem diefe Haine durchfchneidenden Dammwege; denn niemals ift es ganz fonnig und nie ganz fchattig unter den Kronen der Palmen, und der unaufhörliche Wechfel der Lichtwirkungen bewahrt uns vor dem Gefühle der Eintönigkeit. Und doch fehen die einzelnen Bäume diefer Wälder mit ihren Säulenftämmen und befiederten Spitzen einander fo ähnlich! Wenn auch nach einem fchönen, fo fcheinen fie doch alle nach einem Mufter geformt zu fein, und weit entfernt find fie von der individuellen Verfchiedenheit unferer Eichen und Buchen.

An dem kleinen Hafen des Dorfes Bedrafchēn liegen grofse Bündel von Wedeln aus ihren Kronen, welche des Federfchmuckes beraubt find, und einen feltfamen Anblick gewährt es, wenn die Fellachen die glatten Stämme erklettern und fich an ihre Spitze feftbinden, um die Zweige abzufchlagen, die Blüten künftlich zu befruchten und die Datteltrauben zu brechen.

Hinter den Palmenwäldern grünen wohlbeftellte Aecker. Von dem gröfsten Schutthügel in der Ebene aus läfst fich die ganze, weithin geftreckte Landfchaft überfchauen, auf der einft die berühmte Pyramidenftadt geftanden.

Da erheben fich die Häufer des Araberdorfes Mītrahīne, in feinem Südweften fteht die Villa eines reichen Armeniers, während in feinem Südoften die bedeutendften Trümmer der Stadt, mehr nördlich Tempelrefte, mehr füdlich der geftürzte Kolofs Ramfes' II. zu fehen find. In der Hütte in feiner Nähe wurden von dem verftorbenen Mariette die in dem Boden von Memphis gefundenen Denkmälerftücke aufbewahrt.

Schaut man gen Morgen, fo fieht man nichts als Palmenwälder und Ackerland, während das nach Weften blickende Auge, wenn es über das Fruchtland hinwegfieht und die ganze Ausdehnung des Horizontes zu erfaffen verfucht, von einem Panorama der merkwürdigften Art gefeffelt wird. Wohl ift das gelbliche Kalkgebirge, welches mit feinen nackten, vegetationslofen Felfenhängen meilenweit den Weften wie eine Mauer abfchliefst, weder mannigfaltig gegliedert, noch imponirend hoch, noch anmuthig geformt; aber ftatt von malerifchen Kuppen und weithin leuchtenden Gletfchern wird es, fo weit das Auge reicht, von Pyramiden

überragt. Gruppenweife erheben fich diefe Bergfpitzen von Menfchen-
hand in verfchiedenen Gröfsen und Formen. Es ift, als wären fie
zufammengewachfen mit den Felfen, auf denen fie ftehen, und
nicht weniger dauerhaft als diefe.

Stand auf dem Hügel, von deffen Spitze aus wir den Weften
überblicken, die Stadtburg von Memphis und der Palaft der Könige,
fo ift die Wahl des Platzes eine glückliche gewefen. Schon Lepfius
wies darauf hin, dafs diefs vielleicht die einzige Stelle weit und
breit gewefen ift, von der aus ganz Memphis überfehen werden
konnte, und von wo es jedem königlichen Bauherrn möglich war,
das Heranwachfen feiner Pyramide zu beobachten. Auch die nörd-
lichfte Pyramidengruppe (von Abu Roäfch) hat man vielleicht vor
ihrer Zerftörung fehen können. Jetzt zeigen fich am mitternächt-
lichen Horizonte die nach dem Dorfe el-Gîfe genannten gröfsten
der Pyramiden, dann weiter nach Süden die Gruppen von Sâwijet
el-'Arjân und Abufîr. Weftlich von uns in geringer Entfernung
erhebt fich der ftolze Stufenbau der Pyramide von Sakkâra mit feinen
fchwer befchädigten Schweftern und weiter nach Süden hin die
Gruppe von Dahfchûr, zu der die ungewöhnlich geformte «Knick-
pyramide» gehört. Die allerfüdlichften Pyramiden, welche von
unferem Hügel aus dem Blicke unerreichbar find, gehören nicht
mehr eigentlich zu der Todtenftadt von Memphis, aber auch ohne
fie finden fich hier mehr als achtzig von diefen merkwürdigen Mau-
foleen. Und wie viele Grüfte mit mehr oder minder reich geglie-
derten Façaden öffnen fich in den Abhängen des Kalkgebirges und
werden vom Sande bedeckt! Die ungeheure Ausdehnung diefes
gröfsten aller Friedhöfe, welcher, wenn wir die Pyramide von Me-
dûm mitrechnen wollten, einen 73 Kilometer langen Landftrich be-
deckt haben würde, liefert einerfeits einen Mafsftab für die Gröfse,
andererfeits für den langen Beftand des alten Memphis. Brugfch's
Wahrnehmung, dafs die örtliche Aufeinanderfolge der jüngft er-
öffneten Pyramiden von Sakkâra in der Richtung von Süden nach
Norden der zeitlichen Folge der Regierungen ihrer Erbauer entfpricht,
kann als gültig für die meiften Pyramidengruppen angefehen werden.

Menes, der erfte König von Aegypten, foll Memphis gegründet
haben. Sein Name (ägypt. Men-nefer) bedeutet «Gutort». Um einen
geeigneten Platz für die vorzunehmenden Bauten zu gewinnen,
mufste der Pharao, fo erzählten die Priefter dem Herodot, den

Flufs in ein neues, das Fruchtland zwifchen dem libyfchen und
arabifchen Gebirge in zwei gleiche Hälften theilendes Bett lenken.
Die Dammwerke des Menes im Süden der Stadt wurden noch,
als er Aegypten bereiste (454 v. Chr. Geb.), von den perfifchen
Statthaltern forgfältig bewacht und jährlich ausgebeffert. Spuren
von ihnen blieben bis heute erhalten. Nachdem der Baugrund
gefeftigt und für die Regelung der Nilfchwelle Sorge getragen
worden war, errichtete Menes dem Gotte Ptaḥ ein Heiligthum,
welches während der langen Jahrhunderte des Beftehens der Stadt
ihr Mittelpunkt blieb und bis in die römifche Kaiferzeit von allen
Pharaonen erweitert und bereichert wurde.

An der Spitze der ägyptifchen Götter als ihr erfter und ältefter
fteht der uralte ehrwürdige Ptaḥ von Memphis. Er wird der
Weltenfchöpfer genannt, von dem die Keime und zugleich die
Gefetze und Bedingungen alles Werdens ausgingen. Er, der «ur-
anfängliche», ift auch unter den Lichtgöttern der frühefte und
wird der Schöpfer des Eies genannt, aus welchem, nachdem er
es zerfchlagen, der Sonnengott Rā hervortrat. Das Götterpaar
der unendlichen Zeit (heḥ und ḥeḥt) hatte es emporgehalten, und
nachdem die Schale zerfprungen war, trat Rā als Kind in's Freie.
Wie diefer die Augen öffnete, ward es Licht, denn fein rechtes
Auge war die Sonne, fein linkes der Mond.

«Ptaḥ» bedeutet der Eröffner, und Ptaḥ Sokar Ofiris, welcher
die Nekropole von Memphis beherrfcht und deffen Name fich in
dem des Ortes Sakkāra erhalten hat, verleiht der untergegangenen
Sonne und dem verftorbenen Menfchen die Bedingungen zu neuem
Aufgang und zur Auferftehung zum ewigen Leben jenfeits des
Grabes. Der Apis war das heilige Thier des Ptaḥ, in deffen
Tempel er forglich gepflegt ward. Er ift der Stier der Unterwelt,
welcher den Samen des neuen Werdens in alles fcheinbar Ge-
ftorbene legt. Wie er als unterweltlicher Nil durch frifche Zeugung
den oberweltlichen mit neuer Schwelle fegnet, fo forgt er auch für
die Wiedererneuerung des kosmifchen und menfchlichen Lebens.
Er ift es ferner, welcher der Sonne, dem Mond und den Sternen,
die untergegangen, zu immer neuen Geburten, d. i. Aufgängen
verhilft. Hinter einem Vorhange von koftbarem Stoff ruhte er
auf weichem Lager, wurde mit einem Brei aus Semmelmehl und
Weizengraupen, mit Milch und füfsem Honiggebäck genährt und

ein Harem von Kühen ihm in einem befonderen Bauwerk gehalten. Auch feine Mutter genofs Verehrung, ward reichlich verforgt und ftand in ihrem eigenen Stalle. Grofs war die Zahl feiner Diener und gröfser noch die feiner Befucher, denn man fchrieb ihm die Fähigkeit zu, in die Zukunft zu fchauen. Freilich konnte er die an ihn gerichteten Fragen nur mit «ja» und «nein» beantworten. Nahm er das Futter eines Befuchers an, fo war der Orakelfpruch günftig; verfchmähte er es, fo ftand es fchlecht um die ihm zur Entfcheidung anheimgeftellte Sache. Dem Aftronomen Eudoxus von Knidus bedeutete es Tod, als der Stier, ftatt aus feiner Hand zu freffen, fein Kleid beleckte, und Germanicus ftarb bald, nachdem das Apisorakel ungünftig für ihn ausgefallen war. Neben dem Apis wurde hier eine heilige Schlange verehrt, auf dem See, der bei keinem ägyptifchen Tempel fehlte, fchwammen köftliche, dem Gotte geweihte Barken, und an feinem Ufer grünte ein heiliger Hain. Alle Pharaonen, welche ihren Leib in Pyramiden beftatten liefsen, dienten dem Ptah in diefem Heiligthume, deffen Oberhaupt, der «Sam», den höchften Rang in der ganzen ägyptifchen Priefterfchaft bekleidete. Häufig übertrugen die Könige ihren eigenen Söhnen diefe Würde, welche die Hykfoszeit überdauerte und in den Tagen des höchften Glanzes des Pharaonenhaufes von Chā m ūs, dem vor feinem Vater verftorbenen Erben des grofsen Ramfes, bekleidet ward. Diefer mächtige Fürft, der während feiner langen Regierungszeit faft jede Stadt am Nil mit Denkmälern fchmückte, verlieh unferem Tempel einen befonderen Schmuck durch die Aufftellung von Koloffalbildfäulen feiner eigenen Perfon vor feiner Pforte.

Wir kennen das Ereignifs, welches diefe Widmung veranlafst haben foll. Als Sefoftris, fo ward den Griechen erzählt, von einem Kriegszuge heimkehrte, empfing ihn der untreue Statthalter, den er am Nil zurückgelaffen, in der Grenzftadt Pelufium mit einem köftlichen Gaftmahle, und liefs dann den hölzernen Palaft, der zu diefem Zwecke hergeftellt worden war, nachdem der König und die Seinen fich beraufcht zur Ruhe gelegt hatten, in Brand ftecken. In wunderbarer Weife ward Ramfes gerettet und fchmückte dankbaren Herzens den Tempel des Ptah mit jenen Koloffen, von denen der eine als einziges gröfseres Denkmal von Memphis, der Stadt der Lebendigen, taufend Schritte füdweftlich von dem Dorfe

Mītrahīne die Erde küffend und gegenwärtig als Eigenthum der Engländer, am Boden liegt. Dieſer Erzählung ſcheint eine wahre Begebenheit zu Grunde zu liegen; von einer ähnlichen Palaſtrevolution unter Ramſes III. berichtet ein bis auf uns gekommener juriſtiſcher Papyrus.

Wenn auch nach der Vertreibung der Hykſos die Pharaonenreſidenz von Memphis nach Theben verlegt worden war, ſo freute ſich doch die Stadt des Menes auch in ſpäterer Zeit einer hohen Blüte. Ihr Nilhafen, welcher häufig erwähnt wird, war ein Stapelplatz für alle Güter des Landes, und der Handel von Memphis beſchränkte ſich nicht allein auf das Nilthal. Phöniziſchen Kaufleuten und deren Faktoreien war ein eigenes Viertel eingeräumt. Hier ſtand der Tempel der Fremdenaphrodite, der grofsen Aſtarte, mit ſeinem heiligen Hain, in dem ſich die Jugend, um der Göttin zu dienen, vereinte. Dieſes Quartier war die Freiſtätte der Sinnenluſt, während in den rein ägyptiſchen Vierteln der Stadt die Bürger ſtill und ſittenſtreng lebten. Manches Handwerk ward hier mit Fleifs betrieben, und unter den prieſterlichen Mitgliedern der höheren Stände ſtand die Wiſſenſchaft in Ehren. Die Schulen, welche zu dem Tempel des Ptaḥ, ſeines Sohnes Imḥotep und anderer Götter gehörten, waren berühmt, und manche der von ihren Zöglingen verfafsten Schriften ſind bis auf uns gekommen. Der in Theben reſidirende Herrſcher bezog zu Zeiten den Palaſt von Memphis, und die Burg dieſer Stadt wurde ſtets als eines der wichtigſten Bollwerke des Reichs betrachtet. Noch den Griechen war ſie unter dem Namen der «weifsen Mauer», wie ſie auch von den Aegyptern genannt wurde, wohl bekannt, und die Denkmäler und Klaſſiker wiſſen von mancher Belagerung dieſer Citadelle und von manchem Sturm auf die Wälle der Stadt zu berichten. Aſſyrer und Perſer halten Aegypten erſt für erobert, wenn die «weifse Mauer» gefallen iſt, und ſtark bevölkert mufs das von ihr umhegte Soldatenquartier geweſen ſein. Wie Memphis eine der volkreichſten, ſo war es eine der ausgedehnteſten Städte des Alterthums, und noch ſpät in der Zeit ihres Verfalls bedurfte man einer halben Tagereiſe, um es von Norden nach Süden zu durchwandern.

Der erſte tödtliche Schlag gegen ſeine Gröfse fiel, als der Sohn des Philipp Alexandria gründete, und damit beſonders dem unteren Aegypten gleichſam ein neues Herz einſetzte, welches die

Quelle und zugleich die Mündung all feiner Lebensadern in fich
vereinte. Als dann die Heere des Islām das Nilthal eroberten,
und ihre Führer Alexandria und Memphis mieden und das an das
alte Römerkaftell Babylon fich fchliefsende Foftāt am öftlichen
Nilufer, aus dem fpäter Kairo werden follte, gründeten und zur
Refidenz erhoben, da trat der neue Ort in die Rechte und in den
Befitz der alten Pyramidenftadt ein, und nach wenigen Jahrhun-
derten fchon war die letztere nur noch eine Trümmerftätte, aber
freilich eine Trümmerftätte fondergleichen! Noch keine fieben-
hundert Jahre find es her, feitdem der gelehrte und zuverläffige
'Abdu'l-Latīf aus Bagdad Memphis befuchte und niederfchrieb, was
er dort gefehen. «So ungeheuer», fagt er, «die Ausdehnung diefer
Stadt und die Höhe ihres Alters auch fein mag, trotz des häufigen
Wechfels der Regierungen, deren Joch fie hintereinander getragen
hat, wie grofse Mühe fich auch mehr als ein Volk gegeben hat,
fie zu vernichten, fie bis auf die letzten Spuren von der Erde zu
verwifchen, die Steine und das Material, aus dem fie beftand, zu
verfchleppen, ihre Bauten zu verwüften und die Bildwerke, die fie
fchmückten, zu verftümmeln, und endlich den zu alledem fich
gefellenden verhängnifsvollen Unbilden von vier Jahrtaufenden zum
Hohne bieten diefe Trümmer heute noch den Augen des Befchauers
eine Fülle von Wundern, die den Verftand verwirren, und deren
Befchreibung felbft dem beredteften Menfchen unmöglich fein
würde. Je tiefer man fich der Betrachtung diefer Stätte hingibt,
defto höher fühlt man die Bewunderung fteigen, welche fie ein-
flöfst, und jeder neue Blick, den man auf ihre Trümmer heftet,
wird zu einer neuen Quelle des Entzückens.»
 Die einzelnen Monumente, welche 'Abdu'l-Latīf noch bewun-
dern konnte, die aber nunmehr gleichfalls längft verfchwunden find,
können wir hier nicht aufzählen. Unter den Löwen, die er ein-
ander gegenüberftehen fah, meint er wohl Sphinxe. Der ganze
Boden war mit Trümmern und Mauerwerk bedeckt und die Menge
der zerbrochenen Bildfäulen, unter denen er auch die oben er-
wähnte Statue Ramfes' II. nennt, ungeheuer. Nach 'Abdu'l-Latīf
wird nur noch felten der mehr und mehr verfchwindenden Ueber-
refte von Memphis gedacht, Stein auf Stein wird über den Nil
geführt und in thörichtem Fanatismus manch ehrwürdiges Bild-
werk zertrümmert. So liefs in der Mitte des fünfzehnten Jahr-

hunderts ein Emir die vielbewunderte fogenannte «grüne Kapelle», welche aus einem einzigen ungeheuren, ftahlharten Steine beftand und mit Figuren und Infchriften bedeckt war, in Stücke fchlagen. Die goldene Statue mit Augen von edlen Steinen, die einft in diefem Wunderwerke, das vielleicht dem Mondgotte Chunfu geweiht war, aufbewahrt wurde, war längft verfchwunden. Mit tiefer Entrüftung fchildert 'Abdu'l-Latrf den Durft nach Gold als eine Krankheit feiner Zeitgenoffen und theilt uns mit, wie die Trümmer von Memphis in all ihren Theilen, felbft den verborgenften, von Schatzgräbern, denen Alles recht war, was fie fanden, geradezu fyftematifch durchfucht wurden. Die ehernen Klammern wurden aus dem Mauerwerk, die Thürangeln aus den Pfoften geriffen und die Bildfäulen angebohrt, um in ihnen nach Schätzen zu fuchen. In die Spalten der Berge drangen fie ein wie die Diebe in ein Haus. Auf dem Bauche kriechend fchlüpften fie in jede Oeffnung der Berge, und unter ihnen verloren Viele bei diefen unfruchtbaren Nachforfchungen, was fie hatten, während andere Befitzlofe reiche Leute verführten, ihr Vermögen und zugleich ihre gefunde Vernunft, in der Hoffnung, grofse Schätze zu heben, auf's Spiel zu fetzen. Taufend Fehlfchläge wurden vergeffen, fobald fich die Kunde von einem glücklichen Funde verbreitete; aber endlich verfagte die ausgeplünderte Trümmerftätte auch den kärglichften Lohn für fchwere Mühen, bis der Landmann den Schatzgräber verdrängte und den Boden von Memphis zwang, an Halmen und Fruchtbäumen einen edleren und ficheren Gewinn zu fpenden.

Wenn wir uns nunmehr nach Weften wenden und die gelben, fandigen Pyramiden und Gräberfelder durchwandern, fo wiffen wir, welche Stadt in ihnen, dem ungeheuerften aller Friedhöfe, ihre Todten zur ewigen Ruhe niederlegte. Von Norden aus beginnen wir unfere Wanderung und befuchen zuerft die nach dem Dorfe el-Gîfe in ihrer Nähe benannten gröfsten unter den Pyramiden. In bequemem Wagen, auf guter Chauffee erreichen wir fie von unferem Gafthofe aus in einer voll gemeffenen Stunde. Ein Befuch der Pyramiden wird von den Kairenern oft als vergnüglicher Sonntagsausflug unternommen, und es gibt wohl kaum eine andere «Fahrt über Land», die fich mit diefer an Reiz und Mannigfaltigkeit der Anregungen vergleichen liefse.

In der Morgenfrühe raffelt der von fchnellen Pferden gezogene Wagen über die eiferne Nilbrücke, die Kairo mit der fchönen Infel el-Gefîra verbindet. Die letztere mit ihrem Schloffe und der fie gen Abend befpülende Stromarm liegen bald hinter uns. Unter fchattigen Lebbachbäumen führt die gut gehaltene fchnurgerade Kunftftrafse dahin. Das Schlofs und die vizeköniglichen hoch ummauerten Gärten von el-Gîfe bleiben zu unferer Linken liegen, das faftige Grün der von Kanälen durchfchnittenen Felder erfreut das Auge, und ein zarter bläulicher Duft verfchleiert den Weften. Die Luft ift von einer Reinheit und würzigen Frifche, wie fie nur ein ägyptifcher Wintermorgen bietet. Jetzt reifst auf Minuten der den Horizont umfchwebende Nebelvorhang, und wie ungeheure, fcharf umriffene Dreiecke ftehen die Pyramiden vor unferen Augen, und nun fchliefst die Nebelwand fich von Neuem; wir fchauen nach links und rechts bald auf weidende Büffel, bald auf Silberreiherfchwärme, bald auf einen einfamen Pelikan, den von unferem Wagen aus eine Kugel leicht erreichen würde, bald auf halbnackte Bauern beim Tagewerke und ihre abfeits vom Wege gelegenen Dörfer. Da erheben fich zwei grofse weifsliche Adler. Das Auge folgt ihrem Fluge, und aufwärts fchauend nimmt es wahr, wie die Dünfte mehr und mehr verfchwinden, das Blau des Himmels heller und heller erglänzt und die Sonne endlich in ungetrübtem Glanze ihre Strahlen verfendet. Zu diefer Stunde erfchollen in der Pharaonenzeit vor den Thoren der Tempel die Loblieder der Priefter auf den als Horuskind fich erhebenden Lichtgott, welcher den Seth, den Feind feines Vaters, das Dunkel und feine Genoffen, die Nebel und Dünfte, befiegt, niedergeworfen, in die Flucht gefchlagen, aber nicht vernichtet und getödtet hatte; denn zwar ruhte der Kampf während der Dauer des Tages, aber in der Abendftunde begann er von Neuem und endete zum Nachtheil des Lichtgottes, der feinerfeits fich in die Unterwelt zurückzog, um am Morgen des nächften Tages einen neuen Sieg zu erkämpfen. «Des Mannes Vater ift das Kind». Aus dem Horusknaben wird der mächtige Sonnengott Râ.

Hell ift es und heifs; vor uns liegen die Pyramiden, unverfchleiert und mit all den Befchädigungen, die fie im Lauf der Jahrtaufende erlitten. Jetzt mäfsigen die Pferde ihren eiligen Lauf, denn der Weg fteigt an, und eine Mauer erhebt fich zu feiner

Linken und Rechten. Sie ward errichtet als Schutzwehr gegen das zweite Gebiet deffelben Gottes, der im Reiche des Dunkels herrfcht, den dem Leben feindlichen *Wüftenfand*. So weit die Einöde fich ausdehnt, erftreckt fich fein Reich; wo Waffer glänzen und Fluren grünen, führt Ofiris und der Kreis der Seinen das Szepter. Wo auch immer das Nafs die Wüfte berührt, erwachfen Kräuter und Bäume. Als Ofiris, fo erzählt die Mythe, die Gemahlin des Seth im Dunkeln für feine Gattin Ifis hielt und fie umarmte, liefs er auf ihrem Lager feinen Kranz von Honigklee liegen.

Trotz der Mauern pflegt diefe Strecke der Strafse mit Sand bedeckt zu fein. Ein nunmehr verlaffenes Gafthaus bleibt zu unferer Rechten liegen, der Weg befchreibt einen kühn gefchwungenen Bogen, und bald halten die keuchenden Pferde auf dem Felfenplateau, das die höchften unter den Pyramiden trägt.

Wir ftehen vor den gröfsten von jenen Menfchenwerken, die wir von den Alten als «Wunder der Welt» preifen hören. Es ift unnütz, ihre Form zu befchreiben, denn Jeder kennt die ftereometrifche Figur, der fie den Namen gegeben, und es ift hier nicht der Ort, ihre Maffe in Zahlen auszudrücken. Nur durch den Vergleich mit anderen in unferer Vorftellung gegenwärtigen Körpern läfst fich eine rechte Würdigung ihrer Gröfse erzielen, und fo fei von vornherein gefagt, dafs während die Peterskirche in Rom 131 Meter hoch ift, die gröfste Pyramide (die des Cheops) mit ergänzter Spitze 147, alfo 16 Meter mehr mifst, und dafs man, wenn der Cheopsbau hohl wäre, den gewaltigen römifchen Dom in ihn hineinftellen könnte, wie eine Stutzuhr unter die fie fchützende Glasglocke. Weder die Stephanskirche in Wien, noch das ftrafsburger Münfter erreichen die Höhe der höchften Pyramide; aber die neuen Thürme des kölner Doms übertreffen fie. In einer Beziehung kann kein anderes Bauwerk der Welt auch nur im entfernteften den Vergleich mit den Pyramiden aushalten; d. i. in Hinficht auf die Maffe und Schwere des bei ihrem Bau verwandten Materials. Würde man das Cheopsgrab abtragen, fo könnte man mit den fo gewonnenen Quadern die ganze franzöfifche Grenze mit einer Mauer umziehen. Schiefst man mit einer mäfsig guten Piftole von der Spitze der gröfsten Pyramide geradeaus in die Luft, fo fällt die Kugel auf die Mitte ihrer Seitenfläche

nieder. Durch diefe und ähnliche Vergleiche fucht man die Vor-
ftellung Derer, denen es verfagt ift, Aegypten felbft zu befuchen,
mit einem zutreffenden Bilde der Dimenfionen diefer ungeheuren
Bauten vertraut zu machen; wer vor ihnen auf dem fandigen
Boden fteht und mit eigenen Augen zu ihrer Spitze hinauffchaut,
der bedarf folcher Hülfsmittel nicht.

Wir find gegenüber der Nordfeite der Cheopspyramide aus
dem Wagen geftiegen. In ihrem fcharf abgegrenzten dreieckigen
Schatten hocken Weiber, welche Orangen und mancherlei Efs-
waaren feilbieten, warten Efelsjungen mit ihren Grauthieren, ruhen
Reifende, die das Werk der Befteigung hinter fich haben. Auch
uns fteht diefe Arbeit bevor, und find wir Willens, uns ihr zu
entziehen, fo wird es nicht an Angriffen auf unfere Bequemlichkeit
fehlen, denn feit unferem erften Schritt aus dem Wagen folgen
uns braune, fehnige, lumpig gekleidete Leute, die uns ihre Dienfte
aufdringlich anbieten. Sie nennen fich mit Stolz «Beduinen», aber
fie haben mit den echten Wüftenföhnen nichts gemein als die
Fehler. Immerhin ift es nicht nur rathfam, fondern nothwendig,
ihre Unterftützung in Anfpruch zu nehmen, obgleich der Weg
aufwärts nicht verfehlt werden kann.

Wo durch Abfall der Füllfteine der Stufenbau des Pyramiden-
kernes am freieften zu Tage liegt, wird die Befteigung unternom-
men, und bis zur Spitze bleiben wir auf einer Treppe von glatt
behauenen Steinen; aber die Stufen find von verfchiedener, oft
recht beträchtlicher, zuweilen eines halben Mannes Höhe. Zwei
oder drei Burfche find unfere Begleiter. Der eine fpringt uns
mit den nackten Füfsen voran, hält unfere Hand und zieht uns
nach fich, ein anderer folgt dem Steigenden, ftützt feine Rückfeite
und fchiebt und ftöfst ihn aufwärts, ein dritter fafst ihn von der
Seite unter den Arm und hebt ihn. So fteigt man halb, halb
wird man geftiegen, und die behenden Burfche gönnen dem
Kletterer nur ungern Ruhe, wenn er Athem zu fchöpfen und den
Schweifs von der perlenden Stirne zu wifchen begehrt. Dabei
laffen fie es auf dem Wege nicht an Gefchrei und zudringlicher
Bettelei um Bachfchîfch fehlen und beläftigen uns fo vielfältig,
als wollten fie uns gefliffentlich den Dank, den wir ihnen für ihre
Unterftützung fchulden, vergeffen laffen.

Endlich haben wir unfer Ziel erreicht. Die Spitze der Pyra-

mide ift längft zu Boden gefunken, und wir ftehen auf der ziemlich
geräumigen Bruchfläche. Nachdem die keuchende Lunge und das
fchneller pulfirende Blut zur Ruhe gekommen find und wir die
«Beduinen», welche uns zum Geldwechfeln und zum Ankauf von
falfchen Antiquitäten drängen, gebührend abgewiefen haben, fehen
wir niederwärts in die Weite, und je länger wir fchauen und
diefen wunderbaren Fernblick auf uns wirken laffen, defto bedeut-
famer und unvergleichlicher will er uns erfcheinen. Fruchtbarkeit
und Dürre, Leben und Tod berühren einander nirgends fo nah
und unvermittelt wie hier. Dort im Often fliefst der breite, von
weifsen lateinifchen Segeln überwehte Nil, und wie fmaragdfarbene
Teppiche breiten fich an feinen Ufern die Aecker und Wiefen,
die Gärten und Palmenhaine aus. Den Vogelneftern unter grünen
Zweigen vergleichbar, ruhen die Dörfer unter den Kronen der
Bäume, und zu Füfsen des Mokattamberges, der jetzt in goldigem
Gelb erglänzt, und der, wenn die Sonne zur Rüfte geht, im
Wiederfcheine des Abendrothes rofen- und malvenfarbig leuchten
wird, erhebt fich mit taufend Mofcheen die Chalifenftadt, hoch
überragt von der Citadelle und den fchlankften von allen Mina-
reten, den Zierden des Maufoleums Muhamed 'Ali's, die als echte
Wahrzeichen von Kairo in weitefter Ferne fichtbar bleiben. Wie
ein grüner Kranz ein lebensvolles Menfchenhaupt, umgeben Gärten
und Bäume die Stadt. Es gibt kein reicheres Bild des Gedeihens,
des Lebens und der Frifche. Die filbernen Wafferadern der Kanäle
erfcheinen wie glänzender Saft, der diefer üppigen Pflanzendecke
entftrömt. Ungetrübt ift der Himmel, und doch ziehen Wolken
über die Felder. Das find Vögelfchaaren, die hier Trank und
Nahrung die Fülle finden. Wie verfchwenderifch ift Gottes Güte,
und wie fchön und reich ift die Welt!

Die Beduinen haben uns verlaffen. Wir ftehen ganz allein
auf der Höhe. Alles ift ftill. Kein Laut aus der Nähe und Ferne
erreicht uns. Jetzt wenden wir uns gen Weften, und das Auge
fieht nichts als Pyramidengemäuer und Gräber und Felfen und
Sand in unermefslicher Menge. Kein Halm, kein Strauch findet
Nahrung auf diefem kargen Boden. Gelb, Grau und ftumpfes
Braun in ununterbrochenem Einerlei bekleidet Alles weit und
breit. Nur hie und da leuchtet es weifs aus dem Staube. Das
ift das gewelkte Gebein eines gefallenen Thieres. Still, öde, allem

Lebenden feindlich breitet die Wüste fich vor uns aus. Und wo
ift ihr Ende? In Tagen, in Wochen, in Monden vermag es der
Wanderer nicht zu erreichen, auch wenn es ihm gelänge, dem
Alles erftickenden Sand zu entrinnen. Hier, wenn irgendwo,
herrfcht der Tod als König, hier fahen die Aegypter täglich die
Sonne verfchwinden, hier, hinter der Hügelwand der libyfchen
Berge begann eine Welt, die fich zu dem Fruchtlande im Often
verhielt wie der Leichnam zu dem im Kampf und der Luft des
Lebens fich regenden, lebenden Menfchen. Einen ftilleren Friedhof
als diefe Wüfte gibt's nirgends auf Erden, und fo wurde hier
Grab an Grab gereiht, und um das Geheimnifs des Todes zu
verhüllen, deckte die Einöde einen Schleier von Sand über die
Leichen und Grüfte. Hier wehen die Schauer der Unendlichkeit.
Hier, wo an den Pforten des Jenfeits die Ewigkeit beginnt, fcheint
auch das Menfchenwerk dem gemeinen Loofe alles Irdifchen ent-
zogen und einer ewigen Dauer theilhaftig geworden zu fein.

«Die Zeit fpottet aller Dinge, aber die Pyramiden fpotten
der Zeit,» fagt ein taufendmal wiederholtes arabifches Sprüchwort.
Wir wenden unfern Blick ab von der Wüfte und fchauen uns im
Kreife der Denkmäler um, welche fich neben dem Cheopsbau
erheben. Alle ftehen auf der felfigen Sohle des von Sand über-
wehten Wüftenplateaus. Wohl lag der Wahl diefes Bauplatzes
ein tieferer Gedanke zu Grunde, aber fie ward auch durch Rück-
fichten bedingt, die ein ackerbautreibendes Kulturvolk, wie die
Aegypter, nicht aus den Augen verlieren durfte. Der Leichnam
follte vor der Ueberfchwemmungsflut gefichert und kein Theil
des Fruchtlandes den Bedürfniffen der Lebenden entzogen werden.
Diefer Erwägung gibt fchon eine griechifche Infchrift Ausdruck,
welche Arrian, der Schüler Epiktet's, in den grofsen Sphinx
meifseln liefs, und die alfo beginnt:

> «Götter bildeten einft die weithin prangenden Formen,
> Sorglich fparend des Felds Weizen erzeugende Flur.»

Es hat fich denn auch im ganzen Nilthal keine Begräbnifsftätte
aus alter Zeit gefunden, die von der Nilflut erreicht würde.

Schauen wir nach Südweften, fo fehen wir in unferer un-
mittelbaren Nähe eine Pyramide, die der des Cheops, auf der wir
ftehen, nur wenig an Gröfse nachgibt. An ihrer Spitze find die

Deckplatten noch wohl erhalten, und ihr Bauherr war König Chefren, den die Infchriften Chafra nennen, der zweite Nachfolger des Cheops, welcher auch den grofsen weiter nach Often hin gelegenen Sphinx vollendet zu haben fcheint. Die dritte, beträchtlich kleinere, aber von fchönem Material mit befonderer Sorgfalt erbaute Pyramide diente dem der gleichen Herrfcherreihe angehörenden Mykerinos (Men-ka-ra) zum Maufoleum. Die kleinen Pyramiden im Often, dicht zu unferen Füfsen und im Süden des Mykerinosbaus bergen die fterblichen Refte der Söhne und Töchter desjenigen Pharao, der die gröfseren Monumente in ihrer Nähe errichten liefs. An der Oftfeite von jeder der drei genannten Pyramiden ift Trümmerwerk nachweisbar, welches den Ifistempeln angehört, in denen den Manen des entfchlafenen Königs geopfert wurde. Die mütterliche Ifis nahm den göttlichen Theil der Verftorbenen auf in ihren Schoofs und gab ihn dem Leben zurück als Horuskind, das zum Ofiris erwuchs. Jedes Verftorbenen Seele ging nicht, wie wir fagen, ein zu Gott, fondern wurde, dafern fie rein befunden und wahr, völlig Eins mit dem Weltgeift, dem fie entftammte. Sie ward ein Gott unter Göttern, befuhr mit Râ in der Sonnenbarke den Himmel und empfing nach der Apotheofe Verehrung wie der Himmlifchen Einer. So konnten den zu Gott gewordenen Seelen der Pharaonen die Ehren der Unfterblichen erwiefen werden, und fo lange Aegypten von felbftändigen Herrfchern regiert wurde, gab es Propheten des Ofiris Cheops (Chufu) und der anderen gröfsten unter den Pyramidenerbauern, die den Kultus in den erwähnten verfallenen Tempeln leiteten und gewöhnlich den älteften Gefchlechtern von Memphis angehörten.

Schon aus dem Gefagten geht hervor, dafs Herodot falfch berichtet war, als er mittheilte, fowohl Cheops als Chefren wären böfe Götterverächter gewefen, welche die Tempel gefchloffen und fich den Hafs ihrer Unterthanen folchergeftalt zugezogen hätten, dafs aus Erbitterung kein Aegypter ihren Namen nennen möge.

Aber fteigen wir nun, nicht ohne Befchwerde, zu der Gräberftadt unter uns hernieder und befuchen die am beften erhaltenen unter den Grüften, welche fich hier von Sand überweht in wohlgeordneten Reihen erheben, oder betrachten die Felfengrotten, welche fich an den Abhängen des Kalkplateaus, das die Pyramiden trägt, öffnen, fo gewinnen wir ein Bild von der Zeit des Chefren und

feiner Nachfolger, welches das fo fchmählich gebrandmarkte Andenken diefer Fürften völlig und für alle Zeiten rettet. Während nur einige jüngft eröffnete Pyramiden Infchriften tragen — fie behandeln fämmtlich religiöfe Stoffe — find die Innenräume in allen Grüften der Grofsen aus diefen frühen Tagen gänzlich mit Bildern und Hieroglyphen bedeckt. Die letzteren beziehen fich auf das Verhältnifs, in dem der Verftorbene zu feinem Fürften geftanden, auf feine Titel und Würden und auf Alles, was er auf Erden befeffen. Nur wenige Todte, wie z. B. der Feldhauptmann Una, wiffen von kriegerifchen Thaten zu erzählen. Die Epoche des Pyramidenbaus ift eben eine Zeit des friedlichen Wohlergehens. Das gefammte Leben der Bürger jener Tage wird uns von den erwähnten Darftellungen vor Augen geftellt. Jede Grabeswand ift eine fteinerne Seite des älteften, durch den Sand, der es bedeckte, wunderbar erhaltenen Bilderbuches. Und fragen wir, ob denn in fo früher Zeit die technifchen Mittel der Bildhauer ausreichten, um den mannigfachen Geftalten des Lebens einen würdigen künft-lerifchen Ausdruck zu geben, fo möchte kaum ein einfaches «Ja» genügen, denn zu keiner Zeit hat die Skulptur am Nil vollendetere Gebilde gefchaffen, als in diefer früheften, durch fünf Jahrtaufende von uns getrennten Epoche. Die Geftalt und die Züge des Königs, des Würdenträgers und Beamten werden mit realiftifcher Wahrheit in porträtähnlicher Treue wiedergegeben, und wer die in der Nekro-pole von Memphis gefundene Schreiberftatue, welche jetzt in Paris fich befindet, bewundern durfte, der wird nicht bezweifeln, dafs er ein treues Bildnifs des fchneidigen Mannes gefehen hat, welchen fie darftellt. — Geringeres Lob verdient die Kompofition und per-fpektivifche Darftellungsweife der zahlreichen Gruppenbilder, welche die Wände der Grüfte bedecken; aber wie gefchickt war die Hand, die fo fcharfe Umriffe und fo charakteriftifche Formen im zarteften, nur wenige Linien hohen Hautrelief mit fchlechten Werkzeugen in den Kalkftein zu meifseln verftand!

Die ganze eigenartige Kultur, nicht nur die Kunft der alten Aegypter, tritt uns fertig und in voller Ausbildung in diefen alten Gräbern entgegen. Die Schrift folgt demfelben Syfteme, welches bis in die Römerzeit gültig blieb; das Schreibzeug 𓏞 und die Papyrusrolle ⟷ gehören fchon zu den Hieroglyphenzeichen. Die

Sprache unterſcheidet ſich durch manche Beſonderheit von derjenigen
der ſpäteren Epochen. Von den wichtigſten wiſſenſchaftlichen und
religiöſen Werken heiſst es in ſpäteren Schriften, ſie wären in
dieſen alten Zeiten verfaſst worden. Schon verſtand man das
ewige Kalendarium des geſtirnten Himmels zu benutzen, und eine
überreich ausgebildete Götterlehre wurde von einer gelehrten und
wohlorganiſirten Prieſterſchaft dem Volke vermittelt. Jeder Stein
an den Pyramiden iſt ſorgfältig vermeſſen, und die genau nach
den Himmelsrichtungen orientirten Seiten an dieſen Bauwerken
beweiſen, dafs der Architekt, dem die Hülfe der Magnetnadel doch
ſchwerlich zur Verfügung ſtand, Hand in Hand mit dem Aſtro-
nomen arbeitete. Das ganze Land war vermeſſen und in Ver-
waltungsdiſtrikte zerlegt. Jeder Gau befafs ſeine Vorſteher, und
über dieſen ſtand der Pharao nicht nur als unumſchränkter Ge-
bieter von Gottes Gnaden, ſondern als Vertreter der Himmliſchen,
als Sohn und Menſch gewordenes Abbild des Sonnengottes Râ.
Ein grofser Hofſtaat umgab den König, der mit dem Titel «die
hohe Pforte» (ägyptiſch Per-âa und hebräiſch Pharao) geehrt zu
werden pflegte. «Geheimeräthe», «Kammerherren», «Schatzmeiſter»,
Intendanten des Kriegsweſens, des Weiberhauſes, der Arbeiter, der
Kornſpeicher, der Sängerchöre, ja ſelbſt der Garderobe und der
Bäder des Königs werden genannt. Die Gauvorſteher und andere
dem Herrſcher nahe ſtehende Perſonen empfingen die erbliche
Würde eines Erpâ-ḫâ oder Reichsfürſten, und dafern ſie mit dem
Pharaonenhauſe verwandt waren, den Titel eines Suten-rech oder
königlichen Anverwandten. Die Töchter des Herrſchers wurden
mit vornehmen oder verdienſtvollen Beamten vermählt. Von
einigen Würdenträgern wiſſen wir, dafs ſie, trotz ihrer geringeren
Herkunft, zu ſolcher Ehre gelangten. Reichbegabte Knaben aus
ſchlichtem Hauſe wurden mit den Königskindern unterrichtet, und
unter den Prinzenerziehern werden ſelbſt Schwimmmeiſter genannt.
Mit einem einzigen ehelichen Weibe hatte ſich jeder Aegypter zu
begnügen, und nur eine Königin theilte mit dem Pharao den Thron
und nach dem Tode das Grabmal; dennoch wird auch von einem
Harem des Fürſten geſprochen, in dem zahlreiche, dem Herrſcher-
paare dienſtbare Weiber in verſchiedenen Stellungen lebten, und
der ſich von einem König auf den andern vererbte. Die dieſe
Zeit beherrſchende Leidenſchaft des Bauens — eine der ſtärkſten,

die es im Gemüthe mächtiger Fürſten geben kann — tritt uns in dieſer Nekropole überall entgegen. Sie wurzelt recht eigentlich hier und hat ſich von Geſchlecht zu Geſchlecht auf alle ägypti- ſchen Könige und endlich ſogar auch auf viele Mitglieder der Familie des Ptolemäus vererbt. Ein geiſtreicher Hiſtoriker ſagte einmal, es liefse ſich kein ſolideres äufseres Symbol der Herrſcher- gewalt denken, als Gebäude von bedeutendem Charakter. Aufser- dem iſt das Bauen ſelbſt, mit maſſenhaften Kräften raſch gefördert, ſchon an ſich ein Gleichnifs des ſchaffenden Herrſchens und für ruhige Zeiten ein Erſatz deſſelben. Die Pyramiden thürmenden Pharaonen ſind der bezeichneten Leidenſchaft mit aller Wärme ergeben, und es kann uns nicht Wunder nehmen, dafs ſie gerade den Baumeiſtern in ihrem Hofſtaate eine bevorzugte Stellung ein- räumen, oder dafs unter den Grüften, die wir nun betreten, manche der ſchönſten den oberſten Architekten des Pharao angehören.

Viele der hier zu beſuchenden Gräber beſtehen nicht, wie die zahlreichen Todtenwohnungen, welche wir auf der Fahrt nach Oberägypten betrachten werden, aus Felſenkammern, ſondern aus Freibauten, welche die Araber Máſtaba (Bänke) nennen. Sie ſind aus Quadern erbaut, ihre Grundfläche pflegt rechteckig zu ſein, und ihre Wände ſind nach oben hin geneigt, ſo dafs das ganze Bauwerk eine nicht gar weit über dem Erdboden abgeſtumpfte Pyramide bildet. Jede Máſtaba enthält einen Hauptraum und eine Niſche, welche vermauert zu ſein pflegt und Serdāb, d. i. hohler Raum, benannt worden iſt. In ihr hat man gewöhnlich die Statue des Verſtorbenen gefunden, welche für das Schickſal der Seele, wie es die Aegypter ſich dachten, von einiger Bedeutung war. Der «Brunnen», d. h. der Schacht, in dem man die Leichen ver- wahrte, lag gewöhnlich im Weſten des Bauwerks. Die hier gefun- denen Leichen beweiſen, dafs man ſich in der Zeit der Pyramiden- erbauer nur unvollkommen auf die ſpäter ſo hoch ausgebildete Balſamirungskunſt verſtand. Das Thor der Máſtaba pflegte ſich nach Oſten zu öffnen, während ſich bei den Pyramiden der Ein- gang an der Nordſeite befindet. Auf den häufig mit dem Bilde des Verſtorbenen geſchmückten ſteinernen Thürpfoſten pflegt ein cylindriſch behauener Block, die Trommel, zu ruhen, gewifs eine Nachbildung des runden Palmenſtammes, der die Thüre der Fellachenhütten noch heute zu bedecken pflegt. Alle Wände im

Innern diefer eigenartigen Monumente find mit den erwähnten Darftellungen aus dem Privatleben des Verftorbenen bedeckt. Nur den Reichften und Vornehmften konnte es vergönnt fein, fich fo dauerhafte und koftbare Grüfte herftellen zu laffen, und fo zeigen uns denn die Bilder und die fie erklärenden Infchriften überall den Verftorbenen von mannigfaltigem Befitz umgeben und zugleich mitten im Leben. Nur felten findet fich 'hier ein Hinweis auf den Tod und das Jenfeits; die Leidtragenden, welche fich in der Máftaba verfammelten, follten hier auch nicht klagen, fondern des lebenden Vaters, Bruders oder Herrn gedenken, der nun Ofiris war, ein Gott, den man mit Opfern ehren, aber nicht beweinen konnte. Dem Verklärten gelten die Gefchenke, welche man aus allen Dörfern feines Erbguts herbeibringt, ihm werden Stiere und Gazellen gefchlachtet, ihm verheifsen, als bindende Urkunden, forgfam in den Stein gemeifselte Liften zu beftimmten Tagen des Jahres Fleifch und Brod, Geflügel und Gemüfe, Kuchen und Milch, Wein und Effenzen. Zu dem Genius des Verftorbenen betet man; des Menfchen aber, der als Lebender einer der Ihren gewefen war, mit dem fie Liebe, Freundfchaft, Dankbarkeit, Unterthänigkeit vereint hatte, deffen Güter und Freuden ihnen mitzugeniefsen vergönnt gewefen, dachten diefe Kinder einer fehr frühen Zeit in heiterer Erinnerung. Jeder Grofse war zugleich Grundbefitzer. Sein Reichthum beftand nicht aus Geld, das man damals nicht kannte, fondern aus Aeckern, Wiefen, Papyrusdickichten am Stromesufer und hörigen Leuten, die jedes Handwerk in ihrem Dienfte zu üben hatten, und aus Hausthieren von faft allen Gattungen, die uns bekannt find. Ja einzelne Arten, welche fie gezähmt hatten, namentlich Antilopen und Reiher, find jetzt wieder in die Wildnifs zurückgekehrt. Freilich war ihnen dafür weder das Rofs, noch das Kameel bekannt, und Schafe fcheinen felten gewefen zu fein, aber fie kommen doch vor. Die Gröfse des Heerdenbefitzes eines vornehmen Herrn aus der Pyramidenzeit war fehr beträchtlich. Im Grabe des Chafra-ânch und feiner Gattin Herneka lefen wir, dafs ihnen 835 Stiere, 220 ungehörnte Rinder, 760 Efel und 2235 antilopenartige Hausthiere gehört haben. Den ungeheuerften Viehftand befafs ein zu Sakkâra beftatteter Edler, der verfchiedene Arten von Rindern, im Ganzen (mit den Kälbern) 5300 Stück befafs. Auch Schweine wurden gehalten. Das Geflügel, nament-

lich die Gänfe und Tauben, werden nach Taufenden gezählt. In keinem Grabe fehlen Bilder, welche die Beftellung der Felder vom Pflügen der Aecker mit dem «Hakenpfluge» bis zur Ernte darftellen. Ueberall überwachen Vögte mit dem Stock die nur mit dem Schurz bekleideten Arbeiter, und der Herr Urchu läfst fich felbft auf einer zwifchen zwei Efeln befeftigten Sänfte auf die Felder hinaustragen. Ein Diener mit dem fchattenden Wedel folgt ihm. In den Weinbergen fehen wir die Winzer in voller Thätigkeit, und in den Baumpflanzungen werden vor unferen Augen die Stämme gefällt. Es ift heifs, und man erfrifcht fich durch einen Trunk aus der Flafche; den Auffeher begleitet fein Windhund. Man bedarf des Holzes zum Bau der Nilfchiffe, deren fich die Grofsen nicht nur zu nützlichen Zwecken, fondern auch für ihr Vergnügen bedienen, denn Fifch- und Vogelfang und jede andere Art von Wafferjagd find des vornehmen Mannes vorzüglichfte Freude. Geradezu übervölkert ift das Röhricht am Ufer mit gefiederten Gäften. An Fifchen ift Ueberflufs, und felten zieht der Jäger vergeblich aus, wenn es gilt, ein Krokodil oder ein Nilpferd zu erlegen. Solcher Erholung bedarf der Mann, welcher ein Amt am Hofe bekleidet, und deffen Hörige für fich einen kleinen Staat bilden. Jedes Handwerk wird von den Letzteren betrieben: Tifchlerei, Töpferei, Glasbläferei, Weberei, Papierfabrikation, Goldwäfcherei, Seilerei, Gerberei, fowie die Verarbeitung der Metalle. Die Kunft des Schreibens wird emfig geübt. Die Auffeher find Rechnungsführer zugleich, und in den Schreibftuben find ganze Reihen von Kopiften thätig. Für die tägliche Nahrung genügen keineswegs mehr die einfachen Gaben der Natur. Man kocht, man bratet, man backt, und ungewöhnlich grofs ift die Zahl der verfchiedenen Kuchenarten, von denen jede ihren eigenen Namen trägt. Die Frauen, welche ganz hellfarbig gewefen zu fein fcheinen (fie werden mit gelblicher, die Männer mit ziegelrother Haut abgebildet), ftanden gleichberechtigt neben den Männern und wurden fchon damals «Herrinnen des Haufes» genannt. Wo es an Söhnen fehlte, fiel ihnen die Erbfchaft zu, und felbft die Krone konnte auf die Tochter des Pharao übergehen. Oft nennen fich die Kinder zuerft nach der Mutter, und dann erft nach dem Vater, und manchen die Anmuth des Eheweibes feiernden Schmeichelnamen haben die Infchriften erhalten. Innig und würdig ift das Familienleben zu

jener Zeit, und Frohfinn und harmlofe Lebensluft find überall erkennbar. Viele unter den ermunternden Sätzen, die der Auffeher den Arbeitern und ein Höriger dem andern zuruft, und felbft nicht wenige Bilder find fcherzhaft. Keine Epoche der ägyptifchen Gefchichte gewährt ein freundlicheres Bild als diefe, und wenn die Pyramiden «Brandmale der Knechtfchaft vieler Menfchengefchlechter» genannt und feit Herodot mancherlei Verwünfchungen über die rückfichtslofen Tyrannen, die fie erbauten, ausgefprochen worden find, fo will es uns fcheinen, als hätten die Weherufer fich unnützes Herzeleid bereitet, denn kein ftöhnendes Volk von Schwächlingen ward beim Pyramidenbau mit Geifelhieben zu einer ungeheuern Leiftung gezwungen, fondern eine frifche und jugendliche Nation fetzte in langen Jahrhunderten des thatenlofen Friedens mit Jubel den gewaltigen Ueberfchufs ihrer Kräfte daran, um unter den Augen und für die göttlich verehrte Perfon ihres Fürften ein faft übermenfchliches Unternehmen zu Ende zu führen. Jedes Bedenken wird forglos zurückgewiefen, und die Freude an dem jüngft gewonnenen Vermögen, technifche Schwierigkeiten zu bewältigen, drängt den erften Pyramidenerbauer und dann feine Nachfolger, fich auf die Löfung des fchwierigften Problems zu ftürzen. Wie die Natur in ihrer Werdezeit Ichthyofauren bildet, wie die Cyklopenmauern den harmonifchen Gebilden der griechifchen Tempel vorausgehen, und im Leben des Einzelmenfchen auf die Zeit der grofen Entwürfe die Tage der weifen Befchränkung folgen, fo entftehen in Aegypten zuerft die ungeheuerften unter allen Denkmälern von Menfchenhand, die Pyramiden. Gewifs hat der gemeine Mann bei ihrer Errichtung manche Bedrückung erfahren, und doch darf man wohl annehmen, dafs die Zeitgenoffen des Cheops, welche geholfen hatten, fein grofes Werk zu vollenden, ftolz gewefen find auf ihre Mitwirkung bei demfelben; ift doch jeder Fürft, der ein Werk unternimmt, das vor den Enkeln von der Kraft und dem Können feiner Zeit Zeugnifs abzulegen verheifst, der Zuftimmung und Mitwirkung des Volkes gewifs. Die Grofsen diefer Tage verabfäumen es nicht, den Nachkommen mitzutheilen, in welcher Beziehung fie zu der Pyramide ihres Königs geftanden, und wir dürfen nicht vergeffen, dafs diefer Fürft in der Vorftellung feiner Unterthanen ein Gott war. Nach der Vollendung feines Ehrendenkmals wird das Volk hingegangen

fein, wie die Israeliten nach der Weihung des Salomonifchen
Tempels: «den König fegnend, fröhlich und guten Muthes».*)

Es hat kaum einen Reifenden gegeben, der nicht bei der Be-
fchreibung der Pyramiden einer düfteren Stimmung verfallen wäre;
mit Unrecht, wie wir gezeigt zu haben meinen. Aber freilich wird
es uns Neueren ftets unmöglich bleiben, uns den Gefühlen Derer
anzufchliefsen, die diefe Riefendenkmäler erbauten, denn für uns
ift zu ihrer Gröfse die Ehrwürdigkeit ihres Alters getreten, und
das Lächeln erftirbt auf den Lippen im Angeficht diefer grofsen
Werke, an denen die Jahrhunderte vorübergeraufcht find, wie an
uns die Jahre und Tage. Sie gehören zu jenen Giganten, vor
denen der Gröfste feine Kleinheit empfindet, und gern wieder-
holen wir, bevor wir die Art ihres Baues betrachten und in ihr
Inneres eindringen, Arthur Schopenhauer's Worte: «Manche Gegen-
ftände unferer Anfchauung erregen den Eindruck des Erhabenen
dadurch, dafs fowohl vermöge ihrer räumlichen Gröfse, als ihres
hohen Alters, alfo ihrer zeitlichen Dauer, wir ihnen gegenüber
uns zu nichts verkleinert fühlen und dennoch im Genuffe ihres
Anblicks fchwelgen. Der Art find hohe Berge, ägyptifche Pyra-
miden, koloffale Ruinen von hohem Alterthum.»

Goethe fah zu Rom 1787 Zeichnungen einer Pyramide, von
dem franzöfifchen Reifenden Caffas «nach einigen Urkunden, An-
läffen und Muthmafsungen» reftaurirt. «Es ift diefe Zeichnung,»
fagt er, «die ungeheuerfte Architekturidee, die ich zeitlebens ge-
fehen, und ich glaube nicht, dafs man weiter kann.» —

Noch zittern uns von der Befteigung der grofsen Pyramide
die Kniee. Wir raften in ihrem Schatten, fchauen aufwärts zu
ihrer Spitze und fragen uns, in welcher Weife und mit welchen
Mitteln es möglich gewefen ift, folches Riefenwerk herzuftellen.

*) Die Vermuthung, welche Mariette zuerft ausgefprochen hat und die dann
auch von Perrot und Chipiez nachgefprochen worden ift, die Darftellungen
an den Wänden der Gräber des alten Reiches und die fie begleitenden In-
fchriften bezögen fich auf das Leben in jener Welt und zeigten nicht das,
was die Verftorbenen auf Erden befeffen, fondern nur das, was fie im Jenfeits
zu befitzen gewünfcht hätten, ift durchaus unhaltbar. An einer anderen Stelle
haben wir ihre Verkehrtheit erwiefen. All diefe Bilder und Sätze beziehen
fich auf irdifche Dinge und find nichts weniger als eine Art von Todtenbuch
des alten Reiches. Proben eines folchen haben fich in den jüngft entdeckten
Pyramideninfchriften, f. S. 150, erhalten.

Zunächst denken wir wohl an Herodot's seltsame Nachricht, beim Bau dieser Denkmäler sei die Spitze zuerst, der der Erde zunächst liegende Theil zuletzt vollendet worden. Sie hat sich als eben so wohlbegründet erwiesen, als desselben Schriftstellers andere Behauptung, deren Richtigkeit sich übrigens von vorn herein jedem Beschauer aufdrängt, dass die Cheopspyramide «in der Weise von Stufen» errichtet worden sei.

Wenn den Engländern Perring und Vyse das Verdienst zukommt, die Pyramiden zuerst in allen ihren Theilen genau vermessen zu haben, so gebührt den Deutschen Lepsius und Erbkam der Ruhm, durch mühevolle Unterfuchungen und geiftreiche Kombinationen der Methode, nach welcher sie errichtet worden sind, auf die Spur gekommen zu sein. Wer diese Arbeit unserer Landsleute kennt, der wird den Bericht Herodot's verstehen und sich jede Frage zu beantworten vermögen, die sich dem denkenden Befchauer gegenüber den Pyramiden aufdrängt. Wir wissen nun, wie es kam, dass der eine König sich ein Denkmal von ungeheurer Gröfse errichtete, während ein anderer sich mit einem viel kleineren begnügte, warum wir nur eine unvollendete Pyramide nachweisen können, und woher Cheops den Muth nahm, ein Werk in Angriff zu nehmen, zu deffen Ausführung die Durchfchnittsdauer einer Regierungszeit keineswegs ausreichte, deffen Beendigung den Nachkommen aber dennoch nicht zugemuthet werden durfte, da diese für ihr eigenes Grabmal zu sorgen hatten.

Sobald ein Pharao den Thron bestieg, begann er mit dem Bau seines Maufoleums, und zwar zunächst in befcheidenen Dimenfionen, indem er eine abgeftumpfte Pyramide mit steilen Wänden errichtete. Wenn der Tod ihn überrafchte, so wurde diesem Kern zuerst die Spitze aufgefetzt, und man verlängerte die Neigungsflächen derfelben bis auf den Boden. War nach der Vollendung des erften Kerns noch Zeit und Kraft vorhanden, so wurde ein neuer Mantel in Stufenform um die fertige abgeftumpfte Pyramide gelegt, und fo immer fort, bis man endlich zu einem Punkte gelangte, wo jede neue Vergröfserung für fich allein ein Riefenwerk war. Immer mufste, fobald es das Denkmal zum Abfchlufs zu bringen galt, die Spitze zuerft aufgefetzt, dann die diefer zunächst liegende und zuletzt die unterfte Stufe ausgefüllt werden. Sehr lehrreich ift die Form der fogenannten Knickpyramide von Dahfchûr, denn diefer

ward wohl die Spitze aufgefetzt, doch unterliefs es der pietätslofe Thronfolger, ihren untern Theil fertig zu ftellen. So find denn die Pyramiden thatfächlich von oben nach unten vollendet worden; aber man legte keine Steine, welche leicht aus ihren Betten fallen konnten, als Füllungen in die Stufen, fondern Blöcke von diefer Geftalt, welche mit breiten Flächen aufeinanderdrückten und fich durch ihre eigene Laft im Laufe der Jahrtaufende fo feft zufammenfchmiegten, als würden fie vom beften Mörtel gehalten. Es verfteht fich von felbft, dafs die Bekleidung der Pyramiden mit glatten Steinplatten, wie fie fich noch an der des Chefren und Mykerinos erhalten haben, gleichfalls an der Spitze begonnen wurde.

Wir wiffen nun, dafs fich die Gröfse der Pyramide nach der Länge des Lebens ihres Erbauers richtete, und dafs es zu jeder Zeit freiftand, fie zum Abfchluffe zu bringen. Die Füllung der Stufen konnte der Pietät des Erben überlaffen bleiben, und in frühefter Zeit hielt man diefe nicht einmal für nothwendig, wie die Pyramiden von Mēdūm und die Stufenpyramide von Sakkāra zu beweifen fcheinen. «Wären fich im Laufe der Zeit die übrigen beftimmenden Verhältniffe gleich geblieben, fo würde man noch jetzt an den Schalen der Pyramiden, wie an Baumringen, die Regierungsjahre der einzelnen Könige, welche fie erbauten, abzählen können.» *)

Die faubere Bearbeitung der einzelnen Werkftücke ift über jedes Lob erhaben. Herodot weifs fchon zu berichten, dafs fie den Steinbrüchen am jenfeitigen Nilufer entnommen, auf Schiffen über den Flufs gebracht und dann auf einem Dammwege, an dem man zehn Jahre gearbeitet habe, zu dem Bauplatze gebracht worden feien. Gewaltige Spuren diefer Kunftftrafse find heute noch vorhanden, und wären die Pyramiden felbft verfchwunden, fo würden doch die Steinbrüche im Mokattamgebirge bei Turra und Ma'fara füdlich von Kairo lehren, dafs hier vor Zeiten das bauluftigfte aller Völker gelebt habe. Tief in den Leib der Berge von feinkörnigem alttertiärem Nummulitenkalk drangen die Architekten der Pharaonen

*) In Perrot und Chipiez' vortrefflicher Gefchichte der Kunft im Alterthum wird die hier vorgetragene Anficht über den Bau der Pyramiden zu modifiziren gefucht, doch mit fo wenig überzeugenden Gründen, dafs wir von dem oben Gefagten kein Wort zurückzunehmen brauchen.

ein, um das tadellofe Geftein zu finden, deffen fie bedurften, und
es verfteht fich von felbft, dafs die Gänge, Säle und Hallen, die
fie aushöhlten, der Gröfse der Pyramiden entfprechen; ift doch
das gefammte, bei ihrer Errichtung verwandte Material mit Aus-
nahme der granitenen Deckplatten in diefen Steinbrüchen ge-
brochen worden. Turra hiefs auf ägyptifch Ta-roue. Das klang
den Griechen ähnlich wie Troja, und diefs genügte ihnen, es
alfo zu nennen. Weil fie fodann afiatifche Kriegsgefangene hier
bei der Arbeit fanden, fabelten fie ungefäumt, diefs wären die Nach-
kommen der Leute aus Ilion, welche Menelaos, als er auf feinem
Heimwege Aegypten mit der wiedergewonnenen Helena befuchte,
am Nil zurückgelaffen habe.

Heute noch werden in der Gegend der alten Latomien viele
Steine für die Bauten in Kairo gebrochen, und wenn auch gegen-
wärtig die Blöcke und Platten nicht mehr mit Hülfe von Stein-
fchlitten, welche auf Rollen ruhen, von vielen Menfchen, fondern
von Pferden und Lokomotiven auf eifernen Schienen ihrem Ziel
entgegen geführt werden, fo erinnert doch gerade hier noch Man-
ches an die alten Zeiten; z. B. auch die Geftalt der Waagen, auf
denen die Werkftücke abgewogen werden.

Unter den in die Pyramiden verbauten Kalkblöcken vom
Mokattam finden fich viele mit unzähligen Nummuliten erfüllte.

Beim Bau der Cheopspyramide follen immer hunderttaufend
Menfchen, welche alle drei Monate abgelöst wurden, zwanzig,
vielleicht auch dreifsig Jahre lang thätig gewefen fein, und der
Dragoman des Herodot las ihm eine Infchrift vor, welche befagte,
dafs allein für die Zukoft der Arbeiter: Rettig, Zwiebeln und
Knoblauch, fechshundert Talente, das find 7,200,000 Mark, aus-
gegeben worden feien. «Verhält fich diefs wirklich fo,» ruft
der Halikarnaffier aus, «wie viel müffen nicht erft andere Dinge,
wie das eiferne Geräth, der Unterhalt der Arbeiter und ihre Kleider
gekoftet haben!» Wir theilen die Empfindungen des Griechen,
zumal wir die Zahlen, welche man ihm vorlas, keineswegs für
übertrieben halten. Uebrigens hat die Infchrift, von der er fpricht,
gewifs nicht an der Pyramide felbft, die niemals mit Hieroglyphen
und Bildwerk verfehen war, fondern in oder an einem der ihr
benachbarten Gräber geftanden.

Aber fchon drängen unfere Begleiter zur Befichtigung der

136 Das Innere der Cheopspyramide.

Innenräume des Cheopsmaufoleums; die Gänge und Gemächer in den anderen Pyramiden können jetzt nur nach grofsen Vorbereitungen und nicht ohne Gefahr durchwandert werden; auch bietet die Verfchiedenheit in der Anordnung ihrer Innenräume nur dem Gelehrten Interelle. Bei allen zeigt fich das gleiche Mifsverhältnifs zwifchen der Gröfse des Bauwerks und den winzigen Dimenfionen der benutzbaren Räume, welche es enthält, und diefe Disharmonie ift doch erklärlich und erfcheint fogar zweckvoll, wenn wir uns die Aufgabe des Architekten, einen möglichft feft abgefchloffenen und fchwer zugänglichen Ruheplatz für eine Leiche herzuftellen, vergegenwärtigen.

Ein Befuch des Innern der Pyramiden gehört keineswegs zu den angenehmen Dingen, denn je tiefer man in fie eindringt, defto unleidlicher wird die Wärme und der eigenthümliche Duft der Fledermäufe, welche namentlich die jetzt unzugänglichen Korridore und Kammern legionenweife bewohnen. Aegypten kennt nicht den «kühlen Keller» unferer Lieder! Der unterirdifche Raum bewahrt die mittlere Jahrestemperatur der Gegend, in dem er fich befindet, und diefe beträgt bei Kairo einundzwanzig Grad Réaumur.

Der Eingang aller Pyramiden befindet fich an ihrer Nordfeite; bei dem Cheopsmaufoleum öffnet er fich über der dreizehnten Steinlage. Wir ftecken die mitgebrachten Lichter an und fchreiten zuerft in gerader Richtung abwärts, bis wir zu einem Fallfteine von Granit gelangen, welcher in die Mauer eingelaffen war und mit dem man den Gang nach der Auffttellung des Sarges verfchlofs. Wir umgehen ihn, denn die Schatzgräber, welche fich von ihm aufgehalten fahen, vermochten ihn nicht zu zerbrechen und fchlugen einen Stollen in das Gemäuer, um an ihm vorbeizukommen. Nun fteigen wir in einem niedrigen, dumpfen Korridor aufwärts, an deffen Ende fich der horizontale Weg in die kleine Kammer der Königin öffnet, und bei dem ein, wenn auch fchmaler, fo doch hoher Raum beginnt, in dem wir uns gerade aufzurichten und Athem zu fchöpfen vermögen. Das Licht der Fackeln und Kerzen fpiegelt fich hier in den Flächen des glatt polirten Mokattamfteins. Die einzelnen Blöcke paffen fo genau aufeinander, dafs ihre Fugen kaum fichtbar erfcheinen. Die Steinpaneele an der Bafis der Wände haben fich völlig erhalten, und das Gleiche gilt von dem eigen-

thümlich geftellten Steingebälk an der Decke. Die parallelen Ein-
fchnitte am Boden und an den Wänden follten das Herauffchaffen
des Sarkophags erleichtern. Noch wenige Schritte in einem hori-
zontalen Gange, der fich in der Mitte zu einem durch vier Fallfteine
verfchloffenen Vorgemach erweitert, und wir befinden uns in der
Königskammer und vor dem ausgeraubten Granitfarge des Cheops.
Diefer gröfste und wichtigfte Raum der Cheopspyramide, den wir
ihr Herz nennen möchten, liegt weder genau in ihrer Mitte, noch
zeichnet er fich durch ftattliche Dimenfionen oder reiche plaftifche
Verzierungen aus. Jedes geräumige Zimmer in unferen Privat-
häufern kann fich mit ihm an Gröfse meffen, denn er ift nur
5,80 Meter hoch und feine längfte Seite 10,43, feine kürzere
5,20 Meter lang. Neun mächtige Platten von Granit bilden die
Decke und ruhen mit ihren Enden auf den Seitenwänden. Die
ungeheure Laft des Gefteines, welches fich über ihnen aufthürmt,
würde fie ficher zufammengedrückt und zerbrochen haben, wenn
der vorfichtige Architekt nicht durch fünf über ihnen angebrachte
Kammern für ihre Entlaftung Sorge getragen hätte. Das erfte
unter diefen kleinen, unzugänglichen Gemächern ift nach feinem
Entdecker Davifon's Raum genannt worden, während Perring
und Vyfe die vier anderen, von denen das oberfte im Durchfchnitt
die Form eines Dreiecks zeigt, auffanden, und, wenig gefchmackvoll,
Wellington's, Nelfon's, Lady Arbuthnot's und Oberft Campbell's
Zimmer tauften. Die Entdeckung diefer unfcheinbaren Räume
gewann grofse Wichtigkeit durch den Umftand, dafs fich in ihnen
der Name des Cheops vorfand. Die Steinmetzen hatten ihn fchon
im Bruche mit rother Farbe auf die Blöcke gefchrieben und die
Arbeiter diefe letzteren fo vermauert, dafs die Infchriften auf den
Kopf zu ftehen kamen. Freilich brachte diefer Fund nichts Neues,
fondern beftätigte nur längft Gewufstes, denn man kannte ja
fchon durch die Griechen den Namen des in der grofsen Pyra-
mide beftatteten Königs. Aber wenn hier auch keine Infchrift in
verftändlichen Worten Wichtiges mittheilte, fo ftand es doch frei
und erfchien reizvoll, in den Wunderbau des Cheops allerlei tief-
finnige Spekulationen und geiftreiche Kombinationen hineinzutragen.
So verfuchen Jomard und Andere nach ihm mit grofsem Scharffinn
den Beweis zu führen, dafs unfer Bauwerk mit feinen Mafsen und
Verhältniffen, feiner genauen Stellung nach den Himmelsgegenden,

feinen fcharf auf den Polarftern zielenden Oeffnungen u. f. w. wiffenfchaftlichen Zwecken gedient habe. Die forgfältige Orientirung der Pyramide foll für ihre aftronomifche Beftimmung Zeugnifs ablegen, aus ihren Dimenfionen hervorgehen, dafs fie als metrifches Monument zu betrachten fei, als unzerftörbare Trägerin des im alten Aegypten gültigen Normalmafses, oder auch als aftronomifch chronologifches Denkmal. Aber all diefe Annahmen haben fich, trotz des Scharffinnes, mit dem fie begründet worden find, nicht bewähren können, weil es, wie wir gefehen haben, gar nicht möglich war, fchon bei der Anlage der Pyramiden ihre Mafse genau feftzuftellen. Wie mannigfaltig find auch die über die Beftimmung der Pyramiden ausgefprochenen Vermuthungen! Nach alten Arabern follen fie vor der Sündflut errichtet worden fein, um in ihnen die Wiffensfchätze der zu baldigem Untergang verurtheilten Menfchheit vor der Vernichtung zu bewahren; frühe chriftliche Reifende, die von ihren winzigen Innenräumen nichts wiffen, halten fie für die von Jofeph errichteten Kornfpeicher, andere für Sternwarten und Sonnenzeiger, nach deren Schatten man die Tageszeit gemeffen habe. Einige erklären fie für Leuchtthürme, errichtet als weithin fichtbares Ziel für Wüftenwanderer; wieder andere glauben, in ihrem düftern Innern feien die geheimnifsvollen und die Seele erfchütternden Einführungen in die Myfterien und die feierlichen Priefterweihen vollzogen worden; ja ein gewiffer H. Kuhn verfucht es noch 1793 mit grofsem Ernfte zu beweifen, dafs fie keine Werke von Menfchenhand, fondern natürliche Gebilde feien. Beffer Unterrichtete, welche die wahre Beftimmung der Pyramide, den Sarkophag eines Königs aufzunehmen, kannten, fuchen die Wahl der pyramidalen Form für ein Grabmal finnig zu deuten. Es follen mit ihrer Hülfe die Grundideen der ägyptifchen Religion und Philofophie verfinnbildlicht worden fein. Hienach würde man fie als Symbole des Geifterreichs in feiner Abftufung von der breiteften Bafis bis zur Spitze zu betrachten und mit dem Plato'fchen Stufenbau der Ideen zu vergleichen haben, der in der höchften Idee, der letzten im Erkennbaren, feinen Abfchlufs und feine Spitze findet. Die vier Elemente follen fie zur Anfchauung bringen, welche getrennt die Materie erfüllen und fich in Einem wiederfinden. Sie (Feuer, Waffer, Luft und Erde) werden die Grundbeftandtheile der Welt und aller Dinge genannt. In dem

Urwefen oder der Gottheit (Ofiris) waren fie am Anfang in voll-
kommener Indifferenz oder Einheit beifammen: da gefchah es bei
der Schöpfung, dafs der Streit (Typhon) die Gottheit (Ofiris)
zerrifs; aber die Liebe (Ifis) fügte die zerriffenen Glieder der
Gottheit, die vier Elemente, wieder zufammen, indem fie aus
denfelben durch kunftvolle, harmonifche Verbindung und Mifchung
das fichtbare Weltganze und alle Gefchöpfe in ihm bildete. Und
wie im Anbeginn die Welt und alle Dinge in ihr geworden, fo
bleibt fort und fort der Prozefs alles Entftehens und Vergehens:
Vereinigung der vier Elemente durch Ifis und Wiedertrennung
derfelben durch Typhon. Das Zufammengehen und Auseinander-
weichen der vier Seiten an den Pyramiden follen die einfache
Formel des gefammten kosmifchen Lebens, die Vereinigung und
Trennung der vier Elemente verfinnbildlichen. — Diefe Speku-
lationen entfprechen im Allgemeinen den Lehren der ägyptifchen
Priefterfchaft und der fpäteren Neuplatoniker, und gewifs war
der Spitze der Pyramiden eine fymbolifche Bedeutung beigelegt
worden, denn eine Spitze kam ausfchliefslich den Maufoleen
der Könige zu, während die Privatleute ihre Leichen nur in ab-
geftumpften Pyramiden beifetzen liefsen. Diefe Regel duldete
keine Ausnahme, und mehrere Darftellungen haben fich gefunden,
welche uns die Spitze der Pyramide in rother, ihre Bafis in
fchwarzer Farbe zeigen.

Als völlig gewifs dürfen wir annehmen, dafs die unverwüft-
lichen Bauten, mit denen wir uns befchäftigen, nicht nur dem
Leibe, fondern auch dem Andenken des in ihnen beigefetzten
Fürften eine lange Dauer fichern follten, und darum gehören fie
zu jenen echten Denkmalen, von denen ein grofser Denker fagte:
«Offenbar war ihr (auch der Pyramiden) wirklicher Zweck, zu
den fpäteften Nachkommen zu reden, in Beziehung zu diefen zu
treten und fo das Bewufstfein der Menfchheit zur Einheit herzu-
ftellen. Und nicht blofs den Bauten der Hindu, Aegypter, Griechen
und Römer, fondern auch denen der fpäteren Zeit fieht man den
Drang an, zur Nachkommenfchaft zu reden. Daher ift es fchänd-
lich, wenn man fie zerftört oder fie verunftaltet, um fie niedrigen,
nützlichen Zwecken dienen zu laffen.»

Schnöde Frevler haben es dennoch gewagt, Hand an die Pyra-
miden zu legen, und ihr Inneres, wo wir noch immer verweilen,

ward jedenfalls fchon in der Römerzeit von habfüchtigen Präfekten eröffnet. Unter den Arabern nahmen die Beherrfcher des Landes felbft die keineswegs leichte Sache in die Hand. Als fie nichts fanden wie leere Sarkophage und Leichen, fuchten fie vor ihren Unterthanen die nutzlos vergeudeten Summen zu rechtfertigen und verbreiteten mehrmals die falfche Nachricht, es fei gerade fo viel Gold gefunden worden, wie die Arbeit der Eröffnung gekoftet habe. Als die Werkleute des Mamūn († 813 n. Chr. Geb.), des Sohnes Harūn er-Rafchīd's, den Jeder aus den Märchen der Taufend und eine Nacht kennt, in das Herz der Cheopspyramide gedrungen waren, follen fie einen Schatz gefunden haben und dann eine Marmortafel, auf welcher zu lefen war: «König Soundfo, Sohn des Königs Soundfo im Jahre Soundfo, wird diefe Pyramide öffnen und dabei eine gewiffe Summe verausgaben. Wir zahlen ihm hier feine Unkoften zurück; wenn er aber in feinen Nach-forfchungen fortfährt, fo wird er viel Geld opfern und nichts gewinnen.»

In der That hat das Wühlen nach Schätzen in den Pyramiden Niemand bereichert, und wenn wir auch von märchenhaften Dingen erzählen hören, welche man hier gefunden haben foll, fo ward doch im Ganzen die Durchfuchung der Pyramiden für einen Frevel angefehen, dem die Sage gern die Strafe, ja den Tod auf dem Fufse folgen liefs.

Die kühnen und unermüdlichen Engländer, welche vor einigen vierzig Jahren mit grofsen Opfern die Pyramiden durchforfchten, fanden in ihnen kein Gold und Silber, wohl aber manchen Schatz von hohem, wiffenfchaftlichem Werthe. Am reichften wurden ihre Mühen in der drittgröfsten Pyramide, welche die Araber wegen ihrer Granitbekleidung die farbige oder rothe nennen, und welche die des Cheops und Chefren durch die Sauberkeit ihrer baulichen Ausführung weit übertrifft, belohnt, denn fie fanden in diefer nicht nur höchft merkwürdige Innenräume und einen fchönen Sarkophag von braunem Bafalt mit bläulichem Bruche, fondern auch den untern Theil der hölzernen, mumienförmigen Lade, in welcher der Leichnam des Königs geruht hatte, und auf diefer eine Infchrift, welche lehrt, dafs Herodot gut unterrichtet war, als er den König Mykerinos (ägyptifch Menkarā) als Bauherrn der dritten Pyramide nannte. Der ehrwürdige Bafaltfarg verfank

mit dem Schiffe, das ihn nach England überzuführen beftimmt
war, an der fpanifchen Küfte. Die Infchrift der hölzernen Lade,
die im britifchen Mufeum aufbewahrt wird, bietet dem Ueberfetzer
keine Schwierigkeiten. Wir haben fie alfo verdeutfcht: «Der
du Ofiris geworden, des Nord- und Südlands Gebieter, König
Menkarā, ewiglich Lebender, Kind des Himmels, den Nut (die
Göttin des Himmels) empfangen hat, und welcher der Erbe ift
des Seb (des Erdgottes) — möge fchützend breiten über dich
ihre Schwingen deine Mutter Nut, in deren Namen fich birgt
das Geheimnifs des Himmels. Möge fie dir geben, zu fein wie
ein Gott, und was dir feindlich ift Vernichtung finden. Des Nord-
und Südlandes König, Menkarā, ewiglich Lebender!» Es find
felbft einige Refte des Gerippes diefes Fürften und des Zeuges
gefunden worden, in das feine mit Harz beftrichene Leiche gehüllt
war. Das Todtengewand beftand aus Wolle, während die Mumien-
binden in fpäterer Zeit aus Linnen verfertigt zu werden pflegten.
Schöner als irgend ein anderes in den nicht mit Infchriften ver-
fehenen Pyramiden gefundenes Gemach ift die Grabkammer des
Menkarā. Sie befteht ganz aus Granit, und ihre Decke wird
aus Blöcken gebildet, welche einander in der Mitte berühren und
in der Form des Spitzbogens der fogenannten englifchen Gothik
gefchnitten find. So gewinnt diefer Raum das Anfehen eines
gewölbten Gemaches. Die übrigen Kammern und mehrere mit
Fallfteinen verfchloffene Gänge in diefer Pyramide haben gelehrt,
dafs hier noch eine andere Leiche als die des Menkarā und zwar,
wie Gefchichte und Sage übereinftimmend berichten, die einer
Frau, fpäter als die feine beftattet worden ift. Die der fechsten
Dynaftie angehörige Königin Nitokris fcheint diefs lange vor ihr
vollendete Maufoleum für fich in Befitz genommen zu haben, und
weil man fich noch fpät ihres blonden Haares und ihrer rofigen
Wangen erinnerte, fo ward fie mit der berühmten Griechin Rho-
dopis, d. i. die Rofenwangige, welche die Gattin des Bruders der
Sappho und die Freundin der Pharaonen gewefen fein foll, ver-
wechfelt. Dem Herodot ward erzählt, fie fei es, welche in der
dritten Pyramide begraben liege. Später gewann die Erinnerung
an das fchöne Weib neue Formen, und Rhodopis wurde zur Loreley
der Araber. Auf der weftlichen Pyramide, erzählen fie, throne
ein üppiges Weib mit blendenden Zähnen, das die Wüftenwanderer,

welche fich von ihren Reizen beftricken liefsen, um den Verftand
bringe. Thomas Moore fang dem Araber nach:

«Rhodope fchön, erzählt die Mär',
Thront geifterhaft, doch hoch und hehr,
Mit Gold umhüllt und Glanzgefchmeid'
Als ftolze Pyramidenmaid.»

Auch von anderen Pyramidengeiftern wiffen die Beduinen zu
erzählen. Der eine trägt die Geftalt eines Knaben und ein zweiter
die eines Mannes, welcher, Weihrauch verbrennend, nach Sonnen-
untergang die merkwürdigen Maufoleen umfchreitet. Kein Be-
duinenkind wagt es, in der Nacht fich ihnen zu nähern; am letzten
aber der Pyramide des Mykerinos. Und doch fpricht Alles, was
Gefchichte und Sage von diefem König erzählen, zu feinen Gunften.
Als frommer Götterfreund, der die Tempel neu eröffnete und das
Volk zu feinen Gefchäften und Opfern zurückgeführt habe, wird
er gepriefen. Der gerechtefte und am höchften verehrte unter allen
Königen wird er genannt; dabei mufs er ein gar munterer Herr
gewefen fein, wenn anders eine Spur von Wahrheit der Sage zu
Grunde liegt, welche von ihm erzählt, es fei ihm durch einen
Orakelfpruch verkündet worden, dafs er nur noch fechs Jahre zu
leben habe, im fiebenten aber fterben werde. Darauf, fo heifst es
weiter, liefs er täglich bei Sonnenuntergang Lampen anzünden,
zechte und jubelte bis zum Morgen und ftrafte die Vorherfagung
Lügen, weil er ja, indem er die Nächte in Tage verwandelte,
aus den fechs ihm gewährten Jahren deren zwölf machte. —
Nicht minder freundlich find die fich an die Rhodopis knüpfen-
den Mären. Sie, die zur Loreley ward, ift auch das Afchenbrödel
der Aegypter gewefen, denn es wird von ihr erzählt, dafs ein
Adler oder, wie ein anderer Schriftfteller berichtet, der Wind, als
fie badete, einen ihrer Schuhe entführt, ihn nach Memphis getragen
und dort in den Schoofs des rechtfprechenden Königs geworfen
habe. Diefer bewunderte die Zierlichkeit des Schuhes und die
Seltfamkeit des Ereigniffes und fandte fogleich Boten aus, um
die Befitzerin des Schuhes zu fuchen. In Naukratis fand man fie
und führte fie vor den König, welcher fie zu feiner Gemahlin
erhob und für fie, nachdem fie geftorben, die dritte Pyramide
errichten liefs.

Wie Blumen an Gräbern wachfen, fo find auch freundliche
Bilder neben diefen düfteren Bauten aufgefproffen.

Wir verlaffen jetzt ihre heifsen, dunklen und ftaubigen Innen-
räume und wenden uns der zweiten Pyramide zu, die leicht
kenntlich erfcheint durch die glatten Deckplatten, welche heute
noch in guter Erhaltung ihre Spitze bekleiden. Des Cheops zweiter
Nachfolger Chefren, den die Aegypter Chafra nannten, hat fie
errichtet. Ihr Inneres bietet nichts Bemerkenswerthes, wohl aber
ein Quaderbau in ihrem Südoften, in dem fich, wie es fcheint,
feine Getreuen verfammelten, um feine Manen mit frommen
Dienften zu ehren. H. Mariette war es, der diefes höchft merk-
würdige, jahrtaufendelang vom Sande verborgene Denkmal an's
Licht zog und zu gleicher Zeit einige Gewifsheit über den Namen
feines Begründers verfchaffte; fand er doch in einem Waffer
haltenden, nunmehr wieder verfchütteten Brunnen fieben Statuen,
welche fämmtlich König Chefren, den Erbauer der zweiten Pyra-
mide, darftellen. Auf den meiften ift der Name diefes Fürften
zu lefen, und die fchönfte und am beften erhaltene unter ihnen
hat mit Recht einen Ehrenplatz im Mufeum zu Bulak gefunden,
wo wir ihr wieder begegnen werden. Sie ift aus fo hartem
Diorit gearbeitet, dafs der verftorbene grofse Bildhauer Drake,
mit dem wir fie vor Jahren gemeinfam bewunderten, verficherte,
er würde nur mit Zagen feinen Meifsel an folchem Material ver-
fuchen; und dennoch ift fie in all ihren Theilen auf das Feinfte
durchgearbeitet und die realiftifche Behandlungsweife des freundlich
ernften Antlitzes eines jeden Lobes würdig. Die fchöne Politur des
Diorits kann uns nicht überrafchen, wenn wir uns in dem geheimnifs-
vollen Bauwerke umfehen, wo diefe Bildfäulen gefunden wurden.
Es befteht theils aus Granit-, theils aus Alabafterblöcken, und die
Steinmetzen, welche diefe mit äufserfter Sorgfalt gefchnitten und
geglättet haben, befafsen die Fähigkeit, jeder Forderung, die wir
an ihren Beruf ftellen, gerecht zu werden. Die Anordnung diefer
Anlage ift fehr einfach, bietet aber doch als einzige aus jenen
frühen Tagen bis auf uns gekommene Probe eines tempelartigen
Bauwerks hohes Intereffe. Der rechte Winkel herrfcht überall
vor, der Pfeiler ift noch nicht zur Säule geworden, und an den
Wänden zeigt fich keine Infchrift, welche uns lehrt, welchem
Zwecke die beiden gröfseren Räume, die zufammen die Geftalt

eines T bilden, und die Nebenzimmer mit ihren kaftenförmigen
Granit- und Alabafternifchen gewidmet waren. Von den mächtigen
Steinplatten, welche das Kreuzfchiff — wenn diefer Ausdruck erlaubt
ift — bedeckten, ruhen heute noch viele auf den granitenen Pfeilern.
Wie waren die Dienfte befchaffen, welche diefe Räume den Augen
der Menge entzogen haben? Dürfen wir aus den im Sande ge-
fundenen Figuren von Hundskopfaffen fchliefsen, dafs hier der
Gott Thot, dem diefe Thiere heilig waren, vor anderen Himm-
lifchen verehrt worden fei? Sind die Statuen des Chefren von
heidnifchen Empörern oder find fie erft in Folge der chriftlichen
Edikte, welche die Götzenbilder dem Untergang weihten, in den
Brunnen gefchleudert worden? Ift diefs der Tempel des Sphinx,
von deffen Exiftenz in früher Zeit eine uralte Infchrift Kunde
gibt? —

Frage auf Frage drängt fich hier dem Befucher auf, und
wenn er den Blick nach Nordoften richtet, begegnen feinem Auge
in unmittelbarer Nähe die Riefenformen der räthfelhafteften aller
Räthfelgeftalten. Da fteht der grofse Sphinx, der Wächter der
Wüfte, welchen die Araber Abu 'l höl, den Vater des Schreckens,
nennen. Wie in unferen Tagen, fo ward fein riefiger Leib fchon
im Alterthume wieder und wieder vom Wüftenftaube bedeckt.
Nur der mit der Königshaube gefchmückte Kopf fchaut wie das
Haupt eines Begrabenen ftarr nach Often.

Mehrmals hat in diefem Jahrhundert der grofse Sphinx es fich
fchon gefallen laffen müffen, feinen mit dem Menfchenkopfe ge-
fchmückten Löwenleib dem Licht und der Forfchung zu zeigen,
und es ift feftgeftellt worden, dafs er aus dem lebendigen Felfen
herausgearbeitet worden ift. Wo der Stein die Geftalt des Löwen-
körpers nicht hergeben wollte, ward durch Mauerwerk nach-
geholfen. Welchen Anblick mufs diefe Figur, welche heute noch
von ihrem Scheitel bis zu dem Pflafter, auf dem die Tatzen
ruhen, 20 Meter mifst, gewährt haben, als die Diener der Nekro-
pole fie frei vom Sand erhielten, und man fie fammt dem ftatt-
lichen, zu ihr hinaufführenden Treppenbau völlig zu überblicken
vermochte!

Zahlreiche Beter haben fich jahrhundertelang auf diefen Stiegen
dem Altare genähert, welcher auf einem fchön gefügten Pflafter
zwifchen den beiden Beinen des Riefenthieres ftand, denn der

Sphinx war das Abbild eines grofsen Gottes. Die Griechen hörten ihn Harmachis (auf ägyptifch Hor m chu) nennen, und das bedeutet Horus am Horizont oder die Sonne in der Zeit ihres Aufganges. Harmachis ift das junge Licht, welches das Dunkel, ift die Seele, welche den Tod, ift die Fruchtbarkeit, welche die Dürre befiegt, und er, der Bezwinger des Typhon, hat in mancherlei Geftalten, und fo auch in der unferes Sphinx, die Widerfacher zu Boden geworfen. Harmachis in der Gräberftadt verheifst den Verftorbenen die Auferftehung; Harmachis, der genau gen Morgen gewandt ift, und deffen Angeficht voll getroffen wird von dem Glanzlichte der aufgehenden Sonne, bringt der Welt nach finfterer Nacht den neuen Tag; Harmachis am Saume des Fruchtlandes befiegt die Dürre und wehrt dem Sande, die Aecker zu verfchlingen. So kommt es, dafs fein Abbild, der Sphinx, von den Aegyptern felbft erft «Hu», dann «Belhit», was beides einen Wächter bedeutet, und von den Hellenen geradezu der gute Geift, «Agathodämon», genannt wurde. Jeder Pharao galt für eine irdifche Erfcheinungsform des Sonnengottes, und darum wählten die Könige gern die Sphinxgeftalt, um die göttliche Natur ihres Wefens in allegorifcher Weife zur Darftellung zu bringen. Von dem Leibe des ftarken, fchnell erglühenden Löwen wurde der Geift auf eine feurige und unbezwingliche materielle, von dem Menfchenhaupt auf die höchfte intellektuelle Kraft hingeleitet. Glücklich wählte man die Vereinigung beider zum Symbol für ein allmächtiges und allwiffendes Verehrungswefen.

Die Herftellung des Sphinx wurde fchon unter Cheops begonnen. Auf das Gebeifs König Chefren's, des Erbauers der zweiten Pyramide, ift er vollendet und dem Harmachis geweiht worden; das lehrt die mit Hieroglyphen bedeckte grofse, vor feiner Bruft aufgeftellte Stele, durch die wir auch erfahren, dafs unfer Monument fchon unter den Fürften der achtzehnten Königsreihe, um 1500 v. Chr. Geb., vom Sande befreit werden mufste. König Tutmes IV., fo erzählt unfere Infchrift, befand fich im erften Jahre feiner Regierung auf der Löwen- und Gazellenjagd und brachte dem Harmachis, d. i. dem Sphinx, als einft er in feiner Nähe raftete, Verehrung dar. Im Schatten der Riefengeftalt fchlief er ein, und es träumte ihm nun, dafs der Gott ihn mit feinem eigenen Munde anrede, «wie ein Vater redet zu feinem Sohne», um ihn aufzufordern,

Ebers, Cicerone. 10

fein vom Sande überwehtes Bildnifs freizulegen. Als er erwachte, beherzigte er des Himmlifchen Mahnung. Zum Gedächtnifs an diefes Geficht und die nun folgende Ausgrabung des Sphinx liefs er die noch heute nur an wenigen Stellen befchädigte Gedenktafel errichten.

Noch andere Infchriften aus weit fpäterer Zeit erzählen von den Kämpfen, welche gegen den zu Zeiten unmerklich, zu Zeiten, wenn die Chamfine wehen, in heifsen Staubwolken andringenden Sand beftanden werden mufsten; unter den in griechifcher Sprache verfafsten befinden fich bemerkenswerthe Verfe des Gefchichtsfchreibers Arrian; die meiften anderen erzählen nur von kaiferlichen Befuchen des Sphinx und 'Erneuerungsarbeiten, welche an dem Pflafter bei unferem Denkmal und der Mauer, die den Sand abzuhalten beftimmt war, vorgenommen worden find. In fpäterer Zeit regte fich keine Hand, um den Sphinx vor Verfchüttung zu bewahren; ja, im vorigen Jahrhundert ward bei den Uebungen der Mamlukenartillerie nach dem Antlitz des «Vaters des Schreckens» gefchoffen, demfelben Antlitze, von welchem 'Abdu'l-Latîf fagte, es trage den Stempel der Anmuth und Schönheit; ja, es werde von einem liebreizenden Lächeln geziert. Als der genannte Araber nach dem Wunderbarften gefragt wurde, das er gefehen habe, gab er zur Antwort: «Die Genauigkeit der Proportionen an dem Haupte des Sphinx!» Jetzt hat diefs Riefengeficht befonders durch die fehlende Nafe ein negerhaftes, häfsliches Anfehen gewonnen.

Nach frühen muslimifchen Schriftftellern follen Pilger aus Arabien gekommen fein und den grofsen Pyramiden geopfert haben; und doch hat fich auch nach ihnen die Hand der Verwüfter ausgeftreckt. Einige Fürften wünfchten die wohlbehauenen Blöcke zu benützen, andere Fanatiker diefe Heidenwerke von der Erde zu tilgen. Der Verfuch, fie mit Pulver in die Luft zu fprengen, unterblieb mehrmals nur aus Furcht, Kairo dabei zu fchädigen. Der Sand hat fich hier zugleich als Feind und Freund der Menfchenwerke erwiefen, denn nur das, was er fchützend barg, ift unbefchädigt geblieben, und fo auch der Sakkâra genannte Theil der Nekropole von Memphis.

Wenden wir uns von el-Gîfe aus nach Süden! Wir halten uns hart am Rande des Fruchtlandes, laffen die Todtenfelder von Sâwijet el-'Arjân und die ftattliche Pyramidengruppe von Abufîr

links liegen und erfteigen dann bei einem kleinen Teiche, welcher
von Regenpfeifern umflattert wird, und aus dem Bachftelzen trinken,
den nackten, welligen Hügelfaum der Wüfte. Nach einer kurzen
Wanderung auf fandigem Pfade, vorbei an Geröll, überwehten
Grüften, weifslichem Todtengebein und wohl auch dem Reft einer
Mumienbinde, die aus dem Sande hervorragt, blickt uns die ge-
räumige Veranda eines einfachen Haufes freundlich entgegen. Das
ift das Bēt Mariette, wie die Araber es nennen, das Abfteigequartier
des nunmehr leider verftorbenen Mannes, dem es gelungen ift,
durch Scharffinn, Eifer und Thatkraft Taufende und Abertaufende
von Denkmälern, und darunter die allerbedeutendften, dem Sande
der Nekropole von Sakkāra abzuringen. Die Hüter diefer Stätte,
graubärtige, freundliche Araber, verfehen uns mit Ruhefitzen und
filtrirtem Waffer. Das Frühftück mundet an diefer fchattigen Stelle
vortrefflich nach dem Ritte durch die Wüfte.

Einer von den alten Wächtern führt uns gerne zu den Denk-
mälern, die wir ihm bezeichnen. Das eine fällt von vorn herein
in das Auge: die hohe Stufenpyramide; aber manche andere, die
wir aus Befchreibungen kennen, find auch mit ihrer Hülfe nicht
wieder zu finden, denn der nimmermüde Sand, dem Mariette fie
abgerungen, hat fie fich wieder zurückerobert.

Schon von den Trümmern von Memphis aus fahen wir die
Stufenpyramide; jetzt wenden wir uns nach Südoften, um fie zu
erreichen. Sie befteht, wenn der Ausdruck erlaubt ift, aus fechs
Stockwerken, deren unterftes und höchftes elf und ein halb Meter
mifst. Betrachten wir diefe Pyramide näher, fo finden wir, dafs
fie fich in mancherlei Hinficht von ihren Schweftern unterfcheidet.
Sie ift keineswegs nach den Himmelsrichtungen orientirt, ihre
Grundfläche ift nicht quadratifch, fondern nur rechteckig, eine
Mauer hat fie rings umgeben, und ihr Inneres darf durchaus eigen-
artig genannt werden. Der preufsifche General v. Minutoli hat es
erforfcht und befchrieben. Von ihren vier Eingängen befindet
fich einer, gegen alle Sitte, an der Südfeite. Zwei Kammern
find mit grünen, in Stukk eingelaffenen Fayenceplatten mofaikartig
bekleidet. Die Decken der Räume waren mit Sternen geziert.
Die Zimmer und Gänge find geradezu verftopft mit zertrümmerten
Gefäfsen aus Alabafter und Marmor, mit Sarkophagftücken und
den abgefallenen fkulptirten Steinen der Wand- und Decken-

bekleidung. Ein ſtark vergoldeter Schädel, vergoldete Fufsſohlen und andere intereſſante Ueberreſte aus alter Zeit, die Minutoli hier fand, find mit dem Schiffe, welches ſie trug, an der Mündung der Elbe untergegangen. Was das eine Element rettet, vernichtet das andere im Dienſte der Alles zerſtörenden Zeit. Auch dieſer ſtolze Stufenbau auf ſeiner Grundlage von feſtem Gefels iſt der Vernichtung erleſen. Man hat ihn lange für die älteſte Pyramide gehalten, denn unter den Fürſten der erſten Dynaſtie ſoll die Pyramide von Kochome, d. i. des ſchwarzen Stieres, gebaut worden ſein, und dieſen Namen trug gewiſs ein Theil der Nekropole von Sakkāra. Wenn Mariette nicht irrt, ſo find während des alten Reiches in den Innenräumen des Stufenbaues die der Aufbewahrung würdigſten Reſte der heiligen Apisſtiere beſtattet worden. Das würde die Wahl des Namens Kochome (ägyptiſch Ka-cham, ſchwarzer Stier) erklären, doch veranlaſst uns die Lage dieſes Denkmals in der Nähe von anderen Pyramiden, welche ſicher von Pharaonen aus der ſechsten Dynaſtie erbaut worden find, ſeine Entſtehung in die gleiche Zeit zu verlegen. Die Eröffnung der erwähnten Nachbarn des Stufenbaues von Sakkāra hat zu aufserordentlich wichtigen Entdeckungen geführt. Mariette hatte dieſelbe angeordnet, aber es war ihm nur noch vergönnt, zu hören, dafs man in ihrem Innern Inſchriften, welche in allen früheren Pyramiden fehlen, gefunden habe. Unſer Landsmann Brugſch Paſcha iſt als Erſter in die neu erſchloſſenen Monumente eingedrungen, und ſeine Schilderung der mit Schrift bedeckten Wände in dieſen Monumenten hat die letzten Stunden des ſterbenden Mariette verſchönt. Die aufsen und innen ſtark beſchädigten Pyramiden, in welche Brugſch eindrang, find von Königen der ſechsten Dynaſtie, und zwar von Pepī (Merīrā) und Merenrā (Hor m ſa-f) erbaut worden. Die erſtere wurde Gutort, die zweite Schöner Schmuck genannt. Brugſch knüpft an ſeine Beſchreibung des beſchwerlichen und gefahrvollen Eindringens in die Pyramide des Merenrā die folgenden Sätze: «Welche Ueberraſchung wartete meiner, welcher Lohn ward meinen Anſtrengungen zu Theil! Wohin ich ſah, rechts und links, waren die glatten Kalkſteinwände mit unzähligen Texten bedeckt, welche bald in horizontalen, bald in vertikalen Kolumnen dahinlaufen und ſofort den ſchönen Schriftcharakter des Hieroglyphenſtiles der ſechsten

Dynaftie erkennen laffen. Die Hieroglyphen, von Meifterhand eingravirt, find fo gut wie vollftändig erhalten und zeigen in fteter Wiederholung den Doppelnamen des Königs (Merenrā Hor m fa-f).
... In gebückter Stellung den mit Steinftücken und Geröll bedeckten langen Gang durchfchreitend, gelangte ich an die Ausmündung deffelben, welche fich nach einem kammerförmig geftalteten Raum öffnet, deffen Decke ein aus mächtigen Kalkfteinblöcken zufammengefetztes Spitzdach bildet, das mit weifsen, fünfäftigen Sternen auf fchwarzem Grunde bemalt ift, offenbar zur Andeutung des fternbedeckten nächtlichen Himmels. Auch in diefem Raum zeigen fich die Wände mit hieroglyphifchen Infchriften bedeckt, welche in Vertikalkolumnen die breiten Flächen ausfchmücken.»

In einer zweiten Kammer fand Brugfch zwei Sarkophage von roth gefprenkeltem Granit. Aus den Infchriften an dem gröfseren von beiden geht hervor, dafs er die fterblichen Refte des Königs geborgen hat. Diefe felbft — eine vortrefflich erhaltene, aber von Leichenräubern ihres Schmuckes beraubte Mumie — fanden fich noch vor.

In der Pyramide des Pepī Merīrā find die in den Stein gefchnittenen Infchriften mit grüner Farbe ausgefüllt. Der Sarkophag des Königs befteht aus fchwarzem mit weifsen Quarzftücken gemengtem Granit. Er ift von mittelmäfsiger Arbeit und halb zerftört.

Sobald Mariette die Augen gefchloffen und der ausgezeichnete franzöfifche Aegyptolog Maspero feine Stelle eingenommen hatte, ging diefer anderen Pyramiden zu Leibe, und es gelang ihm auch bald, die des Unás, des letzten Königs der fünften Dynaftie, zu eröffnen. In diefem Denkmal find die Wände mit fchönen grünen Hieroglyphen bedeckt; die Decke ift mit Sternen von der gleichen Farbe überfät. In dem ebenfalls mit Schrift gefchmückten Sarkophagzimmer ift die dem Eingang gegenüberliegende Wand mit Alabafter bekleidet, auf dem man höchft wirkungsvolle bunte Ornamente angebracht hat. Gegenwärtig find auch andere Pyramiden von Maspero eröffnet worden, und man darf hoffen, dafs feine raftlofe Thätigkeit noch mehr Texte aus dem alten Reiche an's Licht ziehen wird. — Die Wichtigkeit der bisher bekannt gewordenen Pyramideninfchriften ift nicht hoch genug anzufchlagen, denn fie beftätigen nicht nur die Annahme, dafs die erften

Pyramiden am weiteſten nördlich, die folgenden mehr ſüdlich erbaut worden ſind u. ſ. f., ſondern ermöglichen auch ein eingehendes Studium [der älteſten Formen der ägyptiſchen Sprache, und haben bereits, namentlich für die Religionsgeſchichte, wichtige Auffchlüſſe ergeben. Die Unſterblichkeitslehre jener alten Zeit iſt, wie aus den Texten in der Pyramide des Unàs hervorgeht, das Produkt einer wahrhaft himmelſtürmenden Einbildungskraft. Der Verſtorbene feiert im Jenſeits ſeine Apotheoſe und wird nicht nur zum Gott, ſondern — dieſe Anſchauung hält man auch ſpäter feſt — wird Herrſcher über alle Götter. Im neuen Reiche empfängt der Gott gewordene Verſtorbene nur die Huldigung der Himmliſchen; in der Pyramide des Unàs fängt ſich ſein verklärter Geiſt die Götter ein, um ſie als Opfer zu ſchlachten, ſie zu kochen und zu verzehren, damit er ihre Macht und magiſchen Kräfte ſich ſelbſt einverleibe. Die Groſsen unter ihnen ſind ſein Frühſtück, die Mittleren ſein «Braten», die Kleineren ſein Abendbrod etc. «Er hat die Weisheit aller Götter gegeſſen.» Magiſche Formeln, Wortſpiele, Allitterationen kommen ſchon in dieſen uralten Texten vor, welche auch gegen alle Erwartung lehren, dafs in der Hieroglyphenſchrift das lautliche Element dem ideographiſchen vorangegangen iſt.

Den Namen Sakkâra, welcher ſich ſchon in der Form «Sokari» in den älteſten Grüften findet, haben die Jahrtauſende nicht zu verwiſchen vermocht; aber wo iſt der heilige See zu ſuchen, über den man die Apismumie in einem Kahne führte, wo grünten in ſeinem Weſten die herrlichen, mit der homeriſchen Asphodeloswieſe verglichenen Triften, wo ſtand das Heiligthum der finſtern Hekate und die Statue der Gerechtigkeit ohne Haupt, wo erhoben ſich einſt die Pforten des Kokytus und der Wahrheit, wo befanden ſich jene zahlreichen heiligen und bürgerlichen Bauten, von denen die griechiſchen Papyrus reden?

Hier zu Sakkâra wurden ſeit uralten Zeiten die Apisſtiere beſtattet, welche die Aegypter Hapi und nach ihrem Tode Oſar-Hapi, d. i. Oſiris-Apis nannten. Man verehrte ſie als die Verkörperung der Seele des Oſiris in der Unterwelt, d. h. des alles Verſtorbene zu neuem Leben erweckenden Prinzips. Der Gott, der den Wandlungen der Seele bis zu einem völligen Einswerden mit dem Weltgeiſte vorſtand, hiefs Sokari. Auf ſeinem Gebiete erhob ſich der Tempel des Oſiris-Hapi und aus einer Umbildung

des Wefens diefes Letzteren war der griechifche Serapis entftanden. So kam es, dafs neben den ägyptifchen Apisgrüften mit ihrem Tempel fich ein hellenifches Serapeum erhob. Als in der Nähe des Mariette'fchen Haufes im Jahre 1856 viele Sphinxe gefunden worden waren, erinnerte fich der genannte Gelehrte an eine Stelle des Strabo, in der diefer zuverläffige Geograph erzählt, dafs fich in der Todtenftadt von Memphis ein Serapeum in fo fandiger Lage befände, dafs die Sphinxe vom Staube bedeckt und bei heftigem Winde die Befucher des Tempels vom Flugfande gefährdet würden. Sofort regte fich in dem fcharf-finnigen Forfcher der Wunfch, zu unterfuchen, ob er nicht da, wo H. Fernandez die Sphinxe gefunden, Refte des Serapeums aufzu-fpüren vermöge. Er begann hier zu graben, und wenn ihm auch viele Arbeitskräfte zu Gebote ftanden, fo bedurfte er doch feiner ganzen Energie, um die grofsen Schwierigkeiten zu überwinden, welche fich ihm in den Weg ftellten. Der aufgehäufte Sand hatte fich zufammengeballt und gehärtet, und oft löften fich die Wände der mühfam gegrabenen Gänge, ftürzten ein und fchloffen wieder die Oeffnung. Endlich wurde die Sphinxallee gefunden. Er folgte ihr, und es ergab fich, dafs fie das griechifche Serapeum mit dem ägyptifchen verbunden hatte. Hier legte er ein nunmehr wieder verfchüttetes griechifches Heiligthum frei, dort jene Apisgräber, welche zu den vorzüglichften Wundern Aegyptens gehören und die ein jeder Befucher von Kairo befichtigt. Der Tempel, als deffen Kellerräume fie betrachtet werden dürfen, ift längft zufammen-gefunken, und wer heute die ftumme Einöde überfchaut, welche fie weit und breit umgibt, kann nicht ahnen, wie fo ganz anders es hier noch unter den ptolemäifchen Königen und römifchen Cäfaren ausfah. Da wohnten in der Nachbarfchaft der ftattlichen Tempel-gebäude die verfchiedenen Klaffen der Priefter des Gottes, fowie die Wärter und Pfleger der heiligen Thiere. Da ftanden Schulen, und neben diefen Herbergen für die aus entfernten Landestheilen herbeikommenden Pilger, da hielten Verkäufer auf dem Markte und in Buden ihre Waaren feil, da gab es Wachthäufer für die hieher kommandirten Truppen, da endlich fchloffen fich an das Heiligthum des Gottes unfcheinbare Zellen, welche dennoch er-wähnt zu werden verdienen, weil fie als die Geburtsftätte des chrift-lichen Mönchthums betrachtet werden dürfen. Griechifche Papyrus

lehren, dafs hier auch fchon vor der Geburt des Heilands asketifche Büfser in ftrenger, felbftgewählter Einzelhaft ein düfteres Klausner- leben führten. Freiwillig entfagten diefe Einfiedler dem Verkehr mit ihren Mitbürgern und Allem, was das Dafein ziert, felbft dem Lachen. Ihre erbärmlichen Zellen beftanden wohl nur aus Nil- fchlamm und ungebrannten Ziegeln, und wurden wie Schwalben- nefter an den ftattlichen Bau des Tempels, wo man eben Platz fand, felbft auf die Dächer, geklebt. Was diefe Einfiedler zu ihrem Unterhalte bedurften, das brachten ihnen ihre Angehörigen und reichten es ihnen durch das einzige Fenfterchen in ihrer Klaufe zu. Hier rangen fie nach Reinheit, d. h. nach innerer Läuterung im Dienft des Serapis, und es ift natürlich, dafs fie in ihrer über- fpannten Seelenftimmung mit wunderbaren Träumen begnadigt und von fchrecklichen Erfcheinungen heimgefucht wurden. Wer fich dem Serapis auf Erden verfchrieb, den nahm er im Jenfeits auf zu den Seinen. Schon in frühefter Zeit reden die Denkmäler von den Genoffen, Nachfolgern, Dienern des Ofiris. Rührend ift Vieles, was uns durch ihre eigenen Bittfchriften von den Zwillings- fchweftern Thaues und Taus, die als Ifiprieſterinnen zum Serapeum gehörten, bekannt geworden ift. In zerlöcherten Krügen hatten fie von dem ziemlich weit entfernten Nile aus das Waffer für die dreihundertundfechzig täglich vor dem Altar des Serapis auszu- giefsenden Libationen herbei zu tragen, und als Lohn für diefe Danaidenarbeiten erhielten fie täglich drei Brode und jährlich etwas Getreide und Kiki-Öl. Aber diefe Lieferungen wurden fo unregelmäfsig ausgezahlt, dafs fie, um nicht Hungers zu fterben, verfuchen mufsten, fich durch Bittfchriften Hülfe zu fchaffen.

Bei anderen Gelegenheiten wurde dagegen auch noch in fpäterer Zeit an diefer Stätte wahrlich nicht gefpart, denn als unter Ptolemäus I. Soter der Apis ftarb, wurde zu feinem Begräb- niffe die ganze dazu beftimmte grofse Summe aufgebracht, und aufserdem fahen fich die Priefter genöthigt, vom Könige fünfzig Talente (225,000 Mark) zu leihen. Zu Diodor's Zeit gab der Apispfleger zu diefem Zwecke hundert Talente, d. i. beinahe eine halbe Million Mark aus.

Wenden wir uns nun den Grüften des mit folchem Aufwande beftatteten Stieres zu. Wir haben gefehen, wie forgfältig er in feinem Apieum im Ptahtempel zu Memphis gepflegt worden ift.

Dort verehrte man auch die Kuh, von der es hiefs, dafs fie durch die Berührung eines Mondftrahles zu feiner Mutter geworden. War ein neuer Apis gefunden, fo wurden Freudenfefte im ganzen Lande gefeiert, und man belohnte den Befitzer mit fürftlichen Gaben. Zunächft hatten die Priefter zu unterfuchen, ob ihm keines der heiligen Merkmale (nach Aelian achtundzwanzig) fehle. Sein Fell follte fchwarz fein, auf feiner Stirn mufste fich ein weifses Dreieck, auf feinem Rücken das Bild eines Geiers und auf feiner rechten Seite ein weifser Halbmond finden. Die Haare feines Schwanzes mufsten zweifarbig fein. Auch feine Zunge ward geprüft, denn es follte fich unter ihr ein dem Skarabäuskäfer gleichender Auswuchs zeigen. Es verfteht fich von felbft, dafs mancherlei Ceremonien bis zu feiner Einführung in den Tempel des Rā vorgenommen wurden. Nach feinem Tode ward er forgfältig balfamirt und feine Mumie in jene Grüfte übergeführt, vor deren Eingang wir uns befinden und deren Entdeckung Mariette felbft alfo befchreibt:

«Ich geftehe, dafs, als ich am 12. Nov. 1851 zum erften Mal in die Apisgruft eindrang, ich fo tief von Erftaunen ergriffen ward, dafs diefe Empfindung, obgleich fünf Jahre feitdem vergangen find, noch immer in meiner Seele nachklingt. Durch ein mir fchwer erklärliches Ungefähr war ein Gemach des Apisgrabes, das man im dreifsigften Jahre Ramfes II. vermauert hatte, den Plünderern des Denkmals entgangen, und ich war fo glücklich, es unberührt wieder zu finden. 3700 Jahre hatten nichts an feiner urfprünglichen Geftalt zu ändern vermocht. Die Finger des Aegypters, der den letzten Stein in das Gemäuer einfetzte, welches man, um die Thür zu verkleiden, errichtet hatte, waren noch auf dem Kalke erkennbar. Nackte Füfse hatten ihren Eindruck auf der Sandfchicht zurückgelaffen, die in einer Ecke der Todtenkammer lag. Nichts fehlte an diefer Stätte des Todes, an der feit beinahe vierzig Jahrhunderten ein balfamirter Ochfe ruhte. Mehr als einem Reifenden wird es fchrecklich erfcheinen, hier jahrelang *) allein in einer Wüfte zu leben; aber Entdeckungen wie die der Kammer Ramfes II. laffen Eindrücke zurück, denen gegenüber

*) Vier Jahre nahmen hier die Ausgrabungen des berühmten Entdeckers in Anfpruch.

154 Die Apisgräber.

alles Uebrige in Nichts verfinkt, und die man immer neu zu
beleben wünfcht.»

Jetzt öffnet unfer alter Führer das Thor, welches den Sand
von den Felfengängen und Gemächern abhält. Die beiden älteren
Abtheilungen der Apisgrüfte find unzugänglich geworden, nur die
fpätefte und fchönfte mit vierundfechzig Gräbern fteht den Be-
fuchern offen. Angelegt ward fie unter dem erften Pfamtik
(† 610 v. Chr.) aus dem fechsundzwanzigften faïtifchen Königs-
haufe und erfuhr noch unter den letzten Ptolemäern Erweiterungen.
Die Lichter in unferer Hand find entzündet. Wenn ein vor-
nehmer Befuch diefe Stätte betritt, fo wird fie durch Kerzen be-
leuchtet, welche auf einfachen, zu diefem Zweck bereit ftehenden
Holzgeftellen Platz finden, oder wohl auch durch Magnefiumlicht,
das die Nacht in hellen Tag verwandelt. Was hier dem Auge
begegnet, ift fchnell befchrieben. Ein Vorraum, ein langer Gang
mit Seitenkammern, in denen die Särge ftehen, links und rechts
und in der Nähe des Eingangs drei zufammenhängende Neben-
korridors, die fich an den Hauptgang fchliefsen wie der Haken
an den Grundftrich eines römifchen P. Das Alles ift in den
lebenden Stein gehauen und mifst in feiner Gefammtausdehnung
den dritten Theil eines Kilometers. Der Vorraum hatte, als
Mariette ihn öffnete, einer Infchriftengalerie geglichen, denn an
fünfhundert oben abgerundete Täfelchen waren als Weihgefchenke
frommer Pilger und zum Andenken an ihren Befuch diefer heiligen
Stätte an den Wänden befeftigt. Wenige von denen, die folches
Erinnerungsmal ftifteten, verfäumten es, auf der Steinplatte zu ver-
zeichnen, an welchem Jahre, Monat und Tage eines gewiffen
Königs der verftorbene Apis, den er befuchte, geboren, eingeführt
und beftattet worden fei. Man kann fich denken, dafs hiedurch
diefe kleinen, heute zum gröfsten Theil im Louvre befindlichen
Monumente für die Beftimmung der Regierungsfolge und Dauer
vieler Pharaonen die wichtigften Dienfte geleiftet haben.

Von den Stierfarkophagen blieben vierundzwanzig erhalten.
Viele unter den Seitenkammern des Felfenganges, in denen fie
fich erheben, find mit Kalkftein ausgemauert; fie felbft wurden
aus verfchiedenem Material verfertigt: die fchönften aus dunkler
Grauwacke, andere aus rothem Granit, die am wenigften koftbaren
aus Kalkftein. Die Sargkiften beftehen alle aus einem Stück, aber

nur auf dreien haben ſich Inſchriften erhalten. Auch der Phan-
taſielofe fühlt ſich dieſen Sarkophagen gegenüber zu glauben ver-
ſucht, dafs ihn ein Zauber in den Campoſanto einer Welt von
Rieſen verſetzt habe. Wir ſcheuen uns an dieſer Stelle, uns auf
kalte Zahlen zu berufen, aber der Leſer wird doch am leichteſten
eine ungefähre Vorſtellung von der Gröfse der Stierfärge gewinnen,
wenn er erfährt, dafs ſie durchſchnittlich, nach Abzug der Höh-
lung, 65,000 Kilogramm wiegen.

Vielleicht iſt es der gewaltige Unterſchied zwiſchen dem Vor-
ſtellungsbilde, das von einem Sarge in uns lebt, und den Särgen,
die hier vor uns ſtehen, die wir anfaſſen und in die wir ſteigen
können, der gerade hier die Seele des Beſuchers ſo lebhaft erregt.
Dazu kommen die Schauer, welche von allen Dingen ausgehen,
die uralt ſind, und auf die viele Generationen mit frommer Ehr-
furcht geſchaut haben. Vor der Habſucht des Menſchen freilich
halten dieſe Empfindungen nicht Stand. Auch die Apisgräber waren,
ſchon bevor der Sand ſie bedeckte, völlig ausgeraubt. Mariette
fand die Deckel der Sarkophage zurückgeſchoben und auf vielen
von ihnen als Zeichen der Verachtung vor dem Heidenwerke ein
Gehäuf von Steinen.

Bei dem älteren eingeſtürzten Theile der Stiergräber fand
Mariette eine Menſchenleiche mit einer goldenen Maske auf dem
Geſichte und vielen koſtbaren Schmuckſachen und Amuletten auf
der Bruſt. Wir haben ihre Entdeckung erwähnt. Es waren die Reſte
des Chā m ūs, des älteſten Sohnes Ramſes II., der in Memphis
Oberprieſter geweſen, und deſſen oft als eines beſonders frommen
Prinzen gedacht wird. Um ihn vor Anderen zu ehren, ſcheint
man ihn unter den heiligen Stieren beſtattet zu haben.

Grofs iſt die Zahl der zu Sakkāra vom Sande verſchütteten
Gräber, aber es können allhier nur die beiden ſchönſten unter
ihnen Erwähnung finden; es ſind diefs die ſogenannten Māſtaba
des Tī und Ptah-hotep, von denen nur die erſte den Reiſenden
offen zu ſtehen pflegt. Beide wurden von Reichsgrofsen errichtet,
die dem fünften, d. i. demjenigen Königshauſe dienten, welches
den Erbauern der Pyramiden von el-Gīfe folgte.

Durch eine in den Sand geſchnittene Gaſſe ſteigt man zu dem
Eingangsthore des Tī-Mauſoleums hernieder, und ſchon an den
Pfeilern, die ſich zu ſeiner Linken und Rechten erheben, begrüfst

uns das in Relief ausgeführte Bildnifs des Würdenträgers Tĭ, der
fich auf einen Stab ftützt. Die Infchriften lehren, dafs derfelbe
drei Pharaonen gedient hat und dafs er von unköniglichem Blute
war. Weiter erfahren wir, dafs dem Manne, der die höchften
priefterlichen Aemter bekleidet hatte und der fich rühmt, der
Freund und Kammerherr der Regenten, «thronend im Herzen feines
Herrn», ein geheimer Rath (Herr des Geheimniffes), ja auch ein
Vorfteher aller Arbeiten und des gefammten Schriftwefens feines
Gebieters gewefen zu fein, eine Prinzeffin zum Weibe gegeben
worden war. Mehrfach wird fie neben ihm abgebildet. Sie hiefs
Nefer-ḥotep-s, was «fchön ift ihr Friede» bedeutet, und fowohl
fie felbft als auch ihre Töchter werden überall als Verwandte des
Fürftenhaufes bezeichnet. Aufserdem ehrt fie ihr Gatte mit jenen
Titeln, auf welche alle ägyptifchen Frauen ein Anrecht zu haben
glaubten: «Herrin des Haufes», «die von ihrem Gatten Geliebte»,
«die Palme der Anmuth für ihren Gatten». Inmitten der offenen,
von zwölf Pfeilern umgebenen Halle mit ihren ftarken, nach aufsen
hin in dem Winkel einer Pyramidenfeite geneigten Mauern befand
fich der Schacht mit dem Sarge. Hier verfammelten fich die
Hinterbliebenen und Diener, um die Todtenopfer darzubringen.
Ein Korridor führte in die kleineren Grabkammern, wofelbft man
auch die Statue des Verftorbenen und feiner Gemahlin fand. Alle
Wände der Máftaba beftehen aus feinkörnigem Kalk und find mit
Reliefbildern von aufserordentlicher Zartheit bedeckt. Die Umriffe
find fcharf und klar, und wenn uns das Unvermögen, in per-
fpektivifcher Weife zu bilden, verletzt, fo zwingt uns die Deut-
lichkeit, mit der das, was dargeftellt werden foll, anfchaulich ge-
macht wird, zu lauter Bewunderung. Schöner und vollftändiger
noch als in den Gräbern von el-Gîfe tritt uns in den Máftaba des
Tĭ und Ptaḥ-ḥotep Alles entgegen, was das Leben eines vornehmen
Aegypters zierte und was ein folcher nach feinem Tode für fich
und für die Wohlfahrt feiner Seele von feinen Hinterbliebenen
begehrte.

Wie gerne möchten wir, von Wand zu Wand wandernd,
dem Lefer ein Bild nach dem andern vorführen, aber es ift uns
gerade an diefer Stelle nur das Bemerkenswerthefte hervorzuheben
geftattet. Zwifchen dem Hofdienfte, der Verwaltung ihres Befitzes
und den Vergnügungen unter den Ihren und beim Weidwerke

war das Leben diefer Grofsen getheilt. Mit blofsen Worten erzählen fie, welche Beziehungen fie mit dem Fürften vereinten; dagegen wird Alles, was ihren Befitz und ihre Lebensfreuden betrifft, auch in Bildern zur Darftellung gebracht. Wie in el-Gîfe, fo lernen wir auch hier den Beftand der Heerden des Verftorbenen kennen. Kein Konewka konnte das Profil eines Rindes, eines Efels, einer Gans oder eines Kranichs fchärfer umreifsen, als es diefe fchlichten Künftler vermochten. Sehr lebendig find die Szenen, welche uns zu Zeugen der Abfchlachtung der Ochsen machen. Dabei helfen überall kleine Beifchriften die Deutlichkeit der bildlichen Darftellungen vervollftändigen und die Theilnahme des Befchauers fteigern. Hier wird mitgetheilt, wie viel Mafs Fett das gefchlachtete Rind geben werde, da fteht über dem Auffeher fein Name, dort das muntere Wort, das Einer dem Andern zuruft. Viele Gefchäfte und Geräthe werden bei Namen genannt, und fo haben diefe Bilder die Erforfchung der altägyptifchen Sprache nicht wenig gefördert. Freilich überwiegt überall das Intereffe, welches fie als Beiträge zur Kulturgefchichte gewähren. Ihr hohes Alter ift unzweifelhaft, und doch fällt es fchwer, daran zu glauben, wenn man fieht, wie fefte Formen alle Verhältniffe des bürgerlichen Lebens zur Zeit ihrer Herftellung befafsen und wie man fchon damals die Schrift auch für den Bedarf des täglichen Lebens leicht benützte. Liegende Gründe und Menfchen waren des Menfchen befter Befitz. Da fehen wir fchriftkundige Beamte mit dem Griffel und dem Buche in der Hand, und vor ihnen die Hörigen ihres Herrn. Die Letzteren werden durch ihre Dorffchulzen vertreten und über ihnen ift zu lefen: «Herbeiführung der Ortsvorfteher zur Abfchätzung». Dafs man bei

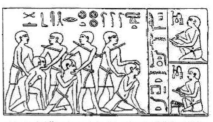

HERBEIFÜHRUNG DER ORTSVORSTEHER ZUR ABSCHÄTZUNG.

diefem Gefchäft wenig glimpflich verfuhr und dafs die Fellachen fchon damals ihre harten Steuern widerwillig zahlten, dafür zeugen die Stöcke unter den Armen der die Schulzen fefthaltenden Vögte. Die Hieroglyphenzeile zwifchen den Beamten und Bauern fagt:

«Schätzung durch den Hauptverwalter der Domäne.» — An einer andern Stelle werden, repräfentirt durch 36 weibliche Geftalten, welche allerlei ländliche Gaben herbeibringen, die dem Tɪ gehörenden Dörfer aufgeführt. Die über ihnen angebrachte Infchrift lautet: «Darbringung von Trank und Speife aus den Ortfchaften des in Unter- und Oberägypten gelegenen Familiengutes des Kammerherrn Tɪ.» Neben jeder Frau fteht der Name der Ortfchaft, die fie repräfentirt. Solch' ein grofser und weit auseinander gelegener Befitz ftellte den Grundherren die Aufgabe, für Verkehrsmittel Sorge zu tragen. Der Nil und die Kanäle waren damals wie heute die natürlichen Verbindungsftrafsen; darum wurde der Schiffsbau fleifsig geübt, und einige Darftellungen zeigen uns, mit wel-

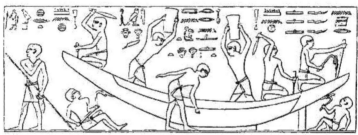

SCHIFFSBAUEREI.

chen Inftrumenten die Zimmerleute fich zu behelfen hatten, andere wieder die Geftalt der fertigen Nachen, Reife- und Laftfchiffe. Tau und Segel wurden benützt, aber an Stelle des beweglichen Steuers bediente man fich der Ruder in Menfchenhand.

Den beften Theil ihrer Einkünfte dankten die ägyptifchen Grofsen damals wie heute den von dem Nilfchlamm befruchteten Aeckern, und unfere Darftellungen geftatten uns, einer jeden Verrichtung des Landmanns als Augenzeugen beizuwohnen. Wir erwähnen hier nur den Pflüger bei der Arbeit und die das Korn austretenden Rinder. Auf dem erften Bilde fehen wir ein Paar mit dem Stirnjoch zu-

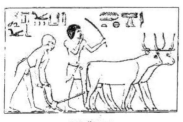

PFLÜGEN.

fammengekoppelte Ferfen. Ueber ihnen fteht: «Ein tüchtiges Ziehen»; über dem den Haken regierenden Bauern: «Das Arbeiten am Pfluge»; bei dem zweiten Bilde werden wir an das Bibelwort erinnert, man möge dem Ochfen, der drifcht, das Maul nicht verbinden. Diefe fchöne Lehre macht fich das vorderfte Rind, über dem man liest: «Tritt über, Heerde, tritt über!» zu nutze; aber

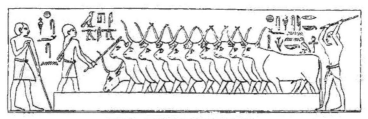

KORN AUSTRETENDE RINDER.

der Auffeher gibt ihm dafür den Stock zu koften. Andere Bilder zeigen die Saat und die Ziegenheerden, welche Korn in den feuchten Boden eintreten, das Schneiden der Aehren mit kleinen Sicheln, das Binden der Garben und das Heimfchaffen derfelben durch Efel.

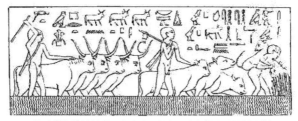

DURCH DAS WASSER GETRIEBENES HORNVIEH.

Selbft des «Stoppelns», der Nachlefe, gefchieht Erwähnung. Denken wir hiebei an das Buch Ruth, fo erinnert ein anderes Bild lebhaft genug an den Traum des Pharao, welchen Jofeph fo weife zu deuten wufste. Beim Anblick des Bildes einer Nilpferdjagd im Grabe des Ti denken wir des Behemot, d. i. des Nilpferdes im Buche Hiob. «Wie eherne Röhren,» heifst es dort, «find feine Knochen,» und weiter:

> «Er ift das Erftlingswerk der Wege Gottes,
> Ift er gemacht mit ihm zu fpielen?

Wenn ihm die Berge ihre Weide bieten
Und all des Felds Gethier dort luftig fpielt,
So ruht er unter Lotusbäumen,
Im Schutz des Rohres und des Sumpfes.»

In unferer Máftaba fehen wir auf einem Bilde, an dem fich
die Farben an vielen Stellen erhalten haben, den edlen Tɪ auf der
Nilpferdjagd. Doppelt fo grofs gebildet als feine Leute fteht er

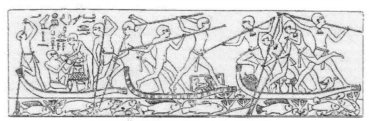

VERGNÜGUNGEN AUF DEM WASSER.

auf feinen Stab geftützt in dem von ungeheuer hohem Papyrus-
dickicht, in dem zahllofe Vögel niften, überragten Boote. Ein
Hippopotamus und ein Krokodil kämpfen miteinander, aber die
ganze Aufmerkfamkeit der Jäger ift auf ein ungeheures Nilpferd
gerichtet, das fchon von Stricken feftgehalten wird, und auf wel-
ches die Jäger des Tɪ, deren
Thätigkeit ihr Gebieter kaltblütig
leitet, Lanzen fchleudern. Das
Waffer wimmelt von befchuppten
Bewohnern, und das Ergebnifs
des Fifchzuges und des ergötz-
lichen Fifchftechens ift ungeheuer.
Am Lande werden die einzelnen

DAS EINPÖKELN DER FISCHE. Fifche zerfchnitten, getrocknet
und eingefalzen.

Nicht nur auf das Waffer, fondern auch in die Wüfte führt
die Jagdluft die Grofsen jener Zeit. In der Máftaba des Ptah-
hotep findet fich das Bild diefes Würdenträgers in beträchtlicher
Gröfse und vor ihm eine Reihe von Gemälden, die uns zu Zeugen
all feiner Vergnügungen machen. Gymnaftifche Spiele, Ringkämpfe,
ja das heute noch in den meiften Ländern am Mittelmeer beliebte
Fingerfpiel Morra, werden abgebildet.

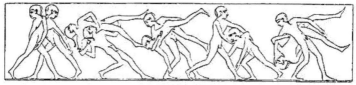

RINGSPIELE.

Mannigfach find die Gefchlechter der Thiere, denen er mit feinen Jägern nachftellt. Hier werden Antilopen mit dem Laffo

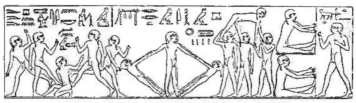

AKROBATISCHE UEBUNGEN UND MORRA-SPIEL.

gefangen, dort ftürzen fich mit breiten Halsbändern gefchmückte, wohlgefchulte Windhunde auf die erjagten Gazellen. Das Familienleben der Raubthiere, felbft das der Panther und Schakale, wird

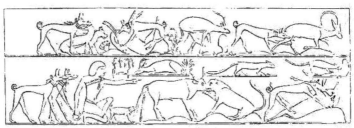

JAGDVERGNÜGEN.

belaufcht und abgebildet. Ein Löwe überfällt ein Rind. Auch der Hyäne, dem Ichneumon und Ameifenbär begegnen wir, im Grabe des Tⲧ fogar einem Hirfche.

Wer kennt die Namen und Zahl der Vögel, welche fich in dem Schlagnetze Ptaḥ-ḥotep's fangen? Die Jäger kehren heim und führen ihren Herren lebendig erbeutete Steinböcke, Gazellen und Löwen zu. Die letzteren hat man in wohlvergitterte Käfige

Ebers, Cicerone. 11

177

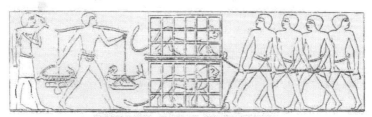

GEFANGENE THIERE DER WILDNISS.

gefperrt. Dem Diener Chnum-ḥotep folgen an Leinen, die er um feine Hand gefchlungen, einige Hunde, die Lieblinge feines Herrn, welche auch bei den Freuden im Innern des Haufes nicht neben ihm fehlen dürfen. Ein Affe und ein Zwerg werden als Spafs-

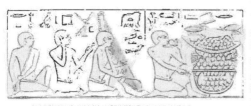

MUSIKALISCHE UNTERHALTUNG.

macher in den vor-
nehmen Familien
gehalten. Vor dem
auf feinem löwen-
füfsigen Thronfeffel
raftenden Ptaḥ-ḥotep
fchmaufen die Sei-
nen und bewähren
im Harfen- und im

Flötenfpielen ihre Kunft. Der Erfte, dem wir eine Nachbildung diefer Darftellungen verdanken, der verdienftvolle Aegyptolog Dümichen in Strafsburg, nimmt es dem alten Würdenträger übel, dafs er diefem Konzerte feine Hunde beiwohnen läfst, und traut ihm gar zu, dafs er fich mehr an dem Accompagnement feiner Jagdgenoffen, als an dem vorgetragenen Mufikftück ergötzt habe.

Wahrlich, es hält fchwer, in diefen Gräbern den Ernft zu bewahren. Es weht ein fo munterer Zug durch diefe Bilder und Darftellungen, als gäben fie dem Wunfche des Verftorbenen Ausdruck, feiner in Freuden zu gedenken. Da ruft ein Schiffsführer den langfamen Leuten zu: «Ihr feid wie die Affen». Neben den Ziegenheerden, die ihr Führer durch einen Korb voll Futter lockt, ihm über die Saat zu folgen, ift zu lefen: «So liebt man die Arbeit». Eine Regatta wird vor Tᵢ aufgeführt und ein Bootsmann ruft feinem Gegner zu: «Du bift von herausgehender Hand», d. h. «Du bift heftig!» — Ueber laufenden Efeln heifst es: «Man liebt den Schnellen und prügelt den Faulen, darum eilet herbei». Bei

Schnittern ſteht geſchrieben: «Das iſt das Sicheln; ich ſage, thut es in der paſſenden Zeit». Den Aehren wird zugerufen: «Ihr ſeid zeitig» oder «Ihr ſeid nun groſs». Ein Ochſe wird geſchlachtet; der eine

TAUBEN.

Knecht mahnt den andern: «Halt doch;» die Entgegnung lautet: «Ich thu' es ja recht ſehr». Bei einer ähnlichen Szene hebt ein Mann das Bein eines getödteten Rindes auf und berührt mit den Fingern ſeiner ausgeſtreckten Hand den Mund eines Andern. Dabei ruft er: «Schau dieſes Blut», und ſein Genoſſe antwortet: «Es iſt rein». Allerliebſt ſind die Heerden der Tauben, welche man in Aegypten ſchon früh zu Botendienſten zu verwenden verſtand und die heute noch auch in den ärmſten Fellachhütten gehalten werden. Unter den Jagd-

TAUBENHEERDE.

ſzenen befindet ſich manche derb ſpaſshafte. Dennoch wird auch des Todes gedacht. Einzelne Darſtellungen zeigen uns den Leichenzug eines verſtorbenen Groſsen. Klagende Frauen eröffnen den Zug, und es folgen ihnen Opferſtiere, ſowie Prieſter, welche Rauchwerk verbrennen und den Boden mit geweihten Eſſenzen beſprengen. Neben dem Sarkophag ſchreitet die Wittwe dahin, und hinter ihm ſehen wir die Kinder und Beamten des Verſtorbenen, denen zahlreiche Diener mit Opfergaben folgen. Viele Inſchriften ſind dem Hüter der Unterwelt, dem Geleiter der Seelen in's Jenſeits, dem ſchakalköpfigen Anubis gewidmet; auch vergaſs man nicht, die Art und Zahl der den Manen des Verſtorbenen darzubringenden Spenden und die Feſte zu verzeichnen, an denen ſie auf dem Altar in der Máſtaba niedergelegt werden ſollten.

Von den zahlreichen anderen Grüften in dieſer weiten Nekropole ruhen die meiſten und auch diejenigen, welche der Eifer der Gelehrten ſchon frei gelegt hatte, wiederum unter dem Sande. Von manchen lieſse ſich Bemerkenswerthes berichten, namentlich von einer für den Würdenträger Tunrei hergeſtellten, in der Mariette eine lange Reihe von Königsnamen fand, die bei der Wieder-

herſtellung der ägyptiſchen Geſchichte gute Dienſte geleiſtet haben. — Zahllos iſt die Menge der gerade hier in den letzten Jahrzehnten gefundenen Denkmäler von Stein, Holz, Bronze und anderem Material. Auch ſehr ſchön gearbeiteter goldener Frauenſchmuck, beſetzt mit Blutjaſpis, Türkiſen, Lapis Lazuli und anderem Geſtein, iſt in dieſem Theile der Nekropole von Memphis zu Tage gefördert worden. Einige der allervorzüglichſten Denkmäler aus dem früheſten Alterthum, die wir im Muſeum von Bulak kennen lernen werden, ſtammen aus Sakkāra.

Viele Tage nimmt ein eingehendes Studium dieſer Nekropole in Anſpruch. Wer tiefer in die Wüſte hineinreitet, um das merkwürdige, «Máſtaba Farʿūn» genannte Bauwerk zu beſuchen, welches vielleicht für das Schlachthaus gehalten werden darf, in dem die zahlloſen, hier geopferten Thiere getödtet worden ſind, der wird nicht ſelten einer Karawane von Beduinen aus den libyſchen Oaſen begegnen, die hier nach einer beſchwerlichen Reiſe durch die waſſerloſe Wüſte ſich der Nähe des vollen Nilſtroms freut und vor ihrem Einzuge in das aus der Ferne winkende Kairo zum letzten Male raſtet.

Von Grab zu Grab wandernd haben wir Zeit und Stunde vergeſſen. Die ſtille Nacht breitet ſich über die weiten Todtenfelder; nur das widrige Geheul der Hyänen durchbricht das Schweigen der Einöde. Der Mond iſt aufgegangen und wirft ſeinen zarten, ſilbernen Strahlenſchleier über die Pyramiden, die Hügelketten der Wüſte und den grünen Streifen des Fruchtlandes.

Kairo.

Die Entstehung der Stadt.

n einem der Märchen der «Taufend und eine Nacht» preist ein Mann von Moful Bagdad als «Stadt des Friedens» und «die Mutter der Welt»; der Aeltefte unter den Anwefenden entgegnet ihm aber: «Wer die Stadt Kairo nicht gefehen, hat die Welt nicht gefehen. Ihre Erde ift Gold, ihre Weiber find ein Zauber und der Nil ift ein Wunder.» In der folgenden Nacht läfst dann Schehersäd die Reize der Pyramidenftadt mit folgenden begeifterten Worten preifen: «Was ift gegen den Anblick diefer Stätte die Wonne, feiner Geliebten entgegen zu fchauen! Wer fie gefehen, der gefteht, dafs es für das Auge keinen höheren Genufs gibt; und denkt Jemand an die Nacht, in welcher der Nil die gewünfchte Höhe erreicht, fo gibt er den Pokal voll Rebenfaft Demjenigen zurück, welcher ihn überreicht, und läfst das Waffer wieder zu feiner Quelle fliefsen (d. h. er mag nichts Anderes mehr). Und fiehft Du die Infel Röda mit ihren fchattigen Bäumen, fo wirft Du in ein freudiges Entzücken verfetzt, und ftehft Du bei Kairo am Nil, wenn er bei Sonnenuntergang mit dem Gewande der Sonne fich umhüllt, fo wirft Du von einem fanften Zephyr, der die fchattigen Ufer umweht, ganz neu belebt.»

Das find hoch klingende Worte, welche die glühende Einbildungskraft des Dichters mit ebenfo feurigen Farben bekleidet, wie die Sonne bei ihrem Scheiden den ägyptifchen Himmel. Und doch! Wer auch immer auf der Höhe der Citadelle von Kairo geftanden, feinen Minaretenwald und den Nil und die Pyramiden

am weftlichen Horizont überfchaut, feine Strafsen und Gaffen,
feine Bazare und Mofcheen, feine Plätze und Gärten befucht und
fich in das bunte, wechfelvolle, überreich ftrömende Leben und
Drängen und Treiben feiner Bewohner gemifcht hat, der wird, und
hätte auch die Schickung feiner Seele die holde Gabe der Ein-
bildungskraft und feinem Herzen jede dichterifche Regung verfagt,
an die Tage feines Aufenthaltes in Kairo denken wie an die Zeit,
in der es ihm im Reiche der Märchen zu leben vergönnt war.

Hier zu wandeln heifst Neuem begegnen, hier zu fchauen
bringt Genufs, hier zu beobachten und zu lernen ift Eins. Niemand
hat Kairo verlaffen ohne Gewinn und ohne Schaden; denn wenn
auch Jeder von dort mannigfaltige Eindrücke und lang nach-
leuchtende Erinnerungen mit fich heim nimmt, fo fchleicht fich
doch zugleich mit ihnen die Sehnfucht in's Herz, die ihn wie mit
winkenden Händen an den Nil zurückruft. Wer von diefes Stromes
Waffer getrunken, fagt der Araber, fehnt fich ewig nach ihm
zurück, und «man wandelt nicht ungeftraft unter Palmen».

Wie erklären wir den Zauber, den diefe merkwürdige Stadt
niemals zu üben verfehlt? Gerade in ihren reizvollften Theilen
ift fie keineswegs das, was wir unter einer «fchönen Stadt» ver-
ftehen. Das Gebirge, an das fie fich lehnt, ift von jeder Vege-
tation entblöfst, und fie gehört zu den jüngften Grofsftädten des
Orients. Eines freilich hat fie vor allen anderen uns bekannten
Orten voraus: fie ift fo reich an Wechfel, dafs uns in ihr ein
kurzer Ritt mit fo verfchiedenartigen Kulturelementen, Kunft-
leiftungen und natürlichen Gegenfätzen zufammenführt, wie fonft
nirgends. Drei Erdtheile berühren fich hier mit den Stirnen.

Noch find wir bedeckt mit dem Staube, den der Wüftenwind
uns mitten unter den grofsartigften Reften aus der Pharaonenzeit
entgegenführte, und fchon ftehen wir auf dem forgfam gefprengten
Trottoir einer Strafse, zu deren beiden Seiten fich fchmucke
Häufer in europäifcher Bauart erheben. Wenige Schritte wandern
wir weiter und eine fchattige Gaffe nimmt uns auf, in der wir
wie zwifchen zwei hohen Steinmauern dahinwandern. Kein Fenfter
mit blitzenden Scheiben vermittelt hier freundlich den Strafsen-
verkehr mit dem häuslichen Leben; wohl aber ragen mit hölzer-
nem Gitterwerk feft verfchloffene Erker vor uns, hinter uns, über
uns, zur Rechten wie zur Linken in die Gaffe hinein und ent-

ziehen Alles, was hinter ihnen haust und fich regt, den Blicken der Vorüberfchreitenden und der Nachbarn. Durch die Fugen und Oeffnungen diefer in reichen Muftern aus zierlich gedrehten Holzftäbchen zufammengefetzten Erkerverkleidungen fchaut wohl manch' arabifches Weiberauge auf uns nieder, denn das Mafchrebīje genannte Gitter läfst Luft in die Frauengemächer und geftattet den Schönen zu fehen, ohne gefehen zu werden. Der Name diefer Vorbauten, welche zu den unvergefslichen Eigenthümlichkeiten der Strafsen des älteren Kairo gehören, kommt von dem arabifchen Scharāb, d. i. «Getränk», weil man die «Gullen» genannten poröfen Waffergefäfse, um ihren Inhalt kühl zu erhalten, in ihnen, und zwar in runden Vertiefungen am Boden des Erkers, der Luft auszufetzen pflegt. In diefen echt orientalifchen Gaffen, in denen kaum ein Reiter dem andern ausweichen kann, ift es immer fchattig und kühl, und darum hat der Kairener Recht, wenn er fie den breiten Strafsen in den neu angelegten Vierteln vorzieht.

Wir ftreben einer der grofsen Verkehrsadern zu und reiten an der hohen Pforte einer Mofchee vorüber. Fromme Muslimen treten aus ihr hervor und gehen höflich den Franziskanermönchen aus dem Wege, die neben dem Heiligthume des Allah ernften Rath zu halten fcheinen. Jetzt nimmt eine breitere Strafse uns auf. Welch' ein Gedränge von Menfchen, Thieren und Wagen! Früher hörte man hier wohl die Erfteren reden und rufen und hie und da das Gefchrei eines Efels oder das Gebrüll eines Kameels, aber nirgends wurde das Ohr von dem raffelnden Lärm der europäifchen Städte verletzt, denn über den weichen, ungepflafterten Fahrdamm rollten die Wagen geräufchlos dahin. Jetzt hat man die Muski, die Hauptverkehrsader Kairo's, thörichterweife mit Asphalt bedeckt, von dem der Schwung der Räder und der Schlag der Hufe laut wiederhallt und auf dem am Mittag die Sohle des Fufsgängers brennt. Kaum haben wir uns den Weg gebahnt durch das drängende Gewimmel, und fchon ftehen wir auf einem öden Platze mit zufammenftürzenden Häufern, über denen Geier kreifen und in deren Schutt verkommene Strafsenhunde nach Knochen fuchen. Trockenes, ftaubiges Geröll, in dem felbft das Unkraut Wurzel zu fchlagen verfchmäht, lagert hier in gewaltigen Haufen, während dort hinter jener Mauer in dem wohlbewäfferten Garten eines Grofsen fich die Gewächfe mehrerer Zonen, faftftrotzend

und in wunderbar fchnellem Wuchfe, zufammenfinden. Vor der
Pforte des Parks befteigt ein Eunuch ein reich gefchirrtes arabifches
Rofs und fchaut finfter blickend auf die fchönen Europäerinnen,
die unverfchleiert und lachend in ihrer offenen Wiener Kutfche
an ihm vorüber braufen. Ein Läufer bahnt den eilenden Roffen
den Weg durch die Menge, bis fie vor einem glänzenden Laden,
an deffen Schaufenfter Alles, was die Hauptftädte Europas für den
Frauenputz erfinnen, zum Kaufe reizt, ftille ftehen. Ihm gegenüber
hält ein arabifcher Mann feinen erbärmlichen, mit keinem Namen
zu benennenden Kram auf einem elenden Karren feil. Ein langer
Zug von Kameelen zwingt uns zum Ausweichen. Wie Schiffe,
die ein Schleppdampfer nach fich zieht, ift eins an das andere
befeftigt, und jedes trägt auf dem höckerigen Rücken einen Waaren-
ballen, den es dem Bahnhofe zuführt. Hier vermifcht fich der
Pfiff der Lokomotive mit dem grunzenden Gebrüll der geduldigen
Laftthiere. In dem herrlichen Ziergarten des Esbekijeplatzes fitzt
die fchwarze Wärterin eines arabifchen Kindes neben der franzö-
fifchen Bonne mit ihrem blondlockigen Pflegling, hier entzündet
der italienifche Stutzer oder englifche Soldat feine Cigarette an
der eines nubifchen Burfchen. Aus den offenen Fenftern eines
mit Marmortifchen und vergoldeten Spiegeln gefchmückten Feft-
faales fchallen Dir die neueften europäifchen Weifen, vorgetragen
von einer Damenkapelle, entgegen. Du laufcheft auf die freund-
lichen Töne; aber Dich fchreckt der helle Klang des Goldes,
welches von erregten Spielern in einem Nebenraume der Mufikhalle
auf den Roulettetifch geworfen wird. Eine Seitengaffe mit vielen
Erkern und fein gedrechfelten Haremsfenftern nimmt Dich auf.
Dort fitzen vor einer Kaffeefpelunke im Erdgefchoffe braune und
fchwarze Leute, die mit grofsem Behagen dem näfelnden Recitativ
eines Volksfängers laufchen. Deinem verwöhnten Ohre bringt
diefe einfache Mufik kein Ergötzen und Du ftrebft in's Freie. In
einer fchönen Allee reiteft Du unter fchattigen Lebbachbäumen
dahin, aber bald findeft Du Dich wieder zwifchen den Häufer-
reihen einer fchmalen, bunt belebten Strafse. Von fern fchimmert
Dir der breite Nil, und wenn Du näher kommft, blickt Dir ein
Wald von Maften entgegen. Das ift der Hafen von Bulak. Neben
dem reich ausgeftatteten Dampfer landet foeben ein plumpes nubi-
fches Frachtfchiff mit zerriffenen lateinifchen Segeln, das die

gleichen Formen trägt wie die Boote, welche wir auf den Denk-
mälern aus der Pharaonenzeit die Tribute des Sudän nach Aegypten
bringen fehen. Unweit des Hafens erhebt fich ein ftattliches
Mufeum, in dem fich die Denkmäler aus alter Zeit gemäfs den
höchften Anforderungen der Wiffenfchaft des Abendlandes auf-
geftellt finden, und von allen Aegyptern, die an diefer Anftalt
vorüberziehen, werden fich unter hundert kaum drei finden, die
ihr eigenes Lebensalter anzugeben oder Dir gar zu fagen vermögen,
ob der Pharao — denn mit diefem Namen bezeichnet er die ge-
fammte Reihe der vorchriftlichen Beherrfcher feiner Heimat — vor
dreihundert oder dreitaufend Jahren gelebt habe. Und doch! Mitten
unter diefen Unwiffenden wird nach Wiffen und Erkenntnifs ge-
rungen! In jenem grofsen Gebäude zu Bulak ziehen feine ägyp-
tifche Hände die mit arabifchen Typen forgfältig gedruckten Bogen
gelehrter muslimifcher Werke aus europäifchen Schnellpreffen. Wen-
den wir der «Staatsdruckerei» und dem Hafenorte den Rücken und
kehren wir zu dem eigentlichen Kairo zurück, fo werden wir in
den Höfen der Univerfitäts-Mofchee el-Ashar, von der wir Aus-
führlicheres zu berichten gedenken, mehr Studirende finden, als
in irgend einer Hochfchule des Abendlandes.

Wie ein Mofaikgemälde von Gegenfätzen erfcheint diefe merk-
würdige Stadt. Heute trägt noch des Bildes Untergrund die Farbe
des Orients, aber eine morgenländifche Figur nach der andern
wird von einer abendländifchen verdrängt, und wer Kairo als
Centralftätte des orientalifchen Lebens kennen zu lernen wünfcht,
der darf wahrlich nicht fäumen!

Möge der Lefer uns folgen. Uns hindert keine Schranke
des Raums und der Zeit. Die Pforten der Paläfte, die Thore
der Mofcheen und Schulen, ja die innerften Gemächer des Haufes
werden fich uns nicht verfchliefsen, und wir gedenken das Leben
der Kairener, der Grofsen und Kleinen, von der Wiege bis zum
Grabe zu verfolgen. ·Als Zufchauer ihrer Arbeit und als Genoffen
ihrer Fefte werden wir uns bei ihnen einführen, und uns da, wo
bewährten Freunden ein freierer Zutritt offen ftand, als uns felbft,
auf ihre Mittheilungen ftützen. — Es wird gelten, Kairo in diefen
Blättern zu zeigen, wie es ift; aber damit diefs uns gelinge, wird
es nöthig fein, uns zu vergegenwärtigen, wie es geworden.

Memphis, die alte Hauptftadt von Unterägypten, die wir

kennen, darf die Mutter Kairo's genannt werden. Es lag am
weſtlichen Ufer des Nils, während ſeine jüngere Tochter ſich am
öſtlichen Rande des Stromes unter dem Mokattamgebirge, zwiſchen
Wüſtenſand und prachtvollen Gärten ausbreitet. Das Kalkgebirge
mit der Citadelle dient Kairo gleichſam zur Stütze, während der Nil,
welcher in ſchnellem Lauf an den Gartenmauern und Landungs-
plätzen ſeiner weſtlichen Vorſtädte vorbeirauſcht, es zum lebendigen
Verkehr und zum Streben in's Weite ladet.

Das Gebirge hinter der Stadt iſt völlig nackt und vegetationslos.
Bevor Gott der Herr, ſo erzählt eine alte Sage, ſich Moſe auf dem
Sinai zeigte, theilte er allen Bergen mit, dafs er auf einem von
ihnen mit ſeinem Auserwählten zu reden gedenke. Alsbald reckten
und ſtreckten ſie ſich alle, um grofs zu erſcheinen. Nur Zion,
der Berg, auf dem Jeruſalem ſtand, beugte und neigte ſich. Da
befahl der Herr, um ihn für ſolche Demuth zu belohnen, dafs die
anderen Berge ihn mit dem Pflanzenwuchſe, der ſie ſchmückte,
bekleiden ſollten. Der Mokattam trennte ſich zu Gunſten Zions
von allem Grün und empfing daher ſeinen Namen, welcher an
ein arabiſches Wort erinnert, welches «trennen» bedeutet.

Während der Glanzzeit von Memphis befanden ſich den Pyra-
miden gegenüber auf dem öſtlichen Nilufer nur kleinere Ortſchaften.
Die eine ſüdlichſte ſtand im Zuſammenhange mit den gewaltigen
Steinbrüchen, welche das Baumaterial für die Denkmäler der alten
Pharaonenreſidenz lieferten.

Wir haben dieſelben bereits kennen gelernt und die griechiſche
Sage erwähnt, nach der bei dem heutigen Turra nördlich von Kairo
die gefangenen Trojaner angeſiedelt worden wären, welche der heim-
kehrende Menelaos nach der Einnahme von Ilion nach Aegypten ge-
bracht haben ſollte. Woher Herodot die Kunde von der freundlichen
Beziehung des Menelaos zu einem Beherrſcher des Nilthals genommen
und welchen Pharao er unter dem Zeitgenoſſen und Gaſtfreund des
Führers der Achäerſchaaren meinte, wird ſich ſchwerlich jemals
ergründen laſſen; ja diefs Alles ſieht aus wie eine von den helleni-
ſchen Dolmetſchern unter den letzten nationalen Königen, welche
das Nilthal den Fremden eröffnet hatten, erſonnene Mythe.

Eine andere früh erwähnte Niederlaſſung, aus deren Erweite-
rung ſpäter der älteſte Theil von Kairo hervorgehen ſollte, hiefs
Babylon, und es ward erzählt, dafs ſie ihren Urſprung den mit

Kambyfes nach Aegypten gekommenen Babyloniern verdanke. Wir werden fpäter auf fie zurückzukommen, jetzt aber zunächft einen Blick auf den dritten und gröfsten, hier fchon in alter Zeit blühenden Ort zu werfen haben. Wir meinen die ehrwürdige Sonnenftadt Heliopolis. Sie lag wenige Kilometer nordöftlich vom heutigen Kairo und gehörte zu den berühmteften Kultusftätten des gefammten Alterthums. Niemand wird den Platz, auf dem fie geftanden, unbefucht laffen, denn es gibt dort einen Baum, einen Quell und einen Stein zu fehen, die alle drei zu den vorzüglichften Wundern Aegyptens gezählt werden, und aufserdem gehört es zu den angenehmften Dingen, im Sattel oder Wagen früh Morgens oder wenn die Schatten länger zu werden beginnen, hier hinaus zu fpazieren.

Sobald wir die Häufer der Stadt hinter uns und den el-Chalîg genannten Stadtkanal überfchritten haben, zeigt fich die grofse Gebäudemaffe der 'Abbasîje mit ihren Kafernen, ihrer Militärfchule und Sternwarte. Zu unferer Rechten fehen wir die grofse, mit Holztribünen verfehene Bahn, auf der im Monat Januar die Wett-rennen abgehalten werden. Da treten englifche und arabifche Pferde in die Schranken, und die erfteren pflegen während des nur wenige Minuten dauernden Ringens die Beduinenroffe zu be-fiegen, welche fo viel fchöner find als fie und ihre nordifchen Nebenbuhler an Dauerhaftigkeit weit übertreffen. Der dunkelfarbige Reitknecht fitzt nicht weniger feft im Sattel als der englifche, und doch fchaut des Letzteren berufsmäfsig kurze Geftalt mit ftolzer Verachtung zu der kümmerlich genährten des Erfteren hinauf. In keiner Klaffe der Bevölkerung von Kairo ift auch der Raffenhafs fo lebendig wie unter den Kutfchern und Bereitern. Der Araber liebt das Pferd und will auf feinem heimifchen Boden keinen Fremden zu feiner Pflege zulaffen. Darum ift es — und zwar lange vor der gewaltfamen Einmifchung Grofsbritanniens in die Gefchicke Aegyptens — nicht felten gefchehen, dafs auf die von reichen Aegyptern eingeführten englifchen Jockeys mörderifche Angriffe von ihren braunen Nebenbuhlern verfucht worden find. Oftmals läfst man auch Dromedare rennen, und es gewährt einen befremdlichen Anblick, wenn die «vorweltlichen Geftalten» der Wüftenfchiffe die langen, fteifen Beine mit den platten, weichen Füfsen behend zu regen und im fchnellen Laufe nach vorn und

hinten zu werfen beginnen. Mit kreifchenden Rufen werden fie von ihren gebräunten Lenkern angefeuert, aber fie erreichen trotz aller Anftrengung der Letzteren und ihrer eigenen Kraft niemals die Schnelligkeit der Pferde. Freilich wohnt ihnen die Fähigkeit inne, noch lange fortzulaufen, wenn das ihnen in der erften Stunde weit vorangeeilte Pferd fchon längft röchelnd zufammengefunken ift. «Hegīn» werden die fchnell laufenden Dromedare genannt, und wie hoch im Werthe die beften unter ihnen ftehen und welche unglaublichen Strecken fie, ohne zu raften, zurückzulegen vermögen, das werden wir an einer andern Stelle zu zeigen haben.

Kaum ift die 'Abbasīje unferen Blicken entfchwunden und fchon umweht uns die reine Luft der Wüfte, deren Saum von unferem Wege berührt wird. Staubig und heifs ift die Strafse; aber bald werden wir von dem Schatten der Lebbachbäume zu unferer Rechten und Linken gedeckt, und wenn wir uns dem Schloffe nähern, welches der Chedīw Taufīk-Pafcha als Kronprinz bewohnte, fo erfreut uns der Anblick von wohlbewäfferten Feldern, üppig grünenden Gärten und reiche Frucht tragenden Weinpflanzungen. Fragt man den Bauer, wann er das Korn gefäet habe, welches jetzt mit reifen Aehren der Ernte wartet, fragt man den Arbeiter am Wege, wann der Akazienbaum gepflanzt wurde, der jetzt mit breiter Krone den Weg überdacht, oder der fchöne Eukalyptus, welcher dort den Zaun überragt, fo wird man Antworten erhalten, an die es zu glauben fchwer fällt. Bäume, die 1869 vor Kurzem gepflanzt worden waren und der Stütze bedurften, begannen, als ich fie 1873 wieder fah, ihre Krone weit auszubreiten. Der für Aegypten fchon feit Jahren fo charakteriftifche Lebbachbaum (Albizzia Lebbek) foll erft unter Muhamed 'Ali aus Oftindien in das Nilthal eingeführt worden fein, und der Botaniker Schweinfurth theilt mit, dafs diefer Baum es geftatte, das Stecklingefetzen, welches bei anderen Bäumen nur durch junge Reifer und Zweige ermöglicht wird, mit feinen ftarken Aeften oder gar den Stammftücken felbft vorzunehmen.

Viele von den Gärten an unferem Wege find fchöner, üppiger, beffer gehalten als der von el-Matarīje, vor welchem wir aus dem Sattel fpringen; aber keiner kann fich mit ihm an Berühmtheit meffen, denn in feiner Mitte erhebt fich, nunmehr von einem Gitter umgeben, eine Sykomore, unter der bei ihrer Flucht nach Aegypten

Maria mit dem Chriftuskinde geraftet haben foll. Der Chedîw Ismaʿil hat fie während feines Aufenthalts zu Paris 1867 galanterweife der Kaiferin Eugenie von Frankreich gefchenkt. Sie ift von hohem Alter, aber wir dürfen fie nur als Nachfolgerin eines älteren Baumes betrachten, der fchon, als Vansleb 1672 el-Matarîje befuchte, eingegangen war. Diefem glaubwürdigen Manne erzählten Mönche zu Kairo, dafs der Marienbaum im Jahre 1656 vor Alter zufammengeftürzt fei, und zeigten ihm feine Ueberbleibfel, die als fehr köftliche Reliquien verwahrt wurden. Freilich gaben die Gärtner einen Baumftumpf für die Refte der alten Sykomore aus. — Unweit des heutigen, zerfreffenen und zerborftenen Stammes des Marienbaums von el-Matarîje, der genau auf die Stelle des alten gefetzt worden zu fein fcheint und in welchen zahlreiche Wanderer ihre Namen gefchnitten haben, entquillt ein Born mit füfsem Waffer der Erde, welche fonft in diefen Breiten nur falziges, bitterliches Nafs zu fpenden pflegt, und tränkt den Garten mit Hülfe eines doppelten Schöpfrades. Schon im frühen Alterthum wird er erwähnt, und wenn die Balfamfträucher, deren Blätter der Italiener Brocardi mit denen des Majoran_vergleicht, wie man Jahrhunderte lang fälfchlich glaubte, hier und nur hier gedeihen konnten, fo wurde das dem wohlthätigen Einfluffe feines Waffers zugefchrieben, das mit in die Marienlegende verflochten ward. Das Chriftkindlein, heifst es, fei in unferem Quell gebadet worden und feitdem habe er nicht aufgehört mit füfsem Waffer zu fliefsen. An einer andern Stelle wird erzählt, Maria habe die Windeln des Heilandes hier gewafchen, und wo dabei ein Tropfen auf die Erde gefallen, fei eine Balfamftaude entftanden. Als die Verfolger fich den Raftenden nahten, foll fich die Jungfrau mit dem Kinde in eine Spalte der Sykomore verborgen und eine Spinne fie durch ihr Gewebe den Blicken der Suchenden entzogen haben. Wie Vieles mag doch heidnifch fein an diefer Legende! Jedenfalls weifs die ägyptifche Mythe von einem Gotte zu erzählen, der in einem Baume vor feinen Verfolgern gefichert ward, und ferner von Balfampflanzen und edlen Effenzen, die aus dem Nafs entftanden, mit dem das Auge der Himmelsbewohner die Erde benetzte.

Die Araber pflegten unfern Garten und feine Umgebung, mit Einfchlufs der eine kleine Viertelftunde von ihm entfernten Trümmer von Heliopolis, 'Ain Schems zu nennen, was gewöhnlich mit

Hinblick auf den erwähnten Brunnen «Sonnenquell» überfetzt wird;
es fcheint aber in Wirklichkeit «Sonnenauge» zu bedeuten. —
Diefen Namen führte ein Götze, der unter den Trümmern von
Heliopolis ftehen geblieben war, und von dem es hiefs, dafs er
Jeden, der ein Amt verwalte und ihn anzufehen wage, feiner
Würde entkleide. Der Sultan Achmed Ibn-Tulūn foll von diefer
Sage gehört, fich vor den Götzen hingeftellt und den Steinmetzen
befohlen haben, ihn zu zerftören. Darauf, heifst es, fei er, von
dem wir doch wiffen, dafs er in Syrien feinen Leiden erlag, nach
einer Krankheit von zehn Monaten geftorben. Diefer «das Sonnen-
auge» genannte Götze war kaum etwas Anderes als eine ägyptifche
Statue, welche vor Jahren in den weiten Hallen des Heiligthums
von Heliopolis geftanden.

Der berühmte Sonnentempel, der Mittelpunkt des Sonnendienftes
in Aegypten, ift der einzige am Nil, welcher uns von einem Griechen
(dem Geographen Strabo) genau befchrieben worden ift, und darum
haben wir es befonders lebhaft zu beklagen, dafs an ihm das Wort
des Jeremia in Erfüllung gegangen: «Er wird die Bildfäule im
Sonnentempel (Beth Schemefch) in Aegyptenland zerbrechen und
die ägyptifchen Götzenhäufer mit Feuer verbrennen.»

In zehn Minuten haben wir feine fpärlichen Trümmer erreicht
und ftehen vor einem ftattlichen Obelisken, dem älteften von allen
Denkmälern diefer Art, dem einzigen, das, obgleich es in der
frühen Zeit vor dem Einfalle der Hykfos errichtet ward, heute
noch mit der Spitze gen Himmel weist. Da die Obelisken dem
Sonnengotte heilig gewefen find, fo kann es uns nicht wundern,
dafs es von der Sonnenftadt Heliopolis heifst, fie fei voll gewefen
von Obelisken. Trümmer derfelben waren noch zur Zeit des
'Abdu'l-Latīf in folcher Menge vorhanden, dafs er fie unzählbar
nennt. Die meiften Spitzfäulen, welche die Cäfaren nach Rom,
Konftantinopel und Alexandria verfetzten (auch die Nadeln der
Kleopatra), waren urfprünglich hier vor den Thoren des Sonnen-
tempels aufgeftellt worden, und zwar niemals einzeln, fondern
immer paarweis. Auch der Obelisk, den wir jetzt bewundern, hat
feinen Bruder gehabt, der um 1160 unferer Zeitrechnung, nicht
um 1260, wie Makrīsi berichtet, zu Boden geftürzt ift. Auf beiden
haben Araber noch die kupferne Bekleidung der Spitze und den
Grünfpan gefehen, welcher ihre rothbraunen Seiten faftgrün färbte.

Die Trümmer des geftürzten Obelisken liegen vielleicht noch tief
unter der Erde in der Nähe feines ftandfefteren Gefährten, der
vor länger als viertaufend Jahren durch den Pharao Ufertefen I.
vor den Thoren des Sonnentempels zur Auffellung kam. Die
an allen vier Seiten gleichen Infchriften zeigen den einfachen und
grofsen Stil der Zeit ihrer Entftehung, fie nennen den Namen deffen,
dem unfer Obelisk feine Herftellung verdankt, und lehren, dafs
er beim feftlichen Beginn einer Periode von dreifsig Jahren er-
richtet worden ift. Sein Fufs fteckt tief in der Erde, denn feit
feiner Auffellung hat fich der ihn umgebende Boden in Folge
der Ablagerung des Nilfchlamms um 1,88 Meter erhoben und in
den ihn bedeckenden Infchriften haben zahlreiche Wefpenfchwärme
ihre Nefter gebaut. In der Chalifenzeit hiefsen er und fein Bruder
«die Nadeln des Pharao».

Schon fehr früh wird Heliopolis, das die Aegypter An und
die Hebräer On nannten, erwähnt. Der Sonnentempel in feiner
Mitte war fo alt wie die Verehrung des Tagesgeftirns, an die
fich die gefammte Götterlehre im Nilthale fchlofs. Ra in feinen
beiden Hauptformen Harmachis (die Morgenfonne) und Tum (die
Abendfonne) wurde hier in der Kombination Tum-Harmachis
verehrt und neben ihm weibliche Gottheiten, unter denen die Hathor
Iufas und die oft genannte Nebt-hotep eine bevorzugte Stellung
einnehmen. Den fehr häufig als heliopolitanifchen Gott genannten
Ofiris-fup (Ufiri-fup) würden wir nicht erwähnen, wenn wir es nicht
mit Lauth für wahrfcheinlich hielten, dafs fich in feinem Namen
derjenige erhalten habe, welchen die griechifchen Erzähler des Aus-
zuges der Juden dem Mofe, der bei ihnen Ofarfiph heifst, beilegten.

Schon in der Zeit der Götterkämpfe foll der Sonnentempel
die Himmlifchen beherbergt haben. Als Typhon und Horus ein-
ander verwundet hatten, wurden fie in der «grofsen Halle» von
Heliopolis verbunden und geheilt, und wenn eine Lederhandfchrift
im Berliner Mufeum mittheilt, dafs König Amenemha I. und fein
Sohn Ufertefen den Sonnentempel felbft neu erbauten, fo fehlt es
nicht an ägyptifchen und griechifchen Zeugniffen, welche lehren,
dafs der Gott, welcher der Erde das Licht fchenkte, auch des
Geiftes leuchtende Kraft weckte und nährte, und dafs unter feinem
Schutze eine priefterliche Gelehrtenfchule gedieh, deren Ruhm felbft
die ähnlichen Anftalten von Saïs, Memphis und Theben überftrahlte.

Herodot rühmt die heliopolitanifchen Gelehrten als die verftän-
digften in Aegypten, und wenn die Griechen auch ihre myftifche
Weife und ihre Methode tadelten, fo bewunderten fie doch ihre
aftronomifchen und anderen Kenntniffe, und es konnten noch
in der fchon verödeten Stadt den Fremden die Häufer gezeigt
werden, in denen Pythagoras, Plato und Eudoxus gewohnt hatten,
während fie die hohe Schule der Sonnenftadt befuchten. Uebri-
gens fcheinen fich die Hörfäle derfelben den Fremden nur fchwer
geöffnet zu haben.
 Einzelne Namen der heliopolitanifchen Gelehrten find bis auf
uns gekommen. Ob zu ihnen auch jener Priefter Potiphar von
On gehörte, mit deffen Tochter Asnath der Pharao feinen Günft-
ling Jofeph vermählte? — Wir wüfsten auch, wenn diefs der Raum
geftattete, manche Einzelheit über den namentlich unter Ramfes III.
bis in's Ungeheure gefteigerten Befitz des Sonnentempels, feine
Ausftattung und die in feinem Bezirke verehrten heiligen Bäume
und Thiere zu berichten. Nur des hellfarbigen Mnevisftieres, der
Löwen mit leuchtendem Fell, die hier gehalten wurden, und vor
Allem des Phönix wollen wir gedenken. Ein Jeder kennt die
Mythe von dem Vogel aus dem Palmenlande, der fich nach feiner
Verbrennung neu bildet und feine Afche in Perioden von fünf-
hundert Jahren nach Heliopolis bringt, und weifs, dafs durch fie die
tröftliche Hoffnung, dafs alles Geftorbene, Verwelkte und Erlofchene
in der Natur einem neuen Leben, Blühen und Leuchten entgegen-
gehe, einen fymbolifchen Ausdruck. fand. Das Bild des Phönix,
fagt Horapollo, bedeutet einen nach langer Trennung aus der
Fremde heimkehrenden Wanderer. Er ift, wie Wiedemann gezeigt
hat, das mythologifche Abbild der Morgenfonne, deren Wiederkehr
in der Frühe dem Sterbenden zu verheifsen fchien, dafs auch
feiner ein neues Leben warte. Nach einer andern Auffaffung war
er der Venusftern, und wieder nach einer andern, und zwar fpätern,
ftellt er als Neumond im Mondmonat des Frühlingsanfangs die
Auferftehung des Ofiris dar. Gerade wie der in der Unterwelt
fortleuchtenden Sonne follte es der erlöfchenden Seele befchieden
fein, mit neuem Glanz in der Nachtzeit des Todes zu leuchten.
Die Phönixperiode mit beftimmter Jahresdauer, von der fpätere
Chronographen reden, hat fich auf früheren Denkmälern nicht
nachweifen laffen.

Die Aegypter felbft nannten den Phönix Bennu, und auf vielen Infchriften heifst der Sonnentempel oder doch ein Theil deffelben «das Bennuhaus». Ganz Aegypten betheiligte fich, wie noch fpäte Autoren berichten, an den Wallfahrten dahin. Die glänzendften Pharaonen fügen ihrem Namen mit Ausfchlufs jedes anderen Machttitels den eines «Fürften von Heliopolis» bei und ftolze Eroberer, die fich zu Memphis dem grofsen Ptaḥ zu opfern begnügen, unterwerfen fich in dem Heiligthume des Sonnengottes vielen Ceremonien und verfchaffen fich Einlafs in die Myfterien des Tempels. — Amenemḥā I., der Gründer des

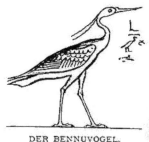

DER BENNUVOGEL.
Nach einem Todten-Papyrus.

Heiligthums der Sonne, ruft aus, nachdem er das grofse Werk begonnen, welches erft durch feinen Sohn Ufertefen vollendet werden follte: «Nicht vergehe es durch die Wechfelfälle der Zeit, das Gemachte fei bleibend!» Diefer durch eine berliner Handfchrift bis auf uns gekommene Wunfch eines grofsen Königs ift nicht in Erfüllung gegangen, denn von feinem für die Ewigkeit errichteten Prachtbau blieb nichts erhalten als der Obelisk, den wir kennen, und wenige Blöcke, die der Erwähnung kaum werth find. Der Perfer Kambyfes wird mit Unrecht befchuldigt, den Tempel und die Stadt der Sonne zerftört zu haben, denn noch lange nach ihm konnte der erftere in all' feinen Theilen befchrieben werden und blühte die letztere; ja noch von arabifchen Schriftftellern wird mancher längft verfchwundene Reft unferes Heiligthums gefchildert.

'Abdu'l-Latīf nennt Heliopolis ('Ain Schems) eine kleine Stadt mit zerftörten, aber noch vorhandenen Mauern, aus denen man leicht erkennen könne, dafs fie zu einem Tempel gehört hätten, denn man fände da fchreckliche und grofse Götzenbilder aus behauenem Stein, 30 Ellen hoch und mit ebenmäfsig geformten Gliedern. Das Thor der Stadt (vielleicht die von Strabo erwähnten Pylonen des Tempels) fei noch unzerftört. Faft alle Figuren, Poftamente und Werkftücke, welche unfer Gewährsmann hier fah, waren mit bildlichen Darftellungen und hieroglyphifchen Infchriften bedeckt.

Ebers, Cicerone. 12

Fragen wir, wohin denn die grofsen Mengen des harten, wohl behauenen Gefteins gekommen find, welche noch von zuverläffigen Gewährsmännern in verhältnifsmäfsig fpäter Zeit bei el-Matarîje gefehen worden find, fo lautet die Antwort: Kairo, die grofse, in unmittelbarer Nähe des Sonnentempels erwachfende Stadt hat fie aufgebraucht, und um fie wiederzufinden, müfsten wir die Grundmauern feiner Paläfte, Mofcheen und Wohnhäufer aus dem Boden wühlen. Heliopolis hat das Gefchick von Memphis getheilt. Wir kennen nun den alten Phönix und wollen uns dem jungen Sonnenvogel zuwenden, der aus feiner Afche erftand.

Zurück nach Kairo führt unfer Weg. Der Efel, welcher uns trägt, ift fo unermüdlich wie fein Treiber Achmed, das Urbild des ägyptifchen Gamins, von dem wir fpäter mehr zu erzählen gedenken. Wir durchwandern die ganze Stadt, bis wir in ihrem äufserften Süden den el-Chalîg genannten Kanal überfchritten haben, der fie von einem Ende zum andern in fchräger Richtung durchfchneidet und fchon von 'Amr angelegt worden fein foll, um den Nil mit dem Rothen Meere zu verbinden. Wir ftehen bei der Stelle feines Urfprungs. Hier beginnt Alt-Kairo, die befcheidene Mutter einer glänzenden Tochter, das Foftât der Araber in den erften Jahrhunderten des Islâm. In feinem äufserften Süden angelangt, betreten wir, nachdem wir eine kurze Wanderung durch Strafsen von kleinftädtifchem Anftrich zurückgelegt haben, ein befcheidenes Quartier, in dem fich mancherlei Mauerwerk und ein Feftungsthor aus der Römerzeit erhalten hat. Diefs ift das ägyptifche Babylon, das Fort, welches eine der Legionen, welche Aegypten für die Cäfaren und byzantinifchen Kaifer in Gehorfam hielt, Jahrhunderte lang beherbergte. Im Weften ward diefe Burg vom Nil befpült, der fich ihr gegenüber theilte, um eine grofse Infel, welche die Form\eines Oleanderblattes zeigt, zu umarmen. Rôda ift der Name diefes Eilandes, welches in ältefter Zeit durch eine Brücke mit Babylon verbunden war.

An diefe Stätten knüpft fich die Gefchichte der Anfänge von Kairo und der Herrfchaft der Araber über Aegypten.

Im Jahre 638 n. Chr. zog eine kleine Schaar von Glaubensftreitern, die der neuen Religion des Muhamed anhingen, unter Führung des 'Amr Ibn el-'Afi von Syrien aus nach Aegypten. Bei Fârama ftiefs 'Amr mit 4000 Mann auf das grofse, von dem

griechifchen Statthalter Mukaukas geführte kaiferliche Heer und drängte es, nachdem es einen Monat lang Widerftand geleiftet hatte, mit Hülfe der Kopten, d. h. der dem monophyfitifchen Bekenntniffe anhängenden Chriften ägyptifcher Herkunft, die zu ihnen übergegangen waren, zurück. Kein Geringerer als der Bifchof Benjamin von Alexandria hatte fie zum Abfalle ermuthigt, denn dem Monophyfiten war in diefer Zeit der leidenfchaftlichen dogmatifchen Kämpfe der orthodoxe Grieche, welcher feine Kirchen fchlofs, feine Klöfter ausraubte und durch ungerechte Strafgelder fein Vermögen, durch Einkerkerung feine Freiheit lange Zeit gefchädigt hatte, ein verhafsterer Gegner als die Muslimen, von denen er zunächft nur Befreiung von den andersgläubigen griechifchen Kaifern, Prieftern und Beamten, feinen Peinigern und Bedrückern, erwartete. Nach mancherlei Kämpfen zogen die Griechen fich nach Babylon zurück, wofelbft fie von 'Amr, dem der Chalif Omar Verftärkungen gefandt hatte, belagert wurden.

Die arabifchen Krieger jener Zeit waren Helden, ihre Staatsmänner Weife, die nicht hinter den edelften Geftalten, deren Gedächtnifs die Gefchichte anderer Völker bewahrt hat, zurückftehen. Was hat ein Decius Mus, ein Curtius oder Arnold von Winkelried Edleres vollbracht, als jener Suber, welcher fich aufzuopfern befchlofs, um die Seinen zum Siege zu führen. In der Nähe einer Mauerfpalte richtete er eine Leiter auf, die er mit dem Schwerte in der Hand ungefehen erklomm. Von feinem Ziele aus rief er feinen Genoffen ein frohes «Allâhu akbar» zu, in das jene auf fein Geheifs mit lautem Jubel einftimmten. Die Belagerten, welche glaubten, eine grofse Schaar von Feinden habe die Mauer erftiegen, retteten fich, und Babylon gehörte den Arabern.

Die gefchlagene Befatzung zog fich auf die Infel Röda zurück, von wo aus der Statthalter Mukaukas, nachdem er die das Eiland mit dem Feftlande verbindende Brücke abgebrochen hatte, in Friedensverhandlungen mit den Eroberern eintrat. — Zwei Kopten kamen als Gefandte in das Lager der Muslimen, und 'Amr hielt fie dort einige Tage zurück, damit fie den ernften, frommen Sinn feiner Krieger kennen lernen und den Ihrigen davon erzählen möchten. In der That verfehlte das ftrengreligiöfe, würdige Leben der Glaubensftreiter nicht feine Wirkung auf die Vermittler zu

üben, und nach einigem Widerftreben in Wort und That ward
ein Friede gefchloffen, in dem die Kopten fich verpflichteten, dafs
Jeder von ihnen, mit Ausnahme der Greife, Weiber und Kinder,
jährlich zwei Dinare Kopffteuer bezahlen follte. Dafür entfagten
die Eroberer jedem Anfpruch auf den Landbefitz und das Ver-
mögen der Befiegten, und bewilligten den Griechen, die fich der
Steuerforderung nicht fügen wollten, freien Abzug. Welches
Ehrenzeugnifs Mukaukas den Arabern ausftellte, nachdem der
Kaifer ihm feine Schwäche, mit 100,000 Mann vor 12,000 zu-
rückgewichen zu fein, bitter vorgeworfen hatte, ift bereits bei
Gelegenheit der Schilderung des neuen Alexandria mitgetheilt
worden. Gegen diefe Stadt, damals immer noch der Mittelpunkt
des griechifchen Lebens in Aegypten, wandte fich 'Amr, nachdem
fich ihm die gefammte koptifche Bevölkerung von Unterägypten
ohne Schwertftreich unterworfen hatte, im Juni des Jahres 640.
Wir wiffen, dafs es fich ihm nach tapferer Gegenwehr endlich
übergeben mufste. 'Amr wünfchte in Alexandria feine Refidenz
aufzufchlagen und begann den Palaft für fich einzurichten und
den Truppen befondere Quartiere anzuweifen, aber der Chalif
zeigte fich mit diefer Mafsregel nicht einverftanden, und mit Recht,
denn die an blutige Parteikämpfe gewöhnte unruhige Handelsftadt
am Meere fchien wenig geeignet, fich als Mittelpunkt eines neuen,
in Aegypten zu erweckenden muslimifchen Lebens zu bewähren.

'Amr zog nach Babylon zurück, in deffen Nähe fein Zelt
(Foftāt) ftehen geblieben war. Als er nämlich fich nach Alexandria
abzuziehen angefchickt und fein Zelt abzureifsen angeordnet hatte,
war ihm mitgetheilt worden, dafs fich auf der Spitze deffelben
ein Taubenpaar fein Neft gebaut habe. Diefe Nachricht veranlafste
den Feldherrn, den Befehl zu ertheilen, das linnene Haus ftehen
zu laffen, denn «Gott verhüte,» fagte er, «dafs ein Muslim einem
lebenden Wefen, einem Gefchöpf Gottes, das fich vertrauensvoll
unter den Schatten feiner Gaftlichkeit geflüchtet, feinen Schutz
verfage.» So kam es, dafs er bei feiner Rückkehr von Alexandria
fein altes Zelt wieder fand. Er bezog es abermals und fchritt von
hier aus an die Gründung einer neuen Stadt, die den Namen
«el-Foftāt», d. i. das Zelt, empfing. Schon früh wurde auch der
arabifche Name von Aegypten, Misr, auf die neue Refidenz über-
tragen, an die fich erft mehr als 300 Jahre fpäter das Ḳāhira

(Kairo) von heute fchliefsen follte, welches letztere übrigens auch in unferen Tagen von feinen Bewohnern und allen Aegyptern «Misr» oder «Masr» genannt wird. Der Name Alt-Kairo kam erft in Uebung, nachdem Foftät zu einer Vorftadt des jüngeren Kairo herabgefunken war.

Unter Leitung von vier Bauauffehern fchritt die Gründung der neuen Stadt rüftig vorwärts, und es konnten fich die Strafsen und Quartiere, welche an die Soldaten nach ihren Stämmen vertheilt wurden, an die Gärten und Anlagen fchliefsen, welche die Araber hier vorgefunden hatten. Da ftand das Fort Babylon, deffen «eifernes Thor» fich dem Nil und der Schiffbrücke entgegen öffnete, die das Feftland mit der Infel Röda verband, da erhob fich die jedenfalls vor der Gründung von Foftät erbaute altkoptifche Marienkirche, in deren Krypta heute noch die Stelle gezeigt wird, an der, wie unter dem Baum von el-Matarïje, die heilige Familie auf der Flucht nach Aegypten geraftet haben foll, da grünten bis zum Mokattam hin fchöne Baum- und Weingärten, in deren Mitte die fogenannte Lichterburg ragte, wo die römifchen und griechifchen Statthalter, wenn fie diefe Gegend befuchten, zu wohnen gepflegt hatten.

Der berühmte Nilmeffer oder Mikjäs auf der Infel Röda ift wahrfcheinlich erft nach der Gründung von Foftät von Memphis auf das Eiland gegenüber Babylon übertragen worden. Makrïsi (1417) fah die Ueberrefte eines älteren Nilmeffers, deffen Nachfolger heute noch, nach zahlreichen Ausbefferungen und Erneuerungen, dazu dient, den Ausfall der Ueberfchwemmung, auf den alle Welt mit athemlofer Spannung wartet, für ganz Aegypten zu meffen. Die Araber behaupten, er fei erft 56 Jahre nach der Gründung von Foftät erbaut worden. — Wer ihn und das Eiland, auf dem er fteht, zu befuchen wünfcht, kann fich nicht mehr der längft zerftörten Schiffbrücke bedienen. Ein leichter Kahn führt ihn über den fchmalen Stromarm zunächft in den grofsen, fchlecht gehaltenen Garten der Erben Hafan Pafchas, in dem dennoch mächtige Weinftöcke, Orangen, Citronen, Rofen, Jasmin und mancherlei Zierfträucher prächtig gedeihen und ein ftattliches Sommerfchlofs in türkifchem Stil umgrünen. Der Mikjäs felbft befindet fich in einem verdeckten Raume, deffen Dach von fchlichten Holzfäulen getragen wird, und welcher den älteren am Ende des

vorigen Jahrhunderts zerſtörten Bau erſetzt. Das rechteckige Baſſin, in dem die achtkantige, an ihrem oberen Theile durch einen Balken geſtützte Säule ſteht, auf der die altarabiſchen Mafse verzeichnet ſind, iſt ausgemauert und ſteht durch einen Kanal mit dem Nil in Verbindung.

An den Wänden der Mikjāshalle befinden ſich kleine Niſchen, welche mit einfachen Eckſäulen verziert und mit gedrückten Spitzbogen, die hier alſo ſchon im Anfang des achten Jahrhunderts verwandt wurden, überwölbt ſind. Unter den kufiſchen Inſchriften, welche ſich erhalten haben, danken die ſchönſten ihre Entſtehung dem Sohne Harūn er-Raſchīd's, dem Freunde der Wiſſenſchaften, Mamūn, der den beſchädigten Mikjās im Jahre 814 n. Chr. wieder herſtellen liefs. Am häufigſten erwähnt wird die Reſtauration, welche der Nilmeſſer unter dem Chalifen el-Mutawakkil erfuhr, weil ſie ihm den Namen des «neuen Mikjās» verſchaffte.

Schon in der früheſten Zeit hatten die Pharaonen die Nothwendigkeit erkannt, ſich genau über den Ausfall der Ueberſchwemmung zu unterrichten, und es haben ſich Nilmeſſer erhalten, welche hoch in Nubien von Königen aus dem alten Reiche, d. h. von Fürſten, die vor dem Einfall der Hykſos regierten, hergeſtellt worden ſind. Sollte die Ueberſchwemmung eine günſtige genannt werden, ſo mufste der Strom, wie ſchon Herodot mittheilt, 16 Ellen ſteigen. Blieb er weit hinter dieſem Mafse zurück, ſo gebrach es den höher gelegenen Aeckern an dem nöthigen Waſſer und es trat Hungersnoth ein; überſchritt er es beträchtlich, ſo zerrifs er die Dämme, beſchädigte die Dörfer und war in der Saatzeit nicht in ſein altes Bett zurückgekehrt. Der Landmann hatte keinen Regen zu erwarten, ſeine Aecker wurden aber auch von keinem Froſt und keinem Unwetter bedroht. Darum konnten die Prieſter von der Skala des Nilmeſſers den guten oder ſchlechten Ausfall der künftigen Ernte mit Sicherheit ableſen, und mit den Dienern der Gottheit die Beamten des Königs, welcher die Höhe der jährlich auszuſchreibenden Steuern von derjenigen des Stromes abhängig machte. Den Bauern ſelbſt war von früh an bis heute während der Zeit der Nilſchwelle ein Blick auf den von dem Zauber der unnahbaren Heiligkeit geſchützten Mafsſtab ſtreng unterſagt; denn welcher Machthaber wäre geneigt, der Schickung das wichtigſte ſeiner Rechte, die Beſtimmung der Höhe der aus-

zufchreibenden Steuern, rückhaltlos zu überlaffen? In der Pharaonen-
zeit waren es die Priefter, die den König und das Volk über den
Ausfall der Ueberfchwemmung unterrichteten, und heute noch
fteht der vereidete Schēch der Meffung unter dem Einfluffe der
Polizei von Kairo und hat feinen eigenen Nilmeffer, deffen Null-
punkt etwas tiefer ftehen foll, als der des
alten Nilometers. Die Ingenieure der fran-
zöfifchen Expedition deckten zuerft den Be-
trug auf, mit deffen Hülfe die Regierung
fich die volle Erhebung der Steuern jedes
Jahr zu fichern verfuchte.

 Wenn der Nil eine Höhe von 15 alt-
arabifchen Ellen und 16 Kirāt erreicht hat
(die Elle ift 540 Centimeter lang und enthält
24 Kirāt), fo hat er feinen Tiefftand um
mehr als acht Ellen überfchritten und die-
jenige Höhe erlangt, deren er bedarf, um
auch die höher gelegenen Aecker zu be-
wäffern, und den Kefā erreicht, wie die
Araber fagen. Durch den Schēch der Nil-
meffung wird diefs glückliche Ereignifs dem
in athemlofer Spannung harrenden Volke ver-
kündet, und die Durchftechung der Dämme
kann vor fich gehen. Auf die bei Gelegen-
heit diefer Vorgänge gefeierten uralten Fefte
werden wir zurückzukommen haben. In allen
Epochen der ägyptifchen Gefchichte ift mit
gleicher Spannung auf den Ausfall der Ueber-
fchwemmung gewartet worden, und bis auf
den heutigen Tag haben fich bei ihrem
Eintritt Gebräuche erhalten und hört man
Anfichten ausfprechen, welche fich in gerader

MASSSTAB
DES NILMESSERS.

Linie auf die Pharaonenzeit zurückführen laffen. Und doch ift,
während das Chriftenthum in Aegypten herrfchte, und fpäter durch
die Leiter des zum Islām übergetretenen Volkes der alte Nildienft
mit all' feinen glänzenden, bunten und feltfamen Formen mit aller
Schärfe ausgerottet worden. Freilich geht aus jeder befeitigten
Religion gar Manches in die neue, die fie verdrängt hat, als

Aberglaube über. Hier läfst fich dergleichen mehrfach beobachten.
Wir erfehen z. B. aus einem chriftlichen, dem fechsten Jahr-
hundert entftammenden Schriftftücke, dafs man «das fich Heran-
wälzen des Nils zu feiner Zeit» von Ofiris auf einen heiligen
Orion übertrug, und wenn die Priefter in alten Tagen lehrten,
eine Thräne der Ifis veranlaffe das Schwellen des Nils, fo hören
wir die heutigen Aegypter fagen, «ein göttlicher Tropfen» fei es,
der in den Strom fallend fein Anwachfen bewirke.

Sobald der Nilfchnitt erfolgt, wird heute noch eine aus Nil-
fchlamm grob zufammengeknetete Figur, die man «die Braut»
nennt, unter dem Jubel des Volkes in den Flufs geworfen, und
zwar als Stellvertreterin einer fchönen Jungfrau, welche mit dem
Schmuck einer Neuvermählten in den Strom geftürzt worden fein
foll, um feine Gunft zu erkaufen.

Als nach der Gründung von Foftat der Nil feine gehörige
Höhe nicht erreichen wollte, follen, wie Ibn-Ajas erzählt, die
Kopten den Statthalter 'Amr gebeten haben, ihnen zu geftatten,
dem Fluffe fein Opfer zu bringen. Der Feldherr verweigerte
es; als aber der Nil bei feinem niedrigen Stande verblieb und
eine Hungersnoth das Land zu bedrohen fchien, da fetzte 'Amr
den Chalifen Omar von dem Gefchehenen in Kenntnifs. Sein
Bote brachte ihm einen Brief zurück mit dem Befehl, ihn in
den Nil zu werfen. 'Amr gehorchte, und fchon in der folgen-
den Nacht erreichte der Flufs die nöthigen fechzehn Ellen; das
Schreiben des Beherrfchers der Gläubigen aber hatte folgende
Worte «an den gefegneten Nil Aegyptens» enthalten: «Wenn
Du bisher nur in Folge Deines eigenen Willens gefloffen bift, fo
ftelle Dein Strömen ein; wenn es aber von den Befehlen des fehr
erhabenen Gottes abhängig war, fo flehen wir zu diefem Gotte,
dafs er ihm fein volles Wachsthum verleihe.» Diefe an fich
hübfche Gefchichte ift wenig glaubhaft, weil die altägyptifche Re-
ligion Menfchenopfer ebenfo entfchieden verwarf wie das Chriften-
thum; indeffen wird in vorislämifcher Zeit, wenn auch keine
Jungfrau, fo doch irgend ein Opfer in den Strom geftürzt worden
fein, und Makrīsi erzählt mit einer jeden Zweifel ausfchliefsenden
Ausführlichkeit, dafs noch im Anfang des 14. Jahrhunderts n. Chr.
die Chriften gewohnt waren, um eine gute Ueberfchwemmung
zu erzielen, ein Käftchen mit dem Finger eines Heiligen in den

Nil zu werfen.*) Es mag an diefer Stelle erwähnt werden, dafs
das Räthfel der regelmäfsigen Wiederkehr der Nilfchwelle längft
gelöst ift. Sie verdankt ihren Urfprung dem ftets in den gleichen
Jahreszeiten fallenden Tropenregen und dem Schmelzen des Schnees
auf den Hochgebirgen in dem Heimatlande der beiden Quellftröme
des Nils. Sein Wachfen beginnt kaum merklich Anfangs Juni,
vom 15.—20. Juli fteigt er fchneller und fchneller, nimmt lang-
famer bis gegen Ende Septembers zu, kommt einige Wochen lang
zur Ruhe, ja manchmal zu einem leifen Rückgang und pflegt,
Mitte Oktobers noch einmal wachfend, feine höchfte Höhe zu
erreichen, auf der er fich nur wenige Tage zu behaupten weifs,
und kehrt fodann, nach und nach abnehmend, zu feinem Tief-
ftande zurück.

Der Nilmeffer ift es, dem die Infel Rôda ihre Berühmtheit
verdankt, und wer fie heute durchwandert, der findet auf ihr
aufser Pflanzungen, Häufern und einem befcheidenen Schechgrabe
nichts Sehenswerthes als einen ehrwürdigen «Mandurabaum» mit
breiten Aeften, den die Kairener einen «grofsen Arzt» (hakīm
kebīr) nennen, zu dem fie pilgern, um fich durch ihn von Fieber
und anderen Gebreften heilen zu laffen. Bei feiner Wurzel knieen
die Kranken nieder und fprechen Gebete; feine Zweige aber hängen
voll von Kleidungsftücken der verfchiedenften Art, den Votivgaben
der Leidenden und Dankesopfern der Genefenen.

Es hat fich eine Sage erhalten, dafs diefer hoch heilig ge-
haltene Baum von des Propheten Tochter Fātima gepflanzt worden

*) Nach Manetho bei Porphyrius haben die Aegypter viele Menfchenopfer
dargebracht, bis Amafis (wohl der Vertreiber der Hykfos, nicht der gleich-
namige Pharao aus der 26. Dynaftie) fie abfchaffte und Wachsfiguren an die
Stelle der Menfchen fetzte. Vielleicht wollten die Kopten nur eine Wachsfigur
in den Strom werfen, der Muslim und Bilderfeind 'Amr jedoch einem Götzen
nichts zu verdanken haben. Dafs man bei den Nilfeften gewiffe Gegenftände
(eine goldene und eine filberne Schale) zu Memphis in den Strom fchleuderte,
wird von Plinius bezeugt, und hieroglyphifche Texte berichten, dafs bei der
gleichen Gelegenheit ein Bild der Göttin Neith auf das Waffer gelegt wurde.
Vielleicht handelte es fich nur um das Opfer eines Thierfchenkels, deffen
koptifcher Name Arodfch von unferem Gewährsmanne mifsverftanden und
für das arabifche 'Arūs, Braut oder junges Mädchen, gehalten worden ift.
Näheres bei Ebers: Das Altägyptifche in Kairo und in der arabifchen Kultur
feiner Bewohner. Breslau, 1883. Deutfche Bücherei.

fei; aber wir konnten ihrem Urfprunge nicht auf die Spur kommen. Sijūti († 1506) erwähnt fie noch nicht. — Um fo beffer find wir über die Zeit der Entftehung der älteften von allen Mofcheen in Aegypten unterrichtet, welche heute noch den Namen ihres Begründers 'Amr trägt, und die wir fchnell zu erreichen vermögen, wenn wir die Infel Rôda verlaffen und die Strafsen und erbärmlichen Schutthaufen Foftâts von Neuem betreten.

Die *Mofchee* des *'Amr* ift mit Recht die Hauptmofchee von Kairo genannt worden. Der Eroberer Aegyptens liefs fie an der Stelle errichten, an welcher der Kaufmann Kuteiba während der Belagerung von Babylon eine Bude errichtet hatte. Das neue Gotteshaus war nur 50 Ellen lang und 30 Ellen breit, und das erhöhte Pult zum Vorlefen des Korān, welches 'Amr hatte errichten laffen, mufste auf Befehl des Chalifen befeitigt werden, weil es ihm unziemlich erfchien, dafs die gläubigen Zuhörer niedriger ftehen follten als der Lefende. Ihrem Haupteingange gegenüber war das Haus des Statthalters gelegen. Diefs ift feit Jahrhunderten von der Erde verfchwunden, und auch von dem Bauwerk des 'Amr in feiner urfprünglichen Geftalt wohl wenig bis auf uns gekommen, da es kaum 33 Jahre nach feiner Errichtung von dem Statthalter Maslama abgebrochen, neu hergeftellt, mit einem Minaret gefchmückt und zwei Jahrhunderte fpäter nach einem Brande fchön erneuert worden ift.

Wer fich heute, nachdem er unfcheinbare Gaffen durchwandert und Schutthügel überftiegen hat, den grauen, ftaubigen Mauern diefes Bauwerkes nähert, der wird kaum ahnen, dafs fie eines der ehrwürdigften und gröfstangelegten Werke der arabifchen Baukunft umfchliefsen. Wenn er dann den ungeheuren Hof der Mofchee betritt, fo wird ihn erft die Weite des von Säulengängen umgebenen Raumes beunruhigen, darauf wird Bedauern und Entrüftung über die jammervolle Sorglofigkeit, mit der man diefs edle Denkmal dem Verfalle preisgab, feine Seele erfüllen, endlich aber wird er, wenn er es verfucht hat, von den Lücken und Trümmern abfehend, diefen grofsartigen Bau als Ganzes zu überfchauen und aufzufaffen, von aufrichtiger Bewunderung und von jenem frommen Schauder ergriffen werden, dem fich der Menfch allem wahrhaft Grofsen gegenüber fchwer zu entziehen vermag.

Man nennt die 'Amr-Mofchee die «Krone der Mofcheen»,

und in gewiffem Sinne verdient fie diefen Namen, und zwar nicht nur um der Ehrwürdigkeit ihres Alters und der Grofsartigkeit ihrer Formen willen, fondern auch weil in ihr und nur in ihr fich mehr als einmal zur Zeit der gemeinfamen Noth die Vertreter aller Bekenntniffe, welche einem Gott die Ehre geben, zufammenfanden, um zu ihm zu beten.

Welch' ein Schaufpiel mufs es gewährt haben, als zur Zeit Muhamed 'Ali's die Muslimen, von ihren Ulama geführt, Chriften aller Konfeffionen, von ihren Bifchöfen und Patriarchen geleitet, und ifraelitifche Männer, welche ihren Vorbetern und Rabbinern folgten, den weiten Hof diefes Gotteshaufes betraten und fich einträchtig vor dem Höchften neigten. Hätte diefer grofsartige Bittgang nicht nur einem irdifchen Gute (dem Wachsthum des Nils) gegolten, fo würden wir noch lieber von ihm erzählen.

Eine nähere Betrachtung der Anordnung diefes Bauwerks fcheint uns befonders defswegen geboten zu fein, weil es das Vor- und Mufterbild eines Gotteshaufes aus der Zeit der älteften Epoche der arabifchen Baukunft genannt werden darf. Die Mofchee ift kein Bethaus, fondern urfprünglich nur ein offener Hof, der von Säulen- oder Pfeilergängen umgeben ift, unter denen derjenige, welcher in der Richtung von Mekka gelegen ift, reicher ausgeftattet zu fein pflegt, als die anderen. Die Minarete, fchlanke Thürme, welche gewöhnlich neben, aber auch oft über dem Portale angebracht werden und die der Mu'eddin befteigt, um von ihnen herab zum Gebet zu rufen, dürfen bei keiner Mofchee fehlen. Der Hof des fchon in vorislämifcher Zeit erbauten Tempels von Mekka darf als Vorbild der einfachften Mofcheenform betrachtet werden; aber die Heimat Muhamed's war den bildenden Künften fo fremd geblieben, dafs man zum Bau der Wohnftätten nur Lehm und trockene Palmenzweige zu verwenden pflegte. Heute noch befteht die Mofchee zu Mekka aus einem von Arkaden umfchloffenen Hofe, in deffen Mitte fich die Ka'ba und der Brunnen Semfem befinden. Das erfte Minaret war wohl ein Palmenftamm, den der Gebetrufer erftieg. Als dann die Religion des Propheten die Errichtung von Gotteshäufern forderte, riffen die Gläubigen diejenigen Gebilde der Kunft, welche fie in den von ihnen eroberten Ländern vorfanden, gewaltfam an fich. Von einem Anfchmiegen an vorhandenes Befferes, an eine Umfchmelzung des

188 Moſchee des 'Amr. Anfänge der arabiſchen Baukunſt.

vorgeſchritteneren Fremden für das eigene Bedürfnifs iſt nirgends
die Rede. Die Säule mit ihrem ſchlanken Stamm erinnerte die
Wüſtenſöhne an ihre Palmen, die Kuppel an ihr Zelt (Kubba),
und ſo verwandten ſie frühzeitig beide. Wundervoll iſt es zu
beobachten, wie der griechiſche Geiſt die uralte ägyptiſche Polygonal-
ſäule umſchuf und, ſie mit dem feineren griechiſchen Schönheits-
gefühle adelnd, als ein neues organiſches, nie wieder von ihm zu
trennendes Glied in den doriſchen Tempelbau einfügte. Anders,
aber wiederum angemeſſen ihrer Religion und Sinnesart, verfuhren
die mit dem Schwerte Volk auf Volk unterwerfenden Araber.
Unbedenklich riſſen ſie aus den Tempeln und Paläſten, die ſie
vorfanden, wie edel und der Erhaltung würdig ſie auch ſein
mochten, die Säulen, ſtellten ſie unverändert in ihre Bauten und
waren dabei unbeſorgt um die Ordnung, der ſie angehörten, um die
Stärke oder die Form ihrer Schäfte und die Art des Materials,
aus dem ſie beſtanden. Erſchienen ſie zu kurz, ſo wurden ſie durch
neue Glieder vergröfsert; es galt eben nur, ihnen als Trägern
die gleiche Höhe zu ſchaffen. Den Kuppelbau lernten die Araber
den Byzantinern ab und haben es in ihm, wie wir ſehen werden,
zu hoher Vollendung gebracht. Die ausgiebige Verwendung des
in den Spitzbogen verwandelten, längſt bekannten Rundbogens
anderer Völker findet ſich zuerſt in ihren Bauten. Ganz eigen-
thümlich iſt ihnen nur die reiche Flächenausſchmückung durch
Arabesken, welche ſie der ſchon in uralter Zeit unter ihnen
heimiſchen Kunſt der Teppich- und Gewandweberei entlehnten.
Aber auch dieſe ſehen wir ſie in den älteſten Bauten nicht an-
wenden, weil es noch nicht gelungen war, ſie von dem Webſtuhle,
dem Feſtkleide, der Wand und dem Boden des Zeltes oder Ge-
maches loszulöſen und ſie auf den Stein zu übertragen.

In der 'Amr-Moſchee findet ſich von ihnen noch keine Spur.
Erſt ſpäter ſollten ſie charakteriſtiſch und nothwendig für den
arabiſchen Bauſtil werden. Auch das echt arabiſche, eigenartige
und häufige Stalaktitenornament, das die lothrechten mit den wage-
rechten Baugliedern reizvoll vermittelt, und deſſen phantaſtiſche
Formen wir da, wo ſie verwendet werden, zu würdigen gedenken,
begegnet uns hier an keiner Stelle.

Dagegen fehlt in der 'Amr-Moſchee keine von jenen Anlagen
und Geräthſchaften, welche wir in allen Moſcheen wiederfinden

werden und mit denen wir fchon hier den Lefer bekannt zu
machen wünfchen. Nur die Grabftätten des Stifters, die Schulen,
öffentlichen Brunnen und anderen Wohlthätigkeitsanftalten, die
mit den meiften Gotteshäufern verbunden zu fein pflegten, werden
wir dem Lefer paffender bei einer andern Gelegenheit vorführen.
Der *Hof*, in dem wir die ältefte Form der muslimifchen Kultus-
ftätten erkannt haben und der auch bei keiner der Mofcheen aus
fpäterer Zeit fehlt, wird Sachn el-Gāmiʿ genannt. In der Mitte
des letzteren erhebt fich hier neben einer Palme und einem Chrift-
dornbaume der für die vorgefchriebenen Wafchungen beftimmte
Brunnen (el-Haneffje), welcher oft bedacht und reich ausgeftattet ift.
Der Hof der ʿAmr-Mofchee wird auf allen vier Seiten von Säulen-
gängen umgeben, die nach hinten zu von der fenfterlofen Aufsen-
mauer abgefchloffen werden. Dem Mekka zugekehrten, hier alfo
dem an der öftlichen Seite des Sachn el-Gāmiʿ gelegenen, kommt
eine befondere Heiligkeit zu. Er umfafst das «el-Liwān» genannte
Allerheiligfte. Während die Porticus im Süden und Norden des
Hofes nicht mehr als drei Reihen Säulen und der im Weften
nur eine Reihe von Doppelfäulen, die freilich bis auf ein Paar
geftürzt find, enthalten, erhebt fich an feiner Oftfeite ein wahrer
Wald von Säulen. In fechs langen Reihen aufgeftellt und von
gleichen Abftänden getrennt, bilden fie zufammen eine prächtige
Halle, werfen feltfame Schattenftreifen auf den mit zerriffenen
Matten bedeckten Fufsboden und gewähren in ihrer Gefammtheit
ein Bild, das auch Derjenige nicht vergeffen wird, welcher, wie
wir, in der fäulenreichften aller Kirchen, der Mofchee-Kathedrale
von Cordova, geftanden. Die meiften der Kolumnen in dem Bau
des ʿAmr beftehen aus Marmor und tragen Kapitäle in allen denk-
baren Formen der antiken Kunft. Hier begegnet das Auge dem
Akanthusblatt der korinthifchen, dort der Volute der ionifchen
Ordnung, und neben dem byzantinifchen Würfelkapitäl fehen wir
den von griechifcher Hand gebildeten, mit Blumen verzierten
Säulenknauf aus der Ptolemäerzeit. Nur die Gebilde der alt-
ägyptifchen Kunft blieben hier, wie bei allen Bauten der Araber,
geflliffentlich ausgefchloffen. Könnten diefe Säulen erzählen, woher
fie gekommen, von wie vielen bis auf die letzte Spur verfchwun-
denen herrlichen Tempeln und Kirchen zu Memphis und Helio-
polis und anderen alten, Kairo benachbarten Städten, die noch

bei der Gründung von Foftät zu den lebenden zählten, würden
wir Kunde erhalten! Jetzt trägt die Säule aus dem Tempel der
Aphrodite vielleicht denfelben Spitzbogen, den auf feiner andern
Seite eine Säule ftützt, die neben dem Altar einer Marienkirche
geftanden. — Da, wo im Hintergrunde diefer Halle ftatt des
blendenden Tageslichtes feierliche Dämmerung waltet, öffnet fich
die Gebetsnifche (el-Michräb), welche in keiner Mofchee fehlt. Sie
zeigt die Richtung (el-Kibla) an, in welcher der Gläubige Mekka
zu fuchen hat, vor ihr wird an Fefttagen der Korän vorgelefen,
und fie ift oft fehr reich mit Mofaik und Steinarbeiten aus-
gefchmückt. Zu ihrer Linken fteht der Mimbar oder Manbar, die
hohe hölzerne Kanzel, zu der eine gerade Treppe, verdeckt durch
eine Verkleidung mit reicher Schnitzerei oder Einlegearbeit, hinan-
führt. Er pflegt mit einer zwiebelförmigen Kuppel, die von einem
hölzernen, baldachinartigen Geftell getragen wird, bedacht zu fein.
Rechts von der Gebetsnifche hat das nunmehr zerftörte Pult
(el-Kurfi) geftanden, auf dem in anderen Mofcheen während des
Gottesdienftes der Korän ausliegt. Näher dem Hofe und zwifchen
denfelben Säulenreihen wie die Kanzel (Mimbar) erhebt fich eine
mit einem Geländer umgebene, gewöhnlich auf vier Füfsen oder
Säulen ruhende Holzeftrade (el-Dikke), die gewöhnlich frei fteht,
oft aber auch an den Säulen der Mofchee befeftigt ift, und von
der aus Freitags das Lob Gottes und des Propheten verkündigt
wird. Diefe Aufgabe erfüllen die Gehülfen des Predigers (el-Imäm
oder el-Chatïb), denen es obliegt, die an der Gebetsnifche ver-
lefenen Koränverfe fo laut zu wiederholen, dafs fie auch von den
entfernter Stehenden verftanden werden können.

 Unter den Säulen der 'Amr-Mofchee find drei, welche auf
die Kairener eine gröfsere Anziehungskraft üben, als felbft das
in der Nordoftecke des Liwän, des Allerheiligften, gelegene Grab
'Abdallah's, des hier als Heiligen verehrten Sohnes des Gründers
von Foftät und diefes Gotteshaufes. Mit befonderer Vorliebe
pflegt ein ftattliches Doppelfäulenpaar in dem furchtbar zerftörten
weftlichen Porticus befucht zu werden, denn es heifst von ihm,
dafs fich nur wahre Gläubige zwifchen feinen beiden Schäften
hindurchzudrängen vermögen. Der wohlgenährte Reiche findet
durch diefes «Nadelöhr» natürlich fchwerer feinen Weg als der
magere Hungerleider; aber auch «Gram fchwemmt auf», und

mancher gute Muslim fchaut hier mit Beforgnifs auf feinen ftatt-
lichen Leib und hat für den Spott der ohnehin zu bitterem Scherz
geneigten Dünnen nicht zu forgen, wenn fich der fchmale Weg
für feine Fülle zu eng erweist.

Die dritte vielbefuchte Säule fteht im Liwān unweit der
Gebetsnifche und enthält die Spuren des Kurbatfch des Propheten,
oder wie Andere, die
nicht vergeffen, dafs
unfere Mofchee erft
nach dem Tode Mu-
hamed's gegründet
worden ift, behaup-
ten, der Peitfche des
Chalifen Omar. Als
'Amr den Bau des
grofsen Hofes be-
gann, foll er den
Einen oder den An-
dern — fagen wir,
um der hiftorifchen
Möglichkeit Rech-
nung zu tragen, den
Chalifen Omar —
gebeten haben, ihm
eine Säule aus Mekka
zu überfenden. Der
Beherrfcher der Gläu-
bigen befahl darauf
einer folchen, fo-
gleich nach Foftāt
zu fliegen. Aber die

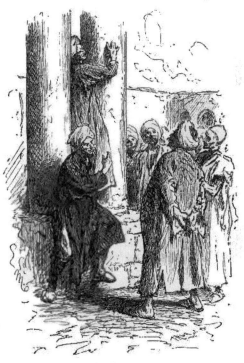

TUGENDPROBE.

Säule trotzte zweimal dietem Geheifs und blieb ftehen. Als fie auch
nach dem dritten Ruf des Chalifen keine Anftalt traf, fich zu regen,
da verfetzte ihr der erzürnte Herrfcher einen Schlag mit dem Kur-
batfch und befahl ihr in Gottes und des Propheten Namen, fich
gehorfam zu erweifen. Sofort erhob fich die marmorne Walze,
durchfchnitt, einem Pfeile vergleichbar, die Luft und liefs fich auf
dem Bauplatze nieder. Sehr merkwürdig ift der in weifser arabi-

fcher Schrift fich von dem dunkleren Grunde des Säulenfchaftes abhebende Name des Propheten Muhamed. Fühlt man die Buch-ftaben, welche ihn bilden, an, fo bemerkt man nicht die geringfte Erhöhung oder Vertiefung, und kann fchwer begreifen, wie er in den Stein, mit dem er durch ein Spiel der Natur verwachfen zu fein fcheint, gekommen ift. M. Lütke behauptet, diefe Schrift-zeichen müfsten dadurch erzeugt fein, dafs man mit einem ftumpfen Inftrument auf den Marmor fchlug und fo eine kleine Zerfplitte-rung *unter* der Oberfläche verurfachte.

Nur felten füllt fich heute die 'Amr-Mofchee mit Betern, aber es hat eine Zeit gegeben, in der ihre nackten Wände mit bunten Farben und reicher Vergoldung bekleidet waren, in der hier 1290 Koräne auf ebenfovielen Pulten lagen, und wenn das Dunkel hereinbrach, nicht weniger als 18,000 Lampen angezündet wurden. Gröfser als die Zahl der Tage des Jahres foll die Zahl der Säulen unferer Mofchee, von denen heute nur zwei und ein halbes Hundert aufrecht ftehen, gewefen fein. Und welchen An-blick mufs es gewährt haben, wenn fich in dem tageshell er-leuchteten Raume Taufende von Gläubigen zum Gebete zufammen-ftellten, als ging' es zur Schlacht!

Niemand darf fitzen in der Mofchee, und es findet fich in ihr kein Stuhl und keine Bank, denn der Muslim fagt, fein Gebet fei ein Krieg gegen den Satan, der feiner Annäherung an Gott und feinen Propheten Hinderniffe in den Weg zu legen verfucht. Darum ftellen fich die Betenden wie die Regimenter, welche dem Feinde entgegengeführt werden, in Reihen zufammen, die den Gliedern einer von dem Feldherrn geordneten Kriegsfchaar gleichen, und an ihrer Spitze fteht der Imäm oder Vorbeter als vorderfter Streiter, als «Promachos» in diefem Kampfe der Geifter. Vom Himmel gefandte Engelpaare nehmen an demfelben als Hülfs-truppen Theil, ftellen fich an die linke und rechte Seite jedes Betenden, fobald er in die Reihe tritt, und bleiben bei ihm, bis das Gebet zu Ende ift. Die «Front» der Betenden wird auch von den Bekennern des Isläm mit dem gleichen Namen benannt, wie die Schlachtreihe der Krieger; «es-Saff» heifst die eine wie die andere. Der Standort des Imäm, die Gebetsnifche, von der wir ge-fprochen haben, wird in der muslimifchen Kirchenfprache el-Michräb genannt, und die Theologen leiten diefes Wort denn auch von

einem andern ab, welches «ḥarb» heiſst und «Krieg» bedeutet.
Das Gebet, welches nach den vorgeſchriebenen Waſchungen mit
der Fātiha, der erſten Sure des Korāns, dem muslimiſchen Vater-
unſer, beginnt und mit Abſchiedsworten an die Geleitsengel endigt,
muſs unter tiefen Neigungen bis zur Erde (rikʻa), deren Zahl je
nach den Tageszeiten wechſelt, und von beſtimmten Bewegungen
begleitet geſprochen werden. Oft wohl bleibt die Seele des
Beters unberührt bei der Erledigung dieſer ſtreng vorgeſchriebenen
Formeln, und doch ſind uns nirgends ſo tief in Andacht ver-
ſunkene Beter begegnet, als gerade hier. In Kairo wie ander-
wärts wird leicht der fleiſsigſte Beſucher des Gotteshauſes für
den frömmſten Mann gehalten, und ſo ſind es keineswegs immer
die reinſten Beweggründe, welche den Muslim in die Moſchee
ziehen; aber der Gläubige betet nicht nur in dieſer letzteren, und
mehr als einmal iſt unſerem Auge in der Einſamkeit der Wüſte
ein Wanderer begegnet, der in der Ueberzeugung, ganz allein
mit ſeinem Gotte zu ſein, in der Gebetsſtunde auf ſeinem kleinen
Teppich kniete und ſo andachtsdurchdrungen, ſehnſuchtsvoll und
entzückt in der vorgeſchriebenen Weiſe die Arme hochhob, als
ſei es ihm vergönnt, mitten in die Herrlichkeit des geöffneten
Himmels zu ſchauen.

Wie der Chriſt und der Israelit, ſo findet der Muslim überall
ſeinen Gott; ja, ſeine Moſcheen werden ohne jede feierliche Grund-
ſteinlegung errichtet, ſie haben keine Heiligkeit an ſich, und ihrem
Geſtein und Gemäuer wird keinerlei Weihe zugeſchrieben, denn
zu enge wäre der Ort, um den Allgewaltigen zu faſſen, deſſen
Thron der Himmel iſt und dem die Erde dient zum Schemel ſeiner
Füſse. «Mesgid» — (dieſs iſt die richtige Lautung unſeres Wortes
«Moſchee») — bedeutet einfach einen Ort der Verehrung des
Herrn, aber gewöhnlich nennen die Araber ihre Gotteshäuſer
anders, und zwar Gāmiʻ, d. i. Sammelplatz, und die Moſchee
ſoll denn auch vor allen Dingen Gāmiʻ, Sammelplatz ſein für
die Gläubigen, die der Jōm el-Gumʻa, d. h. der Verſammlungs-
tag, ihr an unſerem Freitag gefeierter Sabbath, zuſammenſchaart,
damit ihnen, nachdem ſie ſich zu einer groſsen, eng zuſammen-
geſchloſſenen, feſten Einheit verbunden, aus dem Munde des Pre-
digers, des Chaṭb, das begeiſternde Bekenntniſs von der Höhe
des Mimbar zugerufen werde, daſs kein Gott ſei auſser dem all-

gefürchteten Allah, und daſs Muhamed der Gefandte Gottes ſei. Wie ein Mann finken angeſichts dieſes Bekenntniſſes alle Ver-fammelten zu Boden, als wären fie niedergeſchmettert vor feiner überwältigenden Gröſse.

Wir werden noch manche Moſchee in der Chalifenſtadt ent-ſtehen fehen und zu befuchen haben. Diejenige, welche neben der des 'Amr für die älteſte von allen gehalten wird, ift die durch den

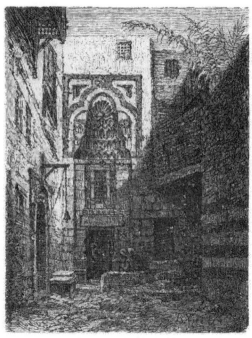

Statthalter Ach-med Ibn-Tulūn er-baute und nach ihm benannte. Zur Zeit ihrer Herſtel-lung waren feit der Gründung Foſtâts noch keine 250 Jahre vergangen, und doch hatte das Leben der Aegyp-ter in all feinen Aeufserungen und fein Schauplatz in all feinen Theilen eine durchgrei-fende Umgeſtal-tung erfahren. — Schon 'Amr hatte den den Islām an-nehmenden und die Kopfſteuer zah-lenden Kopten volle Gleichbe-

GASSE IM ALTEN KAIRO.

rechtigung verfprochen, und fo traten viele zur Religion des Muhamed über. Krieg, Peſt, Aufſtände, Verfolgungen, Brandfchatzungen der Geringen durch die Mächtigen, kurz eine jede Noth hatte unter den Byzantinern die Einwohner des Nilthals gelichtet und Platz für die Araber geſchaffen, von denen viele Stämme fich in Aegypten fefshaft machten und hier fchnell ihr wanderndes Leben aufgaben, um auf dem Lande als Ackerbauer, in den Städten als Kaufleute und

Handwerker, als Gelehrte und Künftler ein neues, zwar überall an das Alte anknüpfendes, aber in allen Lebensverhältniffen eigenartiges Leben zu beginnen. Die durch grofse fyntaktifche Feinheit ausgezeichnete, aber doch verknöcherte, grammatifch ungelenke und mit griechifchen Fremdworten erfüllte Sprache der Aegypter (das Koptifche) wurde bald von dem biegfamen und feinen Arabifchen überholt. Schon bei der Betrachtung von Alexandria haben wir den wunderbar fchnellen Verwandlungsvorgang erwähnt, dem Aegypten durch die Araber anheimfiel; aber während der Griechenftadt gegenüber fich die vernichtende Gewalt des Islām in ihrer ganzen Schrecklichkeit thätig zeigte, fand das Araberthum in dem neuen Foftät den rechten Platz, die ihm damals noch innewohnende Schöpfungskraft zu entfalten und aus Ruinen ein lebensfrifches, mannigfaltiges, bedeutfames und die Welt mit fchönen Früchten bereicherndes Dafein zu erwecken.

ORNAMENT EINES BOGENS AUS DER MOSCHEE DES IBN-TULÜN.

Es ift hier nicht der Platz, den Wechfelgängen der Chalifengefchichte nachzugehen und zu zeigen, wie nach Omar's Tode, nach Othmān's und Merwān's II., des letzten der Omajjaden, Ermordung das durch Statthalter verwaltete Aegypten von den Beamten der 'Abbafiden beherrfcht wird; aber es ift wohl werth der Erwähnung, dafs kaum zwei Jahrhunderte nach feiner Gründung Foftät bereits durch den Reichthum feines wiffenfchaftlichen Lebens von keiner Stadt des Abend- und Morgenlandes übertroffen wurde.

Harūn er-Rafchīd's zweiter Nachfolger und gelehrter Sohn

Mamūn († 833) befuchte Aegypten und den von 'Amr gegründeten
Ort, in welchem unter feiner Regierung in einer berühmten Ge-
lehrtenfchule die Aftronomie, der er fich felbft mit Vorliebe hingab,
die mit der Theologie verbundene Jurisprudenz, die Naturkunde,
Grammatik und Philofophie, befonders aber jene Wiſſenſchaften
gepflegt wurden, deren arabifche Namen «Algebra» und «Chemie»
auch unter uns von keinem andern verdrängt worden find. Unter
Mamūn ward der Erdmeridian annähernd genau vermeſſen, und
es kamen auf den von ihm errichteten Sternwarten bis dahin
unbekannte Inftrumente in Gebrauch. Den zu feiner Zeit verfafsten
Ueberfetzungen von griechifchen, lateinifchen und hebräifchen
Büchern in's Arabifche verdanken wir die Erhaltung vieler ohne
fie verlorener Werke aus dem Alterthum. Die Araber haben auch
hier nichts bahnbrechend Neues gefchaffen, aber wundervoll ift
das Gefchick, mit dem fie in Aegypten und Perfien das Vorhandene
zu erfaſſen und angemeſſen der eigenen Art und Begabung auszu-
arbeiten verftanden.

Mamūn erneuerte und fchmückte auch den Nilmeſſer auf der
Infel Rōda mit den heute noch vorhandenen Infchriften. Schön
ift die Blüte, zu welcher Foftāt unter ihm gelangte, und dennoch
hat diefer Ort erft unter dem Statthalter der fpäteren zu Bagdad
refidirenden fchwachen 'Abbaſiden, dem unternehmenden und tüch-
tigen Achmed Ibn-Tulūn, die Grenzen des heutigen Alt-Kairo
überfchritten. Der Vater diefes ungewöhnlichen Mannes, ein Türke
von Geburt, hatte als Kriegsgefangener Aufnahme in die Leibgarde
des Chalifen gefunden, welche zu jener Zeit ein Prätorianercorps
bildete, dem es mehr als einmal geglückt ift, ein Szepter zu zer-
brechen und eine Krone zu verfchenken. Der fähige Mann errang
bald die höchfte Stellung im Palafte feines Fürften. Seinem den
Wiſſenſchaften geneigten, mannhaften und edel gefinnten Sohne
fiel die Statthalterfchaft von Aegypten zu, und Achmed Ibn-Tulūn
wufste diefe nicht nur durch Weisheit, Gold und Waffengewalt
zu behaupten, fondern auch erobernd in Syrien einzudringen und
für fich und feine Familie ein felbftändiges Sultanat zu ftiften.
Seine Refidenz Foftāt, in der er zuerft den im Soldatenviertel
gelegenen Palaft feiner Vorgänger bewohnt hatte, erweiterte er
nach der heutigen Citadelle hin durch die Anlage des Quartiers
el-Chatrje. Hier baute er fich ein glänzendes Schloſs und viele

reich ausgeftattete Wohlthätigkeitsanftalten, in denen er jeden
Freitag die Kranken und Irren felbft befuchte. Andere nützliche
Einrichtungen, unter denen die Wafferleitungen befondere Erwäh-
nung verdienen, rief er in's Leben; den gröfsten Ruhm als Bauherr
hat er fich aber durch die Stiftung der Mofchee erworben, welche
heute noch feinen Namen trägt. Sie liegt füdweftlich von der
erft fpäter erbauten Citadelle, auf halbem Wege zwifchen diefer
Akropolis und Alt-Kairo und ward unweit der geräumigen Reitbahn,
in der die arabifchen Grofsen ihre edlen Roffe tummelten, auf
einem befeftigten Hügel Kal'at el-Kebfch, d. i. das Widderfort,
errichtet. Die Legende hat diefe Stätte mit befonderer Heiligkeit
umkleidet; denn Einige erzählen, dafs Abraham hier feinen Sohn
zur Schlachtbank geführt und dafs der Hügel dann feinen Namen
zur Erinnerung an den Widder empfangen habe, welchen der Herr
als ftellvertretendes Opfer fandte. Andere Kairener behaupten, die
Arche Noah's fei nach dem Rücktritte der Sündflut an unferem
Hügel geftrandet und ein Widder als erftes Thier dem Fahrzeuge
entftiegen, während frühere Berichte erzählen, Achmed habe die
Trümmer der Arche auf dem Berge Ararat in Armenien gefunden
und fie als Fries, in den der ganze Korän gefchnitzt war, in die
neue Mofchee einfügen laffen. Vielleicht legte Achmed Ibn-Tulün
fich felbft als Haupt eines neuen Fürftengefchlechts in morgen-
ländifcher Weife den Namen des «Widders», d. h. des Führers
der Heerde, bei, fo dafs fich das «el-Kebfch» (der Widder) auf
ihn bezieht.

Der wohlgefinnte Fürft, welcher, da er fich dem Tode nahe
fühlte, die Muslimen mit dem Korän, die Juden mit dem Penta-
teuch und den Pfalmen, die Chriften mit den Evangelien auf der
Höhe des Mokattam für fich beten liefs, verfchmähte es, nachdem
er den Entfchlufs, eine grofse Mofchee zu ftiften, gefafst hatte,
ältere Bauten ihres Schmuckes zu berauben, um mit ihnen fein
frommes Werk zu fchmücken. Als er nun, fo erzählt die Sage,
den rechten Weg, einen grofsartigen Tempel aus lauter neuem
Material zu errichten, nicht finden konnte, liefs ihm der griechifche
Architekt, welcher für ihn die Wafferleitungen erbaut und den
man auf eine falfche Anklage hin gefangen gefetzt hatte, mittheilen,
er habe den Plan zu einer herrlichen Mofchee erfonnen, in der
gar keine Säule, aufser denen, welche zu jeder Seite der Gebets-

nifche doch wohl aufzuftellen wären, zur Anwendung kommen
folle. — Die Zeichnung des Griechen befriedigte die Anforderungen
des Fürften, und fo entftand das fchöne Werk, welches bisher,
trotz der mancherlei Befchädigungen, die es erlitten, dem Wunfche
feines Begründers, dafs feine Mofchee ftehen bleiben möge, wenn
einft Feuer oder Waffer Foftät vernichte, entfprochen hat.

In feinem Grundplane unterfcheidet fich diefes Bauwerk, wel-
ches überall als muftergültig für die frühefte Epoche der arabifchen
Baukunft genannt wird, nur wenig von dem des 'Amr. Der recht-
eckige Hof wird auf drei Seiten von Hallen umgeben, deren flache
Holzbedachung von Pfeiler-, nicht von Säulenreihen, wie in der
Mofchee des 'Amr, und fchweren Spitzbogen mit einem Anfatz,
welcher an den der Hufeifenbogen erinnert, getragen wird. Auf
der Mekka zugewandten
Seite mit der Gebetsnifche
finden fich fünf, an den
anderen je zwei Arkaden-
reihen. An den vier Kan-
ten jedes Pfeilers find
Säulchen mit byzantini-
fchen Kapitälen von Gyps
angebracht. Cofte und
nach ihm von Kremer
fehen in diefen eigen-
thümlichen Baugliedern

SÄULENKAPITÄLE
AUS DER MOSCHEE DES IBN-TULŪN.

die Vorbilder für die Säulenbündel darftellenden Pfeiler in unferen
gothifchen Kathedralen. Reicher Arabeskenfchmuck und die Sta-
laktitengebilde über dem Hauptportale begegnen uns noch nicht in
diefem ehrwürdigen Bauwerke, wohl aber find die Säulenkapitäle,
die Einfaffungen und Leibungen der Bogen reich mit fchönem,
zwar arabifchem, aber doch noch an die byzantinifchen Vorbilder
erinnerndem Blattwerk verziert. Arabeskenartig dürfen fchon die
in Blumen und Zweigen auslaufenden Buchftaben der in kufifcher
Schrift gefchriebenen Koränfprüche genannt werden, welche dicht
unter der Decke als reiches Bandornament die Wände diefer
Mofchee umgürten. Auch die Gitterfenfter am oberen Theile der
Wände werden von Blattwerk eingefafst, und befonders bemerkens-
werth darf die Krönung der Mauern genannt werden. Diefe

beftehen aus gebrannten Ziegeln, find mit Gypsftukk bekleidet
und die erwähnte Krönung ift ein phantaftifch gebildetes, durch-
brochenes Zinnenwerk, welches leider die fchwerften Befchädigungen
erfahren hat. Im Sanktuarium fteht zu beiden Seiten der Gebets-
nifche je eine byzantinifche Säule. Der Mimbar zeigt fehr fchönes
Mafswerk in Nufsbaumholz und Elfenbein, doch ift derfelbe erft
unter den bachritifchen Mamluken bei einer Reftauration unferer
Mofchee hergeftellt worden. Inmitten des Hofes fteht ein urfprüng-
lich für die Leiche Ibn-Tulûn's beftimmter grofser Kuppelbau, in
dem fich gegenwär-
tig das Baffin für
die vorgefchriebe-
nen Wafchungen be-
findet.

Fefte Aufsen-
mauern umgeben,
um den Lärm der
Strafse zu dämpfen,
in feinem Weften,
Norden und Süden
den ftattlichen Bau,
welcher im Laufe
der Zeit fchwer ge-
litten und graufame
Verunftaltungen er-
fahren hat. Von
dem grofsartigen
Eindruck, den er

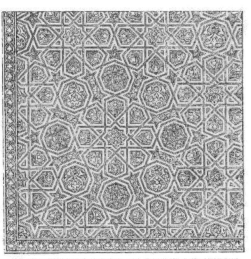

MASSWERK VOM MIMBAR AUS DER MOSCHEE
DES IEN-TULUN.

zur Zeit feiner Vollendung hervorgerufen haben mufs, wird es
gegenwärtig dem Befchauer fchwer, fich eine Vorftellung zu
machen, denn faft überall hat man die Bogen vermauert und die
Arkaden in Zellen eingetheilt, welche Bettlern, die den Befucher
beläftigen, und arbeitsunfähigen Kairenern Unterkunft gewähren.
Wo fich früher weite Pfeilerhallen öffneten, umgeben jetzt fchlecht
getünchte Wände mit viereckigen Fenftern und Thüren den weiten
Hof. Nur der Fries und feine zerbrochene Bekrönung, die Nifchen
und Rofetten zwifchen den vermauerten Spitzbogen und die ver-
fchont und offen gebliebene Seite des Liwan oder Sanktuariums

erinnern an die einftige Herrlichkeit diefes edlen Bauwerks. Neben der weftlichen Aufsenwand der Mofchee fteht das durchaus eigenthümliche Minaret. Auf einem maffigen, viereckigen Unterbau ruht der eigentliche Thurm, welcher fich in drei immer kleiner werdenden Stockwerken erhebt. Das unterfte ift kreisförmig, das zweite und dritte polygonal in feinem Durchfchnitt. Die kleine Dachkuppel hat ihre Spitze verloren, aber wir wiffen, dafs fie vormals an Stelle des Halbmondes ein ehernes Schifflein trug, in welches man Futter für die die Mofchee umkreifenden Weihen zu legen pflegte.

Diefem Minaret durchaus eigenthümlich ift die Aufsentreppe, auf welcher die Mu'eddin oder Gebetsrufer von einem Altane zum andern fteigen. Es wird erzählt, dafs Ibn-Tulûn in einer Rathsverfammlung in fich felbft verfunken dagefeffen und fich einen Streifen Papier um den Finger gewickelt habe. Als er zum Bewufstfein zurückkehrte und den fragenden Blicken feiner Beamten begegnete, foll er, um fich zu entfchuldigen, den zufammengerollten Streifen für das Modell zu der Treppe des von ihm zu errichtenden Minarets erklärt haben. In zwei Jahren war das gefammte Bauwerk vollendet, und es erfchien den Kairenern fo koftbar, dafs fie über die ungeheuren, für daffelbe verausgabten Summen murrten, und Ibn-Tulûn verfichern mufste, er habe einen Schatz gefunden, dem er die Mittel für die Errichtung feiner Mofchee verdanke. Dreimal foll er auf grofse vergrabene Reichthümer geftofsen fein, und in der That find die von ihm für öffentliche Zwecke verausgabten Summen ungeheuer, obgleich er die Steuern ermäfsigte und zum andern Male herabfetzte, als er im Traum die Stimme eines Freundes vernahm, welche ihm zurief: «Wenn ein Fürft zum Beften des Volkes Rechte preisgibt, fo nimmt es Gott felbft auf fich, ihm Erfatz zu leiften.»

Achmed Ibn-Tulûn gehört zu den würdigften Geftalten, von denen die Gefchichte des Morgenlandes erzählt. Als er im Mai 884 ftarb, hinterliefs er, trotz der vielen Kriege, die er zu führen hatte, und trotz feiner gewaltigen Bauthätigkeit, welche fich auch auf die von ihm befeftigte Infel Rôda erftreckte, einen ungeheuren Schatz, der nach unferem Gelde an 1200 Millionen Mark enthalten haben foll, fowie zahllofe feinen Tod aufrichtig betrauernde Unterthanen in Syrien und Aegypten. Das von ihm begründete

Herrfcherhaus war, wenn auch noch immer in den Mofcheen
von Foftät für das Wohl der 'Abbafiden gebetet wurde, thatfächlich
unabhängig, und fiebenzehn Söhne und fechzehn Töchter, welche
Achmed Ibn-Tulûn, in deſſen Harem eine grofse Zahl von Frauen
Aufnahme gefunden, überlebten, fchienen der neuen Regentenfamilie
eine lange Dauer zu fichern. Dennoch follte diefe fchon zweiund-
zwanzig Jahre nach dem Tode ihres grofsen Begründers erlöfchen.
Auch die Macht der 'abbafidifchen Chalifen war in ihrem Marke
zerftört. Die letzten Beherrfcher Aegyptens, welche vor der Er-
hebung der Fatimiden ihre Oberherrlichkeit anerkennen, find der
Türke Muhamed el-Ichfchîd und endlich fein fchwarzer Sklave
Kafûr. Nachdem diefer feinem Herrn und den beiden unmündigen
Söhnen deffelben mit bemerkenswerther Treue gedient hatte, führte
er in eigener Perfon die Regierung des Nilthals, welches in jener
Zeit von Hungersnoth, Peft und Krieg heimgefucht ward. Im
Jahre 967 unferer Zeitrechnung ftarb er, am meiften beklagt von
den Dichtern, deren freigebiger Gönner er gewefen war. Der
elfjährige Enkel feines Herrn Muhamed el-Ichfchîd folgte ihm,
und die eigenen Verwandten diefes Knaben benutzten die kind-
liche Unerfahrenheit deffelben, um feine reiche Erbfchaft an fich
zu reifsen. —

In diefer Zeit des höchften Elends mufste Aegypten dem
erften Starken, welcher feine Hand darnach ausftreckte, wie eine
reife Frucht zufallen, und diefer Starke liefs nicht auf fich warten.
Vor wenig Jahrzehnten hatte ein kühner Mann, 'Obeid-Allah,
der fich mit Recht oder Unrecht für einen Nachkommen 'Ali's,
des Schwiegerfohns des Propheten, durch feine Tochter Fâtima
ausgab, ein neues fchi'itifches Herrfcherhaus in Nordafrika ge-
gründet. Unter dem Namen eines Mahdi oder von Gott Geleiteten
erwuchs unter ihm auf einer in den Meerbufen von Tunis vor-
fpringenden Halbinfel die nunmehr gänzlich zerftörte glänzende
Refidenz el-Mahdîje, und nach mancherlei Kriegen brachten er und
feine Nachfolger den gröfsten Theil des nördlichen Afrika, Sizilien
und Sardinien in ihre Gewalt. Schon 'Obeid-Allah's Sohn Kâfim
wagte fich nach Aegypten, und es gelang ihm auch, Alexandria
zu erreichen und das Fajûm zu erobern; aber erft 55 Jahre fpäter
wagte fein Urenkel Mu'iss, aufgemuntert von ägyptifchen Emiren,
den Verfuch, fich des gefammten Nilthals zu bemächtigen. Im

Februar des Jahres 969 liefs er feinen Feldherrn Dfchöhar mit auserwählten Truppen nach Often aufbrechen. Bei el-Gïse kam es zur Schlacht, die Anhänger der Ichfchïden wurden gefchlagen und der fiegreiche Dfchöhar fetzte über den Nil und lagerte im Norden von Foftät, an derfelben Stelle, auf der fich fpäter das von ihm gegründete Kairo von heute erheben follte.

Wenige Monate nach feinem Einzuge in Foftät ordnete Dfchöhar an, es nach Norden hin durch die Anlage einer neuen Stadt zu vergröfsern. Diefe fchlofs fich eng an das fchon von Achmed Ibn-Tulün gegründete Quartier el-Chatïje und follte zunächft zur Aufnahme der Soldaten Dfchöhar's und des Hofftaates der fatimidifchen Chalifen dienen. In dem Augenblick, in welchem der Planet Mars, der auf arabifch el-Ķàhir, d. i. der Siegreiche, genannt wird, den Meridian von Foftät durchlief, gefchah in Folge des Rathes der Aftrologen der erfte Spatenftich. Nach Anderen foll der Umfang der zu erbauenden Stadt abgeftochen und mit einer Schnur umgeben worden fein, an welcher Glöcklein befeftigt waren, damit auf ein durch fie gegebenes Zeichen alle Arbeiter auf einmal ihre Thätigkeit beginnen möchten. Aber bevor der auf den Wink der Aftrologen wartende Baumeifter das Signal ertönen liefs, ftürzten fich Raubvögel auf die Schnüre, Glockengeläute erklang überall, die Arbeiter gingen an's Werk und zwar genau in dem Augenblicke, in welchem der genannte Planet den Meridian des neu zu errichtenden Ortes durchlief, welcher nun nach dem Wanderftern el-Ķàhir — Masr el-Ķàhira, d. i. die fiegreiche Hauptftadt Aegyptens, benannt wurde.

Ein machtverheifsendes Geftirn hatte zu der Gründung des neuen Ortes geleuchtet und Dfchöhar erweckte in ihm eine neue Sonne, die ihm auch den Sieg beim Ringkampfe der Geifter zu fichern verfprach; denn eines feiner erften Werke war die Erbauung der Univerfitätsmofchee el-Ashar, welche heute noch der Quell und Mittelpunkt des gefammten wiffenfchaftlichen Lebens im Orient genannt werden darf.

Kairo.

Unter den Fatimiden und Eijubiden.

———

on ihren erften Anfängen an find wir der Entwicklung der Chalifenftadt gefolgt. Jetzt ftehen wir an der Grenze des glänzendften Abfchnittes ihrer Gefchichte und fühlen uns verfucht, unfere den Ereigniffen folgende Darftellung zu unterbrechen, um die Univerfitäts-Mofchee el-Ashar — das Herz und Hirn der Chalifenftadt — und ihre Leiftungen zu befchreiben und zu würdigen. Ift fie doch feit ihrer Gründung durch Dfchöhar, den Feldherrn des Mu'iss, bis heute als der Lebensborn zu betrachten, aus dem das gefammte geiftige und religiöfe Leben der Kairener feine Nahrung erhalten hat und heute noch empfängt. Aber wir wandern jetzt an ihrem hohen Thore vorüber, und erwähnen an diefer Stelle nur, dafs fchon Dfchöhar die neue Hochfchule auf's Reichfte ausftattete und durch grofsartige Stiftungen die Befoldung der Profefforen und die Erhaltung der Studirenden ficherte.

Bald nach der Gründung von Kairo bezog der Chalif Mu'iss feinen Palaft in der neuen Stadt, wo er fchon drei Jahre fpäter fammt feinen Vorfahren, deren Leichen nach Aegypten gebracht worden waren, zu Grabe getragen wurde. Seinen nächften Nachkommen hat Kairo, hat Aegypten Grofses zu danken. Sie verwalteten ihr Reich, das fich namentlich nach Weften hin weit ausdehnte, mit Sorgfalt und Weisheit und eröffneten dem Handel des Nilthals neue Wege, die bis nach Indien und tief in das Herz des afrikanifchen Kontinents reichten. Ungeheure Werthe

führten die Karawanen, welche von dem den ſpaniſchen Mauren-
ſtaaten benachbarten Tanger aus über Kairawān und Tripolis den
gröſsten Theil von Nordafrika durchzogen, in die Chane des
ſchnell zur bedeutendſten Stadt des Morgenlandes heranwachſenden
Kairo, von wo aus andere Kameelzüge den Verkehr mit Syrien
und Aegypten unterhielten; Aidāb und Klysma (Sues) am Rothen
Meere waren die Häfen, wo man die zur See ankommenden oder
zu verſendenden Waaren umlud. Auch der Kunſtfleiſs der Araber
fand unter den Fatimiden, die in koſtbar ausgeſtatteten Paläſten
zu wohnen liebten und deren vornehmſte Beamte und Unter-
thanen, dem Beiſpiele ihrer Fürſten folgend, ſich glänzend aus-
geſtattete Wohnhäuſer bauten, reiche Gelegenheit ſich zu be-
thätigen. — In der fünften Sure des Korān werden Wein, Spiel,
Bildſäulen und Looswerfen den Gläubigen als verabſcheuungs-
würdig unterſagt, und ſo kommt es, daſs weder die Malerei noch
die Skulptur unter den Arabern zu einer höheren Ausbildung zu
gelangen und ſich die Stellung von ſelbſtändigen Künſten zu
erringen vermochten; aber dennoch und namentlich unter den
Fatimiden in Kairo ſah man über das Verbot des Propheten hin-
weg, und wir hören erzählen, daſs man ſich in ihrer Zeit der
herrlichſten Teppiche bediente, auf denen die Bildniſſe von Herr-
ſchern und berühmten Männern zu ſehen waren, ja, daſs in ihrer
Hauptſtadt ſelbſt Fabriken für Kunſtgeräth von jeder Gattung
entſtanden. Aus ihnen ging mannigfaltiger Tafelſchmuck her-
vor, und beſonders hoch geſchätzt wurden die zierlichen Kairener
Figuren, welche Gazellen und Löwen, Elephanten und Giraffen
darſtellten. Unvergleichlich werden die Gefäſse von glaſirtem
Thon genannt, welche von menſchlichen oder thieriſchen Ge-
ſtalten getragen wurden. Aehnliches Geſchirr war auch den alten
Aegyptern nicht fremd; aber die im Dienſte der Fatimiden ſchaf-
fenden Maler ſcheinen die Farbenkünſtler aus der Pharaonenzeit,
welche niemals zu einer freieren Vortragsweiſe zu gelangen ver-
mochten*) und denen ſelbſt die Geſetze der Perſpektive fremd
blieben, himmelweit übertroffen zu haben. — Oder wie hätte es

*) Einer ſolchen nähern ſich am meiſten die anſtöſsigen Figuren auf dem
gegen Ramſes III. gerichteten ſatyriſchen Papyrus im Turiner Muſeum. Er
ſtammt aus dem 11. Jahrhundert v. Chr.

einem Künftler im alten Memphis und Theben gelingen können,
tanzende Frauen fo zu malen, dafs fie aus der Wand heraus-
zufchweben oder fich in diefelbe zurückzuziehen fchienen; und
Beides ward, wie Makrīsi bezeugt, unter den Fatimiden von Ibn
'Asīs und Kosēr während eines Gaftmahles in Kairo zu Stande
gebracht. Es wird ferner von den zur felbigen Zeit hergeftellten
Bildniffen hervorragender Dichter und einem Gemälde erzählt,
welches Jofeph in der Cifterne darftellte und wegen feiner korifti-
fchen Wirkung die höchfte Bewunderung erregte. Auch aus den
Werkftätten der Bildhauer gingen nicht nur phantaftifche orna-
mentale und thierifche Figuren, fondern auch menfchliche Ge-
ftalten und unter diefen gewappnete Reiter hoch zu Roffe hervor.

Schon früh hatten die Araber die fchlichte Tracht ihrer Vor-
fahren mit den prunkenden Gewändern vertaufcht, deren fich die
von ihnen unterworfenen Völker und namentlich die Griechen
unter den byzantinifchen Kaifern und die Perfer bedienten. Am
Chalifenhofe zu Bagdad wurde mit geftickten Kleidern aus den
feltenften Stoffen ein unerhörter Aufwand getrieben. Die Fati-
miden fuchten es auch in diefer Beziehung den 'Abbafiden gleich
zu thun, und es entftanden in Kairo vielbefchäftigte Seiden-
ftickereien, welche die mit Gold brodirten Turbane, die Ehren-
kleider mit dem Namenszuge der Fürften (Tirās) und die mit
Infchriften beftickten Frauengewänder lieferten. Makrīsi weifs
viel von diefen Dingen und den fchönften im Schatz der Fati-
miden aufbewahrten Meifterftücken des arabifchen Kunftgewerbes
zu erzählen. Die Prachtgewänder vornehmer Griechen aus vor-
islamifcher Zeit, welche jüngft von Th. Graf auf ägyptifchem
Boden in einem Friedhofe aus griechifch-römifcher Zeit entdeckt
worden find, liefern übrigens den Beweis, dafs die textile Kunft
der Aegypter fchon vor den Siegeszügen der Araber im Nilthale
in hoher Blüte ftand. Aus dem Ordensfchmuck (clavis), an den
Feftkleidern hoher römifcher Beamten fcheint — diefs lehren die
Graf'fchen Funde — das Tirās auf den arabifchen Gewändern
entftanden zu fein. Die mit diefem verzierten Ehrenkleider fpielten
unter des Mu'iss Nachfolgern eine fo grofse Rolle, dafs der In-
tendant des Tirās eine der angefehenften Stellen an ihrem Hof-
ftaate bekleidet hat. Sehr köftliche Arbeiten wurden von den
Gold- und Waffenfchmieden hergeftellt, unter denen die Erfteren

nicht nur für die Frauen, fondern auch für die Männer thätig
waren, denn beide Gefchlechter liebten es, fich mit Halsbändern
und Armfpangen zu fchmücken. Es wird von Frauen berichtet,
welche fich fo fehr mit Zierat aus Gold und edlen Steinen über-
luden, dafs fie nur geftützt zu gehen vermochten. Auf ihren
Waffenfchmuck verwandten die Männer grofse Vermögen, und
wie die Perfon, fo wurde auch das Innere des Haufes mit Allem
ausgeziert, was der Kunftfleifs jener Zeit herzuftellen vermochte.
Die Wände wurden mit glänzendem Stukk in leuchtenden Farben,
mit Arabeskenfchmuck oder reich gewirkten Stoffen oder auch
mit Fayencekacheln von unnachahmlichem Emaillefchimmer be-
kleidet; der Fufsboden beftand aus Mofaik oder wurde mit fchweren
Teppichen belegt. Ein folcher, welcher — wahrfcheinlich als Wand-
dekoration — unter dem Fatimiden Mu'iss verfertigt worden war,
ftellte die wichtigften Städte der Erde dar. Neben diefen Bildern
ftanden in goldener und filberner Schrift erklärende Texte. Das
Ganze foll 22,000 Dinare gekoftet haben. An den Möbeln be-
währten die Tifchler ihre Kunft, koftbare dunkle Hölzer mit
helleren, mit Elfenbein und Perlmutter auszulegen, und niemals
hat es reicher gezeichnete und fchöner gefärbte Ueberzüge für
Polfter und Kiffen gegeben, als die zu jener Zeit in Aegypten
felbft hergeftellten Damafte. Wo gegenwärtig armfelige Fifcher
ihre Netze in den Manfala- (Menzale-)See fenken, herrfchte damals
in weltberühmten Webereien fleifsiges Leben. Wir kennen fchon
die koftbaren Stoffe von Damiette. Die Bilder der verfchieden-
artigften Thiere waren in diefe eingewebt. Die fchweren Djbak-
gewebe mit ihren grofsblumigen Muftern werden heute nur noch
in den Mefsgewändern katholifcher Priefter wiedergefunden. Chrift-
liche Kopten waren im Delta und auch in dem oberägyptifchen
Sijût, welches purpurrothe Möbelftoffe erzeugte, die vorzüglichften
Weber. Selbft das einfache Thon- und Meffinggeräth zeigte zier-
liche Formen und war mit reicher Taufchirarbeit gefchmückt.
Nicht mindere Sorgfalt verwandte man auf die Becken und Kannen,
in denen man beim Mahle die Hände fäuberte, die Laternen,
welche die Höfe und Hallen beleuchteten, die Teller, Schüffeln
und Vafen, die Dofen, Terrinen und Bowlen (Chordâdî) für die
verfchwenderifch benutzten wohlriechenden Effenzen, die fchon
der Prophet Muhamed geliebt hatte, und die füfsen Speifen, ein-

gemachten Früchte, Säfte und Sorbete, welche heute noch die Kairener in mannigfaltiger Form vortrefflich herzuftellen wiffen. Die Freuden der Tafel haben felbft Dichter zu Verfen begeiftert, und viele alte Reife- und Weltbefchreiber heben ganz befonders die Menge von Garköchen und Brätern hervor, welche an den Strafsenecken ihre Herde aufgeftellt hatten oder fie gar auf den Köpfen umhertrugen. Der alte Sebaftian Frank erzählt: «Es find auch da (in Kairo) bis in fünfzehntaufend gemeine küchin, darinn man teglich allerley koft vnd fpeifs kocht, gfottens und gpratens, wann die einwohner kochen wenig in yren heüfern, aber vil köch geen in der ftatt umb, das feur auf einem zubereyten heerd, auff dem kopff tragende, darumb gfottens und gpratens, an fpifsen, vnd fo yemant ettwas haben will, heben fie das öfelin vom haupt ab, vnd werden dem hungerigen nach feiner luft, umb ein ziemlich gelt zu willen.» Heute noch fieht man Garküchen an vielen Strafsenecken und umherziehende Lebensmittelverkäufer in grofser Zahl. Ein Schriftfteller aus Saladin's Zeit verfichert, dafs, wenn er die Menge der verfchiedenen füfsen Speifen befchreiben wolle, welche man in Aegypten herftellte, er ein befonderes Buch zu verfaffen gezwungen wäre. Eine grofse Paftete, deren Bereitungsweife derfelbe Autor genau befchreibt, zeugt für die Ueppigkeit der Lebensweife der Fürften und Grofsen in feiner Zeit. Zuerft bereitete man einen Teig aus 30 Pfunden des feinften Mehles, das man mit $5\frac{1}{2}$ Pfund Sefamöl durchknetete. Man theilte ihn in zwei Theile, rollte die eine Hälfte dünn aus und legte fie in eine grofse, eigens für diefen Zweck hergeftellte Kupferpfanne mit ftarken Henkeln. Auf diefe Unterlage breitete man eine Fleifchfarce, und auf diefe häufte der Koch dreifsig gebratene Lämmer, nachdem er fie mit einer feinen, mit zerriebenen Piftazien, Pfeffer, Ingwer, Caneel, Maftix, Koriander, Kümmel, Cardamom und Nüffen gewürzten Fleifchfüllung geftopft hatte. Hierauf gofs man mit Muskat vermifchtes Rofenwaffer. Auf und zwifchen die Lämmer wurden dann 20 Hühner, ebenfoviele junge Hähne und 50 kleine Vögel, die theils mit Fleifch-, theils mit Eierfüllung verfehen, theils in Trauben- oder Citronenfaft gebraten waren, gelegt. Diefe Maffe wurde mit Fleifchpaftetchen und Töpfchen voller Zuckerwerk garnirt. Wenn das Ganze, dem man noch Fleifchftücke und gebackenen Käfe beifügen konnte, fchön in die

Form einer Kuppel geordnet war, ſo gofs man Roſenöl mit Mus-
katen oder Aloëholz darauf, deckte es mit der zweiten Hälfte des
Teiges zu, ſorgte dafür, dafs der letztere die Füllung ſo feſt um-
ſchlofs, dafs der Dampf auch nicht an der kleinſten Stelle einen
Ausgang finden konnte, und ſchob das Gericht auf den Ofen.
Wenn der Teig gut ausgebacken war und roſenroth ausſah, ſo
nahm man die Paſtete vom Ofen, wiſchte ſie mit einem Schwamme
ab und begofs ſie mit Roſenwaſſer und Muskaten. Man hielt ſie
für beſonders geeignet, von Königen und vornehmen Herren auf
Jagd- und Landpartieen mitgenommen zu werden, denn ſie ent-
hielt ſehr Verſchiedenartiges, liefs ſich leicht transportiren, zer-
brach ſchwer, ſah hübſch aus, ſchmeckte gut und kühlte ſehr
langſam ab.

Wenn Perſien und ſpäter Andaluſien das ſchönſte Roſenöl,
Baſſora das berühmte Palmblütenwaſſer, ‘Armenien die koſtbarſte
Weiden- und Kufa die feinſte Levkojen- und Veilcheneſſenz
lieferte, ſo. wurde das ägyptiſche Lilienöl beſonders geſchätzt; die
erleſenſten Gewürze und die feinſten Stoffe für Räucherungen
wurden aber — wie ſchon in der Pharaonenzeit ſo auch unter
den Chalifen — aus Südarabien und von der Somaliküſte be-
zogen. Der Verbrauch an Eſſenzen mufs in den Glanztagen des
muslimiſchen Aegypten ein ungeheurer geweſen ſein, denn es
war geradezu geboten, ſich am Freitag zu parfümiren; die Leichen
mufsten mit wohlriechenden Eſſenzen geſalbt werden, mit feinen
Pflanzenölen wurden die Sorbete und ſüfsen Speiſen gewürzt,
angenehmer Duft mufste jedes begüterte Haus erfüllen und den
Briefen und Geſchenken, welche Einer dem Andern überſandte,
entſtrömen. In parfümirtem Waſſer badeten die Frauen, mit wohl-
riechenden Pomaden ſalbten die Männer das Haar; Beide aber
benutzten rothe, gelbe und grüne Seife. Bei grofsen Feſten wurden
Räucherungsſtoffe in allen Strafsen der Stadt verbrannt, damit ſelbſt
der Aermſte durch ſein blofses Athmen Behagen empfinde. Auch
an narkotiſchen Mitteln fehlte es nicht. Die Bereitung des
Opiums, welchen man aus Sijût in Oberägypten bezog, war
wohlbekannt. Sultan Bebars mufste mehrmals Geſetze gegen
den Genufs des Haſchîſch, eines betäubenden Präparates aus Hanf-
blättern, erlaſſen. Trotz des Verbotes des Propheten enthielten
ſich nur die Frömmſten des Rebenſaftes; der Alkohol iſt eine

arabifche Erfindung, und das Lieblingsgetränk der alten Aegypter, das Bier, wurde auch noch in der Chalifenzeit gebraut und getrunken. Manches muntere Loblied auf den Wein ift von arabifchen Dichtern gefungen worden, und viele Araber wollten in älterer Zeit keineswegs zugeben, dafs der Prophet den Genufs des Rebenfaftes verboten habe. In einer alten Handfchrift des Ta'alibi heifst es: «Der Prophet (Gott bete über ihm und grüfse ihn) hat den Wein als erlaubt und gut geftattet, dafs wir uns bei unferem Mahle und vor dem Aufbruch dadurch ftärken und den Schleier unferer Bekümmerniffe und Sorgen lüften.» An einer andern Stelle heifst es: «Den Wein verbietet nur ein Niedriger, und es erlaubt ihn nur ein Edler; es preist ihn ein Freigebiger, Grofsmüthiger, und es tadelt ihn ein Geiziger, Knaufer. Aber fürchtet die Trunkenheit, denn fie ift ein Schimpf und ein Fehltritt.» Der Wein wird «die Alchymie der Freude» und «das Artigfte, womit die Welt fich vergnügt» genannt. Im «Erheiterer» heifst es: «Die Welt ift eine Geliebte und das Nafs ihrer Lippe ift der Wein.» Ibn el-Mu'tass fang:

«Lais die Zeit, ob fie Dir fäumet, oder ob fie durch Dir geht!
Klag' den Kummer nur dem Weine, der im Becher vor Dir fteht.
Doch hatt dreimal Du getrunken, fo behüte wohl Dein Herz,
Dafs die Freud' Dir nicht entfliege und zurück Dir bleibt der Schmerz.
Diefs ift aller Kümmerniffe wohlerprobte Arzenei;
Drum fo höre, was ich rathe, wiffend, was Dir dienlich fei.
Lafs die Zeit, denn o wie Mancher wünfchte manchem armen Wicht
Schon die böfe Zeit zu beffern — aber ach! er konnt' es nicht!»

Andere Loblieder auf den Wein preifen ihn voll heiteren Uebermuthes und ohne Einfchränkung. Jubelnd fingt der Trinker mit erhobenem Becher:

«Auf, leeren wir, eh' uns das Sein verläfst,
Den Weinpokal bis auf den letzten Reft!»

Wie viel Wein mufs in Aegypten getrunken worden fein, wenn es wahr ift, dafs dort die Weinfteuer an einem Tage über taufend Dinare eingebracht habe. Chriftliche Mönche fcheinen die beften Pfleger des edlen Trankes gewefen zu fein, und reizend fchildert der in der Fatimidenzeit lebende Dichter Ibn Hamdîs eine Nacht, welche er mit Freunden in einem Klofter

Ebers, Cicerone. 14

auf Sizilien, feiner Heimat, durchzechte. Dort gab es den beften
Muskateller, und für ein Silberftück kaufte er «flüffiges Gold».
In ihren Paläften fpeisten die Fürften und Grofsen von edlen
Metallen und wohl auch von Tellern aus Onyx und anderen
Halbedelfteinen. Meffer und Löffelgriffe von Jaspis und Karneol
und Gefäfse von Bergkryftall waren nichts Seltenes. Das Glas,
helles und gefärbtes, wurde in mancherlei Form vielfach benutzt.
So prächtig wie das Innere des Haufes, namentlich in der
für den Empfang der Befucher beftimmten Mandara und dem
Harem oder den Frauengemächern zu fein pflegte, fo einfach
war feine der Strafse zugekehrte Seite, denn Mifstrauen und
Eiferfucht, fowie die Furcht vor der Habfucht der Fürften und
dem neidifchen Blicke der Vorübergehenden geboten, namentlich
unter den fpäteren Herrfchern, die Schätze des eigenen Heim
den Mitbürgern zu verbergen.

Befondere Sorgfalt verwandte man auf die Gärten, in deren
Pflege die Araber alle anderen Völker jener Zeit übertrafen, und
die wir von Dichtern und Profaikern preifen hören. Unter
den letzteren nennt Abu Bekr el-Herāwī, der Reifende, welcher
als Kiefelack der Araber bekannt ift, weil er feinen Namen auf
unzählige Denkmäler fchrieb, folgende Pflanzen, die er in der
gleichen Jahreszeit in ägyptifchen Gärten fah: Rofen in drei ver-
fchiedenen Farben, zwei Jasmin- und zwei Lotosarten, Myrten,
Jonquillen, Chryfanthemum, weifse und duftende Veilchen, Lev-
kojenblumen, Iris, Citronen, Palmen mit unreifen und reifen
Früchten, Bananen, Sykomoren, Weinftöcke mit fauren und füfsen
Trauben, Feigen-, Mandelbäume, Koriander, Melonen, Gurken
und eine Menge andere Gemüfearten, unter denen ich nur den
fchon im Alterthum berühmten ägyptifchen Spargel nenne. —
Ein anderer Schriftfteller erzählt von dem Garten des Chalifen,
er habe aufser vielen Herrlichkeiten, welche man auch in unferen
Gärten finden kann, Palmen enthalten, deren Stämme mit ver-
goldeten Metallplatten bekleidet waren. Diefe verbargen die
Röhren, aus denen Waffer hervorquoll, welches fo den Palmen
felbft zu entfpringen fchien. Dicht gefäete Blumen bildeten durch
Zucht und Befchneidung Gemälde und Infchriften, und in kühlen
Pavillons fprudelten Quellen von den Wänden und waren Körb-
chen befeftigt, in denen die feltenften Vögel nifteten. Pfauen

und anderes fchön gefiedertes Geflügel belebte die Wege. Viele Kulturpflanzen haben durch die Araber ihren Weg von Often nach Weften gefunden und find durch fie veredelt worden. Die Märchenwelt des Orients ift nicht ohne feine Gärten zu denken. Hier allein ift es den Zierden des Harems vergönnt, unverfchleiert unter den blauen Himmel zu treten, und darum knüpft hier die Liebe verborgene Bande, fo forgfam man auch Gärten und Frauen den Blicken der Vorübergehenden durch hohe Mauern zu entziehen fucht. Selbft die Gotteshäufer waren, fo reich man auch ihr Inneres auszuftatten wufste, an ihrer Aufsenfeite verhältnifsmäfsig einfach. Hier kann fich nur an den Hauptportalen, den Friefen, den Minareten und dem fchön ornamentirten Ueberzuge der Kuppeln die ornamentale Kunft der Baumeifter und Steinfchneider bewähren; aber diefe haben doch fchon unter den Fatimiden die bei der Weberei längft benutzten Arabesken und Schriftzeichen auf die Innenwände der Paläfte und Mofcheen als eine die Phantafie, die künftlerifche Empfindung und die Andacht und Wifsbegier in gleicher Weife anregende Flächendekoration zu übertragen verftanden. Leider blieb von den Bauten aus jener Zeit nur wenig erhalten, aber es fehlt nicht an Befchreibungen der unter den fatimidifchen Chalifen fich entfaltenden Pracht, und es läfst fich mit voller Beftimmtheit behaupten, dafs fämmtliche, der arabifchen Baukunft eigenthümlichen Glieder, von denen wir Proben aus fpäterer Zeit zu zeigen haben werden, fchon unter diefem Fürftengefchlecht zur vollen Ausbildung gelangt find. Diefs gilt befonders von dem fogenannten Stalaktitenornament, welches man fälfchlich für eine Nachahmung jener phantaftifchen Gebilde der Natur gehalten hat, die fich in den Tropffteinhöhlen vielgeftaltig vorfinden. Kugler nennt es ein «eigenthümliches Wefen von architektonifcher Formation, deffen verwunderliche Erfcheinung ebenfofehr als eine fcheinbar konftruktive, wie als eine (im idealen Sinne) organifche und

BALKON-KONSOLE VOM
MINARET DER MOSCHEE
DES ESBEK.

zugleich fpielend dekorative aufgefafst werden mag. Es findet fich
als Uebergang oder Vermittlung zu überhängenden Theilen; z. B.
als Ausfüllung der Ecken bei der Anlage einer Kuppel über einem

vierecKigen Raume und wird dann in ver-
fchiedenartigen anderen Fällen felbft an
Stelle von ganzen Bogen und Wölbungen
angebracht. Es ift ein künftliches Syftem
von Vorkragungen, in dem kleine Konfolen
und kleine fpitzbogig überwölbte Nifchen
zwifchen den Konfolen neben- und über-
einander geordnet find, der Art, dafs der
Fufs der oberen Konfole ftets auf dem
Gipfel der mittleren Nifche anfetzt, oft
fo, dafs diefe oberen Anfätze zapfenartig
niederhängen». Die tektonifche Bedeutung
der Stalaktiten ift die des Tragens und
Aufwärtsftrebens, und Schmoranz, einer
der feinften Kenner der arabifchen Kunft,
hat drei Arten unterfchieden: die arabifche,

PERSISCH-TÜRKISCHES
STALAKTITENKAPITÄL.

perfifche und maurifche. Jede von ihnen
zeigt, theils auch durch die Befchaffenheit
des Materials, aus welchem fie ausgeführt wurde (Holz, Gyps,
Thon und Stein), bedingte Eigenthümlichkeiten. Die ungefärbten,
auf blofse Schattenwirkung berechneten Stalaktiten wurden natür-
lich anders geftaltet wie die vielfarbig bemalten.

Gänzlich verfchwunden ift der von dem Feldherrn Dfchöhar
für feinen Gebieter erbaute Palaft, aber erhalten blieb die poetifche
Schilderung eines andern Bauwerks aus diefer Zeit, das Schlofs
des Fürften el-Manfür von Bugäje (Bougie) in Algerien, das der
oben erwähnte Dichter Ibn Hamdïs befungen hat. Wir theilen
einige Verfe deffelben nach der unübertrefflichen Ueberfetzung
des Grafen v. Schack mit:

«Jahrhundert auf Jahrhundert fchwand in Griechenland und fchaute
Kein Königsfchlofs, das fich an Pracht verglich mit diefer Baute.
Du ladeft, Mächt'ger, im Voraus uns Edens Wonnen fühlen,
In diefen Sälen, hoch von Dach, in diefem Hof, dem kühlen;
Ihr Anblick fpornt zu gutem Werk die Gläub'gen, denn fie hoffen,
Dann ftünden Gärten, fchön wie fie, da drüben ihnen offen.

Der Sunder felbft, der fie erblickt, verläfst des Irrthums Pfade,
Sühnt die vergang'ne Schuld und macht fich werth der Himmelsgnade.
Thun Sklaven feine Thüren auf, fo läfst der Angel Dröhnen
Dem, welcher eintritt, froh den Ruf: ‚Gegrüfst' entgegentönen.
Die Leun erheben, die am Thor die eh'rnen Ringe nagen,
Die Stimmen, um ein: ‚Allah ift der Mächtigfte' zu fagen;
Sie rüften, glaubt man, fich zum Sprung, um Jeden zu zerreifsen,
Der in den Hof tritt, ohne dafs ihm Eintritt ward geheifsen . . .
Gleich find gewebten Teppichen, auf die der Staub, der feine,
Von Kampher hingebreitet ift, im Hof die Marmorfteine;
Ringsum find Perlen eingelegt und weithin in die Lüfte
Verhaucht die Erd', als wäre fie von lauter Mofchus, Düfte,
Der Sonne könnte, wenn fie fank und tief die Nächte dunkeln,
Dief's Schlofs Erfatz fein, um bei Nacht dem Tage gleich zu funkeln.»

Derfelbe Dichter befingt auch den Springbrunnen des gleichen Palaftes. Er wird von Löwen umlagert, welche Waffer in ein Becken fpeien, das, wenn es ihrem Rachen entquillt, fo mächtig raufcht, «als wär' es ihr Gebrüll». Inmitten des Baffins fteht ein Baum von Metall mit Vögeln auf den Zweigen, welche Wafferfäden, in denen die Sonne fich fpiegelt, aus den kleinen Schnäbeln fpritzen. Auch aus dem Blattwerke des Baumes quillt reichliches Nafs. — Selbft den Thüren und der Decke diefes Palaftes widmet Ibn Hamdīs ein Gedicht. Sie find mit edlem Metall und Bildwerk verziert und mit goldenen Nägeln befchlagen. An der Decke fieht man Gemälde von blühenden Gärten und Jagdftücke. Die Maler diefer letzteren werden hoch gepriefen:

«Sie mufsten in die Sonne, fcheint's, den Farbenpinfel tauchen,
Um alles Laub und Bildwerk fo mit Glanz zu überhauchen.»

Das bedeutendfte Bauwerk aus der Fatimidenzeit, welches in Kairo erhalten blieb, ift die Mofchee, welche dem Enkel und zweiten Nachfolger des Mu'iss ihre Entftehung verdankt. Freilich ift fie halb verfallen und bietet dem Befchauer wenig Bemerkenswerthes. Wer aber den Lebenslauf ihres Gründers Hākim kennt, der wird zugeben, dafs diefer Chalif, welcher fchon als elfjähriges Kind auf den Thron gelangte, zu den eigenthümlichften und in Folge der in ihm vereinten Gegenfätze zu den unbegreiflichften Erfcheinungen gehört, von denen die Gefchichte berichtet. Die in Syrien lebende Sekte der Drufen fieht in ihm, der fich felbft in feinen letzten Lebensjahren für einen Gott hielt,

heute noch eine Erfcheinungsform des Höchften und glaubt, dafs
er verfchwunden fei, um wiederzukehren und die Verehrung der
gefammten Welt zu empfangen. Die Entwicklung Kairo's hat
ihm wenig zu danken und die einzelnen Klaffen der Bewohner
diefer Stadt haben von ihm je nach feiner Stimmung die ver-
fchiedenartigfte Behandlung erfahren. Das Schwerfte hatten die
chriftlichen Kopten und die Juden durch ihn zu erdulden, und
doch gewährte er ihnen zu einer andern Zeit die vollfte Freiheit
und geftattete ihnen fogar, dafern fie zum Islâm übergetreten waren,
zu ihrer alten Religion zurückzukehren. Das niedere Volk, in
deffen Mitte er als jüngerer Mann gebetet und das er durch feine
immer offene Hand für fich gewonnen hatte, war ihm ergeben,
während die Grofsen ihn fürchteten. In den Harems der Reichen
zitterte man vor feinem blofsen Namen, denn keiner Frau ward
von ihm geftattet, das Haus zu verlaffen oder auch nur die Ver-
käufer der Lebensmittel über die Schwelle ihrer Wohnung treten
zu laffen. Grofsmuth und kleinlicher Sinn, wilde Strenge und
gütige Milde, Leutfeligkeit und bis zu fchrecklichem Gröfsenwahn
gefteigerter Hochmuth, ftrenge, höchft unduldfame Hingabe an
die fchi'itifchen Glaubenslehren und gänzliche Preisgabe der väter-
lichen Religion wechfelten miteinander ab in der beweglichen
Seele diefes eigenthümlich gearteten Mannes, der bald pomphaft
mit grofsem Gefolge, bald allein auf einem Efel die Strafsen
durchritt, der halbe Wochen lang in künftlich verdunkelten Sälen
das Sonnenlicht durch Lampen und Lichter zu erfetzen verfuchte,
der einmal als ein zweiter Nero feine Refidenz anzünden liefs
und endlich bei einem feiner nächtlichen Gänge auf dem Mokattam
fpurlos verfchwand. Wahrfcheinlich ward er ermordet, aber die
Drufen harren, wie gefagt, noch heute feiner Rückkunft. Er er-
baute drei Gotteshäufer, und die nach ihm benannte, als fchönes
Werk gepriefene Mofchee ward durch ein Erdbeben verftümmelt.
Der ftattliche Bau mit dem unfchönen, nur wenig befchädigten
Minaret, welches zu feiner Zeit als Sternwarte benutzt wurde,
lehnt fich heute an den nordöftlichen Theil der Stadtmauer und
liegt zwifchen den beiden bedeutendften Thoren von Kairo, dem
Bâb en-Nasr oder Siegesthore und dem Bâb el-Futûch, welche
unter dem zweiten Nachfolger Hâkim's, dem prachtliebenden,
aber fchwachen el-Muftanfir durch deffen allmächtigen Wesîr

Bedr el-Gamāli erbaut worden find. Das Bāb en-Nasr ift ein
bedeutendes Werk aus der beften Epoche der arabifchen Kunft,
an dem die Solidität und die Reinheit des Steinfchnittes mit Recht
von den Kennern bewundert werden. Das Bāb el-Futūch mit
feinen runden, fchön gefügten und wohl erhaltenen Feftungs-
thürmen ift des gleichen Lobes würdig. Wer fich heute, die
Vorftadt durchwandernd, diefen Thoren und der Hākim-Mofchee
nähert, der wird zu feiner Linken einen kleinen Friedhof fehen,
in dem J. L. Burckhardt, der vorzüglichfte Reifebefchreiber aller
Zeiten, mitten unter den Muslimen, deren Länder und Sitten er
erforfchte, die ewige Ruhe gefunden.

Es ift bezeichnend, dafs als Erbauer diefer beiden Pforten
nirgends der Chalif, unter dem fie entftanden find, fondern überall
fein Wesīr genannt wird; und in der That wurden feit Muftanfir
die Wesīre mehr und mehr die Leiter der Gefchicke Kairo's,
Aegyptens und des Fatimidengefchlechts, welches, nachdem nach
Hākim noch acht Fürften aus feiner Familie geherrfcht hatten,
fo jammervoll erlofch, wie es glanzvoll aufgegangen und auf
dem erften Theile feiner Bahn fortgewandelt war. — Unter dem
fchwächlichen Adid erhielt das ägyptifche Chalifat den Todesftofs
und zwar nicht fowohl durch das unter dem vorletzten Fatimiden
mächtig und fiegreich vordringende Heer der erften Kreuzfahrer,
als in Folge des Neides und der Eiferfucht der einander be-
fehdenden Wesīre, der eigentlichen Leiter des Staats. Unter den
letzteren war es Schawer, der fich, um feine Macht zu befeftigen,
an Nureddīn, den Fürften von Aleppo, um Hülfe wandte und
dadurch den kurdifchen Söldnern des Syrers, an deren Spitze
neben Schirkuh des Letzteren junger Neffe, der berühmte Salāh
ed-dīn (Saladin), der Sohn des Eijūb ftand, die Thore Aegyptens
öffnete. Nach mancherlei Wechfelfällen und nachdem der ge-
wiffenlofe Wesīr felbft die Hülfe der Kreuzfahrer angerufen hatte,
verlor er Amt und Leben durch die Kurden. Saladin trat nach
feines Oheims Schirkuh Tode an feine Stelle und regierte zuerft,
wenn auch nur zum Scheine, im Namen des in feinen Palaft
mit feinen Weibern eingefchloffenen letzten Fatimiden Adid, dann
aber, fchon vor dem bald darauf eintretenden Tode des Letzteren,
als felbftändiger Sultan, der es kühnlich und ungeftraft wagte,
von den Kanzeln Kairo's für den 'abbaūdifchen Chalifen, deffen

funnitifchen Glauben er theilte, beten zu laffen. Mit ihm lenkt ein neues Herrfchergefchlecht, welches nach dem Vater Saladin's Eijûb das Haus der Eijubiden genannt wird, die Gefchicke Aegyptens.

Saladin's grofse Kriegsthaten, fein ritterlicher Sinn, feine Freigebigkeit und Güte haben unter uns Europäern Sage und Dichtung weit lebendiger erhalten, als unter den Morgenländern. Schon Walter von der Vogelweide fordert mit dem Rufe: «Denk' an den milten Saladin», zum Geben auf, und «milte» bedeutet fo viel als «grofsherzige Freigebigkeit». Dante läfst ihn im Inferno für fich allein unter den edelften aller Heiden auf blumiger Wiefe wandeln: «Et solo in parte vidi 'l Saladino.» Unter Leffing und Walter Scott haben das Uebrige gethan, um Saladin's Perfon in dem Gedächtniffe des Abendlandes lebendig zu erhalten. Durch ihn und feine Tapferkeit ging Jerufalem den Kreuzfahrern verloren, und dennoch hat die chriftliche Ritterfchaft in ihm etwas Verwandtes gefunden, und gern die Märe geglaubt, er fei einer Chriftin Sohn gewefen und habe fich durch den gefangenen Hugo von Tiberias zum Ritter des blutigften Feindes feiner Sache, des Templerordens, fchlagen laffen. — Sein Leben ift nicht frei von kleinlichen Zügen, aber er war ein Held und ein echter Ritter, der einzige unter feinen Glaubensgenoffen in jener Zeit, welcher auch des Feindes Gröfse zu achten wufste. Dabei ift er, wie Leffing ihn fchildert, ein Fürft gewefen, welcher nie müde ward zu geben, und in deffen Schatz fich, nachdem er Millionen über Millionen verfchenkt hatte, bei feinem Tode nicht mehr als etwa 45 Mark vorfanden. Seine Schwefter, die Sitta Leffing's, hiefs Sitt efch-Schame und die Gefchichte rühmt ihr nach, fie habe aus ihrem eigenen Schatze bei dem Tode ihres Bruders Almofen vertheilt, weil fie den feinen fo gut wie leer gefunden hatte.

Seinen kriegerifchen Unternehmungen zu folgen, ift hier nicht der Ort, dagegen kann das, was er für Kairo gethan hat, nicht unerwähnt bleiben, denn Saladin ift der Begründer und Erbauer der Citadelle, welche die Stadt heute noch mächtig überragt. Würde diefe Burg keine andere Beftimmung gehabt haben als die, Kairo zu fchützen und zu vertheidigen, fo könnte die Wahl ihres Bauplatzes keine glückliche genannt werden, denn fie wird von

anderen, fūdlicher gelegenen Höhen, welche fie felbft beherrfchen, überragt; aber Saladin wollte in der neuen Fefte feine Wohnung auffchlagen, und Makrīsi erzählt, dafs er die «Lufthaus der frifchen Luft» genannte Höhe des Mokattam für feinen Bau in's Auge gefafst habe, weil bemerkt worden fei, dafs das Fleifch, welches in der Stadt in 24 Stunden verdarb, fich hier zwei Tage und Nächte frifch erhielt. Nach dem Sturz der Fatimiden und der Wiedereinführung des funnitifchen Bekenntniffes drohten Saladin, der zuerft das Schlofs der Grofswesīre bewohnt und die Paläfte der Chalifen aus dem Haufe des Mu'iss feinen Emiren gefchenkt hatte, von den fchi'itifchen Refidenzbewohnern aus die gröfsten Gefahren, und ein Zwingkairo konnte an keiner paffenderen Stelle angelegt werden, als der von ihm gewählten. Der Eunuch Ka-rakūs ward mit dem Bau der Feftung und der Ringmauer, welche die Hauptftadt umgeben follte, beauftragt, und diefer wunderliche Beamte, der halb ein Narr, halb ein Weifer gewefen zu fein fcheint, löste die ihm geftellte Aufgabe, indem er die kleinen Pyramiden von el-Gīse zerftören und auch die dritte Pyramide (die des Mykerinos) als Steinbruch benutzen liefs. Die fchön be-hauenen Quadern von den Pharaonen-Maufoleen wurden über den Nil geführt, und das Werk fchritt, auch während der Sultan in Syrien Krieg führte, rüftig fort, follte aber erft unter des letzteren Neffen und zweitem Nachfolger Melik el-Kāmil völlig beendigt werden.

Die Erinnerung an den Leiter des Baues, Karakūs, ift unter den Aegyptern in eigenthümlicher Weife lebendig geblieben. Der bei keiner öffentlichen Schauftellung fehlende Hanswurft trägt feinen Namen, und er fcheint in der That durch manche feiner Handlungen diefs Schickfal verdient zu haben. Eine Wittwe bat ihn einft um ein Leichentuch, damit fie ihren jüngft verftorbenen Gatten begraben könne; Karakūs aber antwortete: «Jetzt ift die Almofenkaffe erfchöpft, doch bemühe Dich nur im nächften Jahre wieder her, dann werd' ich Dir mit Gottes Hülfe das Leichen-tuch geben können.» Rühmlicher für ihn klingt die folgende, in veränderter Form auch von Anderen erzählte Gefchichte. In Kairo war ein fchwerer Diebftahl verübt worden. Karakūs be-fragte nun die Beftohlenen, ob ihre Strafse, wie das noch an manchen Bazargaffen zu fehen ift, durch eine Thür verfchloffen

fei. Nachdem er eine bejahende Antwort erhalten hatte, befahl
er, das Thor und die Bewohner der Gaffe herbeizufchaffen, legte
fein Ohr an die Thür, laufchte aufmerkfam und fagte dann:
«Sie theilt mir mit, dafs der Mann, welcher das Geld geftohlen,
eine Feder auf feinem Kopfe trägt.» Der Dieb griff nun un-
willkürlich nach feinem Turban und war erkannt.

Manche andere unter den Handlungen des Karakûs mufs ge-
radezu roh genannt werden; aber das Vertrauen, welches Saladin
ihm fchenkte, fcheint doch zu beweifen, dafs es feinem Statthalter
nicht an tüchtigen Eigenfchaften gefehlt hat.

Die Araber nannten die neue Burg das «Bergfchlofs», und
unter den heutigen Kairenern heifst fie fchlichtweg «el-Kal'a»
oder das Fort. Heute führt eine gewundene, gut gehaltene Fahr-
ftrafse zu der Citadelle hinan; aber auch der alte, fteilere, von
hohen Mauern eingefchloffene Weg blieb erhalten und mündet
bei dem Thore el-Asab, welches wohl auch das Mamlukenthor
genannt wird, weil fich in feiner Nähe unter Muhamed 'Ali die
furchtbare Tragödie der Vernichtung diefer übermüthigen Grofsen,
von der wir zu erzählen haben werden, abfpielte.

Der Palaft, in dem die Nachfolger Saladin's jahrhundertelang
refidirten, ward fpäter durchaus vernachläffigt; nur einige im
türkifchen Gefchmack dekorirte Säle werden heute noch bei Ge-
legenheit der grofsen Empfangsfeierlichkeiten geöffnet. Die fchön-
ften Marmorfäulen liefs Selîm nach feiner Eroberung Kairo's 1517
abbrechen und mit den koftbarften Ausftattungsgegenftänden nach
Stambul fchleppen. Wir würden uns nur fchwer eine Vorftellung
von dem Ausfehen eines arabifchen Schloffes aus jener Zeit und
dem Leben in feinen Mauern zu bilden vermögen, wenn fich nicht
die folgende Befchreibung der Einführung von Abgefandten der
Kreuzfahrer in den Chalifenpalaft von Kairo, welche wir dem
Gefchichtsfchreiber Wilhelm von Tyrus verdanken, erhalten hätte.
Diefelbe lautet alfo:

«Da das Haus diefes Fürften ganz befondere Einrichtungen
hat, wie man von folchen in unferen Zeiten noch nie vernommen,
fo wollen wir hier forgfältig aufzeichnen, was wir aus treuen
Berichten Derer, die bei diefem grofsen Fürften waren, über feine
Pracht, feine unermefslichen Reichthümer und feine vielfache
Herrlichkeit erfahren haben, denn es wird nicht unangenehm fein,

hierüber Genaueres zu vernehmen. Es wurden alfo Hugo von
Cäfarea und mit ihm der Tempelritter Gottfried, als fie zuerft
im Auftrag ihrer Gefandtfchaft mit dem Sultan nach Kairo kamen,
von einer grofsen Zahl von Dienern, die mit Schwertern und
Geräufch vorangingen, durch enge Durchgänge und völlig un-
beleuchtete Räume, wo bei jedem neuen Eingang Schaaren von
bewaffneten Aethiopiern den Sultan um die Wette begrüfsten,
nach dem Palafte geführt, der in ihrer Sprache Kascere (Kafsr)
heifst. Als fie nun an der erften und zweiten Wache vorüber
waren, kamen fie in etwas breitere und weitere Räume, die der
Sonne zugänglich waren und unter freiem Himmel lagen. Hier
trafen fie Gänge zum Luftwandeln, welche auf marmornen Säulen
ruhten, vergoldete Decken hatten, mit erhabenen Arbeiten geziert
waren und einen bunten Eftrich hatten, fo dafs Alles auf könig-
liche Pracht hinwies. Und diefes Alles war in Hinficht auf den
Stoff und die Arbeit fo fchön, dafs fie nothwendig die Augen
darauf richten mufsten, und ihre Blicke an diefen Werken, deren
Schönheit Alles übertraf, was fie bis jetzt gefehen hatten, fich
nicht erfättigen konnten. Es waren hier marmorne Fifchteiche
voll des klarften Waffers, es waren hier Vögel aller Art, die man
bei uns nicht kennt, von verfchiedener Stimme, fremder Geftalt
und Farbe und überhaupt einem für die Unfern höchft wunder-
barem Ausfehen. Von da führten fie die Eunuchen wieder in
andere Räume, welche die früheren um fo Vieles an Schönheit
übertrafen, als diefe alle die, welche fie früher gefehen hatten.
Hier war eine ftaunenswürdige Menge von verfchiedenen vier-
füfsigen Thieren, wie fonft nur der muthwillige Pinfel des Malers,
oder die Freiheit des Dichters, oder die träumende Seele in nächt-
lichen Gefichten fie erfchafft, und wie folche nur die Länder des
Morgens und des Mittags liefern, das Abendland aber niemals
fieht und nur felten davon hört.

«Nach vielen Umgängen und durch verfchiedene Räume hin-
durch, die wohl auch Den fefthalten konnten, welcher in der
gröfsten Gefchäftseile war, kamen fie endlich nach der Königs-
burg felbft, wo gröfsere Schaaren von Bewaffneten und ein
gröfseres Gedränge von Trabanten durch ihre Zahl und Kleidung
die unvergleichliche Herrlichkeit ihres Herrn verkündigten, und
wo auch der Ort felbft den Reichthum und die unermefslichen

Schätze des Befitzers zeigte. Als fie nun eingelaffen und in den innern Theil des Palaftes geführt wurden, erwies der Sultan feinem Herrn die herkömmliche Ehrerbietung, indem er ein- und zweimal fich auf den Boden warf, und ihn auf eine Art verehrte und anbetete, wie man fonft Niemand feine Ehrfurcht bezeugt. Als er fich nun zum drittenmal auf die Erde warf, und das Schwert, das ihm vom Halfe herabhing, niederlegte, fiehe da wurden die Vorhänge, die mit Gold und den verfchiedenften Perlen geftickt waren und den Thron befchattend in der Mitte herabhingen, mit einer wunderbaren Schnelligkeit zurückgezogen, und der Chalife wurde fichtbar. Er fafs mit enthülltem Gefichte in einer mehr als königlichen Pracht auf einem goldenen Throne, und war von einer kleinen Zahl dienender Eunuchen umgeben.»

Alfo ift auch hier das gefchriebene Wort dauerhafter gewefen als Stein und Metall.

Auf der Citadelle von Kairo, zu der wir zurückkehren, hat fich doch gar Manches erhalten, das aus der Zeit ihres Gründers ftammt. Aber Neues von fehr verfchiedener Art und aus früheren, fpäteren und den allerjüngften Tagen mifcht fich unter das Alte und überragt es gewaltig. Diefe Burg ift ein phantaftifch labyrinthifches Wirrfal von fabelhaften Höfen und mäandrifchen Mauergängen, von Kafernen und Paläften, von jäh abftürzenden Felsmauern und fchauerlichen Mordwinkeln genannt worden. Man darf fie als ein einiges Ganzes betrachten, und dennoch ift es unmöglich zu befchreiben, in welcher Weife diefs Ganze gegliedert ift und wie fich die einander fo wenig gleichenden Theile, aus denen es befteht, zu einander verhalten. Hier fcheinen die höchften Minarete von Kairo den Himmel zu berühren, dort fenkt fich der tieffte Brunnen der Stadt bis unter den Spiegel des Nil, hier erhebt fich halb verwittertes, altes Mauerwerk aus Pyramidengeftein, dort glänzt polierter Alabafter im Hof und an den Wänden einer neuen Mofchee, hier fteht ein Palaft mit glänzenden Prunkfälen, dort ein verfallenes Gotteshaus. Jene alte Mofchee ift heute ein Speicher, und diefer vor Zeiten mit fabelhafter Pracht ausgeftattete Palaftflügel eine Kaferne.

Kaum haben wir eine enge Gaffe, in der das Athmen fchwer wird, verlaffen und fchon ftehen wir auf einem von reiner Wüftenluft umwehten Luginsland und laffen den Blick unbehindert in

die Nähe und Ferne fchweifen. Unter uns wogt und lagert zahllofes Volk auf dem weiten Rumēle-Platze, an den fich der alte Karamēdān fchliefst, welcher nunmehr den Namen des Gründers des viceköniglichen Haufes Muhamed 'Ali's trägt. Die herrliche, den Platz hoch überragende Hafan-Mofchee ift etwa 200 Jahre fpäter entftanden als die Citadelle, aber fchon damals mag dort Grofs und Klein zufammengeftrömt fein, um fich an allerlei Luftbarkeiten zu betheiligen und im Monat Schauwāl dem Aufbruche der grofsen Karawane der Mekkapilger beizuwohnen. Wir blicken über diefe reichbelebte Fläche und die grofsen Gotteshäufer, welche fich auf ihr erheben, hinweg und fehen vor uns die gewaltige Stadt, die fich nach Weften und Norden hin weit ausbreitet. Es fehlt nicht an Menfchengeftalten und wehenden Tüchern auf den flachen Dächern, welche die Deckel der Luftgänge tragen. Diefs find hölzerne Kaften in Geftalt der Häuschen, welche die Kajütentreppen auf Flufsdampfern überdecken. Man nennt fie «Malkaf» und fie bilden für fich eine kleine Stadt auf dem Rücken der grofsen, aber das Auge verweilt nicht bei ihnen, denn überall und überall wird es angezogen und in die Höhe gelockt von den Minareten, die fich hier und dort und, wohin wir auch blicken mögen, zu Hunderten in fchlanken Formen erheben. Die Strahlen der Sonne und der fchimmernde Glanz der weifsgetünchten Wände blendet bald den aufwärts fchauenden Blick, der fich nun wieder nach unten und weiter hin nach Weften richtet, wo der Nil ftill und breit grünes Fruchtland benetzt und am Horizont fich die Pyramiden am Rande der Wüfte auf dem felfigen Fufs der libyfchen Berge erheben. Was der Vefuv für Neapel, das find die Pyramiden für Kairo; fie find fein eigentliches Wahrzeichen, und wenn wir, ftundenlang rings umgeben von lauter Erzeugniffen der europäifchen Kultur, vergeffen, wie viel Meer und Land uns von der Heimat trennt, fo rufen fie uns in's Gedächtnifs zurück, dafs wir im Lande der Pharaonen weilen. Die Mokattamhöhen dort im Often, und hier unter uns nach Süden hin die Windmühlenhügel, die Wüftenftriche und Schutthaufen überfchauen wir fchnell; aber gern laffen wir uns länger feffeln von dem feltfamen Anblick der Nekropole von Kairo, auf deren fandigem Boden in weit von einander getrennten Gruppen die Friedhöfe liegen und aufser ihnen jene Städte von kuppelntragenden Maufoleen, unter denen die

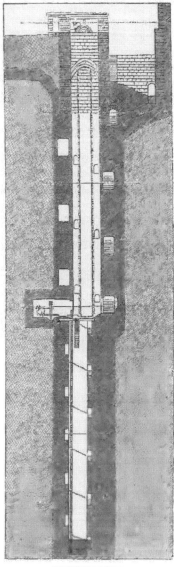

dicht unter uns nach Süden
zu gelegenen Mamluken- und
die entfernteren Chalifengräber
(nordöftlich von der Citadelle)
mit Recht des höchften Ruhmes
geniefsen.

So lange die Sonne hoch
fteht, ift diefes grofse Gemälde
weniger reizvoll, denn Grau,
Gelb, Braun, blendendes Weifs
und hie und da ein vom Staube
oder der Ferne gedämpftes Grün
find die einzigen Farben, denen
das Auge begegnet; aber trittft
Du an die Brüftung der Plattform
im Südweften der Citadelle früh
beim Aufgang der Sonne oder
des Abends, bevor fie hinter den
libyfchen Bergen verfchwindet,
dann giefst der Himmel eine un-
befchreibliche Fülle der verfchie-
denartigften Tinten über diefs
reichhaltige,bedeutungsvolle Bild.
Wie zarte Schleier umwehen
rofenrothe Wölkchen die Mina-
rete, lichter Goldglanz fpiegelt
fich im Nil, blaugrün fchimmern
die Felder, und im Purpur der
Königsmäntel ftrahlt der Hori-
zont, in tiefer Veilchenfarbe das
ferne Gebirge.

Es ift fchwer, fich von diefer
Ausficht zu trennen; aber wir
müffen, bevor es Nacht wird, zu
den inneren Höfen der Citadelle
zurückkehren. Es haben fich hier
zwei dicht bei einander liegende
Anlagen aus Saladin's Zeit er-

WASSERWERK
DES JOSEFHSBRUNNENS.

halten. Erftens eine völlig verwahrloste Mofchee in halb byzan-
tinifchem Stil mit zufammengeftürzter Kuppel, und ferner ein
merkwürdiges Wafferwerk, welches die Araber den «Jofephs-
brunnen» nennen und von dem Sohne des Jakob, dem Statthalter
Pharao's, gegründet fein laffen. Aber diefs Waffer-
werk erhielt feinen Namen von Saladin, deffen
voller Name Salāh ed-dīn Jufuf lautete; Jufuf aber
ift «Jofeph». Des grofsen Sultans Zeitgenoffe 'Abdu'l-
Latīf, welcher Saladin's perfönliche Bekanntfchaft
genoffen hatte, weifs auch von diefem Brunnen,
den Makrīsi treu befchreibt, zu erzählen. Er befteht
aus einem 88,30 Meter tiefen Schacht. Durch zwei

TOPF
VOM JOSEPHS-
BRUNNEN.

grofse Schöpfräder wird das Waffer in Töpfen in
die Höhe gefördert und zwar mit Hülfe von Ochfen,
welche auf einer in den Felfen gehauenen fchiefen
Ebene bis zur Hälfte der Tiefe auf und nieder fteigen. So wichtig
diefe Anlage in früheren Tagen gewefen ift, fo geringe Bedeutung
kommt ihr feit der Einführung der Dampfpumpen in Kairo zu.
Aufserdem hat das Waffer des Jofephsbrunnens einen falzigen
Beigefchmack, und zwar, wie Makrīsi berichtet, durch die Schuld
des Karakūs, welcher die Oeffnung, aus der zuerft eine geringere
Menge von vortrefflichem Waffer zuftrömte, erweitern liefs und
dadurch den Zutritt eines falzigen Quells in den füfsen veranlafste.

Die grofse Mofchee, welche heute mit ihren in weiter Ferne
fichtbaren hohen und überfchlanken Minareten die Citadelle fchmückt,
werden wir erft unter den Werken Muhamed 'Ali's, der fie gründete
und nach dem fie genannt wird, dem Lefer vorzuführen haben.

Saladin hatte vor feinem Tode mit den Kreuzfahrern Frieden
gefchloffen, und feine Nachkommen — er hinterliefs fiebenzehn Söhne
und eine Tochter — erbten von ihm Aegypten, Syrien, Arabien
und einen Theil von Mefopotamien. Schon bei Lebzeiten hatte
er diefen fehr reichen Länderbefitz unter feine drei älteften Söhne
vertheilt; die anderen Mitglieder feiner Familie erhielten nur Städte
und Bezirke, die fie als Fürften beherrfchten. Seinem Sohne Melik
el-'Asīs folgte Saladin's Bruder Melik el-'Âdil, der für feinen minder-
jährigen Neffen kurze Zeit als Vormund, dann aber, nachdem er
den zehnjährigen Knaben entfetzt hatte, für fich felbft das ägyp-
tifche Sultanat verwaltete. Er, der auch unter dem Namen, wel-

chen er vor feiner Thronbefteigung geführt hatte, «Seif ed-Dīn
Abu Bekr» bekannt ift, fetzte — und das Gleiche gefchah von
allen Mitgliedern feines Haufes — auf die von ihm gefchlagenen

Münzen neben feinen eige-
nen den Namen des macht-
lofen ʿAbbafiden - Chalifen,
deffen Oberherrlichkeit er
anerkannte. Auffallend ift
der heraldifche «Doppeladler», welcher auch an älteren
Kairener Bauten vorkommt,
auf einem der neben dem

MÜNZE DES MELIK EL-ADIL.

Text abgebildeten Stücke. Schwere Zeiten brachen nach Melik
el-ʿÁdil für die muslimifchen Völker Weftafiens und Syriens herein;
aber es ift hier nicht der Ort zu erzählen, wie die Eijubiden einander
befehdeten, welchen Angriffen der Kreuzfahrer auch Aegypten zu
begegnen hatte, wie Damiette fiel und bei el-Manfūra, welches
unfere Lefer kennen, Melik es-Sälech, Saladin's Grofsneffe, den
neunten Ludwig von Frankreich_fchlug und ebendafelbft gefangen
hielt, wie die Mongolen die alten Reiche des afiatifchen Kontinents
umftürzten, China eroberten und bis tief nach Europa hinein in
wildem Anfturme vordrangen. Dagegen darf nicht unerwähnt
bleiben, dafs, als der vorletzte Eijubide (der letzte Sultan diefes
Stammes wurde wenige Monate nach feiner Thronbefteigung er-
mordet), dafs, als Melik es-Sälech fich eine ftarke und feine Be-
fehle rückfichtslos ausführende Leibwache, wie fie auch die ʿAb-
bafiden befeffen hatten, zu gründen wünfchte, ihm diefs Vorhaben
durch die Züge der Mongolen wefentlich erleichtert wurde; wan-
derten doch von den niedergeworfenen Völkern, namentlich von
den Türken und Charizmiern, viele in die Fremde und fuchten
Dienfte, wo fie fie fanden. Es gab damals auch waffenkundige
und kriegsgefangene Türkenfklaven in Menge, welche Niemand
beffer zu zahlen vermochte, als der reiche Herr von Aegypten.
Ein Dichter aus der Zeit des Begründers diefer zufammengekauften
Schaar von kriegerifchen Männern rief dem Melik es-Sälech, welcher
fonft als gerechter und mafsvoll fchaltender Fürft gerühmt wird, zu,
er begehe eine Thorheit, indem er Habichte herbeirufe und ihnen
geftatte, fich im Nefte des Adlers feftzufetzen. Dann fährt er fort:

«Die Söhne des erhab'nen Saladin
Seh' ich nach Sklaven zu den Händlern laufen;
Bald aber werden fie zu Markte zieh'n,
Damit die Sklaven fie als Sklaven kaufen.»

Das Wort des Dichters ift in Erfüllung gegangen. Melik es-Sālech's Feinden und auch den Heeren der Kreuzfahrer ift diefe Leibwache, welche den demüthigen Namen der Mamluken, d. h. der Sklaven, führte, furchtbar geworden, doch furchtbarer noch ihm felbft und feinem Haufe, deffen letzter Sprofs, fein eigener Sohn, unter ihren Dolchen verblutete. — Viel Waffengeräufch ertönte in jener Zeit und dennoch wurden auch namentlich zu Kairo die Künfte des Friedens keineswegs vernachläffigt. Man ftudirte, difputirte und philofophirte in den Univerfitäten und Schulen, man fang und dichtete in der Umgebung der Fürften und Grofsen, auf den Gaffen und im Kreife der Freunde. Die Schriftfteller aus den Tagen der Eijubiden zeichnen fich nicht nur durch den Inhalt ihrer Werke, fondern auch durch die Kunftfertigkeit aus, mit der fie diefelben zu fchreiben verftanden. Unter allen Kalligraphen genofs Melik es-Sālech's Sekretär, Behā ed-Dīn Sohēr, des höchften Anfehens, und diefer Schönfchreiber war zugleich ein Dichter und Menfch von geradezu bezaubernder Liebenswürdigkeit, aus deffen fchönen, von E. H. Palmer in glänzender Weife herausgegebenen Gedichten fich erkennen läfst, bis zu welcher Höhe der geiftigen Freiheit fich die Kinder feiner Zeit auffchwingen durften und in wie feinen und anmuthigen Lebensformen fich der gefellige Verkehr der Kairener bewegte. Nicht nur mächtige Fürften und fchöne Frauen befingt der Dichter, fondern auch Gartenfefte, Nilfahrten und fröhliche Zechgelage. In der Chalifenftadt war es auch, wo Behā ed-Dīn Sohēr einem feiner vielen Freunde die folgenden anmuthigen Worte zurief:

«Kommft Du freundlich in mein Haus,
Will ich fchönen Dank Dir fchenken;
Bleibft Du, — Gott verhüt' es! — aus,
Auf Entfchuld'gung für Dich denken.»

Mit den folgenden Worten beantwortete der liebenswürdige Dichter den fein Herz völlig befriedigenden Brief eines Freundes:

Ebers, Cicerone. 15

«Was ich nur immer wünfchen kann,
Damit war auch Dein Brief geziert;
Mein Herz trat wohl zu Dir heran
Und hat ihn, wie Du fchriebſt, diktirt.»

Mit welcher Feinheit wagt es der Dichter, Stellen aus dem
Korān fpielend umzudeuten und fich felbſt einen Propheten der
Liebe und Jugend zu nennen. Auch als Satiriker iſt er be-
wunderungswürdig. Einem Scheinphilofophen, welcher ihm vor-
wirft, dafs er feine Argumente nicht begreife, entgegnet er trocken,
er fei kein Salomo; d. h. er könne nicht wie diefer verſtehen,
was die Thiere reden.

Durch feinen Zeitgenoffen und Biographen, Ibn Challikān,
den Verfaffer der «Lebensbefchreibungen hervorragender Männer»,
erfahren wir, dafs unfer Dichter zu Mekka, oder doch in der
Nähe diefer Stadt, geboren fei und zu Melik es-Sālech, feinem
Brodherrn, in Beziehungen geſtanden habe, welche diefem Fürſten
und Behā ed-Dīn Sohēr zur gleichen Ehre gereichen. In Kairo
war es, wo Ibn Challikān dem Dichter begegnete und die fol-
genden Sätze über ihn niederfchrieb: «Er befitzt grofsen Einflufs
bei feinem Gebieter, der ihn fehr hoch zu fchätzen weifs und
feine Geheimniffe keinem Andern wie ihm allein anvertraut.
Aber trotzdem macht er nur für das Rechte von feinem Einfluffe
Gebrauch und weifs Vielen durch feine gütige Vermittlung und
freundlichen Dienſte wohl zu thun.» Nach dem Tode feines
Gebieters (1249) führte der Dichter ein zurückgezogenes Leben
und verliefs nur noch felten fein Haus. Neun Jahre fpäter erlag
auch er der Peſt, welche damals Kairo in verhängnifsvoller Weife
heimfuchte. Seine Leiche ward in der Karāfe, der Todtenſtadt
von Kairo, welche wir kennen lernen werden, in der Nähe des
Maufoleūms des Imām Schāfeʽi beigefetzt.

Kairo.

Unter den Mamluken-Sultanen.

ach dem Erlöfchen des Gefchlechtes der Eijubiden bemächtigte fich zuerft Eibek, ein Krieger aus derjenigen Mamlukenfchaar, welche auf der Infel Rōda einquartiert war, und die fich die Bachriten, d. h. die vom Fluffe — el-Bachr, «der Flufs» — nannte, der Herrfchaft. Er und feine Nachfolger find es, die das Haus der bachritifchen Mamluken-Sultane bilden, unter denen viel Blut in Aegypten vergoffen, aber auch manches grofse Werk gefchaffen wurde.

Der Anfang ihrer Regierung wird durch furchtbare Mordthaten gefchändet. Der Palaft auf der Citadelle war ihre Refidenz, und fchon der erfte von ihnen, Eibek, ward hier von einer feiner Gattinnen im Bade ermordet. Eine andere Ehefrau des Erfchlagenen übernahm die Rache. Sie brachte ihre verbrecherifche Rivalin um's Leben und liefs ihre Leiche in den Graben der Citadelle werfen und dort tagelang unbeftattet liegen. Alle, die in dem Verdacht ftanden, Mitwiffer des Mordes gewefen zu fein, ereilte das Schickfal diefer Unglücklichen.

Wie viel ähnliche Greuelthaten haben die Mauern der Citadelle in jenen Tagen gefehen, und wie furchtbare Ernten hielt damals der Tod! Auch im Haufe der 'Abbafiden fchwang er feine Sichel. Grofse Reiche waren durch die Macht der Mongolen, welche fich immer mächtiger ausbreitete, umgeftürzt worden. Ein Schwarm von ihnen unter Hulagu hatte Bagdad erobert (1258) und den letzten echten Chalifen aus dem Haufe des 'Abbās nebft

feinen beiden Söhnen und nächften Anverwandten des Lebens
beraubt.

Als der Mamluk Bebars mit Hülfe eines Mordes den Thron
Aegyptens beftieg, gab es keinen Chalifen mehr, und doch fühlte
er, dafs fein Sultanat unter den zahlreichen Schi'iten, fowie den
Freunden der Eijubiden und des vernichteten 'Abbafidenhaufes in
Aegypten und Syrien nur dann auf ficheren Beftand zu rechnen
habe, wenn er ihm einen Schein von Legitimität und religiöfer
Weihe zu geben vermöge. Darum war er hoch erfreut, als er
hörte, dafs ein Mitglied des 'Abbafidenhaufes, ein Nachkomme des
Propheten, welcher fich für einen Sohn des Chalifen Sāhir ausgab,
dem Schwerte der Mongolen entronnen fei. Er fäumte nicht,
ihn nach Kairo zu berufen, ihn dort mit dem gröfsten Pomp zu
empfangen, auf die Citadelle zu führen und ihm dafelbft einen
Palaft anzuweifen. Der Ober-Kadi mufste die Echtheit feiner
Herkunft anerkennen und ihm als Chalifen huldigen; Bebars
aber leiftete ihm den Eid der Treue und liefs fich dafür von dem
neuen «Beherrfcher der Gläubigen» mit der Würde eines Regenten
aller dem Islām unterworfenen und fpäter zu unterwerfenden Länder
bekleiden. Um die Komödie bis zum Schluffe durchzuführen, nahm
Bebars aus der Hand des neuen Chalifen den Ornat in Empfang,
welcher ihn als einen Stellvertreter der 'Abbafiden kennzeichnete.
Derfelbe beftand aus einem fchwarzen Turban mit reicher Gold-
ftickerei, aus einem violetten Oberkleide, einer goldenen Halskette,
Fufsfpangen von dem gleichen Metalle, mehreren Ehrenfäbeln, zwei
Pfeilen und einem Schilde. 'Abbafidifche Fahnen flatterten ihm zu
Häupten, als er fein weifses Pferd beftieg, welches mit einer
fchwarzen Decke und einer Schärpe von der gleichen, der 'Ab-
bafiden-Familie eigenen Farbe gefchmückt war.

Der Sultan gewährte diefem feinem von ihm felbft gefchaffenen
Lehnsherrn grofse Freiheit; nachdem aber der Chalif feine Flügel
zu regen begonnen hatte und im Kampfe gegen die Mongolen
gefallen war, fetzte zwar Bebars einen andern Beherrfcher der
Gläubigen, welcher gleichfalls dem Haufe des 'Abbās entftammen
follte, in die Chalifenwürde ein, hielt ihn aber als machtlofen
Gefangenen auf der Citadelle feft. Das gleiche Schickfal erfuhren
die Nachfolger diefes Unglücklichen, in deren Namen alle Mam-
luken-Sultane regierten, bis der Osmane Selīm I. Kairo und

Aegypten eroberte und den letzten von diefen Schein-Chalifen zwang, feine Titel, Rechte und Würden auf ihn zu übertragen. Von diefer Gewaltthat leiten die zu Konftantinopel regierenden türkifchen Sultane das Recht ab, fich «Beherrfcher aller Gläubigen» zu nennen. Freilich weigern fich heute noch die gelehrten Sunniten, ihre Oberherrlichkeit in geiftlichen Dingen anzuerkennen. Sie fchreiben diefelbe vielmehr dem Grofsfcherīf von Mekka zu, den fie für den rechten Imām halten.

Die Gefchichte des von den Mamluken-Sultanen beherrfchten Aegypten ift nur mit lockeren Fäden mit der der europäifchen Staaten verflochten, und die Blätter, auf denen fie verzeichnet fteht, triefen von Blut; aber die Greuelthaten diefes Kriegergefchlechtes, welches die Kreuzfahrer aus Paläftina vertrieb, wurden faft immer mit dem blanken Schwerte verübt, während die Hellenen Aegypten fchon früh «das Land der Gifte» genannt hatten und noch unter den Ptolemäern die Ehrfucht das Gift allen anderen Waffen vorzog. Es fehlt auch nicht an kräftigen Männergeftalten unter den Mamluken-Sultanen, von denen viele das Nilthal als Sklaven betreten hatten, und das foll ihnen nicht vergeffen werden, dafs die meiften von ihnen Kunft und Wiffenfchaft mit folchem Eifer förderten, dafs die edelften unter allen Werken der arabifchen Kunft, welche der Vernichtung entgangen find, ihnen ihre Entftehung verdanken. Der fogenannte Muriftān des Kala'ūn, die reichfte Stiftung, und die Mofchee des Hafan, das fchönfte von allen Gotteshäufern in Kairo, wurden von Mamluken-Sultanen aus der Dynaftie der Bachriten, die meiften der zahlreichen Maufoleen aber, welche unter dem Namen der Chalifengräber bekannt find, von Sultanen aus dem Haufe der tfcherkeffifchen Mamluken, die auch viele andere Mofcheen errichten liefsen, erbaut.

Von 1250—1517 regierten diefe Fürften von der Citadelle zu Kairo aus über das Nilthal.

Des Bebars zweiter Nachfolger war Kala'ūn († 1290), ein Fürft, der fich grofser Erfolge über die Mongolen und Kreuzfahrer rühmen durfte und von den Schriftftellern, welche unter der Regierung feines Sohnes fchrieben, wegen feiner Tugend und Gerechtigkeitsliebe hoch gepriefen wird; aber der Verfaffer der Gefchichte der Chalifen kann ihm den durch feine Handlungen wohl begründeten Vorwurf nicht fparen, dafs weder Eide noch

Verträge ihm heilig waren, ſobald ſein Intereſſe ihre Verletzung
forderte. Freilich wurden unter ihm die Aegypter weit weniger
bedrückt, als unter ſeinem Vorgänger Bêbars, und es fielen ihm
die Ehren zu, welche die Völker ſiegreichen Fürſten gern ge-
währen; auch mag er manches Herz durch ſeine ungewöhnliche
Schönheit, die dem Sklavenhändler, welcher ihn aus Turkiſtan
brachte, 1000 Dinare bei ſeinem Verkauf eingetragen hatte, ge-
wonnen haben. Endlich war er ſelbſt durch eine grofsartige
Stiftung beſorgt geweſen, ſich den Namen eines Wohlthäters der
Armen und Leidenden zu erwerben.

Der von ihm gegründete ſogenannte Muriſtân (Spital) liegt
heute im nordöſtlichen Viertel der Stadt am Bazar der Kupfer-
ſchmiede, welche man in den verödeten Räumen des grofsen,
jämmerlich zu Grunde gehenden Bauwerks arbeiten ſehen kann.
Nur das Grabmal ſeines Begründers, ein edles, höchſt wirkungs-
volles Bauwerk, bei dem vor Zeiten fünfzig Korânvorleſer an-
geſtellt waren, wird vor dem Verfall geſchützt und von Kranken
beſucht, welche von dem hier als Reliquie bewahrten Turban-
tuche des Sultans Heilung von Kopfweh, von ſeinem Kaftan aber
Erlöſung vom Wechſelfieber erwarten. Am Donnerstag verſam-
meln ſich hier gewöhnlich junge Frauen und Mütter mit kleinen
Kindern. Die erſteren flehen vor der prachtvollen Gebetniſche
um männliche Nachkommenſchaft, die in der arabiſchen Familie
von ſo grofser Bedeutung iſt und der Mutter jenes hohe Anſehen
ſichert, welches ihr, wenn ſie kinderlos bleibt oder nur Töchter
zur Welt bringt, leicht verſagt wird. Gar befremdliche Dinge
bekommt Derjenige zu ſehen, welchem es gelingt, die Andachts-
übungen der Frauen an dieſer heiligen Stätte zu belauſchen.
Staunend wird er wahrnehmen, wie ſie alle ihre Oberkleider ab-
werfen, ihr Antlitz mit beiden Händen verdecken und dann ſo
oft von der einen Seite der Niſche zur andern ſpringen, bis ſie
erſchöpft zuſammenſinken. Nicht ſelten bleiben ſie lange auf dem
ſteinernen Fufsboden liegen, bevor ſie aus ihrer Betäubung er-
wachen und die Kraft, ſich aufzurichten, zurückgewinnen.

Viele Mütter bringen ihre ganz kleinen, noch nicht einmal
des Gehens kundigen Kinder hieher, um ihnen «die Zunge zu
löſen». Zu dieſem wunderlichen Zwecke führt man die armen
Geſchöpfe zu einem grofsen, glatten und dunklen Stein beim

rechten Fenfter, prefst grüne Citronen auf diefen aus, reibt den
Saft mit einem kleinen Steine auf dem gröfseren hin und her
und zwingt dann die Kinder, fobald die Fruchtfäure fich auf dem
eifenhaltigen Mineral röthlich gefärbt hat, fie aufzufaugen. Natür-
lich weigern fich die Kleinen, von der nichts weniger als füfsen
Flüffigkeit zu koften, und fchreien aus vollem Halfe. Das freut
die Mütter, denn je lauter die Kinder fchreien, defto ficherer kann
man an die Wirkung des Wunders glauben und die Zunge für
gelöst halten. Auch den Säulenfchäften an der Gebetnifche werden
geheimnifsvolle Kräfte zugefchrieben. An ihrem unteren Theile
werden fie von einer Patina bedeckt, welche einen wenig er-
freulichen Anblick gewährt, da fie dem Citronenfaft ihren Ur-
fprung verdankt, welchen die zu löfenden Zungen der Kinder
übrig gelaffen haben. Diefe merkwürdigen Ceremonien find noch
an keiner andern Stelle befchrieben worden. Als unfer Gewährs-
mann, der treffliche Kenner der morgenländifchen Kunft, Herr
Baumeifter Schmoranz, fie einmal belaufchte, ward er von
Eunuchen überrafcht, und vielleicht würde er feine Wifsbegier
fchwer zu büfsen gehabt haben, wenn er nicht das Maufoleum
des Kala'ün fo gründlich ftudirt und all feine Ausgänge fo wohl
gekannt hätte.

Wie junge Frauen und Mütter, fo beten an des Sultans Sarge
auch Verarmte um ein befferes Loos, und in der That ift felten
durch eine Stiftung mehr Schmerz und Elend gelindert worden,
als durch den Muriftän des Kala'ün, welches aufser feinem Mau-
foleum eine Schule und ein Spital von ungeheurem Umfange
umfafste. Für fehr verfchiedenartige Leiden gab es eigene Räume,
in denen jeder Kranke fein befonderes Bett hatte. In einer von
den Männerftationen getrennten Abtheilung fanden Frauen Auf-
nahme. Jeder Leidende, mochte er arm oder reich fein, wurde
unentgeltlich verpflegt. Mit den Krankenfälen waren Labora-
torien, Apotheken, Küchen, Bäder und auch ein Hörfaal ver-
bunden, in dem der Chef der Aerzte der Anftalt feinen Klinikern
medizinifche Vorträge hielt. Ungeheuer waren die Magazine für
Lebensmittel, und der Verbrauch der letzteren fo grofs, dafs
mehrere Verwalter ausfchliefslich mit dem Einkauf derfelben und
der Verrechnung der von ihnen verausgabten Summen befchäftigt
waren. — Auch die mit dem Hofpital verbundene Lehranftalt war

reich ausgeftattet, befafs ihre eigene grofse Bibliothek, und neben ihr beftand eine Kinderfchule, in der fechzig arme Waifen Wohnung, Koft und Kleidung fanden.

Diefes Werk Kala'ūn's hat das Gedächtnifs an feine kriegerifchen Thaten lange überlebt und läfst heute noch fein Andenken ein gefegnetes fein, denn auch für den Muslim ift die Barmherzigkeit eine Tugend. Alles, was der Gläubige thut, foll er nur um Gottes willen verrichten, und die Zahl feiner guten Werke wird um fo gröfser werden, je ftärker fich die Macht des Glaubens in feinem Herzen wirkfam erweist. Wohl ift der höhere, fich auf die gefammte Menfchheit erftreckende Begriff der chriftlichen Nächftenliebe der Religion Muhamed's fremd, aber gegen die Bekenner des Islām foll der Gläubige Liebe, Barmherzigkeit, Grofsmuth, Schonung und Geduld üben, und unter den fünf pflichtmäfsigen Handlungen, durch welche der Muslim feinen Glauben zu bethätigen hat, nennt der Prophet felbft an zweiter Stelle das Spenden von Almofen; an erfter aber das Gebet. Darum kann es uns nicht Wunder nehmen, wenn wir eine grofsartige und nach den edelften Grundfätzen reiner Menfchlichkeit geleitete Wohlthätigkeitsanftalt, wie den Muriftān des Kala'ūn, von einem fürftlichen Muslim in der Hauptftadt der damaligen muslimifchen Welt errichten fehen und vernehmen, dafs Kairo und jede Grofsftadt des Morgenlandes fich heute noch vieler ähnlichen Stiftungen rühmen darf.

Dennoch hat es zu keiner Zeit an Bettlern in der Chalifenftadt gefehlt; aber diefe Armen, unter denen fich viele Blinde befinden, welche oft von Kindern geleitet werden, oft aber mit wunderbarer Sicherheit ihren Weg auch ohne einen andern Führer wie ihren Stab zu finden verftehen, machen felten den Eindruck von jämmerlichen und zaghaften Bedrückten; vielmehr bitten fie mit einem gewiffen Selbftbewufstfein um Unterftützung, und wer die frommen Sprüche verfteht, welche fie den Vorübergehenden zurufen, der wird finden, dafs diefe weit weniger das Ziel verfolgen, Mitleid zu erwecken, als den Reicheren an feine Pflicht zu erinnern, von feinem Ueberfluffe mitzutheilen und ihm in's Gedächtnifs zu rufen, dafs er, der Bedürftige, berechtigt fei, von ihm, dem mit Ueberflus Gefegneten, im Namen Gottes «den Lohn feiner Armuth» zu erwarten. Darum ruft der Bettler: «Ich

bin der Gaft Gottes und des Propheten, o reicher Geber Gott!»
oder ähnliche Sprüche, und wer ihm freigebig fpendet, der weifs,
dafs er fich durch feine Gabe den Höchften zum Schuldner
macht. Manche Bettler rufen: «Ich fordere von Gott den Preis
eines Brodes», und wer diefen Preis zahlt, der ftreckt ihn dem
Allmächtigen vor. Es ift geradezu befchämend für unfere Reichen,
zu fehen, ein wie grofser Theil der Einkünfte von begüterten
Kairenern heute noch für wohlthätige Zwecke verwendet zu
werden pflegt. Die frommen Stiftungen (Awkāf, Pluralis von
Wakf) find fehr zahlreich und mannigfaltig, und beftehen in
Geldern und liegenden Gründen, welche von eigenen Behörden
verwaltet werden. Die meiften fchliefsen fich an Mofcheen und
find zur Erhaltung von Schulen (Médrefe) und Brunnen, die neben
keinem Gotteshaufe zu fehlen pflegen, beftimmt. Diefe «Sebīl»
genannten Gefchenke, welche der Satte dem Durftigen reicht,
find in der «regenlofen Zone» und in einer Stadt, die nur falziges
Infiltrationswaffer befitzt, eine grofse Wohlthat. Aus der Zeit,
in welcher die Araber die Wüfte als Nomaden durchwanderten,
ftammt wohl die wohlthätige Sitte des Stiftens einer Cifterne;
aber fie kommt auch dem Städter zu gute. Ohne die erwähnten
Brunnen würde der Arme, dem es den Wafferträger zu zahlen
fchwer fällt, oft lange zu wandern haben, um feinen Durft aus
dem Nil zu löfchen. Mehrere Wochen vor dem Eintritt der
Ueberfchwemmung pflegt das Flufswaffer, welches fonft fo wohl-
fchmeckend ift, dafs Champollion es den Champagner unter den
Waffern nannte, und die Araber fagen, der Prophet würde fich
ewiges Leben gewünfcht haben, wenn er davon getrunken hätte,
trüb, ungefund und beinah ungeniefsbar zu werden, und fo kommt
es, dafs in diefer Zeit die öffentlichen Brunnen am meiften be-
nutzt werden. Viele unter den letzteren werden von fchön ge-
arbeitetem Gitterwerk, aus Eifen, vergoldeter Bronze oder Holz
umgeben. Ein weit vorfpringendes Dach befchattet die Trinker,
welche auf kleinen Treppen zu dem Fenfter des Cifternengemaches, in
dem das Waffer vertheilt wird, oder auch zu der Röhre von Meffing
hinauffteigen, durch die man das erquickende Getränk einfaugt.

Poetifche Infchriften an diefen öffentlichen Brunnen verkünden
mit vergoldeten Buchftaben den Ruhm ihrer Stifter, und ihr arabi-
fcher Name «Sebīl» oder eigentlich «Sebīl Allah» bedeutet «der Pfad

Gottes», denn das Wohlthun, die Labung der Hungernden und
Durftenden, ift aufser dem Tod für den Glauben der ficherfte von
allen zu Gott führenden Wegen.

Darum rufen auch die Waffertrüger, welche die Aufmerk-
famkeit der Vorübergehenden durch das Geklapper mit Trink-
gefäfsen von Meffing auf fich zu ziehen fuchen, und deren feltfam
geftaltete Lederfchläuche dem Leibe eines Bockes mit verftüm-
melten Beinen gleichen: «Der Weg Gottes, o Durftende!»
Gewifs find diefe Worte zuerft in der Wüfte erklungen.
Befonders reichlich tönen fromme Sprüche, wie «Gott vergebe
Dir Deine Sünde, o Spender des Tranks!» oder «Gott erbarme
fich Deiner Eltern!» von den Lippen des Sakkā, wenn er zur
Verherrlichung eines Feftes gemiethet worden ift, um das Volk
unentgeltlich zu tränken. Wer von ihm die Schale mit dem er-
frifchenden Nafs empfangen hat, der dankt ihm, indem er zu
feinem frommen Spruche das «Amīn» (Amen) fagt. Wenn fein
Schlauch fich leert, ruft er den Segen Gottes auf den Spender
des Tranks herab und wünfcht ihm das Paradies.

Dem Brunnen in der Stadt am Nil kommt natürlich eine
weit geringere Bedeutung zu, als dem am Wege durch die Einöde,
und darum hat der fromme Sinn der Muslimen mit den Sebīls
eine andere Art von Stiftungen verbunden, welche recht deutlich
beweist, wie viel wahre und erfreuliche Menfchlichkeit in diefem
viel gefchmähten Islām, den wir fo oft des leeren Formelwefens
zeihen, zu finden ift. Man hat nämlich die öffentlichen Brunnen
mit einem mehrere Räume faffenden Stockwerke verfehen und in
demfelben aus den Stiftungsgeldern unterhaltene Elementarfchulen,
in der Regel für elternlofe Knaben, eingerichtet. So kommt es,
dafs der Brunnenftifter gewöhnlich auch ein Wohlthäter der Waifen-
kinder genannt werden darf, und die erften diefer Anftalten find
in einer Zeit gegründet worden, in der man die Waifenhäufer,
welche in den erften chriftlichen Jahrhunderten von Kaifern und
chriftlichen Gemeinden eingerichtet worden waren *), in Europa
längft vergeffen hatte.

*) Schon in heidnifcher Zeit hat namentlich Trajan Anftalten in's Leben
gerufen, in denen Kinder unterhalten und erzogen wurden. Auch feine Waifen-
haufer fchliefsen fich an ähnliche Inftitute (die Alimenta) des Nerva.

Unter den Mamluken-Sultanen ſind zahlreiche Stiftungen von
dieſer Art entſtanden, und vielleicht hat kein Beherrſcher des Nilthals
mehr für die Vergröſserung und Verſchönerung Kairo's gethan, als
Kala'ûn's jüngſter Sohn Muhamed en-Nâſir. Als neunjähriger Knabe
beſtieg derſelbe den Thron, ward von herrſchſüchtigen Emiren
einmal entſetzt und ein anderes Mal, nachdem er groſse Thaten
verrichtet, genöthigt, freiwillig der Herrſchaft zu entſagen; endlich
zog er aber von Neuem in die Citadelle ein und führte von dort
aus mit voller Selbſtändigkeit klug, aber mifstrauiſch, arbeitſam
und tüchtig, aber genufsſüchtig und mancher koſtſpieligen Lieb-
haberei leidenſchaftlich ergeben, im Ganzen 43 Jahre lang die
Zügel der Regierung. Während ſeines zweiten Sultanats ſchlug
er die Templer, vertrieb er die Chriſten aus Aradus und ver-
richtete die gröſste Waffenthat ſeines Lebens, indem er in der
Ebene von Merdſch es-Safrâ die Mongolen auf's Haupt ſchlug und
ihr über 100,000 Mann ſtarkes Heer gänzlich vernichtete. Die Bürger-
ſchaft von Kairo bereitete nach dieſem Siege dem heimkehrenden
Muhamed en-Nâſir ein groſsartiges Feſt. Beim Bâb en-Naſr, das
wir kennen, war ein herrlicher Empfangspalaſt errichtet worden,
und neben dieſem wogten in groſsen Baſſins Teiche von Limonade,
mit der Mamluken die heimkehrenden Truppen tränkten. Wer
ein Haus befaſs, welches an einer der Strafsen, die der Siegeszug
paſſirte, gelegen war, konnte es auf wenige Stunden für hundert
Goldſtücke an die zahlloſen in Kairo zuſammengeſtrömten Neu-
gierigen vermiethen. — Als bald darauf ein Erdbeben viele Gebäude
der Stadt zerſtörte und die zuſammenſtürzenden Häuſer Tauſende
von Menſchen erſchlugen, glaubte man, dafs Gott es geſandt habe,
um den Uebermuth und die Ausſchreitungen des jubelnden Volkes
zu beſtrafen.

Ein Theil des letzteren, und zwar die Chriſten, ſollten bald
in anderer Weiſe ſchwer heimgeſucht werden. Schon früher, ſo
namentlich unter dem «Gottmenſchen» Hâkim, hatten ſie ſchwere
Bedrückungen erfahren und ſich demüthigenden Verordnungen
unterwerfen müſſen. Nâſir erwies ſich duldſamer gegen ſie, bis
ein Abgeſandter des Sultans von Marokko einem Chriſten hoch
zu Rofs begegnete, der die Leute, welche ſich ihm unterwürfig
nahten, ſtolz zurückwies. Der Maure ſoll, entrüſtet über dieſen
Uebermuth eines Ungläubigen, dem Sultan Vorſtellungen gemacht

und diefen Letzteren veranlafst haben, die ftrengen Verordnungen
zu erneuern, welche den Chriften einfchärften, blaue, den Juden
gelbe Turbane zu tragen, damit man fie fogleich von den Mus-
limen unterfcheiden könne. Chriftliche und jüdifche Frauen follten
an der Bruft mit einem Merkmale verfehen werden, und ihren
Männern ward es gänzlich unterfagt, Pferde zu befteigen, und
ftreng geboten, auch wenn fie fich der Efel bedienten, nur feit-
wärts fitzend zu reiten. Das Glockengeläut an Feiertagen mufste
eingeftellt werden, und die Chriften follten Muslimen weder als
Sklaven noch zu fchweren Arbeiten gebrauchen dürfen. Auch ihre
Anftellung als Beamte bei öffentlichen Behörden wurde verboten.

Diefe Verordnungen nährten den Hafs der muslimifchen Menge,
und fie begann die Andersgläubigen zu mifshandeln und chriftliche
Kirchen und Synagogen auszuplündern, bis die Drohungen abend-
ländifcher Fürften diefen beklagenswerthen Ausfchreitungen ein
Ziel fetzten.

Während feiner dritten und längften Regierung forgte Mu-
hamed en-Nâfir mit verfchwenderifcher Freigebigkeit für die
Verfchönerung Kairo's. Er foll täglich für bauliche Zwecke an
8000 Dirhem verausgabt haben, obgleich er das zur Frohnarbeit
zufammengetriebene Volk und die Sklaven der Emire, welche für
ihn mauern und graben mufsten, nur zu ernähren, aber nicht zu
befolden hatte. Syrifche Baumeifter unterftützten die feinen. Ein
von ihm neu angelegter Kanal verwandelte grofse Wüftenflächen
in Gartenland, und wie er felbft glänzende Paläfte für fich, feine
Frauen und Kinder herftellen liefs, fo wetteiferten feine Emire in
der Erbauung und Ausfchmückung von Schlöffern und Landhäu-
fern, welche bald die Stadt von allen Seiten umgaben. Mehr als
30 Mofcheen, viele Badehäufer, Grabmäler und Klöfter follen zu
feiner Zeit entftanden fein, und die Statthalter der Provinzen
folgten feinem Beifpiele fo willig, dafs z. B. der Gouverneur von
Damaskus in feiner Refidenz viele alte Häufer einreifsen liefs,
um fchönere an ihre Stelle zu fetzen und die Strafsen der Stadt
zu erweitern.

Muhamed en-Nâfir war auch ein Pferdefreund und hielt unter
den Beduinen Kundfchafter, welche nach befonders edlen Roffen
auszufchauen hatten. Für folche war ihm kein Preis zu hoch, und
einmal foll er eine Million Dirhem für ein einziges Rofs von be-

rühmter Schönheit gezahlt, nach und nach aber die Wüftenföhne durch das viele Geld, welches ihnen aus feiner Hand zuflofs, den einfachen Sitten ihrer Väter entfremdet haben. Er betheiligte fich auch in eigener Perfon an den Wettrennen und fetzte Alles daran, um feinen Stuten den Sieg zu verfchaffen.

Der trotz feiner kleinen Geftalt und eines lahmen Fufses ritterliche Sultan war auch ein grofser Freund des Weidwerks, befonders aber der Vogelbeize. Diefe war ein zu jener Zeit bei allen arabifchen Grofsen vorzüglich beliebtes Vergnügen und in Aegypten, welches überreich an Geflügel ift, befonders dankbar. Für fchöne und forgfältig abgerichtete Edelfalken war ihm keine Summe zu hoch, und die Stall- und Jägermeifter erfreuten fich feiner befonderen Gunft. Uebrigens war er auch ein guter Landwirth. Die Anlage von neuen Kanälen lag ihm befonders am Herzen, auch nahm er fich geradezu leidenfchaftlich der Schaf- und Gänfezucht an. — Den Gelehrten feiner Zeit war er ein fo freundlicher Gönner, dafs er den Hiftoriker Abu'l-Feda, welcher fich freilich von dem älteren Bruder des grofsen Saladin abzuftammen rühmte, zum Sultan von Hama erhob und ihm alle Rechte und Abzeichen verlieh, die ihm felbft zukamen. Dem Sohne des Gelehrten Kaswīni vergab er viele Schandthaten um feines Vaters willen. Es ift hier nicht der Ort zu erzählen, wie diefer Fürft, welcher zu Zeiten den ernfteften Beftrebungen huldigte, fich öfter noch den nichtigften Leidenfchaften mit Leib und Seele hingab. Die fchönften Sklaven und Sklavinnen aus allen Ländern mufsten ihn ftets umgeben, und nach fchweren Zeiten der Arbeit überfchritt er bei prunkenden Feften jedes Mafs. Als er nach einem fchweren Tode die Augen gefchloffen hatte, folgten feiner Leiche nur wenige Grofse, und es wird erzählt, dafs dem Sarge des prachtliebenden und durch viele tüchtige Eigenfchaften ausgezeichneten Mannes nur eine Laterne und eine Wachskerze vorausgetragen worden fei. In dem Maufoleum feines Vaters Kala'ūn ward er beigefetzt.

Nach feinem Tode verfügten die Emire über den Thron, indem fie oft verficherten, fie würden dem Haufe des Kala'ūn treu bleiben, auch wenn nur noch eine «blinde Tochter» von ihm übrig wäre. Ihren Handlungen liefsen fie durch die Chalifen, welche in der Citadelle als ihre Werkzeuge am Leben erhalten

wurden, die Weihe geben. Auch Muhamed en-Nāfir hatte feinen
«'Abbafiden» als Fahne benutzt und ihn wie eine folche mit in
die Schlacht geführt. Verfchiedene Enkel des Kala'ūn erhielten
von den Emiren das Sultanat, aber keiner von diefen Eintagsfürften,
unter denen wir nur Scha'abān, den Sohn en-Nāfir's, nennen, weil
wir aus feiner Zeit befonders herrliche Proben der arabifchen
Schönfchreibe- und Ornamentirkunft befitzen, konnte fich lange
auf dem Throne behaupten, welcher in fechs Jahren fechsmal
den Befitzer wechfelte, bis der unter dem Namen des Sultans
Hafan bekannte elfjährige Sohn en-Nāfir's zur Regierung gelangte.
Weinend mufste er nach vier Jahren die ihm von feinen Grofsen
geliehene Macht denfelben zurückgeben; aber bald darauf ver-
traute man fie ihm von Neuem an. Freilich erweckte er in feinem
fünfundzwanzigften Lebensjahre auf's Neue die Unzufriedenheit
der Emire, weil er ägyptifche und arabifche Beamte den Mamluken-
Führern vorgezogen hatte, und wurde auf der Flucht von feinem
Feinde, dem gewaltthätigen und kühnen Oberhofmarfchall Jelbogha,
gefangen genommen, in fein Haus gefchleppt und dort ermordet.
Von feinem erften Regierungsjahre bis zu feinem Tode waren vier-
zehn Jahre vergangen, und diefer kurze Zeitraum blieb bemerkens-
werth durch ein entfetzliches Unglück, welches Kairo heim-
fuchte, und durch die Vollendung eines fchönen Werkes, welches
heute noch mit Recht die herrlichfte von allen Zierden der Chalifen-
ftadt genannt wird. Hafan felbft zog fich nach Sirjakūs zurück,
während die furchtbarfte von allen Peftplagen, welche Aegypten
jemals heimfuchte, vom November 1348 bis zum Januar 1349
täglich viele Taufende von Menfchenleben hinraffte. Ueber China,
die Tartarei, Mefopotamien und Syrien fcheint diefe Seuche, «der
fchwarze Tod», welcher auch von Konftantinopel aus Italien,
Spanien, Frankreich und Deutfchland heimfuchte, an den Nil
gekommen zu fein. Nicht nur die Menfchen, fondern jedwedes
Lebendige, fogar die Pflanzen wurden von dem Gift diefer furcht-
baren Seuche getroffen. An den meiften Hausthieren, ja felbft
an den Hafen, zeigten fich Peftbeulen, die Leichen von unzähligen
Fifchen bedeckten die Oberfläche des Nils, und die Datteln an
den Palmen waren von Würmern erfüllt und ungeniefsbar. In
der kurzen Zeit zweier Monate follen in Foftāt und Kairo an
900,000 Menfchen zu Grabe getragen worden fein, und es wird

erzählt, dafs in diefer Zeit des plötzlichen Todes manches Grund-
ftück durch Erbfchaft fieben- und felbft achtmal den Befitzer
wechfelte.

Wer Makrîfi's Schilderung des Verlaufs diefer Seuche gelefen
hat, wird fchwer begreifen, woher Sultan Hafan kurz nach diefer
Schreckenszeit, in der es den Feldern an Pflügern, den Häufern
an Dienftboten, den Durftigen an Waffertägern, den der Kleidung
und des Geräths Bedürftigen an Handwerkern fehlte und jedes
Gut im Preife gefunken war, die Mittel und Arbeitskräfte nahm,
um ein Gotteshaus herzuftellen, das mit Recht als die grofsartigfte
und vollendetfte Leiftung der arabifchen Baukunft gepriefen wird.
Freilich foll er fich oft in Verlegenheit befunden haben, denn der
Bau diefer Mofchee nahm drei volle Jahre in Anfpruch und koftete
täglich 20,000 Drachmen Silber. Als Hafan gerathen wurde, ein
Werk, welches fo grofse Summen verfchlang, unvollendet zu laffen,
liefs er fich nicht irre machen und antwortete, er dürfe Niemand
das Recht gewähren zu fagen, es habe einem Fürften von Aegypten
an Mitteln gefehlt, feinem Gotte ein Haus zu errichten. Nach
der Vollendung der Mofchee foll_er befohlen haben, dem Archi-
tekten die Hand abzuhauen, um ihn zu verhindern, an einer an-
deren Stelle ein Werk von gleicher Schönheit aufzuführen.

Weicht auch diefer Bau in feiner Anordnung wefentlich von
den uns bekannten Mofcheen aus älterer Zeit ab, und läfst es
fich auch nicht leugnen, dafs der Meifter, dem feine Ausführung
übertragen war, fich nicht völlig frei von europäifchen und nament-
lich italienifchen Einflüffen zu halten wufste, fo fehlt doch in ihm
kein einziger von jenen Theilen, welche wir als charakteriftifch
für ein muslimifches Gotteshaus kennen gelernt haben. Der Höfch
el-Gâmi' bildet auch in der Hafan-Mofchee den Kern des Bau-
werks; nur ift er kleiner als in den älteften Gotteshäufern, die
wir kennen gelernt haben, und ftatt der Arkaden, welche den
Mofcheenhof in den letzteren umgeben, fchliefst fich hier an feine
vier Seiten je eine mit einem mächtig hohen, fpitzbogigen Tonnen-
gewölbe bedeckte Halle. Die erwähnten Haupträume der Mofchee,
der Hof und die vier Flügel, bilden zufammen ein griechifches
Kreuz. Niemand wird den Hof diefes Gotteshaufes, in deffen
unbedeckten Raum das Tageslicht hineinfchaut, betreten, ohne
einen tiefen Eindruck zu empfangen. Ernft, majeftätifch, harmonifch

angeordnet ift Alles, was den Befucher diefes Tempels umgibt, und
wenn er den Einzelheiten des Ornamentalwerkes im Sanktuarium
und dem Maufoleumsraume feine Aufmerkfamkeit zuwendet, fo
wird er durch das in reichem Wechfel verfchränkte Linienfpiel
und die weichen und fchön erfundenen Formen der regelmäfsig
wiederkehrenden Figuren fein künftlerifches Bedürfnifs befriedigt
fühlen und nach dem Sinne der Worte und Sätze aus dem Korän
forfchen, welche als bedeutungsvoller Schmuck und zugleich leh-
rend und ermahnend feinen Augen begegnen. Willkürlich und
räthfelhaft erfcheint ihm auf den erften Blick der reiche Schmuck
der Wandflächen, aber bald findet er, dafs diefe Linien fich nicht
nur in phantaftifchem Wirrwarr durcheinanderfchlingen, fondern,
an Gefetze und Regeln gebunden, fich zu den Herz und Geift
erhebenden Sprüchen gefellen. Der Muslim darf kein Bildwerk
benutzen, um die Räume feiner Gotteshäufer zu beleben; aber
er thut es durch ein kühnes Spiel mit Linien und indem er mit
lebendigen Worten den Befchauer anruft. Vernachläffigt und be-
fchädigt find alle Theile diefes köftlichen Bauwerks, und dennoch
fühlt fich Jeder erhoben, der zu den ungeheuren Spitzbogen hinauf-
fchaut, die wie vier Riefenthore den Mofcheenhof einfchliefsen
und die Mauern tragen, auf denen als Krönung ein kräftiges
Gefims mit Zinnen von einfacher Lilienform fteht.

Inmitten des Hofes, deffen Fufsboden mit bunten Marmor-
platten belegt ift, erhebt fich ein gröfserer und neben ihm ein
kleinerer Brunnen. Der erftere ift für die Wafchungen der
Aegypter beftimmt und trägt eine Kuppel in der phantaftifchen
Form eines blaugefärbten Erdglobus, welcher mit dem Neumond
gefchmückt und von einem breiten, mit goldenen Lettern be-
fchriebenen Gürtel umgeben wird. Der zweite kleinere wurde
früher nur von Türken benutzt. An der füdöftlichen Seite des
Hofes öffnet fich mit einer Spannung von 21 Metern der Spitz-
bogen des Sanktuariumgewölbes. In diefem fehlt keines von jenen
Ausftattungsftücken, mit denen wir den Lefer im Liwän der
'Amr-Mofchee bekannt machten. Die Kanzel (Mimbar) wird von
fteinernen Säulchen getragen und ward von Sultan Hafan felbft,
der fich während der Zeit feiner Thronentfetzung theologifchen
Studien hingegeben hatte, bisweilen befchritten, um das Volk,
welches fich in den Räumen aufserhalb des Sanktuariums aufzuhalten

hatte, anzureden. Zahlreiche Lampen hängen hier von der Höhe der Decke tief hernieder, um den geweihten Raum zur Zeit des Abendgebets zu erleuchten. Im äufserften Hintergrunde diefes Allerheiligften befindet fich die Gebetsnifche und der Eingang in das Maufoleum (Makfūra) des Erbauers der Mofchee. Diefe Ruheftätte übt eine befonders majeftätifche Wirkung, denn der quadratifche Saal, in deffen Mitte das Grab fich befindet, wird von einer Kuppel überwölbt, welche die grofse Höhe von 55 Metern erreicht, und deren Rundung mit dem viereckigen Unterbau in wahrhaft klaffifcher Weife durch Zwickel mit zellenartig gegliedertem Stalaktitenwerk vermittelt wird. Die Wände des Maufoleumraums find an ihrem unteren Theile mit buntem Marmor belegt, und es umrahmt ihn ein Fries mit Koränfprüchen in grofsen Lettern. Auch in diefem Theile der Mofchee gefchieht nichts für ihre Erhaltung, und doch wird das Maufoleum des Hafan fleifsig von den Kairenern befucht, welche nicht wiffen, dafs die Leiche feines Begründers niemals gefunden worden ift und alfo auch nicht in ihm ruhen kann. Mit Vorliebe verfammeln fie fich bei öffentlichen Kundgebungen jeder Art in diefen ftattlichen Räumen, aber viele von ihnen befuchen auch den Kuppelfaal mit dem Grabe des Sultans, um von gewiffen Leiden geheilt zu werden. Katarrh und ähnliche Gebrechen follen fchwinden, wenn man feine Zunge mit dem röthlichen Waffer benetzt, welches man gewinnt, indem man die Porphyrfchwelle des Maufoleums befeuchtet und mit einem forgfam verwahrten wunderthätigen Ziegelfteine reibt. Die beiden Säulen zur Rechten und Linken der Nifche in der Hinterwand werden gleichfalls für heilkräftig angefehen. Wer die eine beleckt, kann fich von der Gelbfucht befreien, und Frauen, die den Saft einer Citrone faugen, mit der fie die andere gerieben haben, werden zu Kinderfegen gelangen.

Wahrlich! An diefe kleinen, dem elendeften Aberglauben ergebenen Seelen hat der Künftler nicht gedacht, welcher die grofse Eingangsnifche an der Nordfeite unferer Mofchee erfann und erbaute. Einige Stufen führen zu ihr hinauf, und dann erhebt fie fich bis zur Höhe von 20 Metern. Oben wird fie von einer gerippten Halbkuppel gefchloffen, welche fich auf Stalaktitenwerk ftützt. Reicher Arabeskenfchmuck ziert die inneren Wände, und ein Theil des breiten, zellenartig gegliederten Gefimfes, welches

die ganze Moſchee von auſsen umkränzt, krönt auch die ſchön ornamentirte Faſſade, in deren Mitte ſich dieſer echte Tempeleingang erhebt. Die zwiebelförmig gewölbte groſse Kuppel wird mit dem Kubus unter ihr in polygonaler Weiſe vermittelt. Das gröſsere unter den beiden zu dieſem Gotteshauſe gehörenden Minareten hat in Bezug auf ſeine Höhe in Kairo nicht ſeines Gleichen, denn es miſst an 86 Meter. — Beſonders hervorzuheben iſt noch die Solidität des ungeheuer ſtarken Mauerwerks dieſer Moſchee, welche auch von auſsen den Eindruck der gerundeten Abgeſchloſſenheit durch die in ihre Ecken eingeſetzten Säulen hervorruft. Leider muſs eines von den Minareten weniger feſt gegründet geweſen ſein als das übrige Bauwerk, denn es ſank bald nach der Vollendung des letzteren zuſammen und zertrümmerte durch ſeinen Sturz die Brunnenſchule, welche Haſan neben ſeiner Moſchee angelegt hatte, und in der 300 Waiſenkinder auf ſeine Koſten erzogen wurden. Dieſe Beklagenswerthen ſind ſämmtlich von den aus groſser Höhe herniederſtürzenden Blöcken erſchlagen worden.

Wir verweilten ſo lange bei der Beſchreibung dieſes Bauwerks, weil es mit Recht für das ſchönſte und edelſte unter den Kuppeln tragenden Grabmoſcheen angeſehen wird. Zwar erheben ſich viele von dieſen Bauten inmitten der Stadt, weitaus die meiſten aber im Oſten von Kairo, wo ſie in groſsen Gruppen zuſammen ſtehen. Sie ſind unter dem Namen der Chalifen- und Mamlukengräber bekannt. Welche Fürſten in dem genannten Mauſoleumsflecken, der ſich ſüdlich von der Citadelle erhebt, beſtattet worden ſind, läſst ſich nicht mehr beſtimmen; dagegen lehren wohlerhaltene Inſchriften, daſs die ſogenannten Chalifengräber ihren Namen mit Unrecht tragen, denn die meiſten von ihnen ſind für diejenige Reihe der Mamlukenfürſten erbaut worden, welche den ſogenannten Bachriten, zu denen auch Haſan († 1361) gehörte, folgten und unter dem Namen der Burgiten- oder Tſcherkeſſen-Sultane bekannt ſind. Auch jene Barkūk, Farag, Burs Bē, Inal, Kā'it Bē, el-Aſchraf und Kanſuwe el-Ḡûri, deren Kuppeln tragende Mauſoleen als die ſchönſten unter den ſogenannten Chalifengräbern geprieſen werden, waren Mitglieder des letztgenannten Herrſcherhauſes.

Von 1382—1517 lenkten dieſe zügelloſen Männer, von welchen

viele als Sklaven nach Aegypten gekommen waren, die Gefchicke
des Nilthals. Ihren Namen der Burgiten hatten fie fchon unter
Kala'ûn erhalten, der den Tfcherkeffen in feiner Leibwache die
Thürme der Citadelle (Borg bedeutet Burg und Feftungsthurm)
zur Wohnung anwies und fie mit befonderen Uniformen verfah.
Der Erfte von ihnen war Barkûk. Man hatte ihn als Sklaven
nach Aegypten verkauft, und es war ihm, nachdem er die bach-
ritifchen Mamluken geftürzt hatte, gelungen, fich 17 Jahre auf
dem Throne zu behaupten. Willenskräftig, fchlau und tapfer,
dabei aber mifstrauifch und graufam, verfolgte er rückfichtslos
feine Ziele, und doch blieb er bis an fein Ende, trotz des Blutes,
das er vergofs, und der Folterqualen, die er verhängte, den Wiffen-
fchaften und Künften geneigt. Der grofse Hiftoriker Ibn Chaldûn
gehörte zu feinen Zeitgenoffen und verkehrte mit ihm, vermochte
es aber nicht, ihn zu energifchem Auftreten gegen die wachfende
Macht der Osmanen zu beftimmen, welche er prophetifchen Geiftes
für gefährlicher hielt, als felbft die in jener Zeit von dem Welt-
eroberer Timur geführten Mongolen. In Kairo wird Barkûk's
Gedächtnifs durch feine fchöne Grabmofchee lebendig erhalten,
in der er aufser dem Maufoleum für fich und einem anderen
für feinen Harem auch einen Brunnen mit Schule, Wohnräume
für die Studirenden, ihre Lehrer und die Beamten des eigentlichen
Gotteshaufes anlegte. Zwei fchöne Kuppeln, von denen die eine
das Männer-, die andere das Frauenbegräbnifs überwölbt, und zwei
Minarete krönen diefes Bauwerk, in deffen Nähe fich des Sultans
Farag, des Sohnes und Nachfolgers des Barkûk, Grabmonument
erhebt. Dem Farag war der grofse Eroberer Timur in den Tod
vorangegangen und dadurch die nächfte, der Selbftändigkeit Aegyp-
tens drohende Gefahr befeitigt.

Es würde den Lefer ermüden, wenn wir ihm die zahllofen
blutigen Streitigkeiten um den Thron, die Empörungen und Ge-
waltthaten vorführen wollten, deren Schauplatz Kairo unter den
tfcherkeffifchen Mamluken gewefen ift. Von wahrer Vaterlands-
liebe und dem Opfer der eigenen Intereffen zu Gunften des ge-
meinen Wohls konnte bei diefen emporgekommenen Fremdlingen
keine Rede fein. Ein Jeder von ihnen beutete denn auch die fchier
unerfchöpflichen Mittel der «Vorrathskammer der Erde» oder der
«Mutter des Wohlbefindens», wie Aegypten von arabifchen Schrift-

244 Mofchee und Maufoleum des Schēch el-Mu'aijad.

ftellern genannt wird, mit fchonungslofer Unerfättlichkeit aus, und
wenn dennoch unter ihnen prachtvolle Bauten vollendet worden find,
fo gefchah diefs, weil auch fie der Wunfch befeelte, durch glän-
zende Denkmäler den Mitlebenden und der Nachwelt zu bekunden,
über welche Fülle der Macht und des Reichthums ihnen zu ver-
fügen vergönnt war. Eine der prächtigften Mofcheen von Kairo ift
von dem zweiten Nachfolger Farag's, der fich Schēch el-Mu'aijad
nannte und im Alter von zwölf Jahren als Sklave nach Aegypten
gekommen war, erbaut worden. Diefes Gotteshaus wurde an
der Stelle eines früheren Gefängniffes errichtet, in das ihn feine
Feinde geworfen hatten. Damals hatte er ein Gelübde gethan, den
Kerker in eine Mofchee zu verwandeln, wenn er zur Herrfchaft
gelangen würde. Als Sultan löste er dann in glänzender Weife
fein Wort, denn er verausgabte für das in jüngfter Zeit leider ge-
radezu Aerger erregend und ohne Schonung edler Monumental-
ftücke reftaurirte, nach ihm benannte Bauwerk, welches auch fein
und feiner Familie Maufoleum umfchliefst, die ungeheure Summe
von 400,000 Dinaren, obgleich er, wie der Augenfchein lehrt und
die Gefchichtsfchreiber berichten, namentlich die Säulen aus älteren
Privathäufern, Paläften und Mofcheen reifsen liefs. Von allen
Gotteshäufern der Stadt ift diefs, an dem 30 Polirer und 100 Ar-
beiter Jahre lang thätig waren, vielleicht das glänzendfte; aber
gerade in ihm zeigt fich eine gewiffe Ueberladung. Das Beftreben,
durch die edle Schönheit vollendeter Formen die einzelnen Theile
in ein beziehungsreiches Verhältnifs zu dem architektonifchen
Ganzen zu fetzen, mufs zurücktreten vor dem Wunfche, den
Befchauer durch die Pracht der Farben, die Koftbarkeit des ver-
wendeten Materials und die Ueberfülle des ornamentalen Schmuckes
zu blenden. Wie in den älteren Mofcheen, fo wird auch in diefer
der Hof mit dem Brunnen von Arkaden umgeben. Unter den
Säulen, welche die Spitzbogen tragen, gehören viele der korinthi-
fchen Ordnung an und find wie gefagt urfprünglich für griechifche
und römifche Tempel hergeftellt worden. Befonders glänzend
wirkt das Sanktuarium mit feiner in Felder getheilten kaffettirten,
gemalten und vergoldeten Decke; aber diefe Wirkung wird nicht
durch edle Formen, fondern durch das Material und den Anftrich
erzielt, und wenn fich an manchen Theilen diefer Mofchee das
Auge an fchönen Einzelheiten erfreut hat, fo fühlt es fich doch

nur zu bald wieder abgeftofsen durch unkünftlerifch gedachte und
nachläffig ausgeführte Bildungen.

Schëch el-Mu'aijad hatte durch das Feldherrntalent feines Sohnes
bedeutende äufsere Erfolge auf den fyrifchen Schlachtfeldern erzielt
und als guter Redner, Dichter und Mufiker fich manchen Lobredner
unter feinen Zeitgenoffen gewonnen; aber die unbefangen urthei-
lende Nachwelt mufs in ihm einen graufamen und unerfättlich
habfüchtigen Frömmler verabfcheuen. Begeifterte muslimifche Rei-
fende haben feine Mofchee «eine Sammlung baulicher Schönheiten»
genannt und voller Entzücken ausgerufen, die Feftigkeit der Säulen
in ihr beweife, dafs ihr Gründer der Fürft der Könige feiner Zeit
gewefen. Der Bildhauer findet, dafs im Vergleiche mit diefem
Bau der Thron der Belkîs (fo nennt der Muslim die Königin von
Saba) geringfügig und der alte berühmte Palaft des Perferkönigs
kaum der Rede werth fei. — Aber fchon drei Jahre nach el-Mu'aijad's
Tod wurde wahrgenommen, dafs fich das eine Minaret (die Mofchee
hat deren drei) in bedenklicher Weife zur Seite neige. Eine Kon-
ferenz von Architekten ward zufammengerufen und gab zu Proto-
koll, dafs, da herabfallende Steine vielen Menfchen das Leben
kofteten, bald an das Niederreifsen gegaogen werden müffe. Dreifsig
Tage lang blieb das Thor der Mofchee gefchloffen, und der Bau-
meifter Muhamed el-Burgî mufste fich weit länger die Spottverfe
der kairener Dichter gefallen laffen. Es fehlte freilich auch nicht
an einer Befchönigung des Unfalls, denn Viele behaupteten, das
neidifche Auge von gaffenden Befchauern des halbfertigen Werkes,
«der böfe Blick», gegen den fich von der Pharaonenzeit an bis
heute das Volk durch Amulete und Zauberfprüche fchützt, habe
den Schaden angerichtet. An diefes Gotteshaus und das ihm be-
nachbarte Bâb es-Suwële heftet fich der Aberglaube der Kairener
mit befonderer Vorliebe. Das Letztere ift auch eines der Lieblings-
ftätten des Kutb genannten Wunderwefens, deffen Hauptftation
das Dach der Kaaba von Mekka ift und das fich oft in fchlichter
Menfchengeftalt den Gläubigen zeigt. In dem genannten Thore
heilt es die Zahnfchmerzen, und wer an folchen leidet, der fchlägt
einen Nagel in das Holz der Pforte oder zieht fich einen Zahn
aus und bringt ihn irgendwo in der Durchfahrt unter.

Des Sultan Schëch el-Mu'aijad Sohn folgte feinem Vater, ftarb
aber fchon nach drei Monaten und hinterliefs feinem zehnjährigen

Erftgeborenen den Thron, welchen ihm indeffen fein Erzieher, der frühere Sklave Burs Bē, nur zu bald ftreitig zu machen und zu rauben wufste. Auch diefes Ufurpators Maufoleum fteht unter den Chalifengräbern. Er war nach einer fechzehnjährigen Regierung eines natürlichen Todes geftorben, nachdem er den König Janus von Cypern, dem Hauptherd des Seeraubes, welcher den Handel auf dem Mittelmeer fchädigte, als Gefangenen in Kairo eingeführt, die Mongolen — freilich um den Preis eines wenig rühmlichen Friedens — von Aegypten fern gehalten und fich den Titel eines Schutzherrn von Mekka erkämpft hatte. Zugleich mit der heiligen Stadt war der zu ihr gehörende Hafenort Dfchidda in feinen Befitz gelangt, und der Verkehr diefes Platzes hatte kurz vorher einen bedeutenden Auffchwung genommen, denn die aus Indien und Perfien kommenden Schiffe, welche früher ihre Waaren nach Aden gebracht hatten, mieden diefen Hafen in Folge der Bedrückungen des Fürften von Jemen feit dem Jahre 1422 und liefen in immer gröfserer Zahl zu Dfchidda an, nachdem der Schiffsherr Ibrahim von Kalkutta dort erft mit einem, dann aber mit vierzehn grofsen und fchwer beladenen Fahrzeugen vortreffliche Aufnahme gefunden hatte. Schon im Jahre 1426 gingen vierzig aus Indien und Perfien kommende Kauffahrer im Hafen von Dfchidda vor Anker und hatten 70,000 Dinare an Zöllen zu entrichten. Und um wie vieles gröfser waren die Abgaben, welche von den hier zufammenftrömenden Pilgern, die mit dem frommen Zweck ihrer Wallfahrt gewöhnlich Handelsgefchäfte verbanden, gezahlt werden mufsten!

Die grofse Meffe von Dfchidda, der Schauplatz des fich jährlich wiederholenden Stelldicheins von Vertretern der gefammten, dem Islām anhängenden Völker, wurde von keiner anderen in jener Zeit an Bedeutung übertroffen. Das Rothe Meer war unter den Mamluken die Strafse geworden, die der gefammte indifch-europäifche Handel zu paffiren hatte. Der «ungläubige» König von Ceylon fchickte zu Sultan Kala'ūn feine Gefandten, um Handelsverträge mit ihm abzufchliefsen, und unter den Enkeln des Letzteren kamen Botfchafter der Chinefen, welche mit ihren ungeheuren Dfchonken lange Zeit den Verkehr auf dem indifchen Ozean vermittelt hatten, nach Kairo. Die alte, das Rothe Meer mit dem Nil verbindende Karawanenftrafse war voll von langen Zügen

fchwer beladener Kameele, und an ihrer weftlichen Mündungsftelle zu Kuft und fpäter zu Küs waren die zu entladenden und zu befrachtenden Barken kaum zu zählen. 36,000 von ihnen follen damals den Nil bevölkert haben, und der Florentiner Frescobaldi verfichert, es wären zu feiner Zeit (1384) mehr Schiffe im Nilhafen von Kairo zu fehen gewefen, als zu Genua, Venedig oder Ankona. Alexandria fiel auch unter den Mamluken die Aufgabe zu, den Bedarf Europas 'an Waaren des Morgenlandes zu befriedigen. Alle handeltreibenden Völker und Städte befafsen hier ihre Vertreter, und es ift mit Recht gefagt worden, dafs man damals den Antheil einer Nation am Welthandel nach ihrem Auftreten in diefem Hafen bemeffen durfte. Die venetianifchen fcheinen allen anderen Grofs-händlern auch hier den Rang abgelaufen zu haben, die Genuefen fchlofsen mit Sultan Kala'ûn und feinem Sohne Chalîl, dem Be-gründer des belebteften Handelsquartiers von Kairo (Chân el-Chalîl), befondere Verträge, und ihnen, als deren Domäne das Schwarze Meer bezeichnet werden darf, fiel die von den Venetianern unter-ftützte Aufgabe zu, tfcherkeffifche und griechifche Sklaven auf die ägyptifchen Märkte zu führen. Auch Schiffsbauholz und Eifen mufste das an Wäldern und Metall arme Nilthal aus dem Norden beziehen. Ohne die Zufuhr diefes wichtigften Materials war es nicht im Stande, auch nur ein einziges Schiff für feine Flotte zu bauen. Die letztere hatte den Abendländern oftmals den empfind-lichften Schaden zugefügt, den Ungläubigen im Often ftrömte ein grofser Theil des in Europa gemünzten Goldes und Silbers zu, der Handel mit Sklaven, unter denen fich nur zu viele Chriften und geraubte Chriftinnen befanden, konnte von der Kirche nicht gebilligt werden, und fo kam es, dafs die Päpfte zu wiederholten Malen den europäifchen Seefahrern den Verkehr mit Aegypten unterfagten und die Uebertreter mit weltlichen und himmlifchen Strafen bedrohten. Aber der fichere irdifche Gewinn erfchien den chriftlichen Kaufherren lockender, als die Drohungen der Kirche furchtbar, und fie taufchten um fo unbedenklicher mit den Ungläubigen Geld und Waaren, je reichere Mittel ihnen der grofse Gewinn, welchen fie im Verkehr mit ihnen leicht erzielten, an die Hand gab, um fich Ablafs und Dispenfation damit zu erkaufen.

Der Löwenpart diefes höchft grofsartigen Verkehrs flofs in die Kaffen der ägyptifchen Sultane, denn wir erfahren durch den

von einem Begleiter Vasco de Gama's aufgefetzten Preiscourant,
dafs die indifchen Gewürze in Alexandria fünfmal fo theuer waren,
als in Kalkutta; und diefs in Folge der grofsen Steuern, welche
in Aegypten für fie bezahlt werden mufsten und welche den
Mamlukenfultanen einen grofsen Theil jener Schätze zuführten,
die wir auch die Sparfamften unter ihnen verfchwenden fehen.
Burs Bé, fowie feine Vorgänger und Nachfolger, galten für die
reichften Fürften der Erde, und in der That überfteigen die Sum-
men, welche in jener Zeit für Luxuszwecke verausgabt wurden,
jedes Mafs. Millionen koftete jährlich der Ankauf von neuen
Mamluken und Pagen, edlen Roffen und anderen Reitthieren. Wie
grofse Mittel in jener Zeit die Bauluft der Herrfcher verfchlang,
ift bereits mitgetheilt worden; die gröfsten Summen aber erforderte
der glänzende Hofhalt diefer Fürften, deren Harem mit Gemah-
linnen und Eunuchen, mit tfcherkeffifchen, griechifchen, abeffini-
fchen und anderen Sklavinnen, unter denen viele ganze Vermögen
kofteten, mit Sängerinnen und Tänzerinnen überfüllt zu fein pflegte.
Selbft die niedere Dienerfchaft ging in Seide einher und prunkte
mit goldenem Schmuck. Den Gemahlinnen und bevorzugten
Sklavinnen des Sultans mufsten Perlen und Edelfteine nicht nur
für ihre Perfon, fondern auch für ihr Geräth und die Sänften
geliefert werden, in denen fie, von Eunuchen und Mamluken be-
gleitet, ihrem Gebieter in die Landhäufer folgten.

Der Orient ift das Land der Gefchenke, und es durfte kein
Tag vergehen, an dem nicht grofse Werthe in Geftalt von Gold,
Sklaven, Roffen, Juwelen und Ehrenkleidern aus der Hand der
Herrfcher in die der Unterthanen übergingen. Gewifs lieferte das
fruchtbarfte Ackerland der Welt grofse Erträge, liefsen fich durch
mafslofe Befteuerung der Bauern und Bürger, durch Stellenverkauf
und Brandfchatzungen der Nichtmuslimen die leeren Kaffen wieder
und wieder füllen, aber alle diefe Goldquellen würden fich dennoch
gegenüber der erfchreckenden Höhe des Verbrauchs als unzulänglich
erwiefen haben, wenn nicht der Handel die entleerten Truhen
wieder und wieder bis über den Rand gefüllt hätte.

Diefes goldene Füllhorn ward von Burs Bé in bedenklicher
Weife gefchädigt, indem er den Handel mit Gewürzen den Privat-
leuten unterfagte, alle aus Indien kommenden Waaren auf eigene
Rechnung erwerben und durch feine Beamten für fo unfinnig hohe

Summen verkaufen liefs, dafs die fränkifchen Handlungshäufer
nur das Nöthigfte entnahmen und die Venetianer eine Flotte nach
Alexandria fandten und ihm drohten, jeden Verkehr mit feinen
Staaten abzubrechen. Diefs veranlafste ihn zu weniger ausfchwei-
fenden Forderungen; das Pfeffer- und Zuckermonopol behielt er
aber bei, und in Aegypten felbft durfte das erftgenannte Gewürz
nur von feinen Beamten verkauft werden; ja, er liefs den Kauf-
leuten ihre Vorräthe abnehmen und entfchädigte fie dabei fo un-
genügend, dafs fie die fchwerften Verlufte erlitten. Auch den
Verkauf von vielen anderen Waaren nahm Burs Bē für fich in
Anfpruch, und die Unzufriedenheit feiner eigenen Unterthanen
führte zu Aufftänden, die der Venetianer und der Fürften von
Caftilien und Aragonien dahin, dafs viele ägyptifche Schiffe von
ihnen gekapert wurden. Ungeheuer war der Schaden, welchen
er dem von ihm beherrfchten Lande durch feine grenzenlofe Hab-
fucht zufügte. Diefe ging fo weit, dafs, wenn wir feinem Zeit-
genoffen Makrīsi, der feinen Charakter auf's Furchtbarfte brand-
markt, glauben dürfen, Aegypten und Syrien unter ihm der
Verödung und Verarmung anheimfielen.

In dem kurzen Zeitraum von 30 Jahren folgten einander
nach dem Tode diefes Mannes acht tfcherkeffifche Sultane, die
es gefchehen liefsen, dafs die Türken im Jahre 1453 Konftan-
tinopel eroberten. Nach der Entfetzung des letzten unter ihnen,
Timurboga, wufste fich der Mamluk Kā'it Bē, den Burs Bē für
50 Dinare gekauft hatte, des Thrones zu bemächtigen und ihn
29 Jahre lang zu behaupten. In feiner Jugend war diefer Empor-
kömmling ein ausgezeichneter Lanzenfchwinger und hatte die
Fechter unterrichtet, welche beim Auszug der Pilgerkarawane,
wie fie es heute noch thun, ihre Kunftftücke zum Beften gaben.
Als Sultan bewährte er mehrfach feine Tapferkeit, zeigte fich
auch gefchickt als Staatsmann und unermüdlich thätig und ge-
wandt bei allen Regierungsgefchäften. Freilich war er dabei
gewaltthätig und bis zum engherzigen Geize geldgierig. Bei
dem erfolgreichen Widerftande, welchen er den Türken unter
Muhamed und Bajafid entgegenfetzte, zeichnete fich vor allen
Anderen der Feldherr Esbek aus, nach dem der gröfste und
fchönfte Platz in Kairo, die Esbekīje, benannt worden ift. Auch
diefer hervorragende Mann war als Sklave nach Aegypten ge-

kommen, hatte es aber verftanden, fich zu hohen Würden und
grofsem Befitz heraufzuarbeiten. Ein Theil des erwähnten Platzes
war von ihm zur Unterbringung feiner Kameele erworben worden.
In früherer Zeit hatten an demfelben fchöne Landhäufer und
blühende Gärten gelegen, die aber, als er ihn in Befitz nahm, in
Trümmern lagen und der Verödung anheimgefallen waren. Esbek
ftellte zuerft den Kanal, deffen Verwahrlofung den Verfall diefes
Stadttheiles herbeigeführt hatte, wieder her und liefs dann den
weiten Platz von Schutt und Trümmern fäubern und an feiner
Seite fchöne Gebäude errichten. Bald folgten andere Grofse feinem
Beifpiele, und endlich wurde es für die Reichen und Vornehmen
Mode, ein Haus an der Esbekīje zu befitzen. Er ftarb in hohem
Alter. Die fchöne Mofchee, welche feinen Namen trägt, ift ein
würdiges Denkmal des ungewöhnlichen Mannes, zu deffen Ehre
fie erbaut und deren reiche und gefchmackvolle Dekoration von
den Freunden der arabifchen Kunft befonders hochgefchätzt wird.
Auch die zu diefem Gotteshaufe gehörende Schule ift ein be-
merkenswerthes Bauwerk. Der Esbekīje-Platz hat fehr verfchieden-
artige Schickfale erlebt, bis er zu dem glänzenden und fchönen
Mittelpunkte des fränkifchen Lebens geworden, als welcher er
jetzt, man darf wohl fagen, weltbekannt ift. Wer heute den
herrlichen Volksgarten in feiner Mitte befucht und auf vortrefflich
gehaltenen Wegen an den ftattlichen Hôtels und den grofsen
öffentlichen Gebäuden und Privathäufern vorüberfchreitet, die ihn
von allen Seiten umgeben und auch jeder europäifchen Hauptftadt
zur Zierde gereichen würden, der wird fchwer begreifen, dafs
noch im Jahre 1827 der zuverläffige Prokefch von Often von
ihm mittheilen konnte, dafs er während der einen Hälfte des
Jahres unter Waffer ftehe, während der anderen Hälfte aber als
Feld benützt werde. Die meiften Gebäude auf diefem merkwür-
digen Platze waren zerftört und verfallen; unter dem, was noch
ftand, war Vieles von maurifchem Stil und «trug den Ausdruck
der alten Pracht». Heute möchte es fchwer werden, hier auch
nur einen Stein aus der Mamlukenzeit wiederzufinden. Was Isma'īl
Pafcha aus ihm gemacht hat, werden wir an einer andern Stelle
zu zeigen haben.

Kā'it Bē ftarb als fünfundachtzigjähriger Greis, nachdem er
in feinen letzten Stunden gezwungen worden war, zu Gunften

feines vierzehnjährigen Sohnes abzudanken, und ward in der fchönen Grabmofchee beigefetzt, welche er fich gemäfs der Sitte feiner Vorgänger, während er noch unter den Lebenden wandelte, hergeftellt hatte, und die zu der «die Chalifengräber» genannten Maufoleumsgruppe gehört. Wer diefes herrliche Gebäude von der Stadt aus zu befuchen wünfcht, der reitet an einem andern grofsen Bauwerk vorüber, das den Namen der Okella (verderbt aus Wakkäle) des Kä'it Bê trägt und von demfelben Sultan wie die erwähnte Grabmofchee gegründet ward. Solcher Okellen oder Chäne gab es wie in den meiften Städten des Morgenlandes, fo auch im alten Kairo eine grofse Menge. Sie dienten und dienen noch zur Bequemlichkeit der Kaufleute, fowie zur Sicherftellung ihrer Waaren und beftehen aus einem Hofe, welcher von Gebäuden umgeben wird, in deren unterem Stockwerke fich gewölbte Nieder-lagen befinden. Die oberen Räume werden als Wohnungen oder Speicher benutzt. Die meiften Okellen, und nach Lane würde es deren noch zweihundert in Kairo geben, werden nach ihren Erbauern genannt, welche diefe gemeinnützigen Stiftungen als Befchützer des Handels und Wohlthäter der Kaufleute gründeten. Man betritt fie durch ein Eingangsthor, das des Abends abgefchloffen wird und fich oft durch fchöne Ornamente auf den Schlufsfteinen auszeichnet. Diefs gilt auch von der Pforte der leider fchwer befchädigten Okella des Sultan Kä'it Bê, dem vorzügliche Bau-meifter und Steinfchneider zur Verfügung ftanden.

Dafür fpricht in erfter Reihe feine oben erwähnte Grabmofchee, an die Jeder, der fie gefehen, mit befonderer Bewunderung denkt, und welche von Cofte, einem vorzüglichen Kenner der arabifchen Baukunft in Aegypten, das anmuthigfte Gotteshaus in Kairo ge-nannt wird. Wie fchön ift die Kuppel, welche ein Netz von Bandornamenten wie ein Spitzengewebe von Stein rings bekleidet, wie zierlich ift die Form und Dekoration des Minarets, wie eigen-thümlich der Eingang! Zu diefem leitet eine ftattliche Vorhalle, welche von einer mit Zinnen gekrönten Mauer umgeben wird, und die zur Zeit des Kä'it Bê, wie auch unter früheren Sultanen ähnliche Räume in anderen Mofcheen, zum pomphaften Empfang hoher Gäfte oder für feierliche Audienzen und Gerichtsfitzungen benutzt ward. In der Thürnifche befindet fich links und rechts je eine fteinerne Bank, über die man bei folchen Gelegenheiten

Teppiche breitete und auf denen fich hohe Würdenträger nieder-
zulaffen hatten. Im Hintergrunde ftand auf Stufen der Thron
für den Sultan. Wer ihm zu nahen wünfchte, der hatte eine
Gaffe von zwei Reihen Mamluken in glänzendem Waffenfchmuck
zu durchfchreiten.

Die bauliche Anordnung diefer Mofchee gleicht in den meiften
Stücken der des Sultan Hafan; aber eigenthümlich war ihr die
leider vor einigen Jahren zufammengeftürzte Bedachung des mitt-
leren Hofes durch eine Laterne von durchbrochenem Holz, welche
der Luft und dem gedämpften Lichte des Tages Einlafs gewährte.
Die mäfsigen Gröfsenverhältniffe in den Innenräumen üben eine
äufserft harmonifche Wirkung und machen diefe Mofchee zu
einem befonders heimlichen Orte, den man gern zum zweiten
und dritten Male auffucht, um fich an den edlen Formen der
Bogen und Wölbungen, an der Sauberkeit der Steinfchnitte und
dem phantaftifchen Gefüge der Flächenornamente zu erfreuen, die
auch hier alles Runde und Schwellende ausfchliefsen. Selten fieht
man auf den zerbrochenen bunten Marmorfliefen des Fufsbodens
diefer Mofchee einen Beter knieen, und wenn doch ein Kairener
den Weg hieher findet, fo kommt er, um die mit unfchönen
Gehäufen umkleideten Granitblöcke zu verehren, unter denen der
graue die Spuren von beiden Sohlen des Propheten, der rothe
den Eindruck nur eines Fufses des Gefandten Gottes zeigen foll.
Ka'it Be hatte fie felbft aus Mekka mitgebracht, wohin er, der
Reifen und weite Jagdzüge zu unternehmen liebte und fpäter auch
die heiligen Stätten zu Hebron und Jerufalem befuchte, gepilgert
war. Wir hören, dafs er bei feiner Heimkehr aus Arabien zu
Kairo mit grofsem Pomp empfangen ward. In el-Matarīje gab ihm
der Atabek Esbek, der Begründer des Esbekīje-Platzes ein grofses
Feftmahl, und als er in die Strafsen feiner Refidenz einzog, fand
er fie mit feidenen Teppichen belegt und reich gefchmückt. Sänger
und Sängerinnen fchloffen fich, Jubellieder fingend, an fein Ge-
folge, und auf der Citadelle empfingen ihn diefelben Emire mit
den koftbarften Gefchenken, welche den fterbenden Greis neun
Jahre fpäter zwangen, zu Gunften feines vierzehnjährigen Sohnes
abzudanken.

Die Krone Aegyptens wird unter beiden Reihen der Mamluken-
Sultane entweder von einem kühnen Emporkömmling erbeutet,

oder von den herrfchfüchtigen Grofsen dem unmündigen Kinde eines früheren Herrfchers zugefprochen. Dem Schein-Chalifen aus dem 'Abbafidenhaufe fällt dabei ftets die Aufgabe zu, den neuen Fürften zu beftätigen und auszurufen. Ka'it Be's Sohn Muhamed war feinem Vater im zweiundfiebzigften Jahre von einer tfcherkeffifchen Sklavin geboren worden und brandmarkte feinen Namen in den drei Jahren feiner Regierung durch Graufamkeit und zügellofe Ausfchweifungen. Einzelne Züge feines perfönlichen Muthes und feiner Freigebigkeit, von denen die Hiftoriker berichten, werden durch die Menge der von ihm verübten Schandthaten tief in den Schatten geftellt. Wer ihm bei feinen nächtlichen Zügen durch die Strafsen der Stadt begegnete, wurde geprügelt, verftümmelt oder enthauptet. Ganze Nächte durchfchwelgte er mit Sängern und Sängerinnen auf dem Nile, mit feinen Spiefsgefellen und fchwarzen Sklaven drang er in die Häufer, um aus ihnen die fchönen Frauen ihrer Befitzer zu entführen, und damit es ihm nicht an Licht bei feinen nächtlichen Fahrten fehle, wurden die Kaufleute gezwungen, ihre Läden mit Laternen zu beleuchten. Bei einem folchen Raubzuge überfiel ihn eine Schaar von Emiren und Mamluken, welche fich gegen ihn verfchworen hatte, tödtete ihn und liefs feine Leiche, für deren Beftattung fpäter fein Oheim und Nachfolger forgte, auf der Strafse liegen.

In kaum fechs Jahren wechfelt nun viermal der ägyptifche Thron feinen Befitzer, bis es endlich dem früheren Sklaven Ka'it Be's Kanfuwe el-Ruri gelingt, fich fünfzehn Jahre lang auf demfelben zu behaupten. Diefem, einem fürftlichen Haufe entftammenden Greife (er bemächtigte fich des Sultanats in feinem fechzigften Jahre), kann manche grofse Eigenfchaft nicht abgefprochen werden; auch haben fich fchöne Denkmäler aus feiner Zeit in Kairo erhalten. Freilich mufste er das Volk mit neuen kaum zu erfchwingenden Steuern bedrücken, um fich als Bauherr im grofsen Stil bewähren zu können. Aufser mehreren anderen Gotteshäufern danken ihm auch die fchöne, nach ihm benannte Mofchee in der el-Rurije-Gaffe und der ihr gegenüberliegende, mit einer Schule verbundene Brunnen die Entftehung. Zur Seite der Pilgerftrafse nach Mekka liefs er viele neue Cifternen und Karawanferais herftellen, die kairener Citadelle ward von ihm umgebaut und an

ihrem Fuíse ein fchöner Garten mit Bäumen und Blumen, welche
er aus Syrien einführen liefs, angelegt. — Seine Kleidung und
fein Waffenfchmuck pflegten von erlefener Koftbarkeit zu fein, das
Gefchirr feiner edlen Roffe war fo gefchmackvoll als glänzend,
und er pflegte nur von goldenem Tafelgeräth zu fpeifen. Schon
die Söhne des Sultans en-Nafir hatten die fchönfte und berühmtefte
Sängerin ihrer Zeit, Anfak, mit Schätzen überhäuft. Diefs merk-
würdige Weib war hintereinander die Geliebte dreier Sultane ge-
wefen, und die Perlen und Edelfteine, mit denen die fürftlichen
Brüder ihren Turban gefchmückt hatten, follen einen Werth von
100,000 Dirhem dargeftellt haben.

Auch Kanfuwe el-Ruri hatte für Sänger und Sängerinnen,
fowie Mufiker und Dichter eine offene Hand. Die Märchenerzähler
follen ftets freien Zutritt zu ihm gehabt haben. Welche Zeit und
welche Stätte wäre aber auch geeigneter gewefen, um die Phantafie
der Erzählung zu immer neuen Schöpfungen anzuregen, als diefe,
in der fich die Gefchicke der Grofsen wie der Kleinen in kaleido-
fkopifch buntem Wechfel verfchoben? Der Fürft von geftern lag
heute im Staube, und der Jüngling, den man heute als Sklaven
gefehen hatte, herrfchte morgen als König und gebot über
unerfchöpfliche Schätze. Ein glückliches Handelsunternehmen
oder ein dem Sultan erwiefener Dienft machte den armen fchnell
zum reichen Manne, und aus dem wohlhabenden Bürger ward
im Handumdrehen ein Bettler, wenn es alfo dem Uebermuthe
der Grofsen gefiel. Von den Wundern Indiens, von den perfifchen
Paläften, ja felbft von dem fernen China gab es nicht nur in
Büchern zu lefen, denn täglich brachten Schiffer und Karawanen-
führer, Kaufleute und Sklaven neue Kunde von diefen Ländern in
die Refidenzftadt der Mamluken-Sultane.

Was der begehrlichfte Geift fich nur immer an irdifchem Gut,
an Sinnengenufs, an Pracht und Herrlichkeit erdenken mag, das
umgab in beinahe überirdifcher Fülle die einzelnen Glücklichen,
und wer diefe Wirklichkeit fingend und fagend überbieten wollte,
der mufste dem Märchenreiche feine Formen und Farben entlehnen.
Und wie durftig war das in tiefem Elend fchmachtende, bedrückte
und ausgefaugte Volk nach jenen Wundergefchichten, welche es
aus der grauen Gegenwart in die ftrahlende Lichtwelt entrückten,
die ihm der Märchenerzähler erfchlofs? Wie dem Knaben Aladin,

fo konnte auch dem Aermften unter den Armen in einer guten Stunde Glück und Reichthum in den Schoofs fallen. In jedes Kaireners Vorftellung lebten Bilder, welche den Märchengeftalten, von denen er berichten hörte, entfprachen, und die rege Einbildungskraft und der träumerifche Sinn der Morgenländer gofs die alten Erzählungen, von denen fich einige bis in die Pharaonenzeit zurückführen laffen, in neue, immer abenteuerlichere uud glänzendere Formen. Kanfuwe el-Rūri's Zeit ift zugleich diejenige der Blüte des orientalifchen Märchens, und es darf kaum bezweifelt werden, dafs unter feiner Regierung oder nur wenige Jahre vor derfelben die Märchen der «Taufend und eine Nacht», von denen die meiften fchon lange von Mund zu Mund wanderten, aufgezeichnet worden find.

Mit vielen von diefen alten Märchen hatten fich bereits die wandernden Araber die Stunden der Ruhe gewürzt; fie halfen dann auch den Städtern die Noth des Lebens vergeffen oder die Langeweile des üppigen Wohllebens in den Räumen des Harem verkürzen. Ihren Erzählern ift es geftattet, der Einbildungskraft den freieften Lauf zu laffen, aber die felbftgefchaffenen Schwierigkeiten müffen leicht und anmuthig überwunden werden und das dichterifche Spiel mufs tiefere Gedanken in freundlichen Bildungen fo zierlich und kunftvoll umrahmen, wie die Arabesken die Grundformen der arabifchen Gebäude. Und es find denn auch die Dichtungen der Muslimen fehr glücklich mit den von ihnen erfchaffenen Werken der bildenden Kunft verglichen worden.

Ja, die orientalifchen Märchen und die Arabesken find unwirkliche Kinder der Phantafie; und dennoch verdienen beide unfere Bewunderung wie Alles, was in den Grenzen des Schönen zur vollen, ausgereiften Vollendung gelangt ift. Die arabifche Religion will kein Bild, kein Symbol und kennt kein Myfterium, und diefem nackten Theismus entfprechen die kahlen Wände in den Gotteshäufern aus den erften Jahrhunderten des Islām. Schmucklos, wie fie find, wirken fie wie vegetationslofe Felslandfchaften; bald aber wird der Verfuch gewagt, den Stein zu beleben, ihn «gefchmeidig zu machen», und diefs gelingt, ohne die Vorfchriften der Religion zu verletzen, durch jene Arabeskenmärchen und Farbengedichte, mit denen die Wände bedeckt find, und von denen ein geiftreicher Reifender fagte, fie feien anzufchauen wie

ein «verfteinerter Sprudel». Zufammengedichtet aus Linien, Palmen, Sternen, Blumen und finnvollen Zeichen, wirken fie mit unwiderftehlichem Reiz auf die Phantafie des Befchauers; nicht fo auf feinen Verftand, welcher faft überall eine durchdachte Anordnung der baulichen Theile, eine organifche Gliederung im Sinne der weiterftrebenden abendländifchen Kunft, ein richtiges Verhältnifs der Stütze zur Belaftung, eine genügende Ausbildung der Gefimfe und vor Allem die ftruktive Solidität vermiffen mufs.

Kanfuwe el-Rûri's Mofchee ift die letzte, deren wir aus diefer Zeit der Nachblüte der ägyptifch-arabifchen Baukunft zu gedenken haben. Ein gewiffer äufserer Glanz ift ihr nicht abzufprechen; aber an ihren Einzelformen zeigt fich die hereinbrechende Verderbnifs des Stils.

Unter den Chalifengräbern befindet fich das Maufoleum el-Rûri's, ein würfelförmiger, mit einer überhöhten Kuppel bedachter Bau, in dem er indeffen nicht beftattet worden fein kann, denn er fiel im Jahr 1516 auf fyrifchem Boden im Kampfe gegen die Osmanen, und fein Haupt wurde ihrem Sultan Selîm überbracht, welcher fchon im nächften Jahre der Selbftändigkeit Aegyptens für immer ein Ende machte.

Auch der indifche Handel der Araber, dem, wie wir gefehen haben, die Beherrfcher Aegyptens Jahrhunderte lang fo reiche Schätze dankten, erhielt unter Kanfuwe el-Rûri den Todesftofs, denn im Jahre 1497 umfegelte Vasco de Gama das Kap der guten Hoffnung, und zu Melinda an der oftafrikanifchen Küfte fand er einen arabifchen Piloten, welcher ihn nach dem malabarifchen Indien und in Gewäffer führte, die den europäifchen Seefahrern bis dahin unbekannt gewefen waren, in denen aber feit vielen Jahrhunderten ein wohlgeregelter Verkehr beftand, welcher bis China und Japan reichte und den Muslimen goldene Früchte trug. El-Rûri verkannte keineswegs die Gefahr, welche den Intereffen feines Volkes durch die Portugiefen drohte, und fandte, aufgemuntert durch die Venetianer, eine ftattliche Flotte unter dem Befehl des kurdifchen Emir Hufen in die indifchen Gewäffer.

Bei dem erften Zufammenftofs mit den Abendländern fiel den Schiffen el-Rûri's ein freilich theuer erkaufter Sieg zu; aber fchon im Jahre 1509 gelang es dem grofsen Francesco d'Almeida, feinen im glorreichften Heldenkampf gegen die Aegypter gefallenen

Sohn Lourenço zu rächen und die von Hufen geführte Flotte zu vernichten. Diefe bei Diu ausgefochtene Seefchlacht gab Indien in die Hand der Portugiefen und vernichtete auf immer den arabifchen Seehandel mit den Reichen des Oftens. Die neuen Beherrfcher Aegyptens, die Osmanen, machten zwar fpäter einen Verfuch, fich Diu's von Neuem zu bemächtigen; diefer fcheiterte aber vollkommen, und bis heute ift es der türkifchen Flagge nicht gelungen, fich in den indifchen Häfen Geltung zu verfchaffen.

Was grofs und entwicklungsfähig, was fchön und bedeutend war in Aegypten, das ift feit der Eroberung diefes Landes durch die Osmanen gefchädigt oder zu Grunde gerichtet worden. Diefs verhängnifsvolle Ereignifs trat wenige Monate nach dem Tode Kanfuwe el-Ruri's ein. Er hatte es verfäumt, den Türken rechtzeitig entgegenzutreten. Sein Nachfolger war fein früherer Sklave Tumān Bē, dem die Kairener den Beinamen Melik el-Afchraf, d. i. hochgeehrter König, gaben. Und er wufste fich diefen Ehrentitel durch Heldengröfse im Unglück zu verdienen. Am 17. Oktober 1516 hatte er den Thron beftiegen, und fchon am 20. Januar 1517 ftanden die Befieger feines Vorgängers nur wenige Wegftunden von Kairo. Bei Heliopolis in der Nähe des Pilgerfees (Birket el-Hagg) kam es zur Schlacht. Eine Abtheilung der Osmanen griff das Lager der Aegypter an, eine zweite umging den Mokattam und fiel dem Heere Tumān Bē's in die Flanke. Diefer hatte wie ein Held aus den Glanztagen des jungen Islām gekämpft, und es war ihm fchon gelungen, mit zwei Emiren und einer tapferen Schaar von Mamluken bis in das Herz des türkifchen Lagers vorzudringen, fich des Zeltes des Sultan Selīm zu bemächtigen und die Befehlshaber, welche er in demfelben fand, niederzumachen, als man ihm die Nachricht überbrachte, dafs feine Armee in voller Flucht das Schlachtfeld verlaffe. Auch die offenen und maskirten Gräben, in denen die Aegypter ihr Gefchütz aufgeftellt hatten, waren von den Osmanen genommen worden, und zwar durch den Verrath zweier albanefifcher Mamluken. Sie hatten einem türkifchen Pafcha, ihrem Landsmanne, den Schlachtplan Tumān Bē's verrathen und ihm die Laufgräben, welche durch Rohrgeflecht verborgen waren, und die Stellungen der Gefchütze gezeigt. Nachdem es den Osmanen gelungen war, die ägyptifche Armee zu umgehen, hätte diefe ihre Artillerie wenden müffen,

aber die Kanonen der Mamluken waren altväterifche Bombarden ohne Räder, die auf fchweren, mit Metall befchlagenen Balken ruhten und nicht gedreht werden konnten, während die Türken über fahrbare und leicht bewegliche Gefchütze verfügten. Darum hatte Kurd Bĕ, einer der tapferften Emire Tumān Bĕ's, welcher von den Siegern gefangen genommen ward, Recht, als er Selīm auf feine Frage, wohin denn feine alte Tapferkeit gekommen, die Antwort ertheilte, diefe habe keinen Abbruch erfahren, und die Osmanen verdankten ihren Sieg nur den Kanonen, mit denen auch ein fchwaches Weib die ftärkften Männer niederwerfen könne, und welche eine fränkifche Erfindung feien, deren fich ein Muslim nicht bedienen follte, um gegen Männer zu kämpfen, die an Gott und den Propheten glauben. — Der ägyptifche Sultan floh bis Turra, während die Türken fich Kairo's und feiner Citadelle bemächtigten. Mord und Plünderung wurde ftraflos von den fiegestrunkenen Soldaten Selīm's geübt, bis Tumān-Bĕ fich wiederum durch einen kühnen Handftreich der Stadt bemächtigte. Freilich vermochte er fie nur kurze Zeit zu halten, mufste fie von Neuem dem Feinde überlaffen und fah fich gezwungen, zum zweiten Male in einer Feldfchlacht zu verfuchen, die Unabhängigkeit Aegyptens zu retten. Bis zum Einbruch der Nacht kämpfte er bei el-Gīfe mit ruhmeswürdiger Todesverachtung; am nächften Tage wurde er endlich von den fliehenden Seinen mit fortgeriffen, von Beduinen verrathen, als Gefangener vor Selīm geführt und von diefem nach fiebenzehntägiger Gefangenfchaft am Thore es-Suwēle an einem eifernen Haken, welcher heute noch gezeigt wird, aufgehängt.

Das ift das Ende der Mamluken-Herrfchaft und der Anfang des türkifchen Regiments in Aegypten.

Dem letzten 'abbafidifchen Schein-Chalifen Mutawakkil wurde das Leben gefchenkt, freilich nur, nachdem er all feine Würden und Rechte auf die Osmanenfürften übertragen hatte. Er foll zwei Söhne hinterlaffen haben; doch find diefe unbeachtet geftorben. Das 'Abbafidengefchlecht ift langfam und ruhmlos dahingegangen, wie fauliges in Brand gerathenes Holz verfchwelend; die Reihe der Mamluken-Sultane fand ein Ende wie die helle Flamme einer fchnell entzündeten Fackel, welche der Sturm verlöfcht.

Kairo.

Verfall und Gräber.

egypten war von nun an eine Provinz des osmanifchen Reiches. Aus Konftantinopel, nunmehr Iftambūl, gefandte Gouverneure refidirten in der Stadt und ein türkifcher General auf der Citadelle von Kairo. Beiden follte ein Staatsrath, welcher aus Offizieren, Gelehrten und vornehmen Mamluken gebildet wurde, zur Seite ftehen, und um zu verhindern, dafs einer der Leiter des Nilthals die Landesbewohner für fich gewinne, wurden die Statthalter immer nur auf ein Jahr ernannt, eine Zeit, deren Kürze die Inhaber diefer Würde veranlafste, mit athemlofer Haft die einzige Aufgabe, welche fie mit Eifer durchführten, d. h. die Bereicherung ihrer eigenen Perfon, vor Ablauf ihres Mandates zu löfen. Mit den erbeuteten Schätzen kehrten die abgerufenen Statthalter nach Konftantinopel zurück, wohin auch alle Einkünfte des Landes wanderten, welche die Beamten dem Sultan nicht zu entziehen vermochten. Diefe fchamlofe Raubwirthfchaft legte nach und nach auch die ergiebigften Quellen des Wohlftandes trocken. Unter den Mamluken-Fürften hatte der Handel Gold in Fülle nach Aegypten geführt, und die verfchwenderifchen Emporkömmlinge waren befliffen gewefen, die erprefsten Summen in die Hand der Beraubten zurückftrömen zu laffen; unter den Türken ging das erplünderte Gut Aegypten gänzlich verloren und fiel der Fremde anheim. Noth und Elend liefsen fich am Reichthum fpendenden Nile nieder, und diefer Zuftand befferte fich nicht, als die Führerfchaft des Landes aus

den Händen der Beamten des türkifchen Sultans, deffen Macht
fich immer weniger wirkfam erwies, in die der vierundzwanzig
Oberften der Truppen oder Bē's und ihrer Mamluken überging,
welche auch in den Provinzen mit Willkür herrfchten und dem
aus Konftantinopel gefandten Pafcha keine andere Befugnifs ein-
räumten, als den Jahrestribut von ihnen in Empfang zu nehmen.
— Diefe neuen Machthaber ftellten aus ihrer Mitte einen Führer,
den Schēch el-Beled oder Landesherrn, an ihre Spitze, und da zu
jeder Zeit viele Bē's auf diefe Stellung Anfpruch erhoben, fo kam
es zu unzähligen blutigen Händeln, deren Schauplatz die Strafsen
von Kairo zu fein pflegten. Endlich in der Mitte des vorigen
Jahrhunderts gelang es einem tüchtigen Manne, 'Ali Bē, als Schēch
el-Beled fich der Herrfchaft über Aegypten zu bemächtigen. Er
verminderte die Janitfcharen, vermehrte feine Mamluken und wagte
es, nachdem er auch das Volk für fich gewonnen hatte, den Statt-
halter nach Konftantinopel heim zu fenden. Das von der Pforte
über ihn verhängte Todesurtheil verlachte er, liefs fich 1771 durch
den Scherīf von Mekka zum Sultan ernennen und würde fich
auch Syriens bemächtigt haben, wenn er nicht durch fchnöden
Verrath in Gefangenfchaft gerathen und getödtet worden wäre. Nach
feinem Ende kämpften Isma'il Bē, Murād Bē und Ibrāhīm Bē um
die Herrfchaft; aber obgleich die Pforte den Letzteren begünftigte,
wufsten fich doch die beiden Erfteren des Nilthals und feiner
Hauptftadt zu bemächtigen und fich fpäter bei der Vertheidigung
Aegyptens gegen die franzöfifche Armee unter Bonaparte einen
grofsen Namen zu erwerben. Keine erwähnenswerthe Schöpfung
verdankt Kairo jener Zeit, und wenn der alte Glanz der Chalifen-
ftadt in ihr verblafst, wenn Alles, was grofs und fchön war in
der berühmten am Nil erwachfenen Pflanzftätte einer eigenarti-
gen und hohen Kultur, in ihr dem Verfall und der Verderbnifs
anheimgefallen ift, fo hat diefs in erfter Reihe der Türke und
die Mifsregierung feiner Statthalter verfchuldet. Diefe find die
Todtengräber der alten Herrlichkeit gewefen, und von der Erin-
nerung an fie läfst fich nur fchwer die Frage trennen: Wie kommt
es, dafs in Kairo fo Vieles in Trümmern liegt, dafs felbft die
edelften Bauten aus der Chalifenzeit auch noch, nachdem der
Chedīw Isma'il Vieles für die Verfchönerung feiner Refidenz gethan
hat, dem gänzlichen Verfall entgegengehen, dafs fich aufserhalb

der Mauern der Stadt Trümmer an Trümmer reihen und fich vor ihren Thoren unter den Ruinen edler Grabmonumente und heiterer Lufthäufer Geier und wilde Hunde ungeftört an dem eklen Aafe gefallener Thiere mäften?

Gewifs find es zunächft politifche Gründe, denen wir diefen Verfall zuzufchreiben haben, denn bevor die Eroberung des Nilthals durch die Franzofen und Muhamed 'Ali's Regierung eine neue beffere Zeit für Aegypten in's Leben riefen, waren, wie wir gefehen haben, die Leiter des Staates durch drei Jahrhunderte ftets beftrebt gewefen, zu erbeuten, niemals aber das Alte zu erhalten und Neues zu fchaffen. In unferer Zeit werden dem Chedīw allerdings durch die Ungunft der politifchen Verhältniffe die Hände gebunden, aber feinem vertriebenen Vater und dem Vorgänger deffelben hat es weder an Mitteln, noch an gutem Willen gefehlt, die alte Chalifenftadt zu fchmücken und zu verfchönern. Diefs ift ihnen auch vielfach gelungen, aber um die Erhaltung und Erneuerung des Alten ift es ihnen niemals ernftlich zu thun gewefen, und wo fie an die Reftauration älterer Bauten gegangen find, hat es Fehlfchlag auf Fehlfchlag gegeben. — Wir haben mit Ignaz Goldziher, einem der beften Kenner des Morgenlandes, diefen merkwürdigen Umftand in ernfte Erwägung gezogen und find mit ihm zu der Ueberzeugung gelangt, dafs auch der Volkscharakter der Aegypter, der ihnen völlig mangelnde hiftorifche Sinn und die Sorglofigkeit der Baumeifter in der Chalifenzeit Schuld tragen an dem Verfall der edelften weltlichen und religiöfen Bauten.

Wir können unferem Freunde nur Recht geben, wenn er die Kairener von dem Vorwurfe des mangelnden religiöfen Ernftes, dem Viele die Vernachläffigung der ehrwürdigften Kultusftätten zufchreiben, freifpricht. Wie wir, fo war auch er überrafcht über die ihm auf Schritt und Tritt begegnenden verfallenen Betftätten, die doch einer Religion dienten, welche in ihrer Umgebung heute noch lebt und blüht, einer Religion, die Anfang und Ende, Quelle, Summe und Inbegriff aller Begeifterung ausmacht, deren der dem Islām anhängende Aegypter fähig ift. Wohin das Auge fchaut, begegnet es der Vernichtung preisgegebenen Mofcheen, Médrefen und Heiligengräbern, deren die Gefchichte gedenkt, von deren Blüte fie erzählt, und für deren einftige Pracht und Schönheit

felbft noch ihre Ruinen zeugen. Aber alles das darf der angeb-
lichen religiöfen Gleichgültigkeit der ägyptifchen Muslimen doch
nicht zur Laft gelegt werden, denn gewifs fchwellt nichts feine
Bruft mit ftolzerem Hochgefühl, als das Bewufstfein von den
reichen Quellen religiöfen Lebens und religiöfer Wiffenfchaft,
welche in feinem Kairo fprudeln, und die ehemalige Hauptftadt
der muslimifchen Décadence kann in diefer Beziehung den Kampf
mit allen anderen Städten des alten und neuen Morgenlandes kühn
aufnehmen. Der Kairener ift religiös, er ift Muslim, frommer
Muslim durch und durch und dem Islām völlig ergeben; aber
fchon Muhamed ftellte den Grundfatz hin: «Der Islām ift kein
mönchifches Syftem», und das Wort «Islām» bedeutet «Hingebung
an Gott» und weist keineswegs auf asketifche Entfagung. Wenn
der ägyptifche Muslim des «koränifchen Schreckenapparats» mit
der grauenhaft finfteren Ausfchmückung der Höllenftrafen einmal
mit Grauen gedenkt, freut er fich hundertmal in der Hoffnung
auf die feiner wartende Wonnenfülle des Paradiefes. Schwarz-
feherei ift ihm und den Seinen, die allen Dingen die befte Seite
abzugewinnen fuchen, fremd. Viele Freuden der Welt geftattet
ihm feine Religion, und er geniefst fie mit begehrlichen Sinnen
und flatterhaftem Gemüth. Schon ein älterer arabifcher Schrift-
fteller, welcher die körperlichen und geiftigen Eigenfchaften der
Kairener mit einander vergleicht, fchildert fie mit Recht als bis
zur Wetterwendigkeit veränderlich, fowie höchft genufsfüchtig,
und fo wird es dem Chriften, der ihr weltliches Leben und die
an Frivolität grenzende Leichtigkeit ihrer Lebensanfchauung und
Weltauffaffung beobachtet, fchwer, an den religiöfen Ernft, der
doch nur den Verworfenften unter den Muslimen abgeht, zu
glauben. — Die fchnelle Beweglichkeit ihres Gemüths, die fie
mit anderen Völkern theilen, in deren Adern vielfältig gemifchtes
Blut fliefst, und das Unftäte in ihnen, das fie von ihren noma-
difchen Vorfahren ererbt haben, mufs gewifs zunächft in Erwägung
gezogen werden, wenn man die Sorglofigkeit zu erklären verfucht,
mit der die Kairener bei der Errichtung ihrer älteren Bauten zu
Werke gegangen find, und mit welcher fie fie dem Verfalle preis-
gaben. Fefte, für die Ewigkeit berechnete Werke zu fchaffen,
wie die Pharaonen, kam ihnen nie in den Sinn. Was fie erbauten,
trägt den Stempel der Flüchtigkeit und des Wandelbaren, und es

mochte fcheinen, als wäre das Zelt, die fchnell errichtete und
wieder abzureifsende Wohnung ihrer Vorfahren, niemals von ihnen
vergeffen worden. Selten wurde auch in der Chalifenzeit bei der
Wahl des Materials und der Konftruktion der Bauten diejenige
Sorgfalt geübt, welche wir bei den Werken der alten Aegypter
bewundern. Die Genufsfucht, Prachtliebe, luftige Phantafie und
leichtlebige Flüchtigkeit des ägyptifchen Mittelalters hat in zahl-
reichen Bauten, deren mangelhafte Feftigkeit durch reiches Linien-
fpiel und bunte glänzende Farben verdeckt wird, greifbare Formen
gewonnen. «Sie find in ihrer Art wundervoll, diefe muslimifchen
Gräber und Mofcheen von Kairo,» fagt ein franzöfifcher Effayift.
«Ihr Grundrifs, wie er auf dem Papiere fteht, ift mit erftaunlich
genialer Kunft entworfen, und als fie fertig daftanden, waren fie
ein paar Jahrzehnte hindurch entzückend, foweit übertünchte und
gefchminkte Geficher entzückend fein können; aber heute find
fie nichts mehr als fchmutzige Ruinen, als Haufen von Balken,
Sproffen und Lehmmaffen, welche die Unfolidität und den ober-
flächlichen Sinn des Baumeifters verrathen.» Diefes Urtheil ift
härter als billig; aber es läfst fich nicht leugnen, dafs die einzigen
gut erhaltenen Bauwerke der Araber diejenigen find, deren Grund-
lagen und ältefte Theile dem Islām noch nicht gedient haben,
oder andere, bei denen fich der Einflufs fremder Künfte nachweifen
läfst. Byzantiner waren es, welche die Hagia Sofia in Konftan-
tinopel erbauten, aus der St. Johanniskirche entftand die Haupt-
mofchee von Damaskus, die Säulen in der ʿAmr-Mofchee find
heidnifchen und chriftlichen Tempeln entnommen, des Ibn-Tulūn
Gotteshaus wurde von einem Griechen erbaut, und an dem des
Hafan find italienifche Einflüffe unverkennbar. Einer der echt
arabifchen Theile des letztgenannten Bauwerks fiel, wie wir ge-
fehen haben, bald zufammen, und wie traurig es kurz nach feiner
Herftellung einem Theile der Muʿaijad-Mofchee erging, ift gleich-
falls erwähnt worden.

Begeifertere Schilderungen von kaum vollendeten und im
frifchen Reiz der Neuheit prangenden Bauten als diejenigen, welche
die arabifchen Schriftfteller und Dichter geben, finden fich nirgends;
aber wie feltfam! Der Muslim, dem doch feine Religion anbefiehlt,
fein inneres Auge auf das Gröfste und Erhabenfte zu richten, hat
keinen Sinn für die Denkmäler der Vorzeit, welche ein Volks-

ausdruck unter dem Namen «Kufri», d. i. heidnifch, zufammenfafst. Sie flöfsen ihm weder Theilnahme noch Bewunderung ein; ja fie find ihm fo gleichgültig, dafs er fie nicht einmal verachtet. In der arabifchen Gefchichtsliteratur über Aegypten, namentlich in den klaffifchen Werken des Makrīfi und 'Abdu'l-Latīf, werden die Pyramiden, der Sphinx und andere Denkmäler erwähnt und befchrieben, aber diefe Autoren werden nur noch von Wenigen gelefen, und in dem frommen muslimifchen Volksbewufstfein hat die Berückfichtigung der Denkmäler des ägyptifchen Alterthums keinen Raum gefunden. Man darf kühn behaupten, dafs es keine taufend Muslimen in Kairo gibt, die je in ihrem Leben einen befondern Efelsritt nach el-Gīfe unternommen haben, um Pyramiden und Sphinx zu fehen, und wir werden von grofsen und fchönen Denkmälern in Oberägypten zu erzählen haben, die abgetragen und in Kalköfen verbrannt oder bei der Anlage von Fabriken und Paläften verbaut worden find. Ein geiftvoller muslimifcher Reifender aus Damaskus, der zu den «aufgeklärteren» Theofophen feiner Zeit gehörte und vor etwa 170 Jahren eine Pilgerfahrt nach Mekka durch Paläftina, Aegypten und Arabien unternahm, hielt fich mehrere Wochen in Kairo auf und liefs kein Grab eines Weli (Heiligen) in und aufserhalb der Stadt unbefchrieben und unbefungen; von den Pyramiden aber und welchen Eindruck ihr Anblick in feinem in der That empfänglichen Gemüthe zurückliefs, findet fich bei ihm kein einziges Wort. Auch der reiche muslimifche Grundherr, welcher in feiner Dahabīje (Nilboot) eine Fahrt nach Oberägypten unternimmt, um dort feine Befitzungen zu befichtigen, wird fich felten oder nie der Mühe eines Rittes in's Land hinein unterziehen, um jene «Säulen der Ewigkeit» zu bewundern, die das Wallfahrtsziel fo vieler wifsbegieriger Abendländer bilden; begegnet aber fein neugieriges Auge dennoch Trümmern aus alter Zeit, fo wird er diefe feltfamen Dinge flüchtig betrachten und den fchnell verwifchten Eindruck, welchen er empfängt, mit dem einzigen Worte «Fantasīje» kennzeichnen.

Der Orientale ift keine konfervirende Natur; vielmehr in des Wortes voller Bedeutung ein Nützlichkeitsmenfch, und darum flöfst ihm das Alte, auch wenn ihm die Zeit den Stempel der Ehrwürdigkeit aufdrückt, keinerlei Theilnahme ein, fobald es nicht nutzbar erfcheint. Der blofse Kunftwerth oder die hiftorifche

Bedeutung eines Denkmals begründen in feinen Augen keineswegs
die Berechtigung zum Dafein, für welche er die Verwendbarkeit
als erfte Bedingung fordert. Es fehlt ihm eben — und damit ift
Alles gefagt und erklärt — der gefchichtliche Sinn, welcher der
Vater ift der Freude an der Erhaltung des Gewefenen und die
Quelle aller gefunden Fortbildung des Vorhandenen. Freilich
mangelt es den Arabern keineswegs an vorzüglichen Hiftorikern,
und auch die Gefchichtsphilofophie ift in ihrer Literatur — wenn
auch in einem durchaus andern Sinne als dem unferen — würdig
vertreten; aber das, was der Europäer als die Grundlage jeder
tieferen Bildung betrachtet, das Vermögen und Streben, das
Seiende als Gewordenes zu faffen und es in den Phafen feiner
Entftehung zu erkennen, diefs Vermögen und Beftreben ift dem
Morgenländer fremd, und darum empfindet er keinen Schmerz,
wenn die Denkmäler der Vergangenheit zerftört werden und die
Erinnerung an fie mit roher Sorglofigkeit aus dem Buche des
Lebens getilgt wird. Gefchichten liebt er wohl, denn fie ergötzen
fein Gemüth und regen feinen Geift an, der nicht müde wird,
Thatfachen, gleichviel ob gefchehene oder erdichtete, in fich auf-
zunehmen; Gefchichte aber, wie wir fie meinen und pflegen, um
durch ihr Erfaffen unfern Geift zu veredeln und unfere Thatkraft
zu bilden, ift ein Fremdling unter den Bildungswerkzeugen der
Morgenländer. In älterer Zeit war es nur ein einziger Hiftoriker,
der jüngft von der deutfchen Forfchung wieder entdeckte und den
Orientalen felbft unbekannte el-Fachrī, der Verfaffer der Gefchichte
des Chalifats, deffen Vernichtung durch die Mongolen er miterlebte,
welcher auf die Einführung der Jugend in die Gefchichte drang;
in den jüngften Tagen aber bemühen fich die Reformatoren des
Unterrichts im modernen Aegypten, die hiftorifche Literatur zu
pflegen und den Schülern auch die Kenntnifs der Gefchichte zu-
führen zu laffen. Diefe vortrefflichen Beftrebungen werden nicht
verfehlen, eine fegensreiche Wirkung auf die Geiftes- und Gemüths-
bildung der fpäteren Generationen zu üben; das heutige Gefchlecht
ift leider, wie wir gezeigt haben, fo geartet, dafs ihm der Trieb,
alte Bauten zu erhalten, völlig abgeht. Diefe Kinder der Gegen-
wart, denen die Zukunft eine von ihrem Willen unabhängige Gabe
Gottes und die Vergangenheit fremd ift, arbeiten nicht gerade
auf die Verwüftung des Beftehenden hin, aber fie fühlen auch

kein Bedürfnifs, es zu erhalten, und der Verfall des vor Alter
Heiligen bereitet ihnen keinen Schmerz. Das praktifch Unbrauch-
bare halten fie für werth, dafs es zu Grunde gehe, und es will
fcheinen, als fei der den alten Aegyptern eigene konfervative
Sinn, welcher leidenfchaftlich auf die Erhaltung des Beftehenden
gerichtet war, ihren Nachkommen durch neue Blutmifchung völlig
abhanden gekommen. Am liebften errichten fie Neues, das frifche
Augenweide bietet, und überlaffen das Altersfchwache feinem Schick-
fal. Leider entbehrt feit der Eroberung Aegyptens durch die Türken
Alles, was man erbaut, nicht nur der Haltbarkeit, fondern auch
jener feinen Kunftempfindung, die uns felbft in den trümmerhaften
Architekturreften aus der Chalifenzeit überall entgegentritt. Und
man darf fich freuen, dafs man in diefer Zeit des Verfalls nur
felten Hand an die Erneuerung der älteren Bauten gelegt hat,
denn die wenigen Verfuche, welche in diefer Richtung gewagt
wurden, find höchft kläglich ausgefallen. Ein Beifpiel für viele.
Die Mofcheen Kairo's find gewöhnlich aus abwechfelnden Schichten
rother und gelblich weifser Steine gebaut, ein Motiv, das ja auch
in der abendländifchen Architektur, befonders in Toskana, beliebt
ift. Da nun die rothe Farbe etwas verblafst war, fo haben bei
der Eröffnung des Sueskanals alle Gotteshäufer aus alter Zeit zu
Ehren der Gäfte des Chedrw ein neues Kleid anziehen müffen,
deffen Farben freilich nichts weniger als verblichen find. Dem
Anftreicher ift die Reftaurationsarbeit an den alten herrlichen
Mofcheen und Minareten überlaffen worden, und feine ungefchickte
Hand hat ihre Aufsenmauern mit dem gemeinften Brandroth und
fchreiendften Gelb überzogen. Diefe horizontalgeftreifte Hanswurft-
jacke verunglimpft jetzt die edlen Denkmäler, deren Erbauer fchon
von den alten Aegyptern gelernt hatten, bei der Anwendung der
Farbe ftets Sorge zu tragen, dafs fie das Auge des Befchauers
nicht durch grelle Disharmonie verletze. In jüngfter Zeit ift die
Regierung von europäifcher Seite angehalten worden, den Denk-
mälern aus der muslimifchen Vorzeit gröfsere Aufmerkfamkeit zu
fchenken, aber wie unglücklich man auch jetzt bei den Wieder-
herftellungsarbeiten gewefen ift, zeigt ein beachtenswerthes Schrift-
chen des Franzofen Rhoné. Die Architekturen aus der Türkenzeit
verdienen nichts Befferes, als zu Grunde zu gehen, denn fie find
unfchön geformt, mit mafligen Ornamenten überladen und mit

geschmacklofer Buntheit bemalt, und fie werden auch das künft-
lerifch gebildete Auge nicht lange verletzen, denn fie vor allen
find nicht für die Dauer aufgeführt, fondern für den flüchtigen
Augenblick, der fie verwendet und abnutzt. Die Nachwelt, an
welche ihre Erbauer am wenigften dachten, wird diefe ftrafen,
indem fie fie felbft und ihre Werke vergifst.

Wie fich die Wandelbarkeit und der flüchtige Sinn der
Morgenländer in ihren Kunftwerken offenbart, fo fpiegelt er fich
auch in ihrer politifchen Gefchichte. Dynaftien und Einzelregie-
rungen wechfeln mit auffallender Schnelligkeit, und wo findet
man in den Annalen des modernen Orients Königsgefchlechter
wie die des Alterthums und Europas? Die Zeit, deren gewaltige
Lawine über alle Dinge hinwegrollt und fie unter ihrer erbarmungs-
lofen Wanderung begräbt, «ed-Dahäer» oder wie fie fonft die Araber
gern benennen, «der Wechfel der Nächte», verwüftet Alles. —
Diefs traurige Wort ift nirgends wahrer und wird nirgends häu-
figer vernommen, als im Morgenlande. «Wiffe, o Seele, dafs Alles
in der Welt, was aufser Allah ift, hinfällig ift,» lautet ein Vers,
den der heidnifche Araber Lebīd ausfprach, und der ihm die Ehre
eintrug, in die Reihe der Dichter des Islām, dem er an feinem
Lebensende angehörte, aufgenommen zu werden. Auch die Ge-
fchichtfchreiber fchildern in den künftlerifch durchgearbeiteten Ein-
leitungen ihrer Werke nicht das Ewige, das fich in den Schickfalen
der Völker abfpiegelt, fondern die Vergänglichkeit, die ihnen bei
der Betrachtung aller irdifchen Dinge entgegentritt. An heilige
Bauten und Reliquien pflegt, wie wir mehrfach gezeigt haben, der
Sagen bildende Trieb des Volkes nicht felten Wunderwirkungen
und Legenden zu knüpfen, welche nur fo lange lebendig bleiben,
wie jene beftehen. Gehen die einen verloren und fallen die ande-
ren in Trümmer, fo fchwindet die Sage aus dem Volksbewufstfein,
erfährt Umdeutungen und geht endlich völlig verloren, denn Sage
und Legende bedürfen eines Gegenftandes, an den fie fich knüpfen,
und eines Ortes, an dem man fie pflegt. Mit den Bauten aus
alter Zeit find auch viele Sagen verloren gegangen; doch blieben
nicht wenige erhalten; indeffen find fie meift fo ungeheuerlich
und widerfinnig, dafs ihre Wiederholung nur Denjenigen erträglich
fcheinen kann, die an fie glauben. Eine der wenigft läppifchen,
die uns bekannt geworden, möge hier Platz finden. Sie wurde

Lane, dem tiefen Kenner des kairener Lebens, erzählt und knüpft
sich an das Thor es-Suwêle oder el-Mutawelli, von dem wir ge-
sprochen haben. Man glaubt, dafs dasselbe Heilungswunder wirke
und hält es für einen der Aufenthaltsorte des geheimnifsvollen
Oberften aller Weli. In die Zahl diefer Heiligen aufgenommen
zu werden, fühlte ein frommer Krämer brennendes Verlangen.
Darum wandte er fich an einen allgemein für heilig gehaltenen
Mann mit der Bitte, ihm zu einer Zufammenkunft mit dem Kutb
zu verhelfen. Diefe wurde ihm nach mancherlei Prüfungen in
Ausficht geftellt, und zwar mit dem Geheifs, fich zu dem ge-
nannten Thore zu begeben und den Erften, welchen er aus der
ihm benachbarten Mofchee el-Mu'aijad werde herauskommen fehen,
anzuhalten. Der Krämer gehorchte, und es trat ihm wirklich der
Kutb in Geftalt eines ehrwürdigen Greifes entgegen, gewährte
feine Bitte und befahl ihm, den Bezirk füdlich von dem Suwêle-
Thore mit der Darb el-Achmar genannten Strafse in feine Obhut
zu nehmen. Sogleich fühlte fich der Krämer als Weli und empfand,
dafs er Einblick in die den anderen Sterblichen verborgenen Dinge
befitze. In dem ihm anvertrauten Bezirke angelangt, fah er einen
Kaufmann, der aus einem grofsen Topfe gekochte Bohnen an die
Vorübergehenden verkaufte. Sogleich nahm der neue Heilige
einen Stein, zerfchlug das Gefäfs und hielt ohne zu klagen ftill,
als er für diefe That eine gewaltige Tracht Schläge bekam.
Nachdem des Bohnenverkäufers Zorn gekühlt war und er die
Scherben feines zerfchlagenen Topfes fammelte, fand er in einem
derfelben eine giftige Schlange. Nun erkannte er reuevoll in dem
Geprügelten einen Weli, der ihn verhindert hatte, das zu verkaufen,
womit er feine Kunden vergiftet haben würde. Am folgenden
Tage hinkte der arme Heilige mit gefchwollenen Gliedern wieder
in feinem Bezirke umher und zerbrach, ohne an die Schläge zu
denken, welche er wenige Stunden vorher empfangen, einen grofsen
Krug mit Milch, der in einer Bude feilgeboten ward. Wiederum
wurde er von dem Befitzer arg geprügelt; aber die Vorübergehen-
den fielen dem Letzteren in den Arm, weil fie fich des am vorigen
Tage Gefchehenen erinnerten. Als dann die Trümmer des Milch-
kruges unterfucht wurden, fand fich auf feinem Boden ein todter
Hund. Am dritten Tage fchleppte fich der Weli wiederum durch
den Darb el-Achmar, mühfam, denn er war arg zerfchlagen. Da

begegnete ihm ein Diener, der ein Präfentirbrett mit feinen
Gerichten und Früchten auf dem Kopfe trug, welche für ein
Gaftmahl in einem Landhaufe beftimmt waren. Sogleich ftiefs
der Heilige dem Träger feinen Stecken zwifchen die Füfse, fo
dafs er hinftürzte und fich Alles, was die Schüffeln enthielten,
auf die Strafse ergofs. Wüthend warf fich nun der Diener auf
ihn und gab ihm den Stock eben fo unfanft zu koften, wie er
felbft von feinem Herrn für feine Ungefchicklichkeit geprügelt zu
werden erwartete. Indeffen machten fich Hunde über die auf
der Strafse liegenden Gerichte her und verendeten kurz nach dem
Genuffe der erften Biffen. Diefer Umftand belehrte die Anwefen-
den, dafs die in den Staub geworfenen Speifen vergiftet gewefen
waren, und flehentlich bat man den Heiligen um Entfchuldigung.
Der fromme Mann rieb feinen wund geprügelten Leib, fagte fich,
dafs es doch nicht wünfchenswerth fei, Alles zu durchfchauen,
was den übrigen Sterblichen verborgen bleibe, und flehte zu Gott
und dem Kutb, ihm die Bürde der Heiligkeit wieder abzunehmen
und ihn in die alte Unwiffenheit und feinen befcheidenen Stand
zurück zu verfetzen. Der Himmel erhörte fein Gebet, und als
Krämer ward der frühere Weli nicht mehr geprügelt. Von dem
gewöhnlich «Eifenftein» genannten Heiligen, welcher Mamluk des
Sultans Ka'it Bē gewefen fein foll, wird erzählt, fein Gebieter habe
ihn zu einem ehrwürdigen Schēch gefchickt, damit er ihm ein
reiches Geldgefchenk überbringe. Der Weli wies zuerft die Gabe
zurück, endlich aber nahm er fie an, — drückte die Münzen mit
der Hand zufammen, in der fie fich augenblicklich in Blut ver-
wandelten, und fagte: «Schau, mein Sohn, diefs ift euer Gold!»
Der Mamluk erbebte, blieb bei dem Weli als fein Schüler, ftiftete
einen Derwifchorden und wird heute noch als Heiliger, an deffen
Grab fich mehr als eine Legende knüpft, zu Kairo verehrt.

Dafs vielen Reliquien befondere Kräfte zugefchrieben werden,
haben wir gefehen, aber man glaubt auch, dafs folche gewiffen
Bauten innewohnen; z. B. einem Gotteshaufe, welches man heute
noch «Gāmi' el-Benāt», d. i. die Mofchee der Töchter, nennt.
Ihr wird die befondere Fähigkeit zugefchrieben, zur Verheirathung
von fitzen gebliebenen Jungfrauen mit Erfolg beizutragen. Jeden
Freitag verfammeln fich in ihr wie in vielen anderen Mofcheen
die Gläubigen, um Predigt und Gebet anzuhören. Will nun ein

Mädchen, dem es trotz aller Bemühungen feiner Angehörigen nicht gelang, in irgend einem Harem als Herrin unterzukommen, einen Mann erwerben, fo empfiehlt ihr die Volkstradition Folgendes: Sie begebe fich am Freitag zum Mittagsgebete (dem feierlichften Gebete in der ganzen Woche) in die Mofchee der Töchter. Während die Rechtgläubigen auf den Ruf «Allāhu akbar» (Allah ift grofs), welcher aus dem Munde des Imām ertönt, zur erften Profternation niederfinken und mit der Stirn die Rohrmatten des Mofcheebodens berühren, wandere fie in den Zwifchenräumen, die zwei Reihen von Betern trennen, einmal hin und einmal her; ficher wird es ihr dann noch im felben Jahre zu Theil werden, an der Seite eines guten Gatten die Freuden des ehelichen Lebens zu geniefsen.

Die meiften frommen Sagen knüpfen fich an die Heiligengräber, welche man, wie die Heiligen felbft, «Weli» nennt. Es gibt deren eine grofse Menge, und man darf fie als Mittelpunkte des religiöfen Lebens der Kairener betrachten. Dennoch find auch unter ihnen die älteren nicht weniger fchlecht erhalten, als die übrigen Bauten in der Chalifenzeit. Solche Weligräber befinden fich entweder in Mofcheen, die nach dem Heiligen, welcher in ihnen beftattet ward, benannt werden, oder es find für fich beftehende Bauten. Eine Kuppel bedacht fie, und in ihrem ungeräumigen Innern bildet der mit einem Teppich bedeckte Sarg des Heiligen, vor dem die Befucher ihre Andacht verrichten, den Mittelpunkt. Diefe «Kubbe's» erheben fich gewöhnlich da, wo der fromme Mann, deffen irdifche Refte fie bergen, feine anachoretifche Zelle oder Sāwije (wörtlich «Winkel») gehabt haben foll, und man begegnet derartigen Bauten im ganzen Morgenlande auf Schritt und Tritt; denn grofs ift die Zahl der Männer, deren Gräber Schauplätze pietätsvoller Andacht geworden find, und an deren Ruheftätte der Volksglaube Wunderlegenden geknüpft hat. Niemals wird ein frommer Muslim an folchen Gräbern vorübergehen, ohne ein inbrünftiges Gebet zu verrichten und für feine Unternehmungen den Beiftand des Weli anzurufen. Wie wir uns einen folchen zu denken und was wir unter einem muslimifchen Heiligen zu verftehen haben, ift bei der Befchreibung des Mōlid oder Geburtsfeftes des heiligen Achmed Saijid el-Bedawī von Tanta (S. 76) mitgetheilt worden.

Wenn man des Nachts von einem weiteren Ausfluge heim-
kehrt, fo hört man, bevor man Kairo erreicht, oftmals ein ein-
töniges, kaum Gefang zu nennendes Rezitiren arabifcher Sprüche,
das von Zeit zu Zeit durch einen fchrillen Auffchrei, der fich aus
der leidenfchaftlich erregten Bruft eines Beters, welcher von from-
mer Ekftafe ergriffen wird, herausringt, unterbrochen wird. Den
Wanderer befchleicht heilige Scheu, und Schauer durchriefeln fein
Blut, wenn fich dann feinem Auge die von den Schatten der ftillen
Nacht umhüllten Geftalten der Derwifche zeigen, welche hier in
fpäter Stunde mit befremdlichen Bewegungen das Grab eines Weli
umkreifen und unter freiem Himmel ihren Sikr (myftifche Rezi-
tation) abhalten. Zum Zeugen folcher Sikr gedenken wir den
Lefer zu machen, wenn wir ihn zur Theilnahme an den Feften der
Kairener auffordern werden; der Befucher der Chalifenftadt kann
indeffen jederzeit den höchft eigenthümlichen Religionsübungen
beiwohnen, wenn er zu beftimmter Stunde ein Derwifchklofter
(Tekje) befucht. Auch diefe Bauten find meiftens an der Stelle
des Aufenthalts eines Weli errichtet worden, welcher zu dem
Orden, dem das Klofter angehört hat, in naher Beziehung ftand.

Jeden Donnerftag fieht man bei einbrechendem Dunkel eine
Schaar von Derwifchen mit grauen, zuckerhutähnlichen Mützen
von Schaffell auf dem Kopfe und mit Lampen in der Hand durch
die 'Âbidîn-Strafse von Kairo ziehen und links in die fchmutzigen
Sackgaffen des Griechenviertels einlenken. Sie wandern nach einer
felten von Fremden befuchten Grabmofchee und verbringen am
Grabe des in ihr beftatteten Heiligen die ganze Nacht mit Sikr.
Auch mancher Nichteingeweihte nimmt in ihrer vom Volke ge-
fuchten Gefellfchaft an diefen frommen Uebungen Theil. Der
gemeine Mann und auch mancher unter den gebildeten und ge-
lehrten Kairenern fucht die Weligräber freilich in erfter Reihe
wegen der ihnen zugefchriebenen Wunderwirkungen auf, welche
meift in das Gebiet der Heilkunft gehören; darum üben natürlich
diefe Grabftätten eine befondere Anziehung auf Krüppel und Kranke.
Unter einer Sykomore bei Kairo befand fich eine Kubbe, welche
noch im vorigen Jahrhundert die Eigenfchaft befeffen haben foll,
dafs Staub, den man aus ihrem Innern nahm und auf kranke
Gliedmafsen eines Thieres legte, die Heilung derfelben augenblick-
lich bewirkte. Andere Heiligengräber werden befucht, weil man

bei ihnen Hülfe in äufserer Bedrängnifs zu finden hofft, und wieder
andere, um des Segens der Nachkommenfchaft theilhaftig zu wer-
den. In Sa'kā, einem Grenzorte zwifchen Aegypten und Syrien,
unweit von el-'Artfch, erhebt fich das Grab des heiligen Beduinen-
fchëch Suwaijid, deffen Thür niemals verfchloffen wird, weil man
glaubt, dafs in ihm aufbewahrte Schätze von keinem Diebe ge-
ftohlen werden können, und dafs Derjenige, welcher dort Zuflucht
fucht, feinen Verfolgern entgeht. In folchem Ruf und Anfehen
ftehen übrigens nicht nur die Gräber von wunderthätigen Heiligen,
fondern auch die von Männern, welche mit der Entftehung des
Islām in näherem, der Erinnerung werthem Zufammenhange ftan-
den; namentlich auch die der «Genoffen», d. h. der Männer, die
den Propheten perfönlich gekannt hatten. Zu diefen werden auch
diejenigen Krieger gerechnet, welche mit dem Feldherrn 'Amr
nach Aegypten kamen, und jedes Grab, von dem das Volk fich
erzählt, dafs es für einen von ihnen errichtet worden fei, wird
derfelben Ehren theilhaftig, wie die Ruheftätten der Weli's. Freilich
kommt es nicht felten vor, dafs das Grab des gleichen «Genoffen»
in vier oder fünf verfchiedenen Ländern verehrt wird, und doch
zeigt fich nirgends das Beftreben, die hiedurch entftehenden Wider-
fprüche aufzuhellen, denn grofs ift die Zähigkeit, mit der das Volk
gerade an folchen Traditionen fefthält.

Die meiften unter den in Aegypten lebendigen Ueberlieferungen
beziehen fich auf die unglückliche Familie des Chalifen 'Ali. Sie
danken ihren Urfprung der Regentenfamilie der Fatimiden, die,
wie wir gezeigt haben, ihren Stammbaum auf Fātima, die Gattin
'Ali's und Lieblingstochter Muhamed's, zurückführte und die
fromme Stadt Kairo, in welcher fie refidirte, zu einem Mittelpunkt
fchi'itifcher Herrfchaft machte. Auch heute noch, wo Kairo mit
Recht für das Centrum der funnitifchen Wiffenfchaft gilt, hält
man zäh gerade an diefen Traditionen feft. So wird der urfprüng-
lich jüdifche hohe Feiertag 'Afchūra, welcher am Zehnten des erften
muslimifchen Monats el-Moharram begangen werden foll, von
den dem 'Ali freundlichen Kairenern als Jahrestag des Untergangs
der 'Alidenherrfchaft und als Tag des Märtyrertodes Hafan's und
Hufēn's, der beiden Söhne 'Ali's, als grofser Klage- und Bufstag mit
rührenden, freilich von den Sunniten verpönten Trauerceremonien
gefeiert. Den Schauplatz für diefe zum Theil ganz theatralifch

ausgeführten Fantaſias pflegt die Moſchee el-Haſanēn abzugeben, in
der das Haupt des Märtyrers Huſēn beſtattet ſein ſoll. Dieſer
Huſēn iſt ein von den Kairenern ſehr hochgehaltener Heiliger,
und ſie, deren unerquicklichſte Eigenſchaft es iſt, fortwährend zu
ſchwören, brauchen keinen andern Schwur ſo häufig als den:
«Beim Leben unſeres Herrn Huſēn» (wahajāt sīd-nā Huſēn).

Die reichlichſte Nahrung wird dem Gräberkultus der Kairener
auf der Karâfe, dem gröfsten unter den Friedhöfen des Morgen-
landes, zugeführt, und wenn irgendwo, ſo laſſen ſich dort Ueber-
bleibſel des Glaubens der heidniſchen Aegypter, welche in den
der muslimiſchen Bewohner des Nilthals aufgenommen worden
ſind, finden. Auf ſolche Reſte haben wir bereits hingewieſen, als
wir von dem zu Tanta gefeierten Feſte des heiligen Achmed
el-Bedawī und ſpäter, als wir von dem Wachsthum des Nils
ſprachen. Was ſich in der arabiſchen Kultur Kairo's an Remi-
niscenzen aus der Pharaonenzeit findet, haben wir in einer beſon-
deren Arbeit zuſammengeſtellt; hier ſei vor Allem die im ganzen
muslimiſchen Oſten einzig daſtehende Thatſache erwähnt, dafs
ſich zu Kairo hinter den Wohnungen der Lebendigen eine Stadt
des Todes und der Ruhe mit zahlloſen Gräbern und Mauſoleen
ausbreitet. Schon bei der Betrachtung der Nekropole von Memphis
iſt gezeigt worden, dafs unter den Pharaonen im innigen Zuſammen-
hang mit ihrer Religion und Mythologie die Todtenſtädte in den
Weſten der Wohnorte verlegt zu werden pflegten, und· ſo darf
man es wohl nur für eine Folge natürlicher lokaler Bedingungen
halten, dafs die Nekropole des muslimiſchen Kairo ſich als eine
lange Reihe von Gräberflecken im öſtlichen Hintergrunde der
Stadt, die Sohle des Mokattam überſchreitend, hinſtreckt. Da
erheben ſich links und rechts von der Citadelle jene prachtvollen
Kuppelbauten, von denen wir die ſchönſten ſammt ihren Erbauern
unſeren Leſern vorgeführt haben, und zu Füfsen der Mauſoleen
der Grofsen ſtehen unermefslich lange Reihen von Gräbern mit
einfachen Grabſteinen oder weifs getünchten Kubbe's.

«Karâfe» heifst in dem von den Aegyptern geſprochenen
arabiſchen Dialekt ein Friedhof; aber dieſer Name eignet urſprüng-
lich nur den Todtenfeldern, die ſich zu Füfsen der ſogenannten
Chalifen- und Mamlukengräber ausdehnen. Dieſe Karâfe, ſeit
vielen Jahrhunderten die Begräbnifsſtätte der muslimiſchen Be-

wohner Kairo's, ift denn auch eines der beliebteften Wallfahrts-
ziele der gottesfürchtigen Eingeborenen und der Fremden, die
nach Kairo kommen, um dort die Gräber der Heiligen und
Frommen aufzufuchen und vor ihnen inbrünftige Gebete zu ver-
richten.

In die Karâfe pflegt das Volk von Kairo häufig am Freitag
vor Sonnenaufgang und regelmäfsig an gewiffen Feiertagen, na-
mentlich am 'Id, zu pilgern. Dann fieht man Männer, Weiber
und Kinder in grofser Zahl die zu den Friedhöfen führenden
Strafsen überfüllen, und ein lautes, lebendiges Leben regt fich und
wogt in der fonft fo ftillen und menfchenleeren Todtenftadt.
Palmenzweige werden auf die Grüfte gelegt, man vertheilt Datteln,
Brode und Almofen an die Armen, und mit langathmigen Gebeten
ruft man die Manen der bevorzugteften Heiligen an. Befinden
wir uns hier unter den an den einen und einzigen Gott glaubenden
Muslimen, oder unter einem dem Ahnenkulte ergebenen Volke?
Wahrlich, man kann es den Wahhabiten, diefen muslimifchen
Tempelftürmern in Hocharabien und Indien, nicht verdenken,
wenn fie ihren Fanatismus gegen die Weligräber kehren und die-
felben, weil fie ihnen zur Trübung des monotheiftifchen Gedankens
zu führen fcheinen, niederreifsen und verwüften. In der Karâfe
wird ohne Frage dem allumfaffenden Allah weit geringere Ehre
erwiefen, als den im Grabe ruhenden Frommen. Mitglieder aller
Sekten finden hier die Gräber der geehrteften Häupter des Ritual-
fyftems, dem fie folgen. Ein Maufoleum in der Karâfe birgt den
Sarkophag mit den Reften des Imâm esch-Schâfi'î, des Begründers
der Wiffenfchaft von den Grundlagen des kanonifchen Rechts, des
hochverehrten Stifters des nach ihm benannten Ritus, welcher vor
der Türkenherrfchaft in Aegypten der herrfchende war. Einen
fchönen Kranz von Legenden hat der Sagen bildende Sinn der
Aegypter um die Lebensfchickfale und Perfönlichkeit diefes un-
gewöhnlichen Mannes und Weifen gefchlungen. Viel Wunder-
bares ward auch feiner Kubbe angedichtet, deren Thür, wie die
Kairener glauben, fich nur einem Rechtgläubigen, niemals aber
einem Verworfenen öffnet, in deffen Herz der Zweifel Raum fand.
Diefe wunderbare Eigenthümlichkeit der zu dem Sarge des frommen
Gelehrten führenden Pforte foll manchen Heuchler entlarvt haben.
Ein grofser Theil der Nekropole trägt den Namen esch-Schâfe'î's,

und hier wird namentlich von den Fremden am häufigften die Grabmofchee der vizeköniglichen Familie (Hôfch el-Bâfcha) befucht, in der fich auch der fchöne Sarkophag des Feldherrn Ibrahim Pafcha, des Vaters des Chedīw, befindet, und wo der Korān von früh bis fpät verlefen wird.

Ganz befondere Kräfte werden dem Grabe des «Vater der Mirakel» genannten, berühmten Imām Leith Ibn Sa'd zugefchrieben, der auch nach feinem Tode über die Wunderkraft verfügen foll, welche ihm bei feinen Lebzeiten eigen gewefen war. Zu diefes Frommen Kubbe war, fo erzählt die Sage, einmal ein von feinen Gläubigern hart bedrängter Mann gekommen und hatte brünftig um Erlöfung aus feiner Noth gefleht. Nachdem er lange Zeit in Andacht und Sorge verfunken an der heiligen Stätte betend gefeffen, fchlief er ein, und es erfchien ihm im Traume der Imām und fprach: «Sei unbeforgt, frommer Mann! Wenn Du erwachft, fo nimm, was Du auf meinem Grabe findeft.» Der Verarmte öffnete die Augen, und vor ihm fafs ein Vogel, welcher den Korān nach allen fieben Lesarten ohne Anftofs herfagte. Der Arme nahm den Vogel und zeigte ihn in der Stadt, wofelbft das gelehrte Thier fo grofses Auffehen erregte, dafs auch der Statthalter ihn zu fehen wünfchte und ihn fodann feinem Befitzer für eine fo hohe Summe abkaufte, dafs der Bedrängte feine Schulden zu bezahlen und bis an fein Ende ein forglofes Leben zu führen vermochte. Aber der Statthalter follte fich nicht lange feines neuen Befitzes freuen, denn in der Nacht erfchien ihm der Imām im Traume und fprach: «Wiffe, dafs mein Geift in Deinem Haufe in einen Käfig gefperrt ift.» Als der Statthalter am Morgen nach feinem gefiederten und gelehrten Gefangenen fehen wollte, da war er verfchwunden, denn der Imām hatte die Geftalt des Vogels angenommen, um den bedrängten Frommen aus feiner Noth zu erlöfen.

Erwähnenswerth find auch die Gräber der Sâdât el-Bekrīje, d. h. der in direkter Linie von dem Chalifen Abu Bekr abftammenden Oberhäupter der ägyptifchen Derwifchorden, eine Würde, die bis zum heutigen Tage in hohem Anfehen fortbefteht und deren Inhaber fie bei vielen Volks- und religiöfen Feften zur Geltung bringen. Auch die Gräber der Sâdât el-'Alawīje, d. h. der jeweiligen Oberhäupter der auf 'Ali zurückgeführten Orden, haben in diefer Todtenftadt ihre Gräber. Der jetzige Inhaber diefer hohen,

aber feltener zur Geltung kommenden Würde ift ein reicher Grund-
herr mit gewinnenden Manieren, der fein fchönes, ehrwürdiges
Familienhaus, vielleicht das ftilvollfte Wohngebäude aus alter Zeit
in ganz Kairo, und feine ausgefuchte, an literarifchen Seltenheiten
reiche Bibliothek mit liebenswürdiger Zuvorkommenheit den ihm
gut empfohlenen Fremden zeigt. Auch zu der geheiligten Grab-
ftätte feiner Vorfahren, wofelbft fich auch fein intereffanter Stamm-
baum, der angeblich bis zur Zeit der muslimifchen Eroberung
Aegyptens hinaufreicht, befindet, hat er manchen europäifchen
Gelehrten freundlich geführt.

Dasjenige Grab, bei dem mit der gröfsten Andacht und Ehr-
furcht Halt gemacht wird, ift das des Schëch Omar Ibn el-Fârid,
des Sängers des «Weingedichtes», des hohen Liedes myftifcher
Gottesliebe bei den Muslimen. Wohl ift diefes Lied durchaus
allegorifch und feiert nicht den Stoff des Rebenfaftes und feine
Wirkung, fondern die gottestrunkene Ekftafe des Sufi, der den
füfsen, beraufchenden Trunk der Gottesliebe in fich aufgenommen,
feiner leiblichen Individualität fich entäufsert und mit feiner himm-
lifchen Geliebten Eins geworden ift. Bei dem Grabe des Schëch
Omar werden häufig Verfe aus diefem feinem Gedichte recitirt,
wobei die Anwefenden in den höchften Grad der Verzückung ge-
rathen, und häufig wird feine Umgebung zum Schauplatze jener
fchon mehrfach erwähnten Sikr, auf die wir in einem fpäteren
Abfchnitte zurückzukommen haben werden.

Lange verweilten wir unter Trümmern und Gräbern. Dem
alten Kairo ift fein Recht gefchehen. Wenden wir uns jetzt der
neu erblühenden Refidenz, ihren Bewohnern von heute und dem
Fürftenhaufe zu, das den Verfall Aegyptens aufzuhalten und dem
lecken Schiff mit Hülfe fremder Piloten eine beffere Richtung zu
geben verfucht hat, bis diefe das Steuer an fich geriffen und die
muslimifchen Führer verurtheilt haben, ihnen die Leitung des Fahr-
zeuges, wenn auch widerwillig, uneingefchränkt zu überlaffen.

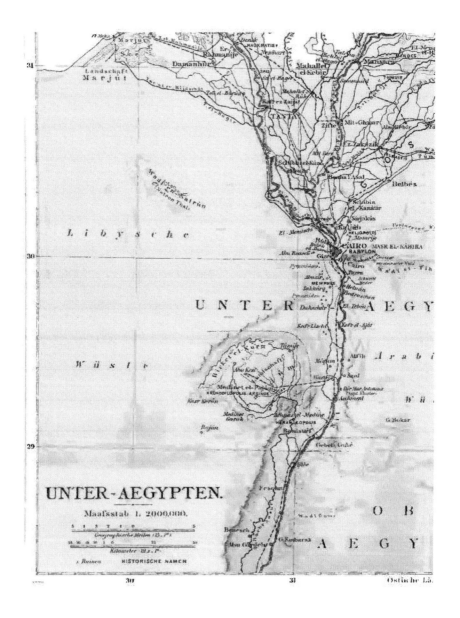

UNTER-AEGYPTEN.

Maaſsstab 1: 2.000.000.

Geographische Meilen (15 - 1°)

Kilometer (11,1 - 1°)

° Ruinen HISTORISCHE NAMEN

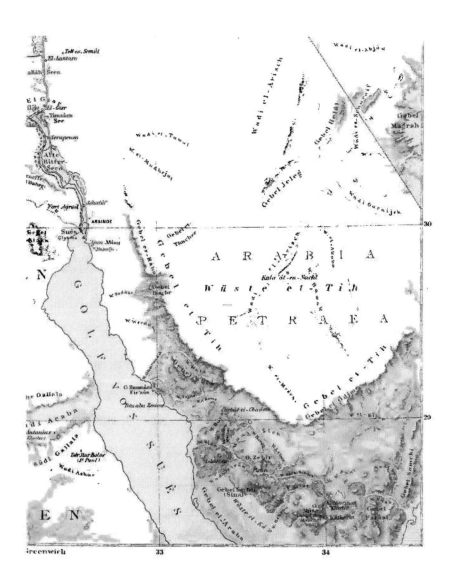

Ebers

Cicerone

durch das alte und neue „Aegypten"

STUTTGART UND LEIPZIG.
DEUTSCHE VERLAGS-ANSTALT (VORMALS EDUARD HALLBERGER).
1886.

CICERONE

DURCH DAS

ALTE UND NEUE ÆGYPTEN.

EIN LESE UND HANDBUCH

FÜR FREUNDE DES NILLANDES

VON

GEORG EBERS.

ZWEITER BAND.

STUTTGART UND LEIPZIG.

DEUTSCHE VERLAGS-ANSTALT (VORMALS ED. HALLBERGER).

1886.

Druck und Papier der Deutfchen Verlags-Anftalt in Stuttgart.

Verzeichniss des Inhalts.

X

Aegyptens Neugestaltung.

Durch den abenteuerlichen Feldzug der franzöfifchen Armee unter Führung des Generals Bonaparte follte wohl zunächft die für Kriegsruhm empfänglichfte Nation veranlafst werden, den Verluft ihrer Freiheit zu vergeffen und den Blick auf unerhörte neue Waffenthaten ihrer Soldaten zu richten. Schon unfer Leibnitz hatte Ludwig XIV. in einer ausführlichen Denkfchrift die Idee, Aegypten zu erobern, unterbreitet, und Bonaparte gewann die Stimmen des Direktoriums für denfelben Plan, indem er überzeugend darlegte, dafs Englands Macht am wirkfamften auf afrikanifchem Boden bekämpft werden könne, denn es werde Frankreich als Befitzerin des Nilthals nicht fchwer fallen, die britifchen Handelswege zu verlegen und fich Indiens zu bemächtigen. Und wie reizvoll mufste die Kühnheit und Ungewöhnlichkeit eines folchen Unternehmens dem hochfliegenden Sinne des jungen Feldherrn erfcheinen, der, bevor die franzöfifche Flotte im Mai 1798 die Rhede von Toulon verliefs, gefagt haben foll, grofse Namen liefsen fich nur im Orient erwerben. War ihm Europa zu eng für feinen Ruhm, und dachte er an den grofsen Alexander, von deffen Thaten man heute noch im Morgen- und Abendlande erzählt? Gewifs ift, dafs er dem Beifpiele des Macedoniers folgte, als er eine mehr als hundert Mitglieder zählende Schaar von Gelehrten und Künftlern organifirte, welche der Armee nach Aegypten zu folgen hatte. Diefe vortrefflich gewählten Vertreter der meiften Zweige der Wiffen-

fchaft haben durch eine vom fchönften Erfolg gekrönte raftlofe
und aufopfernde Thätigkeit ihrer Nation das Recht erworben, fich
des fehlgefchlagenen ägyptifchen Feldzugs als einer grofsen frucht-
bringenden That zu rühmen. Waren fie es doch, welche die Wiege
der menfchlichen Kultur nach Jahrtaufende langer Vergeffenheit
von Neuem an's Licht zogen. Ihr grofses, unter dem Namen
der Defcription de l'Égypte bekanntes Werk hat die Gefchichte
unferes Gefchlechtes zu verlängern gelehrt, der Forfchung neue
Wege und dem Verkehr der Völker neue Bahnen eröffnet.

Im tiefften, gut bewahrten Geheimnifs über das Ziel ihrer
Reife waren die Schiffe der Republik von Toulon abgefegelt; am
2. Juli landeten fie in Alexandria und fchon neunzehn Tage fpäter
hatte fich durch die berühmte Schlacht bei den Pyramiden Aegyp-
tens Gefchick entfchieden. Troftlos war, wie wir gefehen haben,
in jener Zeit der Zuftand des von dem türkifchen Pafcha und den
Mamluken-Bë's ausgefaugten Landes, deffen Bevölkerung, welche
heute wieder die doppelte Zahl erreicht hat, auf zwei und eine
halbe Million zurückgegangen war. Dennoch hatten die Franzofen
kein leichtes Spiel, denn die thatfächlichen Beherrfcher des Nil-
thals Ibrahim, und Murād Bē, und unter diefen befonders der
Letztere, kämpften an der Spitze einer der franzöfifchen an Gröfse
beträchtlich überlegenen Armee mit ritterlichem Heldenmuthe, der
ihnen auch in Europa die Sympathie vieler Zeitgenoffen gewann.
Aber an der Kriegskunft des grofsen Korfen und der Feftigkeit
der franzöfifchen Carrées fcheiterten die ftürmifchen Angriffe der
fchnellen und fchönen Reiterei der Mamluken. Wie das Fatimiden-
heer unter Dfchöhar, fo entfchieden die Regimenter der Republik
die Gefchicke Aegyptens unweit el-Gîfe's zwifchen dem Nil und den
Pyramiden, bei deren Anblick General Bonaparte den Seinen das
zündende Mufterwort der kriegerifchen Beredfamkeit: «Songez que
du haut de ces monuments quarante siècles vous contemplent!»
(Denket daran, dafs von der Spitze diefer Monumente vierzig
Jahrhunderte auf euch niederfchauen!) zugerufen haben foll.

In Folge der Schlacht bei den Pyramiden fielen Kairo und
die Herrfchaft über das Nilthal in die Hand der Franzofen, welche
fich dort, trotz der Vernichtung ihrer Flotte durch das von Nelfon
geführte englifche Gefchwader bei Abukīr (1. Auguft 1798), drei
Jahre lang zu behaupten wufsten. Nach Bonaparte's Heimkehr

nach Frankreich übernahm General Kleber, ein tapferer und talent-
voller Elfäfser, der fchönfte von allen Offizieren des ägyptifchen
Korps, das Kommando und lieferte am 20. März 1800 in der
Nähe der Trümmer des alten Heliopolis bei el-Matarīje jene denk-
würdige Schlacht, in der zehntaufend Franzofen eine mehr als
fechsfach zahlreichere türkifche Armee in die Flucht fchlugen.
Der Dolch eines jungen Fanatikers aus Aleppo traf in einer Strafse
von Kairo Kleber's Heldenherz, und wenige Monate fpäter zwangen
die Engländer feinen unfähigen Nachfolger Menou erft in Kairo,
dann zu Alexandria (im September 1801) zu kapituliren. Frank-
reich mufste dem politifchen Befitze Aegyptens entfagen, fein
Einflufs aber ift dort mächtig geblieben und hat fich auch noch
nach der englifchen Okkupation des Landes zu erhalten gewufst.
Wenn die europäifche Kultur am Nil fchneller als in irgend einem
andern Lande des Orients die Spitzen der Gefellfchaft fich unter-
worfen hat und auch das Volk von mancher alten Sitte abzuwenden
beginnt, fo waren es zunächft die Franzofen, welche diefs theils
durch mancherlei fchon von Bonaparte eingeführte Mafsregeln,
theils durch das ihnen eigene liebenswürdige Wefen, mit dem fie
die Herzen der Regenten zu gewinnen verftanden, bewirkt haben.
Zunächft gelang es ihnen, fich die Gunft des bedeutenden Mannes
zu erwerben, der Aegyptens Schickfale in neue Bahnen gelenkt
und das Herrfcherhaus gegründet hat, welches heute noch das
Nilthal regiert. Wir meinen Muhamed (oder Mehemed) 'Ali, den
am höchften gepriefenen und zugleich am furchtbarften gefchmähten
unter allen Fürften Aegyptens.

In Chavala, einem macedonifchen Städtchen, ward diefer fel-
tene Mann 1769 geboren, und zwar in einem armen, aber keines-
wegs, wie diefs oft behauptet wird, niederen Haufe. Sein Oheim
und nach deffen Tode der Unterftatthalter feiner Vaterftadt nahmen
fich des früh verwaisten begabten Knaben an. Eigentlichen Schul-
unterricht hat er niemals genoffen, doch fand im Dīwān feines
Pflegvaters fein praktifcher Gefchäftsfinn reichliche Gelegenheit,
fich zu entwickeln. Der Umftand, dafs Muhamed 'Ali, um feine
Einkünfte zu vergröfsern, mit dem ihm von feiner erften Frau
mitgebrachten Vermögen in Tabak, dem werthvollften Erzeugniffe
des Bodens feiner Heimat, fpekulirte, hat viele feiner Biographen
veranlafst, ihn einen «früheren Tabakshändler» zu nennen. Im

Jahre 1799 zog er mit dem von feinem väterlichen Freunde ge-
ftellten und von dem neunundzwanzigjährigen Sohne des Letzteren
kommandirten Kontingente nach Aegypten, um dort die Franzofen
zu bekämpfen. In der Schlacht begegnete er zuerft feinen künf-
tigen Freunden, und felbft feine Feinde erkennen an, dafs er
feine fchnelle Beförderung zum Bim-Bãfchi oder Major durch
Tapferkeit und Umficht wohl verdient hat. Dem neuen, von der
Pforte nach Aegypten gefandten Statthalter Chosrew Pafcha, deffen
gefährlichfter Gegner er bald werden follte, gut empfohlen, von
dem Admiral der türkifchen Flotte begünftigt, fcharffichtig die
Schwächen feines Gebieters und die Unhaltbarkeit der politifchen
Lage des Nilthals, welches wiederum 'von den Bĕ's beherrfcht
ward, durchfchauend, erwarb er fich zuerft in den von dem
geizigen Chosrew entlaffenen türkifchen Söldnern eine feine ehr-
geizigen Pläne unterftützende Macht, und wufste dann feinen
Gebieter zu nöthigen, ihn zum Oberbefehlshaber der gefammten
Polizei des Landes zu ernennen. In diefer einflufsreichen Stellung
diente er jeder Partei, heute den Beamten der Pforte, morgen den
nach Abzug der Franzofen mit der alten plünderungsfüchtigen
Willkür fchaltenden Mamluken Bĕ's. Um fich die Machtmittel
fowohl der Einen wie der Anderen dienftbar zu machen, liefs er
keinen Umftand unbenutzt, bis es ihm gelungen war, fich der
Herrfchaft über Unterägypten zu bemächtigen, fich Chosrew's und
jedes anderen Rivalen völlig zu entledigen, fich von den durch
Erpreffungen der Mamluken und unbezahlten türkifchen Sold-
truppen auf's Aeufserfte gebrachten Kairenern zum Pafcha aus-
rufen zu laffen, fich in'der Citadelle feftzufetzen und feine Ernen-
nung zum Gouverneur und fpäter zum Erbftatthalter von Seiten
der Pforte zu erwirken.

Dem Widerftande der mehrmals von ihm gefchlagenen Mam-
luken Bĕ's, deren willkürliches Schalten allerdings jede gedeihliche
Entwicklung des Landes in Frage ftellte, machte er durch einen
Gewaltftreich ein Ende, welcher zu den ungeheuerlichften gehört,
von denen die Gefchichte zu erzählen weifs. Am 1. März 1811
lud Muhamed 'Ali die gefammten Mamluken Bĕ's, 480 an der
Zahl, zu einem Fefte auf die Citadelle von Kairo, und die ritter-
liche Schaar erfchien auf ihren fchönen, reich gefchirrten Roffen
in koftbaren Kleidern und glänzendem Waffenfchmuck. Kaum

hatten fie die enge, von hohen Mauern befchattete Gaffe, die zu dem el-Afab genannten Citadellenthore führt, befchritten, als ein Kanonenfchufs das alte Gemäuer donnernd erfchütterte und den albanefifchen Söldnern Muhamed 'Ali's das Zeichen gab, mit der Metzelei zu beginnen. Nun blitzen und knattern plötzlich aus allen Fenftern und Luken ringsum wohlgezielte Schüffe aus den Flinten der ﬂhinter feften Mauern wohl geborgenen Albanefen. Hundert Mamluken und verwundete Roffe wälzen fich in ihrem Blute auf dem Pflafter des Burgweges. Neue Salven werden abgefeuert, der Tod hält eine reichliche Ernte, die von den mörderifchen Kugeln verfchonten Reiter fpringen von den Pferden, reifsen die Säbel aus den Scheiden und die Piftolen aus den Gürteln, aber der Feind, dem fie unterliegen, find harte, lothrecht anfteigende, immer neues Verderben fpeiende Mauern. In unbefchreiblicher Verwirrung ballen fich Rofs und Mann, Lebende, Sterbende und Todte zu einem fchreienden und ftillen, krampfhaft bewegten und, je mehr er anwächst, immer regungsloferen und ftarreren Hügel zufammen. Wie man eine Zahl von der Tafel wifcht, fo verlöfcht Muhamed 'Ali in einer halben Stunde fo viele in übermüthiger Vollkraft blühende Leben. Von 480 Mamluken entkommt nur einer: Amīn Bē, den fein edles Rofs durch einen ungeheuren Satz über die Brüftung des Citadellenabhanges rettet. Die Kairener haben diefen Harrasfprung nicht vergeffen und zeigen dem Fremden gern feinen Schauplatz.

Nachdem das grofse Trauerfpiel feinen Abfchlufs gefunden hatte und das letzte Röcheln am Thore el-Afab verhallt war, gratulirte Muhamed 'Ali's italienifcher Leibarzt feinem Herrn; diefer aber antwortete ihm nicht, fondern verlangte nur zu trinken und trank in langen Zügen. Das Ende, welches er den Mamluken Bē's bereitet hatte, war ein Ende mit Schrecken, aber es läfst fich nicht leugnen, dafs, hätte man fie im Befitze der Macht gelaffen, Aegypten einem Schrecken ohne Ende verfallen gewefen wäre. Die gefchilderte That gehört der Gefchichte und nicht der Sage, unferem Jahrhundert und nicht dem Mittelalter an; Derjenige aber, welcher fie beging, war kein blutdürftiger Wütherich, fondern ein jeder freundlichen Regung des Herzens zugänglicher, aber rückfichtslos feine Ziele verfolgender Politiker, der, wo es ein grofses Ziel zu erreichen galt, vor keinem, auch

nicht vor dem ungeheuerlichften Mittel zurückfchreckte. — Das
Nachfpiel, welches die Tragödie abfchlofs, geftaltete fich noch
fchrecklicher als diefe felbft, denn nach der Metzelei auf der
Citadelle wurden auch alle in den Provinzen zurückgebliebenen
Mamluken (im Ganzen über 600) auf Befehl Muhamed 'Ali's
niedergemacht. Die Gouverneure fandten die Köpfe der Hinge-
richteten gleichfam als Quittung in die Hauptftadt.

Die Pforte, welcher der nunmehr mit unbefchränkter Gewalt
in Aegypten regierende Vafall immer gefährlicher zu erfcheinen
begann, beauftragte ihn mit einem Feldzuge gegen die Wahhabiten,
eine von einem gewiffen 'Abd el-Wahhab geftiftete und heute noch
fortbeftehende Sekte, welche mit puriftifcher Strenge die urfprüng-
liche Reinheit des muslimifchen Monotheismus herzuftellen be-
ftrebt ift, die namentlich gegen den Heiligenkultus ankämpft und
damals befonders in Arabien zu einer fo grofsen Macht heran-
gewachfen war, dafs es ihren Bekennern gelingen konnte, felbft
von den heiligen Stätten zu Mekka und Medrna Befitz zu nehmen
und die Rechtgläubigen von ihnen auszufchliefsen. Muhamed 'Ali's
Söhne Tufun und dann der von ihm adoptirte Ibrahim Pafcha,
einer der gröfsten Feldherren unferes Jahrhunderts, führten diefen
Krieg zu einem glücklichen Ende.

In den fpäteren von Ibrahim geleiteten Schlachten fochten
unter ihm nicht mehr Albanefen, fondern einheimifche ägyptifche,
aus der Zahl der Fellachen rekrutirte Soldaten, denn fein Vater
hatte fich der übermüthigen Söldner zu entledigen gewufst. Bei
einem Feldzuge gegen Nubien und die Völker des Sudan gingen
viele von ihnen und dabei freilich auch einer der Söhne des
Vizekönigs zu Grunde; die Ueberlebenden aber fanden bei ihrer
Heimkehr ein neues, mächtiges Heer, gegen das fie nichts aus-
zurichten vermochten. Mit Fellachen-Soldaten ging Ibrahim Pafcha
1824 nach Griechenland, um dem Sultan gegen die für ihre Un-
abhängigkeit kämpfenden Hellenen beizuftehen, und unterwarf
Morea, das er nur in Folge der Einmifchung der europäifchen
Diplomatie 1828 verlaffen mufste. Vier Jahre fpäter hielt es fein
Vater, nachdem die Türkei einen unglücklichen Krieg gegen Rufs-
land geführt hatte, an der Zeit, fich die volle Selbftändigkeit zu
erkämpfen und die Oberherrlichkeit der Pforte abzufchütteln. Ein
Vorwand zum Kriege ward vom Zaune gebrochen, und fein Sohn

würde für ihn nicht nur den Befitz des gröfsten Theiles von Weftafien, fondern auch nach der grofsen Entfcheidungsfchlacht bei Nifibi 1839, an der auch unfer Moltke Theil nahm, den Thron des türkifchen Sultans erkämpft haben, wenn nicht die europäifchen Mächte und befonders England wiederum dazwifchen getreten wären und Muhamed 'Ali gezwungen hätten, fich mit dem 1841 ausgeftellten grofsen Fermān zu begnügen, der ihn zum erblichen Herrfcher über Aegypten erklärte und mancherlei weitgehende Befugniffe einräumte. Freilich enthielt diefer Vertrag auch viele läftige Einfchränkungen, von denen die meiften erft unter der Regierung des Chedīw Isma'il befeitigt worden find.

Nachdem Muhamed 'Ali 1848 altersfchwach die Regierung feinem Sohne Ibrahim überlaffen hatte, ftarb er im Auguft 1849 auf feinem Schloffe Schubra, das fein Sohn Halīm Pafcha von ihm ererbte. Gegenwärtig dienen die Gärten diefes Sommer-palaftes den meiften Spazierfahrten der Kairener und den in der Pyramidenftadt weilenden Fremden zum Ziel, und es ift ebenfo unterhaltend wie anregend, in den Wintermonaten vor Sonnen-untergang zuzufchauen, wie hier unter fchattengewährenden köft-lichen Bäumen die elegante europäifche Welt der afrikanifchen begegnet. Die offenen Miethswagen und Equipagen, welche die berühmte Schubra-Allee bevölkern, würden ganz abendländifch erfcheinen, wenn fich ihnen nicht die Sais genannten Läufer voran-fchwängen, denen wir fchon oben begegnet find. Die verfchloffenen Kutfchen find durch ihren Inhalt der Aufmerkfamkeit werth, denn fie pflegen leicht verfchleierte Schöne aus den Harems der Grofsen zu enthalten. Verfchnittene Vorreiter bahnen vielen von diefen Karroffen den Weg, Eunuchen fitzen neben den Kutfchern und fchauen drohend auf die jungen Abendländer, welche zu Fufs oder Rofs oder wohl auch von dem befcheidenen, aber flinken Efelein aus einen Blick aus den langbewimperten Augen der nur zu gut bewachten Schönen zu erhafchen fuchen. Am Saume der Allee halten arabifche Männer und Weiber Orangen und andere Er-frifchungen feil, Gärtnerburfchen mit einem Bouquet am Turban bieten den Vorüberfahrenden Blumen und Sträufse dar, und oftmals fieht man Bauern, Pilger und andere in Kairo nicht heimifche Morgenländer ftehen und mit offenem Munde dem feltfamen Treiben zufchauen.

Der Palaft von Schubra und die ihn umgebenden Gärten wurden für Halťm Pafcha neu hergeftellt, und wenn auch namentlich das grofse Baffin mit den Galerieen und Kiosken, die es umgeben, einen recht freundlichen Anblick gewähren, fo befriedigen fie doch das Auge des Kenners in keiner Hinficht. In den Innenräumen des Palaftes verdient nichts der Erwähnung als das Porträt Muhamed 'Ali's, aber auch diefs ift nur ein mittelmäfsiges Kunftwerk und jedenfalls weit weniger gelungen, als das mit Worten gemalte Bildnifs des grofsen Vizekönigs, welches wir dem Fürften Pückler-Muskau verdanken. «Seine Hoheit,» fagt der Verfaffer der Briefe eines Verftorbenen, dem es häufig vergönnt war, mit Muhamed 'Ali zu verkehren, «Seine Hoheit empfing mich in einem unteren Saale des Palaftes, der mit einer ehrerbietigen Menge feiner Hof- und Staatsdiener angefüllt war. Als ich durch diefe hindurchgedrungen, fah ich den Vizekönig, von den Uebrigen getrennt, auf der Eftrade vor feiner Ottomane ftehen; nur Artim Bē, den Dragoman, an feiner Seite. Meine Ueberrafchung war grofs — denn nach der in Alexandria befindlichen Büfte und einigen Porträts, die man für ähnlich ausgab, hatte ich mir einen ftreng, ja hart ausfehenden Mann in prunkvollem orientalifchem Schmuck gedacht, mit Zügen, die, wie ich an der Büfte bemerkt, auffallend an Cromwell's Bilder erinnerten. Statt deffen ftand, in einen fchlichten braunen Pelz gekleidet, mit deffen weifsem Befatz der ehrwürdige Bart von gleicher Farbe feltfam zufammenflofs, den einfachen rothen Tarbûfch ohne Shawl und Edelfteine auf dem Haupte, keine Ringe an den Fingern, noch, wie im Orient gewöhnlich, einen koftbaren Rofenkranz in der Hand haltend (die übrigens fo fchön geformt ift, dafs eine Dame fie beneiden könnte) — ein kleiner, freundlicher Greis vor mir, deffen kräftige, wohlproportionirte Geftalt nur durch eine faft kokett zu nennende Frifche und Reinlichkeit gefchmückt war; deffen Gefichtszüge aber ebenfoviel ruhige Würde als wohlwollende Gutmüthigkeit ausfprachen und der, obgleich feine funkelnden Adleraugen mich durch und durch zu fchauen fchienen, doch durch die Grazie feines Lächelns wie die Leutfeligkeit feines Benehmens nur unwillkürliche Zuneigung und nicht die mindefte Scheu einflöfste . . . Indefs ift doch nicht zu leugnen, dafs ungeachtet des ftets humanen Betragens Muhamed 'Ali's und feines meift freundlich milden Blickes,

der ihm das Anfehen eines der gutmüthigften unferer chriftlichen Monarchen gibt — diefer Blick doch zuweilen, befonders in den Momenten, wo er fich unbemerkt glaubt, einen ganz eigenen Ausdruck bitteren Mifstrauens annimmt, bei dem dann das etwas unheimlichere türkifche Element, von dem ohne Zweifel der Vizekönig auch einen guten Theil befitzt, voll hervortritt. Man kann Vielerlei in diefem Blicke lefen, was vielleicht die Schattenfeite feines Charakters ausmacht, womit ich jedoch keinen befonderen Tadel ausfprechen will, denn zu einem grofsen Manne gehören ebenfo nothwendig dunkle und helle Seiten, als bei einem andern Sterblichen.»

So weit Pückler, der fich übrigens auch bei feiner fonftigen Beurtheilung Muhamed 'Ali's überall geneigt zeigt, felbft die langen Schatten an der mächtigen Geftalt feines Helden mit einem gewiffen Glanz zu bekleiden. Freilich wird Niemand dem grofsen Vizekönige die höchfte ftaatsmännifche und militärifche Begabung, den raftlofeften Fleifs, die zähefte Thatkraft und den nimmermüden Willen abfprechen können, für fich und fein Land die höchften Ziele zu erreichen; aber die Mittel, deren fich der geniale Regent bediente, überfchritten häufig jedes Mafs. Wo fich, wie diefs bei ihm der Fall war, ein orientalifch phantafievoller Geift, den keinerlei Erziehung gelehrt hat, fich bei dem Fluge nach oben zu mäfsigen und die Sonnennähe zu fürchten, mit dem Vermögen zufammenfindet, dem Geplanten die Ausführung folgen zu laffen, da lauert die Gefahr auf Schritt und Tritt. Muhamed 'Ali ift ihr häufig erlegen, aber er ift niemals zu Falle gekommen, weil der Sprung zu kurz, fondern immer nur, weil er zu lang war. Sein Pfeil fiel niemals vor der Scheibe nieder, aber hundertmal hat er fie überflogen. Mancherlei ward auch durch feine Ungeduld verdorben. Bald nach der Saat wünfchte er die Ernte zu fehen, und bevor die Aehren gereift waren, ftellte er die Schnitter an's Werk. Zunächft ficherlich, aber doch nicht allein, um fich und fein Haus zu bereichern, dann aber auch, um den Handel und die induftrielle Thätigkeit feines Landes zu heben, machte er fich felbft zum Landwirth, Kaufmann und Fabrikherrn im gröfsten Mafsftabe; aber durch die Monopolifirung der gefammten gewerblichen und merkantilen Thätigkeit feiner Unterthanen untergrub er den Wohlftand, ftatt ihn zu heben, legte er

Handel und Wandel lahm, ftatt fie zu fördern. Von den Franzofen
hatte er namentlich im Anfang feiner Regierung die wirkfamfte
Unterftützung genoffen, und dankbaren Sinnes zog er fie, deren
Wiffen und Können ihm Achtung, deren Umgangsformen ihm
Neigung einflöfsten, allen anderen Nationen vor. Zu jener «Bil-
dung» und «Civilifation», deren Träger die Gallier fich zu fein
rühmten, würde er gern auch das von ihm beherrfchte Volk
herangezogen haben, aber ftatt erft die Fundamente zu legen und
dann den Bau zu errichten, ihn zu bedachen und mit Ornamenten
zu verfehen, handelte er in umgekehrter Folge; denn er begann
fein Werk nicht in den Volksfchulen, wohl aber begründete er
nach franzöfifchem Zufchnitt höhere Bildungsanftalten verfchiedener
Art und fandte junge Fellachen nach Paris, um fie dafelbft wiffen-
fchaftlich «einlernen» und zu Ingenieuren, Aerzten, Diplomaten etc.
zuftutzen zu laffen. Man kann nicht leugnen, dafs viele von diefen
Bauernföhnen fich erftaunlich bildungsfähig erwiefen, aber das
fchnell und ohne genügende Elementarkenntniffe angelernte Wiffen
bewährte fich fchlecht gegenüber den neuen und fchwierigen Ver-
hältniffen, unter denen es zur Verwendung gelangen follte. Viele
der beften Zöglinge der fogenannten «ägyptifchen Miffion» zu
Paris verzweifelten in ihrer Heimat an fich felbft und wurden als
unbrauchbar aufgegeben, weil man ihnen Aemter und Poften
übertrug, die auch nicht entfernt mit derjenigen Spezialität zu-
fammenhingen, in der fie unterrichtet worden waren. Aber trotz
der zahlreichen Mifserfolge auf diefem Gebiet liefs Muhamed
'Ali nicht nach und konnte fich fchliefslich wenigftens in den
Militärfchulen einiger günftigen Refultate freuen. Am glücklichften
ift er bei der Wahl feiner Ingenieure und Wafferbaumeifter ge-
wefen, unter denen de Cerify und Linant de Bellefonds befondere
Erwähnung verdienen. Was der Erftere für den Hafen von
Alexandria und der Letztere für das Kanalnetz des gefammten
Landes, befonders aber des Fajüm gethan hat, wird ihnen unver-
geffen bleiben. Wäre Linant's und nicht Mougel Be's Projekt
bei der Ausführung des grofsen Brücken-, Stau- und Schleufen-
werkes, welches unter dem Namen des Barrage du Nil bekannt
ift, zur Anwendung gekommen, fo würde diefe koftfpieligfte von
allen durch Muhamed 'Ali begonnenen Wafferbauten vielleicht
ihre Vollendung erlebt und ihrem Zwecke beffer entfprochen haben,

als diefs thatfächlich der Fall ift. Die vierfältige Beftimmung des
nördlich von Kairo bei der Gabelungsftelle des Nils gelegenen
Barrage ift es, das Waffer des Stromes fo zu regeln, dafs, foweit
die Stauung reicht, Schöpfmafchinen entbehrlich werden, die in
der trockenen Jahreszeit untiefen Nilarme des Delta für die Schiff-
fahrt tauglich zu erhalten, den Strom zu überbrücken und durch
an das Wafferwerk anzuknüpfende Feftungsbauten einen fchwer
einnehmbaren Stützpunkt gegen jede Armee zu gewinnen, welche
fich von Norden her Kairo nähert. Leider mufste der von vorn-
herein verkehrt angelegte Bau unvollendet bleiben, und gegen-
wärtig führt er zwar über den Nil, aber ftatt irgend einen andern

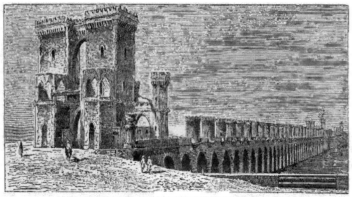

DAS „BARRAGE DU NIL" GENANNTE STAUWERK.

nützlichen Zweck zu erfüllen, hemmt er die Schifffahrt. Des
fogenannten Mahmudîjekanals und des grofsen Nutzens, welcher
heute noch durch feine Anlage der Stadt Alexandria erwächst,
haben wir an einer andern Stelle (B. I. S. 39) Erwähnung gethan.
Das gröfsefte und bekanntefte Denkmal, welches Muhamed ‘Ali
in Kairo errichtet hat, ift die mit zwei überfchlanken und fchon
aus weiter Ferne fichtbaren Minareten gekrönte, nach ihm benannte
Mofchee auf der Citadelle zu Kairo. Bei der Herftellung diefes
grofsartigen Bauwerks, in dem fich auch das Grabmal feines
Gründers befindet — es wird von einem fchönen Gitter um-
geben — ward nichts gefpart und namentlich der fchon von den
alten Aegyptern vielfach verarbeitete gelbliche Alabafter fo reich-

lich verwandt, dafs das Gotteshaus auf der Citadelle auch die
«Alabafter-Mofchee» genannt worden ift. Der von eingewölbten
Galerieen umgebene Vorhof und der Brunnen, welcher fich in
feiner Mitte erhebt, fchimmern überall in dem diefem Gefteine
eigenen Marmorglanze, und das Gleiche gilt von der nach dem
Mufter der Hagia Sofia erbauten, grofsartig angelegten Tempel-
halle, deren Wände mit Alabafterplatten, wenn der Ausdruck
erlaubt ift, fournirt find und in deren Mitte vier gewaltige Pfeiler
eine kühn gewölbte Kuppel tragen. Leider blieb auch an diefem
Bauwerk Manches unvollendet, und wenn das Ganze auch grofs-
artig wirkt, fo befriedigt doch keiner feiner Einzeltheile die an-
fpruchsvolleren Forderungen des gebildeten Kunftkenners. Man
hat den Sarkophag diefes grofsen Mannes mit Recht an der höchften
Stelle Kairo's aufgeftellt, und es drängt uns ihm gegenüber der
folgenden Worte aus feinem eigenen Munde zu gedenken, welche
deutlich zum Ausdruck bringen, was er gehofft und erftrebt hat:
«Erft meine Enkel,» fagte er, «werden einft ernten, was ich gefät
habe. Wo eine fo grundlofe Verwirrung herrfchte wie hier, wo
eine fo vollftändige Auflöfung aller gefunden Staatsverhältniffe
ftattfand, wo ein fo ganz verwildertes, unwiffendes, zu aller heil-
famen Arbeit unfähiges Volk lebte — da kann die Civilifation
nur langfam wieder emporwachfen. Sie wiffen, dafs Aegypten
einft das erfte Land der Erde war, das allen übrigen voranleuchtete;
jetzt ift es Europa. Mit der Zeit nimmt die Aufklärung vielleicht
auch hier von Neuem wieder ihren Sitz. Es fchaukelt ja Alles
in der Welt auf und nieder!»
Mit diefem Lieblingsworte des im Guten wie im Böfen
grofsen Mannes nehmen wir von ihm Abfchied und bemerken
nur noch, dafs fein Lob weit feuriger klingen könnte, wenn er
feine gewaltige Willens- und Geifteskraft in erfter Reihe für
Aegypten, und nicht, wie diefs thatfächlich gefchehen ift, immer
nur für feine eigene und feines Haufes Gröfse eingefetzt haben
würde. Unter feinen Nachkommen hat nur einer ('Abbās Pafcha)
ganz vergeffen, des grofsen Ahnherrn Saat zu pflegen. Diefem gut
begabten aber fchlecht berathenen Fanatiker folgte der der euro-
päifchen Bildung geneigte Sa'īd Pafcha, von deffen Charakter,
Thätigkeit und Grab wir bei Gelegenheit der Schilderung Alexan-
dria's (B. I, S. 41 ff.) geredet haben. Nach dem Tode Sa'īd's beftieg

im Jahre 1863 den vizeköniglichen Thron Muhamed 'Ali's Enkel, der Sohn des grofsen Feldherrn Ibrahim, der Chedīw Isma'il, welcher im Jahre 1830 zu Kairo in der fogenannten Mufaffir Chana geboren und in der Vollkraft der Jahre von fremden Mächten gezwungen ward, feinem Sohne Taufīk den Thron zu überlaffen. Wie jede gefallene Gröfse, fo ift auch diefer «Abgedankte» unbarmherzig verläftert worden und befonders hart von Denen, die er fich zum gröfsten Dank verpflichtet hatte. Gewifs hat ihn fein fchweres Gefchick nicht unfchuldig betroffen, denn die Sorglofigkeit, mit welcher der Chedīw Isma'il die ungeheuren Hülfsmittel feines Landes erfchöpft hatte, führte ihn zuletzt zu einer rückfichtslofen Ausbeutung feiner Unterthanen, zu fchwerer Schädigung grofser Intereffen, zur Mifsachtung bindender Verpflichtungen, zu Gewaltftreichen, unwürdigem Intriguenfpiel, der Begünftigung von ruchlofen Abenteurern und zuletzt zu Bankbruch und Sturz. Kaum war fein Schickfal befiegelt, fo fchien Alles vergeffen zu fein, was das Land ihm verdankte, und fo laut und hart klang das Verdikt feiner Richter, dafs heute auch befonnenere Zufchauer des Endes der ägyptifchen Tragödie geneigt find, den gefallenen Mann tief zu unterfchätzen; und doch war derfelbe nichts weniger als ein träger, wüfter Genufsmenfch. Auch in den Tagen des höchften Glanzes und Glückes ift der Vertriebene vielmehr ein unermüdlich thätiger, energifcher und kluger Regent gewefen, und von den zahllofen von ihm verausgabten Millionen hat er einen grofsen Theil für wahrhaft nützliche und produktive Zwecke verwendet. Zahlreiche Eifenbahnen find von ihm gebaut und Telegraphenleitungen von ungeheurer Ausdehnung, entlang dem Nil und dem Rothen Meer, angelegt worden. Die Verbefferung des Kanalnetzes hat viele Millionen gekoftet und andere das grofsartige Werk des neuen Hafens von Alexandria. Grofse Summen wurden von ihm auf die Ausgrabung, Freilegung und würdige Konfervirung der Alterthümer verwandt, und mit offenen Händen, gutem Verftändnifs und duldfamem Sinn ift er beftrebt gewefen, den öffentlichen Unterricht zu heben. Auch chriftliche Gemeinden unterftützte er freigebig beim Bau von Kirchen und Schulen in Aegypten, und zahlreiche wiffenfchaftliche Unternehmungen danken ihm ebenfo willig als reichlich gefpendete Hülfe. Er hat die Zwangsarbeit wenigftens im Prinzip aufgehoben und mit Mäfsigung

angewendet, auch ift er dem Sklavenhandel energifch entgegengetreten.

Viele von diefen bedeutfamen Thaten find von dem Abgefetzten gewifs weniger in dem Beftreben, Grofses für die Kulturentwicklung feines Volkes zu leiften, als um in Europa gefehen zu werden und mehr im Intereffe feiner Dynaftie und feines Schatzes als feines Landes verrichtet worden; aber fie bleiben darum doch unbeftreitbar die feinen. Jetzt, wo die Engländer Aegypten gefeffelt halten, der Einfall des Mahdi und der Verluft des Sudan droht, fehnt fich das Volk nach feiner Wiederkehr, und in der That ift er mit weit gröfserer ftaatsmännifcher Klugheit und Thatkraft ausgeftattet gewefen, wie fein fparfamer und gutgewillter Sohn und Nachfolger Taufîk. *)

Wer das mittlere und obere Aegypten befucht, der wird unter faftigen Rohrpflanzungen zu feiner Linken und Rechten zahlreiche Zuckerfabriken mit rauchenden Schloten gewahren. Ismaꞌil war es, der die meiften von ihnen nach den beften europäifchen Muftern begründete und den Zucker, freilich ftets zu feinem eigenen Nutzen, zu einem der wichtigften Ausfuhrartikel feines Landes erhob. Das indifche Rohr ift jetzt eine echt ägyptifche Pflanze, bei deren Ernte und Raffinerie Taufende von Fellachen befchäftigt werden. In frifchem Zuftande dient fie als Leckerbiffen, namentlich den Frauen und Kindern, und es fieht drollig genug aus, wenn zwei Knaben aus demfelben Riefenbonbon den füfsen Saft faugen.

Der Chedīw Ismaꞌil ift zweifellos der gröfste Zuckerfabrikant und Händler auf Erden gewefen und hat es nicht an Sorge für die Bewäfferung der das koftbare Rohr tragenden Aecker fehlen laffen. Aber auch in den andere Fruchtarten tragenden Gegenden find durch ihn Kanäle und Schleufen in grofser Zahl und an gut gewählten Stellen angelegt und vortrefflich ausgeführt worden. Durch die Herftellung des Sueskanals hat ein grofses Stück Wüfte, der heutige Wâdi Ṭūmîlât, ein Theil des biblifchen Gofen, dem Ackerbau zurückgegeben werden können, und wie einft bei der Durchftechung des Isthmus die Leffeps'fchen Arbeiter, fo tränkt heute der Süfswafferkanal die Bewohner von Sues, welche früher

*) Gefchrieben im Sommer 1884, durchgefehen im Februar 1885.

theueres und ſchlechtes Waſſer aus der Ferne mühevoll bezogen. Auch der grofse, mit den Wogen zweier Meere erfüllte Kanal (B. I, S. 98), auf dem jetzt die Dampfer aller Nationen den Weg aus dem Mittelländiſchen in das Rothe Meer und den indiſchen Ozean und aus den ſüdaſiatiſchen nach den europäiſchen Häfen ſuchen und finden, hat nur in Folge ſeines thatkräftigen Beiſtandes vollendet werden können.

Oben (B. I, S. 99) iſt die Geſchichte des alten Sueskanals in der Kürze mitgetheilt worden. Im Alterthum hat derſelbe immer nur auf kurze Zeit beſtanden; den ungeheuren techniſchen Hülfsmitteln unſerer Zeit iſt es indeſſen gelungen, die Aufgabe einer Verbindung nicht nur des Nils, ſondern auch des Mittelländiſchen Meeres mit dem Rothen Meere in einer Weiſe zu löſen, die jede Befürchtung eines nochmaligen Untergangs durch Vernachläſſigung oder elementare Kräfte ausſchliefst.

Ein genial begabter und willensſtarker Franzoſe von höchſt einnehmendem Weſen, Herr von Leſſeps, war es, der während der Langeweile einer Quarantainezeit bei der Lektüre eines Le Père'ſchen Auffatzes den Entſchlufs fafste, das für den Weltverkehr ſo unendlich wichtige Unternehmen einer Durchſtechung der Landenge von Sues in Angriff zu nehmen. Dafs und mit welchen Mitteln dieſer Plan zur Ausführung gebracht wurde, weifs alle Welt, aber nur Wenigen iſt es bekannt, mit welchen ungeheuren Schwierigkeiten Herr von Leſſeps zu kämpfen hatte, und wie freigebig ſchon Sa'īd Paſcha, wie verſtändnifsvoll und opferwillig der Chedīw Isma'īl die Arbeiten des ſeltenen Mannes unterſtützte. Als 1868 trotz des Widerſtandes, namentlich der engliſchen Staatslenker und des Mifstrauens der europäiſchen Finanzwelt, beide, der Süfswaſſer- und maritime Kanal, ſo weit vollendet waren, dafs mittelgrofse Dampfer den letzteren paſſiren konnten, da ſetzte der Vizekönig Isma'īl jene Einweihungsfeier in's Werk, die Alles an Glanz überboten hat, was auf dem Gebiet der Gaſtereien in den letzten Jahrhunderten geleiſtet worden iſt. Tauſendmal ſind jene Tage der Feſtreden, Bälle, Illuminationen, Feuerwerke und Paraden, der niemals leeren «Tiſchlein, deck' dich!» und Nilfahrten auf Koſten des freigebigſten aller Wirthe beſchrieben worden. Auch wir haben ſie miterlebt und geſtehen gern, dafs wir zu keiner Zeit im Orient ſo lebhaft an die Märchen der «Tauſend

und eine Nacht» erinnert worden find, als in diefer. Ein folches,
viele Millionen verfchlingendes Feft konnte für einen Verfchwender-
ftreich oder eine That der Eitelkeit fondergleichen gehalten werden,
und doch hat der fchrankenlos freigebige Wirth vielleicht kühler
gerechnet als Mancher denkt, da er neben den Fürften die hervor-
ragendften Vertreter der Preffe des gefammten Erdballs als feine
Gäfte nach Aegypten berief. Während der ganzen Dauer der
Inaugurationszeit wufsten alle Blätter der Welt nur von diefer zu
erzählen, und wie durch Zaubermacht wurde in wenigen Tagen die
Aufmerkfamkeit aller Menfchen, der nahen und fernen, der grofsen
und geringen, auf den vollendeten Sueskanal gerichtet. Gegen-
wärtig durchfahren ihn in ftetig wachfender Anzahl die Schiffe
aller Nationen, und feitdem England den Löwenpart des Befitzes
an fich gezogen und Aegypten zu einem Vafallenftaate gemacht
hat, fteht auch feine Erhaltung völlig ficher.

In dem behaglichen Hôtel du Nil oder dem freier gelegenen
Shepheard's Hotel haben deutfche Wirthe uns freundlich aufge-
nommen. Sobald wir den Fufs auf die Strafse fetzen, werden
wir von jener drängenden Schaar der Efelsjungen beftürmt, von
der alle Reifebefchreiber erzählen. Zweierlei Vorzüge find diefen
Gamins der Hauptftadt Aegyptens befonders eigen: unverwüftliche
Lungen, die ihnen geftatten, ftundenlang auch dem fchnellften
Reiter zu folgen, und ein geradezu erftaunliches ethnographifches
Unterfcheidungsvermögen. Niemals irren diefelben, wenn fie dem
Deutfchen, Engländer, Italiener oder Franzofen die wunderlich
verftümmelten Brocken zuwerfen, welche fie aus feiner Mutter-
fprache aufgelefen haben, und wer kann fich eines Lächelns er-
wehren, wenn er die luftigen Knaben ihre Reitthiere als «fchön
Efel», «gut Efel», «Bismarck Efel» anpreifen hört! Ohne den
Bügel zu berühren, fchwingen wir uns in den Sattel, und wenn
wir eine gute Wahl getroffen, fo jagen wir auf dem eben fo
fchnellen wie ausdauernden Grauthiere, das uns auch durch die
fchattigen, für den Wagenverkehr viel zu engen Gaffen trägt, in
den breiteren Strafsen an mancher Kutfche vorüber. Hinter uns
her oder vor uns hin läuft der kleine Hafan, 'Ali oder Achmed,
indem er mit munteren Rufen, Schlägen und Stichen den Vier-
füfsler antreibt oder in belebten Strafsen die Vorübergehenden
zum Ausweichen auffordert. Wahrlich, hier zu Lande ift das kein

Fauler, den man einen Efel nennt! Befonders edle Grauthiere
fahen wir auch nicht weniger hoch bezahlen als gute Pferde,
und namentlich in der Provinz reiten die reichften Bürger weit
öfter auf Efeln als auf Roffen. In Oberägypten find uns viele
Grauthiere mit befchnittenen Ohren begegnet. Das find die
«Haramīje» oder Diebe, welche man auf fremden Weiden er-
wifcht und dann durch Verftümmelung ihres langen Gehörorganes
beftraft hat. Solch ein leicht befteigbarer, fchneller Efel gehört
gewifs zu den angenehmften Beförderungsinftrumenten, und gern
laffen wir uns von ihm durch das neuangelegte Quartier Isma'ilīje
tragen, welches als eigenftes Werk des entthronten Chedīw Isma'il
bezeichnet werden darf.

Es hat einen durchaus europäifchen Anftrich und ift wunderbar
fchnell entftanden, da der Vizekönig einem Jeden, der fich ver-
pflichtete, hier binnen anderthalb Jahren ein Haus im Werthe von
mindeftens 30,000 Franken zu errichten, den Baugrund unent-
geltlich überliefs. Bei der Anlage von anderen breiten Strafsen
nahm man fich die Hausmann'fchen Demolirungen in Paris zum
Mufter. Ganze Stadtviertel wurden, um Platz für neue und im
modern europäifchen Sinne fchönere zu gewinnen, dem Boden
gleich gemacht. Nur zu wohl berechtigt find die Klagen der
Alterthumsfreunde über diefes pietätslofe Vorgehen, aber was die
Stadt dadurch an Ehrwürdigkeit und malerifchem Reiz einbüfste,
das hat fie an Gefundheit und Freundlichkeit gewonnen, nament-
lich durch die an Stelle der ungenügenden alten getretene vor-
treffliche Wafferleitung, die Anlage neuer Kanäle und die reich-
liche Anpflanzung von Schatten fpendenden Bäumen. In jüngfter
Zeit ift man in der Europäifirung der Strafsen zu weit gegangen.
Man hat vergeffen, dafs enge, fchattige und darum kühle Gaffen
in der Breite von Kairo wohl berechtigt find, und wenn man aus
der Muski die von einem Haus zum andern reichenden Bretter
entfernt hat, welche vor dem Sonnenbrand fchirmten, fo ift das
ebenfo thöricht wie der Befchlufs, diefe Hauptader des Kairener
Verkehrs mit Makadampflafter zu belegen. Wie glühend wird
der Asphalt an heifsen Mittagen, und wie ftörend wirkt das
Raffeln der Wagen in diefer Strafse, auf deren weichem Grund
fonft das Rad lautlos dahinglitt und die menfchliche Stimme,
welche hier fo Vieles mitzutheilen hat, jedes andere Geräufch

Ebers, Cicerone. II. 2

leicht befiegte. Die durchgreifendfte Umgeftaltung hat der uns bekannte Esbekīje-Platz erfahren. Stattliche, zum Theil grofsartige Gebäude in europäifchem Stil, unter ihnen die Theater, die gröfsten Hôtels, die Börfe, fowie mehrere Konfulate und Privathäufer mit reich ausgeftatteten Läden, umgeben ihn auf allen Seiten, und der in feiner Mitte angelegte öffentliche Garten gehört zu den fchönften auf Erden. Schneller erwachfen als er ift ficherlich keiner, denn wer jetzt in ftiller Morgenftunde fich unter feinen weithin fchattenden Bäumen einfam ergeht und fich an der Pracht der blühenden Sträucher, die allen Zonen entftammend an wohlgepflegten Wegen grünen, erfreut, wer Nachmittags fich hier unter die Menfchenmenge mifcht, welche den von einem ägyptifchen Orchefter vorgetragenen Kompofitionen unferer europäifchen Meifter laufcht und dabei nicht vergifst, die Vegetation, die ihn umgibt, zu beobachten, in die künftlichen Grotten zu fchauen und das grofse Baffin inmitten des Gartens zu umwandeln, dem wird es fchwer fallen zu glauben, dafs diefer völlig fertige Park erft im Jahre 1870 von dem zu jung verftorbenen Barilet, dem früheren Chefgärtner der Stadt Paris, angelegt worden ift. Natürlich darf einer Stadt wie Kairo die Gasbeleuchtung nicht fehlen, und Niemand, der den Esbekīje-Garten mit 2500 Flammen, von denen viele in bunten, tulpenförmigen Glasglocken brennen, erleuchtet fah, wird diefen wundervollen Anblick jemals vergeffen. Höchft ergötzlich ift es auch Nachmittags, die Befucher diefes fchönen Parkes, unter denen alle Klaffen der Bevölkerung Kairo's vertreten find, zu beobachten. Das ftärkfte Kontingent ftellen die Europäer, aber es fehlt auch nicht an Morgenländern, Levantinern mit ihren in auffallendem Putz prunkenden Frauen, ernften, dunkel gekleideten Kopten, verfchleierten Weibern aus den Harems der Bürger, arabifchen und abendländifchen Kindern mit ihren dunkelfarbigen Wärterinnen, ägyptifchen Soldaten und fchnurrbärtigen, martialifch dreinfchauenden Kawaffen, unter denen die ftattlichften in den Konfulaten bedienftet find.

Diefer Garten ift dem Volke gewidmet; andere nicht minder fchöne und weit umfangreichere gehören zu den zahlreichen Paläften des Chedīw und feiner Familie. Unter diefen ift keiner erwähnenswerther als das auf einer Nilinfel gelegene Schlofs Gefīre, d. i. das Eiland. Unfer deutfcher Landsmann, der Architekt

Franz Bē, erbaute dieſe mit orientaliſcher Pracht ausgeſtattete
Fürſtenwohnung, in der bei der Eröffnung des Sueskanals die
hohen Gäſte des Vizekönigs wohnten und grofse Ballfeſte alle
Geladenen vereinten. Es gibt in dieſem Palaſt Onyxkamine, von
denen jeder ein Vermögen (60,000 Mark) koſtete, und nichts An-
muthigeres läſst ſich denken, als das mit hellblauem Atlas tapezierte
Zimmer, welches die Kaiſerin Eugenie von Frankreich beherbergt
hat. Sehr ſchön ſind die nach C. von Diebitſch's Zeichnung in
arabiſchem Stil hergeſtellten Wanddekorationen, glänzend die
Lyoner Seidenſtoffe, deren Deſſins Franz Bē erfunden; aber ſo
viel Ungewöhnliches es auch in dieſem Fürſtenhauſe zu ſehen
gibt, ſo vergiſst man es doch ſchnell, wenn man den ſogenannten
Kiosk von Geſīre beſucht, der an Pracht, Anmuth und Eigen-
thümlichkeit Alles weit hinter ſich läſst, was die orientaliſche
Baukunſt in jüngerer Zeit geſchaffen. Schon der zu dieſem Feen-
palaſt führende Weg iſt herrlich, denn ein Pflanzen- und Blüten-
reichthum ſondergleichen umgibt den Wanderer, den hier ein
kühler Grottenſaal, in dem man denken könnte, dafs man ſich
in dem zackigen Schoofse eines Felſengebirges befindet, zum
Raſten, dort eine zierliche, mit bunten Vögeln überreich beſetzte
Volière zum Schauen ladet. Endlich umſchreiten wir einen klaren
Teich, und vor uns eröffnet ſich die luftigſte und leichteſte aller
Hallen im Stil der Alhambra. Wer hier beim Plätſchern der
Springbrunnen in kühler Abendzeit raſtet, dem kann es wahrlich
nicht an blühenden Märchenträumen fehlen! Und wie hoch und
luftig und dabei doch wohnlich ſind die Innenräume, die Säle
und Zimmer dieſes echten Sommerpalaſtes, unter deſſen reicher
Ausſtattung ſich manches Stück von hiſtoriſchem Werthe be-
findet; ſo auch ein Tiſch von römiſcher Moſaik, den einſt der
Papſt Muhamed 'Ali als Geſchenk überſandte. Es fällt dem Be-
ſucher ſchwer, ſich von dieſem Kiosk, von dieſem Garten zu
trennen; aber der Führer drängt zum Aufbruch, denn der Chedīw
wird in einer Stunde erwartet. Noch ein Blick in die Halle,
ein Gang zu den Löwen und Giraffen und Straufsen, die im
Weſten des Parks in zahlreichen Exemplaren gehalten werden
und das Bild des üppigen Gartens eigenthümlich beleben, und
nun ſtehen wir am Ausgangsthore, beſteigen von Neuem den Eſel
und traben über die ſtattliche eiſerne Gitterbrücke. Kaum haben

wir die gröfste Kaferne von Kairo, in der fich auch eine glänzende
vizekönigliche Wohnung befindet, erreicht, als wir Kawaffen das
Volk zurückdrängen fehen und, felbft zur Seite gefchoben, zum
Zeugen eines glänzenden Schaufpiels werden. Der Vizekönig fährt
mit Gefolge in feiner von einem englifchen Kutfcher gelenkten
Equipage an uns vorüber. Da fehlt es nicht an edlen Roffen und
reichem Gefchirr, aber wohin find die alten malerifchen Seiden-
gewänder, die fchön gefchmückten Turbane und die köftlichen
Waffen im Gürtel der Emīre gekommen? Ich weifs es! Man
glaubte dem Zerrbilde der wahren Kultur, der «Civilifation», zu
huldigen, als man fie mit geftickten Uniformen und Livréen in
europäifchem Schnitt vertaufchte. Der den Turban mehr und mehr
verdrängende Tarbūfch, den bereits die gefammte vornehme und
Beamtenwelt in Aegypten und der Chedīw felber trägt, kommt
aus Konftantinopel. Stambul ift eben doch die Hauptftadt des
muslimifchen Oftens, und für fein gilt das Meifte, was «ftam-
bulīje», d. h. konftantinopolitanifch ift. Jede, auch die auf tief
innerliche Wandlungen bezügliche Reform wird hier bei der
Oberfläche, dem äufseren Anfehen begonnen. Freilich ift bei den
Arbeiten auf einem Gebiete, und zwar einem der wichtigften,
unter dem Chedīw Isma'il nach recht gefunden Grundfätzen ge-
handelt worden, denn die von dem zu früh verftorbenen Schweizer
Dor in Angriff genommene Reform des Schulwefens und feine
Bemühungen, auch die weibliche Bevölkerung der Unwiffenheit
zu entreifsen und die fchöne Bibliothek von Darb el-Gamāmīs
durch Reichthum und Ordnung den europäifchen gleichzuftellen,
find jeden Lobes würdig; aber das Erwachen des Nationalgefühls
während der von Arābi Bē geleiteten Revolution, mit dem fich
zu gleicher Zeit der muslimifche Fanatismus zu regen begann,
fowie die tiefe Abneigung der Aegypter gegen die englifchen
Gewalthaber, denen fie murrend gehorchen, hat hier Vieles ver-
dorben. Die Ulima, die Hüter und Spitzen der muslimifchen
Rechtsgelehrfamkeit, haben fich eine tiefgreifende Juftizreform, die
Einführung eines auf Grund des italienifch-franzöfifchen Rechts aus-
gearbeiteten Gefetzbuches und die Einfetzung internationaler Gerichts-
höfe gefallen laffen müffen, fie haben es gefchehen fehen, dafs
europäifche Kontroleure über die Finanzen gefetzt und in den
Minifterrath aufgenommen wurden, aber wo es anging, find fie

nicht unthätig geblieben und haben europäiſche Beamte aus ihren
Stellungen verdrängt. Diefs Loos betraf auch den ausgezeichneten
Arabiſten Spitta Bē, welcher der Bibliothek von Darb el-Gamāmīs
mit Umſicht und Energie jahrelang vorgeſtanden und ihre Schätze
der europäiſchen Forſchung zugänglich gemacht hatte. Unſer
leitender Staatsmann hat dem Vertriebenen von der ägyptiſchen
Regierung Entſchädigung zu verſchaffen gewuſst; doch iſt der
treffliche Gelehrte leider bald nach ſeiner Heimkehr von einem
frühen Tode ereilt worden.

Als grofse That des Chedīw Isma'il iſt bereits oben die
Abfchaffung der Sklaverei bezeichnet worden. Sein Nachfolger
hat neue, ſtrenge Gefetze gegen den Menfchenhandel erlaffen,
während die jüngften Ereigniffe im Sudan dem Sklavenraub
gewaltig Vorfchub leiften. England hat hier wieder einmal ge-
zeigt, dafs ihm die Humanität, welche ſeiner wahren Natur
entgegen iſt, aber mit der es ſo gerne prunkt, nichts bedeutet,
fobald es ſich um Intereffen des Mein und Dein handelt.
«Sklavenmärkte» im frühern Sinn ſucht man jetzt in Kairo ver-
gebens, aber noch vor fechzehn Jahren konnte ſich der Schreiber
diefer Zeilen unter die Befucher eines mit Menfchenwaare reich
befetzten Okellahofes mifchen. Gegenwärtig darf der fchändliche
Handel nur noch in tiefer Verborgenheit getrieben werden, und
die Richter ſind verpflichtet, jedem männlichen und weiblichen
Sklaven, der es verlangt, die Freiheit zurückzugeben. Viele diefer
Armen machen allerdings keinen Gebrauch von dem ihnen zu-
ſtehenden Rechte, und wir können nicht leugnen, dafs des Sklaven
Loos unter den dem Islām anhängenden Völkern ein verhältnifs-
mäfsig freundliches iſt. Wer da weifs, wie tief die Sklaverei mit
dem Leben der Orientalen verwachfen war und zum Theil heute
noch iſt, der wird dem Manne, welcher ihre Aufhebung mit Ernſt
in Angriff nahm, die wohlverdiente Anerkennung nicht verfagen.

Die Durchführung ſeiner wichtigſten Reformarbeiten gelang
dem Chedīw Isma'il vornehmlich durch den ihm eigenen raſt-
lofen Fleifs, fowie durch die Mitarbeit ſeines ausgezeichneten
Miniſters Nubar Paſcha. Diefer Mann, welcher nach langer
Unthätigkeit in jüngſter Zeit wiederum an die Spitze der ägyp-
tiſchen Regierung geſtellt worden iſt, hat auch jene Verhandlungen
mit der Pforte zum glücklichen Ende geführt, welche dem vize-

königlichen Haufe auf Grund des Rechtes der Erftgeburt die
direkte Erbfolge, die Befugnifs, eigene Münzen zu fchlagen, An-
leihen aufzunehmen, Staatsverträge abzufchliefsen und die Armee
bis auf 30,000 Mann zu vermehren, zuficherten. Am 8. Juli 1873
ift diefer Fermān unterzeichnet worden. Er hat den Beherrfcher
Aegyptens ungezählte Millionen gekoftet und legte ihm die Ver-
pflichtung auf, an die Pforte einen jährlichen Tribut von 133,635
Beuteln, das find etwa 14 Millionen Mark, zu zahlen, aber er fchien
nicht zu theuer erkauft zu fein, denn erft durch ihn konnten fich
Muhamed 'Ali's Pläne verwirklichen, welche an dem Widerftand
der europäifchen Mächte bis dahin gefcheitert waren. Der Thron
Aegyptens fchien nunmehr thatfächlich in den Befitz der Familie
des Chedīw gelangt zu fein, und diefer wufste das ihm jetzt
felbftändig angehörende Reich durch die Erwerbung wichtiger
Hafenplätze am Rothen Meer, die Inbefitznahme der vom indifchen
Ozean befpülten, an Produkten reichen Somaliküfte nebft dem
Reiche Harar, den abeffinifchen Landfchaften Bogar und Galabat
zu vergröfsern. Durch die Eroberung des bis dahin unabhängigen
Dar-Fur im Herzen Afrikas und der am weifsen Nil gelegenen
Negerftaaten erfuhren die Grenzen feines Reichs, die auch nach
dem letzten unglücklichen Kriege gegen Abeffinien ungefchmälert
blieben, eine fernere Erweiterung. Auch die ftrengften Tadler
des Chedīw Isma'il werden nicht umhin können, ihn einen
«Mehrer feines Reichs» zu nennen, und Niemand wird es wagen,
den wohlverdienten Ruhm zu fchmälern, den er fich durch die
opferwillige Unterftützung der fein Land erforfchenden europäifchen
Gelehrten und die verftändnifsvolle Fürforge erwarb, die er den
Denkmälern aus dem Alterthum angedeihen liefs, welche fo lange der
Vernachläffigung und Verwüftung preisgegeben waren. Die englifche
Invafion hat aus dem Nachfolger Isma'il's einen Rajah gemacht und
ihn verhindert, die territorialen Erwerbungen feines Vaters zu halten.
Was Aegypten jenfeits des zweiten Kataraktes befafs, ift ihm verloren
gegangen, und auch auf fein inneres Wohlergehen find die britifchen
Eingriffe wie Hagelfchlag und Mehlthau gefallen. Während wir diefe
Zeilen fchreiben, rächt der Mahdi die Schandthat, welche das über-
müthige Albion an dem unglücklichen Alexandria verübt hat, und
in dem heldenmüthigen Gordon beklagt England den beften feiner
Paladine.

—→·≺≫·←—

Auferstehung des ägyptischen Alterthums.

ls der abgefetzte Chedīw Isma'il den Thron beftieg, hatte
das viele Jahrhunderte fchwer vernachläffigte ägyptifche
Alterthum längft von Neuem begonnen, die Aufmerk-
famkeit der europäifchen Gelehrten auf fich zu lenken.
Ganz vergeffen ift es niemals gewefen, denn die Bibel erinnerte
an den Pharao und feinen Hof, die Klaffiker erzählten von den
am Nil errichteten Wundern der Welt, in Rom und Konftantinopel
ftanden auf öffentlichen Plätzen an hervorragenden Stellen zahl-
reiche aus ägyptifchen Tempeln entführte Obelisken, in den Rari-
tätenkabinetten der Fürften und den Glasfchränken der Bibliotheken
wurden kleine Denkmäler, Särge, Mumien und Papyrusftücke auf-
bewahrt und gezeigt, welche Pilger, Kaufleute oder Abenteurer
aus dem Morgenland heimgebracht hatten, und chriftliche Wall-
fahrer berichteten fchon in früher Zeit in ihren Itinerarien von den
Wundern, die fie am Nil erblickt hatten. Durch die römifche
Propaganda ift die koptifche Sprache (B. II, S. 28) gerettet worden,
indem der vielfeitig begabte Jefuit Athanafius Kircher aus Fulda
und andere Gelehrte fie wiffenfchaftlich bearbeiteten; zu Rom
wurde auch die alte Ueberfetzung der Evangelien in's Koptifche
zuerft gedruckt, und als dann Pococke, Niebuhr und andere wiffen-
fchaftlich gebildete Reifende zum Zwecke der Forfchung den
Orient durchwanderten, da erfuhr man in Europa mit Staunen,
dafs aufser den Pyramiden noch viele Denkmäler aus alter Zeit
an beiden Ufern des Nilftroms ftünden. Vor dem Abfchlufs des

vergangenen Jahrhunderts trat Bonaparte feinen Feldzug nach
Aegypten an, und die Gelehrten und Künftler, welche feine Truppen
begleiteten, unternahmen es in raftlofer, von keinem äufseren
Hindernifs beeinträchtigten Arbeit, jedes Denkmal, dem fie be-
gegneten, genau und fchön abzubilden, zu befchreiben und zu
vermeffen. Ihnen dankt das alte Aegypten feine Auferftehung.
Man kannte nun die äufsere Geftalt der Monumente und die
Schriftzeichen des älteften der Völker; bald aber wurde es mög-
lich, auch feine Schickfale, fein Leben, Denken und Empfinden
an's Licht zu ziehen, denn mit der Entdeckung der Tafel von
Rofette (Bd. I, S. 71) durch den Ingenieur-Kapitän Bouchard bot fich
die Möglichkeit dar, die Schrift der alten Aegypter zu lefen und
zu verftehen. Die Entzifferung der Hieroglyphen ift eine fo glor-
reiche That des Forfchungsgeiftes unferer Zeit, und ohne fie würde
eine treue Darftellung des alten Aegypten fo völlig unmöglich
fein, dafs wir es dem Lefer fchuldig find, in aller Kürze zu zeigen,
auf welchem Wege fie zu Stande gekommen.

Die Tafel von Rofette zeigt drei Infkriptionen. Von ihnen
find zwei in ägyptifcher, die dritte aber ift in griechifcher Schrift
und Sprache verfafst. Diefe letztere enthielt ein priefterliches
Dekret zu Ehren des fünften Ptolemäus (Epiphanes I.), welcher
von 204—181 v. Chr. regierte, und fchlofs mit der Verordnung,
dafs es auf eine Tafel von hartem Stein in hieroglyphifcher, Volks-
und griechifcher Schrift zu graben und in jedem gröfseren Tempel
aufzuftellen fei. Diefe Sätze lehrten alfo, dafs man auf der ge-
retteten Tafel neben dem griechifchen einen Abfchnitt in Hiero-
glyphen und einen andern in der Volksfchrift der alten Aegypter
finden müffe, und fie fanden fich beide. Die Hieroglyphenzeichen
beftanden aus Bildern konkreter Gegenftände aus allen Gebieten
des Gefchaffenen und Geftalteten, die demotifchen aus feltfam
geformten Lettern, deren Vorbilder nicht mehr erkannt werden
konnten. Schon früheren Gelehrten waren in den hieroglyphifchen
Infchriften gewiffe von Rahmen (‾‾‾‾)[umfchloffene Gruppen
in's Auge gefallen, und fchon vor der Entdeckung des Steines
von Rofette wurde die Vermuthung ausgefprochen, diefe vor den
anderen ausgezeichneten Hieroglyphenreihen möchten die Namen
von Göttern oder Königen zur Darftellung bringen. In dem
griechifchen Texte der dreifprachigen Infchrift kam am häufigften

der Name Ptolemaios, — in dem hieroglyphifchen vor allen anderen oft die eingerahmte Gruppe ⟨ 🔲 ⟩ vor, und es lag nahe, diefe für den Namen Ptolemaius zu halten.

Mifsverftandene oder falfche Notizen in den Klaffikern hatten zu der irrthümlichen Annahme verleitet, dafs die Hieroglyphenfchrift rein ideographifcher oder begriffsfchriftlicher Natur fei und von der phonetifchen oder lautlichen Methode unferer Schreibweife nichts wiffe. Die Verkehrtheit diefer Annahme wurde zuerft durch ein tieferes Studium des in der Volksfchrift gefchriebenen Theiles der Infkription ficher erwiefen, und als dann zu der Tafel von Rofette eine neue zweifprachige Infchrift kam, welche man am Sockel eines auf der Infel Philä gefundenen

FRANÇOIS CHAMPOLLION.

Obelisken entdeckte, und man in ihrem griechifchen Text den Namen Kleopatra fand, welchem die eingerahmte hieroglyphifche

Gruppe ⟨ 🔲 ⟩ entfprechen mufste, da waren die Hebel gewonnen, deren die Forfchung bedurfte, um das Thor zu fprengen, welches das Geheimnifs der ägyptifchen Sphinx fo lange verfchloffen hatte. Zwei grofse Männer, in England der auf vielen Gebieten des Wiffens ausgezeichnete Thomas Young, in Frankreich François Champollion, begaben fich zu gleicher Zeit, aber unabhängig von einander, an die Arbeit. Beider Bemühungen wurden durch fchönen Erfolg belohnt; Champollion aber mufs vor feinem britifchen Rivalen als Entzifferer der Hieroglyphen

genannt werden, denn das, was Young durch geniale Verfuche
gewann, wurde von ihm auf methodifchem Wege erworben und
mit folchem Erfolge weiter geführt, dafs er bei feinem Tode
(1832) eine Grammatik und ein reichhaltiges Wörterbuch des
Altägyptifchen hinterlaffen konnte. Das fchöne Wort, welches
Chateaubriand dem früh Verewigten nachrief: «Ses admirables
travaux auront la durée des monuments qu'il nous a fait
connaitre!» wird ficher zur Erfüllung gelangen. — Auf fol-
gendem Wege ift Champollion zum Ziele gelangt: Die Namen

 und

mufsten, wenn fie thatfächlich in lautlicher Schrift Ptolemaios
und Kleopatra bedeuteten, mehrere gleiche Buchftaben enthalten.
In Ptolemaios mufste das erfte Zeichen, ein Viereck □, p be-
deuten, und diefes fand fich in K-l-e-o-patra an der rechten,
d. h. der fünften Stelle, das dritte Zeichen in P-t-olemaios
mufste ein o, das vierte ein l fein. Diefe Vermuthung er-
wies fich als zutreffend, denn in K-leopatra ftand der Löwe l an
der zweiten, der Strick mit Knoten o an der vierten, d. h.
an der richtigen Stelle. In diefer Weife fuhr man zu verglei-
chen fort, zog andere Eigennamen, zunächft den des Alexandros

 Alksantrs mit heran und gelangte auf

diefem Wege nach und nach zu einer vollftändigen Herftellung
des ägyptifchen Alphabets. Freilich konnte diefes nicht für die
Lefung der Texte in Bilderfchrift genügen, denn es erwies fich
bald, dafs aufser den alphabetifchen noch Hunderte von anderen
Zeichen in Gebrauch waren, von denen fich, wie Champollion
fchnell bemerkte, viele nicht auf den lautlichen Werth, fondern
auf die Bedeutung der Gruppen, in denen fie zur Verwendung
kamen, bezogen.

Es ift hier nicht der Platz, tiefer auf die mühevollen Arbeiten,
welche endlich zum völligen Verftändnifs der Hieroglyphenfchrift
geführt haben, einzugehen. Zu den franzöfifchen und englifchen
Forfchern gefellten fich bald mit grofsem Erfolge deutfche, ita-
lienifche und fkandinavifche, und heute wiffen wir, dafs in der

ägyptifchen Hieroglyphik zu der Schreibung der Worte mit Buch-
ftaben und Silbenzeichen die fogenannten Determinativzeichen
(generelle und fpezielle) treten, welche lehren, zu welcher Begriffs-
klaffe jeder einzelne Redetheil gehört. Diefe unferer Schreibart
unbekannten ideographifchen Elemente find für das Aegyptifche
kaum entbehrlich, denn diefes ward früh in feiner Entwicklung
gehemmt, ift eine arme Sprache und wimmelt darum von Homo-
nymen und Synonymen. Die Wurzel *ānch* bedeutet z. B. leben,
fchwören, das Ohr, den Spiegel und die Ziege, wie unfer ‚Thor‘
einen nordifchen Gott, einen Dummkopf und eine Pforte. Der
Lefer würde nun leicht in Irrthümer verfallen und *ānch nefer*
«ein fchönes Leben» fälfchlich als «eine fchöne Ziege» auffaffen
können, wenn ihm nicht die erwähnten Determinativ- oder Klaffen-
zeichen zu Hülfe kämen. Oftmals und namentlich in den fchwie-
riger herzuftellenden Steininfchriften treten fpezielle Determinative,
d. h. diejenigen Deutzeichen, welche den mitzutheilenden Begriff
bildlich zur Darftellung bringen, ohne lautliche Beigabe auf, z. B.

kann ftatt ⌒⌒ 𓀔 *semsem*, d. i. das Pferd, 𓃒 allein

ftehen. Der Lefer, welcher nicht zweifeln kann, was diefes
Zeichen bedeutet, wird über feine Ausfprache allerdings fo lange
im Dunkeln fchweben, bis es ihm an einer andern Stelle mit feiner
lautlichen Schreibung begegnet.

Zu dem Lautfyftem, welches uns für den fchriftlichen Aus-
druck unferer Gedanken völlig genügt, trat alfo, wie wir gefehen
haben, aus Deutlichkeitsgründen eine Menge von ideographifchen
Zeichen, und man hielt bis in die römifche Kaiferzeit, in der man
längft mit der griechifchen Schrift bekannt geworden war, nament-
lich da, wo es Tempel und Gräber mit Infchriften zu verzieren
galt, an ihnen feft, weil die Hieroglyphenfchrift von früh an als
Ornamentalfchrift verwendet worden ift und alfo die Bilderreihen
der Infkriptionen von den Architekten benutzt wurden, um Mauern,
Wände, Architrave, Säulen und Thore mit einem das künftlerifche
Bedürfnifs und die Wifsbegier des Befchauers in gleicher Weife
befriedigenden dekorativen Schmucke zu zieren. Diefem Zwecke
würde natürlich die fpärliche Zahl von 24 regelmäfsig wieder-
kehrenden Zeichen weit weniger entfprochen haben, als die bunte
Mannigfaltigkeit von mehr als 2000 verfchiedenartigen Bildern,

die zu gleicher Zeit dem Laien das Leſen erſchwerte und alſo
der Hieroglyphenſchrift den ihr eigenen myſteriöſen Charakter
bewahrte.

Zugleich mit der Fähigkeit, hieroglyphiſche Texte zu leſen,
ward auch die Möglichkeit gewonnen, ſie zu verſtehen, denn in
dem ſogenannten Koptiſchen hatte ſich diejenige Sprache erhalten,
welche von den chriſtlichen Aegyptern in den erſten Jahrhunderten
unſerer Zeitrechnung geſprochen wurde und mit griechiſchen
Lettern geſchrieben zu werden pflegte, zu denen zum Zwecke des
Ausdrucks der der helleniſchen Zunge fremden ägyptiſchen Laute
einige Zuſatzbuchſtaben traten. Eine Ueberſetzung der meiſten
bibliſchen Bücher und viele andere Schriften in koptiſcher Sprache,
deren ſich heute noch die monophyſitiſchen Chriſten in Aegypten
bei ihrem Gottesdienſte bedienen, iſt bis auf uns gekommen, und
die uns völlig bekannte koptiſche Sprache weicht von der in der
Pharaonenzeit geſprochenen nicht viel weiter ab als etwa · das
Italieniſche vom Lateiniſchen.

Unter den zahlreichen in der trockenen Luft des Nilthals
wunderbar erhaltenen Monumenten gibt es faſt keines, das nicht
eine Inſchrift trüge; eine Menge von eng beſchriebenen Papyrus-
rollen iſt gefunden worden, ſelbſt auf den Geräthen des bürger-
lichen Gebrauchs pflegt es nicht an Inſkriptionen zu fehlen, und
ſo kommt es, daſs wir gegenwärtig eine altägyptiſche Literatur von
ſehr bedeutendem Umfang beſitzen. Stünden Abſchriften von allen
vorhandenen Inſkriptionen zur Verfügung und hätte man jedes
Papyrusſtück unter Glas und Rahmen gebracht, ſo lieſse ſich ein
Gebäude ſo grofs wie die Berliner Bibliothek mit dieſen Ueberreſten
der ägyptiſchen Hierogrammatenkunſt füllen. Aufser der drama-
tiſchen hat ſich jede uns bekannte Literaturgattung im Altägyptiſchen
wiedergefunden, und es ſind namentlich die in hieratiſcher Schrift,
d. h. im alten heiligen Dialekt, mit abgekürzten hieroglyphiſchen
Zeichen gewöhnlich auf Papyrus geſchriebenen Texte, denen wir
unſere Vertrautheit auch mit dem geiſtigen Leben der alten
Aegypter verdanken.

Wenn in neueſter Zeit auch die Beurtheilung der ägyptiſchen
Kunſt auf ſichere Unterlagen geſtellt worden iſt und eine völlige
Wandlung erfahren hat, ſo danken wir dieſs zum Theil der
Opferwilligkeit des abgeſetzten Chedîw Isma'il, ganz beſonders

aber dem unermüdlichen Eifer, den Kenntniſſen und der genialen
Begabung des Mannes, welcher es verſtanden hat, dem Vizekönig
Intereſſe für die Monumente einzuflöfsen und der viele Jahre lang
die Ausgrabungen leitete, durch welche Taufende von überaus
wichtigen Monumenten an's Licht gezogen worden find. Bei
unſerem Befuche von Sakkāra haben wir das Wüſtenhaus diefes
Mannes, des H. Mariette, und eines der ergiebigſten Felder feiner
Thätigkeit kennen gelernt. Ihm verdankt auch das edelſte Werk,
welches unter den Aufpizien des Chedfw Isma'il begründet worden
iſt, das Antiquitäten-Mufeum von Bülāk, feine Entſtehung und
muſterhafte Anordnung. Unter allen ähnlichen Sammlungen iſt
fie die bedeutendſte, und kein ägyptifches Mufeum in Europa
theilt mit ihr den unfchätzbaren Vorzug, dafs man die Fundſtätte
der meiſten zur Aufſtellung gebrachten Monumente anzugeben
vermag. Mariette iſt geſtorben und die von ihm angelegte Samm-
lung in einem neuen Gebäude untergebracht worden; wenn aber
alle anderen edlen Schöpfungen auf ägyptifchem Boden in den
letzten Jahren zurückgegangen find, fo fchreitet diefe immer noch
in erfreulicher Weife fort. Zwar kann die geknebelte Regierung
den Beutel für die Alterthümer nicht mehr fo freigebig öffnen
wie früher; Mariette hat aber in der Perfon des Dr. G. Maspero
den rechten Nachfolger gefunden, und diefer kenntnifsreiche und
unermüdliche Gelehrte iſt auch bisher von ähnlichem Glück be-
günſtigt gewefen wie fein Vorgänger im Amte. Die Aufſtellung
der Denkmäler in den neuen Räumen iſt ebenfo vortrefflich wie
der Maspero'fche Katalog der Sammlung, welcher in diefen Tagen
vollendet und herausgegeben worden iſt.

Mariette hat es wohl verdient und es iſt ein fchönes Zeichen
für die Pietät feiner Freunde und Nachfolger, dafs man ihn im
Garten des neuen Mufeums von Bülāk beſtattet und ihm dort ein
fchönes Denkmal errichtet hat. Der Architekt Baudry, des Ver-
ſtorbenen beſter Freund, hat diefes würdige und finnvolle Monu-
ment ·gezeichnet. Auf einer Plattform ſtehen vier von jenen
Sphinxen, welche Mariette bei feiner Ausgrabung des Serapeums
(B. I, S. 151) entdeckte. Hinter diefen erhebt fich ein Sarkophag im
Stile der Steinfärge des alten Reiches, welcher die irdifchen Refte
des grofsen Ausgräbers umfchliefst. An dem Hauptende diefes
Sarkophages aus Marmor von Montreux erhebt fich ein Standbild

Ramſes' II., welches Mariette 1860 zu Tanis ausgegraben hatte.
Um das Piedeſtal, welches dieſen Koloſs trägt, ranken ſich Schling-
pflanzen in üppigem Wuchs. Auch das neue Muſeum erhebt ſich hart am Nil. In dem
groſsen Hof, welchen man zu durchſchreiten hat, um zu ihm zu
gelangen, befindet ſich der Garten mit Mariette's Grab; die Samm-
lung ſelbſt hat in zwei zuſammenhängenden Reihen von je vier
Räumen Aufſtellung gefunden. Zu dieſen leitet ein kleines und
groſses Veſtibül. Zur Rechten und Linken des letzteren liegen
der öſtliche und weſtliche hiſtoriſche Saal, und neben dem erſteren
(nach Morgen hin) der den griechiſchen und römiſchen Denk-
mälern gewidmete groſse Raum. In der hintern Zimmerreihe
folgen einander von Weſten nach Oſten der Saal des alten Reiches,
der Mittelſaal (salle du centre), der Gräberſaal (salle funéraire)
und der Saal der Königsmumien.

Es iſt hier nicht der Ort, von Saal zu Saal, von Denkmal
zu Denkmal, von Schrank zu Schrank zu wandern und dem Leſer
ſo die groſse Fülle der hier vereinten Schätze zu zeigen. Wie
Mariette hat es auch Maspero den Beſuchern leicht gemacht, die
bedeutendſten Stücke der Sammlung als ſolche zu erkennen, denn
er zeichnete ſie durch die Art ihrer Aufſtellung aus, und der oben
erwähnte ausführliche neue Katalog erfüllt völlig ſeinen Zweck, den
Laien zu leiten und zu belehren. Unter Mariette's Direktorium ge-
ſellten ſich zu den europäiſchen Fremden, welche das Muſeum be-
ſuchten, auch viele Araber und ſelbſt tief verſchleierte Bewohnerinnen
des Harem, aus deren Munde man gar ſeltſame Bemerkungen über
das «Heidenwerk», welches ſie weit mehr verachten als bewundern,
zu hören bekam. Gegenwärtig ſollen ſich die Eingeborenen von
dem «Antikāt» ferner halten als früher, denn das Muſeum gereicht,
wie ſie meinen, nur den Europäern zum Vortheil, und daſs ſie
dieſen nichts Gutes gönnen, dafür haben die Engländer geſorgt.

Der abendländiſche Kunſtfreund, welcher, bevor er den ägyp-
tiſchen Boden betritt, geneigt iſt, neben der griechiſchen Plaſtik
keine andere gelten zu laſſen und die ägyptiſche Skulptur als bar-
bariſch, manierirt und gebunden zu belächeln pflegt, ändert gern den
hier verſammelten Denkmälern gegenüber den Sinn, und es trifft
ihn kein Vorwurf, wenn er erſt hier dahin gelangt, den Bild-
hauern aus der Pharaonenzeit Gerechtigkeit widerfahren zu laſſen;

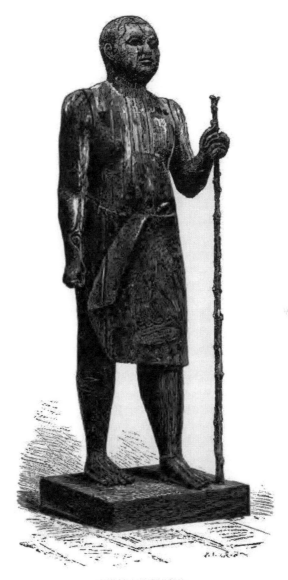

SCHECH EL-BELED.

bietet doch kein europäiſches Muſeum Gelegenheit — ſie drängt
ſich hier dem Beſucher geradezu auf — die beſten Erzeugniſſe
der ägyptiſchen Plaſtik aus allen Zeitpunkten der Pharaonen-
geſchichte zu betrachten, zu würdigen und zu vergleichen. Gegen-
über dieſer langen Reihe von Monumenten mit genau beſtimm-
barer Entſtehungszeit wird es leicht, ein vollſtändiges Bild des
von den altägyptiſchen Künſtlern auf dem Gebiete der Skulptur
Geleiſteten zu erlangen und das für die grofsen Epochen der
Kunſtübung Charakteriſtiſche auseinander zu halten.

Auf den erſten Blick möchte es ſcheinen, als wenn die ägyp-
tiſche Plaſtik in der allerfrüheſten Zeit, d. h. derjenigen, die wir
bei unſerem Beſuch der Trümmerſtätte des alten Memphis kennen
lernten, das Vorzüglichſte geſchaffen habe; und allerdings ſind am
Nil nirgends lebenswahrere Geſtalten, als die, welche man bei
Sakkāra und den Mauſoleen von el-Gīſe ausgegraben hat und unter
denen viele ein Alter von 5000 Jahren beſitzen, gefunden worden.
Den im Louvre konſervirten Schreiber und die ſchönen Chefren-
ſtatuen, welche bei dem Freibau unweit des Sphinx gefunden und
dann im Muſeum von Bulāk aufgeſtellt worden ſind, haben wir
ſchon oben (B. I, S. 143) erwähnt; aber dieſe beiden Meiſterwerke
werden noch an kräftigem Realismus durch die merkwürdige
Figur von Sykomorenholz übertroffen, welche einen hohen Beamten
in reifen Jahren darſtellt, der mit dem Kommandoſtabe in der
Hand auf ſeinen reſtaurirten Füfsen den Leuten, denen er zu be-
fehlen gewohnt war, gegenüber zu ſtehen ſcheint. Dieſer alte
Herr kann ein freundlicher Familienvater geweſen ſein; aber im
Amt und wo es ſonſt erforderlich war, hat es ihm ſicher nicht
an feſter Willenskraft gefehlt. Man nennt dieſe Statue bezeichnend
genug den «Schēch el-Beled» oder Dorfſchulzen, weil H. Mariette's
Arbeiter, die ſie beim Graben fanden und zuerſt zu ſehen bekamen,
überraſcht ausriefen: «Das iſt ja unſer Dorfſchulze!» Ein beſſeres
Zeugnifs für die Lebenswahrheit ſeines Werkes konnte dem alten
Meiſter, welchem es ſeine Entſtehung verdankt, nicht ausgeſtellt
werden. Faſt das gleiche Lob verdient der erhaltene Obertheil
der gleichfalls zu Sakkāra im Sande gefundenen formenſchöneren
Holzbildſäule eines jüngeren Memphiten aus dem alten Reiche
und ein mindeſtens ebenſo hohes die merkwürdige Doppelſtatue
des jungen Prinzen Rāḥotep und ſeiner Gattin Nefert.

Diefs an bevorzugter Stelle aufbewahrte Monument ift in der Nähe der Pyramide von Mêdûm gefunden worden und unter König Snefru entftanden, welcher vor den Erbauern der grofsen Pyramiden regierte. Es gibt in der Welt kein älteres Werk der plaftifchen Kunft als diefes, und dennoch wird auch Derjenige,

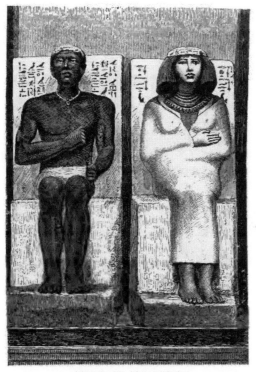

EHEPAAR AUS MEDUM.

welcher an der Form der Gefichtszüge des Menfchenpaares, welches es darftellt, keinen Gefallen finden kann, zugeben müffen, dafs es mit gefundem Realismus gebildet ift und zu denjenigen plaftifchen Bildniffen gezählt werden darf, an deren Aehnlichkeit wir von vornherein glauben. Beide dargeftellte Geftalten find bemalt, er bräunlich, fie hellgelb. Die Kleidermode war in jener frühen Zeit

Ebers, Cicerone. II. 3

und unter dem konfervativften aller Völker weniger wechfelnd als in unferen Tagen. Die fchwere Perrücke, welche Nefert's Haupt bedeckt, wurde, wie die Denkmäler lehren, durch länger als drei Jahrtaufende getragen, und zwar fpäter weit häufiger von den Männern, denen eine religiöfe Vorfchrift den Kopf zu gewiffen Zeiten zu fcheeren gebot, als von den Frauen. Es haben fich Perrücken, von denen eine der fchönften im Britifh Mufeum konfervirt wird, auch auf Mumienfchädeln gefunden, und das Tragen von Haartouren mufs auch noch in chriftlicher Zeit üblich gewefen fein, denn es gibt kirchliche Verbote gegen daffelbe. Man fürchtete, dafs die Perrücke die Wirkung der priefterlichen Handauflegung beeinträchtigen könne. Die Sitte des Kopffcheerens fcheint gewifs eine von denen zu fein, welche den Völkern des Morgenlandes aus Aegypten zugekommen ift, denn hier begegnet fie uns
• fchon auf den allerälteften Denkmälern. Die Mütter von heute bringen fchon die kleinen Knaben zum Barbier, und folcher Kinderfchur zuzufchauen, ift höchft ergötzlich. Wie früher die Perrücke, fo wird gegenwärtig der Turban getragen, um den Kopf warm zu halten.

Mancherlei Reliefdarftellungen aus dem alten Reiche haben wir fchon bei unferem Befuche der Todtenftadt von Memphis kennen gelernt. Es fehlt auch im Mufeum von Bûlâk nicht an folchen, und es gilt von ihnen das Gleiche wie von den Statuen aus derfelben Zeit, denn auch bei ihrer Herftellung hat der von idealen Beftrebungen unberührte Künftler kein anderes Ziel im Auge, wie die treue und deutliche Darftellung des wirklichen Lebens. Dabei ift er gezwungen, fich bei feinen Arbeiten in Relief an eine beftimmte Vortragsweife zu halten. Auf die Deutlichkeit wird ein fo fchwerer Nachdruck gelegt, dafs man ihr in vielen Fällen die Schönheit opfert. In das im Profil gebildete Geficht fetzt man das Auge en face, damit man es ganz zu fehen bekomme, die Bruft mufs in der Vorderanficht dargeftellt werden, damit beiden Armen ihr Recht gefchehe, die Beine bei ftehenden Figuren en profil, weil fo nur alle beide gefehen werden können. Auch auf dem figurenreichften Reliefbilde darf fich keine Geftalt von diefer Bildungsweife entfernen. Als Probe geben wir die forgfältig in Holz gefchnittene Geftalt eines Kriegsoberften, wie fie fich auf einem zu Sakkâra ausgegrabenen Brette aus alter Zeit

gefunden hat, und einige, wie alle Thiere, in der Manier der Durch-
fchnittszeichnung in erhabener Arbeit flach aus dem Stein gemeifselte
Gänfe (B. II, S. 36). Auch dem Statuen formenden Skulptor waren
bei der Arbeit die Hände gebunden, denn fchon die allerälteften
bis auf uns gekommenen Bildfäulen lehren, dafs jeder Künftler
gehalten war, die einzelnen Glieder des menfchlichen wie des
thierifchen Körpers nach gewiffen für heilig erklärten und darum

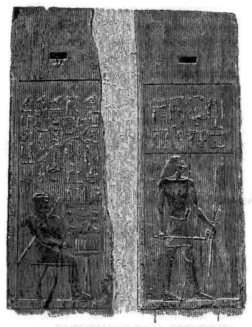

RELIEF IN HOLZSCHNITZEREI AUS SAKKARA.

unverletzlichen Verhältniffen zu bilden. Diefer «Kanon der Pro-
portionen» war auch den Griechen wohl bekannt. Er hat während
der ganzen langen Dauer der ägyptifchen Gefchichte nur zwei-
mal eine Aenderung erfahren. Im alten Reiche ergab feine An-
wendung kräftigere und gedrungenere, im neuen nach der Ver-
treibung der Hykfos fchlankere und fchmächtigere Geftalten. Der
Franzofe Charles Blanc glaubt gefunden zu haben, dafs diefen
Proportionen bei menfchlichen Figuren ein Finger als Einheit zu

Grunde liege, bei Löwenbildern eine Klaue. Daher würde denn
auch das bekannte «Ex ungue leonem» kommen. Solche An-
wendung eines festen Proportionalgesetzes auf die bildende Kunst
wird in den Augen eines Jeden, der den Kanon des Polyklet und
die Dürer'schen Arbeiten über die Verhältnisse des menschlichen
Körpers kennt, den ägyptischen Künstlern kaum zur Schande ge-
reichen. Es ist wahr, dafs diese strenge Methode den an sie
gebundenen Künstlern einen beklagenswerthen Zwang auferlegte
und sie hinderte, ihre Werke durch mannigfaltige und bewegte
Stellungen zu beleben oder die elastischen Formen des Jünglings
von den welkenden des Greises zu unterscheiden. Mit wenigen
Ausnahmen bringt jede Statue den darzustellenden Mann in mitt-

RELIEFDARSTELLUNG VON GÄNSEN IN SAKKARA.

leren Lebensjahren zur Anschauung, und die Bildsäulen der Frauen
zeigen den weiblichen Körper stets mit jugendlichen, jungfräulichen
Formen. Den stehenden wie den sitzenden Figuren pflegt eine
ähnliche Stellung gegeben zu werden, und durch die Anwendung
des Proportionalgesetzes wird es bedingt, dafs jedes Individuum
von einer gewissen Höhe eine gewisse Schulterbreite, Arm- und
Beinlänge besitzen mufs. Darum sind Diejenigen im Rechte, welche
der ägyptischen Skulptur Einförmigkeit und Gebundenheit vor-
werfen; aber sie müssen bedenken, dafs in ältester Zeit die Be-
wohner des Nilthals in ihrer Kunstentwicklung allen sie umgebenden
Völkern weit voraus geeilt waren und, stolz auf das von ihnen
Errungene, bestrebt sein mufsten, es vor den sie rings umdrängenden
barbarischen Einflüssen zu schützen. Aus Besorgnifs vor dem Rück-

gang knebelten fie den Fortfchritt, und der Kanon der Propor-
tionen war die Feffel, mit der fie fich auf dem mühfam erklom-
menen Gipfel feftbanden. Dennoch blieben fie dem rein Schablonen-
haften fern. Sie geftalteten ungehemmt mit feiner Beobachtung
der anatomifchen Bildung von Menfch und Thier die einzelnen
Gliedmafsen aus und bewahrten fich das Recht, die Gefichter der
von ihnen dargeftellten Menfchen mit voller Freiheit naturwahr
und charakteriftifch zu formen. Diefem glücklichen Umftande
verdanken wir es, dafs wir mit den Fürften und Königen aus
der Pharaonenzeit wie mit Bekannten zu verkehren vermögen;
find doch von den meiften und gröfsten unter ihnen Bildniffe bis
auf uns gekommen, die uns geftatten, den Schnitt und Ausdruck
ihrer Züge mit den von ihnen berichteten Thaten und Eigen-

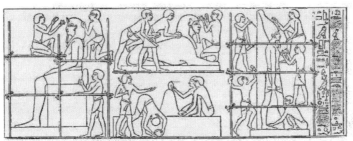

ALTÄGYPTISCHE DARSTELLUNG DER ARBEITEN AN ZWEI STATUEN
UND EINEM SPHINX.

fchaften zu vergleichen. Auch die körperliche und befonders die
Gefichtsbildung, fowie die eigenartige Tracht der Fremdvölker,
mit denen die Aegypter in Berührung kamen, fafsten fie fcharf
auf und wufsten fie in höchft charakteriftifcher Weife wiederzu-
geben. Bedingungslos anzuerkennen ift die Kunft, mit der fie,
obgleich ihre Werkzeuge fo mangelhaft waren, dafs gerade ihnen
ein neuerer franzöfifcher Kunfthiftoriker die Schuld an dem langen
Stillftande der ägyptifchen Skulptur zufchreiben will, den härteften
Stein: Granit, Grauwacke, Diorit, Bafalt und andere felbft für
unfere Bildhauer fchwer zu bewältigende Naturkörper zu bearbeiten
und zu poliren verftanden. Darftellungen aus der Pharaonenzeit
zeigen uns die plaftifchen Künftler in voller Thätigkeit. Unferem
Gefchmacke am wenigften zufagend find die Mifchgeftalten der

Götter mit ihren Menfchenleibern und Thierköpfen, Kopfzierden
und Symbolen, welche weit weniger auf das Schönheitsgefühl
wirken follten, als auf die religiöfe Empfindung der Andächtigen,
die mit der Bedeutung des Sinnbildlichen auch an den in barockfter
Weife ausgeftatteten Geftalten vertraut waren. Das Mufeum von
Bulak ift überreich an Götterfiguren jeder Art und von jeder
Gröfse aus edlem und unedlem Geftein und Metall, aus Holz und
gebranntem Thon, und es finden fich auch unter ihnen wahre
Kunftwerke. Einzelne Bronzen mit Goldeinlage find erftaunlich
fchön gegoffen und fauber cifelirt; fie ftammen wie die meiften
und am beften gearbeiteten Götterfiguren aus dem neuen Reiche.

Sämmtliche Denkmäler aus der Zeit vor dem Einfall der
Hykfos zeichnen fich — und diefs bezieht fich auch auf den Stil
der an ihnen erhaltenen Hieroglypheninfchriften — durch edle
Einfachheit aus. Ferner ift ihnen allen treue Naturwahrheit ge-
meinfam. Es ift an diefen ftreng individuell gehaltenen Porträt-
figuren auch nicht der leifefte Zug idealen Lebens wahrnehmbar,
während das Ideale, der Ausdruck von Seele und Empfindung,
den minder realiftifch und fchlicht gehaltenen Bildwerken aus dem
neuen Reiche durchaus nicht fremd ift. In der Hykfoszeit fcheint
diefs neue Element dem ägyptifchen Volksgeifte zugefloffen zu fein,
und es macht fich keineswegs allein in den Werken der Skulptur,
fondern auch bei den phantaftifchen, reich gegliederten Riefen-
werken der Baumeifter, der gefchmückteren Form der Rede, der
Vertiefung der religiöfen Empfindung und der mit der üppigften
Einbildungskraft ausgeftatteten Unfterblichkeits- und Götterlehre
bemerkbar. Wir befitzen aus dem neuen Reiche Bildfäulen jeder
Art, ftehende und fitzende, haushohe und winzige, aus eifenharter
Grauwacke, fowie aus weichem Speckftein oder Holz gearbeitete.
Die koloffalften und bekannteften unter ihnen find von fehr ver-
fchiedenem Werthe und gewöhnlich falfch beurtheilt worden, weil
man fie als für fich beftehende Einzeldenkmäler betrachtete, während
fie doch beftimmt waren, in Verbindung mit grofsen Architektur-
formen aufgeftellt zu werden und zu wirken. Sehr früh ift die
felbftändig entftandene ägyptifche Skulptur in den Dienft der Bau-
kunft getreten. Wie die Infchriften, fo hatten auch die Reliefbilder
fchon im alten Reiche eine dekorative Beftimmung. Sämmtliche
Koloffalbildfäulen haben an architektonifch gewählter Stelle in

Zufammenhang mit Prachtbauten geftanden, und wenn man ihnen eine bis zur Leblofigkeit gefteigerte Ruhe vorgeworfen, fo hat man vergeffen, dafs ihnen, die von den Thoren der Tempel aus, neben welche man fie am häufigften aufzuftellen pflegte, den Andächtigen entgegenfchauten, der Charakter der monumentalen Ruhe und Feierlichkeit, der fich über ihre gefammte architektonifche Umgebung breitete, wohl ftand. Nur Derjenige, welcher fich die ägyptifchen Koloffalbildfäulen im Zufammenhange mit den Bauwerken, zu denen fie gehörten, vorzuftellen weifs, wird fie gerecht zu beurtheilen vermögen.

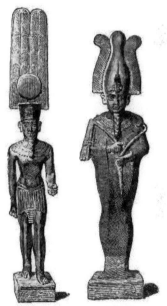

Ueberblicken wir die gefammten Refte der ägyptifchen Bildhauerkunft, fo werden wir unfchwer zur Sonderung der folgenden Epochen gelangen: 1) Die Werke aus dem alten Reich bis zur 11. Dynaftie. 2) Skulpturen aus dem alten Reiche von der 11. bis 13. Dynaftie. Für diefe Epoche ift der Name des «mittleren Reiches» recht wohl geeignet. 3) Die Werke aus der Hykfoszeit. 4) Die Arbeiten aus der Zeit der Befreier bis zur 19. Dynaftie. 5) Kunftblüte unter Seti I. und feinen nächften Nachfolgern. 6) Rückgang bis zur 26. Dynaftie. 7) Renaiffance unter dem faïtifchen Königshaufe. 8) Die Werke der Ptolemäer. Die einzigen von allen

AMON. OSIRIS.

aus der Hykfoszeit erhaltenen Skulpturen — wenn wir eine Büfte in der Villa Ludovifi zu Rom und vielleicht ein im Louvre befindliches Denkmal ausnehmen — werden in Bulak konfervirt. Beim Befuche von Tanis (Bd. I, S. 90) find die wichtigften fchon erwähnt worden. An Werken aus derjenigen Zeit, welche der Vertreibung der Hykfos folgte, ift die vizekönigliche Sammlung fehr reich. — Zunächft finden wir in dem Salle des bijoux genannten Raume köftliche Arbeiten der Goldfchmiedekunft in

grofser Zahl, von denen die meiften (im Ganzen 213) an der
Mumie der Königin Ah-hotep, der Gattin des Pharao Aahmes,
eines der Vertreiber der Hykfos, von H. Mariette gefunden worden
find. Da fordert ein goldenes, mit bunten Steinen reich befetztes
Armband, eine 90 Centimeter lange Halskette von feltener Ge-
fchmeidigkeit, an welcher der fchönfte aller Skarabäen, ein mit
Goldfäden umfponnenes Meifterwerk von zartblauem Glasflufs
hängt, die Bewunderung unferer Juweliere heraus, hier überrafcht
die feltfame Form von goldenen Fliegen an einem Schmucke, da
die ftilvolle Arbeit eines Dolches und Ceremonienbeiles, deffen
Griff von Cedernholz mit Goldblech bekleidet ift, den Freund
des antiken Kunftgewerbes. Durch Koftbarkeit zeichnet fich eine
auf Rädern ftehende maffiv goldene Barke mit zwölf Ruderern
von Silber aus. Dankt das befreite Aegypten den zum erften Mal
von ihm niedergeworfenen femitifchen Völkern im weftlichen Afien
diefe bis dahin unerhörte Pracht?

Von Oberägypten aus waren die Befreier aufgeftanden, der
Gott, unter deffen Schutz fie gegen die Hykfos in's Feld zogen,
war der Amon von Theben gewefen, und fo fehen wir ihn in
diefer Zeit den alten Göttern des unteren Aegypten Ptah und Rā
den Rang ablaufen und namentlich mit dem Letzteren zu einer
Geftalt verfchmolzen werden. Die 18. Herrfcherreihe dient ihm
vor allen anderen Göttern, und der Hymnus, den Thutmes III.
an ihn auf einer zu Būlāk konfervirten Steintafel richtet, übertrifft
an poetifchem Schwung weitaus Alles, was man im alten Reiche
zu dichten verfuchte. — Zahlreichen durch einfache und doch
prächtige Grofsartigkeit ausgezeichneten Werken aus feiner und
feiner nächften Nachfolger Zeit werden wir in Theben begegnen.
Dort und zu Abydos finden fich die edelften Leiftungen aus der
Glanzzeit der ägyptifchen Skulptur unter Seti I. Von den zahl-
lofen Bildwerken, welche diefer Fürft und fein grofser Sohn
Ramfes II. (Sefoftris) herftellen liefsen, finden fich Proben auch
in den meiften europäifchen Mufeen. Zu Turin wird der ideal
aufgefafste Porträtkopf des jugendlichen Ramfes konfervirt, der
feines Sohnes Menephta I. bildet eine Zierde der vizeköniglichen
Sammlung, und es ift lehrreich, diefs weiche, feelenvolle Antlitz
mit dem nackt realiftifch gebildeten des Prinzen Rā-hotep zu ver-
gleichen. Schon unter den Pharaonen der 20. Königsreihe begann

der Rückgang der plaftifchen Kunft, wenn gleich unter dem reichen und üppigen Ramfes III. recht Gutes geleiftet wurde und auch der aus Theben ftammende Kopf des Aethiopiers Taharka, fowie die zu Karnak gefundene Alabafterftatue der Königin Ameniritis (25. Dynaftie), trotz ihrer falfchen Körperproportionen, namentlich wegen des fchön gearbeiteten Kopfes und vieler trefflichen Details jedes Lobes würdig erfcheinen. Unter den zu Saïs heimifchen

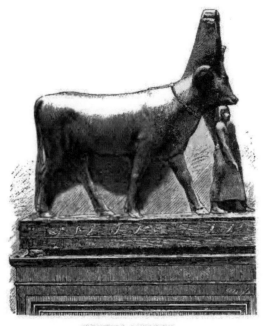

HATHOR ALS KUH.

Fürften der 26. Dynaftie, von denen Pfamtik I. durch Herodot's Erzählungen, Necho durch feine Flotte, welche das Kap der guten Hoffnung umfegelt haben foll, und feine in der heiligen Schrift erwähnte Niederlage bei Karchemifch, Amafis durch feine weifen Verwaltungsmafsregeln und feine Freundfchaft mit dem Tyrannen Polykrates von Samos zu befonderer Berühmtheit gelangten, feierte die ägyptifche Bildhauerkunft eine keineswegs verächtliche Nach-blüte. Zwar läfst fich's nicht leugnen, dafs die Werke aus diefer

Renaiffancezeit weder an Naturwahrheit und fchlichter Gröfse denen aus dem alten Reiche, noch an idealem Schwung und edler Formenfchönheit den beften Leiftungen aus Seti's I. Zeit gleich ftehen, dafür zeichnen fie fich aber durch eine in früheren Epochen unerreichte Weichheit, Zierlichkeit und Abrundung vortheilhaft aus. Niemals find anfprechendere und mit feinerer Stilempfindung gezeichnete Hieroglyphen in den härteften Stein gefchnitten oder auf Papyrus gefchrieben worden, als unter den Saïten, und in keiner Zeit hat man die Politur des Steins zu fo grofser Vollendung gebracht, wie in der ihren. Wundervoll ift das Intaglio auf Mumienkiften von Bafalt und Grauwacke, die für Würdenträger aus den Tagen der 26. Dynaftie hergeftellt worden find, und mit Recht hat H. Mariette der fchönen Gruppe, welche er im Grabe des Reichsgrofsen Pfamtik zu Sakkâra entdeckte, einen der Ehrenplätze in den Sälen des älteren Mufeums eingeräumt. Ifis und Ofiris ftehen zur Rechten und Linken der als Kuh dargeftellten Hathor, welche ihren fanften mit dem Diskus und der Doppelfeder gefchmückten Kopf fchützend über die Geftalt des verftorbenen Pfamtik neigt. Die Geftalt und das Haupt des Rindes (B. II, S. 41) und die Gefichter des gefchwifterlichen Götterpaares find hochbedeutende Leiftungen der Bildhauerkunft.

Unter dem Sohne des Amafis ward Aegypten durch Kambyfes dem perfifchen Reiche einverleibt, aber fein eigenartiger Kunftftil blieb völlig unberührt von demjenigen des afiatifchen Grofsftaates, dem es zwei Jahrhunderte als Satrapie angehörte. Alle aus diefer Zeit im Nilthal und in den Oafen gefundenen Monumente find rein und ganz ägyptifch, und fo lange das Volk der Pharaonen fefthielt an der Religion feiner Väter, vermochte es auch dem mächtigen Einflufs der griechifchen Kunft zu widerftehen, welche nach der Eroberung des Nilthals durch den grofsen Macedonier in dem neuen Alexandria eine ihrer begünftigtften Heimftätten fand; bei unferem Befuch der Tempel aus der Ptolemäerzeit werden wir indeffen bemerken, dafs die ägyptifche Architektur doch Einiges von der hellenifchen annahm. Die wichtigften im Mufeum von Bulâk konfervirten Denkmäler aus der Epoche der Lagiden find zwei mit Infchriften bedeckte Tafeln, von denen die eine der Wohlthaten gedenkt, welche der erfte Ptolemäer (Soter) vor feiner Thronbefteigung, als Satrap, dem Tempel von Buto erwies, und

die zweite ein dreifprachiges, zu Kanopus verfafstes Dekret zu
Ehren Ptolemäus Euergetes I. enthält. Diefe Tafel, welche ge-
wöhnlich das «Dekret von Kanopus» genannt wird, ift ein Denkmal
von geradezu unfchätzbarer Wichtigkeit, denn es enthält wie die
Tafel von Rofette eine priefterliche Verordnung in ägyptifcher
Schrift und Volksfprache nebft ihrer griechifchen Ueberfetzung,
und dabei ift fie nicht nur völlig unbefchädigt, fondern auch
gröfser und inhaltreicher als der Stein von Rofette. Diefs Mo-
nument ift 1866 von Lepfius unter den Trümmern von Tanis
gefunden worden und liefert die Probe für die Richtigkeit der
von Champollion und feinen Schülern angewandten Entzifferungs-
methode, denn kein Aegyptolog könnte das Dekret anders über-
fetzen, als es von dem griechifchen Dolmetfcher gefchehen ift.
— An Denkmälern aus der Zeit der Ptolemäer und römifchen
Kaifer in hellenifchem Stil, gegen welche fich die Wuth der chrift-
lichen Bilderftürmer mit befonderem Eifer richtete und von denen
die fchönften nach Rom und Konftantinopel gefchleppt worden
find, ift das Mufeum von Bulak verhältnifsmäfsig arm. Um fo
reicher ift die Zahl der mit Infchriften gefchmückten, an ihrem
oberen Theile abgerundeten Denkfteine oder Stelen, der Sarko-
phage, Särge und Schreine, der Opfertifche und der kleinen
Monumente aus allen Epochen, welche an Mumien, in Gräbern,
im Sande und unter dem Schutt zerftörter Städte gefunden worden
find, und weit häufiger dem Handwerker als dem Künftler ihren
Urfprung verdanken. In gefchmackvoll gearbeiteten Schränken
und Glaskäften oder auf Geftellen forgfältig aufgeftellt, findet hier
der Forfcher Alles vereint, was die Pietät der Hinterbliebenen den
Verftorbenen an Geräth, Schmuck und Schutzmitteln
mit in's Grab zu legen pflegte. Da fehen wir die Kopf-
ftützen, denen auch eine fymbolifche Bedeutung zukam
und deren man fich heute noch in Nubien bedient, die Kanopen
genannten Vafen mit den Häuptern eines Schakals, Hundskopfs-
Affen, Sperbers und Menfchen als Deckel, in denen die Einge-
weide des mumifirten Körpers aufbewahrt zu werden pflegten,
Skarabäen aus allen denkbaren Stoffen, welche in grofsen Exem-
plaren den Leichen an Stelle des Herzens in die Bruft gelegt, in
kleineren an ihre Glieder befeftigt wurden, weil man ihnen, den
Sinnbildern der fchaffenden Thätigkeit der Natur, die Fähigkeit

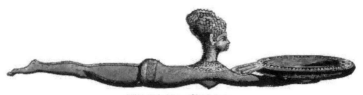

SCHMUCKSCHÄLCHEN.

zufchrieb, das fcheinbar Verftorbene mit neuer Werdekraft zu
erfüllen, und fogenannte Ufchebfiguren, welche man an die Gruft-
wände lehnte und in Käftchen — oft in grofser Zahl — in die
Gräber ftellte. Diefe mumienförmigen Statuetten wurden erft im
neuen Reiche eingeführt. Die meiften
find aus glafirtem Thon und tragen
einen Pflug und eine Hacke in den
Händen, auf dem Rücken aber einen
Saatbeutel. Die Infchrift, welche nur
bei wenigen von ihnen fehlt, lehrt,
dafs man von ihnen erwartete, fie
würden in den Gefilden der Seligen
für den Verftorbenen die Felder be-
ftellen.

SALBENBÜCHSE MIT ÄFFLEIN.

In dem Saale der Königsmumien
findet fich einer der merkwürdigften und grofsartigften Funde
vereint, welcher jemals auf dem Gebiet alter Kulturftätten gemacht
worden ift. Wir werden bei unferem Befuche des «hundertthorigen
Theben» auf denfel-
ben zurückzukom-
men haben. Maspero
und der rührige und
tüchtige Konfervator
des Mufeums, Emil
Brugfch, haben ihn
im Juli 1881 zum
Abfchlufs gebracht,
und die Sammlung

HALSSCHMUCK MIT SKARABÄUS.

von Bulak ift durch ihn mit einer unerhörten Menge von Särgen und
Mumien zum Theil der berühmteften Könige bereichert worden.
Darunter befinden fich aufser vielen Todtenfchreinen und balfamirten

Fund von Dēr el-Bahri. 45

Leichen von fürftlichen Perfonen und priefterlichen Würdenträgern
beiderlei Gefchlechts aus der 21. Dynaftie und einem Priefter aus
der 22. Dynaftie, unter der all diefe Refte verftorbener Könige
in der verfteckten Felfenhalle von Dēr el-Bahri (Theben) zufammen-
gebracht und von Leichenräubern verborgen worden zu fein fchei-
nen, der Deckel des Sarges Amenḥotep's I. (18. Dynaftie), eine
Mumie, welche man vielleicht für diejenige Ramfes' I. (19. Dy-
naftie) halten darf, die Mumie der Königin Aḥ-ḥotep II., Tochter
Amenḥotep's I. und der berühmten, lange heilig gehaltenen Königin
Nefertári, ein über den Sarg zu breitendes ledernes Zelt aus der
21. Dynaftie, die falfche Mumie der Prinzeffin Setámen, Tochter
Aḥmes' I., welche aus einem Bündel von Rohr befteht, dem ein
menfchlicher Schädel aufgefetzt wurde und die zu mancherlei Ver-
muthungen Anlafs gibt, die Mumie des gröfsten der Pharaonen,
Thutmes III. (18. Dynaftie), welche lehrt, dafs diefer unterneh-
mende Kriegs- und glänzende Friedensfürft von kleiner Statur
und der Sohn eines Kebsweibes (Ifis) gewefen ift, der Sarg der
Königin Aḥ-ḥotep II., Gattin Amenḥotep's I. (18. Dynaftie), die
Mumie des Rāskenen Taā (17. Dynaftie), der Holzfarg Aḥmes' I.
(18. Dynaftie) und die Mumie der Gattin diefes Königs, der
fchon oben erwähnten Nefertári, welche man, weil fie bisweilen
fchwarz dargeftellt wird, fälfchlich für eine Negerin gehalten hat.
Maspero hat Recht, wenn er die dunkle Farbe, welche fie auf
manchen Gemälden zeigt, dem Umftande zufchreibt, dafs man
aus ihr eine Form der Hathor gemacht hat, die auch als Todten-
göttin verehrt ward. Ferner wurden in der Cachette zu Theben
gefunden und hier aufgeftellt: der Sarg und die Mumie Ame-
nophis' I. (18. Dynaftie). Diefe war ganz mit Blumenguirlanden
umwickelt und in ihnen hat fich eine Wespe, welche mit den
Kränzen beftattet ward, vollkommen erhalten. Bemerkenswerth
ift auch der Sarg und die Mumie Thutmes' II. (18. Dynaftie),
Sarg und Mumie Seti's I. (19. Dynaftie), Sarg und Mumie Ram-
fes' II., doch wohl des «Pharao der Bedrückung», deffen mit der
feines Vaters Seti's I. kombinirte Regierungszeit die Griechen, denen
zufällig eine befondere Namensform Ramfes' II. bekannt geworden
war, dem Sefoftris zufchrieben, die Mumie einer Königin Mākarā
und ihres neugeborenen Kindes, das mit der Mutter bei der Nieder-
kunft geftorben zu fein fcheint. Höchft intereffant und lehrreich

find die in diefem Saale aufgeftellten und von Georg Schweinfurth
präparirten Blumen, welche fich bei den erwähnten Mumien ge-
funden haben. Diefe älteften von allen bis auf uns gekommenen
Kinder der Flora find zum Theil über 3000 Jahre alt, und wer
fie mit den jüngft gefchnittenen Exemplaren der gleichen Gattung,
welche der genannte Botaniker neben ihnen aufftellte, vergleicht,
der wird finden, dafs die Natur in fo langen Zeiträumen nichts
an ihnen zu verändern gewufst hat. Sehr häufig find die Blätter
der ägyptifchen Weide (Salix safsäf), mit denen man beim Winden
der Kränze die einzelnen Blumen einfafste, und des Mimufops
Schimperi-Hochft. Von den Blumen nennen wir Delphinium
orientale, die blaue und weifse Lotosblume (Nymphæa cærulea
und Nymphæa Lotus), Alcea ficifolia, Sesbania ægyptiaca und
Carthamus tinctorius. Am meiften Blumen fanden fich in dem
Sarge der Prinzeffin Nefi Chunfu (21. Dynaftie), deren Mumie
ganz mit Guirlanden bedeckt war, welche aus den Blättern von
Salix safsäf F. und Blumen beftanden, unter denen Schweinfurth
die folgenden aufzählt: «Spitzelia coronopifolia Sz. Bip., Papaver
rhoeas L. und Centaurea depressa M. B. In einem Sarge aus
der 20. Dynaftie haben entlang dem Körper die Blätter der Waffer-
melone gelegen. Ein Krautbündel befteht aus Halfagras, Leptochloa
bipinnata H. (Eragrostis cynosuroides Lk.). Der Ritterfporn und
die Sesbania haben ihre Farbe bewahrt; der erftere zeigt genau
daffelbe gefättigte violettliche Dunkelblau, welches wir an ihm
kennen. Unter den zu Dēr el-Bahri gefundenen Opfergaben er-
kannte Schweinfurth Datteln, Rofinen, Früchte der Dömpalme,
ein merkwürdiges Lichen Parmelia furfuracea Ash. (arab. chēba),
das unter den Pharaonen der 21. Dynaftie aus Griechenland oder
Abeffinien eingeführt worden fein mufs. Unter den Parmelia
fanden fich Stücke von Usnea plicata, und ferner entdeckte
Schweinfurth das nubifche aromatifche Kraut Gymnanthelia lani-
gera Anders, Juniperus phoenicea, und Knollen des Cyperus escu-
lentus C. L. Die älteften Herbarien, welche bisher vorhanden
waren, ftammen aus dem fünfzehnten Jahrhundert n. Chr. und
find darum jung zu nennen neben den von der Natur felbft kon-
fervirten zu Dēr el-Bahri gefundenen Blumen.

Das Mufeum von Bulāk ift auch überreich an Amuleten, von
denen die meiften an Mumien gefunden worden find und unter

denen wohl die fogenannten Uta-Augen 𝕬 die häufigften fein
mögen. Faft alle beziehen fich auf das Leben im Jenfeits und
haben zum Zweck, den Verftorbenen vor den Gefahren zu fichern,
welche auf dem Wege zur Halle des Gerichtes in der Unterwelt
feiner warten follten. Auch fchön gearbeitete Brettfpielkäften mit
einer Schieblade wurden in einigen Gräbern gefunden. Schon in
der auf die Schöpfung der Welt bezüglichen ägyptifchen Mythe
wird diefes Spiel erwähnt. Man hatte ihm eine tiefere Bedeutung
untergelegt und hoffte es nach dem Tode im Gefilde der Seligen
fpielen zu dürfen.

Statuen und Statuetten der zahllofen Geftalten des ägyptifchen
Pantheon, viele Figuren und Figürchen heiliger Thiere, unter denen
fich höchft feltfame Mifchformen befinden, füllen Schränke und
Glaskäften. Balfamirte Thiere find in zahlreichen Exemplaren vor-
handen. Der Ibis, von dem fich viele Mumien finden, war dem
ibisköpfigen Thot heilig. Diefer Gott, der Hermes Trismegiftos
der Griechen, ift zunächft als Mondgott verehrt worden, und weil
die Phafen des Mondes den erften Zeitrechnungen zu Grunde
lagen, wurden Mafs und Zahl, fowie alles Gefetzmäfsige, ja end-
lich auch die Wiffenfchaft, die Schrift und fämmtliche Leiftungen
der menfchlichen Intelligenz in fein Machtgebiet verlegt. Er ift
der Schreiber der Götter, welcher Palette und Rohr in der Hand
hält und auch beim Todtengerichte das Protokoll führt. Die
Thaten der Fürften verzeichnet er gemeinfam mit Safech, der
Göttin der Gefchichte, fteht den Bibliotheken vor und den Schrift-
ftellern zur Seite. Von den Geräthfchaften der Hierogrammaten
blieben manche erhalten, namentlich Paletten mit fchwarzer und
rother Farbe. Mit der erfteren fchrieb man den Text, mit der
letzteren wurden die Satzanfänge (Rubriken) ausgezeichnet. Ein
freundliches Schickfal hat es auch, wie wir wiffen, gefügt, dafs
eine grofse Zahl von Papyrusrollen mit literarifchen Werken der
alten Aegypter bis auf uns gekommen ift. An diefen ehrwürdigen
Manufkripten ift das Mufeum von Bûlâk weniger reich als manche
europäifche Sammlung; aber es finden fich auch hier Papyrushand-
fchriften von hohem Werth und grofser Wichtigkeit. In befonders
zahlreichen Exemplaren ift das Hauptwerk der ägyptifchen Religion
vorhanden, welches unter dem Namen des Todtenbuches bekannt
ift. Man findet daffelbe unter den Binden, welche die Mumien

umhüllen, in Särgen neben und unter den Leichen oder kapitelweis an Sarkophag- und Gruftwänden. Auch das grofse und kleine Ausftattungsgeräth der Mumien und die Leinwandftreifen, mit denen diefe umwickelt find, hat man häufig mit Abfchnitten des Todtenbuches befchrieben. Hier nur fo viel, dafs diefs in fehr verfchiedener Ordnung, in knapperer oder ausführlicherer Redaktion vorhandene Buch zutreffend ein Reifeführer bei der Wanderung der Seele durch das Jenfeits bis zu ihrer Apotheofe genannt worden ift. Eins der vollftändigften Exemplare, nach welchem denn auch die einzelnen Kapitel durch Lepfius numerirt worden find, befindet fich zu Turin, die bemerkenswertheften und intereffanteften Kapitel find das 17. und das 125. Das erftere ift das ältefte von allen, mit dem andern pflegt eine Darftellung des Todtengerichts in der Unterwelt (B. II, S. 49) verbunden zu fein. Der Verftorbene tritt zu der Wage, auf der fein Herz in der einen, eine Statue der Wahrheit in der andern Schale fteht. Anubis und Horus leiten die Wägung, welche befriedigend ausfällt, wenn Herz und Wahrheit einander das Gleichgewicht halten. Toth-Hermes verzeichnet das Refultat und gibt dem Gerechten oder wahrhaftig Befundenen fein Herz zurück. Ofiris, als Präfident des unterirdifchen Gerichtshofs, nimmt die Rechtfertigung des Verftorbenen entgegen, welcher ebenfo viele Sünden nicht begangen zu haben verfichert, als Beifitzer an der Rechtfprechung theilnehmen. Diefe 42 Betheuerungen, die fich im Text des 125. Kapitels verzeichnet finden und welche ftets mit einem «nicht habe ich» beginnen, enthalten die Quinteffenz der unter den Aegyptern giltigen, mit den mofaifchen nahe verwandten fittlichen Grundfätze. — Nur durch das Vorhandenfein des Todtenbuchs ift es der Forfchung gelungen, die Grundlagen der ägyptifchen Götter- und Unfterblichkeitslehre zu erfaffen, und wir haben auf daffelbe zurückzukommen.

Aufser vielen und fchönen Todtenbüchern, von denen auch einige unter dem grofsen Funde von Dēr el-Bahri entdeckt worden find, werden zu Bûlāk hieratifche Papyrus von fehr verfchiedenem Inhalt konfervirt. Einer der wichtigften enthält moralifche Vorfchriften in grofser Zahl, welche fich am beften mit den Sprüchen Salomonis vergleichen laffen, und denen Lebenskenntnifs, Würde und Reinheit nicht abzufprechen ift. Eine andere Handfchrift von älterem Datum enthält einen fchönen und fchwungvollen Hymnus

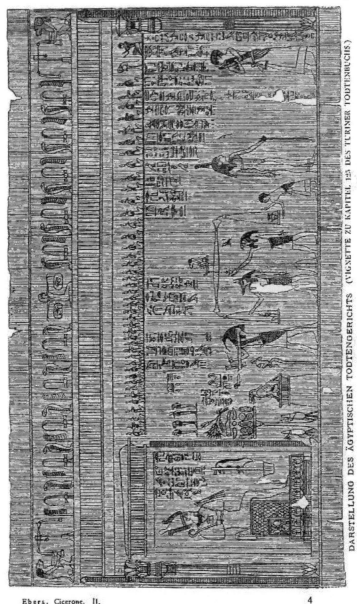

DARSTELLUNG DES ÄGYPTISCHEN TODTENGERICHTS (VIGNETTE ZU KAPITEL 125 DES TURINER TODTENBUCHS)

an Amon, während auf einem viel jüngeren demotifchen Papyrus
eine reich erfundene Gefchichte, welche unter dem Namen des
Märchens vom Setnau bekannt geworden ift, erzählt wird. An-
dere Papyrusrollen enthalten Rechnungen oder magifche Formeln.
Diefe gelangten namentlich in fpäterer Zeit zum häufigften Ge-
brauch und wurden auch gewöhnlich in durchaus religiöfer Färbung
auf Amulete und Steintafeln gefchrieben. Voll von ihnen find die
«Horus auf den Krokodilen» genannten Stelen, von denen ein
fauber gearbeitetes Exemplar im Mufeum zu Būlāk konfervirt wird
und denen man die Kraft zufchrieb, Schutz vor dem Böfen und
Schädlichen zu gewähren. Amulete gegen den «böfen Blick» find
häufig, und die fogenannte «Tagewählerei» hat ganze Kalender
gefchaffen, in denen jeder einzelne Tag des Jahres als gefchickt,
bedrohlich oder verhängnifsvoll für gewiffe Unternehmungen,
günftig oder ungünftig für das Lebensloos der Menfchen gekenn-
zeichnet wird.

Viele von diefen Ausgeburten des Aberglaubens der alten
Aegypter haben ihre Religion überdauert, und als eine merkwür-
dige, aber auch anderwärts nachweisbare Erfcheinung darf es
verzeichnet werden, dafs, während die Anhänger der verfchiedenen
Bekenntniffe am Nil fich völlig ablehnend gegen die religiöfen
Lehren der Andersgläubigen verhalten, fie nur zu willig geneigt
find, ihren Aberglauben zu theilen. Wir können hier diefer Dinge
nur andeutungsweife gedenken; aber wir verweifen den Lefer auf
Lane's klaffifches Werk und Klunzinger's vortreffliches Buch: «Bil-
der aus Oberägypten», in dem ihnen der ganze letzte Abfchnitt
gewidmet ift. Wie die alten Aegypter, fo benutzen die neuen
religiös gefärbte Zauberfprüche gegen Krankheiten und Ungemach,
fie befchwören Geifter, gebrauchen verfchiedenartige Liebeszauber
und feien fich gegen Schwert und Kugel. Heute noch erzählen
die Leute, der grofse Feldherr Ibrahim Pafcha, der Vater des
Chedīw Ismaʿil, fei unverletzt aus den blutigften Schlachten her-
vorgegangen, weil er einen kräftigen Talisman befeffen habe. Der
glaubhafte Lane erzählt wunderbare Dinge von dem fogenannten
Tintenfpiegel, d. i. einem Stück Papier mit einem Tintenfleck in
Mitten der Zahlen $\begin{smallmatrix} 4 & 9 & 2 \\ 3 & 5 & 7 \\ 8 & 1 & 6 \end{smallmatrix}$, in dem ein von einem Magier geleiteter
Knabe allerlei Dinge fieht, welche fein Meifter auf der fchwarzen

Fläche vor ihm erfcheinen läfst. Auf des Briten Wunfch, der
Knabe möge den Admiral Nelfon zu fehen bekommen, von dem
er ficher nichts gehört haben konnte, fchaute der Bube in die
Tinte und fagte: «Ein Bote ift gegangen und ift zurückgekehrt
und hat einen Mann gebracht, der einen fchwarzen europäifchen
Anzug trägt. Der Mann hat feinen linken Arm verloren.» Dann
hielt er eine oder zwei Sekunden inne, fah noch fchärfer und
näher auf die Tinte und fagte: «Nein, er hat den linken Arm
nicht verloren, fondern auf die Bruft gelegt.» — «Diefe Ver-
befferung,» fügt Lane hinzu, «machte feine Befchreibung noch
treffender, als fie es vorher gewefen, da Lord Nelfon feinen leeren
Aermel vorn an feinem Rock befeftigt zu tragen pflegte; aber ihm
fehlte der rechte Arm.»

Diefe und andere durch die fogenannten Zauberfpiegel be-
wirkten Wunder find fchwer erklärlich und fprechen jedenfalls für
die Gefchicklichkeit Derer, die fie in's Werk zu fetzen verftehen;
auch fehlt es nicht an fehr gewandten Männern und Frauen, welche
der allen Menfchen und nicht am letzten den Orientalen eigenen
Neigung dienen, den Schleier der Zukunft zu lüften.

Gegen Krankheiten jeder Art werden magifche Hülfsmittel
weit häufiger verwendet als Medikamente, und felbft in ernften
Fällen verfchluckt man mit Koränfprüchen befchriebene Papier-
ftücke und wendet ähnliche abfurde Mittel an, von denen Lane
viele aufzählt, bevor man fich an einen Arzt wendet. Auch die
alten Aegypter, unter denen die medizinifche Wiffenfchaft eifrig
gepflegt wurde, glaubten durch Befchwörungsformeln die Arzneien
wirkfamer zu machen. Im Papyrus Ebers, einem grofsen und
fehr alten Handbuche der ägyptifchen Medizin, werden neben vielen
Arzneien die Formeln mitgetheilt, welche bei ihrem Gebrauch ge-
fprochen werden follten; und dennoch zeugen viele Abfchnitte
diefes Werkes für die vortrefflichen Kenntniffe ihrer Verfaffer.

Das Mufeum von Bûlâk ift jetzt fchon die reichfte von allen
ägyptifchen Sammlungen, und da ihm alle Monumente, welche
in dem unerfchöpflichen Boden Aegyptens entdeckt werden, zu-
fliefsen, darf ihm eine glänzende Zukunft vorausgefagt werden.
Seine Leitung durch Dr. Mafpero ift muftergültig, und diefer
unermüdliche, tief unterrichtete und wohlgefinnte Gelehrte hat
dafür geforgt, dafs es — aufser am Freitag — während des ganzen

Winters unentgeltlich offen fteht, dafs alle Denkmäler kopirt wer-
den dürfen und dafs Fachmännern, welche einzelne Monumente
oder Papyrus eingehender zu ftudiren wünfchen, diefe in einem
befonderen, ftillen Arbeitsraume zugeführt und zur Benutzung über-
laffen werden. Den europäifchen Gelehrten erleichtert Dr. Maspero
in jeder Weife die Verwerthung der feiner Obhut anvertrauten
Schätze. In jüngfter Zeit hat er für die Ausgrabungen ein neues
und gewifs fruchtbringendes Syftem in Anwendung gebracht. Er
erlaubte den Fellachen — allerdings unter Auffcht der Regierung
— Ausgrabungen zu machen und überläfst ihnen die Hälfte deffen,
was fie finden, während er die andere Hälfte für das Mufeum in
Anfpruch nimmt. Auf dem Boden des alten Memphis hat er jüngft
eine Nekropole aus der 12. und neue Maftaba aus der 6. Dynaftie
entdeckt. Zu Achmīm ift ein grofser Friedhof mit Taufenden von
Gräbern und Hunderten von vorzüglich erhaltenen Mumien, leider
aus fpäter Zeit, von ihm freigelegt worden. An der Stätte des
alten Ptolemaïs fand er unter anderen Denkmälern aus der Ptole-
mäerzeit eine griechifche Infchrift mit der Lifte der am Theater
von Ptolemaïs thätigen Schaufpieler. Die Freilegung des Tempels
von Lukfor geht unter feiner Leitung rüftig und ununterbrochen
fort. Ueber die von ihm eröffneten Pyramiden mit Infchriften
in den Innenräumen haben wir oben (B. I, S. 149) gefprochen.

Universitätsmoschee el-Ashar.

n einem früheren Abfchnitte haben wir von der Grün-
dung der Univerfitätsmofchee el-Ashar durch Dfchōhar,
den Feldherrn des Mu'iss, erzählt und diefe berühmte
Anftalt den Quell und Mittelpunkt des gefammten
wiffenfchaftlichen Lebens im Orient genannt. Das ift fie auch
von dem erften Fatimiden bis heute geblieben, und gern über-
nehmen wir es, unterftützt von werthvollen Mittheilungen unferes
trefflichen Pefter Kollegen Ignaz Goldziher, der in eigener Perfon
diefer hohen Schule als Studirender angehört hat, unferen Lefern
das in feiner Art einzige Inftitut vorzuführen.

Um die berühmten Hallen zu erreichen, von denen die mus-
limifche Gelehrfamkeit nach allen Enden der morgenländifchen
Welt ausftrahlt, verlaffen wir das ganz abendländifch gefärbte neue
Viertel in der Nähe des Esbekīje-Platzes und mifchen uns in das
halb orientalifche, halb europäifche Treiben der «Muski» genannten
Hauptftrafse von Kairo. In den unteren Stockwerken reiht fich
hier ein europäifches Magazin, ein glänzend ausgeftattetes Schau-
fenfter an das andere. Selten nur blicken wir aufwärts zu den
Erkern in den oberen Etagen oder hinein in die ftark belebten
Nebengaffen, denn die Wagen, Reiter und Fufsgänger, welche uns
rings umdrängen, nehmen unfere Aufmerkfamkeit ganz in Anfpruch.
Aber wir finden jetzt keine Zeit, diefs unerhörte Gewoge und
Treiben zu beobachten und zu befchreiben. Eingedenk unferes
Zieles biegen wir rechts ab in eine Seitengaffe und reiten zwifchen
Buden (dukkān's) dahin, in denen zwei Dinge von höchft ungleich-

artiger Natur: Bücher und Pantoffeln, verkauft werden. Welche
Umftände find es, die diefe fo verfchiedenartigen Zwei nicht nur
hier, fondern auch in fyrifchen Läden zufammenführen? «Bücher,»
fagt der Weife, «werden gewöhnlich in rothes Leder gebunden
und Pantoffeln find gewöhnlich von demfelben rothen Leder, ergo
gehören Bücher und Pantoffeln in denfelben Laden und Buch-
und Pantoffelhändler find Eins.» Gern möchten wir in die Bude
unferes Freundes Hafan oder feines Mekkaner Nachbars treten
und mit ihm bei einer Taffe Kaffee und dem Dampfe des Nargïle
um einen fchönen Bûlâker Druck handeln oder eine von jenen
älteren, in Kairo nicht feltenen Handfchriften zu erwerben ver-
fuchen, von denen die fchönften und mit den herrlichften Orna-
menten verfehenen Exemplare aus der Zeit der Mamluken-Sultane
ftammen und in der vizeköniglichen Bibliothek aufbewahrt werden;
aber wir wollen heute keine Bücher kaufen, fondern die Stätte
befuchen, in der feit Jahrhunderten das Wiffen gehegt und das
Denken gepflegt worden ift, denen die meiften diefer Bücher ihren
Urfprung verdanken.

Jetzt haben wir die Mofchee erreicht und nur einen flüch-
tigen Blick auf den öffentlichen Schreiber geworfen, welcher in
der Nähe diefer Pflanzftätte des Wiffens feinen Sitz hat und fich
von einem Handwerker einen Brief diktiren* läfst. Durch welches
ihrer fechs Thore follen wir fie betreten? Das öftliche, welches
Bâb efch-Schurbe oder Suppenthor genannt wird, ift von male-
rifchem Reize, aber wir wählen «das Thor der Barbiere», das
impofante Hauptportal der Anftalt, und überfchreiten ihre Schwelle
ernft geftimmt, denn wir haben die Infchrift gelefen, welche zu
dem Befucher mit folgenden Worten redet: «Die Thaten werden
nach den Gefinnungen beurtheilt, und jedem Menfchen wird fein
Lohn nach feinen Gefinnungen zugemeffen.»

Nachdem wir unfere Schuhe ausgezogen und fie mit Stroh-
pantoffeln vertaufcht haben, führt uns der Pförtner in einen Durch-
gang, in dem wir Barbiere die Köpfe ihrer Kunden fcheeren fehen,
und fodann in den fchönen und grofsen mit Marmor getäfelten
Vorhof der Mofchee. Hier fitzen neben den Cifternen, welche
zur rituellen Wafchung vor den Gebeten beftimmt find, halb er-
wachfene Knaben hinter grofsen Blechtafeln und erlernen unter
fortwährender Pendelbewegung des Oberkörpers die Anfangs-

gründe des muslimifchen Wiffens. Den eigentlichen Studenten begegnen wir erft, wenn wir das Innere der Mofchee betreten. Hier umgibt uns ein höchft eigenthümliches Leben. Auf dem mit Matten bedeckten Fufsboden eines ungeheuren Raumes, deffen Decke, von der nicht weniger als 1200 Lampen herabhängen, von 380 Säulen geftützt wird, hockt gruppenweis eine unzählbare Menge von Jünglingen und Männern. Die Erfteren find im Halbkreife um den an eine Säule gelehnten Schech, ihren Lehrer, gefchaart, an deffen Lippen ihre Augen hängen und der einen der vielen Texte und Kommentare der kanonifchen Rechtsliteratur des Islām interpretirt. Er thut diefs in der dem orientalifchen Unterrichte eigenen fingenden Weife, welche wir beinah ebenfo bei jüdifchen Talmudiften in Europa hören können. Halten wir eine weitere Umfchau in diefem grofsen Saale, fo bemerken wir aufser den Kanzeln und Pulten, die uns fchon aus anderen Mofcheen bekannt find, zwei weit niedrigere Eftraden und auf einer von diefen einen ehrwürdigen Greis, der in die Erklärung eines Rechtsbuches vertieft ift. Die Zahl der ihn umgebenden Hörer übertrifft beträchtlich die der Jünger, welche feinen Kollegen laufchen. Es ift der wegen feiner Gelehrfamkeit und asketifchen Lebensweife gefeierte Schech Afchmūnī, eine der vornehmften Zierden der Anftalt. Für fein Wiffen fpricht ein tiefes, von ihm verfafstes und zu Būlāk gedrucktes grammatifches Werk, für feine Enthaltfamkeit fein ehelofes Leben. Während feine Kollegen bei ihren Vorlefungen auf der Matte fitzen und blofs durch ihren Platz hart an der Säule als Profefloren kenntlich find («fich an die Säule fetzen» heifst hier fo viel wie «fich als Dozent niederlaffen»), wird ihm, deffen Ueberlegenheit Jeder anerkennt, neidlos der Vorzug des erhöhten Sitzes gewährt. — Die andere Eftrade ift in diefem Augenblick unbefetzt; fie ift für den älteften Schech der Mofchee, den ehrwürdigen es-Sakkā beftimmt, den Kränklichkeit und Greifenalter verhindern, feinen Platz an der Säule einzunehmen. Das Volk fchreibt ihm ein Alter von über hundert Jahren zu, in Wahrheit zählt er einige neunzig. Gegenwärtig pflegt er in feiner Wohnung feine Collegia zu halten, während er fich in früheren Jahren nicht nur «an der Säule», fondern auch als Freitagsprediger durch die Feinheit und den Glanz feiner Rede auszeichnete. Man hält ihn für den gelehrteften

Muhamedaner Aegyptens, und das Volk, welches fich gern über
Mofcheenangelegenheiten unterhält, verfichert, dafs er die Würde
eines Obermufti oder Mofcheerektors erlangt haben würde, wenn
er nicht in feiner Jugend das Gewerbe der Leichenwafchung be-
trieben hätte. Andere und zwar konfeffionelle Gründe haben fich
feiner Erhöhung in den Weg geftellt, aber aus dem Gerede der
Leute geht doch ficher hervor, dafs fich die Verachtung, welche
die alten Aegypter den Leichenbeforgern und Eröffnern entgegen-
trugen, unter ihren muslimifchen Nachkommen erhalten hat.

Manchen ausdrucksvollen Kopf und auch nicht wenige grau-
bärtige, bemooste Häupter bemerken wir unter den anwefenden
Schechs und den Taufenden der fie umgebenden Studenten. Des
blinden Schech Achmed es-Sanhüri wollen wir befonders gedenken.
Um ihn hat fich die jüngfte Generation der Studirenden ver-
fammelt, und der von ihm zu interpretirende Text wird von
einem feiner Schüler vorgelefen. Der blinde Schech hört auf-
merkfam zu und ift mit einem fo ausgezeichneten Gedächtnifs
begabt, dafs er bei dem geringfügigften Fehler den Stab, welchen
er auch in feiner fitzenden Stellung nicht aus der Hand legt, in
drohender Weife gegen den Schüler erhebt.

Wir wandern nicht nur heute, fondern viele Tage hinter
einander von Säule zu Säule, um den Profefforen zuzuhören, und
bald bemerken wir, dafs keiner von allen in einer Reihe von zu-
fammenhängenden freien Vorträgen einen Gegenftand der Wiffen-
fchaft felbftändig behandelt. Diefe unter uns hoch ausgebildete
Lehrmethode ift den Orientalen fremd geworden, und auch die
gröfsten unter ihren Gelehrten begnügen fich, feitdem die fchöpfe-
rifche Genialität unter ihnen allmälig erlofchen, mit der Interpre-
tation von beftimmten Texten und der Kommentirung von Kom-
mentaren oder gar Superkommentaren. Aus der älteren Literatur
fchöpfen fie Nahrung, und an ihr üben fie den Scharffinn. In
eintöniger Weife verliest der Profeffor Text und Kommentar. Den
erfteren macht er durch die einleitenden Worte: «Es fagt der
Verfaffer; Gott hab' ihn felig,» den zweiten durch den Satz: «Es
fagt der Erklärer» kenntlich. Hin und wieder unterbricht die fchüch-
terne Frage eines Schülers den Vortrag. Bei fchwierigen Stellen fragt
wohl auch der Profeffor: «Haft Du verftanden?» und empfängt
gewöhnlich zur Antwort: «Gott fei Dank; ich hab' es gefafst.»

Anderthalb bis zwei Stunden dauert ein Colleg. Mit den Worten: «Bis hierher, und Allah möge uns Einficht verleihen,» pflegt es abgefchloffen zu werden. Nun erheben fich die Studenten, nähern fich einzeln dem Lehrer, küffen ihm zum Abfchiede die Hand und legen ihr Heft in die Mappe. Das was fie «fchwarz auf weifs» befitzen, wird auch von diefen Jüngern der Wiffenfchaft werth gehalten, und unter den Anfchlägen, welche mit Erlaubnifs der Auffeher an die Säulen befeftigt werden, findet fich oft die in rührende Worte gekleidete Bitte, eine verlorene Mappe dem Verlierer zurückzugeben. Ein folcher Anfchlag, den Dr. Goldziher fich abfchrieb, begann folgendermafsen: «O Nachbarn (mugāwirīn) der edlen Mofchee el-Ashar, o Sucher der Wiffenfchaft! Wehe über den Verluft, den der arme Knecht erlitten. Es ift mir in Verluft gerathen eine Tafche, in welcher zwei Kurrāfen *) waren von dem Kommentar etc. Der Finder,» fo endet der Anfchlag, «möge fie dem Pförtner übergeben, wie diefs die Religion verlangt, auch erhält er ein Douceur (wörtliche Ueberfetzung des arabifchen halāwa Süfsigkeit) von dem armen Diener (d. h. «mir»), wenn die Mappe wieder in meinen Händen ift.»

In den Zwifchenftunden gehen die Studenten in lebhafter Unterhaltung in dem Mofcheenraume hin und her, ftehen gruppenweife bei einander oder machen fich mit den Händlern oder Befuchern zu fchaffen, welche zu ihnen Einlafs finden. Hier tränkt ein mit feinen Metallfchalen klappernder Wafferträger einen nicht nur nach Wiffen durftenden Studio, dort kauft ein junger Gelehrter Efswaaren ein, und da drüben fpricht ein anderer mit einer tief verfchleierten Frau, die feine Mutter oder nahe Verwandte zu fein fcheint. Da ertönt plötzlich die laute Stimme des Mu'eddin, welche die Muslimen zum Mittagsgebet (ed-Duhĕr) läd. Alles eilt zu den Cifternen im Vorhofe, um die vorgefchriebene Wafchung zu vollziehen und dann in der Richtung der Kible zum Gebete niederzufinken.

Nach der Mittagsruhe beginnen die Vorlefungen, welche erft vor dem Abendgebete (el-Maɣrib) gefchloffen werden, von Neuem.

*) Kurrāfen find 10 zu einem Hefte vereinigte Blattlagen. Die Araber fchreiben mit der Rohrfeder auf ein Stück Papier, welches auf der Fläche ihrer linken Hand liegt.

Das letzte von den fünf vorgeſchriebenen Gebeten verrichten die
Studenten in ihren Wohnungen, von denen ſich, wie wir ſehen
werden, viele in der Moſchee ſelbſt befinden. Dieſe Schilderung
des Lebens in der Univerſität el-Ashar bezieht ſich nur auf die
Wochentage. Am Freitag ruht die Arbeit; aber zur Mittagszeit
ſieht man in der weiten Säulenhalle Tauſende unter Leitung des
Imām ihr Gebet verrichten und der Predigt lauſchen.

An einer andern Stelle haben wir die durch keine äuſserliche
Handlung geweihte Moſchee als Stätte des Gebets betrachtet, jetzt
lernen wir ihre Hauptbeſtimmung kennen, ein Lehrhaus zu ſein.
Gewiſs! Diejenigen, welche dem Islām vorwerfen, der Wiſſen-
ſchaft ungünſtig zu ſein, kennen ihn nicht oder thun ihm Unrecht,
denn die Wiſſenſchaft iſt nach der Auffaſſung der Muslimen ein
weſentlicher Beſtandtheil des Glaubens und der edleren Menſchen-
natur. «Menſchen ſind,» ſo ſagt ein Satz der muslimiſchen Tra-
dition, «entweder Lernende oder Wiſſende. Was nicht zu dieſen
beiden Begriffsklaſſen gehört, iſt Gewürm, das zu nichts gut iſt.»

Für ſo durchaus untrennbar von ſeinem Glauben hält der
Muslim die Wiſſenſchaft, daſs in der Geſchichte der Araber die
vorislāmiſche Zeit «die Epoche der Unwiſſenheit» genannt wird.
Freilich iſt die mit dem Islām ſo eng verknüpfte Wiſſenſchaft
zunächſt nur die Religionswiſſenſchaft; aber dieſe iſt ein Baum
mit vielen Aeſten, und bei der Tiefe, mit der ſie von Anfang an
betrieben worden iſt, vermag ſie recht wohl ein volles Menſchen-
leben in Anſpruch zu nehmen. Uebrigens ſind auch andere, nicht
religiöſe Fächer keineswegs ausgeſchloſſen; ja ihr Studium wird
ſogar recht warm empfohlen, und ein arabiſcher Spruch lautet:
«Lerne die Zauberei, aber übe ſie nicht aus. Man muſs eine jede
Sache wiſſen und in keiner unwiſſend ſein!»

Wie eng das Band iſt, welches hier Wiſſenſchaft und Glauben
umſchlingt, zeigt ſich darin recht deutlich, daſs die Gebetsſtätte
der Moſchee und der Hörſaal der Univerſität Eins ſind und an
die Gründung von Gotteshäuſern diejenige von Schulen geknüpft
zu werden pflegt. Solche Legate (aukāf), an die ſich auch häufig
Bedingungen über Art und Richtung des Unterrichts ſchlieſſen,
ſollten von Rechtswegen unantaſtbar ſein, aber gewiſſenloſe Fürſten
ſind doch bisweilen zu Räubern an ihnen geworden, und kriechende
Gelehrte haben ſolchen Uebergriffen durch trügeriſche Argumente

den Schein des Rechtes zu geben verfucht. So konnte es kommen, dafs viele von den zahlreichen Mofcheenfchulen in Kairo aufgelöst werden mufsten. Andere, wie z. B. die Mofchee Werdāni, in der nur der fchöne Innenraum und das Minaret gut erhalten find, wurden unbrauchbar, und die zu ihnen gehörenden Stiftungen fielen entweder den weltlichen Behörden anheim oder mufsten ähnlichen Anftalten, in die dann auch die Lehrer und Schüler des aufgehobenen Inftituts überfiedelten, zugefchrieben werden.

Dem Zufammenwirken folcher Umftände und Verhältniffe verdankt die alte Ashar-Hochfchule ihre geradezu unglaubliche Frequenz. Sie hat eben beinahe das gefammte wiffenfchaftliche Leben an fich gezogen, das früher auf viele Mofcheen vertheilt war. Neben ihr verdienen die anderen Schulen von Kairo kaum genannt zu werden, und in welcher Stadt auf Erden findet fich eine Univerfität, in der die Zahl der Lehrer die dreihundert und die der Schüler die zehntaufend überfteigt?

Von ihrer Erbauung im Jahre 909 n. Chr. haben wir ge-fprochen; die letzte unter den vielen Reftaurationen, deren fie bedurfte, fand im Jahre 1720 ftatt. Schon 17 Jahre nach ihrer Gründung wurden die theologifchen Lehrkurfe in ihr eröffnet, und immer reicher floffen die Stiftungen, welche Jüngern der Wiffenfchaft eine forglofe Hingabe an das Studium ermöglichten. Selbft der wunderliche Gottmenfch Hākim (B. I, S. 213) ftellte der Mofchee die Einkünfte einer ftattlichen Anzahl von Liegenfchaften in Aegypten, Syrien und anderen Provinzen zur Verfügung. Nach dem Sturze der fatimidifchen Chalifen, die der fchi'itifchen Rich-tung angehört hatten, gewann die funnitifche Strömung die Ober-hand und gelangte nach einigen Schwierigkeiten fo unbedingt zur Herrfchaft, dafs fich die fchi'itifche Hochfchule el-Ashar bald in einen Quell funnitifcher Wiffenfchaft umwandelte. Als folcher befteht fie noch heute, und zwar in einer fo umfaffenden Weife, wie das eben nur im Kreife des Islām, diefer nach aufsen hin fo unduldfamen, aber für die in ihrem Innern fich entwickelnden Glaubensfchattirungen fo toleranten Religion möglich ift.

Es gilt den Mafsftab unferer «dogmatifchen Rechtgläubigkeit» völlig beifeite legen, um zu begreifen, dafs in der Ashar-Mofchee vier fehr verfchiedene, allefammt als «rechtgläubig» anerkannte Sekten oder beffer Religionsriten friedlich neben einander beten,

und alle vier Syfteme, vertreten von gelehrten Profefforen und
ernften Schülern, ohne gegenfeitige Reibung und Zwietracht auch
räumlich neben einander gelehrt und gelernt werden. Der ortho-
doxe funnitifche Islām zählt nämlich vier verfchiedene Richtungen
oder «Riten», welche, weit entfernt von aller Feindfeligkeit und
Zwietracht, mit pietätsvoller Anerkennung und Duldung für ein-
ander die Traditionen des muslimifchen Glaubens und die Gefetze
muslimifchen Lebens in einer Weife lehren, welche häufig genug
grundentgegengefetzt genannt werden mufs. An den Wortlaut
des Korān, welcher Gott in Menfchengeftalt verfinnlicht, klammert
fich die durch den Imām Achmed ibn Hanbal begründete han-
balitifche Richtung, welche nach aufsen hin die unduldfamfte ift
und weitaus die geringfte Menge von Anhängern zählt. Sie ift
die Brutftätte der fanatifchen Feindfeligkeit gegen alles Fremde,
Nichtmuslimifche, des Fanatismus, den man fälfchlich für ein all-
gemein gültiges Kennzeichen des Islām ausgibt, und der Ausgangs-
punkt jener religiöfen Ausfchreitungen, zu denen der bekannte
Wahhabismus in Hocharabien und Indien gehört.

Die mālikitifche Schule, welche von dem medinenfifchen
Lehrer Mālik ibn Anas gegründet wurde, hält das Banner der mus-
limifchen Tradition hoch. Ihre Bekenner waren ehemals in Anda-
lufien ftark vertreten und find gegenwärtig in Algier, den nord-
afrikanifchen Regentfchaften und Oberägypten am zahlreichften
verbreitet. Die freifinnigfte und von dem ftarr traditionellen Stand-
punkt am weiteften abweichende Richtung vertritt die von dem
Imām Abu Hanafe in Irāk begründete hanafitifche, an Zahl und
Geltung alle anderen überbietende Richtung, zu der fich die offi-
ziellen Kreife bekennen. In der Mitte zwifchen der liberalen und
ftarr traditionellen fteht die fchafi'ītifche Schule, begründet durch
den Imām Schafi'ī, deffen Grab in der Karāfe wir kennen. Vor
der Eroberung Aegyptens durch Selīm war die von ihm gewiefene
Richtung die herrfchende; feitdem fie aber durch die der hanafi-
tifchen Schule anhängenden Türken verdrängt ward, gehört der
oberfte Schëch, wenn der Ausdruck erlaubt ift, «der Rektor» der
Ashar-Hochfchule, ftets der hanafitifchen Richtung an, und das
Gleiche gilt auch von dem Mufti der Nilländer, deffen Ernennung
vor nicht gar langer Zeit der ägyptifchen Regierung überlaffen ward.

Nicht nur in dogmatifchen Anfchauungen und Rechtsfragen,

fondern auch in gottesdienftlichen Gebräuchen gehen diefe vier Richtungen oft weit auseinander, und doch find an den Zentralftellen des Islām alle vier durch Imāme in den Mofcheen vertreten. In der Ashar-Univerfität kann man täglich fehen, wie zur felben Zeit unmittelbar nebeneinander an einer Säule zwei verfchiedenen Riten angehörende Profefforen diefelben Kapitel des kanonifchen Rechts nach den einander widerfprechenden Auffaffungen ihrer Schule interpretiren.

Was Mekka und Medīna für die gottesdienftlichen Gebräuche der Muslimen, das ift die Mofchee el-Ashar für ihre Wiffenfchaft. Sie wird von Gläubigen aller Zungen und Zonen befchickt, und es gibt keine Provinz des Islām, vom marokkanifchen Ufer am atlantifchen Meere an bis hin zu den Infeln des indifchen Archipels, deren Vertreter nicht in diefer Mofchee zu finden wären. Unter den 7695 Studenten, von denen fie im Jahre 1877 befucht ward, waren Hanafiten *) 1240, Schafi'īten 3192, Mālikiten 3240 und Hanbaliten 23.

Da natürlich der Raum der Mofchee eine fo ungeheure Maffe von Studenten nicht faffen kann, fo werden viele Vorlefungen in anderen, der Ashar-Hochfchule benachbarten Gotteshäufern gehalten. Aufser durch die Stiftungen, von denen wir wiffen, wird der Unterhalt der Profefforen und Studenten durch Gefchenke aus denjenigen Gegenden beftritten, deren Jugend die Univerfität zu befuchen pflegt. Die letzten gröfseren Legate verfchrieben ihr der reiche, vor 107 Jahren verftorbene Mofcheen- und Brunnenftifter 'Abd er-Rachmān Kichjā, deffen Grab auch in einem Seitengange der Mofchee befindlich ift, und fpäter (vor 16 Jahren) Rāhib Pafcha, der die fogenannten Riwāk el-Hanafīja, in denen gegenwärtig 135 Studenten ihren Unterhalt finden, ausftattete. Derfelbe fromme Mann forgte dafür, dafs zu den 4000 täglich von dem Minifterium der Stiftungen gelieferten Broden noch andere 500 zur Vertheilung kommen. Auch der frühere Gouverneur

*) Die geringe Zahl der Hanafiten erklärt fich durch den Umftand, dafs die an Hanafiten reichfte Provinz des Islām das von Kairo weit entfernte Mittelafien ift. Die fchafi'itifche Provinz Aegypten und das mālikitifche Nordafrika können leicht ihre Söhne nach Kairo fenden. Unter den gegenwärtig an der Ashar-Mofchee lehrenden 231 Profefforen gehören dem hanafitifchen Ritus 49, dem fchafi'itifchen 106, dem malikitifchen 75, dem hanbalitifchen 1 an.

von Oberägypten, Abu Sultān Pafcha, läfst täglich 200 Brode für
die Studirenden backen. *)

Es ift vielfach behauptet worden, dafs Muhamed 'Ali die
der Ashar-Mofchee gehörenden Stiftungsgelder konfiszirt und zu
eigennützigen Zwecken verwandt habe, und doch kann kein Vor-
wurf ungerechtfertigter fein als diefer, denn der grofse Staats-
mann hat zwar das Eigenthum (die fogenannten «Wakfs») der
Univerfität unter ftaatliche Aufficht geftellt, dafür aber das nicht
unbedeutende Verwaltungsdefizit aus feiner eigenen Kaffe gedeckt.
Mit diefer Steuer glaubte der kühne Reformator, welcher alle
Faktoren des geiftigen Lebens in den Dienft der Staatsidee zu
ftellen beftrebt war, feinen Einflufs auf die Angelegenheiten der
Ashar-Akademie, diefes Bollwerks des alten Geiftes, diefer Welt
für fich, nicht zu theuer zu erkaufen. Und folches Verhältnifs
befteht heute noch fort, denn die Regierung des Chedīw verwaltet
die Stiftungen der Mofchee und opfert beträchtliche Summen, um
fich das Recht zu wahren, wenigftens die äufseren Angelegenheiten
derjenigen Genoffenfchaft zu leiten, welche über die Macht verfügt,
ihren Reformprojekten den gefährlichften Widerftand entgegen zu
ftellen. **)

Weit entfernt, fie zu berauben, unterftützt die Regierung des
Chedīw die ehrwürdige Anftalt mit freigebiger Hand, und auch
das darf ihr als grofses Verdienft angerechnet werden, dafs fie
den Gang des Unterrichts an der Mofchee, wenn auch nicht feiner
äufseren Form nach, fo doch durch die Kontrole über die Be-
fähigung der Lehrenden und Lernenden in eine Art Syftem ge-
bracht hat. An Stelle der urwüchfigen arabifchen Art der Erwer-
bung eines Lehramts ift feit 1871 eine der morgenländifchen Kultur

*) Wir danken diefe Notizen Herrn Dr. Goldziher, der fie feinerfeits der
Güte des trefflichen Reformators des ägyptifchen Schulwefens, Dor Bč, und
des Herrn Baron Franz von Révay fchuldet.

**) Die fämmtlichen Einnahmen der Mofcheeverwaltung betrugen in den
letzten Jahren einfchliefslich der Pachtzinfe für die zu der Mofcheeftiftung
gehörenden Liegenfchaften 275,646.14 türk. Piafter; hingegen die Ausgaben
390,834.28 türk. Piafter. Den Ausfall von 114,888.14 Piaftern hatte das Budget
des Unterrichtsminifteriums zu decken; dabei find die Koften, welche die Ver-
waltung der Mofchee im Minifterium verurfacht (39,449.33 Piafter) bei den
Ausgaben nicht mitgerechnet.

jedenfalls heilfame Examinationsordnung getreten, nach der fich die angehenden Dozenten einer Qualifikationsprüfung in Anwefenheit eines aus fechs den verfchiedenen Riten angehörenden Schēchs zu unterwerfen haben. Die Regierung behält fich das Beftätigungsrecht vor und hat fpäter die Ernannten aus dem dritten in den zweiten und erften Rang der Profefforenwürde zu promoviren. Demjenigen, welcher zu diefem höchften Grade aufrückt, überfendet der Chedīw nach altorientalifcher Gewohnheit mit feinem Ernennungsfermān ein Ehrengewand. Die jüngfte Statiftik der Mofchee weist nur drei Profefforen erften Ranges auf. Die Ueberwachung des gefammten Studienganges liegt dem Mufti der Nilländer ob, welcher zugleich den Titel und Rang des Schēch el-Gāmi' (Rektors der Mofchee) führt und der angefehenfte und einflufsreichfte Mann der muhamedanifchen Gefellfchaft in Kairo genannt werden darf. Der jetzige Mufti ift der Schēch 'Abbāsī, ein würdiger, gelehrter Greis mit dem Beinamen el-Mahdī, d. i. «der recht Geleitete», ein interefſantes Epitheton, welches Konvertitenfamilien häufig führen und welches jüngft auch von dem falfchen Propheten im Sudān angenommen und berühmt gemacht worden ift. Der Vater des mit dem Beinamen el-Mahdī gezierten Mufti ift in der That ein Konvertit, und zwar ein hervorragender jüdifcher Gelehrter gewefen, deſſen Uebertritt in den fynagogalen Kreifen Kairo's feinerzeit grofses Auffehen erregte. Der Vorgänger 'Abbāsī's, der jedenfalls noch vor wenigen Jahren lebende Muftafa el-'Arūsī, ein tief unterrichteter und liebenswürdiger Greis, hat mehrere wiffenfchaftliche und dichterifche Werke verfafst und verlor feine Ehrenftelle in Folge eines Zufammenftofses mit den Ulama's in Sachen des Code Napoléon. 'Abbāsī's Stelle (er wirkt feit 1871) ift eine der beftdotirten in Aegypten, denn fie bringt ihren Inhabern ein jährliches Einkommen von 1730 ägyptifchen Pfunden (etwa 36,000 Mark) und macht ihn zum Bewohner eines herrlichen altarabifchen Palaftes. Es ift alfo leicht zu begreifen, dafs der feinen Knaben fegnende Aegypter gerne fagt: «Allah möge Dich dereinft zum Schēch el-Gāmi' werden laffen.»

Um Vieles geringer find die Befoldungen der Profefforen, deren Gehalt monatlich 500 Piafter nicht überfteigt; doch bietet fich ihnen als Imām, Prediger, Mufti und in der Verwaltung mancher Nebenerwerb; auch haben fie an den Brodfpenden Theil.

Dennoch ift das äufsere Leben eines Lehrers dritter Klaffe an der erften Hochfchule des Islām ein höchft armfeliges. Dr. Goldziher hatte Gelegenheit, fich in ihren Behaufungen zu überzeugen, dafs diefe eifrigen und wahrhaft edlen Männer, obwohl fie mit keinem formellen Gelübde der Armuth prunken, wahre Repräfentanten der dem Stifter des Islām zugefchriebenen Devife find: «Fakrī Fachrī,» d. h. «Meine Armuth ift mein Stolz.»

Während auf das Profefforenthum der Mofchee manche Form des modernen europäifchen Hochfchulenwefens übertragen worden ift, erinnert die Studentenfchaft in ihrer Eintheilung an die Sonderung nach «Nationen» in deutfchen Univerfitäten zur Zeit des Mittelalters. Das Leben der Hörer der Mofchee ift im ftrengften Sinne das der landsmannfchaftlichen Collegia, verbunden mit einem für uns Europäer höchft merkwürdigen Internat. Es befinden fich nämlich in den Nebenflügeln und Anbauten der Mofchee die fogenannten Riwāks oder Gezelte. In ihnen haben die Studenten nach Landsmannfchaften ihre befcheidenen Quartiere; aber fie find freilich für die ungeheure Zahl der Hörer zu eng geworden, und fo kommt es, dafs die Wohlhabenderen aufserhalb der Anftalt Privatwohnungen fuchen, an denen es auch in ihrer Nähe nicht fehlt. Es gibt gegenwärtig 41 Riwāks und Hārāt (Strafsen), d. h. durch Scheidewände nicht gefonderte Abtheilungen der Mofcheeräume. Der bevölkertfte Riwāk (mit 1402 Studenten) ift der der Oberägypter. Unter den am beften gefüllten nennen wir noch beifpielsweife den Riwāk el-Fafchnīje aus der ägyptifchen Provinz Beni Suēf mit 703 und den Riwāk der Studirenden aus Tebrīs mit 116 Gäften. Es verfteht fich von felbft, dafs die entlegeneren Bezirke des Islām durch eine kleinere Anzahl von Studenten vertreten find; fo Bagdād mit 1, Indien mit 7, die beiden heiligen Städte mit 8 und Dar-Fur mit 6. 1871 gab es 6 Studenten aus Java, die aber feit 1875 die Anftalt verlaffen haben. Mehrere unter den Riwāks werden nicht nach landsmannfchaftlichen, fondern nach allgemeinen Geflichtspunkten unterfchieden; fo befitzen die Hanbaliten einen befonderen Riwāk mit 23, die Blinden einen anderen mit 205 Studenten, welche fich feltfamerweife feit Jahrhunderten durch Fanatismus und wildes Betragen einen üblen Namen erworben haben. Ein befonderer Riwāk fteht denjenigen Studenten offen, für deren Heimat kein eigenes «Gezelt» in der

Mofchee-Akademie eingerichtet ift. Es zählt gegenwärtig nicht weniger als 897 Infaffen.

Im Ganzen genommen hat die Statiftik der Univerfität bis vor Kurzem eine Zunahme ihres Befuches aufzuzeichnen gehabt.

1871 hatte fie 314 Profefforen und 9668 Schüler,
1873 321 „ „ 10,216 „
1876 325 „ „ 11,095 „
1877 hingegen nur 231 „ „ 7695 „

Die Urfache diefer Abnahme an Lehrkräften (94) und Lernenden (3400) liegt keineswegs in der Verminderung des Intereffes für die religiöfe Wiffenfchaft in der muslimifchen Bevölkerung, fondern lediglich in dem alten aber wahren: «Inter arma silent Musæ.» Der ruffifch-osmanifche Krieg hatte die gefammte Jugend des Islām zu den Waffen gerufen und es den Bewohnern grofser Provinzen zur Unmöglichkeit gemacht, ihre Söhne nach Aegypten zu fenden. In allerjüngfter Zeit foll die Frequenz der Univerfität — und zwar wiederum in Folge äufserer Umftände — noch mehr abgenommen haben; aber ihre Bedeutung unter den Muslimen ift die alte geblieben und der Aufruf, welchen die Ulama's von el-Ashar am 29. September 1883 gegen den Mahdi, der in demfelben als «falfcher Prophet» hingeftellt wird, erliefsen, hat grofsen Einflufs auf die Anficht und Stimmung der Aegypter geübt.

Kairo.

Aus dem Volksleben.

er den Charakter einer Nation kennen zu lernen wünfcht, der nehme Theil an ihren Beluftigungen und beobachte fie bei ihren Feften, den öffentlichen und häuslichen, den frohen und fchmerzlichen. Diefer Rath follte von denjenigen Beobachtern des Völkerlebens am meiften beherzigt werden, denen es obliegt, das eigenartige Sein und Handeln von orientalifchen Bürgerverbänden zu befchreiben, unter denen es dem andersgläubigen Fremden nur in den feltenften Fällen geftattet ift, in das Haus, faft niemals aber in die Familie Einlafs zu erlangen. Bei den öffentlichen Beluftigungen wird fozufagen die Strafse zum Feftfaal, kehrt fich das innerliche Leben des orientalifchen Haufes mehr nach Aufsen. An ihnen Theil zu nehmen und aus ihnen Gewinn zu ziehen, ift Jedem geftattet, der rüftige Füfse, Augen zum Sehen und Ohren zum Hören befitzt. Um zu den Familienfeften Zutritt zu erlangen, gehört freilich mehr; vor allen Dingen das Wohnen mitten unter den Eingeborenen, ein vertrauter Verkehr mit ihnen, welcher fich gewöhnlich nur dadurch gewinnen läfst, dafs man, fei es als Vorgefetzter, fei es als Mitarbeiter, ihre Thätigkeit theilt und volle Vertrautheit mit ihren Sitten und ihrer Sprache erlangt hat. All diefen Anforderungen hat die Perfon unferes lieben Freundes, des leider zu früh verftorbenen vizeköniglichen Bibliothekars Dr. Spitta aus Hildesheim, entfprochen, und feiner Güte verdanken wir denn auch mehrere Notizen, durch welche das in Kairo Selbftgefehene und Erforfchte theils berichtigt, theils ergänzt werden konnte.

372

1. Das Haus.

Wir begeben uns nicht zu einem älteren Mamlukenpalaſte, fondern laſſen uns in das Haus eines wohlhabenden Arabers aus dem Handelsſtande einführen und nehmen mit Erſtaunen wahr, wie einfach und fchmucklos die der Strafse zugekehrte Seite desſelben iſt. Im unteren Stockwerke fehen wir gar keine oder doch nur kleine, ſtark vergitterte Fenſter, und weiter nach oben hin die uns bekannten Maſchrebrjen-Erker. Die fchmale Hausthür iſt feſt verfchloſſen, und öffnet fie ſich, fo ſieht man nichts als einen unfcheinbaren Gang mit dem Sitz des Thürhüters, eines alten, zuverläſſigen Mannes, der felbſt bei Nacht auf feinem Lager von Palmenzweigen feinen Platz am Eingang des Haufes hütet. Einem Einblick in die Wohnung wird forgfam vorgebeugt, denn des Arabers Heim iſt fein ängſtlich gehütetes Heiligthum, und wie reich das Innere deſſelben auch ausgeſtattet fein mag, nach Aufsen hin muſs es möglichſt einfach erſcheinen. Diefe Vorfichtsmafsregel verdankt der Mamlukenzeit, in der jeder Bürger fich hüten mufste, das Auge der gewaltthätigen Machthaber auf fich zu ziehen und ihre Habfucht anzuregen, ihren Urfprung. Hölzerne Figuren, Malereien, Sprüche oder ausgeſtopfte Thiere über den Pforten, an mehreren ganze Krokodile und an einer, in der Nähe des Hôtel du Nil, fogar ein ausgeſtopftes Elephantchen, follen böfe Einflüſſe von den Bewohnern fern halten. — Der in das Innere leitende Gang führt felten geradenwegs in den Hof, denn ihn foll Niemand von der Gaſſe aus überfehen. Der Thürhüter führt uns, nachdem er die Frauen, die kreifchend vor dem nahenden Mannsbilde fliehen, gewarnt hat, in diefen vom blauen Himmel überdachten und in anderen Häufern hübfch bepflanzten Raum, in dem leichte Ruhebänke umherſtehen. Ein Diener hebt foeben den Eimer aus dem Ziehbrunnen, welcher nur falziges, zu Reinlichkeitszwecken verwendbares Waſſer fpendet. Wir fchreiten an ihm vorbei, denn wir wünfchen den Herrn des Haufes zu fprechen, und werden nun, da es Sommer iſt, einige Stufen hinauf in eine nach Norden hin geöffnete Halle geführt, deren Decke von Säulen getragen wird. Wir laſſen uns auf einem Diwān nieder, aber bald erfcheint ein junger Eunuch, der uns auffordert, ihm in die Mandara, das eigentliche Wohn- und Empfangszimmer des Herrn, zu folgen.

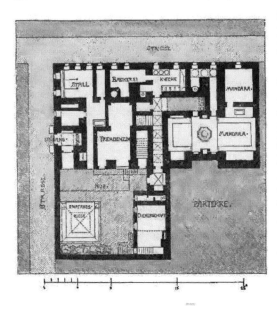

PLAN EINES ARABISCHEN HAUSES IN KAIRO.

Sie liegt im erften Stock (oft freilich auch zu ebener Erde), und unfer Führer ftreift, nachdem er fie mit uns betreten, die Schuhe ab, denn es gilt für eine fränkifche Unfitte, den fauberen Boden der Zimmer mit dem Staub der Strafse zu befchmutzen. Wir erwidern den Grufs des Hausherrn, indem wir Stirn, Mund und Bruft mit der Hand berühren und ihm fo in fymbolifcher Weife verfichern, ihm gehöre unfer Denken, unfere Rede und unfer Herz. Der Raum, in dem wir uns befinden, ift reich ausgeftattet und entfpricht völlig feinem Zweck. Er ift kühl, geräumig und die fenfterlofeNifche

in feinem Hintergrunde wie gemacht zu unbelaufchtem Gefpräch. Die Mitte des Fufsbodens ift vertieft, mit fchöner Marmormofaik ausgelegt und feucht von dem Wafferftaube, den ein zierlich gearbeiteter Springbrunnen, Kühlung fpendend, ausftreut. Wir halten uns auf dem höheren Theile des Saales, dem mit Teppichen belegten Liwän, wo weiche Diwäns zur Ruhe laden, und freuen uns während der Unterhaltung mit unferem Wirthe an dem reich ornamentirten Plafond, den bunten Muftern der Fayencekacheln, mit denen die unteren Theile der Wände fournirt find, den gefchnitzten Eta-

geren, auf denen mancherlei fchön gearbeitetes Geräth zu fehen ift, und dem ausgelegten Holzwerk der Thüren. Diefer Raum ift fehr luftig und hoch, aber die ihm benachbarten Nebenzimmer find es um fo viel weniger, dafs noch ein Mittelftock für die Dienerfchaft, deffen Decke mit der der Mandara in

PLAN EINES ARABISCHEN HAUSES IN KAIRO.

einer Ebene liegt, über ihnen Platz findet. In die Räume des Harem ift felbft den nächften Freunden des Hausherrn der Eintritt verfagt. Harim oder Haram bedeutet urfprünglich etwas «Verbotenes», «Unantaftbares», und das Haus ift für den Orientalen im wahren Sinne des Wortes ein Heiligthum.

Wenn wir Europäer hören, der Hausherr weile im Harem, fo denken wir uns darunter gewöhnlich etwas ganz Verkehrtes, denn diefer Befcheid bedeutet weiter nichts, als dafs fich der Gefuchte in den Schoofs feiner Familie zurückgezogen habe, in jenes Afyl, wohin ihm keine Sorge und Plage des gefchäftlichen

Lebens folgen darf, wo er fich ganz und ungeftört dem Gefühle
der Ruhe und dem ftillen Glücke feiner Häuslichkeit hingeben
kann. Wer einmal längere Zeit im Orient gelebt hat, der lernt
diefs Gefühl für die Heiligkeit des Haufes und die Nothwendigkeit
deffelben begreifen; man mufs eben einen Ort haben, wohin der
Lärm vom Markte des Lebens nicht dringen kann, — und diefer
Ort, wo dem Vater und Gatten feine Kinder entgegenfpringen
und wo er feine Frauen, die niemals an feinen gefchäftlichen
Sorgen Theil haben, findet, ift der Harem, deffen Bewohnerinnen,
fo unwürdig ihr, neben der Kinderpflege, dem Putz, der Wafferpfeife
und nichtigen Vergnügungen gewidmetes Leben ihren europäifchen
Schweftern auch fcheinen mag, fich keineswegs als Gefangene
fühlen und häufig ihren Befucherinnen aus unferen Gefellfchafts-
kreifen verfichert haben, dafs fie nicht mit ihnen taufchen würden.
 Aus dem Munde und der Feder einer vortrefflichen arabifchen
Dame, der Tochter des Sultans von Zanzibar, welche das arabifche
und europäifche Frauenleben gründlich kennt, haben wir noch jüngft
gehört, dafs das Haremleben das Gemüth der morgenländifchen
Frau keineswegs arm läfst und ihr manchen ftillen Reiz gewährt,
von dem unfere Damen aus den befferen Ständen nichts wiffen.
 Der Harem pflegt in einem der oberen Stockwerke zu liegen
und fein Hauptgemach, die Kā'a, ift ähnlich eingerichtet wie das
Empfangszimmer; ja in wohlhabenden Häufern noch reicher als
diefes. Ueber der Durkā'a genannten Vertiefung mit dem Spring-
brunnen wölbt fich eine Kuppel, und ift das Haus an einer Strafse
gelegen, fo geftatten durchbrochene Mafchrebījen den Frauen, ohne
felbft gefehen zu werden, das Leben auf der Gaffe zu beobachten.
Mit fchönen Stoffen überzogene Diwāns und koftbares Geräth
von Metall und Porzellan pflegt die Etagèren an den Wänden
der Haremräume zu fchmücken, zu denen vom Hofe und von
den Gemächern des Hausherrn aus eigene Treppen führen. Wohl
die fchönfte altarabifche Kā'a hat fich im Haufe des Schēch Sādāt
erhalten. Sie kann denen zum Vorbilde dienen, welche fich in
Europa ein «ftilvolles» arabifches Zimmer einzurichten wünfchen.
Wie gut diefs möglich ift, wird Jeder zugeben, dem es vergönnt
war, das Atelier unferes lieben Freundes Frank Dillon in London,
welchen viele Reifen in Aegypten heimifch gemacht haben, zu
befuchen. Sehr glückliche Anpaffungen des arabifchen Stils an

die Bedürfniffe der Europäer find in Kairo von den Architekten
Franz Bë und Ambroife Baudry ausgeführt worden. Dort ift auch
ein Kunfttifchler, Herr Parvis aus Turin, thätig, welcher nach
Modellen aus der Chalifenzeit und auf Grund des liebevollften
Studiums der arabifchen Ornamentik Möbel in faracenifchem Stil
herzuftellen weifs, die auf allen Weltausftellungen die Bewunderung
der Kenner erregt haben; aber diefe forgfältig ausgeführten Ge-
räthe find theuer, und fo ziehen es die Kairener vor, die alten
ftilvollen Ausftattungen ihrer Häufer durch billige Schränke und
dergleichen, welche aus Frankreich, Deutfchland oder Italien
kommen, zu verderben. Die koftbaren Möbelftoffe von früher
find ohnehin längft durch Fabrikate aus England, Oefterreich
und Deutfchland (befonders Sachfen) verdrängt worden. — In den
Hinterräumen des Haufes liegen die Küche und Wirthfchaftsräume,
zu denen häufig eine Mühle und Bäckerei gehören. Verfuchen
wir es, uns Zutritt zu den Höhepunkten des Lebens in einem
folchen Haufe zu verfchaffen, und fehen wir zu, wie der Befitzer
zu feiner Gattin gelangt, in welcher Weife er aus dem Schoofse
der Seinen fcheidet und wie er als Muslim mit feinen Glaubens-
genoffen die hohen Fefte feiert, den Ramadänmonat verlebt und
feine Theilnahme an den Schickfalen der Mekkapilger bekundet.

2. Heirath.

Es ift allgemein üblich, dafs der Jüngling, fobald ihm der
Bart fprofst und er feinen Unterhalt zu verdienen verfteht, fich
einen Haushalt gründet. Da man im Ganzen einfacher und an-
fpruchslofer zu leben pflegt als in Europa, und man hier auch
mit Wenigem leichter auskommt als dort, fo ift diefs Ziel leicht
zu erreichen, und es gibt wenige Zwanzigjährige, welche nicht
Gatten und Väter find. Jeder Arbeitsfähige, der kein Ehebündnifs
eingeht, fetzt fich der Gefahr aus, für einen Strafsenläufer und
lockeren Gefellen gehalten zu werden. Das Gefunde und Natür-
liche diefer Gewohnheiten und Anfichten leuchtet ein. Gewifs,
es liegt uns fern, die Sittlichkeit der Muslimen rühmen oder die im
Ganzen höchft verwerfliche Vielweiberei vertheidigen zu wollen,
aber wir können doch nicht umhin, ihrem Familienfinn und häus-
lichen Leben alles Gute nachzufagen.

Das ftille Glück, welches der Kairener in feinem Harem
fucht und auch zu finden pflegt, kennen wir und werden es ihm
nicht verdenken, wenn er früh nach einer eigenen Häuslichkeit
ftrebt und feine Verwandten anhält, ihm eine folche zu ver-
fchaffen. Freilich ift für ihn die Wahl einer paffenden Frau weit
weniger leicht, als uns Europäern bei dem freien Verkehr zwifchen
Mädchen und Jünglingen. Man bedenke, dafs der Heirathsluftige
feine Zukünftige als Braut niemals zu fehen bekommt. Er mufs
unter allen Umftänden die Hülfe einer Vermittlerin, der in taufend
Liebesgedichten befungenen Chatbe (Werberin), in Anfpruch neh-
men. Diefe macht als feine Gefandtin Befuche bei den Familien,
welche heirathsfähige Töchter befitzen, und es fehlt ihr dazu,
auch wenn fie nicht, wie die meiften ihres Gleichen, mit Schmuck-
fachen handelt, niemals an Vorwänden. Der Zweck ihrer Vifite
wird fchnell durchfchaut, und die Mütter bemühen fich nun, ihre
Küchlein dem kritifch prüfenden Auge der Befchauerin in möglichft
günftigem Lichte erfcheinen zu laffen. Das Refultat ihrer Be-
mühungen wird von der Chatbe, fobald fie etwas Paffendes gefun-
den zu haben meint, dem heirathsluftigen Jünglinge und feiner
Familie ohne Säumen mitgetheilt, die Mutter, Schwefter oder
irgend eine andere nahe Verwandte des Heirathskandidaten fucht
fich mit eigenen Augen von der Treue des Berichts der Werberin
zu überzeugen, und wenn fie befriedigt heimkehrt, fo entfchleiert
die Chatbe den längft errathenen Zweck ihrer Befuche und hält
für den Jüngling förmlich um die Hand der fchönen 'Aïfcha, oder
wie die Begehrte fonft heifsen mag, an. Die Eltern der Letzteren
geben, ohne fich lange zu befinnen, ihre Zuftimmung, denn fie
wufsten ja, was die Werberin wollte, und hätten fie heimgefandt,
wenn ihnen ihr Antrag ungenehm erfchienen wäre. Die Braut
felbft wird kaum gefragt, und obgleich fie berechtigt wäre, fich
zu weigern, fo gehört doch ein Widerfpruch ihrerfeits zu den
feltenften, ja faft undenkbaren Dingen. Und warum follte fie den
Mann nicht begehrenswerth finden, deffen Vorzüge ihr die Chatbe
mit fo glühenden Farben fchildert? Vielleicht hat 'Aïfcha ihren
Zukünftigen doch fchon als Knaben gefehen. Diefs ift freilich
nur dann möglich gewefen, wenn er ihr Vetter ift, ein freilich
recht häufig vorkommender Fall, denn unter den Arabern gilt die
Ehe mit «der Tochter des Oheims» für befonders günftig und

ehrenvoll. Bei den Fellachen und Aermeren, deren Töchter mit arbeiten müffen und darum nicht zurückgezogen leben können, wählt der Mann fich natürlich feine Frau nach eigener Anfchauung, jedoch felten ohne Hülfe einer Vermittlerin.

Haben fich die beiden Familien im Allgemeinen geeinigt, fo beginnen die befonderen Verhandlungen zwifchen dem Bräutigam und dem Vater oder Vormunde 'Aïfcha's, und zwar handelt es fich zunächft um den Brautfchatz. Der Verlobte mufs nämlich feiner zukünftigen Frau eine beftimmte Summe feftfetzen, von der er ihr gewöhnlich zwei Drittel fofort auszahlt, den Reft aber zurückbehält und ihr nur im Falle der Scheidung einhändigt. Von dem empfangenen Gelde beftreitet die Familie der Braut ganz oder theilweife die Ausfteuer, welche fie ihrem Manne zubringt; von einem Kauf des Mädchens von den Eltern kann keine Rede fein; ja die vermögensrechtliche Stellung der Frau ift durchaus frei und unabhängig von der des Mannes und wird durch Sitte und Gefetz gleich nachdrücklich gefchützt. Es geht leider bei der Beftimmung der Höhe des Brautfchatzes felten ohne arges Feilfchen ab; aber hat man fich in Hinficht auf ihn geeinigt, fo ift die gröfste Schwierigkeit überwunden und der Ehekontrakt, der, obgleich man ihn «das Buch» nennt, durch eine mündliche Erklärung vor einer obrigkeitlichen Perfon und Zeugen rechtliche Kraft gewinnt, wird abgefchloffen. An einem der folgenden Tage gegen Mittag begibt fich der Bräutigam mit zwei Freunden in das Haus feiner Erwählten, wo ihn fein Schwiegervater ebenfalls mit zwei Zeugen und einem Fikīh (Korängelehrter) erwartet. Gewöhnlich wird die Gefellfchaft durch Freunde beider Familien, unter denen fich natürlich keine Frau befinden darf, vergröfsert. Nachdem man die Fātichâ (das erfte Kapitel des Korän) gebetet hat, nennt der Verlobte die feftgefetzte Höhe des Brautfchatzes. Hierauf knieen er und fein Schwiegervater in der Mitte der Anwefenden auf einem Teppich einander gegenüber, faffen fich gegenfeitig bei der rechten Hand, ftrecken die Daumen in die Höhe, drücken fie gegeneinander und laffen in diefer Stellung den Fikīh, nachdem er ein Tuch über die verbundenen Hände gelegt hat, erft eine kurze Rede halten, die aus wenigen Korānfprüchen zu beftehen pflegt, und dann die fehr einfache Verlobungsformel ausfprechen. Endlich nimmt man gemeinfam ein Mahl ein, die

Zeugen werden von Seiten der Braut befchenkt, und der Verlobte
verehrt dem Fikīh ein Tafchentuch, in deffen einen Zipfel ein
Goldftück eingeknotet ift.

Hiemit wäre die Ehe rechtsgültig gefchloffen, und es bleibt
nur noch übrig, die Braut dem Bräutigam zuzuführen, fie ihm
«anzutrauen». An dem fchönen Fefte der «Einzugsnacht» nehmen
alle Freunde und Nachbarn Theil, und auch wir befinden uns
unter den Gäften. — Zwifchen der Verlobungs- und Vermählungs-
feier verrinnt längere oder kürzere Zeit, je nach der Gröfse der
zu befchaffenden Ausfteuer, und diefe bietet den Reichen günftige
Gelegenheit zur Entfaltung des gröfsten Luxus; ja es haben
orientalifche Fürften ihren Töchtern Ausfteuern gegeben, die ihres
beifpiellofen Glanzes wegen von den arabifchen Gefchichtsfchreibern
mit in's Einzelne gehender Genauigkeit befchrieben worden find.
Auch der abgefetzte Vizekönig Isma'il hat, als er feine Töchter
verheirathete, fich ganz als Morgenländer gezeigt. Unfere Be-
kanntfchaften erftrecken fich nicht in fo hohe Sphären, fondern
befchränken fich auf den mittleren Bürger- und Beamtenftand,
welcher in feinen Anfprüchen befcheidener ift, in deffen Kreifen
fich aber die alten Gebräuche charakteriftifcher und unverkümmerter
erhalten haben, als unter den Reichen, bei denen fie durch Luxus
und die Sucht nach Fremdem verdunkelt werden. Begreiflicher-
weife find die Feftlichkeiten für die beiden Gefchlechter getrennt,
und es ift gerecht und billig, dafs bei einer Hochzeitsfeier die
Frauen reichlicher bedacht werden, als die Männer. Wir müffen
daher, bevor wir es uns felbft unter den Gäften gefallen laffen,
etwas aus den geheiligten Gemächern des Harem zu erfahren
fuchen.

Dort find die Luft und Freude fchon geftern eingekehrt. Die
in förmlicher Weife eingeladenen Freundinnen und Bekanntinnen
haben fich bei der Braut eingefunden, um fie feierlichft in's Bad
zu begleiten. Man hat diefen Gang, der den offiziellen Namen
«Badeprozeffion» führt, nach althergebrachter Weife zu Fufs unter-
nommen und die jetzt bei den Arabern fo beliebt gewordenen
europäifchen Wagen verfchmäht. Langfam, langfam und in den
belebten Strafsen oftmals zum Stillftand gezwungen, legt man den
weiten Weg, welcher den Betheiligten doch zu kurz erfcheinen
will, zurück. Den Zug eröffnen arabifche Mufikanten mit kleinen

Handtrommeln, Flöten und einer Klarinette. Dann folgen die
verheiratheten Frauen, welche in ihren fchwarzen feidenen Mänteln
den Fledermäufen gleichen. Hinter ihnen gehen die jungen
Mädchen in weifsen Hüllen, und ihnen auf dem Fufse folgt die
Braut felbft. Sie ift fo feft und forgfam in einen rothen Kafchmir-
fhawl eingewickelt, dafs man kaum die gröbften Umriffe ihrer
Geftalt zu erkennen vermag. Als einzigen Schmuck trägt fie auf
dem Haupte ein glänzendes goldenes Krönchen. Zwei Frauen
aus ihrer Verwandtfchaft fchreiten an ihren beiden Seiten würdevoll
hin. Halb über, halb hinter ihr fchwebt ein Baldachin von hell-
rothem Zeuge, der an vier Stangen getragen wird, von deren
Spitzen geftickte Tücher im Winde wehen. Den Schlufs machen
wiederum einige Mufikanten. Mit befonderem Behagen hält diefer
Zug von Zeit zu Zeit an, um den Bewohnern der Strafsen, durch
die er fich bewegt, einen rechten Ohrenfchmaus zu bereiten, und
verfchwindet fchliefslich in dem für heute ganz gemietheten Bade,
über deffen Thür nun, zum Zeichen, dafs es von Frauen benutzt
wird, ein Tuch befeftigt worden ift. — Im Bade gibt man fich
zwanglos dem Vergnügen hin, und nachdem man, fauber und
erfrifcht, fich in weifse Laken gehüllt hat, ruht man von den
Strapazen, welche ein orientalifches Bad auferlegt, aus, geniefst
heifsen Kaffee, raucht würzige Cigarretten und laufcht den
Sängerinnen, die fchöne Lieder von Liebe und Sehnfucht, von
der Befriedigung des lange gehegten Wunfches und vom Glücke
der Ehe zum Vortrag bringen. In Oberägypten werden wir diefen
Künftlerinnen wieder begegnen und mehr von ihnen zu berichten
haben.

Nachdem man fich wieder angekleidet hat, folgen Spiele, an
denen fich Alles mit Eifer betheiligt, und das fröhliche Lachen
der Mädchen und Frauen dringt oft bis auf die Strafse hinaus.
Mehrere Stunden werden fo im Bade verbracht; dann begibt fich
der Zug in derfelben Ordnung wie auf dem Herwege nach Haufe
zurück zum gemeinfchaftlichen Mahle, bei dem es wiederum nicht
an Mufik und Gefang fehlen darf. Wenn die letzte Schüffel ab-
getragen ift, nimmt die Braut ein ftarkes Stück Henna-Pafte in
die Hand, und all ihre Gäfte ftecken eine gröfsere oder kleinere
Goldmünze hinein. Endlich läfst fie fich mit dem bekannten
Färbemittel Hand- und Fufsnägel kunftgerecht röthen und ver-

abfchiedet ihre Freundinnen, welche den Reft der Henna unter
fich vertheilen.

Der Vormittag des folgenden Tages wird Toilettenkünften
gewidmet, die bei den orientalifchen Damen gewifs nicht weniger
Zeit und Sorgfalt in Anfpruch nehmen, als bei den europäifchen.
Gegen Mitte des Nachmittags erfcheinen die Wagen und Kameele,
der noch nicht fortgefchaffte Reft der Ausfteuer wird auf die
letzteren geladen, die Braut befteigt mit drei ihrer nächften Ver-
wandtinnen einen mit einem rothen Shawl dicht verhängten Wagen,
die übrige Gefellfchaft, Frauen und Kinder, werden neben- und
übereinander in andere Fuhrwerke geprefst, und der Zug geht ab
nach dem Haufe des Bräutigams. Mufikanten, die auf europäifchen
Blechinftrumenten arabifche Melodieen blafen — eine verab-
fcheuungswürdige und ohrenzerreifsende Neuerung! — begleiten
die Braut. Weithin hallend donnert die grofse Pauke dazwifchen
und «Allah!» rufen bewundernd die vorübergehenden Kairener.
Trotz Wagen und Trompeten, diefen unberechtigten Eindringlingen,
hat man zwei althergebrachte typifche Perfonen nicht vergeffen:
die beiden halbnackten Ringer und den Mann mit dem Waffer-
fchlauche. Bei jedem Haltpunkte der Prozeffion geben die Erfteren
dem Publikum, welches oft fo maffenhaft herbeiftrömt, dafs es
den Fufsgängern den Weg verfperrt, einen Scheinkampf zum
Beften, bei dem die kräftig ausgebildeten Muskeln ihres Oberkörpers
fchön hervortreten. In anderer Weife zeigt der Sakka feine Kräfte.
Er trägt feinen mit Waffer und Sand gefüllten, mehrere Centner
fchweren Schlauch, den er fich fchon am frühen Morgen auf-
geladen, auf dem Rücken und fchreitet mit diefer Bürde in zier-
licher Weife vor- und rückwärts, indem er bald den einen, bald
den anderen Fufs voranfetzt, bald auf dem einen und bald auf
dem anderen Beine fteht; fürwahr bei der Laft, die er tragen mufs,
keine leichte Aufgabe! Als dritte typifche Perfönlichkeit begleitet
die Hochzeitszüge oftmals der Stocktänzer, welcher auch auf dem
Kopfe zu ftehen verfteht, gewöhnlich aber mit würdevoll tragifchem
Geftchtsausdruck vor- und rückwärts fchreitend, den langen Stab
in feiner Hand wundervoll gefchickt zu fchwingen und zwifchen
den Fingern zittern und fich drehen zu laffen weifs.

Endlich wird das Haus des Bräutigams erreicht, welches die
Damen und die von den Kameelen abgeladenen Ausftattungsgegen-

ftände aufnimmt und vor dem die Strafse mit grün und rothem
Zelttuch, an dem Lampen und Laternen aufgehängt find, überfpannt
zu fein pflegt. Unter folchem improvifirten Dache hat man hohe
Holzbänke für die zahlreich erwarteten männlichen Gäfte aufgeftellt,
und auch wir fetzen uns auf einer folchen nieder, laffen uns
Kaffee und Cigarretten reichen und mifchen uns in die Unter-
haltung, welche lebendiger und immer lebendiger wird. Eine folche
weifs der Orientale fo hoch zu fchätzen, dafs er ein gefchickt
geführtes Gefpräch jedem anderen Genuffe vorzieht.

Schon in der Chalrfenzeit wufste man ein feines, gut an-
gebrachtes Wort ganz zu würdigen. Es bewirkte die Begnadigung
des Verbrechers, verföhnte den ergrimmten Fürften und fchützte
die verfolgte Unfchuld. Und auch jetzt noch, in den Zeiten des
Niederganges der alten muslimifchen Kultur, ift es intereffant und
genufsreich zu beobachten, welche Sorgfalt felbft der gemeine Mann
auf feine Rede verwendet, wie gefchickt Converfation geführt
wird, wie geiftreich und pointirt man Gefchichten erzählt und
mit welcher Wonne die Araber ihre Gefpräche geniefsen und die
gefprochenen Worte wie Feinfchmecker auskoften. Sie find in
diefer Hinficht ficher das geiftreichfte Volk der Welt, und unter
den Hochzeitsgäften befinden fich einige ältere Schēchs, denen
auch wir mit wahrem Genuffe zuhören.

Der Bräutigam, welcher fich am Vormittage durch eines von
jenen dem Orientalen fo wohlthätigen Bädern in erhitzter Luft
und warmem Waffer, dem eine Knetung der Muskeln des Körpers
und angenehme Raft in reinen Laken folgt, geftärkt hat, wandelt
in einfacher Kleidung unter den Gäften umher, begrüfst jeden und
geht dabei ganz in den Pflichten eines liebenswürdigen Wirthes
auf. Gegen Sonnenuntergang wird das Mahl aufgetragen, an dem
die Gefellfchaft in Gruppen Theil nimmt. Jede derfelben läfst
fich um ein etwas erhöht aufgeftelltes, grün lackirtes, grofses
rundes Theebrett auf den Teppich nieder und langt munter mit
den Händen nach den in der Mitte aufgeftellten Schüffeln. Sobald
man an der einen fich gefättigt hat, wird eine andere an ihre
Stelle gefetzt, fo dafs wir uns im Ganzen mit zehn bis zwölf
Gängen abzufinden haben. Vor jedem der Effenden liegt ein
Brodkuchen, von dem man fich bei den weicheren Speifen ein
Stück abbricht, um mit ihm als Löffel zu hantiren. Saure Salate

reizen in den kurzen Zwifchenpaufen den Appetit von Neuem. Als einziges Getränk bei diefer fchweren Sättigungsarbeit haben wir Waffer erhalten, darum munden der treffliche Kaffee und die Cigarretten doppelt gut, mit denen man uns labt, nachdem wir nach orientalifcher Sitte Geficht und Hände mit Waffer und Seife, die uns in fchön geformten Gefäfsen gereicht werden, gründlich abgewafchen haben.

Zwei Stunden lang hat die durch nichts Bemerkenswerthes unterbrochene Schmauferei gedauert; jetzt vermifchen fich die Laute des Sikr mit den aus den Frauengemächern herunter-klingenden Tönen des Kānūn und dem Gefang einer weiblichen Stimme, das bunte Zelttuch wird mannigfach und wechfelnd von den leife hin- und herfchaukelnden Lampen beleuchtet, und die Strafse hinunter zieht ein frifcher Nachtwind und umweht erquickend Lippe und Wange. Kurz bevor die Stimme des Mu'eddin zum Nachtgebete ruft, verfchwindet der Bräutigam auf kurze Zeit, Pechpfannen und Lichter werden angezündet und eine Anzahl Freunde hält fich bereit, den Jungvermählten in die Mofchee zu begleiten, wofelbft er das vorgefchriebene Gebet halten will. Nach einiger Zeit erfcheint er, feftlich gekleidet, und entfernt fich mit feinen Gefährten, denen Mufikanten voranfchreiten. Wir bleiben mit anderen Gäften zurück. Eine volle Stunde hat der Betgang gedauert, denn es gilt nicht für anftändig, fich auf dem Rückwege fehr zu beeilen; vielmehr macht man mehrmals Halt, um dem Sänger zu laufchen, der das junge Paar im Liede preist.

'Aïfcha hat feit der Ankunft im Haufe ihres Gatten ftumm und mit niedergefchlagenen Augen dagefeffen, denn fo verlangt es die Sitte. Ihre Freundinnen und Verwandten umgeben fie, reden eifrig auf fie ein und ftellen ihr vor, wie fie nun Vater und Mutter verlaffe, um ganz ihrem Manne anzugehören; aber fie darf kein Wort erwidern. Allmälig entfernen fich die weiblichen Gäfte, bis auf die Belläne genannte Frau, welche ihr geftern und heute als Kammerzofe gedient hat, und ihre Mutter und Schwefter. Auch die Letzteren verlaffen fie nun. Zitternd und verfchämt bleibt 'Aïfcha mit der Belläne allein zurück. Jetzt deckt die Zofe einen Shawl über das Haupt des Mädchens, gibt ein Zeichen, die Thür öffnet fich, und der Bräutigam tritt herein. Auch die Belläne zieht fich zurück: Mann und Weib ftehen fich allein gegen-

über. Nun gilt es, die Hülle, welche das Antlitz der Braut be-
deckt, zu heben. Mit den Worten: «Im Namen Gottes, des
Gnädigen und Barmherzigen» entfernt 'Aïfcha's Gemahl den Shawl
und begrüfst feine junge Gattin, indem er ausruft: «Diefe Nacht
fei gefegnet!» Dankend erwidert fie: «Gott fegne Dich!» Zum
erften Male hat er fie ohne Schleier gefehen, und es fragt fich,
ob man ihm ihre Schönheit nicht mit zu glänzenden Farben ge-
fchildert, ob man ihm nicht ftatt der Rahel, die er begehrte, eine
Lea zugeführt hat. Aber 'Aïfcha's liebliches Antlitz ift den Augen
ihres Herrn wohlgefällig, und gewöhnlich zeigt fich auch der Gatte
befriedigt und theilt diefs der draufsen ängftlich harrenden Frauen-
fchaar mit, die nun im Chor einen trillernden Freudenruf ausftöfst.
Nach dem Gefchmack der Semiten ift diefer Ruf des glücklichen
und zufriedenen Bräutigams, welcher vor der Erfüllung feiner
fehnlichsten Wünfche fteht, einer der fchönften Laute, die aus der
Bruft des Menfchen dringen, und dafs diefe Vorftellung nicht von
heute oder geftern herkommt, das beweist das Wort des Evan-
geliums (Joh. 3, 29): «Wer die Braut hat, der ift der Bräutigam;
der Freund aber des Bräutigams fteht und höret ihm zu und
freuet fich hoch über des Bräutigams Stimme.»

3. Begräbniss.

Unser Freund, der Schëch 'Ali, ist schwer erkrankt. Mit
der ruhigen Ergebung eines echten Muslim liegt er auf feinem
Lager; nur ein «Allah!», welches von Zeit zu Zeit fchmerzlich
von feinen Lippen klingt, verräth, dafs er leidet. So haben wir
ihn gestern verlaffen. Heute in der Frühe meldet uns ein Be-
kannter, dafs in diefer Nacht der Tod ihn von feinen Schmerzen
befreit hat. Als er fein Ende nahen fühlte, wufch er fich mit
Hülfe feines Sohnes wie zum Gebete; feine Frauen und Kinder
umftanden ihn klagend und tief erregt; fie wandten fein Antlitz,
als er in den letzten Zügen lag, nach Mekka hin und riefen
unabläfslich: «Es gibt keinen Gott aufser Allah, Muhamed ift
Allah's Gefandter! Es gibt keine Macht noch Gewalt, als bei dem
allmächtigen und erhabenen Gott. Wir find des Herrn und zu
ihm kehren wir wieder zurück.» Kaum hatte er fo in den vor-
gefchriebenen Riten feines Glaubens den letzten Athemzug gethan,

und fchon ftimmten die Weiber mit entfetzlichem Gekreifch die
Walwala (Todtenklage) an, welche, weit in die ftille Nacht
hinaustönend, der ganzen Nachbarfchaft das traurige Ereignifs
verkündete. Unter den mannigfaltigften Ausrufungen, wie: «O
mein Gebieter, o mein Kleid, o mein Kameel!» rauften fie ihr
Haar und fchlugen fich an die Brüfte, während ganz im Gegenfatz
dazu die männlichen Mitglieder des Haufes, der Sohn und die
Diener, in ernfter Faffung die nöthigen Vorbereitungen zum
morgenden Begräbnifs trafen. Die Sitte verlangt es freilich, dafs
die orientalifche Frau ihren Schmerz in leidenfchaftlicher Weife
äufsert, aber diefe warmblütigen und ganz unerzogenen Gefchöpfe
find auch wirklich nicht im Stande, ihre Gefühle zu mäfsigen. Nur
vom Manne fordert man Selbstbeherrfchung, aber «des Weibes
Haar ift lang, fein Verftand ift kurz», fagt ein orientalisches
Sprüchwort. — Mit Mühe gelang es, die Jammernden zu be-
wegen, das Sterbezimmer zu verlaffen, und fie fetzten nun auf
der Hausflur, indem fie fich im Kreife um eine Laterne nieder-
kauerten, ihr mifstönendes Schreien fort. Inzwifchen ward oben
der Todte entkleidet, in Laken gehüllt, mit Tüchern forglich zu-
gedeckt, und, fromme Sprüche murmelnd, erwartete man den
Morgen. Nun ftrömten aus den benachbarten Häufern die Freunde
und Bekannten herbei, der Kreis der kreifchenden Weiber ver-
gröfserte fich, und oben umftanden viele würdige, turbangekrönte
Häupter in ftiller Herzenstrauer das Todtenbett. Dabei empfing
der Sohn des Haufes manches Wort aufrichtiger Theilnahme,
manchen guten Troftesfpruch und Rathfchlag für den heutigen
Tag, der ihm wahrlich nicht leicht werden follte. Es erfchienen
nun zwei Koränlefer (Fikīh) und der Leichenwäfcher, welche
Beide fofort an ihre Arbeit gingen. Die Erfteren fagten in einem
Nebenzimmer das fechste Kapitel des Koräns her, welches mit
den Worten beginnt: «Lob fei Allah, der die Himmel und die
Erde gefchaffen, die Finfterniffe und das Licht gemacht hat,» und
in dem der zwölfte Vers lautet: «Sprich, weffen ift, was in den
Himmeln und auf Erden ift? Sprich: Gottes! Er hat auf feine
Seele Barmherzigkeit gefchrieben. Fürwahr, er wird uns zum
jüngften Tage führen, und kein Zweifel ift daran.» Sobald auch
der Leichenwäfcher feine Schuldigkeit gethan hat, fteht der Todte
zu feinem letzten Gange bereit.

Diefs Alles hat uns ein Freund berichtet, wir aber machen
uns jetzt felbft auf den Weg, um dem Verftorbenen die letzte
Ehre zu erweifen. Die enge Strafse, in der das Trauerhaus liegt,
aus dem noch immer das Gekreifch der Weiber fich hören läfst,
ift überfüllt von Leidtragenden, unter die wir uns mifchen. Was
wir fprechen hören, find landläufige Redensarten über den Tod:
«Ja, fo ift der Lauf der Welt», «Der Tod ift fchrecklich», «Was
ift das Leben, was ift die Welt». Auch Koränfprüche und
Gleichniffe werden citirt oder paffende Verse, wie:

«Wach' auf, o Menfch, verlaff' die Welt,
's ift Niemand, dem fie Treue hält.
Sie ift ein Schiff, und wer in ihm,
Mufs untergeh'n, wenn es zerfchellt.»

Indeffen geht der Sohn des Verftorbenen unter feinen Freunden
umher, und jeder drückt ihm die Hand und fagt ihm einige theil-
nehmende Worte. — Jetzt erfcheint auf einem Efel ein Beamter
der Hinterlaffenfchaftsbehörde, des Bēt el-māl, und tritt in das
Haus. Allerdings follte jeder Muslim vor feinem Ende ein
Teftament machen, aber der Verftorbene hat fich, wie feine meiften
Glaubensgenoffen, vor diefem Akte von übler Vorbedeutung ge-
fürchtet, und es ift daher nöthig, dafs die Obrigkeit die Erb-
theilung in die Hand nimmt. Zu allererft wird das Siegel des
Verftorbenen, welches feiner Unterfchrift gleichkommt, zerftört,
nachdem man mehrere Abdrücke deffelben in ein grofses Regifter
eingetragen, welches auch eine kurze Zufammenfaffung des Standes
der Gefchäfte unferes verklärten Freundes enthält. Jetzt melden
fich auch die Gläubiger des Verftorbenen, denn es herrfcht der
Gebrauch, diejenigen Forderungen zuerft zu berückfichtigen, welche
noch, während die Leiche fich über der Erde befindet, angefagt
worden find; darum beeilen fich die Gefchäftsfreunde und Liefe-
ranten, ihren Namen und ihre Forderungen in das ausgelegte
Regifter eintragen zu laffen, und bei diefer Gelegenheit wird das
Trauerhaus zum Schauplatz des widerwärtigften Gezänks und
Feilfchens. Jetzt entbrennt fogar zwifchen einigen Gläubigern ein
heftiger Streit, der mit lautem Gefchrei geführt wird und fich bis
auf die Strafse fortfetzt. Der Lärm ift fchrecklich, denn auch das
Weibergekreifch ift noch keineswegs verftummt, und fo gleicht

des armen Schēch 'Ali Wohnung eher einem Auktionslokale, als
einem Trauerhaufe. Endlich haben einige Schēchs eine Einigung
der Streitenden zu Stande gebracht. Die Leiche wird nun in
Tüchern und mit einem rothen Kafchmirfhawl überdeckt in die
Bahre gelegt. Diefe ift ein einfacher Holzkaften ohne Deckel,
der vorne etwas breiter als hinten ift und an dem zwei Trag-
ftangen befeftigt werden. Der Kopf wird vorangetragen. So er-

fcheint die Bahre in der
Hausthüre, und alsbald
ordnet fich der Leichen-
zug. Ihn eröffnen Kna-
ben, von denen einer auf
einem mit Tuch bedeckten
Geftelle aus Palmenzwei-
gen einen Korān trägt;

BLINDE SÄNGER.
Nach einer Darftellung in einem altägyptifchen Grabe.

die Anderen fingen unab-
läffig denfelben Spruch:
«Mein Herz liebt den Propheten und Den, welcher fich über ihn
fegnend neigt» (d. h. Gott). Es folgen Männer, die, wie auch die
Sänger im alten Aegypten, häufig zu den Blinden gehören, und
wiederholen in eintönigen Weifen fortwährend das bekannte mus-
limifche Glaubensbekenntnifs. An diefe fchliefsen fich in regellofer
Unordnung und von der Strafsenjugend umfchwärmt die männlichen
Familienmitglieder, die Freunde und Bekannten Schēch 'Ali's. Un-

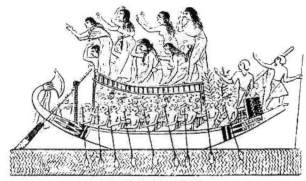

KLAGENDE WEIBER.
Nach einer Darftellung im Grabe des Nefer-hotep zn Theben.

mittelbar vor dem Sarge gehen vier junge Leute mit buntfeidenen
Tüchern an den Hüften, welche Gefäfse mit Rofenwaffer und
Rauchfäffer in den Händen tragen, um das Geleit des Verftorbenen
zu befprengen und zu beräuchern. Hinter dem Sarge fchreiten
in blauen Gewändern die Frauen einher. Ihre Stirn und Bruft
haben fie wie im alten Aegypten mit Staub beftrichen, und ihr
Kreifchen und Klagen fcheint immer lauter zu werden. Der ganze
buntgemifchte, vieltönige Zug geht keineswegs mit der in Europa
bei folchen Gelegenheiten üblichen feierlichen Langfamkeit, fon-
dern im rafcheften Schritt durch die Strafsen. Das nächfte Ziel
ift die Mofchee, in der das Leichengebet gehalten werden foll.
Die Bahre wird vor die Kibla (Gebetsnifche) geftellt, und das
Gefolge ordnet fich, nachdem es die vorgefchriebene Wafchung
ausgeführt hat, hinter dem Vorbeter. Viermal, einmal mit hoch
erhobener Stimme, und dreimal leife, wird nun das «Allähu
akbar!» (Allah ift grofs!) ausgerufen und endlich ein Gebet für
die Seelenruhe des Verftorbenen und der übliche Grufs für den
Propheten gefprochen, welcher lautet: «Gott grüfse und fegne
unferen Herrn Muhamed, feine Familie und feine Gefährten.»
Nun folgt ein eigenthümlicher Gebrauch, nämlich eine Art von
Todtengericht, welches aber hier wie bei den alten Aegyptern zur
blofsen Form herabgefunken ift. Der Vorbeter wendet fich an
die Verfammlung und fragt: «Was bezeuget ihr über ihn?» Die
Antwort lautet: «Wir bezeugen, dafs er zu den Frommen ge-
hörte.» Es wird nie anders geantwortet, denn man glaubt, dafs,
wenn der Verftorbene auch ein Gottlofer gewefen, Gott der
Höchfte fich dennoch durch das einftimmige Zeugnifs feiner
Gläubigen bewegen laffe, ihn günftiger zu beurtheilen, ja vielleicht
ihn zu begnadigen. Nur kurze Zeit hat die ganze Ceremonie in
Anfpruch genommen. Der Zug wälzt fich eilig weiter durch das
Strafsengewühl, hinaus auf den in der Wüfte gelegenen Friedhof.
Dort hat der Todtengräber bereits das Grab beftellt, eine niedrige,
aus Ziegeln gebaute und wieder mit Erde bedeckte Wölbung in
der Richtung von Nord nach Süd. Ein kurzes Gebet, und der
Leichnam wird in feinen Tüchern aus der Bahre genommen und
in die am Nordende der Gruft befindliche fchmale Oeffnung
gefchoben, fo dafs ihr Haupt nach Süden, d. i. nach Mekka weist,
fie felbft aber auf die rechte Seite zu liegen kommt. Sobald die

Grabesöffnung mit Sand und Steinen verfchloffen ift, bleibt nur
noch übrig, den Verftorbenen zu erinnern, wie er fich gegen die
beiden Grabesengel zu verhalten habe, ein Gebrauch, der übrigens
von Vielen mifsbilligt wird. Einer der Fikrh's kauert fich vor der
nun verfchloffenen Grabesöffnung nieder und fagt: «O Diener
Gottes, Sohn eines Knechtes Gottes und einer Magd Gottes!
Wiffe, dafs jetzt zwei Engel zu Dir kommen werden, um Dich
zu befragen. Wenn fie Dich fragen: ‚Wer ift Dein Herr?‘ fo
antworte: ‚Allah ift mein Herr.‘ Fragen fie: ‚Wer ift Dein
Prophet?‘ fo erwidere: ‚Muhamed ift mein Prophet‘» u. f. w.
Wie viel Altägyptifches findet der Kenner des Todtenbuchs (Bd. II,
S. 48) auch in diefen Formeln, deren fich der Verftorbene im
Jenfeits gleichfam als Waffe oder Talisman zu bedienen hat!

Die Muslimen glauben, dafs die menfchliche Seele unmittel-
bar nach dem Tode von den dazu beftimmten Engeln entweder
zu Gott oder in die Hölle getragen wird und dort einen Vorge-
fchmack des fie erwartenden Loofes erhält, dann aber zu dem
Körper zurückkehrt und bei ihm bleibt, indem fie fich unter das
Grabtuch auf der Bruft des Leichnams niederläfst. Sie hört Alles,
was ihr gefagt wird, und man kann fie darum auf das Kommende
vorbereiten. Nach kurzer Zeit erfcheinen auch die beiden Grabes-
engel, Munkar und Nekīr (auch Nākir und Nekīr) genannt, zwei
fchwarze Geftalten mit fürchterlichen Zähnen, langen, bis auf die
Erde herabhängenden Haaren, blitzenden Augen und donnernder
Stimme, ungeheure Eifenftangen in der Hand haltend. Wenn die
Seele, die man fich nur fo klein denkt wie eine Biene (die des
Gottlofen ift gröfer, weil von weniger feinem Stoff), fie bemerkt,
fo verkriecht fie fich in die Nafe des Körpers, der dadurch neu
belebt wird und fich aufrichtet, um das nun beginnende Verhör
über fich ergehen zu laffen. Befteht der Verftorbene daffelbe, fo
wird fein Grab ihm weit und bequem gemacht, ein Einblick in
das Paradies und feine Freuden wird ihm geftattet, und dabei
vergifst er die Zeit, fo dafs fie ihm bis zum jüngften Tage wie
ein Augenblick vergeht. Bleibt er den Engeln auf ihre fünf
Fragen die Antwort fchuldig, fo fchlagen fie ihn mit ihren Eifen-
ftangen fo heftig nieder, dafs er bis in die fiebente Erde verfinkt;
diefe aber fpeit ihn wieder in fein Grab zurück, und fiebenmal
wiederholt fich die gleiche Folter. Die Phantafie der Orientalen

hat fich diefen Dingen mit Vorliebe zugewandt und die Schikfale
der Seele in vielen, freilich einander oft völlig widerfprechenden
Schriften gefchildert.

Möge dem Schéch 'Ali die Erde leicht fein! Bei feinem
frifch gefchloffenen Grabe werden die Fikīh's, die Träger und
Klageweiber fogleich bezahlt und unter die inzwifchen zufammen-
geftrömten Armen Brode, Datteln und Fett vertheilt. Das Leichen-
gefolge begibt fich einzeln in die Stadt zurück. Wir begleiten
den Sohn des Verftorbenen bis an fein Haus, das noch lange eine
Stätte des Jammers und der Klage bleibt, denn an den erften
drei Abenden verfammeln fich dort die Freunde, um in Ruhe
neben einander fitzend unter Gebeten und Koränlektüre des Todten
zu gedenken. An jedem der folgenden Donnerstage, bis vierzigmal
die Sonne untergegangen ift, verfammeln fich die Nachbarinnen
und Freundinnen der Familie des Verftorbenen im Trauerhaufe,
um die Todtenklage anzuftimmen, und am Freitag in der Frühe
gehen die Hinterbliebenen hinaus auf den Friedhof, legen Palmen-
zweige oder Schilf auf den Grabftein nieder und vertheilen Brod,
Datteln und andere Nahrungsmittel an die Armen. Solches zu
thun ift Pflicht bis zum vierzigften Tage, aber auch fpäter noch
bleibt, wie wir wiffen, das Grab des lieben Entfchlafenen eine
Wallfahrtsftätte, bei der man durch Gaben der Mildthätigkeit in
fchöner Weife das Andenken theurer Verftorbener in Ehren zu
erhalten fucht.

4. Das Geburtsfest des Propheten.

Wir haben heute den 26. des arabifchen Monats Safar, der
diefsmal ein wirklicher Frühlingsmonat ift, denn er fällt in den
März unferer Zeitrechnung, in dem am Nil die Sonne nicht
weniger hell, aber mit weit geringerer Glut vom wolkenlofen
Himmel niederfcheint, als im Sommer. Heiteres Wetter macht
frohe Fefte, und wir gedenken mit den Kairenern die Luft der
nun beginnenden Feiertage zu theilen.

In der Strafse der «Töchtermofchee» begegnet uns eine kleine
Kavalkade. Ein Mann mit einer grünrothen Fahne zieht ihr
voran, hinter diefem aber zeigt fich auf einem Maulthiere ein
würdiger, weifsbärtiger Schéch, dem eine Anzahl von anderen

beturbanten Häuptern theils zu Efel, theils zu Fufse folgt. Lärmende und fchreiende Strafsenjungen umfchwärmen den Zug. Was gibt's? Was geht vor? Ehe wir Zeit gefunden, den Mund zur Frage zu öffnen, erfcheint eine zweite, der erften ähnliche Schaar, und immer dichter wird das Gedränge, ja in der Nähe der Mofchee, die der Strafse den Namen gegeben, fo undurchdringlich, dafs wir uns gezwungen fehen, unter den Muslimen ftehen zu bleiben, die alle andächtig nach der Thür des Gotteshaufes blicken. Endlich glückt es uns, einer abziehenden Schaar nachzurücken und uns der Mofcheenthür zu nähern. Nun ftehen wir ihr gegenüber, aber ftatt des wunderbaren Etwas, das wir dort zu finden erwartet, fehen wir vor derfelben nichts wie einen auf einer Steinbank fitzenden, einfach gekleideten jungen Mann, der fich von allen Anwefenden der Reihe nach die Hand küffen läfst. Es ift diefs der Schech Muhamed, Sohn des verftorbenen berühmten Heiligen 'Abd el-rani, der als Oberhaupt der Baijūmifekte durch feine Frömmigkeit und fein exemplarifches Leben grofsen Ruf und Einflufs erworben hatte, und an deffen Stelle vor Kurzem fein noch junger Sohn getreten ift. Getreu der Gewohnheit feines Vaters fitzt er vor der Töchtermofchee, und die gläubige Menge drängt fich fegensbedürftig zum Handkufs heran. Die Erregung in allen Gefichtern deutet auf ein ungewöhnliches Ereignifs, und in der That geht heute etwas Wichtiges vor. Im Haufe des Kadi ift grofser Maglis (Verfammlung), um den Anfang und das Ende der Feier des Geburtstags des Propheten Muhamed zu beftimmen. Sämmtliche Zünfte und Sekten nehmen daran Theil, und fie find es, die mit ihren Schechs an der Spitze fich in feftlichem Zuge nach dem Ort der Berathung begeben. An der Mofcheenthür holen fie fich den Segen zu diefem wichtigen Werke, das freilich rafch genug zu Ende geführt wird, denn nach kurzer Verhandlung fetzt man ein Protokoll auf, unterzeichnet es und begibt fich auf den Heimweg.

Ueberall herrfcht jetzt Freude; foll doch eine Reihe von fchönen Feiertagen beginnen, ein rechtes frohes Frühlingsfeft, dem es nicht an Gottes Segen fehlen wird, da man es ja zu Ehren «des beften der Menfchen, des auserwählten und gröfsten Propheten» begeht. Kein anderes Feft wird mit fo viel Schwung, mit folcher Begeifterung und Freude gefeiert wie diefes. Draufsen vor der

Stadt, rechts von der Bülāker Strafse, beginnt man jetzt einen
grofsen freien Platz mit jenen prächtigen Zelten zu umfäumen,
in deren Herftellung die Orientalen Meifter find. In der Mitte
des Platzes pflanzt man hohe Maftbäume auf, die untereinander
und mit dem Boden durch Seile verbunden werden, woran man
Taufende von Lampen hängt. Davor fieht man die phantaftifch
geformten Gerüfte für das Feuerwerk, welches einen bedeutenden
Antheil an der Verherrlichung des Feftes zu nehmen beftimmt
ift; auf der Strafse aber erhebt fich rafch Bude an Bude: Zucker-
bäcker, Garköche, Kaffeewirthe, Scherbetverkäufer, Poffenreifser,
Tafchenfpieler, Schlangenbändiger, Athleten, Befitzer von Schaukeln
und Carouffels fuchen fchnell einen guten Platz zu erobern, denn
reichlicher Gewinn fteht in Ausficht, wenn die Feftnacht begonnen
hat und freudige Schaaren mit Pechpfannen die Stadt durchziehen
und im Wechfelgefange das Lob des Propheten verkünden. Der
von dem Kadi und den Stadtälteften beftimmte erfte Feiertag,
der erfte Rabī 'el-auwal ift gekommen. Sagen wir lieber die erfte
feftliche Nacht, denn mit Sonnenuntergang läfst der Muslim den
Tag anfangen; erft wenn der Abend beginnt, die Arbeiten und
Gefchäfte beendet find, ergibt er fich der Freude, und wie laden
die von fanfter Kühlung durchwehten Nächte mit ihrem dunklen
Sternenhimmel zu Ruhe und Luft!

Gegen acht Uhr Abends machen wir uns auf den Weg. Die
fonft fo belebten Strafsen der Stadt find menfchenleer und ver-
ödet; aber fchon in der Muski ftofsen wir auf einzelne dem Feft-
platze zueilende Gruppen von munteren Kairenern, und dann
— wahrlich ein feltfamer und fchwer zu vergeffender Anblick —
auf den von Fackelträgern und Eunuchen begleiteten Wagen einer
Prinzeffin, der wie ein feuriger Spuk an uns vorbeijagt. Beim
Esbekījegarten verdichten fich die Schaaren. Bald dringt ein
dumpfes Lärmen an unfer Ohr, wir biegen um die Ecke des
New-Hôtel und fehen eine lange, mit Menfchen erfüllte, mit
Buden umfäumte, von Lichtern und Laternen überfchimmerte
Strafse hinab. Nach wenigen Augenblicken hat uns der Strom
erfafst, und ftofsend und drängend fuchen wir mit ihm vorwärts
zu kommen. Ein Miethswagen, dem fein kaum zehnjähriger Saïs
die Bahn eröffnend voraneilt, fucht das Gedränge zu zertheilen;
die Luft vergeht uns! Es ift zum Erfticken! Jetzt fchliefst fich

hinter dem Fuhrwerk die Menge, der Druck läfst nach, und wir
fchieben uns zwifchen den Turbanen weiter. Die weiche, freund-
liche Sinnesart der Aegypter tritt hier recht deutlich zu Tage.
Bei folchem Gedränge würde es in Europa nicht ohne Gewalt-
thätigkeiten und Unfälle abgehen, während der Kairener, welcher
einen empfindlichen Stofs bekommen hat, fich mit den Worten:
«Kannft Du nicht fehen, Du Hundefohn?» rächt, worauf der
Andere harmlos erwidert: «mā 'alēfch» (macht nichts), eine
Wahrheit, die der Verletzte fofort einzufehen pflegt. Manchmal
freilich kommt es auch hier zu Thätlichkeiten. Zwei Hauptkampf-
hähne fchnüren einander mit feftem Griffe die Kehlen zu und
fchwören bei Allah und feinem Propheten, es gehe um das Leben
des Gegners. Furchtbares Gekreifch ringsum und fchreckliches Ge-
zeter der Kämpfenden, — da fteigt in einiger Entfernung eine grün
und roth explodirende Rakete in die Luft, alle Angefichter kehren
fich voll Andacht dem leuchtenden Schaufpiele zu, ein vielftimmiges
«ah!» erfchallt, der Streit ift vergeffen, man reibt fich den Hals
und wendet fich unbekümmert wie die Kinder von Neuem der
Feftfreude zu.

An beiden Seiten der Strafse winken jetzt hellbeleuchtete
Buden. An allen Wegen werden Erfrifchungen aus Krügen und
Fruchtkörben feilgeboten. In diefem roth und fchwarz geftreiften
Zelte wird Kaffee verfchenkt, und die Gäfte laufchen dafelbft dem
Märchenerzähler; aus jenem dort, das dicht verhängt ift und wo
der Karakūs feine Späfse treibt, welche dem «naturalia non funt
turpia» gar zu eifrig huldigen, fchallt Gefang und Gelächter.
Neben ihm hat fich ein Bäcker eingerichtet, der vor unferen
Augen aus feinem kleinen Backöfchen fchön gebräunte runde
Kuchen zieht, die, warm wie fie find, vortrefflich munden. Wir
verfuchen fie nicht, denn Derwifche, die fich mit Mufik und
brennenden Pechpfannen zu ihren religiöfen Uebungen begeben,
ziehen uns nach fich. Aber bevor wir zu dem für fie aufge-
fchlagenen Zelte gelangen, werden wir durch ein hübfches Schau-
fpiel aufgehalten. Ein unferen Konditoren verwandter Künftler
fteht vor einem hohen Geftell, das eine runde Holzplatte trägt,
in deren Mitte eine gewaltige Stalllaterne leuchtet. Um diefe
herum find nun in kleinen Schälchen die herrlichften mit Mandeln
gefpickten Stärkepuddings fo zierlich gruppirt, dafs ihr Anblick

höchft verlockend auf alle arabifchen Sehorgane und Gaumen wirken mufs. Dem Gerüfte gerade gegenüber ftehen zwei kleine Buben und heften ihre hübfchen grofsen Augen auf den füfsen Gegenftand ihrer Sehnfucht; aber der fcheint leider keine Erfüllung zu winken, denn obwohl die Beiden ein Compagniegefchäft gemacht und ihre Baarfchaft zufammengefchoffen haben, reichen doch zwei Kupferpiafter nicht hin, den harten Sinn des hinter der Laterne ftehenden Mannes zu erweichen. Doch mit echt arabifcher Zungenfertigkeit und Geduld ftreiten fie ihm das Recht ab, mehr als zwei Piafter für feine Puddings zu verlangen. Schon werden fie mit väterlicher Entfchiedenheit abgewiefen, als ein von uns aus der Tafche gezogenes Kupferftück ihre Wünfche in ungeahnter Weife mit Erfüllung krönt.

Von der andern Seite der Strafse dringt fchrilles Schellengeraffel herüber. Hier beluftigt fich die Schaar der grofsen und kleinen Kinder auf dem Carouffel, dort auf einer fogenannten ruffifchen und einer gewöhnlichen Schaukel, die fich als Pendel fchwingt. Daneben ladet ein ftämmiger Ausrufer mit dröhnender Stimme zu den unübertrefflichen Leiftungen einiger Athleten ein. Wir ftreifen die Rücken der Kindergruppe, welche durch eine Lücke im Vorhang das feltene Schaufpiel umfonft anfehen möchte, und laffen uns vorwärts nach der etwas tiefer gelegenen Ebene, dem eigentlichen Feftplatz, drängen.

Nun haben wir ihn erreicht, und das Auge wird von einem glänzenden, höchft eigenthümlichen Schaufpiel gefeffelt, denn in weiter Runde erblickt es fchön ausgefpannte, von zahllofen Lampen beleuchtete Zelte, und in der Mitte diefes fchimmernden Ringes, dem Schauplatz des Feuerwerks, verbinden zahllofe Raketen, wie flammende Jakobsleitern, den im Sternenfchmuck des Südens glänzenden Himmel mit dem in diefer Feftnacht fo glückfeligen Erdenftücke.

Aus dem Gedränge befreit, haben wir mit vollen Zügen die frifche würzige Luft der Frühlingsnacht eingeathmet; nun aber treten wir einen Rundgang an, um zu fehen, was in den fchnell errichteten Gaffen vorgeht, welche den Platz umfäumen. Die linke Seite der Feftebene nehmen die Zelte der Polizei, des Gouverneurs, der Minifterien und des Vizekönigs ein, im Hintergrunde aber erheben fich die der Privatleute und religiöfen Genoffenfchaften.

Um ihretwillen wählen wir den Weg nach rechts.
Jedes Zelt, an dem wir vorbeikommen, ift voll von an-
dächtigen Menfchen. Hier fitzen fie im grofsen Kreife um einen
Vorlefer herum, der ihnen die Gefchichte der Geburt des Pro-
pheten Muhamed und aller dabei gefchehenen Wunder und Zeichen
vorträgt — eine alte, aus den Anfangszeiten des Islãm ftammende
Gewohnheit. Dort nehmen fie felbft thätigen Antheil an der «Sikr»
genannten religiöfen Uebung, die uns bereits an anderen Stellen
begegnet ift. Sie befteht aus fortwährenden Wiederholungen des
Namens Gottes, des muslimifchen Glaubensbekenntniffes oder
einer Muhamed preifenden Formel, fowie aus gleichmäfsigen, die
Worte begleitenden, im Takt ausgeführten Körperbewegungen:
Beugungen nach vorn, nach rechts und links oder Schwingungen
um die eigene Achfe. Der Dirigent der ganzen Uebung, der
Munfchid, fteht in der Mitte und leitet mit Zuruf und taktmäfsi-
gem Händeklatfchen das gleichmäfsige Ausftofsen der Worte und
der mit ihnen verbundenen Körperbewegungen. Oft fucht man
auch durch Mufik und Gefang die religiöfe Begeifterung zu
fteigern. Auf uns Europäer machen die Theilnehmer an diefer
Uebung gewöhnlich den Eindruck der Verthiertheit, und das
nicht ganz mit Unrecht; allein wie bei ähnlichen Mifsbräuchen
im Kreife anderer Religionen liegt ihnen doch ein tieferer Sinn
zu Grunde.

Den Muslimen fchreibt der Korãn ein beftändiges «Erwähnen»
Gottes vor, ähnlich wie der Apoftel Paulus die Gläubigen ermahnt,
ohne Unterlafs zu beten. Diefs vieldeutige «Erwähnen» wurde
von Einigen nur als innerliches Gedenken aufgefafst, während die
Anderen — und zwar die Mehrzahl — es als lautes Nennen des
Namens «Allah» erklärten. So kam man zuerft auf die Uebung
des «Sikr», denn diefer arabifche Ausdruck ift eben der vom Korãn
gebrauchte, und noch heute fagen die tiefer angelegten und ge-
bildeten Muslimen, dafs man das Gebot Gottes nur durch lang-
fames, gedehntes Ausrufen des «Allah» erfüllen folle und alles
taktmäfsige oder gar von Mufik begleitete fich Drehen und
Schwingen als verkehrte Neuerung zu vermeiden habe. Von
einem befonders frommen Manne fagte man anfänglich gern, er
«erwähne» fortwährend Gott, d. h. feine Gedanken feien fort-
während mit dem Höchften befchäftigt; allein bei der grofsen

Menge hielt diefe Auffaffung in ihrer Reinheit nicht lange Stand.
Die Bildung zahlreicher religiöfer Vereine und Orden führte bald
ein gemeinfames Erwähnen des Namens Gottes herbei, und da
die Orientalen, wie wir diefs auch bei unferem Befuch der
Univerfitätsmofchee Ashar gefehen haben, es überhaupt lieben,
durch Schaukeln des Oberkörpers ihrem Geifte mehr Lebendig-
keit und Stärke zu geben, fo ging die anfänglich ruhige Haltung
bald in mehr oder minder rafche Bewegungen über. Das Auf-
kommen der unter fremden Einflüffen entftandenen muslimifchen
Myftik war folchen Verirrungen günftig, denn nach ihrer Lehre
foll man fuchen, fich ganz und gar in die Gottheit zu verfenken,
fich mit ihr zu «bekleiden», aller feiner Sinne zu vergeffen und
nur noch Eines zu fühlen und zu denken: «Allah». — Dazu boten
nun die in's Mafslofe ausgedehnten Drehungen und Schwingungen
des Körpers ein fehr geeignetes Hülfsmittel, denn fie betäubten
den Geift, erregten Schwindel, nervöfe Zuftände, felbft Krämpfe;
und wenn einer der am Sikr theilnehmenden Gläubigen mit
Schaum vor dem Munde unter heftigen Zuckungen zufammen-
bricht, fo fagt man bewundernd, er fei «melbūs», d. i. bekleidet
mit der Gottheit.

Unter den von Alters her für alles Myftifche empfänglichen
Aegyptern verbreiteten fich diefe religiöfen Uebungen fehr rafch,
und jetzt begegnet man ihnen überall und bei jeder Gelegenheit;
ja es ift gefchehen, dafs fie den Charakter von Volksbeluftigungen
angenommen haben. Das taktmäfsige mit Anderen zufammen
geübte Schwingen kann, wie ja ficher unferer Jugend das gleich-
mäfsige Zufammenfchreien, Vergnügen gewähren; merkt man aber
gar, dafs die Sinne fchwinden, dafs man fchwindelig wird, die
Nerven zu beben beginnen und man Ausficht hat, «melbūs» zu
werden, fo fteigert fich die freudige Aufregung bis zum Gipfel,
d. h. bis zur völligen Trunkenheit, und endlich bis zur Erfchöpfung
aller phyfifchen Kräfte. Diefe erfolgt gewöhnlich in einer Viertel-
ftunde, und es tritt fofort für das austretende Mitglied ein neues
in den fortwährend wechfelnden Sikr-Kreis. Manchmal kommt
es auch vor, dafs Frauen an der Uebung theilnehmen; fo fah
Dr. Spitta einmal einen folchen Zirkel, in deffen Mitte fich eine
alte Frau und ein junges, blühendes Mädchen befanden. Die Alte
lockte durch Winke und Händeklatfchen zur Theilnahme heran,

die Junge war eifrig mit dem Sikr befchäftigt. Unabläffig fchwang
fie den Oberkörper auf und nieder, und dabei fteigerten fich ihre
Bewegungen zu immer wilderer und mafsloferer Heftigkeit. Nach
mehr als einer halben Stunde — unfer Freund ftand mit der Uhr
in der Hand ihr gegenüber — hatte fie fich in eine Rafende ver-
wandelt. Ihr Kopftuch entfiel ihr, herrliche fchwarze Haare
flatterten wild um fie her, das Oberkleid löste fich, und mit den
wie Kohlen glühenden Augen und dem geifterbleichen Geficht
glich fie einer tobenden Megäre. Das war doch der Alten und
dem das Ganze leitenden Derwifch zu viel, und mit unbarm-
herzigen Fauftfchlägen ftreckten fie die Aermfte befinnungslos auf
den Boden nieder.

Andere widrige Ungeheuerlichkeiten werden nach wildem Sikr
von den Derwifchen verübt, die in ekftatifchem Zuftande fich die
Wangen durchbohren, Skorpione und anderes ekles und giftiges
Gethier verfchlingen.

Wir trennen uns von diefen unerfreulichen Ausfchreitungen
und blicken in ein Zelt, wo ein Sänger neben den fich im Sikr
fchwingenden Gläubigen zu einer Flöte Verfe aus dem myftifchen
Liede des Omar Ibn el-Fârid fingt, das wir fchon erwähnten
(Bd. I, S. 276). Jeder hat die glühenden Worte, die es enthält,
auf der Strafse in munterem Tone fingen hören, aber fie können
auch im geiftlichen Sinne gedeutet werden und find darum bei
der Uebung des Sikr recht am Platze.

Märchenerzähler und Vorlefer vermögen uns heute nicht zu
feffeln, aber wir treten auf einige Augenblicke in das Zelt der
dunkelbraunen Berberiner, die ihren eigenen Sikr veranftaltet haben.
Der Chorgefang, den fie unter den üblichen Drehungen mit hohen
Fiftelftimmen unabläffig wiederholen, lautet alfo:

Mo-ham-ma-dun mō-lā-na, Mo-ham-ma-dun mō-lā-na, bi-
gā-hi man da-wal-la, 'a-lē-hil-lā-hu fai-la.

Das heifst: «Muhamed ift unfer Herr, Muhamed ift unfer Herr, bekleidet mit der Herrfcherwürde; Gott neigt fich fegnend über ihn.» Jetzt haben wir die Zelte der ägyptifchen Würdenträger und Minifter erreicht. Den Anfang macht natürlich das des Chedīw. Die höchften Beamten und angefehenften Schēchs ftatten dort ihren offiziellen Befuch ab und geniefsen das Feuerwerk, welches unabläffig bis fpät in die Nacht hinein die Umgebung erleuchtet, und an dem fich die Araber nicht fatt fehen können, aus erfter Hand.

Mitternacht ift längft vorüber, aber nun wir uns endlich müde und doch nicht ermüdet auf den Heimweg begeben, umraufcht uns der Menfchenftrom noch immer in ungefchwächter Fülle.

Zwölf Nächte hindurch wiederholt fich das befchriebene Schaufpiel, mit jedem Male prächtiger, ftärker befucht und länger dauernd. Die Kaufleute fchliefsen früher als fonft die Läden in den Bazaren. Auch die Haremsdamen erfcheinen jetzt in gefchloffenen, von Eunuchen begleiteten Wagen auf dem Feftplatze. Um Mitternacht in einer der letzten Feftnächte füllt ein gewaltiger, mit grofser Pracht ausgeftatteter Fackelzug buchftäblich die ganze Būlāker Strafse. Das letzte Feuerwerk ift das glänzendfte von allen, ganz Kairo ift auf den Beinen und die Menfchenmenge undurchdringlich. Die Zelte find überfüllt, und in einigen abfeits gelegenen wird das Rauchen des bunte Träume erzeugenden Hafchīfch mit befonderem Eifer betrieben. Jeder will feiner Freude über die Sendung Muhamed's Ausdruck geben und fich dadurch fein Wohlgefallen erwerben und feiner Fürfprache bei Gott verfichern; denn ift fchon der ganze Monat der Träger vieler Güter, fo ift doch der zwölfte Tag deffelben von Allah in befonderer Weife gefegnet. •

Der folgende Morgen bringt uns ein merkwürdiges Nachfpiel zu diefen feftlichen Szenen, die Döfe oder Ueberreitung. Bei der Berühmtheit, welche diefe religiöfe Handlung auch in Europa erlangt hat, und bei der grofsen Zahl von oberflächlichen Reifenden, die fie zu befchreiben verfuchten, ift es nicht zu verwundern, dafs fich falfche Vorftellungen über ihre Bedeutung verbreitet haben. Man glaubt in ihr etwas dem Islām Eigenes, aus ihm organifch Entftandenes zu erblicken, während fie doch nur ein Auswuchs des Heiligenkultus und des Aberglaubens genannt

werden darf, der unter den Kairenern erwachfen ift, und gegen
den fich alle anderen Bekenner des Islām, wenn wir die Bewohner
des Dorfes Bersa bei Damaskus, die auch ihr Ueberreitungsfeft
haben follen, ausnehmen, ablehnend verhalten. *)

Solcher feltfame und vereinzelt daftehende Vorgang mufs
durch eine lokale Veranlaffung in's Leben gerufen worden fein;
und von einer folchen weifs auch die folgende Legende zu er-
zählen: «Der zweite Schēch des Sa'drje-Derwifchordens, der un-
mittelbare Nachfolger ihres Gründers Sa'd, ritt eines Tages —
wefshalb, weifs man nicht — von der Kairener Citadelle bis zu
feiner ziemlich entfernten Wohnung auf lauter Glasftücken, ohne
auch nur eines derfelben zu zerbrechen.» Diefer finnlofen Ge-
fchichte mufs doch wohl irgend eine uns unbekannte Thatfache
zu Grunde liegen; wenigftens fieht man nicht ein, warum fonft
fämmtlichen Häuptern diefer Sekte jetzt das Privilegium einge-
räumt wird, ungeftraft nicht über Glasftücke, fondern über Menfchen-
leiber hinwegzureiten. Jedenfalls hat die ganze Ceremonie keinen
anderen Zweck wie den der Verherrlichung eines Derwifchordens,
und der Aberglaube des Volkes ftellt dazu willig feine Opfer,
denn Jeder, den der Huf des Pferdes berührt hat, glaubt fich
durch das an ihm vollzogene Wunder befonders begnadigt. Wie
die Glasfcherben der Legende, fo follen, wie die Sa'drje verfichern,
die Menfchenleiber bei jeder Ueberreitung unverletzt bleiben.
Freilich geht es bezeugtermafsen, und obgleich fich das Wunder
an Gerechten und Ungerechten bewähren foll, bei keiner Döfe
ohne Quetfchungen und Brüche ab; aber es zählen eben auch
hier, wie bei ähnlichen Wunderwirkungen in anderen Glaubens-
kreifen, die Nieten nicht mit.

Zum Lobe des gebildeteren Theils der Kairener und befonders
der Profefforen der Ashar-Mofchee können wir verfichern, dafs
fie den ganzen Vorgang als gefetzwidrig und fchwindelhaft ver-
werfen und dem Vizekönig fchon oft wegen feiner Duldung der
Döfe Vorftellungen gemacht haben. Diefs konnte freilich bisher
nicht verhindern, dafs eine grofse Menfchenmenge, unter der fich

*) In jüngfter Zeit foll die Döfe von dem Chediw felbft verboten worden
fein, und fo wäre es denn auch mit diefem eigenthümlichen Kairener Ge-
brauch zu Ende.

auch zahlreiche Europäer befinden, zufammenftrömt, um das Schau-
fpiel mit anzufehen.

Gegen zehn Uhr erfcheinen wir auf dem Platze, und dort
hält fchon eine lange Reihe von Equipagen mit Haremsdamen
und Abendländern auf der einen Seite, während fich auf der
anderen mehrere Zelte, und darunter auch eins für das Gouverne-
ment, mit Menfchen füllen. Wir laffen uns in dem letzteren
nieder, denn wir haben volle zwei Stunden zu warten, bis der
Schêch der Sa'dîje, welcher die Nacht unter Gebet und Faften
zugebracht hat, um fich würdig auf das von ihm zu verrichtende
Wunder vorzubereiten, das Mittagsgebet in der Hufên-Mofchee
vollendet und feinen Schimmel beftiegen hat. Bis dahin wogt
die Menge noch ungeftört an beiden Seiten der von Soldaten frei-
gehaltenen Strafse hin und her. Je näher aber der Mittag rückt
und je höher die brennende Sonne fteigt, defto mehr verdichten
fich die Maffen. Jetzt läfst fich der Kanonenfchufs hören, welcher
von der Citadelle verkündet, dafs die Mitte des Tages erreicht
fei, und im Trabe ziehen Schaaren von erregten Menfchen mit
fliegenden Fahnen unter Paukenklang an uns vorüber; fie gehören
den Derwifchorden der Sa'dîje und Refa'rje an, denen fich viele
Freiwillige zugefellen. Dicht aneinandergedrängt fchliefst die
zufchauende Menge den Weg ein. Neue wilde Gruppen folgen
den erften, ihre Aufregung wirkt anfteckend auf Diejenigen, welche
bisher den Gleichmuth bewahrten, und bald find wir feft in eine
unabläffig betende und Koränfprüche herfagende Menge von Mus-
limen eingeprefst. Jetzt hat fich die lange Via dolorosa mit
Menfchenleibern gefüllt, und auch die vor uns ftehenden Leute
beginnen fich niederzuwerfen. Alle wenden den Kopf nach unferer,
die Beine nach der entgegengefetzten Seite hin, während fie die
Arme unter dem Antlitz zufammenlegen und unaufhörlich «Allah»,
«Allah», «Allah» murmeln. Dabei ift man eifrig befchäftigt, fie
fo dicht wie möglich aneinander zu drücken, damit der Fufs des
Pferdes nicht an den Rippen ausgleiten und ernftliche Verletzungen
verurfachen möge. Die in diefer Weife zufammengelegten elafti-
fchen Körper der Araber bilden ein fchmales wellenförmiges
Terrain, das dem Drucke des Pferdehufes genügend nachgibt, um
für gewöhnlich fchwerere Befchädigungen abzuwenden. Die Um-
ftehenden wehen den halb befinnungslos mit dumpfem Allah-

Röcheln Daliegenden durch Fächeln mit ihren Gewändern Kühlung zu. Adminiftrirende Derwifche eilen gefchäftig auf der lebendigen Strafse hin und her, mit fanatifchen Rufen die Menge anfeuernd. Die Aufregung brandet höher und höher, und bald fühlen auch wir unfere Nerven erbeben. Fromme Raferei ergreift einen uns gegenüber ftehenden Mann, dumpf braust das vielftimmige «Allah» der am Boden Liegenden zu uns herauf, das Volk betet und murmelt Koränfprüche um uns, vor uns und hinter uns, und wir ftarren in die Todtengefichter und rollenden Augen der unglücklichen Opfer.

Ein Derwifch fliegt an uns vorbei. «Rufet den Namen Gottes, ihr Gläubigen!» tönt es von feinen Lippen. In der Ferne erfcheint die Geftalt eines Reiters. Jetzt fieht fich der Mann im Sattel eine Minute lang gezwungen, Halt zu machen, denn das Pferd unter ihm fcheut fich, auf die Menfchenleiber zu treten; doch bald überwindet das Thier, angetrieben und am Zaum fortgezogen, feinen Widerwillen, und mit weiten Schritten auf Rücken, Nacken und Hüften tretend, fchwankt es mit feinem Reiter heran und an uns vorüber.

Der Schêch ift ein graubärtiger, ehrwürdig ausfehender Herr. Müde und abgefpannt, aber mit dem Ausdruck der Verklärung in den regelmäfsigen Zügen, fitzt er auf feinem Thiere. Der mächtige, olivengrüne, vorn mit einem weifsen Querftreifen verfehene Turban feiner Sekte krönt fein Haupt. Der Schimmel ift ein grofses, ftark gebautes Pferd, deffen Hufe n i c h t befchlagen find.

Kaum ift das Wunder vollzogen, fo eilt man, die faft befinnungslos Daliegenden aufzurichten; mit Gewalt mufs man fie in die Höhe heben. Da kommen von Thränen befeuchtete, nervös zitternde und todtenblaffe Antlitze zum Vorfchein. Eines von ihnen ift in mitleiderregender Weife fchmerzhaft verzerrt, und auch der auf den Rücken gelegte rechte Arm eines unfanft Getretenen läfst auf nichts Gutes fchliefsen. An einem bedenklich hinkenden armen Schelm hat das Wunder fich noch fchlechter bewährt, und man drängt ihn darum mit Befliffenheit in die fich zerftreuende Menge.

Man hat vielfach behauptet, dafs die religiöfe Exaltation und nervöfe Aufregung, deren Zeugen wir gewefen find, durch Hafchîfch-

rauchen hervorgerufen werde; aber es kommt hier, wenn über-
haupt, fo doch ficher nur in feltenen Ausnahmefällen zur An-
wendung. Das Nachtwachen, das fortwährende Herfagen aus
dem Korān und die Aufregung vor der langfam herannahenden
Gefahr reichen gewifs hin, um nervöfe Zuftände und Krämpfe
hervorzurufen, zumal wenn man die merkwürdige, uns fo fchwer
verftändliche Prädeftination der Orientalen für religiöfe Verzückung
mit in Anfchlag bringt. Wie der Orient von jeher das Land der
Befeffenen gewefen ift, fo drückt auch noch heute ohne äufsere
Mittel die Wucht des Aberglaubens Hunderte unter die Hufe
eines Pferdes nieder.

5. Der Fastenmonat Ramadan.

Von den bekannten fünf muslimifchen Pflichten, den «Säulen
des Islām», gehören heute noch Faften und Beten unumgänglich
zu den Obliegenheiten eines guten Muslim, und in ihrer Beob-
achtung find felbft innerlich Gleichgültige gewiffenhaft. Für die
erfte derfelben ift ein voller Monat angefetzt, der heiligfte und
gröfste des ganzen muslimifchen Jahres, der Ramadān. Schon
bevor er felbft erfcheint, treten bedeutungsvolle Fefte ein, fo die
ernfte Nacht der Mitte des vorhergehenden Monats Scha'abān, in
welcher die Schickfale der Menfchen erwogen und beftimmt
werden, Gott die welken Blätter von den grünen am Baume der
Menfchheit ausfcheidet, und die Gläubigen in Zittern und Gebet
wach bleiben. Eine Anzahl von Muslimen beginnt fchon in diefem
Monate zu faften, und nicht ohne Aufregung fieht man dem Ein-
tritte des gefegneten Ramadān entgegen. Und gefegnet ift er!
«Er ift der Monat meines Volkes, in dem ihm feine Sünden ver-
geben werden,» foll der Prophet Muhamed gefagt haben. In ihm
find fämmtliche anerkannte Religionsbücher offenbart worden:
Die Offenbarungen Abraham's, das Gefetz Mofe's, das Evangelium
Chrifti und der Korān Muhamed's. In feinem letzten Drittel tritt
die wunderbare «Nacht der Würde» ein, in der alle Meere füfs
werden, die Pforten des Paradiefes fich öffnen und Gott die Welt
mit Vergebung begnadigt. So fucht denn auch in diefer Zeit
mancher leichtfertige Sünder durch genaues Einhalten des Faften-
gebotes feine üblen Thaten wieder gut zu machen; es ift aber,

obgleich der Ramadān manchmal in die Mitte des heifseften Sommers fällt, Vorfchrift, fich vom Aufgange bis zum Untergange der Sonne jeder Speife und jeden Tranks zu enthalten. Kein Biffen darf den quälenden Hunger ftillen, kein Tropfen Waffer die brennenden Lippen netzen; ja felbft der Genufs der geliebten Cigarrette ift verboten, denn der Araber «trinkt» den Rauch. Nur wer krank ift, fich auf Reifen oder im Felde befindet, ift von diefer Verpflichtung frei, doch auch nur unter der Bedingung, dafs er das Verfäumte bei günftiger Gelegenheit nachholt.

Der letzte Tag des Monats Scha'abān geht dem Ende entgegen; noch wenige Stunden, und die erfte Nacht des Ramadān wird beginnen. In feierlicher Prozeffion foll man vom Haufe des Kadi die Erklärung holen, dafs der Faftenmonat begonnen habe; doch fie kann erft abgegeben werden, wenn die blaffe Sichel des neu erwachfenden Mondes mindeftens von einem Menfchen gefehen worden ift, und es werden darum fchon im Laufe des Nachmittags einige Leute auf den Mokattam gefchickt, um von diefer Höhe aus in der reinen Luft der Wüfte den fchmalen filbernen Bogen zeitig zu erfpähen. In der Nähe der Citadelle, vor dem einheimifchen Juftizpalafte (Bēt el-'Adil) und in vielen Strafsen fchaaren fich Taufende dicht zufammen und erfchweren dem Feftzuge das Vordringen bis zum Haufe des Kadi, wo er Halt macht. Die Zunftältesten, der Kommandant der Soldaten, welche die Prozeffion begleiten, und der Polizeiminifter erhalten Einlafs und laffen fich auf den Diwāns des Kadi in feierlicher Sitzung nieder, um die entfcheidende «Fetwa» zu hören. Die ausgefandten Boten haben den jungen Mond am Horizonte erfpäht, ihr Zeugnifs wird zu Protokoll genommen, und nun erft gibt der Kadi das fchriftliche Gutachten ab, der Faftenmonat fei eingetreten. Jetzt werden auf der Citadelle Kanonen gelöst, die Prozeffion theilt fich in mehrere Abtheilungen, an deren Spitze fich je eine Mufikbande ftellt, und diefe Aufzüge durchwallen die Stadt nach allen Richtungen und rufen den Vorübergehenden unermüdlich wieder und wieder zu: «Faften, faften, ihr Anhänger des Beften der Menfchen!»

Und nun beginnt jene eigenthümliche exaltirte Unruhe, die allen Arabern während des Ramadān eigen ift, und die fich leicht erklärt, wenn man bedenkt, dafs Jeder bei Nacht in froher Ge-

fellfchaft und reichlich fchmaufend fich für den durchfafteten Tag fchadlos zu halten fucht. — Die belebteften Strafsen find hell beleuchtet. An den Galerieen der Minarets hängen weithin fichtbare Lampen, und wie Sterne ftrahlen die Lichter der Citadellen-Mofchee auf das wachende Kairo zu ihren Füfsen nieder. Die Kaffechäufer faffen kaum die Zahl der rauchenden und plaudernden Männer, und in den Mofcheen drängen fich die Frommen um den Vorbeter. In den Häufern der Reichen und Grofsen find Tifche für die Gäfte bereitet, die fich auch zahlreich genug einfinden. In einer Nebenftube wird der Korān gelefen oder ein Sikr recitirt. Ein Jeder ift munterer und gefprächiger als gewöhnlich, und ohne Rückficht auf die dahinfchwindenden Stunden denkt man nicht an Ruhe und Schlaf.

Jetzt ertönt draufsen eine kleine Handtrommel, und der Schein von zwei Lichtern fällt durch die offene Hausthür. Der Mufahhar ift's, der Morgenbote, welcher jahraus jahrein in jedem Stadtviertel umhergeht und das Nahen des Sonnenaufgangs verkündet. Jetzt kommt er zu einem anderen Zwecke. Er befingt in gereimter Profa die Mitglieder des Haufes, wünfcht ihnen Glück und Segen und fich felbft am Schluffe des Monats ein reichliches Bachfchfch.

Gegen Mitternacht tönt von den Minarets der «Abrār», ein Ruf zu freiwilligem Gebet, der nach feinem erften Worte benannt worden ift, und alfo anfängt: «Fürwahr, die Frommen werden einen Becher Weines trinken.» ،

Kurze Zeit nach Mitternacht wird zum zweiten freiwilligen Gebete gerufen durch eine Formel, die «der Grufs» heifst, weil er aus lauter Segensfprüchen für Muhamed befteht. — Darnach werden in den meiften Mofcheen die Lampen verlöfcht und die Thore verfchloffen; nur die hell erleuchtete Hufen-Mofchee bleibt die ganze Nacht geöffnet und el-Ashar verfchliefst nur vier von ihren fechs Pforten. Die Stunden rollen dahin, ein frifcher Windhauch zieht durch die Nachtluft als Bote des nahenden Morgens, und nun ertönt vom Minarete der Frühruf, welcher im Ramadān immer eine gute Stunde vor Anbruch des Faftens die Gläubigen mahnt, fich durch Speife und Trank für den langen Tag zu ftärken. Was man nur immer für Hunger ftillend und Durft löfchend hält, wird aufgetragen, denn diefes Frühftück vor Sonnen-

aufgang iſt die Hauptmahlzeit des ganzen Tages, der man eifrig zuſpricht.

Jetzt erſcheint der Muſahhar wieder; dieſsmal, um an das Nahen des Morgens zu erinnern. Satt und gähnend erwartet man nun den Augenblick, an dem nach den Worten des Koran der weiſse Faden von dem ſchwarzen unterſcheidbar wird, d. h. den erſten Lichtſchimmer des jungen Tages. Die Sterne fangen an zu verblaſſen, «der Hauch des Morgens» berührt die müden, überwachten Geſichter, und von der benachbarten Moſchee ertönt der Ruf: «Höret auf; das Faſten beginnt!» Was kann man nun Beſſeres thun, als ſich in's Bett legen und die verſäumte Nachtruhe durch einen langen Schlaf nachholen. Dieſs geſchieht auch, und wenn man vor dem Mittagsgebete aufgeſtanden iſt, ſo fühlt man ſich nach der durchſchwärmten Nacht keineswegs zur Arbeit geneigt. Verdrieſslich und wüſt im Kopfe ſitzen die Kaufleute in den von wenigen Menſchen beſuchten Bazaren, die Beamten in ihren Bureaux. Durſt, Hunger und die Luſt nach Tabak wachſen, und mit dieſen böſen Dreien erſcheint die üble Laune, welche die Gläubigen niemals häufiger zu Thätlichkeiten verleitet, als im «geſegneten Monat Ramadān».

Langſam, viel zu langſam ſenkt ſich die Sonne; doch bevor ſie den Horizont erreicht hat, wird die Bude geſchloſſen und das Bureau verlaſſen, weil zu Hauſe die Cigarrette gedreht und der Waſſerkrug bereit geſtellt werden muſs. Ueberall ſieht man erwartungsvolle Leute mit unentzündeten Cigarretten in der Hand vor den Garküchen, Kaffeehäuſern und öffentlichen Brunnen ſtehen. Groſs und Klein erwartet mit Spannung den Augenblick, an dem Gott die ſchwere Pflicht des Faſtens von ihnen nimmt. Jetzt ertönt der befreiende, den Sonnenuntergang verkündende Kanonenſchuſs von der Citadelle, ein «ah!» der Befriedigung ſchallt von allen Lippen, ſchnell wird die Waſſerflaſche an den Mund geſetzt, und eine halbe Minute ſpäter ſtehen Tauſende von Cigarretten und Pfeifen in Brand. Junge und Alte laufen Sturm auf die erquickenden Früchte im Korbe der Orangenverkäuferinnen, und der Kaffeewirth möchte die Zahl ſeiner Taſſen und Helfer verdoppeln. So unerquicklich der Tag verlaufen iſt, ſo fröhlich geſtaltet ſich die Nacht, die man mit der Befriedigung des ſchwer geprüften Magens bei reichlichem Mahle eröffnet. Freilich muſs

man den ausgehungerten mit Vorficht behandeln. Zuerft ifst man als «Einleitung» einige trockene Früchte, Nüffe, Datteln und dergleichen, dann verrichtet man fein Abendgebet und geht nun erft zu einem grofsen und vollftändigen Schmaufe über. Diefer bietet namentlich an Süfsigkeiten und Backwerk mehr als fonft üblich ift, und wer an einem folchen Mahle Theil nahm, der erinnert fich gern an manche Schüffel, namentlich aber an die Kunâfen und Katâif, das find getrocknete und gewalzte Aprikofen und andere Kompote, an denen es in den Speifekammern der Kairener niemals mangelt. Wer fich diefe guten Dinge zu Haufe nicht bereiten laffen kann, der holt fie fich von den Garköchen auf der Strafse.

In den folgenden Ramadânnächten legt man fich gewöhnlich nach zwölf Uhr fchlafen; dennoch find die bis auf den letzten Platz befetzten Kaffeehäufer, in denen man den Sängern und Erzählern laufcht, und die Efswaarenbuden bis zum Morgen geöffnet.

In diefer Weife gehen dreifsig Tage und Nächte wie ein einziger grofser Fefttag dahin. Ernftere Arbeit wird während diefer ganzen Zeit nicht unternommen, und überfättigt fehnt man fich nach dem Ende des vielgepriefenen Monats, dem Fefte des kleinen Beiram, an dem der Bann des Faftens gelöft und der Menfch feinen naturgemäfsen Gewohnheiten zurückgegeben wird. — Die «Kanone des Sonnenunterganges» verkündet den Abfchlufs des Ramadân, die Gotteshäufer find erleuchtet und voller Beter, in der Mofchee Muhamed 'Ali's und anderwärts fieht man Sikr-Kreife, und in den Familien wird noch einmal feftlich gefchmauft.

Aehnlich wie an unferen Neujahrsmorgen ift die Frühe des folgenden Tages den Befuchen, welche oft auch den in den Friedhöfen ruhenden Verftorbenen gelten, gewidmet. Beim Vizekönig beginnt die grofse Audienz im Citadellen-Palais fchon bald nach Sonnenaufgang. Er hat die Gewohnheit, am kleinen Beiram fein Frühgebet in einer benachbarten Mofchee zu verrichten. Sobald er von dort zurückgekehrt ift, verkündet Kanonendonner den Beginn des feftlichen Empfanges der Mitglieder feines Haufes, der Minifter, der Ulama's und gelehrten Würdenträger, fowie der langen Reihe der höheren Beamten. Erft nach diefen Allen werden die Konfuln der auswärtigen Mächte, Fremde von Bedeutung und die europäifchen Grofshändler bei Kaffee in köftlich gearbeiteten Täfschen und Schibuks von grofser Pracht empfangen.

Um elf Uhr früh ift die Audienz zu Ende, aber das Rollen
der Wagen in den Strafsen dauert fort bis zum Abend, denn nach
dem Chedīw wollen die Prinzen und die Minifter befucht fein.
Zur Zeit des abgefetzten Chedīw Isma'il durfte Niemand unter-
laffen, der von dem Sohne hoch verehrten Mutter deffelben feine
Aufwartung zu machen. Als ihr Stellvertreter empfing damals
der Grofs-Eunuch Chalīl-Aga, eine der einflufsreichften Perfönlich-
keiten des Landes, die Gäfte der hohen Frau, und wir haben
felbft gefehen, dafs auch Pafchas diefem mächtigen Hämlinge die
Hand küfsten.
Auch in bürgerlichen Kreifen werden die Häufer nicht leer
von Befuchern. Selbft in ärmeren Familien hat man Kuchen ge-
backen, und alle Welt ift feftlich gekleidet, denn es ift Sitte,
namentlich die Kinder und Diener des Haufes am Beiram mit
neuen Gewändern und Schuhen zu befchenken. Gar ergötzlich
ift es, mit anzufehen, wie die Kleinen einander mit Stolz ihre
fchönen rothen und gelben Pantoffeln zeigen, und wie felbftbewufst
der alte Thürhüter in dem frifchen blauen Hemdenrocke einher-
geht, der feinen Körper bis zum Ende des nächften Ramadän felten
oder gar nicht verlaffen wird. Sauber und feftlich erfcheint Alles,
was uns auf der Strafse begegnet, und unter den Turbanen lachen
lauter frohe Gefichter. Auch den dem muslimifchen Leben fern-
ftehenden Bekennern einer anderen Religion leuchtet etwas von
der Feftfreude diefer Oftern des Islām in die Seele.

6. Die Feste der Pilgerfahrt.

Die arabifchen Gefchichtfchreiber erzählen von einer fchönen
und klugen Frau, Schagarat ed-durr (Perlenbaum), die im Anfang
der Mamlukenherrfchaft nach dem Tode ihres Gatten achtzig Tage
lang als Sultanin unumfchränkt regierte, bis fie durch ihre neue
Vermählung mit dem Emīr Eibek (Iss ed-Dīn) diefem zugleich
mit ihrer Hand auch den Thron fchenkte und fich wieder in die
Stille des Harems zurückzog. Diefer Frau verdanken die Kairener
noch heute eines der wichtigften Fefte, das des Machmal oder
der Sänfte, das von der Pilgerfahrt nach Mekka ausgegangen ift,
welche, diefe Fürftin in einem prächtigen, von Kameelen fortbe-
wegten Tragftuhle unternommen hatte. Später fchickten dann die

Herrfcher Aegyptens jährlich eine Sänfte in der grofsen Pilger-
karawane nach der heiligen Stadt als Zeichen ihrer königlichen
Würde.

Bei der Eroberung des Nilthals durch die Türken unter Sultan
Selîm wurde ausdrücklich die Beibehaltung diefes Gebrauchs zuge-
ftanden, und fo hat er fich bis auf den jetzigen Vizekönig vererbt.
Begleitet wird der Machmal von dem Teppich, den der Chedîw
an Stelle des türkifchen Sultans alljährlich für die Ka'ba liefern
mufs. Die Feier feines Auszuges und die anderen auf die Pilger-
fahrt bezüglichen Fefte reihen fich in ununterbrochener Folge an-
einander, und wir können darum an allen, ohne zu grofsen Zeit-
verluft, bevor wir unfere Fahrt nach Oberägypten antreten, Theil
nehmen.

Die Herftellung des Teppichs findet auf der Citadelle ftatt,
und feine Ueberführung in die Husên-Mofchee, wo er an geweihter
Stätte genäht und gefüttert wird, bietet mit um fo gröfserem Recht
Gelegenheit zu feftlicher Freude, je gewiffer man ihn fpäter, wenn
man ihn nicht in Mekka felbft auffuchen kann, nicht wieder zu
fehen bekommt.

Die Bekleidung der Ka'ba, die «Kiswe», befteht aus drei
Theilen, nämlich der eigentlichen Bedeckung der vier Wände des
würfelförmigen Heiligthums, dem breiten, fich um das letztere
fchlingenden Bande und dem «Schleier», d. h. dem Vorhange,
welcher an die Ka'bathür befeftigt werden mufs. Zuerft werden
die fchweren, zufammengerollten Ballen des Tuchs, aus dem der
eigentliche Teppich zufammengefetzt wird, ohne alles Gepränge
auf fchlichten Efeln an uns vorbeigeführt. Man pflegt für die
Kiswe einen rauhen, dicken Brokat von fchwarzer Farbe zu
wählen und ihn mit Korānfprüchen zn fchmücken, welche von
Arabesken in forgfältiger Seidenftickerei umgeben werden. Die
zufchauende Menge, und unter ihr befonders die Weiber, ftofsen,
wenn das werthvolle, fromme Gefchenk vorbeizieht, Freuden-
rufe aus, die fich von Neuem hören laffen, wenn eins hinter dem
andern die vier Viertel des breiten, mit Korānfprüchen in Gold und
feidenen Ornamenten auferordentlich reich beftickten Ka'bagürtels
erfcheinen. Auf Holzgerüften werden fie von mehreren Männern ge-
tragen. Nun erfcheinen ohne beftimmte Ordnung die verfchiedenen
Perfonen, welche bei der Herftellung der Kiswe thätig waren oder

noch fein werden, und endlich eine Anzahl von feltfamen Geftalten, die immerhin unfere Neugier reizen, unter denen aber heute noch manche fehlt,˙der wir in zwei bis drei Wochen beim Auszugsfefte ficher begegnen werden.

Während man in der Hufēn-Mofchee eifrigft zufammennäht und ausfüttert, fammelt fich auf dem Platze unterhalb der Citadelle allmälig die Pilgerkarawane. Am Ende des Monats Schauwāl ift Alles zur Reife bereit, denn der fertige Teppich ward foeben verpackt, die Pilger haben ihre Namen in das vom Führer des Zuges ausgelegte Regifter eingetragen, Lebensmittel und Zelte find angefchafft worden, alle Bündel gefchnürt, und der Kalender mahnt zum Aufbruch.

Am Morgen des Auszugtages ift ganz Kairo fchon früh auf den Beinen. Die Strafsen, welche von der Citadelle zum Bāb en-Nasr führen, wimmeln von Menfchen, die Läden find gefchloffen, und an allen Stellen, die der Zug paffiren foll, drängt fich in den Fenftern der öffentlichen Brunnen, Mofcheen und Privathäufer Kopf an Kopf. Auch Frauen in grofser Zahl mifchen fich unter die Neugierigen, und aus jeder Oeffnung in den Mafchrebîjen-Erkern blitzen dunkle Augen. Feftliche, freudige Stimmung herrfcht überall, man bietet einander den Grufs: «Mögeft Du immerdar gefund fein,» und empfängt die einfache Antwort: «Und Du auch.»

Die dem Kairener eigene Schaulluft und Neugierde wird heute durch fromme Empfindungen gefteigert und geheiligt, denn merkwürdigerweife geniefst der Machmal, obwohl er nur ein Symbol der königlichen Würde ift und gar keinen religiöfen Urfprung hat, eine ganz befondere Verehrung unter den Muslimen. Er ift, weil er fchon fo oft die verdienftliche Pilgerfahrt mitgemacht hat, durchaus zur Reliquie geworden, deren Berührung, ja deren Anblick fchon Segen bringt. Heute fchliefst er den Feftzug, in dem man ihn für den wichtigften Gegenftand hält, feierlich ab.

Eröffnet wird die Prozeffion von Soldaten, Paukenfchlägern auf hohen und ftolzen Kameelen und einer ganzen Schaar von Höckerthieren, welche das nöthigfte Gepäck des Pilgerzuges nebft Wafferfchläuchen, Zelten und dergleichen, fowie auch den forgfam umwickelten und verpackten Ka'bateppich tragen. Es fcheint, als fchritten die Kameele heute befonders würdevoll einher und als empfänden fie es mit Stolz, dafs man fie mit Glöckchen behängt,

mit Henna orangegelb gefärbt und mit Palmenzweigen, die bei
ihrem Vorwärtsfchreiten anmuthig hin und her fchaukeln, gefchmückt
hat. Auf einem von ihnen befindet fich die mit einem rothen
Tuche verdeckte Pilgerkaffe, die zur Beftreitung der gemein-
famen Ausgaben der Karawane dient, welche der Regierung zur
Laft fallen. Abtheilungsweife zieht die Prozeffion an uns vor-
über, und manchmal hat man minutenlang zu warten, bis eine
neue Gruppe erfcheint. In diefen Paufen forgen Wafferträger und
Scherbetverkäufer für die Erfrifchung, und Ringer und Fechter,
welche nur mit kurzen Lederhofen bekleidet find und lebhafte
Scheinkämpfe aufführen, für die Zerftreuung der Menge. Auf-
merkfam fchauen wir dem unterhaltenden Spiele zu, aber fchon
wird es unterbrochen, denn Derwifche, geordnet nach ihren Sekten,
nähern fich jetzt mit Trommeln und Pfeifen, halten Sikr ab und
entzünden durch ihre ungeftüme Erregung, durch Rufe und Ge-
berden die Theilnahme des Volkes. Immer lauter jubelt die Menge,
denn nun erfcheint die zwifchen zwei hintereinander fchreitenden
Kameelen fchwebende Sänfte des «Fürften der Pilgerfahrt», eines
mit der Leitung des Ganzen von der Regierung betrauten Beamten,
fodann der Pilgerführer, welcher in der Wüfte voranzieht und den
Weg weist, und hinter ihm eine bunte Schaar von Offizieren,
Derwifchen, Bürgern und das Volk beluftigenden Gauklern. Wie
die Kameele, fo find auch Pferde und Efel feftlich gefärbt und
mit Fähnchen und grünen Zweigen gefchmückt.

Jetzt ziehen mehrere Regimenter Infanterie und Kavallerie,
die in ihren kleidfamen Uniformen, mit ihren neuen, glänzenden
Waffen äufserlich einen vortrefflichen Eindruck machen, gleichfam
als Schutz des wichtigften Theiles der Prozeffion, an uns vorüber.
Ihnen folgt, von berittenen Kawaffen umgeben, der Polizeichef,
und hinter ihm der Anführer des Pilgerzuges, der auf einem
glänzend gefchmückten Pferde feinen drei Schreibern und den
Imāms der orthodoxen Schulen voranreitet. An diefen fchliefsen
fich in endlofer Reihe die durch verfchieden gefärbte Turbane
ausgezeichneten Derwifchorden mit ihren Fahnen, fowie die Zünfte
mit ihren Emblemen und Standarten. Die lange Reihe der Vorüber-
ziehenden, zu denen fich Leute jeden Standes gefellt haben, will kein
Ende nehmen. Jeder neu auftretenden Schaar zieht eine Mufikbande
voran und fchützt die Theilnahme des Volkes vor Erfchlaffung.

Schon wollen wir ungeduldig unferen guten Platz verlaffen, als fich aus der Ferne ein Braufen und Saufen wie das des brandenden Meeres hören läfst. Wir laufchen, und unfer Ohr empfindet, dafs fich unentwirrbare Geräufche und Töne zu uns heranwälzen und an Kraft und Stärke gewinnen, je näher fie kommen. Nun unterfcheiden wir den Ruf: «Der Machmal! der Machmal!» und bald fchallt rings um uns her aus jedem Munde das gleiche Wort. Tief erregt wenden fich taufend Augen die Strafse hinab, in der jetzt unter dem tobenden Zujauchzen des Volkes ein breites Gerüft auf dem Rücken eines Kameels langfam daherfchwankt. Nun zieht es an uns vorüber, umdrängt von Menfchen, die nach feiner fegenfpendenden Berührung verlangen. Aus den Fenftern werden Tücher herabgelaffen, deren Rand die Sänfte ftreifen und fie durch diefe Berührung weihen foll. Unzählige Lippen fprechen Gebete, und in das eintönige, wie der Hall eines fernen Donners rollende Gemurmel mifchen fich die im höchften Diskant getrillerten Jubelrufe der Weiber. — Und diefs Alles gilt einer einfachen, leeren Kameelfänfte in alter Form, einem viereckigen Kaften mit fchrägem Dache, überhangen mit buntem Tuch, an deffen Seiten eingeftickte Koränfprüche zu fehen find.

Die religiöfe Erregung rings um uns her fchlägt hohe Wogen, aber wären wir auch geneigt gewefen, fie zu theilen, fo würde uns doch der Anblick der beiden Perfonen, welche fich nun zeigen, gar fchnell entnüchtern. Zuerft fehen wir hinter dem Machmal einen halbnackten Mann mit unbedecktem, von ftruppigem Haar umwallten Haupte langfam auf einem Kameele einherreiten. Es ift der «Kameel-Schêch», der in diefem wenig gefellfchaftsfähigen Aufzuge jedes Jahr die Pilgerfahrt mitmacht. Ihm folgt als bizarrer Abfchlufs der Prozeffion der Katzen-Vater oder -Schêch, den wir bereits kennen (B. I, S. 83), mit feinen vierfüfsigen Sattelgenoffen. Wir retten uns aus der ihm nachdrängenden Menge in die ftilleren Seitenftrafsen, während der Zug dem Bâb en-Nasr zuftrebt und fich aufserhalb deffelben vor der Stadt auflöst.

Nachdem man hier zwei bis drei Tage unter Zelten geraftet hat, bricht die Karawane auf und macht nach einer kaum vierftündigen Tagereife ihre erfte Station bei dem Birket el-Hagg oder Pilgerfee, wofelbft die letzten Wallfahrer zu der Karawane ftofsen,

die Schläuche mit Waffer gefüllt werden und der Führer endlich
das Zeichen gibt zum Aufbruch nach Often, zur Fahrt durch das
Sandmeer der arabifchen Wüfte.

Siebenunddreifsig Tage wandern die Pilger auf dem Land-
wege fort, bis fie die heiligen Stätten erreichen, und mindeftens
drei Monate werden vergehen, bis wir den Heimkehrenden in
Kairo wieder begegnen.

Die Gedanken der Zurückbleibenden folgen den Pilgern, und
auch wir werden einmal lebhaft an fie erinnert, denn am 10. des
Pilgermonats feiert die gefammte muslimifche Welt ihr höchftes
Feft, den «grofsen Beiram», die Opferfeier, durch welche alle
Bekenner des Islām an das heute von den Pilgern am Berge 'Arafat
bei Mekka dargebrachte Hammelopfer gemahnt werden follen.
Unzählige von diefen Thieren müffen an diefem einen Tage ver-
bluten, denn auch der Unbemittelte fucht feine letzten Piafter
zufammen, kauft für feine Familie ein Lamm, fchlachtet es und
verzehrt es während der folgenden vier Fefttage. Für die Armen
wird auch bei diefer Gelegenheit mit ächt muslimifcher Mild-
thätigkeit durch öffentliche Stiftungen geforgt, und fo kommt es,
dafs es kaum einen Gläubigen gibt, der heute nicht fein Stück
Schöpfenbraten bekäme.

Ruhigere Tage folgen denen des Opfers, aber fie gewinnen
an Reiz durch die Briefe, welche nun bei den zurückgebliebenen
Angehörigen der Pilger eintreffen und von den Mühfeligkeiten
der Reife, dem Drängen und Treiben in dem von Menfchen über-
füllten Mekka, der Grofsartigkeit der Feftceremonien, dem Befuch
des Grabes des Propheten in Medīna und ähnlichen Dingen er-
zählen. — Von Woche zu Woche wächst das Verlangen nach der
Rückkehr der Reifenden, denn ihre Angehörigen wiffen, dafs die
Pilgerfahrt fchon gar Vielen Gefundheit und Leben gekoftet. Be-
fonders gefährlich find die mit entblöfstem Haupt von den
Gläubigen, die ja an den Turban gewöhnt find, bei dem fchwarzen
Stein zu verrichtenden Andachtsübungen und die Epidemieen
zeugende Vergiftung der Luft in der überfüllten Stadt. Aber man
mufs fich gedulden, denn feit der traurigen Choleraeinfchleppung
im Jahre 1867 darf kein heimkehrender Pilger, ohne fich einer
längern Quarantaine, welche feit einigen Jahren fchon zu Tūr am
Rothen Meere abgehalten werden mufs, unterworfen zu haben,

an's Land fteigen. So gefchieht es, dafs die Karawane mit dem
Machmal felten vor Ende des Monats Safar bei der Chalîfenftadt
ankommt. Viele Wallfahrer, die zur See heimkehren, werden fchon
zu Sues von ihren Angehörigen erwartet, welche dort als eine
friedfertige Uferwache den Strand bevölkern, wenn es heifst, das
Pilgerfchiff fei im Anzug.

Von der grofsen Karawane trifft endlich die Nachricht ein,
dafs fie am nächften Tage vom Pilgerfee aufbrechen werde. Nun
gehen am frühen Morgen, wieder von Mufikbanden begleitet,
grofse Menfchenfchaaren mit Efswaaren und reinen neuen Kleidern
ihren Angehörigen, deren Gewänder die lange Reife gewifs arg
gefchädigt hat, entgegen. Inmitten des Weges treffen die Ein-
holenden mit der Karawane zufammen, und nun gibt es ein Ge-
tümmel, ein Rufen, ein Gekreifch, eine Erregung ohne Ende.
Aber unter den Jubel Derer, die einander hier wieder finden und
mit morgenländifchem Ungeftüm willkommen heifsen, mifchen fich
bange Fragen, fchmerzliche Klagelaute und lautes Jammergefchrei.
Dort fucht ein Weib den Gatten. Vergebens wandert ihr Auge
von Kameel zu Kameel und blickt ängftlich und immer vergebens
nach dem Langerfehnten aus. Nun fchaut ihr ein bekanntes
Antlitz entgegen. Es ift der Freund ihres Mannes; aber die Stelle
neben ihm ift leer, und ein Blick, ein Wort machen fie mit der
ganzen fchrecklichen Wahrheit vertraut. Und fo wie ihr ift es
Hunderten ergangen. Trommeln und Klarinetten übertönen ihre
Klage, während der Zug fich fortbewegt, um erft vor den Thoren
der Stadt Halt zu machen. Dort lagert die Karawane noch ein-
mal. Bevor die Sonne fich neigt, ftrömen Taufende zu den
Zelten hinaus, und auch hier fieht man wohl manche Freuden-
thräne, daneben aber zahllofe Zähren des Schmerzes vergiefsen.
Freilich! Das Auge des Trauernden ift fchwerer zu trocknen,
als das des Beglückten.

Viele Wohlhabende bedienen fich jetzt, um nach Dfchidda,
dem Hafen von Mekka, zu gelangen, der Eifenbahn und des
Dampffchiffes. Die Gefahren und Mühfeligkeiten der Landreife
nimmt nur noch der Arme, der Fromme, der das Verdienftliche
der Wallfahrt zu fchmälern fürchtet, wenn er von den alten Ge-
bräuchen abweicht, und Derjenige auf fich, welcher fich vor einer
Seefahrt fürchtet. Nicht nur der reiche Grundherr, fondern auch

der beffer geftellte Fellach liebt es, feinen Harem mit Mutter, Weibern und Kindern auf dem Rücken feiner Kameele, die auch fein Gepäck und ihr eigenes Futter zu tragen haben, mit fich zu führen. Bei Tage fingen die Frauen Loblieder auf den Propheten, des Abends bereiten fie ihrem Herrn die Mahlzeit. Mancher Biffen fällt dabei für die die Karawane begleitenden Bettler und wandernden Derwifche ab, von denen nicht wenige alljährlich die Pilgerfahrt unternehmen. Unter diefen befinden fich viele halb blödfinnige Sonderlinge, welche man nicht nur duldet, fondern als Weli's bis zu einem gewiffen Grade verehrt; aber auch hin und wieder ein «Al-Hafi». Das Eine ift allen Wallfahrern, Bettlern wie Grundherren, gemein: Sie find ftolz auf ihren Befuch der heiligen Stätten und hören es gern, wenn man fie bei dem Ehrennamen Hagg (fyrifch: Haddfchi) ruft, den fie fich durch die Pilgerfahrt erwerben.

Rückblick auf Kairo und Aufbruch nach Oberägypten.

s ift fchwer, fich von Kairo zu trennen, und doch winken die mächtigen Trümmer einer grofsen und fernen Vergangenheit, die fich an beiden Ufern des Nil im oberen Aegypten erheben, mit fo mächtigem Reiz, dafs man der Chalifenftadt gern Lebewohl fagt und die Vorbereitungen ungeduldig befchleunigt, welche für die lange Fahrt nach dem Süden gemacht werden müffen.

Drei verfchiedenartige Beförderungsweifen bieten fich dem Reifenden dar, der die Monumente aus den Glanztagen der Pharaonenzeit zu befichtigen, die an den Ufern des ungetheilten Nil fich lang hinftreckenden Fluren mit ihren fruchtbaren Aeckern, eigenartigen Dörfern und Städten zu befuchen und die granitene Enge zu überfchreiten wünfcht, durch die fich der Strom mit wirbelndem Waffer beim alten Syene den Eingang in das eigentliche Aegypten erzwingt. Wer auch den zweiten, nicht ganz zwei Grade füdlich vom Wendekreife gelegenen Katarakt zu erreichen begehrt, der wird nur die dritte Beförderungsweife, der auch wir vor den beiden anderen den Vorzug geben, wählen können. Der fogenannte «Tourift», der eben nur reist, um gefehen zu haben und allgemeine Eindrücke mit nach Haufe zu nehmen, wähle das Dampffchiff, auf dem er in drei kurzen Wochen, ausgezeichnet verpflegt, von Kairo nach Philae gelangt. In grofser Gefellfchaft, nach einem vorgefchriebenen Programm, wird er von einer Sehenswürdigkeit zur andern geführt und erreicht feinen Zweck mit dem geringften Aufwand an Zeit und Geld.

Andere Reifende fahren jetzt mit der Eifenbahn bis zum
oberägyptifchen Sijūt, gehen von dort zu Efel oder in einem Boot
nach Theben, quartieren fich dafelbft in einem der beiden zu
Lukfor eröffneten guten Penfions-Hôtels ein und benutzen dann
zur Heimfahrt den Dampfer. Wer als fein eigener Herr und mit
der Möglichkeit, fich aufzuhalten, wo er mag, zu reifen liebt, der
bedient fich eines der Dahabīje genannten Nilboote, die klein und
grofs, billig und theuer, einfach oder mit allen Bequemlichkeiten
ausgeftattet, im Hafen von Būlāk vor Anker liegen und auf
Miether warten.

Der des Arabifchen Unkundige vertraut einem Dragoman
feine Führung und Verpflegung an. Es gibt unter ihnen tüchtige
Leute, die mehrere Sprachen: englifch, franzöfifch und manchmal
auch deutfch reden und Alles kennen, anzufchaffen und herzu-
richten verftehen, was ein verwöhnter Europäer und befonders
ein Brite bedarf, damit er fich äufserlich behaglich fühle; von
den Denkmälern aber, welche die Dragoman oder Hermeneis fchon
unter dem den Griechen freundlichen faïtifchen Königshaufe, das
eine eigene Dolmetfcherkafte in's Leben rief, den reifenden Per-
fern, Macedoniern und Römern in mehr oder minder willkür-
licher Weife zu erklären wufsten, kennen ihre Nachfolger von
heute nicht mehr als die Namen. Auch in unferer Zeit bilden
übrigens die Fremdenführer eine Zunft, deren Mitglieder fich nach
der malerifchen alttürkifchen Mode zu kleiden pflegen, und unter
denen manche zu grofsem Wohlftand gelangt find; fo auch der
brave Nubier Achmed Abu-Nabbūt, der in jüngeren Jahren unferem
leider jüngft von uns genommenen Altmeifter Lepfius gedient und
ihn in die Kenntnifs des Nubifchen eingeführt, fowie fpäter auch
dem edlen Maler Guftav Richter † 1884, dem Genfer Aegypto-
logen Naville begleitet, uns felbft aber durch das peträifche
Arabien geführt hat. Diefer Biedermann, deffen Beiname «Vater
des grofsen Stocks (Nabbūt)» bedeutet (er foll in feiner Jugend
bei einem Streite mehrere Soldaten mit Hülfe feines «Nabbūt»
überwältigt haben), ift fo treuherzig, grofs und kräftig wie ein
brauner Tyroler und fährt auch als reicher Mann fort, feine Thätig-
keit zu üben, weil es, wie er fich ausdrückte, unrecht fei, die
Hand abzuhauen, die uns nährt. Der hübfche und elegante 'Abd
el-Medfchīd, der gefchickte und eifrige Muhamed Sālech, der uns

vor Jahren vortrefflich bediente, der dunkelfarbige, in feiner Weife
vornehme 'Ali und viele andere von diefen Leuten find Nubier,
während zum Beifpiel der gewandte 'Abd el-Melik ein fyrifcher
Chrift und der namentlich von vornehmen Engländern gefuchte
Omar ein Kairener Kind ift. Der Letztere diente der Verfafferin
der «Briefe aus Theben», Lady Duff Gordon, jahrelang mit un-
gewöhnlicher Treue und dankt die Grundlagen feines Wohlftandes
den Gefchenken der edlen, zu früh verftorbenen Frau und ihrer
dankbaren Angehörigen. Die weniger befchäftigten Dragoman
warten in den Hôtels auf Reifende, die bewährten laffen fich von
den Fremden rufen, denen fie von früheren Kunden, den Konfuln
und Wirthen empfohlen werden. Es verfteht fich, dafs fie wie
alle Morgenländer im Verkehr mit Europäern eifrig auf ihren
Vortheil bedacht find, aber eigentliche Unredlichkeiten laffen fie
fich kaum jemals zu Schulden kommen, und die Furcht vor einem
fchlechten Zeugnifs oder gar einer Ausftofsung aus der Zunft
zügelt ihre Begehrlichkeit und fpornt ihren Eifer an. Wer einen
gefchickten Dragoman gefunden, einen guten Kontrakt mit ihm
gemacht hat und es verfteht, ihm von vornherein zu zeigen, dafs
er, der Reifende, fein Herr fei, der wird, wenn er die Dahabīje
verläfst, gern geftehen, dafs er in Europa keinen umfichtigeren
und gewandteren Reifemarfchall hätte finden können, als feinen
Begleiter auf der Nilfahrt. Geradezu wunderbar ift es, wie diefe
Leute, welche des Lefens und Schreibens unkundig und in Dürftig-
keit aufgewachfen zu fein pflegen, fich auch im Verkehr mit vor-
nehmen Männern der eigenen Nation als Dolmetfcher fein und
taktvoll zu benehmen und bei der Beköftigung alle Anforderungen
eines verwöhnten Europäers zu befriedigen verftehen. — Nur der
Reichfte und Bequemfte follte es ihm überlaffen, die Dahabīje zu
miethen. Wer einen mit den Kairener Verhältniffen vertrauten
Bekannten hat, der fuche fich mit feiner Hülfe eines von den vielen
im Hafen von Būlāk vor Anker liegenden Fahrzeugen aus und
mache mit dem Re'īs oder Schiffsführer in eigener Perfon einen
Kontrakt auf dem Konfulate.

Wir bedürfen keinen Dragoman, und von den Dahabījen
miethen wir keine andere wie die des braven Re'īs Hufen, der
Wilkinfon, den tiefen Kenner der Sitten und Gebräuche der alten
Aegypter, vor langer Zeit, und uns felbft vor einigen Jahren auf

unſerer letzten Nilfahrt nach Oberägypten und über den Katarakt geführt hat. Re'īs Huſen ſorgt für die Bemannung des Schiffs, einen Diener und Koch ſuchen wir ſelbſt aus und begeben uns noch einmal in die Stadt, um uns auf viele Monate mit Vorräthen jeder Art zu verſorgen.

Lang iſt die Liſte deſſen, was wir bedürfen, denn man kauft in Kairo beſſer und billiger, als in den Nilſtädten, und wir ſind nicht geſonnen zu darben. Ein Miethswagen führt uns zu der Esbekīje zurück und dann in die an Läden reiche Muski. Unſer erſter Beſuch gilt der Cécile'ſchen Modewaarenhandlung, woſelbſt die Flaggen verfertigt werden, ohne die Niemand reiſen mag, den Liebe zu ſeinem Vaterlande beſeelt. Unſere Dahabīje ſoll eine groſse ſchwarz-weiſs-rothe Fahne und ein langer, ſchmaler Wimpel in den gleichen Farben ſchmücken. Aus dem Fenſter des im erſten Stock gelegenen Geſchäfts ſehen wir hernieder auf das wogende, rauſchende und ewig wechſelnde Getriebe in dieſer lebhafteſten und an verſchiedenartigen Geſtalten reichſten Straſse der Welt, die wir bei unſerem Beſuch der Ashar-Moſchee be-rührten, und die uns jetzt kurz vor dem Abſchiede doch nicht weniger neu und reizvoll erſcheint, als da wir ſie vor langer Zeit zum erſten Male betraten. Ja vielleicht feſſelt uns heute das Leben und Treiben zwiſchen dieſen zwei Häuſerreihen noch mehr als damals, denn wie wir, wenn wir ein Land betreten, in dem eine uns bis dahin fremde Sprache geredet wird, zuerſt ein buntes Lautgewirr zu hören meinen, dann aber einzelne Worte zu unter-ſcheiden und endlich den Sinn und die Schönheit der Redetheile zu erfaſſen lernen, ſo geht es dem Europäer, der als eine Flocke in dieſes ſchnellbewegte Menſchengeſtöber geweht wird und langer Zeit bedarf, bevor er die Einzeltheile, die dieſes ſinnverwirrende Ganze bilden, zu erfaſſen und zu begreifen vermag. Tauſendmal iſt die Muski beſchrieben worden. Den Eindruck, den der Neu-ling in ihr empfängt, hat mit unübertrefflicher, beinahe trunkener Lebendigkeit Bogumil Goltz geſchildert, während es Adolf Ebeling gelungen iſt, nachdem er von ſeinem Fenſter aus gelernt hatte, die einzelnen Geſtalten, welche ſich in dieſem engen Raum zu-ſammendrängen, wie ſie im Laufe des Tages auf einander folgen, aufzufaſſen und zu unterſcheiden, ſie an den Augen des Leſers überſichtlich und in einer langen, bunten Reihe vorbeizuführen.

Goltz mufs man mit eigenen Worten reden hören, um ihn zu
würdigen. «Der Zufall, mein ziemlich guter Freund,» fagt er,
«hatte mir bei der Befichtigung Kāhiras das Richtige an die Hand
gegeben. Ich hatte in der erften ftillern Morgenftunde und in
minder frequenten Gaffen die Häufer ftudirt, dann fand ich mich
beim Eintritt in die Hauptftrafse, die in mannigfaltigen Windungen
aus der Muski zur Citadelle hinführt und die Napoleon in einem
Phaeton mit fechs Schimmelhengften paffirt haben foll (was even-
tualiter zu feinen fabelhaften Unternehmungen gerechnet werden
mufs), mitten in einem Karneval; in einem meeresbraufenden,
fintflutlichen Durcheinander von Thieren und Menfchen, in einer
Strömung, aus der nur die Kameele ihre fabelhaft langen, vor- und
rückwärts wogenden Straufshälfe und horizontal geftreckten Köpfe
emporhielten, die wie Lootfenboote vorausfchwammen. Und wie
die mafchinenmäfsigen Maffenbewegungen diefer Schiffe der Wüfte
die taufendftimmige Menfchenmofaik zertheilen, fo zerrifs ihr
blubbernd-brüllendes, wüftenftöhnendes Seufzen, welches in den
ohrzerfchneidenden Efelfchreien feine höchften Noten zu haben
fchien, die Wellen der Luft. In den Parifer Boulevards und auf
der London-Bridge hatte ich nur den Schatten, in Alexandria
nur das Vorfpiel einer babylonifchen Verwirrung gefehen, und
der römifche oder venetianifche Karneval find eben nur ein Spafs.
Hier aber geht's Jedermann ohne Unterfchied und befonders dem
allzu neugierigen Neuling geradeswegs an den Leib. Hier möchte
man hinten und vorne Augen und die gleichmäfsige Schiebekraft
eines Laftenkameels haben, um fich in Extraeventualitäten aus der
Affäre gezogen zu fehen. In Kāhiras Hauptftrömung kann man
beim Himmel nichts weniger als Mafchrebjehs und Architekturen
ftudiren; hier mufs man ,feine Bewufsthaftigkeiten beieinander
haben', oder man wird von einem pafstrabenden, blindeifrigen
Packträger um und um geftofsen, von einem mit Bruchfteinen,
Kohlen und fogar mit Bauholz beladenen, rückfichtslos drauflos
tapfenden Dromedar zu Boden getreten; oder es werden Einem,
falls man zu Efel fitzt, von plötzlich um die Ecke und vorbei-
galoppirenden anderen Efelreitern die Kniefcheiben aus dem
Scharniere gebracht und dergleichen freundliche ofteologifche De-
monftrationen am lebendigen Skelete mehr vorgezeigt, die weit
über den Spafs gehen.»

Wer felbft in diefem Strome eine Welle ift, dem wird es niemals gelingen, die anderen mitfliefsenden Wogen zu unter-fcheiden. Ebeling's ficherer Platz am Fenfter ift die rechte Stätte, um durch fleifsiges, hundertmal in allen Tagesftunden wiederholtes Schauen das Mofaikbild in feine Steine zu zerlegen, die Bedeutung jedes einzelnen zu erkennen und endlich auch wahrzunehmen, wie der lebendige Strudel fich bildet, anfchwillt, die höchfte Höhe feiner Bewegung erreicht und nach und nach fich bis zur völligen Stille beruhigt. Eine befcheidene Umrifszeichnung des aus der Warte im erften Stockwerk Beobachteten möge auch uns an diefer Stelle zu geben vergönnt fein, bevor wir der Chalifenftadt und der Muski, der Hauptfchlagader ihres Lebens, den Rücken kehren; doch fei hier wiederholt, dafs der eigenthümliche Reiz diefer merkwürdigen Strafse in jüngfter Zeit üble Beeinträchtigungen er-fahren hat, da fie mit Makadam belegt und der fie an vielen Stellen befchattenden Bretter und Velarien beraubt worden ift.

Nach Sonnenaufgang erfcheinen Beduinenbuben mit ihren Ziegen, melken fie auf der noch menfchenleeren Strafse in die Töpfe der Kunden und rufen mit weitgeöffnetem Munde: «Milch! Milch!» Der Theeverkäufer, gewöhnlich ein Perfer mit appetit-lich geputztem Meffinggefchirr, folgt ihnen auf dem Fufse. Nicht weniger zeitig als er zeigt fich der Bäcker mit feinen flachen, kreisförmigen, grau-braunen Brodfladen aus Durrakorn. Arbeiter und Handwerker geben ihm einige Para zu verdienen, und wem es feine Mittel erlauben, der wendet fich an den umherziehenden Garkoch, bei dem er gekochte Rüben, gedämpfte Bohnen, faure Gurken, Fleifchklöfschen, harte Eier und ähnliche Speifen findet. Zur Würze der Mahlzeit wird fleifsig in ein Bündel Knoblauch gebiffen.

Jetzt werden die Läden geöffnet, die Bänke von Palmen-ftäben vor die Kaffeehäufer geftellt, und es' zeigen fich als die erften beffer gekleideten Männer fogenannte Effendi's, fchreib-kundige Beamte der öffentlichen Behörden und koptifche Rech-nungsführer und Commis, die fich in die Bureaux und Comptoire begeben. Jugendliche Stiefelputzer mit Holzfchemeln und Bürften bieten ihnen ihre Dienfte an und fehen mit Verachtung auf den nackten Fufs des Wafferträgers, der gleichfalls zu den frühen Gäften der Muski gehört. Wenn die Sonne höher fteigt und der

Durft fich einftellt, fo beginnt die Blütezeit des Gefchäfts für ihn und die zahlreichen Händler, welche mit lauten Rufen Limonade, Fruchtfäfte, Rofinen-, Zucker-, Süfsholz- und Rofenwaffer, fowie Aufgüffe auf Johannisbrod, Datteln und Orangenfchalen feilbieten. In jüngfter Zeit wird auch Gefrorenes, das man auf künftlichem Eis zubereitet, während der heifseften Tageszeit in der Muski umhergetragen. Aber noch ift es Morgen. Das deuten fchon die weifs gekleideten, verfchleierten Bürgerfrauen an, die mit ihren dunkelfarbigen, Körbe tragenden Dienern, um Einkäufe zu machen, auf den Markt gehen, der noch nicht völlig gefüllt ift, denn noch wimmelt es in der Muski von fchwer beladenen Bäuerinnen in langen blauen Hemden. Das Geficht diefer Letzteren wird von fchwarzen Schleiern verhüllt. Sie tragen grofse Körbe voll Ge- flügel, Hühnern und Tauben, einen Truthahn oder Gemüfe auf dem Kopf. Einige balanciren auch mit dem Scheitel hohe Säulen von getrockneten Düngerkuchen, welche man im holzarmen Aegypten zur Heizung der Oefen verwendet. Fifcherjungen folgen ihnen mit ihrer zappelnden, vor wenigen Stunden im Nil ge- fangenen Waare. Efelreiter und Lohnkutfchen, denen lautrufende Läufer voraneilen, werden häufiger, Soldaten und glänzende Equipagen zeigen fich, und immer dichter wird die Menfchen- menge, immer lauter das Gefchrei, denn nun ift auch der Chor der Händler und Händlerinnen auf dem Schauplatze erfchienen, der mit lauter Stimme Gemüfe jeder Art, fowie Trauben, Datteln, Waffermelonen, Bananenbüfchel, die in Oberägypten gezogen werden, Granat- und Liebesäpfel, edle und Kaktusfeigen feilbietet. Schleierlofe Mädchen laden mit ihren fchwarzen Augen die Vor- übergehenden zum Kauf von Orangen, blinde Greife taften fich durch das Gedränge und zerlumpte Bettler murmeln, Almofen heifchend, einen frommen Spruch. Zu dem an Fächern reichen Geftell des Zuckerbäckers wenden fich lüfterne Kinderblicke, aber auch Erwachfene erwerben ein Stück gefponnenen Zucker oder folgen dem Thierbändiger, der eine ganze gezähmte Affenfamilie auf der Schulter trägt und eine Ziege an der Leine führt, die auf einer Flafche zu balanciren gelernt hat. Einen feltfamen Anblick bietet der Nubier, welcher hochbepackt mit den Erzeugniffen feiner Heimat: Pantherfellen, Eiern und Federn des Straufses, Spiefsen, ausgeftopften Krokodilen und Nileidechfen, Mufchelketten und

bunten Holznäpfen einherkeucht. Luftig fpringt ihm der Kammer-
jäger voran, der ein mit Fellchen behängtes Tambourin, in dem
eine lebendige Ratte umherhüpft, fchüttelt. Jeder von diefen gar
verfchiedenartig gekleideten Männern und Frauen wünfcht die
Aufmerkfamkeit der Vorübergehenden oder Hausbewohner auf
fich zu ziehen und bedient fich zu diefem Zweck eines befonderen
Rufes. Die Worte, welche jedem von ihnen von den Lippen
klingen, hat Lane erlaufcht und gefammelt, und durch ihn find
manche von diefen Strafsenrufen geradezu berühmt geworden.
So namentlich der des Piftazienhändlers, welcher mit folgendem
Satze zum Kaufen einladet: «Die Rofe war ein Dornftrauch; durch
den Schweifs des Propheten kam er zum Erblühen.» Nur ge-
übten Kennern des Kairener Volksdialekts find diefe Rufe ver-
ftändlich, und wie das Auge, fo findet hier das Ohr keine Zeit,
fich einem Dinge mit ungetheilter Aufmerkfamkeit zuzuwenden;
ja es ift beträchtlich fchwerer, das Durcheinander der die Muski
umbraufenden Töne, als den Knäuel der fie belebenden mannig-
faltigen Geftalten zu entwirren.

In den erften Nachmittagsftunden erreicht das Menfchen-
gedränge feinen Höhepunkt. Eine wogende Fläche von weifsen
und bunten Turbanen bewegt fich unter uns auf und nieder, und
wie die Meereswellen von Schiffen und Nachen, fo wird die
Menfchenmenge hier von langen Kameelzügen, dort von rück-
fichtslos fchnell dahineilenden Karroffen, denen Läufer die Bahn
eröffnen, hier von Reitern auf weithin leuchtenden Satteldecken
von Sammet mit Goldftickerei zertheilt; Hochzeits- und Leichen-
züge mit Mufik und Gefang, Freudengejauchze und Klagegefchrei
folgen einander. Wie oft hat der Efeljunge des Europäers, der
jetzt auf feinem Grauthier die wogende Maffe zu durchfchneiden
verfucht, fein «riglak», «fchemālak» oder «jemīnak», d. i. «Dein
Fufs», «Deine linke» und «Deine rechte Seite» zu rufen. Der
jüdifche Sarrāf oder Wechsler, welcher dort in dem engften aller
Comptoire mit dem Geklapper feiner Münzen die Vorübergehenden
anlockt, bedeckt ängftlich mit den Händen das Gold auf feinem
Zahltifchchen. Alle Münzforten der Welt ift er anzunehmen bereit,
denn wie in der Muski alle Völker, alle Menfchenraffen, Haut-
farben und Sprachen der ganzen Erde, fowie alle bunten Trachten,
die wir aus Maskeraden und Ausftattungsftücken kennen, ver-

treten find, fo gehen in dem Kairener Handelsverkehr auch Geld-
ftücke aus aller Herren Länder hin und her: türkifche und ägyptifche
Piafter, Franken und Napoleonsd'or, Schillinge, indifche Rupien
und Guineen, Markftücke und Goldkronen, Maria-Therefienthaler
und öfterreichifche Gulden, ja fogar filberne Rubel, die uns in
Rufsland felbft kaum je zu Geficht gekommen find, wandern hier
von einer Hand in die andere und werden felbft von kleinen
Händlern gekannt und angenommen. Nur minutenlang verweilt
das Auge bei dem Zahltifche des Wechslers, denn es gibt etwas
Ergötzliches, Neues zu fehen. Zwei Frauen aus einem Harem
werden von einer Reiterfchwadron, vor der Alles zur Seite weicht,
an das uns gegenüberliegende Haus gedrängt. Sie kreifchen und
fchelten ungeachtet der ihren Mund bedeckenden Gazefchleier,
und durch die heftigen Bewegungen ihrer Arme öffnet fich der
fie umhüllende dominoartige Mantel und läfst die hellen, bunten
Seidengewänder unter ihm erkennen.

Jetzt zieht der letzte Reiter an ihnen vorüber, es öffnet
fich ihnen von Neuem die Bahn, und heftig fchlagen fie mit
den rothen Saffianpantoffeln an den kleinen Füfsen die Weichen
des Grauthiers, das fich an den Beinen eines reifenden Eng-
länders ftöfst, der das Ausweichen hochmüthig vermeidet. Die
Europäer find zahlreich vertreten, aber wer fchaute auf ihre un-
kleidfame, befcheidene Tracht, wo es türkifche Pafchas, Beduinen,
Armenier, Perfer, Inder, Griechen und Neger in allen Schat-
tirungen der dunklen Haut zu fehen gibt.

Die Sonne geht zur Rüfte. Der Menfchenftrom beginnt zu
ebben, der Lärm läfst nach, und weit fchneller als in unferen
Breiten fenkt fich das Dunkel der Nacht hernieder. In den Läden,
den Apotheken mit ihren bunten Glasflafchen, den Garküchen
und Kaffeehäufern werden Gasflammen und Laternen angezündet,
und die herrenlofen Hunde kommen aus ihren fchattigen Schlupf-
winkeln hervor und ftillen ihren Hunger mit den zahllofen Ab-
fällen, die fich auf dem ftaubigen Damme der ungepflafterten
Strafse angefammelt haben. Vor Mitternacht ift es, aufser in der
Ramadänzeit, völlig ftill in der belebteften aller Strafsen. Sämmt-
liche Läden find gefchloffen, und felbft die Thorhüter, die ihre
Betten von Palmenftäben vor die Pforte des von ihnen bewachten
Haufes geftellt haben, hören auf zu plaudern, und laut und

feierlich klingt, von keinem andern Geräusch unterbrochen, der Ruf der hundert Mu'eddin der Chalifenftadt durch die Stille der Nacht. Am frühen Morgen des folgenden Tages kehren wir in die Muski zurück. Sie ift noch wenig bevölkert, aber fchon fitzt an der Ecke einer Seitenftrafse der alte Schuhflicker in feiner Mauernifche, vor der wir manches malerifche Bild aus dem Volksleben gefehen haben. Auch ein Mann, welcher die Katzen füttert, ift fchon erfchienen. Wir wiffen, dafs in der Pharaonenzeit die flinken Mäufefänger heilig gehalten wurden, und heute noch ift Aegypten das Eldorado der Katzen. Vor nicht gar langer Zeit wurde ein Legat für ihre Fütterung vermacht, und ein deutfcher Edelmann, der im Mittelalter das Morgenland durchpilgerte, erzählt von einem Soldaten, der fich neben dem fchönften Schatten feufzend von der Mittagsfonne peinigen liefs, weil er das in feinem Schoofse eingefchlafene Kätzchen nicht ftören wollte. Die jenfeits des Stadtkanals oder el-Chalīg gelegene Verlängerung der Muski heifst die «neue Strafse». Wir verfolgen fie, bis wir zu der links von ihr abfchwenkenden Gaffe des Bazars der Kupferfchmiede (Sūk en-Nahhāsīn) gelangen, an dem der Muriftān des Kala'ūn (Bd. I, S. 231) und die Mofchee des Barkūk gelegen find. Wir betreten diefe Gaffe, denn mancherlei Geräth gibt es da in Buden und Werkftätten zu kaufen. Anderes erwerben wir in einem der nahen Bazare, welche die Kairener «Sūk» nennen; denn Bazar ift kein arabifches, fondern ein perfifches Wort. Wir werden heute nicht von Käufern gedrängt, denn es ift Mittwoch, und Montag und Donnerstag find die Hauptmarkttage. An diefen wimmelt es oft vor den Buden von Menfchen, und mitten zwifchen den Käufern und Verkäufern ruft der umherwandelnde Dallāl oder Verfteigerer Waaren aus, empfängt Angebote und fchlägt fie dem Meiftbietenden zu. Was gibt es Alles in diefen Sūk's zu fehen, die, weil fie verdeckt zu fein pflegen, auch um Mittag fchattig und kühler find, als die offenen Strafsen. Gewöhnlich pflegen die Budenreihen, aus denen die Bazare beftehen, ein gröfseres Bauwerk, den Chān, mit feinen Lagerräumen zu umgeben. Nur wer diefs weifs, kann begreifen, wie grofse Vorräthe der in einem winzigen Raume fitzende Kaufmann vorlegen und in wenigen Minuten herbeifchaffen laffen kann. Die Schilder

an den «Dukkān's» enthalten nicht den Namen ihres Befitzers, fondern einen frommen Spruch. Ein über die Oeffnung der Bude gezogenes leichtes Netz fchützt fie, wenn fie der Kaufmann bei Tage verläfst, vor den Dieben. Bei Nacht werden, wie wir wiffen, die Suk's gefchloffen und von Wächtern bewacht. Grofs-ftädtifch ift Alles in Kairo; die erfte eigentliche Volkszählung (3. Mai 1882) hat ergeben, dafs es 374,838 Einwohner befitzt. *)

In Oberägypten werden wir viel Kupfergeld gebrauchen, und das finden wir am beften bei einem jüdifchen Wechsler, den man uns empfohlen. Er gehört zu den ftrenggläubigen Mitgliedern feiner Gemeinde und ift ganz orientalifch gekleidet; ftammt er doch wie die meiften turbantragenden Israeliten in Aegypten aus Paläftina. In dem Judenviertel, deffen Hauptftrafse die der Sarrāf's oder Wechsler ift, wohnen nur diejenigen Hebräer, denen das Zufammenleben mit Glaubensgenoffen zufagt, denn feit der Thron-befteigung des Chedīw Isma'il theilen fie alle Rechte und Frei-heiten der übrigen Religionsgenoffenfchaften, und einige der reichften und angefehenften Kaufleute in Kairo find Israeliten. Es foll deren im Ganzen fechs- bis fiebentaufend geben. Den dreizehn Synagogen, die fie fich bauten, und den beiden Sekten, in die fie fich theilen, fteht ein Grofsrabbiner vor. In den ober-ägyptifchen Provinzialftädten haben wir nur felten Juden gefehen; es ift aber auch fchwer, ihre Züge von denen der ihnen ftamm-verwandten Araber zu unterfcheiden.

Unfer alter Wechsler hat uns billig bedient, will einen ganzen Sack voll Kupfermünzen auf unfer Nilboot fchicken, und fomit wären unfere Beforgungen beendet und Alles zur Abfahrt bereit. Morgen früh wird die fegelfertige Dahabīje beftiegen; den heutigen Nachmittag aber wollen wir verwenden, um eines der Wunder Aegyptens, den verfteinerten Wald, zu befuchen und von der

*) Nach diefer Volkszählung hat ganz Aegypten bis Wādi Halfa am zweiten Katarakt 6,817,265 Einwohner. 91,000 Fremde halten fich dort auf, worunter 37,301 Griechen, 18,665 Italiener, 15,716 Franzofen, 8022 Oefter-reicher und Ungarn, 6118 Engländer, 948 Deutfche, 637 Belgier, 589 Spanier und 533 Ruffen. Alexandria hat 231,396 Bewohner, Damiette 43,616, Tanta 33,750, el-Manfūra 30,439, Port Sa'īd ift in dèn wenigen Jahren feit feiner Entftehung merkwürdigerweife bis auf 16,560 Einwohner herangewachfen. An Beduinen gibt es 246,000, von denen noch an 100,000 unter Zelten leben.

Mokattamhöhe noch einmal das Bild des vom Lichte des Abends umwebten Kairo zu geniefscn, damit es fich feft und unvergefslich in unfere Seele präge. Bei folchem Ausfluge verfuchen viele Europäer einen erften Kameelritt, und dabei gibt es gar ergötzliche Dinge für den unbetheiligten Zufchauer zu fehen.

Uns trägt ein munterer Efel durch das Bâb en-Nasr und an den Chalifengräbern vorbei; doch ift es gar nicht unklug, hier ein Dromedar zu benutzen, denn der durch die Wüfte führende Weg ift fo fandig, dafs wir einmal eine vierfpännige Equipage in ihm ftranden fahen. Zu unferer Linken bleibt der rothe Berg (Gebel el-Achmar) liegen, der auch zu den Merkwürdigkeiten Aegyptens gehört; in erfter Reihe freilich für Mineralogen und Geologen, welche den auf Kalkmergeln ruhenden, klingend harten, miocänen, kiefeligen, braunrothen Sandftein mit den Mühlfteinen im Becken von Paris vergleichen; nützlich ift er für die Steinmetzen, welche aus ihm feit Jahrhunderten zu mancherlei Zwecken Werkftücke brechen.

Dr. Oskar Fraas behauptet, der berühmte tönende Memnonskoloís bei Theben und fein Zwillingsbruder, die wir beide kennen lernen werden, ftammten ohne Zweifel aus dem rothen Berge, den heute eine Eifenbahn mit der Stadt und dem Nilhafen verbindet, und welcher Mühlfteine in grofser Zahl und alles Material für die Makadamftrafsen in Kairo und Alexandria liefert. Ganz ungeheuer ift der mit dem Krater des Vefuvs verglichene Trichter, welcher durch das Bedürfnifs von hundert Generationen nach

VERSTEINERTES HOLZ.

härterem Stein als der weiche Mokattamkalk entftanden ift. Sein Anblick ift feffelnder und gewifs weit eigenthümlicher, als der des berühmten verfteinerten Waldes, den wir nach einem Ritt über nackte Hügel und gelben Sand und vorbei an rothen und

fchwärzlichen Berglehnen, die mit Gypsfchnüren durchfetzt und von Faferfalz durchdrungen find, in fünf Viertelftunden erreichen. Wer da glaubt, am Ziel diefer Wanderung (Gebel Chafchab nennen es die Kairener) ein grofsartiges Gehäuf von mächtigen, zu Boden gefunkenen Bäumen zu finden, die eine Wunderthat der Natur aus weichem Holz in hartes Mineral verwandelte, der wird, auch wenn er einen weitern Ritt nicht fcheut und den fogenannten «grofsen verfteinerten Wald» befucht, fich fehr enttäufcht finden; denn wenn auch Taufende und Abertaufende von gröfseren und kleineren Stücken der verkiefelten Stämme in und unter dem Sande oder «im Liegenden des miocänen Sandfteingebirges» umherlagern, fo gibt es hier doch nirgends etwas Impofantes zu fehen. Selbft der Geolog*) kann die berühmte Stätte nur mit einem mitteldeutfchen Braunkohlenflötz vergleichen, und wer ein folches gefehen, der weifs, wie wenig malerifch der Anblick ift, den es bietet. Wenn man freilich von den Botanikern hört, dafs die braunen, eifenharten Steinftücke vor vielen, vielen Jahrtaufenden als faftiges Holz von laubreichen Balfambäumen (Nicolia ägyptiaca) auf waldigen Höhen im Sonnenfchein grünten und im Winde fich neigten, fo regt fich die Einbildungskraft, und bewundernd erkennen wir, mit wie viel glücklicherer Hand als die Menfchen die Natur auch ihre Organismen, da wo fie will, zu erhalten weifs, felbft in Aegypten, dem Lande der wunderbaren Konfervirung vieler Bildungen, welche in anderen Ländern dem fchnellen und fichern Untergange geweiht find.

Der Rückweg führt uns über die Höhen des Mokattam, und auch bei diefer Wanderung heftet fich wohl der Blick der meiften Wanderer zunächft auf den Boden; denn diefer wimmelt von verfteinerten Seethieren, die fchon dem ehrwürdigen Herodot und dem aufmerkfamen Strabo in's Auge fielen. Die Kairo im Often begrenzende Höhenreihe gehört zu dem grofsen Zuge des Nummulitengebirges, der fich vom weftlichen Nordafrika über Aegypten und Indien bis nach China und Japan ausftreckt. Diefes Nummulitengebirge foll zu den älteften Ablagerungen der Tertiärzeit (zum Eocän) gehören und unmittelbar auf die Kreide folgen. Ausgezeichnet ift es durch feinen üppigen Reichthum an Verfteinerungen,

*) Auf geologifchem Gebiet ift hier O. Fraas unfer zuverläffiger Führer.

die fehr gut erhalten find und unter denen viele Mufcheln und Schnecken, Krabben und Seeigel auch dem Laien in's Auge fallen.

Die Hauptmaffe bilden Milliarden von Nummuliten und grofsen Rhizopoden aus der fogenannten Polythalamiengruppe. Die gröfsten Arten erreichen den Durchfchnitt unferer alten Zweithaler-

FOSSILES SEETHIER.

ftücke, die kleineren den einer Linfe. Beim Auffchlagen des fchneckenförmigen Kalkgehäufes zeigt fich ein zierliches Kammerwerk. Viele natürliche Präparate derfelben (in der Mitte halbirt) findet man auch bei den Pyramiden, deren Gefteinmaffe, wie wir wiffen, grofsentheils aus Nummulitenkalk vom Mokattam befteht.

MUSCHELKALK.

Wohl haben auch wir es der Mühe werth geachtet, dann und wann den Blick zu Boden zu fenken und uns zu bücken, um eine Verfteinerung von feltener Form aufzuheben, aber nun die Sonne fich mehr und mehr den fernen Höhen jenfeits des Nil und der Pyramiden nähert, fchauen wir mit ungetheilter Luft und Aufmerkfamkeit in's Weite, denn wenn wir uns des Blickes auf Kairo von der Citadelle aus mit Freuden erinnern, fo müffen wir der Fernficht, welche die Höhe des Mokattam bietet, mit Begeifterung gedenken. Malerifch und höchft eigenthümlich ift hier Alles, was das Auge erreicht: dicht vor uns, wie das verfallene Schlofs eines Zauberers, die einfame Mofchee auf dem nackten Gijúfchiberge und weiterhin wie Moos und Farren auf einem Felfenhaupte die vielgegliederten Bauten der Citadelle, welche die Chalifenftadt ftolz überragt. Gerade das die Landfchaft krönende Bild diefer Burg verleiht der Ausficht vom Mokattam

befonderen Reiz. Aber wie kommt es, dafs nicht uns allein auf diefem nackten Kalkberg auch die Farben des Himmels und des die Wüfte, das Fruchtland, den Nil, die Stadt der Lebendigen und der Todten umfchwebenden Aethers noch prächtiger, mannig- faltiger und feiner erfchienen find, als auf der berühmten Platt- form in der Nähe der Mofchee Muhamed 'Ali's?

Durch gelben Wüftenfand, an taufend Gräbern und hundert Kuppeln tragenden Maufoleen vorbei reiten wir heimwärts. Wie war es fonft in diefer Nekropole fo feierlich ftill; jetzt aber wird fie von Bahnzügen durcheilt, und der Pfiff der Lokomotive ftört die Ruhe des Friedhofs. Bevor wir die Stadt erreichen, ift der Abendftern glänzend aufgegangen, wilde Hunde und Schakale bellen, und gefpenftifch bewegen fich die Flügel der auf Schutt- hügeln ftehenden Windmühlen. Die find hier nicht heimifch. Erft die Franzofen lehrten die Aegypter im Anfang unferes Jahr- hunderts fie gebrauchen; aber fo fehr hängt diefes Volk am Alten, dafs in feinem an Getreide fo reichen Lande weder das von der Luft noch das vom Waffer getriebene Rad die uralte Handmühle des Bauern zu verdrängen vermochte.

Und wie viel, das uns längft durch Denkmäler aus alter Zeit bekannt ift, begegnet uns im Hafen von Bulāk, zu dem wir uns in der Frühe des nächften Morgens begeben! Vor Allem find es die aus dem Süden kommenden Schiffe, welche ihre alte Geftalt bewahrt haben; aber auch die Form der Dahabījen hat feit der Pharaonenzeit nur geringe Veränderungen erfahren. Ihre Zahl ift grofs, und fie liegen fo nahe an einander, dafs man fchwer begreift, wie die zur Abreife fertigen den Ausgang finden werden. Auch an Dampfern fehlt es nicht in diefem Binnen- hafen. Die gröfsten follen Laftfchiffe den Strom hinauf remor- quiren, der zierlichfte wird einen hohen Gaft des Chedîw nach Affuān tragen, einen dritten befteigen fchauluftige Reifende, ein vierter führt foeben eine Ladung Zucker herbei, und den fünften, den Steamer des Mufeums von Bulāk, wird Mr. Maspero zu einer Fahrt nach Oberägypten benützen. Noch füllt der zurücktretende Nil fein tiefes Bett bis an den Rand, und darum fteht der Schiffs- verkehr eben jetzt in fo hoher Blüte, wie es der traurige Zuftand des Sudān und die kriegerifche Bewegung dafelbft zuläfst. In friedlichen Tagen treibt zu diefer Jahreszeit ein beladenes Boot

nach dem andern in den Hafen, und zwanzig Fahrzeuge warten auf günftigen Wind, um die Anker zu lichten. Am Ufer wimmelt es von Matrofen, Schiffsführern und Kaufleuten aus Kairo, von Fellachen, Nubiern und Negern, Kameelführern mit ihren Thieren, Efeltreibern, Händlern und Bettlern. Vor unferem Aufbruche fahen wir um einen Kairener Grofshändler viele Schiffsführer gefchaart. Er war ihnen entgegengefahren und hatte für ihre Ladungen an Gummi, Sennesblättern, Elfenbein und harten Hölzern das Vorkaufsrecht erworben. An einer andern Stelle wurden Datteln, deren Zufuhr die Nachfrage überftieg, und Topfwaaren aus Sijūt und Kene verfteigert. Der Dragoman einer englifchen Familie geleitete zwei mit Koffern beladene Kameele zur Dahabīje, und feine Herrfchaft folgte ihm in buntlackirten, bequemen Miethswagen. Ein Grieche beftieg mit mehreren fchwerbeladenen Packträgern ein grofses, dahabījenartiges Nilboot, das er gemiethet hatte, um mit einem Spezereiladen an Bord als Befitzer einer fchwimmenden Wakkāle von Nilftadt zu Nilftadt zu fahren. Befonders lohnend war und ift der Befuch diefes Hafens für Denjenigen, welcher Neger von allen Schattirungen der Haut zu fehen wünfcht, wenigftens haben wir nirgends fo viele und verfchiedenartige Schwarze zufammen gefehen wie hier.

Auch unter unferen acht Matrofen befinden fich einige fehr dunkel gefärbte. Der aus Dongola ftammende Selīm ift fo fchwarz wie Ebenholz. Unfer fehr fauber gekleideter Sālech, welcher der Wirthfchaft vorfteht und alle Arbeiten des Stubenmädchens, des Dieners, der Wafchfrau, der Plätterin und Haushälterin verrichtet,[*]) und unfer Koch Ismaʿil, den wir «den Hausknecht aus Nubierland» nennen, find ebenfalls dunkelbraun. Beide ftammen aus Wādi Halfa beim zweiten Katarakt. Unfer braver Reʾīs Hufēn und fein Bruder, der Steuermann oder Muftaʿmil, find Kairener. Der Schiffsjunge Gilani, der unfere Pfeifen zu ftopfen und mit «Feuer», d. h. glühenden Kohlen, zu verforgen hat, ift ein munterer Fellachjunge, über den es häufig zu lachen gibt, und den Jeder gern hat.

Mit Sālech's Hülfe richten wir uns in dem mit zwei Diwāns, einem Speifetifch und einer Hängelampe verfehenen Salon und

[*]) Muhamed Sālech hat fich von unferem Diener zu einem der beliebteften und empfehlenswertheften Dragoman heraufgearbeitet.

den Schlafkabinen, neben denen fich auch ein kleines Badezimmer
befindet, häuslich ein und fetzen uns dann an den Frühftückstifch,
auf dem Isma'il's erfte Werke ihren fchwarzen Meifter loben.
Mit Ruhe fehen wir künftigen Mahlzeiten entgegen und fteigen
auf das Verdeck. Das Vordertheil unferes Schiffes (ich habe es
Toni getauft und diefen Namen mit Hülfe eines Freundes felbft
unter den Schnabel gemalt) gehört der Mannfchaft, welche hier
auch im Freien fchläft. An der äufserften Spitze der Dahabīje
ift die Küche angebracht, und hinter ihr fteht der kurze Maft mit
dem an eine ungeheure Raa befeftigten lateinifchen Segel. Das
grüne Kajütenhaus ift fo hoch, dafs man fein Dach, unfern liebften
Aufenthaltsort, auf einer Treppe erfteigen mufs. Hier ftehen unter
einem Schatten fpendenden Leinwandzelte gepolfterte Bänke und
zwei Korbftühle. An dem kleinen Hülfsmafte in der Nähe des
Steuers flattert die Flagge des deutfchen Reichs, während der
Wimpel an der langen Raa befeftigt ift. Einige Matrofen fchütten
eine Menge von fchwärzlichen Körpern in eine grofse grüne Kifte.
Das ift ihr Brod, das fie trocken oder eingeweicht vierzehn Tage
lang effen werden, denn erft zu Girge können fie neues backen.
Ihr Mittagsmahl befteht heute aus Linfen, morgen aus Erbfen
und fo fort.

Unfer Schiffsführer hat fchon lange an der Spitze der Daha-
bīje geftanden und die Luft beobachtet. Jetzt gibt er ein Zeichen,
die Seile werden losgebunden, Gilani klettert gewandt wie eine
Katze die Raa hinauf, ein anderer Matrofe folgt ihm; mit Ruder-
ftangen, Füfsen und Händen löfen wir uns aus dem Knäuel der
uns umgebenden Schiffe, jetzt haben wir das offene Fahrwaffer
erreicht, ein leifer Wind fchwellt das grofse, dreieckige Segel,
viele andere Nilboote folgen unferem Beifpiele, auf Sālech's Bitte
feuern wir ein halbes Dutzend Schüffe, an denen die Matrofen
als an einer «Fantasīje» fich fehr ergötzen, in die Luft und fahren
an einer plumpen nubifchen Dahabīje vorüber, die, wie Sālech
behauptet, einen ftreng verbotenen Handelsartikel: abeffinifche
Sklavinnen, nach Kairo bringt.

Nilfahrt nach Oberägypten.

Bis zu den Grüften von Beni-Hasan, und was diese lehren.

skar Pefchel, unfer grofser, zu früh verftorbener Geograph, hat nachgewiefen, dafs die in der Form des Delta mündenden Flüffe von jüngerer Bildung zu fein pflegen, als diejenigen, welche fich in fogenannten Aeftuarien mit dem Meere vermifchen. Darnach würde der Nil nicht zu den älteften Strömen gehören, und dennoch ift feit dem früheften Alterthum keiner für älter und ehrwürdiger gehalten worden, als er. Und leicht erklärlich ift diefer Umftand; bleibt doch jedes Ding, das gröfste wie das kleinfte, auf Erden und im Weltall ein vergrabener Schatz, bis die Vorftellung des Menfchen ihn berührt und aus feiner Verborgenheit an's Licht hebt. Der Amazonenftrom, der gröfste und vielleicht der ältefte von allen Flüffen, erfcheint uns, weil er erft feit wenigen Jahrhunderten einen Platz in der Vorftellung derjenigen Gefellfchaft gefunden, der wir angehören, wie ein Kind neben dem ehrwürdigen Nil, in dem fich grofsartige Denkmäler aus längft vergangener Zeit feit fechstaufend Jahren gefpiegelt haben, und den fchon die älteften und edelften Schriftdenkmäler des alten Morgen- und Abendlandes, die Bibel und Homer, erwähnen. Wer mag auch leugnen, dafs die berühmteften Landfchaften ihren Reiz und ihre Ehrwürdigkeit befonders den mit ihnen verbundenen Werken von Menfchenhand und den hiftorifchen Erinnerungen verdanken, welche fich an fie knüpfen.

Ueber die Schwelle, den Rücktritt und die fegensreiche Wirkfamkeit des Nilftromes haben wir fchon Mancherlei in diefen

Blättern mitgetheilt; den ganzen Zauber jedoch, mit dem er den denkenden Menfchen umftrickt, dem es vergönnt ift, fich auf feiner vollen, ungetheilten Flut nach Süden tragen zu laffen, empfinden und preifen wir erft jetzt, da das Geräufch der Welt-ftadt weit hinter uns liegt, tiefes Schweigen uns rings umfängt und wir an faftgrünen Feldern und altersgrauen Denkmälern, vom Winde bewegten Palmenhainen und ftarren, nackten Felfen, reich belebten Dörfern und Städten und leeren, uralten Grüften, grauen Fabrikfchornfteinen und bunt bemalten Tempeln vorübergleiten.

Bald treten die Uferberge fo nahe an den Flufs heran, dafs feine Wogen ihren Fufs befpülen, bald weichen fie weiter, aber niemals mehr als einige Meilen zurück. Ueberall, wo er ein ebenes Landftück, und wäre es auch noch fo klein, berührt, beftellt der Landmann fruchtbare Felder und erheben fich Dörfer. Die Aecker, die Weiler, die Felfenbildungen, die Infeln im Strom, die Formen der Palmen und Sykomoren, die Schiffe und Segel, die Dämme und Geräthe zum Schöpfen des Waffers, fo viel ihrer find, fehen einander zum Verwechfeln gleich, und dennoch ermüdet unfere Aufmerkfamkeit niemals; denn mannigfaltig und glänzend wie auf keinem andern Gebiete der Erde find die Lichter und Farben, welche diefes Thal und diefe Berge bekleiden im Duft der Morgen-frühe, im Goldglanze des glühenden Mittags, in den Abendftunden, wenn das untergehende Tagesgeftirn den Himmel in einen pur-purnen Baldachin verwandelt, und in den frifchen Nächten, in denen der Hefperus wie ein kleiner Mond, der Mond wie eine Sonne mit kühlem Silberlicht und die Planeten und Fixfterne wundervoll hell am reinen, tiefblauen Himmel glänzen. Ver-fchiedenartig find auch die Geftalten und ift das Treiben der Menfchen in den Dörfern und Städten, die wir befuchen, und immer neue Anregungen gewähren die Werke aus den Tagen der Pharaonen, der Griechen- und Römerzeit, welche den Freund der Gefchichte zum Befuche laden.

In den erften Stunden unferer Fahrt find es befonders die Pyramiden, die unfern Blick auf fich ziehen. Wir kennen fie und wenden uns dem öftlichen Ufer zu, auf dem die Steinbruchflecken Turra und el-Ma'fara liegen. Wir wiffen, dafs aus dem Kalk-gebirge hinter ihnen die Werkftücke ftammen, die man zum Bau der Pyramiden verwandte. Während man im Alterthum die

434

Blöcke und Platten aus dem innern Kern der Felfen löste, fprengt und fchneidet man fie heute von den äufseren Wandungen der Felfen. Ungeheuer find die Hallen und Säle, welche hier von den Steinmetzen der Pharaonen ausgehöhlt wurden. Manche Infchrift hat die Namen fürftlicher Bauherren in ihnen verewigt, und die Gefchichte erzählt von den Staats- und Kriegsgefangenen, welche hier als Arbeiter thätig waren. Die Ausfätzigen, die man in die Steinbrüche verbannte, und welche tendenziös gefärbte fpätere Berichte mit den von Mofe nach Paläftina geführten Hebräern gleichzufetzen fuchen, follen hier gefeufzt und gelitten haben; wir wiffen fchon, dafs die Griechen in dem altägyptifchen Namen Turra's den von Troja wiederzufinden meinten, und kennen die Sage, welche fich an diefe Namensverwechfelung knüpft (B. I, S. 135). — Auf zweirädrigen, mit Ochfen befpannten Karren werden heute noch die fertigen Baufteine zum Nil oder zur Eifenbahn getragen, die zu dem Schwefel- und Luftbad Helwān am Saume der Wüfte führt und man hat die uralten, für Hautkranke heilfamen Quellen mit jenen Ausfätzigen in Verbindung zu bringen gefucht, als deren Verbannungsftätte, wie wir wiffen, diefe Gegend angefehen worden ift. — Viele Lungenleidende auch aus Europa verbringen den Winter in dem bequem eingerichteten Kurorte, den eine fo frifche und reine Wüftenluft umweht, dafs mancher von den heimifchen Aerzten aufgegebene europäifche Kranke hier Befferung oder Heilung fand. Zahlreiche kleine, forgfam behauene Feuerfteingeräthe, welche der jüngft verftorbene, rührige deutfche Arzt Doktor Reil in der Nähe der Schwefelquellen entdeckte, haben wir felbft unter feiner Führung gefehen und auflefen können.

Das Dorf Bedrafchēn und die Trümmerftätte von Memphis liegen Helwān gerade gegenüber. Die Stufenpyramide von Sakkāra und die «Knickpyramide» von Dahfchūr ziehen den Blick auf fich, und in der Frühe des nächften Morgens der eigenthümlich geformte Etagenbau von Medūm, der für das ältefte Pharaonenmaufoleum gehalten worden ift. Seiner füdlichen Lage wegen follte man fie für eine der jüngeren Pyramiden halten, und doch gehört fie zu den älteften aller Nekropolen, denn Mariette hat in ihrer unmittelbaren Nähe Maftaba's von mehreren Mitgliedern der Familie des Snefru gefunden, der als letzter König der dritten Herrfcherreihe vor Cheops (4. Dynaftie) regierte.

Ebers, Cicerone. II. . 9

Die Statuen des Prinzen Râ-ḥotep und ſeiner Gattin Nefert, welche im Mufeum von Bûlâk (B. II, S. 33) konfervirt worden, ſind hier in der gemeinfamen Gruft diefes vornehmen Paares entdeckt worden. Oft fehen wir von unferem Schiffe aus am linken Nilufer den Schienenweg, welcher Kairo mit Oberägypten verbindet. Bei dem Dorfe Wafta ſteigen wir an's Land, denn von ihm aus zweigt ſich die in das Fajûm führende Eifenbahn ab, und vielfach lohnend iſt die recht befchwerliche Reife durch diefe Provinz.

Sie iſt eine grofse, heute noch 150,000 Menfchen nährende Oafe, die fchon vor dem Einfall der Hykfos, mindeſtens vor vier-taufend Jahren, durch die Hand der Menfchen der Wüfte abge-rungen wurde. Ein bei Sijût aus dem Hauptſtrome in ein künſt-liches Bett geleiteter Arm des Nil, der fogenannte Bachr Jûfuf oder Jofefskanal, deffen Anlage das Volk dem klugen Sohne Jakob's, dem Vorbilde der guten Verwalter, zufchreibt, iſt durch ein bei el-Lahûn gelegenes Schleufenwerk weſtwärts geführt worden, und hat, indem er fich, wie ein Blumenſtengel in viele Doldenſtiele, in eine grofse Zahl von Gräben und Rinnen zertheilt, fruchtbaren Schlamm auf dem Boden der Wüfte niedergelegt. Heute noch forgt er für die Befeuchtung der als echtes «Gefchenk des Stromes» entſtandenen Landfchaft.

In drei Abſtufungen fenkt ſich diefe dem falzigen See der Hörner (Birket el-Kurûn) und der Sahara zu. Das grofse Refer-voir, welches im Alterthum die Bewäfferung nicht nur des Fajûm regelte, der berühmte Möris-See, iſt längſt vertrocknet, und da, wo früher fromme Aegypter bei Krokodilopolis, dem fpätern Arfinoë, feltfam gefchmückte Krokodile fütterten, wird jetzt auf Feldern und in Gärten reichlich geerntet. Kein Gau des frucht-baren Aegyptens iſt fruchtbarer als diefer, und doch wird er — wohl wegen der in ihm blühenden Verehrung der Krokodile — als «typhonifch» in den geographifchen Liſten übergangen. Schon Strabo rühmt die in ihm gedeihenden und gute Oliven tragenden Oelbäume. Sie wachfen heute noch in fehr vielen Gärten neben Citronen, Orangen, allen Obſtforten, denen wir im Delta begegnet find, und zahllofen, köſtlich gefärbten Rofen. Aus diefen hat man wohl in früherer Zeit befferes Duftöl zu bereiten verſtanden als heute. Immerhin wurde davon noch im vorigen Jahre für

weit über eine halbe Million Piafter ausgeführt. Zuckerrohr,
Baumwolle und alle Brodfrüchte Aegyptens gedeihen herrlich auf
den Aeckern des Fajūm, das feinen Namen, welcher auf koptifch
Seeland bedeutet, dem Möris-See verdankt, in deffen Nähe fich
das berühmte Labyrinth mit feiner Pyramide erhob. Bei dem
Dorfe Hawāra hat Lepfius viele feltfame Trümmer entdeckt, und
er hält fie für die Ueberrefte diefes «Wunders der Welt», von
dem Herodot verfichert, es fei ganz unbefchreiblich und habe für
fich mehr Arbeit und Koften verurfacht, als alle Prachtbauten der
Griechen zufammengenommen. Vieles fpricht für die Anficht des
verftorbenen Altmeifters, und wir wüfsten nicht, wo das Laby-
rinth anders gefucht werden könnte als hier; auch müffen wir
zugeben, dafs die Trümmer bei Hawāra im Allgemeinen den
Befchreibungen der Griechen nicht widerfprechen. Allerdings gilt
es ihnen gegenüber die Vorftellung, welche man fich von der
Grofsartigkeit diefer berühmten Bauwerke gebildet hatte, beträcht-
lich einzufchränken, und fo würden wir zaudern, die Trümmer
von Hawāra überhaupt mit Lepfius für die des Labyrinths zu
halten, wenn die Pyramide, von der die Griechen reden, fich nicht
unter ihnen erhöbe und wenn diefe nicht aufser der von el-Lahūn,
in deren Nähe das Labyrinth nimmermehr gefucht werden darf,
die einzige auf dem ganzen Gebiete wäre, wo man es fuchen
darf. Befteigt man diefe in der Pharaonenzeit mit fchimmernden
Granitplatten bekleidete, aber jetzt dürftig graue Ziegelpyramide,
welche nach Strabo am Ende des Labyrinths geftanden, und über-
fchaut die Trümmer zu ihren Füfsen, fo läfst es fich wohl er-
kennen, dafs der ungeheure Palaft, in dem fich die Vertreter der
Gaue Aegyptens zu Zeiten um den König verfammelten, die Ge-
ftalt eines Hufeifens getragen hat, aber nichts weiter; denn der
mittlere und linke Flügel des Gebäudes find gänzlich zerftört, und
das Gewirr von verfallenen Kammern und Zimmern rechts, in
welche die Sonne hineinfcheint und die das Volk von Hawāra
für den verlaffenen Bazar einer von der Erde verfchwundenen
Stadt hält, befteht aus armen grauen Ziegeln von getrocknetem
Nilfchlamm. Nur einige Kammern von hartem Stein und wenige
Fragmente von grofsen Pfeilern und Säulen blieben mitfammt
der Infchrift erhalten, welche lehrte, dafs fchon der der zwölften
Dynaftie angehörende Amen-em-ḥā III. das Labyrinth erbaut habe.

Diefer König, der auch unweit Krokodilopolis einen Obelisken errichtete, deffen Trümmer bei dem Dorfe Ebgīg liegen, hatte für die Meffung der Höhen des Nil, die Berichtigung feines Laufes und die Verwerthung der Ueberfchwemmung mit befonderem Eifer geforgt, und er ift es auch gewefen, der jenes grofsartige Wafferwerk anlegte, das wir unter feinem griechifchen Namen des Möris-Sees kennen. Auf ägyptifch heifst «meri» die Ueber-fchwemmung; Amen-em-hā ward wohl wegen feiner befonderen Thätigkeit «der König meri» oder Ueberfchwemmungskönig ge-nannt, und fo kommt es, dafs die Hellenen ihn, indem fie das ägyptifche «meri» für ihre Zunge gefchickt machten, «Möris» hiefsen. Auch in dem früher feltfam genug gedeuteten «Laby-rinth» hat zuerft H. Brugfch ein ägyptifches Wort (erpa-ro-hunt) erkannt, das «Tempel der Seemündung» bedeutet. Bevor der Möris-See und die Schleufen an feinem Eingang und Ende ver-fielen, war es möglich, das Fajūm in viel weiterem Umfang zu be-wäffern als heute. Diefs kann für Denjenigen keinem Zweifel unterliegen, welcher das falzige Waffer des Birket el-Kurūn be-fahren und die Trümmerftätte Dīme erftiegen, oder auch, wie wir, von feiner füdweftlichften Spitze aus den mitten in der Wüfte gelegenen Tempel befucht hat, welcher aus der Römerzeit ftammt und heute Kasr Kārūn genannt wird. In weitem Kreife umgeben diefes merkwürdige Bauwerk unzählige Trümmer von menfch-lichen Wohnungen, Cifternen, Weinbergsterraffen und Gefäfsen von Thon und Glas. Aber gelber Flugfand hat hier längft jeden Keim des Lebens erftickt und Seth-Typhon über Ofiris einen grofsen Sieg erfochten.

In der hübfchen Hauptftadt der Provinz Medīnet el-Fajūm, in deren Nähe viele merkwürdige Alterthümer, befonders aus römifcher und früher chriftlicher Zeit, und jüngft auch werthvolle Papyrus gefunden worden find, vertaufchen wir wieder den Rücken des Pferdes und den kunftlos zufammengefügten Nachen der Fifcher von Senhūr mit der Eifenbahn. Das alte Krokodilo-polis, welches unter den Ptolemäern Arfinoë genannt wurde — man darf Medīnet el-Fajūm für feinen Nachfolger betrachten — hat, obgleich es völlig von der Erde verfchwunden ift, wie Pompeji feine Auferftehung gefeiert, aber freilich in ganz anderer Weife. Unter den Taufenden der im Bereich feiner fpärlichen Trümmer

gefundenen Papyrusfetzen find nämlich viele mit Texten bedeckt, welche fich auf das alte Arſinoë und feine Einwohner beziehen. Die meiſten enthalten Steuerliſten, Rechnungen und Aufzeichnungen öffentlicher Behörden und machen uns nicht nur mit Strafsen, Gaffen und Tempeln, fondern auch mit fehr vielen Hausſtänden des Ortes und den männlichen und weiblichen Perfonen, welche einſt zu denfelben gehörten, bekannt. Diefe intereffanten, im Berliner Mufeum konfervirten Dokumente find zuerſt von Dr. U. Wilcken gewürdigt und erklärt worden.

Zu Waſta haben wir die Dahabⁱje verlaffen und fetzen nun unfere Nilfahrt fort. Aus der Ferne fehen wir die Pyramide von el-Lahûn, in deren Nähe fich der Jofefsflufs in die Fajûm-Oafe ergiefst, und am frühen Morgen des folgenden Tages landet unfer Schiff an dem fchattigen Ufer der Nilſtadt Beni-Suêf. Das die kleineren Häufer überragende Schlofs des Chedîw reizt zu keinem Befuch, aber wir laffen unferem Re'ⁱs Zeit, an's Land zu treten, um Mehl einzukaufen. Der Handel wird unweit des Hafens abgefchloffen, und es geht dabei fo lebendig zu, als lägen die beiden Parteien im bitterſten Streit.

Ein frifcher Nordwind hat fich erhoben, fchwellt das lateinifche Segel, und fchnell, als würde fie von Dampf getrieben, durchfchneidet die Dahabⁱje den ihr entgegenſtrömenden Flufs. An einer Stelle, wo das öſtliche Gebirge fich mehr dem Strome nähert, fehen wir auf ſteiler, felfiger Höhe ein Kloſter liegen. Es heifst Gebel et-Têr oder Vogelberg, und feltfamerweife wimmelt es auf einer Sandbank in der Nähe des Ufers von Pelikanen und anderen gefiederten Gäſten. Jetzt regen viele von ihnen die Schwingen und flattern fort, denn ein Schwimmer, welcher mit ſtarken Armen den Strom zertheilt, erfchreckt fie. Bald hat der rüſtige Mann die Dahabⁱje erreicht, iſt fo nackt, wie man es nur irgend fein kann, in den ihr folgenden Kahn geklettert und zeigt auf das in feinen Arm tätowirte blaue Kreuz. Er iſt ein koptifcher Mönch, der uns als Glaubensgenoffen um eine Gabe bittet. Das Geld, welches wir ihm reichen, ſteckt er in den Mund und fchwimmt in fein Kloſter zurück, welches alt iſt, deffen Bewohner mit Vorliebe das Schuſterhandwerk betreiben und von dem die Sage erzählt, dafs fich in feiner Nähe an einem Feſttage die Bukîrvögel fammelten und einer nach dem andern die Köpfe fo lange in

eine gewiffe Felfenfpalte fteckten, bis einer in ihr hängen bliebe. Dann, heifst es weiter, flögen fie alle fort, um im nächften Jahre wiederzukommen.

Grün, wie in den gefegnetften Strichen des Delta, find alle Aecker, namentlich am linken Ufer, und dafs der Menfch auch hier die Gaben der Natur zu verwerthen verfteht, das beweifen die vielen rauchenden Schlote hart am Ufer und tiefer landeinwärts. Freilich kommt das Gewonnene vornehmlich Einem zugute, dem Vizekönig, auf deffen Domänen bis nach Erment die Zuckerplantagen mit Dampfpumpen begoffen, von Fellachen beftellt und abgeerntet werden. Auf Schienen, die in die Aecker leiten, werden die von füfsem Saft ftrotzenden fchweren Stengel in die Fabriken geführt, und es follen in einem mittleren Jahre in Aegypten an 500,000 Centner Rohrzucker gewonnen werden. In der fogenannten Campagnezeit zieht man heute noch alle Bauern weit und breit zur Thätigkeit heran; nicht eigentlich als Zwangsarbeiter, denn fie werden bezahlt, aber auch nicht als freie Tagelöhner, denn man hebt fie aus wie Soldaten. Verfchont bleiben — und damit entfchuldigt man fich — Diejenigen, welche des Lefens und Schreibens kundig find.

Bei keiner der grofsen Fabriken, an denen wir vorbeifahren, fteigen wir an's Land, wohl aber zu Minje, einer der bedeutenderen Nilftädte, denn es verlangt uns nach einem türkifchen Bade. — In der Nähe des Gouvernementsgebäudes, der Refidenz des Mudīr, wimmelt es von Menfchen. «Rekruten werden ausgehoben,» fagt Salech, und ein fo trauriges Schaufpiel uns auch erwartet, fo treibt uns doch die Neugier, ihm beizuwohnen. Gewifs, die armen braunen Jungen, welche da gemuftert werden, fehen jämmerlich aus mit ihren zitternden Gliedern und bleichen Lippen; aber herzzerreifsend ift es, wenn einer von ihnen für tauglich befunden worden ift und fortgeführt wird, und feine nächften weiblichen Angehörigen, die ihm in die Stadt gefolgt find, zu klagen anheben, als gäbe es einen Todten zu beweinen. «O, mein Bruder! — O, mein Sohn! — O, mein Gatte! — O, mein Kameel!» fchallt es von den Lippen der jammernden, in Thränen zerfliefsenden Frauen, die dabei nicht felten in recht theatralifcher Weife die Körper neigen und die fchwarzen Schleier fchwingen. Freilich, von fünf Rekruten foll kaum einer in feine Heimat zurückkehren, und

manche Mutter fagt hier wohl ihrem Liebling ein letztes Lebewohl. Re'îs Hufên, der als Zeuge meines Mitleids neben mir fteht, verfichert, diefe Leute hätten es gut im Vergleich mit denen, welche zu Muhamed 'Ali's Zeiten ausgehoben und mit hölzernen Klammern am Halfe und Feffeln an den Händen wie Verbrecher fortgeführt worden feien. Er felbft, fagte er, habe fich dem Dienfte entzogen, und dabei zeigte uns der alte Mann feine verftümmelte Hand. Später bemerkten wir bei vielen Greifen Finger, an denen einzelne Glieder fehlten. Sie hatten fie fich abfchneiden laffen oder felbft abgefchoffen, um dem Militärdienfte zu entgehen, und diefe Frevelthaten waren endlich fo häufig geworden, dafs man die Verftümmelten beftrafte und dennoch in die Regimenter einftellte.

Erfrifcht verlaffen wir das für eine Stadt von 10,000 Einwohnern gut eingerichtete Bad, laffen uns die grofsartige vizekönigliche Zuckerfabrik von ihrem franzöfifchen Direktor zeigen, fchauen in die Höfe der von aufsen recht einfach ausfehenden Häufer und fetzen unfere Fahrt gen Süden fort. Gern würden wir wieder bei dem der Stadt fchräg gegenüberliegenden Säwijet el-Meijitin (das Säwijet der Todten) an's Land gehen, wofelbft die Bewohner von Minje ihre Verftorbenen in einem ftattlichen, an Kuppelbauten reichen Friedhofe begraben, bei dem hinter dem «rothen Schutthügel» (Kôm el-achmar) fich in der Felswand des arabifchen Gebirges ehrwürdige, mit Bildwerk gefchmückte Gräber öffnen; aber wir wollen den guten Fahrwind benützen und Beni-Hafan am nächften Morgen zu erreichen fuchen. Werth der Erwähnung fcheint es, dafs das alte Minje (Mena-t) vor Alters hier gelegen war, auf das andere Nilufer verpflanzt worden ift und, treu an feinem Friedhof hängend, nun feine Todten über den Strom führt.

Sälech weckt uns in aller Frühe. Die Dahabîje liegt am Ufer, einen Fellachen, der fich durch den langen Stab in feiner Hand das Anfehen eines (hier fehr unnöthigen) Führers zu geben fucht, und braune Knaben mit fchlecht gefattelten Efeln hat unfer hübfches Nilboot und die Ausficht auf Gewinn herbeigelockt, und bald traben wir durch grüne Felder den Bergen entgegen, von deren fteilem Abhange uns eine lange Reihe von offenen Grufthoren entgegenfchaut.

Die Luft iſt wunderbar friſch und rein, das bloſse Athmen macht Vergnügen, und das Schauen bietet überall neue Anregungen in der Nähe und Ferne. Ein Pflüger, welcher ſich die ungleiche Zugkraft des Kameels und Büffels zu gemeinſamer Arbeit dienſtbar gemacht hat, ruft uns ſein «Bachſchīſch ja Chawāge» (ein Geſchenk, o Herr) entgegen, obgleich er nicht das Geringſte für uns geleiſtet hat, und dieſs von unzähligen Reiſenden beſprochene Bachſchīſch hören wir heute zwanzigmal, haben wir Tauſende von Malen vernommen, ſeitdem wir in Alexandria an's Land traten. Es iſt ein urſprünglich perſiſches Wort, bedeutet «ein Geſchenk» und wird ebenſowohl von den 100,000 Piaſtern gebraucht, mit denen der groſse Unternehmer einen Paſcha beſticht, wie von dem Kupferſtückchen, das man einem bettelnden Krüppel zuwirft. Der treffliche Botaniker Profeſſor Paul Aſcherſon, welcher G. Rohlfs auf ſeiner Fahrt in die libyſche Wüſte begleitete, ſagt, der Ausruf Bachſchīſch ſei eine Reflexbewegung der Sprachwerkzeuge des Aegypters, welche ausgelöſt werde, ſobald er einen Europäer, beſonders einen Engländer, zu ſehen bekomme. Das iſt zutreffend und witzig, aber ich habe es ſchon an einer andern Stelle ausgeſprochen, daſs es mir während vieler Monate, in denen ich mitten unter Fellachen wohnte und nur mit ihnen verkehrte, klar geworden ſei, daſs ſie nicht bloſs gemeine Habſucht veranlaſst, uns Europäern dieſs berüchtigte Wort zuzurufen. Auch der ärmſte Fellach iſt glaubensſtolz und lebt der feſten Zuverſicht, daſs er vor Gott tauſendmal mehr gelte, als der Geſchickteſte und Reichſte unter den Chriſten, die er in ſeinem Lande Geld erwerben und es müſsig durchfahren ſieht. Sie halten ſich für die Lieblinge und Ausgezeichneten vor Gott und jeden den Islām Ablehnenden für verworfen. Der Korān fordert die Gläubigen zur Gerechtigkeit und Milde gegen einander auf, aber er enthält keine einzige Stelle, welche zur Achtung des Nächſten als Menſchen aufforderte. Sündhaft würde es dem Fellachen ſcheinen, wenn er dem fremden Ungläubigen, dem er begegnet, einen ſeiner ſchönen, frommen Grüſse gönnen wollte. So wirft er in tauſend Fällen, nur um nicht ganz zu ſchweigen und oft ohne eine Gabe zu erwarten, dem Ungläubigen, als wäre es ein Gruſs, ſein «Bachſchīſch» in's Geſicht, das recht gut die Geſinnung, welche er gegen ihn hegt, zum Ausdruck bringt. Er wünſcht im Allgemeinen gar nichts

für ihn, aber es ift ihm immerhin willkommen, wenn er etwas von ihm verdienen kann. Sein Verhältnifs zu dem Europäer und auch die Aeufserungen feiner Empfindungen gegen ihn ändern fich bald, wenn er zu dem Fremden in freundliche Beziehungen tritt. Wir find in der erwähnten Zeit dahin gekommen, aus dem Munde unferer Nachbarn ftatt des «Bachfchīfch» Segenswünfche zu vernehmen, welche der Muslim von Rechtswegen Andersgläubigen vorenthalten follte.

Die in Trümmer liegenden Häufer eines verlaffenen Dorfes, deffen Bewohner früher als Räuber fehr übel berufen waren, aber fchon längft völlig harmlos geworden find und fich näher dem Fluffe angefiedelt haben, bleiben zu unferer Linken liegen. Jetzt fpringen wir aus dem Sattel, denn der über Kalkfteingeröll zu den Grüften führende Weg ift zwar nicht lang, aber fteil und fchlecht gehalten. Als vor etwa fünfzig Jahren der grofse Champollion diefen felben Pfad hinanftieg, beabfichtigte er, den Gräbern von Beni-Hafan vierundzwanzig Stunden zu widmen; er wurde aber vierzehn Tage von ihnen gefeffelt und darf ihr Entdecker genannt werden, denn wenn diefe Grüfte auch fchon früher von Europäern befucht und erwähnt worden waren, fo blieb es ihm doch vorbehalten, ihre Bedeutung zu erkennen. In der Kindheitszeit der von ihm felbft in's Leben gerufenen ägyptologifchen Wiffenfchaft ftanden dem Irrthum Thür und Thor offen, und fo ift es auch ihm bei feiner Befchreibung der berühmten Gräber begegnet, dafs er die Namen von Perfonen und Völkern unrichtig las und fich über die Zeit der in den Infchriften erwähnten Könige völlig täufchte, aber mit jenem mehr als menfchlichen Scharfblick, der das Genie befähigt, den Dingen in's Herz zu fehen und mit wundervoll feinen Fühlfäden herauszutaften, worauf es ankommt, hat er Alles erkannt und auf Alles hingewiefen, was diefe Denkmäler auszeichnet, deren vollen Werth im Einzelnen zu erweifen freilich der fpäteren Forfchung vorbehalten bleiben mufste. Die Bedeutung der Säulen von Beni-Hafan für den Entwicklungsgang der Baukunft und die der farbigen Darftellungen in den Grabkammern für die Kulturgefchichte, auf welche fchon Champollion hinwies, werden auch wir an diefer Stelle in's Auge zu faffen haben.

Gröfsere und kleinere Felfengrüfte befichtigten wir fchon bei

unferem Befuch der Todtenftadt von Memphis. Sie waren faft
ausnahmslos älter als diejenigen, welche wir nun zu befuchen ge-
denken, denn die meiften von ihnen entftammten dem Ende des
vierten und Anfang des dritten Jahrtaufends, während die In-
fchriften in den Gräbern von Beni-Hafan lehren, dafs fie für vor-
nehme Erbftatthalter des Gaues Mah, die mit der königlichen
Familie verwandt waren und unter den Pharaonen der 12. Dynaftie
2354—2194 ihr Amt verwalteten, in den Felfen gehauen oder
auf Stukk gemalt worden find. Eine lange Reihe von Jahr-
hunderten liegt zwifchen ihrer und der Vollendung der älteften
uns bekannten griechifchen Bauwerke in dorifchem Stil, und doch,
wer hätte den Tempel von Päftum und die ihm verwandten
Bauten gefehen und fühlte fich nicht angefichts der Grüfte von
Beni-Hafan an fie erinnert?

Als Champollion zuerft die polygonalen und kannelirten
Schäfte an den die Decke tragenden, aus dem lebenden Fels ge-
arbeiteten Säulen in der Vorhalle und im Innern diefer Gräber
fah, nannte er fie proto- oder vordorifch, und da die Zeit der
erften fehr nahen Berührungen der Hellenen mit Aegypten zu-
fammenfällt mit der der Erbauung der älteften uns bekannten
dorifchen Tempel, fo lag die Vermuthung nahe, die Griechen
hätten am Nil die erfte Anregung für die Geftaltung ihrer ein-
fachften und fchönften Säulenordnung empfangen. Aber obgleich
man von vornherein zugeben mufs, dafs der freiwaltende griechi-
fche Geift befähigt gewefen fei, die der Fremde entlehnten Formen
zu einem neuen Gebilde umzufchmelzen, fo weigerten fich doch
Diejenigen, welche in blinder Zärtlichkeit für die hellenifche Kunft
den Gedanken, als fei diefelbe nicht mit all ihren Fafern und
Zafern allein und ausfchliefslich aus dem griechifchen Genius er-
wachfen, weit von fich weifen, einen Zufammenhang der dorifchen
mit den Säulen von Beni-Hafan anzuerkennen. Weder auf diefem,
noch auf anderen Gebieten follten ihre Lieblinge auch nur das
Geringfte von den Barbaren entlehnt haben, und doch müfste
man annehmen, die beweglichen, klugen und mit guten Augen
begabten Hellenen wären in der Fremde plötzlich theilnahmlos
und blödfichtig und nach ihrer Heimkehr ftumm und blind ge-
worden, wenn fie es nicht gethan hätten. Freilich würde fich
eine blofse allgemeine Aehnlichkeit der jüngeren Säulenformen

mit den älteren durch die Gleichförmigkeit der Regungen des menfchlichen Geiftes gegenüber den gleichen Anforderungen oder durch ein Spiel des Zufalls erklären laffen, aber Lepfius hat mit der ihm eigenen Schärfe überzeugend erwiefen, dafs, während die Entftehung und Bedeutung aller Theile der Säulen des ägyptifchen Felfenbaues, als deren fchönfte Repräfentanten die von Beni-Hafan zu betrachten find, fich von ihren erften Anfängen an Schritt für Schritt verfolgen laffen, die ihr ähnlichen dorifchen Säulen einige Elemente enthalten, deren Bedeutung uns erft begreiflich wird, wenn wir uns bequemen, ihrer Genefis auf ägyptifchem Boden nachzugehen.

Zunächft werden wir den Felfenbau, der am Nil faft gleichbedeutend ift mit dem Gräberbau, nach Lepfius' Vorgang und indem wir feiner lichtvollen Darlegung folgen, ftreng von dem Quaderbau mit feinen viel reicheren Formen auseinander zu halten haben.

Verfetzen wir uns zunächft in die Todtenftadt von Memphis, zu den älteften der Grüfte zurück.

Keine anderen Träger der Decken finden wir dort, als fchlichte, viereckige Pfeiler. Diefe entftanden in Folge des Wunfches, das nur durch die Pforte eindringende Licht auch der zweiten und dritten Grabkammer zuzuführen. Zu diefem Zwecke brach man Thüren in die ftützenden Scheidewände. Der ftehenbleibende Felfen, dem noch immer die Aufgabe zufiel, den Einfall des Deckengefteins zu verhindern, gewann in diefer Weife die Geftalt von Pfeilern. Das Wandftück über der Thür bis zur Decke blieb ftehen und wurde in feiner Kontinuität unmittelbar zum Architrav. Später führte das Bedürfnifs nach möglichft viel Licht für den Raum hinter den Pfeilern zur Abftumpfung der Ecken des vierkantigen Trägers. Auch hier verfuhr man wie bei der Durchbrechung der Wand, indem man die vier neuen Seiten des in ein Prisma mit polygonalem Durchfchnitt verwandelten Pfeilers nicht bis zum Architrav fortführte, fondern den urfprünglichen Charakter deffelben dadurch beizubehalten fuchte, dafs man zuoberft ein Stück des vierfeitigen Pfeilers ftehen liefs. Dadurch wahrte man das Andenken an die ältere Form und erlangte ein durchaus fachgemäfses, daher bedeutungsvolles und zugleich formgefälliges Verbindungsglied, den Abakus. Von diefem letzteren trennt fich die

beginnende Säule als neue Form in beftimmterer Weife, indem
unter ihm fämmtliche Flächen leicht eingezogen werden, und
diefs findet fich fchon, wenn auch in vereinzelten Fällen, an
Pfeilern aus früher Zeit. Aus einer nochmaligen Abfchneidung

der acht Kanten ent-
ftand endlich die fech-
zehnfeitige Säule, der
wir gleichfalls zu Beni-
Hafan begegnen. Die
technifche Schwierig-
keit, fechzehn Seiten in
vielen ftumpfen Win-
keln fcharf und regel-
mäfsig zu verbinden,
noch mehr aber der
Wunfch, diefe feine
fechzehnfeitige Flä-
chenumgebung des
Säulenftammes für das
Auge fchärfer hervor-

POLYGONALE SÄULEN AUS BENI-HASAN.

zuheben und diefem fich immer bedeutender geftaltenden Archi-
tekturgliede ein lebendigeres Spiel von Licht und Schatten zu
verleihen, gaben zuletzt den Gedanken ein, die einzelnen Seiten
leicht auszuhöhlen, fie zu kanneliren und aus den ftumpfen Ecken
fcharfe Gräten zu machen. Eine in's Einzelne gehende Darlegung,
wie man an den vorderen Seiten der Säulen die mit dem Abakus
parallel laufenden Flächen nie aushöhlte, fondern gleichfam als
noch ungeänderte Theile des früheren Pfeilers ftehen liefs und fie
gern mit einer Hieroglyphenzeile ausfchmückte, und wie die aus
dem Felfen ausgefparte runde Bafis, welche bei den dorifchen
Säulen fehlt, den Schaft mit dem Fufsboden vermittelte, können
wir hier nicht geben. Aber das Gefagte genügt, um zu zeigen,
wie die Entwicklung diefer Säule fich bis in's Einzelne Schritt
für Schritt nachweifen läfst.

Die Pflanzenfäulen, denen wir fchon zu Saïs und Tanis an
Bauwerken aus fpäterer Zeit begegnet find, können natürlich nicht
auf dem Boden des Höhlen- oder Gräberbaues entftanden fein.
Wir finden fie freilich, wenn auch vereinzelt, in Grüften, aber

niemals früher, als in der Zeit der Könige der zwölften Dynaftie und an keiner Stelle zufammen mit polygonalen Säulen. Wo fie in Grüften vorkommen, — und auch in einem Grabe von Beni-Hafan begegnen wir ihnen — fieht man fogleich, dafs fie in keiner organifchen Verbindung mit den übrigen Gliedern des Felfenbaues ftehen. Wie die vegetabilifchen Vorbilder, denen diefe Ordnung ihre Form ver-dankt, ift fie im Freien erwachfen, zuerft wohl

als Stütze der Veranden-dächer und Altane an je-nen buntbemalten, luftigen Häufern von Holz und Zie-geln, in denen die Fürften und Grofsen wohnten, dann in Stein ausgeführt als Träger des Architravs in den Tempeln, denen man, angemeffen dem un-endlichen Wefen ihrer Be-wohner, ewige Dauer zu geben wünfchte. Wo poly-gonale Säulen in Götter-häufern vorkommen, fin-den fich niemals folche in Pflanzenform, und man darf daher auf eine frühe Entftehung des Bauwerks, dem fie zur Zierde gerei-chen, fchliefsen; denn fie haben zwar die Hykfoszeit überdauert, werden aber fchon am Ende der acht-

LOTOSSÄULE.

PAPYRUSSÄULE.

zehnten Dynaftie wieder aufgegeben und dann nie wieder verwendet.

Die fogenannten Lotosfäulen, welche die Decke einer Gruft von Beni-Hafan tragen, gehören eigentlich dem Freibau an, find aber aus dem Felfen gehauen. Ihr Schaft, der auf einer runden Bafis fteht, erhebt fich fchlank als ein Bündel von vier eng zu-fammengelegten, fchön gerundeten und nach oben hin fich ver-

jüngenden Stengeln, die an ihrer Spitze mit fünf Bändern zu-
fammengefchnürt find. Die fchwellenden Knospen bilden das
Kapitäl und tragen mit ihren Spitzen den fie nur wenig über-
ragenden Abakus. — Aehnlich gebildet ift diejenige Ordnung,
welche wir Papyrusfäulen nennen. Sie find gleichfalls früh
entftanden, denn es haben
fich einzelne Exemplare aus
der Zeit Amen-em-hā III.,
den wir als «Ueberfchwem-
mungskönig» (Möris) ken-
nen, in der Nähe des von
ihm erbauten Labyrinths ge-

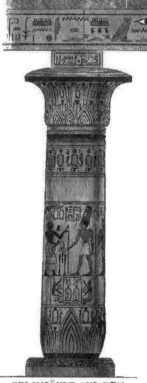

funden. Sie unterfcheiden fich von
den dem Lotos nachgebildeten Kolum-
nen zunächft dadurch, dafs die den
Schaft bildenden Stiele (es find ge-
wöhnlich acht), deren fcharfe Kanten
dem Befchauer zugewendet find, gleich
denen der Papyrusftaude einen drei-
eckigen Durchfchnitt haben, und dafs
fie über der runden Bafis mit einer
unverkennbaren Nachahmung faftiger
Pflanzen eingezogen und mit Wurzel-
blättern umgeben find. Ueber diefen
fteigt der Säulenftamm dann in die
Höhe, indem er fich ftärker oder we-
niger ftark verjüngt. Die Spitzen der
Papyrusftengel, die ihn bilden, find
mit drei bis fünf Bändern zufammen-
gefchnürt. Die Knospen der fcharf-
kantigen Stiele, an deren unteren Theil
fich fpitze Blätter wie der Kelch einer
Blume fchmiegen, bilden das Kapitäl.

KELCHSÄULE AUS DEM
RAMESSEUM.

Nicht immer find die Schäfte ausfkulptirt, vielmehr — und
durchgängig in fpäterer Zeit — wird ihre Entftehung nur durch die
Einziehung und die Wurzelblätter an der Bafis, fowie die Schnür-
bänder an der Spitze angedeutet. An Stelle der gefchilderten
Kapitäle treten dann häufig folche, welche die Geftalt von Blumen-

glocken tragen; aber auch an ihnen weifs der Künftler den Ur-
fprung anzudeuten, indem er ihre Bafis mit Kelchblättern um-
fchliefst, aus denen die feinen Haarpinfel der Papyrusftaude und
mancherlei Knospen- und Bildwerk, wenn auch nur in Malerei,
hervortreten. Der Abakus wird in die Mitte der die Glocke oben
abfchliefsenden Kreisfläche geftellt. Wir werden diefe Ordnung
hinfort Kelchfäulen nennen. In fpäterer Zeit werden folche und
ähnliche Kapitäle von Steinmetzen und Malern mit Blättern und
Stielen der am Nil heimifchen Wafferpflanzen oft in überladener
Weife umgeben und ausgeputzt; aber fo weit entfernt fich der

Architekt niemals von der ur-
fprünglichen Idee, dafs er die
Bänder an der Spitze des Schaf-
tes darzuftellen vergäfse, deren
Beftimmung es war, die den
letzteren bildenden Stengel zu-
fammenzufchnüren oder das das
Kapitäl umgebende Blattwerk
an ihm zu befeftigen. Diefe
Bänder find auch den Griechen
in's Auge gefallen. Während
aber die Aegypter fie felbft-
verftändlich niemals an ihren
kannelirten Polygonalfäulen an-
brachten, übertrugen fie die
Hellenen auf ihre dorifchen
Säulen, wofelbft fie uns als
«annuli» am oberften Theile

PFLANZENKAPITÄL.

des Schaftes wieder begegnen. So nothwendig diefe Bänder oder
Ringe für die ägyptifche Pflanzenfäule find, fo wenig haben
auch Diejenigen, welche die Hellenen von jeder Entlehnung aus
Aegypten freifprechen möchten, eine zutreffende Erklärung für fie
gefunden. — Die von den befchriebenen abweichenden Säulen-
formen werden wir da, wo fie uns in Tempeln begegnen, zu er-
wähnen haben; aber alle, fo viel ihrer find, können nur auf
ägyptifchem Boden erwachfen fein. Die Entftehung der Säulen
des Gräberbaues haben wir Schritt für Schritt zu verfolgen ver-
mocht; die pflanzenförmigen Gebilde, welche von ägyptifchen

Baumeiftern in Quaderbauten nachgebildet worden find, gehören ohne Ausnahme der am Nil heimifchen Vegetation an.

Wenden wir uns nun den Grüften felbft zu, welche in zwei Gruppen nebeneinander liegen. Die nördlichere enthält die intereffanteften Gräber, und von diefen find es wiederum zwei, welche die gröfste Anziehungskraft üben. Schon die Vorhalle der Felfenräume, die fich der fürftliche Erbftatthalter (erpā ḥā) Amen-em-ḥā, der auch Amenī genannt ward, um ewige Ruhe in ihnen zu finden, herftellen liefs, zieht unfere Aufmerkfamkeit an fich. •Zwei fchöne achteckige Polygonalfäulen fcheinen das querlaufende, aus dem lebenden Stein gehauene Deckengewölbe zu tragen, das auf der andern Seite von der glatt abgearbeiteten Wand des Berges, in deffen Schoofs fich die Gruft befindet, geftützt wird. Durch eine mit der ägyptifchen Hohlkehle bekrönte Thür treten wir in die Grabkapelle und bemerken hier fogleich vier fauber kannelirte fechzehneckige Polygonalfäulen, welche die dreifältig gewölbte und mit reichem buntem Ornamentfchmuck verzierte Decke des weiten Felfengemachs tragen. Im Hintergrund des letzteren ftehen in einer Nifche zerbrochene Statuen des Verftorbenen und feiner Gemahlin. Die Mumienfchachte oder Brunnen, welche in diefen Grüften fo wenig fehlen wie in denen von Memphis, find längft ausgeraubt, aber Bilder und Infchriften, welche im Grabe Amenī's, in dem ihm benachbarten des Chnum-ḥotep, des Sohnes Neḥerā's, und anderen Grüften alle Wände von oben bis unten und felbft die Thürpfeiler bedecken, machen uns mit den Namen und Lebensverhältniffen eines grofsen, vor vier Jahrtaufenden verftorbenen Gefchlechtes fo genau bekannt, dafs wir von den meiften feiner Mitglieder zu fagen vermögen, unter welchem Könige fie gedient, welches Amt fie bekleidet, welches Weib fie heimgeführt haben, wie fie untereinander verwandt gewefen find, was fie befeffen und woran fie fich vorzüglich erfreut haben, auf welche Tage des Kalenders die Fefte, die fie feierten, gefallen find, welche Ereigniffe fie für die hervorragendften in ihrem Leben gehalten haben und in welcher Weife fie beftattet worden find.

Wie in der Todtenftadt von Memphis, fo beziehen fich auch zu Beni-Hafan Bilder und Infchriften nur ausnahmsweife auf die Schickfale der Seele im Jenfeits, und meift nur auf das Leben in diefer Welt und die Beftattung. Die Könige, denen die edlen

und felbft durch Ehefchliefsung mit dem Pharaonenhaufe ver-
wandten Gaufürften des Nomos Mah (Hermopolites der Griechen)
dienten, find die Amen-em-ha und Ufertefen, welche die zwölfte
Pharaonenreihe bilden, deren Refidenz nicht mehr das unter-
ägyptifche Memphis, fondern das oberägyptifche Theben war.
Der erfte unter ihnen, Amen-em-ha I., hatte der gleichfalls in der
Amonsftadt herrfchenden elften Dynaftie gewaltfam das Szepter
entwunden, zum Segen des Landes, deffen innere Wohlfahrt fich
nach jeder Richtung hin durch die Sorgfalt und Weisheit feiner
Nachfolger entwickeln durfte. Die Folge der Könige zu be-
ftimmen, die Völker zu nennen, welche fie unterwarfen, und die
Schlachten aufzuzählen, die fie gefchlagen, liegt dem Zwecke
diefes Buches fern; wohl aber foll darin Alles verzeichnet werden,
was dem Freunde der Entwicklung der menfchlichen Kultur
wiffenswerth erfcheinen möchte, und gerade in derjenigen Zeit,
welche die Gräber von Beni-Hafan entftehen fah und in der wenige
und nur die Nachbargebiete des Nilthales berührende Feldzüge unter-
nommen wurden, ift Vieles erwachfen, was in diefer Hinficht der
Erwähnung werth ift.

Schon unter den Königen der elften Dynaftie war die grofse
Völkerftrafse angelegt worden, welche den Nil mit dem Rothen
Meere verband und durch das heutige Wādi Hammāmāt von Kop-
tos nach dem fpäteren Leukos limen (el-Koser) führte. An fünf
Hauptftationen pflegten die Wüftenwanderer zu raften, und die
Pharaonen forgten für die Herftellung von Brunnen am Rande
des Weges. Der Verkehr mit dem füdlichen Arabien (Punt)
und vielleicht auch der Somaliküfte ward eröffnet, die Goldberg-
werke Aethiopiens und die Minen auf der Sinaihalbinfel wurden
ausgebeutet, die Eintheilung des Landes in Gaue, von der wir
an einer andern Stelle mehr zu fagen haben werden, wurde ver-
vollkommnet, und welche Sorgfalt Amen-em-ha III. (Möris) der
Bewäfferung Aegyptens zuwandte, ift fchon erwähnt worden.
Im fernen Aethiopien bei Semne und Kumme fand Lepfius Felfen-
infchriften, welche beweifen, dafs fich die Sorge des Pharao für
das Wachfen der Flut bis dahin erftreckt hat, und dafs in diefer
frühen Zeit der Nil um mehr als fieben Meter höher anfchwoll
als in unferen Tagen. Neben der fleifsigen Uebung der Skulptur
und Malerei fuchte und fand diejenige Kunft, welche fich am Nil

alle anderen dienftbar machte, die Architektur, neue Wege. Die
Anlage des grofsen Reichsheiligthums von Theben, des Sonnen-
tempels von Heliopolis und des Labyrinths fällt in diefe Zeit, der
auch die erften grofsen Obelisken entftammen.

Zahlreiche Infchriften in den Steinbrüchen erzählen von der
grofsen Bauthätigkeit der Pharaonen aus dem zwölften Herrfcher-
haufe, der Stil der Hieroglyphen an den erhaltenen Monumenten
diefer Epoche ift von grofsartiger Einfachheit, unter allen Werken
der ägyptifchen Skulptur übertrifft keines das Bruchftück einer
fitzenden Statue Ufertefen I., deren oberer Theil verloren ging.
Es ward zu Tanis gefunden und erregt nun im Berliner Mufeum
die Bewunderung der Kenner. Der Meifter, welcher diefes Bein
(das rechte) vollendete, war ein Künftler in des Wortes edelfter
Bedeutung. Den Malern gebrach noch die Fähigkeit, die Dinge
fo abzubilden, wie fie aus einem gegebenen Standpunkte dem
Auge erfcheinen, und es war ihnen auch bis zum Ende der Pha-
raonenherrfchaft nicht vergönnt, die Grundfätze der Perfpektive
bei ihren Arbeiten anzuwenden; aber wie fleifsig fie den Pinfel
rührten und wie charakteriftifch gebildete Geftalten es ihnen mit
befcheidenen Mitteln darzuftellen gelang, das lehren am beften die
zahllofen auf Stukk gemalten Bilder in den Grüften. Leider ift
es über die meiften Gemälde von Beni-Hafan verhängt, durch die
Fackeln der Reifenden und die frevelnden Hände von eitlen und ftraf-
baren Narren unter ihnen zu verderben, gefchwärzt, zerkratzt und
befchädigt zu werden. Andere verblaffen und werden im Laufe
der Zeit mehr und mehr unkenntlich. Viele zeichnen fich durch
Lebenswahrheit und grofse Lebendigkeit in der Bewegung aus.

Unter den Taufenden der diefe Gräber bedeckenden Bilder
gewährt eines, das fich im Grabe Chnum-hotep's erhalten hat,
befonderes Intereffe. Es ftellt zum erften Male eine Familie vom
Stamm der Amu (Semiten) dar, die, von ihrem Fürften Abfcha
geführt, Einlafs in den Nomos Mah begehrt. Der Vorfteher des-
felben, Chnum-hotep, den feine Lieblingshunde begleiten, empfängt
die Fremden mit Vorficht; denn fein Schreiber Nefer-hotep über-
reicht ihm ein Aktenftück, auf dem die Zahl der Einwanderer — es
find 37 — verzeichnet fteht. Die Semiten bringen als Gabe
Augenfalbe (meftem, d. i. ftibium), einen Steinbock und eine Ga-
zelle. Die Männer find verfchieden bewaffnet, und zwar mit dem

Wurfholz oder Bumerang, mit Bogen, Lanze und Tartfche. Weiber zu Fufs und Kinder auf einem Efel, der auch, wie ein zweites Grauthier hinter den Frauen, das Webegeräth trägt, begleiten den Stamm, und ein Sänger fchlägt bei der feierlichen Einführung die Saiten. Die fchärferen Züge der Semiten find charakteriftifch von denen der Aegypter unterfchieden.

Auf anderen Bildern in diefen Grüften finden fich unter Fechtern rothhaarige, eigenartig gekleidete Männer, welche gleichfalls dem femitifchen Stamme anzugehören fcheinen. Merkwürdigerweife gibt es unter den Israeliten im heutigen Aegypten befonders viele mit hochblondem Haar, das unter den Arabern und Fellachen

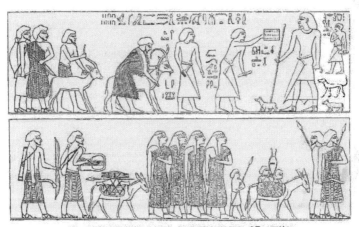

IN DEN NOMOS MAH EINZIEHENDE SEMITEN.

zu den gröfsten Seltenheiten gehört und in der Pharaonenzeit den Abfcheu der Menge erweckte, denn Roth war die Farbe des Seth (Typhon) und Rothhaarige (zunächft gewifs die verhafsten Eindringlinge femitifchen Stammes) galten für typhonifch.

Wie Àbfcha und den Seinen, fo gewährte man allen Fremden nur mit Vorficht Einlafs in das heilige Nilthal. Selbft den ungefährlichen Schwarzen vom oberen Nil verbietet eine warnende, zu Semne gefundene Infchrift aus der Zeit Ufertefen II. die Grenze zu überfchreiten, wenn fie nicht Vieh nach Aegypten bringen oder fich dort felbft als Diener vermiethen wollen. Aber die fefte Abgefchloffenheit der älteften Epochen wird doch in dem

148 Fremde. 13. Dynaſtie. Hyklos. Einführung des Pferdes.

uns befchäftigenden Zeitraum vielfach durchbrochen. Ein Papyrus
im Berliner Mufeum erzählt von dem abenteuernden Seneha, der
die den Oſten abfperrenden Befeſtigungen überfchritt, gen Morgen
wanderte, ſich in Edom niederliefs, die Tochter des Fürſten diefes
Landes zum Weibe gewann und endlich, nach Aegypten heim-
kehrend, von dem Pharao mit Ehren empfangen wurde. — Das
Ausland zu betreten gehört nicht mehr zu den unerhört fchreck-
lichen Dingen, und die Fremden, welche ſich, wenn auch nur
vereinzelt, bis nach Oberägypten vorwagen, find im Delta feit
den Herakleopoliten häufig, halten die Häfen am Ufer des Mittel-
meers in ihrer Hand und mehren ſich um fo fchneller, je mehr
die Strenge fchwindet, mit der man fie früher fernzuhalten be-
ſtrebt war. — Mit einer Frau, Sebek-nefru-rā, findet die zwölfte
Dynaſtie ihren Abfchlufs. Der erſte Herrfcher der dreizehnten
Königsreihe fcheint durch feine Ehe mit ihr das Recht der Legi-
timität erworben zu haben. Von ihren Nachkommen iſt wenig
Grofses und Rühmliches zu berichten. Unter ihnen fiel das von
Semiten wimmelnde Unterägypten in die Hand der Hykfos (Bd. I,
S. 89 ff.), die, gedrängt von einer Völkerwanderung im innern
Afien, die Grenzwächter der Pharaonen niederwarfen und viel-
leicht als Befreier von ihren Stammesgenoffen im Delta begrüfst
worden find. Zu Fufs und zu Rofs find fie gekommen, denn
vor ihrem Erfcheinen iſt auf keinem Denkmale ein Pferd zu fehen,
und wie viel edle Roffe werden uns bald ihrer Vertreibung auf
den Monumenten abgebildet! Zu Beni-Hafan befinden ſich einige
Grüfte, die fich durch den befonderen, ja geradezu auffallenden
Reichthum der in ihnen abgebildeten Thiere auszeichnen, aber
auch in diefen fucht man vergebens nach einem Pferde. Das
Rofs iſt des Kriegers Freund, und in der von uns gefchilderten
Epoche athmet Alles Frieden, klingt Alles recht kleinlich, was
wir von Waffenthaten vernehmen. Galt es fchon für etwas
Grofses, mit vierhundert Mann ausgezogen zu fein, fo mag es bei
dem ſtarken, die einzelnen Nomen fondernden politifchen und reli-
giöfen Partikularismus und der Macht der Gaufürſten dem Pharao
fchwer geworden fein, ein Heer aus allen Theilen des Landes
zufammenzubringen. Am Griffe des Pfluges und Handwerkszeugs
und nicht an dem des Schwertes härtete ſich die Hand des ge-
meinen Mannes. Dennoch gab es auch in der damaligen Zeit ein

ägyptifches Heer, und wir finden zu Beni-Hafan Soldaten abge-
bildet, eine kleine Belagerung, die Herftellung von verfchiedenen
Waffen und die Abftrafung von widerfpenftigen Kriegern. Zehn-
fach häufiger find die auf den Ackerbau bezüglichen Szenen. Dem
Pflüger mit feinem Ochfengefpann folgt der Sämann, und das
Korn wird nicht, wie Herodot mittheilt, von Schweinen, fondern
von Ziegen in den vom Ueberfchwemmungswaffer aufgeweichten
Boden eingetreten. Bei der Ernte werden die Aehren mit Sicheln
von den Halmen gefchnitten und der Flachs aus dem Boden ge-
rauft. Rinder treten das Korn aus, der Segen des Jahres wird in
grofse Speicher eingeheimst und, wie auch der Beftand der an-
fehnlichen Heerden, von Wirthfchaftsbeamten gebucht. Schreib-
rohr und Papyrusblatt find in jedes Beamten Hand, und zu keiner
Zeit, das lehren die in jenen Tagen verfafsten Schriften, welche
fich wunderbarerweife und als die älteften von allen Papyrus bis
heute erhalten haben, führte man ficherer und fefter die Feder.
Schöne Gärten, in denen man Obft an Bäumen und Spalieren
und mancherlei Gemüfearten zog, wurden bei den Häufern der
Grofsen gepflegt, und die aus Ziegeln und Holz erbauten, bunt
bemalten Häufer mit ihren Veranden und Vorrathsräumen waren
in den Wohnzimmern mit fauber gearbeiteten Möbeln, Vafen und
anderem Geräth ausgeftattet. Hunde, vom fchlanken Windfpiel
bis zum krummbeinigen Dachs, fowie Katzen find. die Freunde
der Familie, Affen werden zum Scherz und Zwerge als Spafs-
macher gehalten. In den Küchen wird gefchlachtet, gekocht und
gebraten, und die Hausmeifter haben für viele Leute zu forgen;
denn wie die Grofsen von Memphis, fo befafsen auch die Vor-
fteher des Nomos Mah Hörige, die fich auf jedes Handwerk ver-
ftanden: Zimmerleute und Schiffsbaumeifter fällen Bäume und
behauen fie, Tifchler und Stellmacher fehen wir bei feinerer
Arbeit, Steinmetzen, Bildhauer und Anftreicher rühren die Hände
und Ziegelftreicher beim Kneten des Thons auch die Füfse,
Töpfer forgen für die Gefäfse des Haufes, die fie fchön zu drehen
und zu brennen verftehen, und Glasbläfer für Flafchen zu feinerem
Bedarf; Gerber und Schufter üben ihr Handwerk, und an den im
Frauengemach aufgeftellten Webeftühlen find dienende Weiber
thätig, welche von feiften Männern bewacht werden, in denen
wir Eunuchen erkennen. Sehr zierliche Ornamente find auf den

Gewändern der einwandernden Semitenfamilie, von der wir ge-
redet haben, zu fehen, doch ftanden in der Webe- und Färbekunft
die Aegypter keineswegs hinter den Afiaten zurück. Schon auf
den uralten Denkmälern von Mēdūm finden fich in hübfchen
Muftern bunt bedruckte Gewänder, welche zu der Vermuthung
führen, dafs die von Plinius den Aegyptern zugefchriebene Kunft,
fcheinbar einfarbige Kleider in Flüffigkeiten zu tauchen und fie,
mit Muftern verfehen, herauszuziehen, fchon in fo früher Zeit am
Nile bekannt war.

Die Betrachtung der erwähnten bunten Ornamente berechtigt
von vornherein zu der Annahme, dafs man in Aegypten fchon
früh zu einer hohen Meifterfchaft in der Webekunft gelangt war.
Durch diefe Ornamente wird in unwiderleglicher Weife Semper's

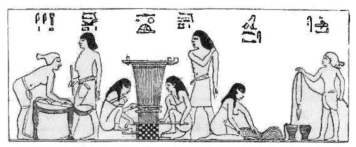

WEBENDE MÄGDE UND WÄSCHERINNEN MIT IHREN WÄCHTERN.

Behauptung, dafs in der Weberei (und Töpferei) bei der Bear-
beitung ihres Stoffes durch technifche Prozeffe Formen, Figuren
und Mufter hervorgebracht würden, welche in der ornamentalen
Kunft der Architekten ihre reichfte Anwendung fänden, beftätigt,
und mit nicht minder überzeugender Kraft belegen die in nackten
und jeder architektonifchen Gliederung baren Grabkammern als
einziger Schmuck angebrachten, heute noch zu Stoffmuftern ver-
wendbaren Wand- und Deckendekorationen, welche wir an diefer
Stelle unferen Lefern vorführen, die Vermuthung, dafs man, als
man fie mit Stift und Pinfel auf Stukk übertrug, zunächft beftrebt
war, den Eindruck eines mit Teppichen bekleideten Gemaches,
das in keinem Palafte des alten Orients fehlte, hervorzubringen.
So gewifs wie die Webekunft älter ift als die Architektur, fo

ficher find diefe Ornamente nicht von Wänden auf Stoffe übertragen worden, fondern umgekehrt von Stoffen auf Wände. Man

FARBIGES WANDORNAMENT
AUS EINER
GRUFT VON SAKKARA.

WANDORNAMENT AUS
EINER ALTÄGYPTISCHEN
GRABKAMMER.

achte nur auf die regelmäfsige Wiederkehr der Figuren, in denen
man die Lage der Fäden wieder zu erkennen meint. Ferner vergleiche man die uralten Mufter, von denen wir reden, mit den

Vorlagen unferer heutigen Weber und frage fich, ob die Aegypter fich ihrer um viertaufend Jahre älteren Werke zu fchämen haben. Man halte auch das fkulptirte Glockenornament auf den Pfeilern im Tempel von Karnak mit der viel älteren Dekorationsmalerei zufammen, die wir hier gleichfalls zeigen, um fich durch den

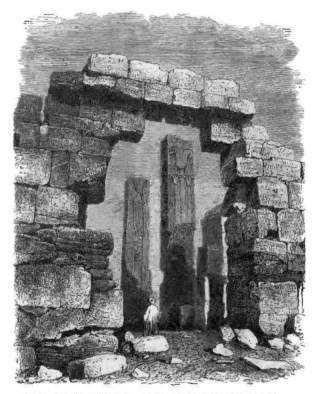

SKULPTIRTE PFEILER AUS DEM TEMPEL VON KARNAK.

Augenfchein zu überzeugen, wie das von dem Weber erfundene und von dem Maler benutzte Ornament von dem Bildhauer und Architekten auf den Pfeiler übertragen worden ift.

Anton Springer hat die Ornamente die wahren Inkunabeln der Kunft genannt und ferner gefagt, nicht im Kampfe um das Dafein fei die Kunft geboren worden, fondern aus der Freude am

Dafein; uns aber ift die Wahrheit diefer Sätze nirgends lebendiger entgegen getreten, als in den Grüften von Beni-Hafan, die einer Zeit entftammen, in der die Architektur eines ihrer vorzüglichften Elemente erfchuf: die ftilvoll gegliederte Säule. Und gewifs waren es fröhliche Tage, in denen man diefe Todtenwohnungen mit buntem Bilderfchmucke verfah. Wie grofs find hier die Trauben, welche fingende Winzer von den rings umrankten Spalieren fchneiden! Der Moft wird ausgetreten und geprefst, in Krüge gefüllt und in luftige Speicher geftellt, denn die Keller find heifs in Aegypten. Sänger, Harfenfpieler und Flötenbläfer laffen fich hören, und wie heute noch, fo wurde fchon damals beim Klang der Mufik taktmäfsig in die Hände geklatfcht. Der Tanz wird kunftgemäfs von Männern und Mädchen geübt. Ringfpiele ftählen die Kraft der Jugend, und wir fehen fogar den Ball in diefen frühen Tagen von einer Hand in die andere fliegen. Das Brettfpiel, das Mora-fpiel, unfer «warme Hand» und andere Be-luftigungen, welche von Minutoli in einer befon-

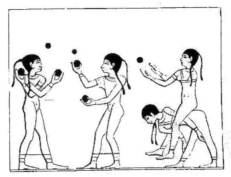

BALLSPIEL.

deren Arbeit zufammenftellte, werden abgebildet, und bei munteren Schifferftechen, Fifchzügen und Vogeljagden meint man auf dem Nil lauten Jubel erfchallen zu hören.

Wohl bezieht fich alles diefs zunächft auf die grofsen Herren, welche in diefen Grüften zur Ruhe gingen, aber ihrer Hörigen Loos war kein fchweres, wenigftens rühmen fich ihre Gebieter in ihren Grabfchriften mit befonderem Nachdruck, milde Menfchlich-keit geübt zu haben. Der würdige Ameni, deffen Grab wir zuerft befuchten, fagt von fich felbft, er fei ein gütiger Herr gewefen, ein Fürft, den feine Stadt liebte. Auch nicht dem Sohne des geringen Mannes habe er ein Leid zugefügt oder eine Wittwe bedrückt, kein Bauer fei von ihm bedrängt, kein Hirte vertrieben worden, keinem kleinen Mann (Gebieter von fünf Händen) habe

er feine Leute fortgenommen zur Arbeit, kein Menfch fei elend
gewefen in feiner Zeit oder hungrig in feinen Tagen; als aber die
Zeit der Hungersnoth gekommen fei, da habe er alle Aecker des
Gaues Mah beftellt bis zu feinen Grenzfteinen im Norden und
Süden (im Often und Weften bildeten Nil und Wüfte die Grenze),
da habe er feine Bewohner erhalten (se-ānch) und für Speife ge-
forgt, fo dafs fich kein Hungernder in ihm befunden. Der Wittwe
fei das Gleiche geleiftet worden wie der Frau, deren Gatte am
Leben. Bei Allem, was er gefpendet, habe er den Grofsen dem
Geringen nicht vorgezogen.

Den Hungrigen zu fpeifen, den Durftigen zu tränken und
den Nackten zu kleiden war die häufig wiederholte Hauptforderung
der ägyptifchen Moral, und es fcheint, als habe man fie in der
Zeit, von der wir reden, nicht nur ausgefprochen, fondern auch
befolgt.

Vom Tode und dem Leben in jener Welt wird in den Grüften
Beni-Hafans wenig geredet, wohl aber werden wir zu Zeugen der
Beftattung und Ueberführung der Leiche zum Ofirisgrabe von
Abydos gemacht. Doch von diefen Dingen haben wir an einer
andern Stelle zu handeln.

Unzählige Felfengräber befinden fich in den Kalkbergen an
beiden Ufern des Nil, aber wir fordern den Lefer nicht auf, uns
zu ihnen zu folgen, denn eines gleicht dem andern, und nur der
Forfcher ermüdet hier nicht, denn für etwas Kleines, wenn es nur
wichtig und neu ift, nimmt er gern Wiederholung auf Wieder-
holung mit in den Kauf.

Sein Theil ift die mühevolle und oft vergebliche Wanderung
von einem Denkmal zum andern und die Verwerthung, Verarbeitung
und Sichtung feiner Ausbeute; von dem Lefer wird nur verlangt,
dafs er dem Gewinn des wandernden Gelehrten mit Theilnahme
folge. Indeffen foll hier keine fertige Kulturgefchichte Aegyptens
gegeben werden; wir denken den Lefer vielmehr als unfern Reife-
gefährten zu unferen Quellen, den Denkmälern felbft, zu führen
und ihm ihnen gegenüber zu zeigen, wie das Pharaonenreich nach
einer Jugendzeit, die es in ftillem Glück und befcheidener Selbft-
befchränkung verlebte, und welche es für die Ausbildung feiner
äufseren und inneren Exiftenz, die wir zu Memphis und Beni-Hafan
bereits kennen gelernt haben, fleifsig auszunutzen verftand, fpäter,

nach Jahrhunderten der Vergewaltigung, wie eine von fchwerer Laft befreite Sprungfeder in gewaltigem Schwunge auffchnellte und fich zum mächtigften aller Reiche der damaligen Welt erhob. Zu Tanis (Bd. I. S. 87 f.) find uns die Nachkommen der Fremden begegnet, welche Aegypten niederwarfen; in Theben werden wir die Glanzzeit der Pharaonengefchichte bewundern, jetzt aber unfere Fahrt nach Sijût-Lykonpolis fortfetzen, wo fich Denkmäler finden, die den unglücklichen Fürften, unter denen das Nilthal von den Hykfos erobert wurde, den Urfprung verdanken. Wir befchleunigen unfere Reife und fahren an wichtigen Denkmälern vorüber, um fie im Zufammenhang mit der Gefchichte ihrer Begründer zu fchildern, obgleich es uns fchwer fällt, unfere Reifegefährten von dem kurzen Ritte in das malerifche Querthal auszufchliefsen, wofelbft fich die Grottenkapelle der Göttin Pacht oder Sechet öffnet, welche hier «die grofse Pacht, die Herrin von Set in ihrem Felfentempel» genannt wird. Von Beni-Hafan aus läfst es fich in einer Stunde erreichen. Der Lefer ift übrigens fchon mit diefem uralten Verehrungswefen vertraut, denn er hat zu Bubaftis die unterägyptifche Hauptftätte der Verehrung, fowie Statuen der Göttin mit dem Haupte einer Katze oder Löwin (Bd. I, S. 82 f.) kennen gelernt. Artemis ward fie von den Griechen genannt, und Speos Artemidos oder die Artemisgrotte hiefs unter ihnen das in den Berg gegrabene Heiligthum, hiefsen auch die ihm benachbarten Grüfte, in denen früher viele Katzenmumien gefunden worden find. Zu Champollion's Zeit gab es hier unter dem Sande eine ganze Nekropole von balfamirten Mäufefängern und Hunden.

Wenden wir uns von hier aus nach Süden, fo begegnen uns zerftreut in einem der herrlichften Palmenhaine Aegyptens die fpärlichen Trümmer der Stadt Antinoë, welche Hadrian im Anfchlufs an das ältere ägyptifche Befa an derjenigen Stelle anlegen liefs, die fein fchöner Liebling Antinous gewählt hatte, um fich für ihn zu opfern. Ein Orakel hatte dem Kaifer verkündet, ein grofser Verluft ftehe ihm bevor, und der treue und befcheidene Bithynier ftürzte fich in den Nil, um diefe Verheifsung zu erfüllen und feinen Herrn vor einem fchwereren Unglück zu bewahren. Was Wunder, dafs ihn der Imperator mit ausfchweifender Trauer beklagte und zahllofe Bildwerke des heroifirten Jünglings, felbft unter der Geftalt verfchiedener Gottheiten, herftellen liefs. Wandern

wir noch weiter nach Süden, fo finden wir zu el-Berfche ein
Grab, wo der Transport eines jener Koloffe abgebildet ift, von
denen wir gegenüber den Riefenbildfäulen in Theben zu reden ge-
denken. Bei Tell el-Amarna befteigen wir wieder die Dahabīje,
nachdem wir noch die Fundamente von gewaltigen Bauten be-
fichtigt haben, welche die Zeit mit eifernem Befen von der Erde
gefegt hat und die der Refidenz des wunderlichen Puriften und
Reformators Chu en-àten (Amenophis IV.) angehörten, den wir
zu Theben näher kennen lernen werden und deffen Hofbeamte
fich in Grotten begraben liefsen, die reich mit fehenswerthen und
eigenthümlichen Bildern, auf die wir gleichfalls zurückzukommen
haben, gefchmückt find.

Von Tell el-Amarna bis Theben.

 autlos durchfchneidet die Dahabīje den fchnellen, ihr ent-
gegenftrömenden Flufs. Schon zur Zeit des Herodot
haben während des ganzen Winters Nordwinde das
Segel des ftromaufwärts fteuernden Schiffers gefchwellt,
und heute noch pflegt bis in die Mitte des Februar Boreas das
Boot der Nilfahrer gen Süden zu treiben. Ehe wir Monfalūt,
einen Ort, von dem der Nil grofse Stücke fortgeriffen hat, er-
reichen, weilen wir viel und gern auf dem Deck der Dahabīje,
denn das nah an den Strom herantretende arabifche Gebirge ge-
winnt hier malerifche Formen, und der Flufs netzt an mehr als
einer Stelle den nackten Fufs der kahlen Kalkberge, in deren
Spalten Schwalben und wilde Enten Unterkunft fuchen und finden.
Wenn die gefiederten Wintergäfte des Nilthals gegen Abend heim-
kehren, fo durchbricht ihr Gezwitfcher und Gefchnatter überlaut
die ringsum herrfchende Stille, und man möchte fie fchaudernd
für Geifter in Vogelgeftalt halten, wenn fie fchnellen Fluges auf
die harten Felfen zufchiefsen und in ihnen verfchwinden, als löften
fie fich vor ihnen in Nichts auf oder als habe das Geftein fie
verfchlungen.

Schiffsführer und Matrofen haben von hier aus bis Sijūt die
Augen offen zu halten, denn es gilt manche Biegung des Nil zu
überwinden, und auf der Fahrt bis zum Katarakt gibt es keine
gefährlichere Stelle als die Windung des Stromes, welche die
Klippen des Abu-Föda-Berges befpült. Niemals wird ein vor-
fichtiger Re'īs diefe Heimat von wechfelnden und heftigen Winden
bei Nacht befahren, und unfer Schiffsführer Hufēn liebt es, hier

von Booten zu berichten, die an den Klippen des Abu-Föda zer-
fchellten, und die Gefchichte von dem übermüthigen Reʾïs zu er-
zählen, der in Bulāk wettete, dafs er, ohne den geringften Schaden
zu nehmen, den gefürchteten Berg, den er kenne wie feine Augen,
umfchiffen werde, aber Hab' und Gut fchmählich verlor; denn
obgleich fein Schiff ganz mit Eifen befchlagen war, wurde es an
der verhängnifsvollen Stelle von vier Winden auf einmal erfafst,
an den Felfen gefchleudert und zertrümmert. Mit dem Bettelftabe
zog der zu Grunde gerichtete Mann in feine Heimat zurück und
fagte feufzend: «Gebel Abu-Föda, jetzt kenne ich dich!» — ein
Satz, welcher heute noch als Sprüchwort im Munde der Nil-
fchiffer lebt.

Da, wo der gefürchtete Berg fich nach Süden abflacht, ver-
laffen wir, kurz bevor wir das hart am Strome gelegene Fellachen-
ftädtchen Monfalūt erreichen, die Dahabïje. Vor einer Oeffnung
im Geftein des Gipfels einer nackten Höhe bleiben wir ftehen,
die uns begleitenden Fellachen reichen hülfreiche Hand, und bald
werden wir in den Schlund einer dunklen Höhle niedergefenkt.
Der Athem verfagt in diefem heifsen, dumpfen, ftaubigen, von
Harz- und Pechgeruch erfüllten Raume, wo die Kerzen nur trüb
leuchten wollen und der Fufs auf befremdliche Körper ftöfst.

Wir weilen in der berühmten Krokodilgrotte von Maʿabde,
rings umgeben von Schutt, Thiergerippen, Todtengebein, zerriffenen
Mumienbinden und Pechklumpen. Jetzt erkennen wir die grofsen
Körper von balfamirten Krokodilen, jetzt menfchliche Mumien,
jetzt fpiegelt fich das Licht wieder und wieder in glänzendem,
durch unfern eigenen Fufs von Staub befreitem Golde. Weilen
wir in der Höhle eines Zauberers, in der Ungeheuer das edle
Metall bewachen? Wir beugen uns nieder und finden viele ftark
vergoldete Schädel, Arme und Beine von alten Aegyptern, die
fich hier, wer wüfste ficher zu deuten aus welchem Grunde, in
der Gruft der Krokodile beftatten liefsen. Sind diefe Mumien in
unruhiger Zeit von ihren beforgten Nachkommen in diefem un-
nahbaren und Schrecken erregenden Schlupfwinkel verborgen
worden? Ward hier in der Heimat der gefährlichen Winde das
Thier des Seth-Typhon, das Krokodil. durch befondere Dienfte ge-
ehrt, befänftigt und koftbar beftattet? Wie alles Schädliche und
Verderbliche in der Natur, fo gehörte auch die Dürre und der

464

Sturm dem Typhon an, und die gefräfsigen Riefeneidechfen wurden an mehreren Stellen Aegyptens als heilige Thiere verehrt. — Heute wird in der Gegend unferer Grotte nur felten ein Krokodil erblickt, aber vor nicht gar langer Zeit waren diefe Thiere, welche Dampffchiffe und Feuerwaffen immer weiter nach Süden drängen, häufig am Fufse des Abu-Fôda-Berges zu fehen. Noch im Jahre 1871 erlegte hier der Earl of Ducie eins, das nicht weniger als vierzehn Fufs lang war. Von den unzähligen balfamirten Krokodilen in unferer Grotte find viele nach Kairo gewandert, um dort nach Europa verkauft oder als Talisman über eine Hausthür gehängt zu werden. Vielleicht verbirgt die Höhle von Ma'abde noch manchen Schatz aus alter Zeit. Der Erfte, der fie, fpottend aller Widerwärtigkeiten, an denen folches Unternehmen reich ift, unterfuchte, der verdienftvolle englifche Konful Harris, fand feltfamerweife gerade hier ein auf Papyrus gefchriebenes Stück der Ilias des Homer.

Auf unferer weiteren Fahrt gen Süden fallen uns die erften vereinzelt ftehenden Exemplare einer neuen Baumart in's Auge, die häufiger wird, je mehr wir uns dem Katarakt nähern, wir meinen die Dümpalme (Hyphaena thebaica), deren eigentliche Zone erft bei Kene beginnt. Während der Stamm des Dattelbaumes von einem einzigen prächtigen Bufche von fanft gebogenen Blattwedeln gekrönt wird, unter denen fich die Blüten- und mächtigen Fruchtbüfchel entwickeln, fpaltet fich die Säule des nur eine mittlere Höhe erreichenden Dümpalmenftammes in Aefte, die mit fächerförmigen Blättern gefchmückt find und Nüffe tragen, welche die Gröfse eines Enteneis erreichen. Jeder Theil diefes Baumes ift nutzbar, denn das Holz wird von den Zimmerleuten verarbeitet, der efsbare, faferige Kern der Früchte fchmeckt wie füfser Kuchen, die harte Schale der Nüffe wird von Drechslern in Knöpfe und dergleichen verwandelt, mit den Blättern bedecken die Fellachen ihre Hütten, und der Baft, den die Dümpalme liefert, wird hoch gefchätzt und vielfach verwendet. Nach Süden zu erftreckt fich die Zone diefes Baumes, der im äquatorialen Afrika in ftundenlangen Wäldern zufammenfteht, weit über die Grenzen Aegyptens hinaus.

Jetzt zeigen fich am weftlichen Nilufer die Minarete von Sijût, der volkreichen Nilftadt, bei der das eigentliche Sa'îd oder

Oberägypten beginnt, und hinter ihr ftattliche Ausläufer des libyfchen
Gebirges. Bevor wir bei el-Hamra, dem Hafen der Stadt, anlaufen,
windet fich der Nil fo eigenthümlich, dafs Sijût bald zu unferer
Linken, bald zu unferer Rechten zu liegen fcheint. Endlich find
wir am Ziele. Zwifchen zwei Dampfern und vielen Nilbooten
fteigen wir gegenüber einem Palmengarten an's Land, wehren
den Verkäufern von Pfeifenköpfen, Krügen und anderen Töpfer-
waaren, die hier vortrefflich und in fchönen Formen verfertigt
werden, die Dahabîje zu betreten, fchwingen uns auf den beften
unter den Efeln, welche hier auf Miether zu warten pflegen, und
reiten über einen von fchönen Sykomoren befchatteten Damm
an dem grofsen Gouvernementsgebäude vorüber in die Stadt.
Der lange und reich befetzte Bazar wimmelt heute von Menfchen,
denn es ift Sonntag und darum in Sijût Wochenmarkt, der auch
die Landleute in den von 30,000 Einwohnern bevölkerten Ort
zieht. Gewifs gibt es in diefem bunten Treiben Mancherlei für
den Europäer zu fehen, aber das Strafsenleben in Kairo fteht
uns noch lebhaft vor Augen, und wer das Gröfsere kennt, der
unterfchätzt fo leicht das Kleinere. dafs wir die im Sûk von Sijût
fich drängenden Bürger, Bauern und Beduinen und die uns
winkenden Kaufleute, welche manche hübfche Waare und be-
fonders fchöne Stickereien in Leder und Sammet, die hier ver-
fertigt werden, in ihren kleinen Buden feilbieten, nur wenig be-
achten und hinaus in's Freie ftreben. Manches neue Gebäude
zieht unfern Blick auf fich, und wir fehen viele Höfe, deren
Gröfse und reichliche Ausftattung Jeden überrafchen mufs, der
die ärmliche Ziegelwand anfchaut, die das Haus, zu dem fie ge-
hören, der Strafse zukehrt. In einem gut ausgeftatteten Bade
laffen wir uns, wie es in diefen Anftalten üblich, durch Mifshand-
lung erfrifchen, folgen dann einem die Strafse füllenden Leichen-
zuge und verlaffen mit ihm die Stadt, um uns dem befonders
gut gehaltenen und kuppelreichen arabifchen Friedhofe und den
uralten Grüften im libyfchen Gebirge zu nähern. Gern mäfsigen
wir den Schritt unferes fchnellen Grauthieres und hüten uns auch,
auf der breiteren Landftrafse an den Leidtragenden rafch vorbei-
zutraben, denn fchönere Klagegefänge und tiefere Bafsftimmen als
hier haben wir im ganzen Orient an keiner Stelle gehört.
Endlich trennen wir uns von dem Leichenzuge und fteigen

den Berg hinan, der den Bewohnern des heidnifchen Sijût als Friedhof diente. Ja es gab ein vorchriftliches Sijût, denn fo (oder Saut) hiefs die Stadt, welche wir eben verliefsen, und in der nur ärmliche Trümmerftücke aus alter Zeit zu finden find, fchon vor viertaufend Jahren. Das lehren hieroglyphifche Texte und die Infchriften in den Grüften, denen wir uns jetzt nähern. Sie find unter der dreizehnten Herrfcherreihe am Ende des dritten Jahrtaufends v. Chr. angelegt worden. Als man fie, kurz nach dem Hingang des Pharaonengefchlechts, dem die Gaufürften dienten, für welche die Gräber von Beni-Hafan hergeftellt worden find, in den Kalkftein fchlug, war Sijût eine der mächtigften Städte des Reichs; aber man fieht es den Felfenhöhlen, die wir nun betreten, an, dafs fie kurz vor dem Einbruch des Verderbens entftanden find. Grofs und prächtig wurden fie angelegt, aber keine ward mehr als zur Hälfte vollendet. Von fchön geglätteten und mit forgfältig gemeifselten Infchriften überzogenen Flächen ftechen grofse Stellen, an denen der rauhe und rohe Felfen an Decken und Wänden unberührt blieb, häfslich ab. Die für Mumien, Statuen und Opfergeräth beftimmten Nifchen find längft ausgeraubt, und unter den Mamluken ward hier Vieles muthwillig befchädigt. Mit den Fürften der dreizehnten Dynaftie flohen wohl die Grofsen nach dem Einfall der Hykfos gen Süden, und die Sorgen der Gegenwart verboten es, an die Vollendung der väterlichen und eigenen, dem künftigen Leben geweihten Grüfte zu denken. «Das Bad» nennen die Araber die zweitgröfste, den «Stall des Antar» die gröfste von ihnen; Antar aber ift der Siegfried oder Roland der arabifchen Sage, welcher Helden und Geifter bezwang, und von deffen Abenteuern die heutigen Aegypter, welche nur den Gefängen von Abu-Sëd noch eifriger laufchen, fich lieber erzählen laffen, als von den Märchen der «Taufend und eine Nacht». Lange find die ftark befchädigten, aber urfprünglich fchön und forgfam in den Stein gemeifselten Infchriften in diefen Grüften unberückfichtigt geblieben, und dennoch befitzen fie für die Kulturgefchichte diefer frühen Zeit hohes Intereffe. Der ruffifche Aegyptolog Golenifcheff machte hier eine feiner werthvollften Entdeckungen, und wenn wir uns in den Inhalt einer Anzahl von Hieroglyphenreihen auf den Innenwänden der Grotte, welche wir unter dem Namen «das Bad» kennen lernten, verfenken, fo

überkommt uns ein wehmüthiges Gefühl; denn fie lehren, wie
emfig und doch vergeblich der hohe Prälat und weltliche Beamte
Ḥapzefaá, für den diefe Grabhalle urfprünglich hergeftellt worden
war, alle Mafsregeln getroffen hatte, um die feinen Manen an
gewiffen Fefttagen zu feiernden Todtenkulte für alle Ewigkeit
ficher zu ftellen. Fünf Statuen feiner Perfon, an denen fein Ka,
das ift fein Genius, und feine äufsere Erfcheinungsform haften
konnte, waren porträtähnlich hier für ihn aufgeftellt worden.

Ihnen, den Stellvertretern feiner eigenen Perfon, follten Opfer
gebracht und beftimmte Handlungen verrichtet werden, und das

AEGYPTISCHER WOLF (DIB).

zu Leiftende hatte er mit feinen priefterlichen Nachfolgern in
förmlichen Verträgen dergeftalt geordnet, dafs diefen für jede
Darbringung eine Gegengabe aus feinem Nachlafs in Ausficht
geftellt ward. Aber wie kurze Zeit hat der Gott Anubis, dem
Ḥapzefaá fo eifrig gedient und geopfert, diefe Abmachungen auf-
recht zu erhalten und den Manen feines Priefters das, was ihnen
gebührte, zukommen zu laffen beliebt!

Herrlich ift der Fernblick, welcher fich von der Oeffnung
diefer Grüfte aus über den Friedhof, die an Minareten reiche
Stadt, das breite, nirgends beffer als hier beftellte und bewäfferte
Fruchtland, den Nil und das libyfche Gebirge dieffeits, das arabifche

jenfeits des Stromes darbietet. Der Geolog findet zur Seite des
Weges zahlreiche intereffante Verfteinerungen, der Freund des
Alterthums in unzähligen gröfseren und kleineren künftlichen
Höhlen hier Infchriften, dort Refte von balfamirten heiligen
Thieren, befonders von Hunden und Schakalen; denn Sijût war
die Stadt des die Wege öffnenden Anubis, dem der Canis niloticus,
mit deffen Kopf man ihn bildete, heilig war. Die Griechen hielten
diefen «Wächter der Gräber» für einen Wolf und nannten darum
Sijût Lykonpolis, d. i. Wolfsftadt. Uebrigens haben fich hier auch
Knochen von mumifirten Wölfen gefunden, und es gibt heute
noch vier Arten von wilden Hunden in Aegypten, unter denen
fich auch Wölfe befinden, die freilich viel kleiner find als die
europäifchen Schafdiebe gleichen Namens. Der Zoolog nennt fie
Canis lupaster, der Fellach «Dīb», und fie fcheinen die in Lykon-
polis verehrten Thiere, welche auch zu Beni-Hafan abgebildet
wurden, gewefen zu fein. Canis aureus heifst der im ganzen
Orient verbreitete Schakal. Canis niloticus ift eine hellfarbige,
langohrige Spielart unferes Fuchfes, deffen Gröfse und Geftalt
er hat, und den man auf alten Monumenten die Sonnenbarke
ziehen fieht. Der Fenek der Araber (Canis zerda) ift nur halb
fo grofs wie der vorige und hat fehr lange Ohren. — Auch
die Skelette von zahmen Hunden find in diefem Gräberberge ge-
funden worden.

Wagen wir uns weiter in die Felfenthäler der libyfchen
Bergkette hinein, fo finden wir auch Höhlen mit chriftlichen
Symbolen und kleinen koptifchen Infchriften, die jenen Anachoreten,
von denen Rufinus, Paladius und andere Lobredner des asketifchen
Lebens mehr Erbauliches als Glaubwürdiges zu erzählen wiffen,
nach ihrer Flucht vor dem Geräufch und den Verfuchungen der
Welt zur Wohnung dienten. Johannes, der Eremit von Lykon-
polis, foll als einer der begnadigtften unter ihnen die Gabe der
Weiffagung befeffen und Theodofius dem Grofsen feinen Sieg
bei Aquileja (394) vorausgefagt haben.

Selten befucht und doch fehenswerth find die Sijût gegenüber
gelegenen alten Alabafterbrüche von el-Bosra, welche vor etwa
fünfzig Jahren von den Beduinen wieder aufgefunden worden
find. Selīm Pafcha liefs fie in den vierziger Jahren eifrig be-
arbeiten, und fie können noch lange Ausbeute gewähren. Eine

von Lepfius entdeckte Felfeninfchrift lehrt, dafs die Pharaonen fchon im Anfang der 18. Dynaftie hier Alabafter gebrochen haben.

Kehren wir zur Stadt zurück und fuchen wir in ihr noch einmal nach Spuren des alten Lykonpolis, in dem Plotin, der gröfste unter den neuplatonifchen Philofophen, das Licht erblickte (205 n. Chr.), fo werden wir höchftens ein in ein neues Haus verbautes Marmorftück oder in der Hauptmofchee einige Säulen aus griechifchen Bauwerken finden. — An einem Freitage fahen wir hier vor Jahren beim Mittagsgebet feltfame Geftalten mit glühender Hingabe die Arme erheben und laufchten vor einem Café einem trefflichen Märchenerzähler, unter deffen Zuhörern fich aufser uns keine Europäer befanden. Jetzt würden wir an derfelben Stelle Abendländern in gröfserer Zahl begegnen, denn feit einiger Zeit führt die Eifenbahn nach Sijût. Wir wiffen nicht, ob fie dem finkenden Handel der Stadt, deren alte berühmte Damaft- und Teppichwebereien längft zu Grunde gegangen find, wieder aufhelfen wird. Jedenfalls mufs Sijût, fobald der Sudân beruhigt fein wird, den aus der Oafe der libyfchen Wüfte, aus Dar-Fûr und Kordofan kommenden Waaren wiederum zum Stapelplatz dienen, und es wird zu Rumëla, dem im Norden des Gräberberges gelegenen Lagerplatz der Karawanen, nicht an lebendigem Verkehr fehlen können, fo lange der Schienenweg nicht weiter nach Süden geführt wird. Neben Kene ift Sijût von allen Nilftädten die hübfchefte, doch wer verfteht heute noch in ihren fchmucklofen Gaffen des Ibn Sa'îd Verfe:

«Nur einen Tag und eine Nacht
Hab' ich in Sijût zugebracht,
Doch, Gott! der einen fchneller Lauf
Wog voll ein langes Leben auf.»

Unfer gefälliger Konful, den wir aufgefucht haben, begleitet uns zu der Dahabîje zurück und erzählt uns, für wie unglaublich hohe Summen die Palmengärten und Felder in der Nähe der Stadt verpachtet werden. Wir ftaunen, aber wir zweifeln nicht, denn wir wiffen, welche Erträge wohlbeftellte Aecker in diefem Lande zu liefern vermögen.

Wenige Stunden, nachdem wir den Hafen el-Hamra verlaffen haben, legt fich der Wind, das Segel mufs gerefft werden

und die Matrofen begeben fich nun an die mühevolle Arbeit, die
Dahabîje ftromaufwärts zu ziehen. Wir fteigen an's Ufer und
freuen uns an dem frifchen Wachsthum auf allen Feldern*, der
reichen Ernten, des Fleifses der Fellachen, die den Schöpfeimer
ziehen, der finnreich angelegten Wafferwerke auf den Gütern der
grofsen Grundbefitzer und des malerifchen Anblicks der Dörfer,
die man mit ihren hohen Taubenfchlägen von fern für gewaltige
Tempelanlagen mit vielen von jenen Pylonen halten könnte, die
wir zu Theben kennen lernen werden, und denen diefe Stadt den
Namen der Hundertthorigen dankte. Wir befinden uns im Anfang
des Dezember. Das Durra-Korn, die Hauptbrodfrucht Aegyptens,
wird eben geerntet, und grofse Taubenfchwärme umkreifen ihre
die Fellachhütten überragenden Wohnungen, ziehen wie Wolken
durch die fonnige Luft und laffen fich auf die Felder nieder, um

VON PFERDEN GEZOGENER PFLUG.
Altägyptifche Darftellung aus Karnak.

ihren Antheil an dem am Boden liegenden Futter zu fuchen. Der
Fellach hält fie in Mengen um des Düngers willen, aber es ift be-
rechnet worden, dafs fie weit mehr verbrauchen, als fie im beften
Falle einzubringen vermögen. Dennoch fchafft fie der Landmann
nicht ab, denn Niemand trennt fich fchwerer als er von alten
Gebräuchen. Sollte man's glauben, dafs, allen Vervollkommnungen
der Ackergeräthe zum Trotz, die Fellachen heute noch denfelben
Pflug und die gleiche Hacke und Sichel gebrauchen wie ihre
Vorfahren in der Pharaonenzeit, dafs fie die Ernte niemals in
Wagen, fondern immer nur auf dem Rücken von Efeln, Kameelen
oder Menfchen einführen, und dafs fie zum Ausdrefchen des Korns
fich heute noch des uralten, Nôrag genannten Drefchfchlittens
bedienen, deffen halbrunder Eifenbefchlag zwar das Korn aus den
Aehren prefst, aber das Stroh zerfchneidet? Eine Darftellung zu

Theben zeigt, dafs die alten Aegypter das Pferd an den Pflug zu fpannen verftanden, während man jetzt in ganz Oberägypten das Rofs nur noch zum Tragen verwendet. Die Rohlfs'fche Expedition in die Oafen der libyfchen Wüfte berührte Sijût in derfelben Jahreszeit, in der wir uns befinden, und wir danken dem Bericht ihres Führers viele Aufzeichnungen über die Kulturgewächfe diefer Gegend, für deren Genauigkeit der Ruf feines pflanzenkundigen Begleiters, des Profeffor P. Afcherfon, bürgt.

Die Weizen-, Gerften- und Kleeäcker gewähren durch das zarte Grün der hervorbrechenden Keimpflänzchen den lieblichften Anblick; ihr Smaragdgrün fticht freundlich ab von der dunkleren Farbe der Zuckerrohrfelder und dem Schwarz des Bodens. Die Durra-Ernte ift vorüber, aber auf den Feldern werden aufser ihr Mohn, Zwiebeln, Bohnen und Linfen und in den Gärten Tomaten, Eierpflanzen oder Auberginen, rother Pfeffer, Gulgas (Colocasia antiquorum), Koriander, Dill, Bāmije, Bafilikum und Luffagurken (Luffa aegyptiaca) gezogen. Wir fügen zu den genannten Pflanzen noch Flachs, Hanf, Mais, Lupinen, Safran, Indigo und Tabak. Ein befonderer Schmuck der Landfchaft um Sijût find die zahlreichen Frucht- und Alleebäume: Dattel- und Dūmpalmen, Orangen- und Citronenbäume, die mit duftigen Blüten und glänzenden Früchten gefchmückt find, in den Gärten Feigen-, Maulbeer-, Chriftdorn- (Nabak) und Granatbäume. Neben der im Nilthal feit dem früheften Alterthum gepflanzten Akazie, deren perlfchnurähnliche Hülfen auf Hieroglypheninfchriften dargeftellt find, und welche noch heute ihren der ägyptifchen Sprache entlehnten*) Namen Sunt führt, findet fich die in Amerika heimifche Acacia Farnefiana mit ihren Veilchenduft aushauchenden goldenen Blütenköpfen. Der Lebbachbaum, dem wir fchon im Delta begegnet find, fpendet tiefen Schatten, die breitäftige Sykomore weniger dichten. G. Rohlfs zählt fie wegen ihrer weit auseinander gehenden Zweige zu den häfslichen Bäumen, und es läfst fich nicht leugnen, dafs fie fich neben fchlanken Palmen nicht fonderlich zierlich ausnimmt.

Die Aecker wimmeln in diefer Jahreszeit von Menfchen, die viele Arbeiten fingend verrichten. Auge und Ohr werden von

*) Acacia nilotica; altägyptifch Schent, koptifch Schonte.

dem lebensvoll bunten Bilde gleichmäfsig angezogen. Unter den
Männern fieht man manchen charakteriftifchen Kopf, unter den
Frauen und Jungfrauen, die oft unverfchleiert gehen, manch
hübfches Geficht; aber den erfreulichften Anblick gewähren hier
wie im ganzen Nilthal die heranwachfenden Knaben und Mädchen,
die, bevor fie das fünfte Jahr erreicht haben, gewöhnlich ganz
nackt als wohlgebildete braune «Putten» umherlaufen. Weniger
niedlich find die kleinen Säuglinge, welche die Mütter auf der
Schulter in's Freie tragen, weil fie niemals fauber gehalten werden.
Viele bei der Feldarbeit thätige Frauen laffen ihre Kinder forglos
im Dorfe zurück, und wenn man die menfchenleeren, von böfen
Hunden bewachten Gaffen eines folchen in der Erntezeit durch-
wandert, fo kann man höchft feltfamen Wiegen und Kinds-
wärterinnen begegnen. Man denke fich eine an der Hausthür
aufgehängte Schaukel von Zeug und in diefer neben dem Kinde
eine Katze, die fie bewegt, fobald fie fich rührt, und dabei das
Kleine bewacht. — Einmal begegneten wir felbft einem Säugling,
der neben einem Haufen Durra, mitten im Felde und nur von
einem Hunde bewacht, auf einem Stück Teppich lag und die
Beinchen in die Luft ftreckte. Keine Fellachenmutter würde an dem
fremden Kinde vorübergehen, ohne ihm die Bruft zu reichen,
und die Mutter des kleinen Schreihalfes hat fich denfelben gewifs
bei Zeiten wieder geholt.

Ein wundervolles Durcheinander von Männern, Weibern und
Kindern, Büffeln und Kameelen, Efeln und Hunden verleiht in
diefer Jahreszeit den ägyptifchen Aeckern einen malerifchen Reiz,
der fich tief der Erinnerung einprägt. Menfch und Thier fcheinen
hier näher wie bei uns zufammen zu gehören; des Einen Arbeit
von heute wird morgen vom Andern verrichtet, und man denkt
an das verlorene Paradies, wenn man neben und zwifchen den
Feldarbeitern, welche freilich nicht forglos, fondern unter reich-
lichem Schweifs das Brod effen, fchneeweifse Silberreiher furchtlos
ftehen oder herumftelzen, und Dorfhunde, welche kleinen Wölfen
fehr ähnlich fehen, mit bunten Schafen, bei deren Anblick wir
an die Lift des Jakob erinnert werden, fpielen fieht. Und doch,
wie hat es gerade in diefer von der Natur fo reich gefegneten
Gegend der Menfch verftanden, dem Menfchen das Leben zur
Hölle zu machen!

Wir fahren an zwei Orten Namens Gau vorüber. Der eine
heiſst der groſse (el-kebīr) und iſt das Antäopolis der Alten, von
deſſen ſtattlichem Tempel, der noch vor wenigen Jahrzehnten
das Staunen der Reiſenden erweckte, nur wenige Trümmer er-
halten blieben. Im Jahre 1821 riſs der Strom den letzten ſtehen
gebliebenen Haupttheil dieſes Gebäudes und viele mit Palmen-
kapitälen geſchmückte Säulen im Hypoſtyl mit ſich fort. Den
Namen Antäus führten die Griechen ein für den des ägyptiſchen
«ſiegreichen Horus» (Hor-nub). Das andere Gau, das weſtliche
(el-ṛarbīje) genannt, liegt auf der libyſchen Seite des Nil, der
Antäusſtadt gegenüber, und iſt der Schauplatz einer Tragödie von
blutigem Ernſte geweſen. Es hatte ſich hier im Jahre 1865 ein
mit Räubereien verbundener Aufſtand erhoben, an deſſen Spitze
ein gewiſſer Achmed Tajjib getreten war. Die Regierung ſandte
Truppen gegen die Rebellen, trieb ſie zu Paaren und verhängte
das furchtbarſte Strafgericht nicht nur über die Betheiligten, ſondern
über all ihre Angehörigen, die zu Hunderten zur Zwangsarbeit
abgeführt oder hingerichtet wurden. Lady Duff Gordon's Schil-
derung der Greuelſzenen von Gau ſind herzerſchütternd. Achmed
Tajjib ſoll getödtet worden ſein, die Fellachen glauben aber, er
ſei noch am Leben und habe ſich nach Abeſſinien geflüchtet.
Ein Kranz von Sagen ſchlang ſich ſchnell um die Erinnerung an
ihn, und die Leute reden von dem Verſchwundenen wie von
einem Meſſias, auf deſſen Wiederkehr ſie warten.

Hinter dem weſtlichen Gau muſs die Dahabīje von Neuem
gegen den Strom und widrigen Wind gezogen werden. Mit der
Flinte auf dem Rücken wandern wir von Dorf zu Dorf, und der
uns begleitende Matroſe hat bald ſchwer zu tragen an den wilden
Enten, die wir auf einem Kanal, und den hübſchen Turteltauben,
welche wir bei ihrem Fluge von einer Palme zur andern ge-
ſchoſſen haben. Dieſe niedlichen Thierchen mit ihrem dunklen
Ring um den zartgefärbten Hals hält man bei uns in Vogelbauern;
auf einer Nilfahrt ſieht man ſie lieber in Begleitung von Oliven
in einer von jenen Paſteten, wie ſie unſer ſchwarzer Küchenmeiſter
vortrefflich zu bereiten verſteht. Ein Stück Wild — Schnepfen,
Haubenlerchen oder Enten — mundet beſonders gut, wenn man
wochenlang kein anderes Fleiſch zu eſſen bekam, als das von
Hämmeln und zahmem Geflügel. Rindfleiſch iſt ſelbſt in den

gröfseren Nilftädten felten zu finden, und es wird fogar von vielen Arabern für ungefund gehalten.

Zu Sohág, einem der gröfseren Orte Oberägyptens, wo wir nach einer langfamen Fahrt bei völliger Windftille an's Land treten, ift Wochenmarkt, und wir beforgen dort mit Vergnügen in eigener Perfon den Einkauf. Befonders ftattlich find die Truthähne, die von Fellachenfrauen und -Mädchen feilgeboten werden, und von denen die beften Stücke nicht mehr als vier bis fünf Mark unferes Geldes koften. Sehr billig find Hühner und Tauben; Butter wird uns in kleinen Stücken auf grünen Blättern mit der Hand entgegengereicht und bedarf vor dem Gebrauch eines gründlichen Bades.

Zöge es uns nicht mächtig nach Süden und den Denkmälern des ehrwürdigen Theben, fo würden wir von Sohág aus gewifs das ihm benachbarte weifse und das noch weiter nördlich gelegene rothe Klofter befuchen, deren alte Kirchen, die wir bei einer früheren Nilfahrt befichtigten, mit Recht als Mufter des älteften chriftlichen Bafilikenbaues in Aegypten genannt zu werden pflegen. Die Kopten behaupten, die Kirche des weifsen, mehr füdlich gelegenen Klofters fei im fünften Jahrhundert erbaut worden, und vielleicht haben fie Recht. Befonders laut fprechen für ihr hohes Alter die in fanfter Neigung anfteigenden Aufsenwände von Quaderftein und die Bekrönung, welche, wenn auch der Rundftab zwifchen Mauer und Hohlkehle fehlt, an die altägyptifche Bauart erinnern. Das flache Dach des dreifchiffigen Innenraumes wird von Säulen getragen, unter denen die meiften aus Granit beftehen, die Tribuna tritt in das Innere vor und der Altarraum ift reich gegliedert. Diefer Bafilika gleicht die des rothen Klofters. Sie ift aus gebrannten Ziegeln erbaut; in ihrem Innern finden fich fehr hübfche Säulenkapitäle. Ihr Gründer Abu Bifchai foll der Lehrer eines Abu Schanúda gewefen fein, von dem erzählt wird, dafs er das weifse Klofter geftiftet habe. Freilich hängen in der mittleren Apfis Bilder des Drachentödters Georg, und man darf vermuthen, dafs in der Zeit der Chriftenverfolgung unter den Mamluken-Sultanen die Kopten hier wie anderwärts ihrem Heiligen den Namen eines verehrten arabifchen Schéch gegeben haben, um ihre Kirche auch für die Muslimen unantaftbar erfcheinen zu laffen.

Es gibt heute noch eine ziemlich grofse Anzahl von kop-
tifchen Klöftern in Aegypten, wenn auch mehrere unter den
fechsundachtzig, die Makrīsi aufzählt, zu Grunde gegangen und
von den Mönchen verlaffen worden find. In faft allen herrfcht das
Beftreben, ihre Entftehung auf möglichft frühe Zeit zurückzuführen,
und nicht nur beim Baume von el-Matarīje und in der Krypta der
Marienkirche zu Kairo, fondern auch auf dem Baugrunde des
weftlich von Monfalūt gelegenen Klofters el-Maraṛ foll die Mutter
Gottes während der Flucht nach Aegypten mit dem Chriftkinde
geraftet haben. In dem letztgenannten Klofter, das reich zu fein
fcheint, wohnen heute noch 500 Mönche, deren Prior Gerhard
Rohlfs eine arabifch gefchriebene Urkunde überreichte, in welcher
es heifst, dafs die heilige Familie allhier bis zum Tode des Herodes
geweilt habe und dafs das Klofter felbft im vierten Jahrhundert
n. Chr. gegründet worden fei.

Mehrere Monafterien rühmen fich, von den «Vätern des
Mönchthums», Paulus von Theben und dem heiligen Antonius,
deffen Lebensbefchreibung dem Athanafius beigelegt wird, ge-
gründet worden zu fein; mit gröfster Entfchiedenheit die beiden
öftlich von Beni Suēf in der arabifchen Wüfte unweit des Rothen
Meeres gelegenen Klöfter, von denen befonders das des heiligen
Antonius, obgleich es nur noch 40 Mönche beherbergt, fehr an-
gefehen ift und fich thatfächlich eines hohen Alters rühmen zu
dürfen fcheint. Aber obgleich in feiner Nähe (wie am Sinai die
Gufsform des goldenen Kalbes) die Höhle des berühmten Anacho-
reten von den frommen Vätern gezeigt wird, fo fteht es doch
feft, dafs erft viele Jahrzehnte nach dem Tode des Antonius die
erften Monafterien geftiftet worden find; die Perfon des Paulus
von Theben aber hat die kritifche Forfchung aus dem Gebiet
der Gefchichte in das der Legende verwiefen. — Immerhin dürfen
beide Stiftungen, die jüngft von dem Afrikareifenden Schweinfurth
befucht und genau befchrieben worden find, fowie fämmtliche auf
dem Boden der das Nilthal begrenzenden Wüfte gelegenen Klöfter
ftolz fein auf den fiegreichen Widerftand, den fie den furcht-
barften Anfechtungen· geboten. Jedes von ihnen befitzt einen
feften Thurm (Kasr) und Mauern, und oft genug mufsten fich
die Ruhbān (Sing. Rāhib) oder koptifchen Mönche in den erfteren
zurückziehen, wenn räuberifche Blemmyer oder die von unduld-

famen und beutegierigen Machthabern ausgefandten Schaaren heranzogen, um ihre friedlichen Heimftätten auszuplündern. Ein weniger gefahrvolles Dafein führten die im Nilthale felbft gelegenen Klöfter, und es gab eine Zeit (am Anfang des fünften Jahrhunderts), in der diejenige Gegend, die wir jetzt bei unferer Reife von Girge bis Kene zu durchwandern haben, fo voll war von Mönchen und Anachoreten, dafs fich in dem einzigen Tabenna an 50,000 zur Feier des Ofterfeftes zufammengefunden haben follen. In ganz Aegypten gab es nicht weniger als 100,000 Mönche und Nonnen, die, fei es in Einfiedeleien, fei es in Lauren oder Gaffen, welche aus einer Reihe von einander benachbarten Anachoretenzellen beftanden, fei es in Monafterien oder grofsen Häufern, in denen viele Klausner zufammenwohnten, fei es als Remoboth, die fich zu Zweien oder Dreien umhertrieben, ein der Welt abgewandtes Dafein in asketifcher Lebenshaltung führten. Das Mönchswefen ift «das letzte weltgefchichtliche Produkt des ägyptifchen Geiftes» genannt worden, man hat, wie wir gefehen haben (Bd. I, S. 151 f.), feine äufserften Wurzeln in den Büfserzellen bei den Serapistempeln gefunden, aber ohne das Sonnenlicht des Chriftenthums würden aus diefen nur Bäume mit tauben Früchten erwachfen fein. Was wir von den Paulus, Antonius und Hilarion, den beiden Macarius, Arfenius, Ammon und ihresgleichen hören, zeigt uns viele fchwärmerifche Ungeheuerlichkeiten, viel hochmüthige Selbftüberhebung, eitles Prunken und bedauerliches Unterliegen im Kampf mit dem Feinde in der eigenen Bruft; aber das, was diefe Männer aus den Städten in die Wüfte fcheuchte, war ein edler und in ihrer Zeit und der damaligen Welt nicht unberechtigter Trieb. Wer diefe ftarken Naturen, welche den Kampf um die Seligkeit fern von der Welt unter Noth und Schmerz durchringen, für müfsige Schwärmer erklärt, wer Mofes den Mohren belächelt, der die Räuber, die ihn überfallen hatten, überwältigte und einen nach dem andern in fein Klofter getragen haben foll, weil er Niemand ein Leid zufügen mochte, wer die von Vifionen heimgefuchten Klausner, die ihren Rücken mit der Geifsel zerfleifchen, und Keufchheit und Armuth auf fich und jeden Schaden und jede Schmach nicht nur geduldig, fondern freudig hinnehmen, weil Der, deffen Kreuz fie trugen, noch fchwerer gelitten als fie, für Tollhäusler und die anachoretifche Bewegung

für nichts als eine Krankheit des Volksgeiſtes hält, der verſteht eben nicht jene tapferen Ringer, die von ſtellvertretender Bufse nichts wiſſen und auf den eigenen ſtarken Füfsen, und nur auf diefen, den fchwerſten aller Kämpfe auszukämpfen verfuchen, der kennt nicht die Gefchichte oder vergifst in unferer Zeit, die nur das mit den Sinnen Wahrnehmbare für das Wefentliche zu halten geneigt ift, dafs wir heute noch von dem «Schimmer des Ueber-weltlichen» zehren, welchen die Kirche der Wiſſenfchaft und dem Menfchenleben überhaupt mitgetheilt hat — und den wir nicht für das unedelſte von jenen «im Often aufgegangenen Lichtern» erklären, auf welche das Sprüchwort deutet.

Paläſtina war die Wiege, Alexandria die Schule des Chriſten-thums, welches in den Anachoretenklaufen und Klöſtern des Nil-thals die Tage der jugendlichen Uebertreibungen und Aus-fchreitungen durchfchwärmte. «In Aegypten,» fagt einer der tief-ſten Kenner diefer Zeit, «mufste fich die ganze religiöfe Frage in lauter Extremen bewegen; nach fchweren Kämpfen heraus-getreten aus dem Fanatismus des Heidenthums, kannte der Aegypter in der Reaktion keine Grenzen und glaubte der neuen Religion fein Leben in einem Sinne widmen zu müſſen, welcher der Symbolknechtfchaft feiner Vorfahren analog war.» Hier konnte als erſter Ordensſtifter Pachomius es wagen, die Mönche, von denen fich ihm weit mehr als 1000 angefchloſſen haben follen, ganz von ihrer Stadt und Familie loszulöfen und fie einer ſtrengen Regel zu unterwerfen. Um feine Schweſter fchaarten fich die erſten Nonnen. Aehnliche Orden wurden am Nil von Or, Anuph, Serapion und Anderen geſtiftet, und unter grober Handarbeit und Gebet verrann fern von jeder geiſtigen Thätigkeit das dem ewigen Heil zugewandte Leben der Mönche. — Die Religion ward zur Leidenfchaft, und wir wiſſen, wie kampfbereit und hartnäckig fich daſſelbe Volk zeigte, welches die Tyrannei feiner Fürſten fo ge-duldig trug wie kein anderes, fobald man es verfuchte, auch nur an einen für den gemeinen Mann kaum verſtändlichen Satz feines Glaubens zu rühren.

Wer die oben genannten Klöſter hinter Sohag befucht hat, der gelangt bald zu einer hart am Nil gelegenen Stadt. Es ift das alte Chemmis oder Panopolis, das heutige Achmīm. Bis vor Kurzem hatte es durch nichts Bedeutung, als durch die baum-

wollenen, mit Seidenfranfen verzierten Tücher, welche hier ver-
fertigt werden; vor Kurzem aber ift es durch feine alte Nekropole
zu einiger Berühmtheit gelangt. Ihr Entdecker, Dr. Maspero, hat
fie aufgraben laffen und viele Hunderte von Mumien — leider nur
aus fpäterer Zeit — in mehr oder weniger gut erhaltenen Särgen,
von denen auch mehrere in das Berliner Mufeum gekommen find,
aus ihr zu Tage gefördert. Etwas füdlicher (auf dem linken Nilufer)
hat derfelbe Gelehrte unter den Trümmern des alten Ptolemaïs eine
Infchrift gefunden, die uns mit den Namen des gefammten Theater-
perfonals diefer einft bedeutenden Stadt bekannt macht.

Bei Girge geht die Dahabîje vor Anker.

Nahe bei einer fchönen Mofchee am Ufer des Nil, die bald
wohl den fchnell wogenden Fluten des Stroms zum Opfer fallen
wird, fteigen wir an's Land; denn die Matrofen wollen in diefem
genau inmitten des Weges von Kairo nach Afuan gelegenen Orte
neues Brod backen, ein Kairener Freund hat uns für einen Kopten,
der zu den Verwaltungsbeamten der Mudirîje gehört — der Mudîr
oder Gouverneur der Provinz hat feine Refidenz von Girge nach
Sohâg verlegt — ein Empfehlungsfchreiben mitgegeben, und unfer
koptifcher Bekannter, der fich zu den Rechnungsführern zählt, theilt
uns mit, dafs viele unter feinen Kollegen, den Aktuaren und Steuer-
einnehmern, zu feinen Glaubensgenoffen gehören. Freundlich
bietet er fich uns zum Führer an, zeigt uns den befcheidenen
Bazar der Stadt und begleitet uns dann auf unferen Wunfch in
die Kenîfe oder koptifche Kirche. Der Gottesdienft hat fchon
begonnen, als wir durch den Vorhof in die für die Männer be-
ftimmte Abtheilung des ehrwürdigen Raumes treten. Die Frauen
werden durch Gitterwerk, das dem an den Mafchrebîjefenftern
gleicht, von den Männern gefondert, und eine mit Teppichen und
Bildern verzierte Wand, an der fchlechte, aber alte Bilder der
Mutter Gottes und des Drachentödters Georg hängen, verfchliefst
das Hēkal oder Allerheiligfte, wo der Altar fteht. — Die meiften
der uns umgebenden Andächtigen haben ernfte, gut und weniger
fcharf als die der Araber gefchnittene, leicht gebräunte Gefichter
und find dunkel gekleidet. An ihren Turbanen fieht man felten eine
andere Farbe wie blau oder fchwarz. Hätten wir hier zum erften
Male eine Kenîfe betreten, fo könnten wir über die grofse Zahl
der fich auf Krücken ftützenden Andächtigen erfchrecken, aber wir

wiffen, dafs die Kopten, welche bei ihrem oft unendlich lange
währenden Gottesdienft ftehen müffen, fich diefer Stützen bedienen,
um fich vor allzu ´fchwerer Ermüdung zu wahren. Unfer Führer
küfst, wie jeder neu Eintretende, dem Priefter die Hand, beugt
vor den Heiligenbildern das Knie und bleibt neben uns unter den
Glaubensgenoffen ftehen, welche auf die von keinem Anwefenden
und fogar nur in äufserft feltenen Fällen von den Geiftlichen
verftandenen koptifchen Gefänge, welche von einigen Klerikern
und Schulkindern ausgeführt werden, fo wenig achten, dafs fie
fich eifrig über höchft weltliche Dinge mit einander unterhalten.
Auch in der Abtheilung der Frauen, unter denen fich manche
bemerkenswerthe Schönheit befindet, wird fo laut geplaudert und
gezankt, dafs man einzelne Stimmen und Worte zu unterfcheiden
vermag. Als fich auch Kindergefchrei hören läfst, fieht fich der
Priefter gezwungen, unter fie zu ftürzen und Ruhe zu gebieten.

Wir beginnen fchon unfern Nachbar um feine Krücke zu
beneiden, denn obgleich das widrige Gemifch von Gefchwätz,
Gefang und dem Geklingel von heiferen Schellen, das die Kopten
«Gottesdienft» nennen, bereits zwei Stunden vor unferem Eintritt
eröffnet worden ift, fo haben wir doch eine volle Stunde geftanden,
bevor die Haupthandlung beginnt. Der oberfte Priefter, ein gut
ausfehender alter Mann, tritt aus dem Hēkal hervor und geht, ein
Weihrauchfafs fchwingend, unter den Gläubigen umher, indem er
den ihm nahe Stehenden und auch uns die Hand auf das Haupt
legt. Nur bei Denen, welche diefer Gunft theilhaftig wurden,
fahen wir wahrhaft andächtige Gefichter. Was gibt es auch Ehr-
würdigeres als eines Greifes Segen! — Aber noch verläfst kein
Kopte die Kirche, denn das heilige Abendmahl wird vertheilt,
und zwar in einer Weife, an die wir nur ungern gedenken.
Statt der Hoftie werden kleine, mit dem koptifchen Kreuz ✚ ge-
ftempelte Brode verzehrt und der Priefter geniefst, nachdem er
fich die Hände gewafchen hat, Wein und Brod auf einmal, indem
er das letztere in den erfteren brockt und den alfo entftehenden
Brei mit einem Löffel zum Munde führt. Uebrigens reicht er
davon auch einigen Laien am Hēkal etwas in einem Löffel. Da-
mit es fich aber nicht ereigne, dafs etwas vom Fleifch und Blute
des Herrn verloren gehe, giefst der Priefter zuletzt Waffer in den
Pokal, fchwenkt ihn damit aus und trinkt das trübe Nafs, mit

dem er auch feine Hände gefäubert, in langen Zügen. Wahrlich, wie diefes Gebräu zu blankem Wein, fo verhält fich das koptifche Chriftenthum zu anderen Formen des gleichen Glaubens.

Bevor wir die Kenrfe verlaffen, wird Geld für die Armen gefammelt und auch von uns gefordert und gefpendet. An dem Liebesmahl, welches das Ganze befchliefst und das in den älteften Tagen des Chriftenthums eine fo hohe Bedeutung befafs, nahmen wir hier nicht mehr Theil; doch haben wir ihm einmal zu Lukfor beigewohnt und zugefehen, wie unfere Glaubensgenoffen dabei frifche, noch warme Brödchen von dem Bäcker kauften und fie unter Feilfchen und Gezänk verzehrten. Vor der Kirchenthür kam es damals zu einer durch ihren Schauplatz befonders widerwärtigen Rauferei. Leider hat fich in diefer chriftlichen Genoffenfchaft vom wahren Chriftenthum wenig mehr erhalten als der Name, und wenn fich ihre Mitglieder auch fchwerem Faften gewiffenhaft unterwerfen und mehr Zeit als irgend eine andere Sekte auf den Kirchenbefuch verwenden, fo fehlt ihnen doch jede Innerlichkeit des Glaubens, und man darf fich nicht wundern, dafs es befonders in Oberägypten gelungen ift, die edleren und befferen Elemente unter den Kopten zum Uebertritt in andere Konfeffionen zu be-ftimmen. Mit befonderem Erfolg ift die amerikanifche Miffions-gefellfchaft der presbyterianifchen Kirche von Nordamerika unter ihnen thätig gewefen, denn es gibt kaum eine oberägyptifche Stadt, in der es ihr nicht gelungen wäre, monophyfitifche Chriften für das evangelifche Bekenntnifs zu gewinnen, Gemeinden zu bilden und Schulen zu gründen. Zu Kûs, füdlich von Kene, das wir bald zu erreichen gedenken, find fämmtliche Kopten mit ihrem Priefter, einem würdigen Greis, deffen perfönliche Bekanntfchaft es uns zu machen vergönnt war, zum proteftantifchen Bekenntnifs übergetreten. — Mit Eifer, aber geringerem Erfolge ift auch die römifche Propaganda unter den Kopten thätig gewefen. Zu Girge befindet fich ein älteres Klofter mit wenigen Mönchen, welche der lateinifchen Kirche angehören. In Negâde, zwifchen Kene und Theben, befteht neben einer koptifchen und evangelifchen die gröfste römifch-katholifche Gemeinde, und wir verdanken den fchöngeftimmten Glocken der presbyterianifchen Kirche an diefem Orte eine der unvergefslichften Ueberrafchungen unferes Lebens, denn nachdem wir monatelang die eherne, die Chriften zur An-

dacht rufende Stimme nicht vernommen hatten, klang fie hier
an einem Weihnachtsabend mitten während des fchönften Sonnen-
unterganges in feierlichen, weithin vernehmbaren Akkorden wie
ein Grufs aus der Heimat an unfer laufchendes Ohr.

Unfer Freund führte uns nach dem Gottesdienfte durch enge
Gaffen, in denen es manch ergötzliches Bild aus dem Volksleben
zu fehen gab, in fein gut eingerichtetes Haus und lud uns zum
Mahle, an dem die Frauen des Haufes nicht theilnehmen durften,
und bei dem man uns ftatt des Weines guten Dattelbranntwein,

REITESEL.

den unfere Glaubensgenoffen vom Nil nur zu reichlich geniefsen,
vorfetzte. Auf den Tafeln der reichen Kopten, und folche find
nicht nur in Kairo und Alexandria, fondern auch in Oberägypten
und namentlich auch in Girge vertreten, fehlt es nicht an den
edelften europäifchen Weinforten.

In Bezug auf die Einrichtung ihrer Häufer fchliefsen fich die
Kopten im Ganzen den Arabern an. In ihren Wohnungen weilt
die Frau mit den Kindern abgefondert von den Männern in eigenen
Gemächern, und die Ehrerbietung, welche die Väter von ihren

Söhnen verlangen, ift fo grofs, dafs die letzteren, bevor fie ver-
heirathet find, niemals an demfelben Tifche mit den erfteren fpeifen
dürfen.

Am nächften Tage ritt
ich in der würzigen Frifche
eines ägyptifchen Winter-
morgens zu den berühmten
Trümmern des alten Aby-
dos, und zwar auf dem
ftattlichen und kunftreich
gefchorenen Efelein mei-
nes neuen Bekannten. Die
Dampffchiff-Paffagiere pfle-
gen nicht von Girge, fon-
dern von dem näheren
Beljäne aus die fehens-
werthen Denkmäler, denen
wir entgegen reiten, zu be-
fuchen, aber mit Unrecht,
denn es ift für den Euro-
päer höchft genufsreich, an
einem fchönen Tage — und
es regnet faft niemals in
diefen Breiten — durch das
wohlbeftellte Fruchtland
und die grofsen Dörfer mit
ihren ftattlichen Tauben-
fchlägen zu reiten, in denen
die Ortsfchulzen (Schujūch
el-beled) in ftattlichen Häu-
fern wohnen und wo es
geftattet ift, die «Korn-
kammer Aegypten» und

TAUBENTRÄNKE UND TAUBENSCHLÄGE
IN EINEM OBERÄGYPTISCHEN DORFE.

die eigenartige Weife ihrer Bewäfferung und Beftellung beffer
als an irgend einer andern Stelle des Nilthals kennen zu lernen.
Es fehlt auch in diefem gefegneten Gau nicht an erbärmlichen
Hütten, an Schutthaufen und Unrath, aber wenn wir uns auch

hier von der Sorglofigkeit des Bauern, der verendetes Vieh zum
Frafse der Hunde und Geier in der Dorfftrafse liegen läfst, unwillig
abwenden, fo erfüllt uns bald an einer andern Stelle aufrichtige
Bewunderung vor dem Fleifse, der Gefchicklichkeit und Ausdauer
diefer ohne Schule und Unterweifung aufwachfenden Männer und
Frauen, die das Waffer fo zu benutzen und feinem Andrange fo
vorzubeugen verftehen wie die Herfteller des feften Dammes, auf
dem wir dahin reiten, die auch die kleinen, die Felder durch-
ziehenden Rinnen und die Schöpfräder und Eimer in den gröfseren
Kanälen zu unferer Seite angelegt haben.

Bei dem grofsen und wohlgebauten Gehöft eines reichen
Kopten, deffen Pferde, Kameele, Büffel, Efel und Schafe foeben
von einem Beamten gezählt werden, und in dem es ausfieht,
wie vor der Wohnung des Mannes im Lande Us, «deffen Vieh
war 7000 Schafe und 3000 Kameele und 500 Joch Rinder und
500 Efelinnen und des Gefindes fehr viel», halten wir an und
fchauen uns um. Leider haben die ungeheuren Büffelheerden,
welche früher gerade hier von Fellachenburfchen gehütet und von
Weibern in den Nil getrieben wurden, die Ueberproduktion an
Baumwolle während des amerikanifchen Kriegs und die Viehfeuche,
welche durch die neu angekauften Rinder aus der Ukraine ein-
gefchleppt wurde, fo gewaltig gelichtet, dafs der Viehftand gerade
hier heute noch weit geringer ift als vor jener Zeit.

Nach einem Ritt von kaum zwei Stunden nähern wir uns
der Wüfte und dem Dorfe Arābat el-Madfūne, das am Rande des
libyfchen Gebirges freundlich unter Palmen gelegen ift. Als wir
uns auf unferer erften Reife diefem Orte näherten, nahmen wir
fchon bei den erften Häufern Spuren der Thätigkeit des grofsen
«Ausgräbers» Mariette wahr, denn es begegneten uns Männer und
Weiber und Kinder, die auf ihrem Kopf und dem Rücken von
Efeln den mit Natrontheilen durchfetzten Staub (Sebach), welchen
fie von den Trümmern des alten Abydos abgetragen hatten, als
koftbaren Dünger auf die Aecker führten. Vor des raftlofen Fran-
zofen Haus, das auch die jüngft vom Sande befreiten kleineren
Denkmäler beherbergte, ftiegen wir ab und befuchten dann die
Stätte, auf der This, die ältefte, und Abydos, eine der heiligften
Städte Aegyptens, geftanden. Mariette ift nicht mehr, aber fein
rühriger Nachfolger Mafpero wendet diefen wichtigen Reften aus

alter Zeit gleichfalls und fo weit es die durch die Ungunft der
Verhältniffe gefchmälerten Mittel geftatten, feine Aufmerkfamkeit zu.
Ift der afiatifche Stamm, dem das Nilthal feine alte, wunder-
volle Kultur verdankt, (wie wir vermuthen) über Arabien und die
Strafse Bab el-Mandeb nach Afrika gekommen, erft weftwärts und
dann dem Nil folgend gen Norden gewandert, fo konnte fich ihm
keine günftigere Stelle für den Bau eines feften Wohnfitzes bieten,
als der weite Thalbogen, der vor dem Sande der Wüfte von den
libyfchen Bergen, vor den andringenden Fluten des Stroms durch
genügende Entfernung gefchützt ward und in deffen Angeficht fich
doch nach Often zu eine leicht zu bewäffernde Ebene ausdehnte,
die an Breite jedes andere Stück Fruchtland an den Ufern des
ungetheilten Nil weit übertrifft. Wahrfcheinlich fanden hier die
Einwanderer eine einheimifche Urbevölkerung vor, unterwarfen
fie und nahmen, fobald fie feften Fufs gefafst, ihre Töchter zu
Weibern.

Nur fo läfst fich die körperliche Aehnlichkeit der Aegypter
mit jenen autochthonen Stämmen des nördlichen Afrika erklären,
welche die «fchönen Familien» der äthiopifchen Raffe genannt
worden find, und es hat noch Niemand, felbft nicht Robert Hart-
mann, der geiftreich und eifrig die alten Aegypter als ein in
Afrika heimifches Volk darzuftellen verfucht, in anderer Weife zu
erklären vermocht, warum die Schädelbildung des Pharaonenvolks,
die fich an Mumien aus verfchiedenen Epochen beobachten läfst,
fich in den älteften Zeiten am meiften der kaukafifchen, und je
fpäter defto mehr der äthiopifchen nähert. Dafs die Aegypter in der
That aus Afien ftammen, wird durch mancherlei Gründe beinahe
zur Gewifsheit erhoben. Die auf den älteften Denkmälern dar-
geftellten Männer und Frauen zeigen Geftichtszüge, welche denen
der kaukafifchen Völker am meiften gleichen, und die Weiber,
welche fich weniger als die Männer den bräunenden Strahlen der
Sonne auszufetzen brauchten, werden in frühefter Zeit regelmäfsig
mit heller, gelblicher Haut gebildet. Die ägyptifche Sprache,
welche, wohin keine urafrikanifche Sprache gelangte, die gram-
matifchen Gefchlechter von früh an unterfcheidet, ift keiner
anderen Sprachgruppe näher verwandt als der femitifchen, und
diefe Affinität bezieht fich nicht nur auf einzelne Wurzeln und
Formen, fondern auch auf den gefammten Geift der Sprache.

Endlich fällt es für die Entfcheidung unferer Frage fchwer in's
Gewicht, dafs von allen Völkerfamilien Afrikas keiner als der alt-
ägyptifchen beharrliche Thatkraft, geiftige Regfamkeit, wiffen-
fchaftlicher Sinn und ein mächtiger Kunfttrieb, das heifst lauter
Richtungen und Fähigkeiten des Geiftes und der Seele, zu eigen
waren, die nur den aus Afien ftammenden Völkern zukommen
und nach denen man unter den anderen in Nordafrika heimifchen
Stämmen vergeblich fucht.

Diefe fprachlichen und völkerpfychologifchen Verwandtfchafts-
merkmale, auf die wir an einer andern Stelle näher einzugehen
verfucht haben, find fo befchaffen, dafs fie die Zugehörigkeit der
Aegypter zu den afiatifchen Stämmen mit zwingender Kraft er-
härten, und fo wird die uns befchäftigende Nation denn auch von
den bedeutendften und meiften Forfchern für eine in Afien hei-
mifche angefehen. Sie fcheint den Semiten am nächften geftanden
und vielleicht auch die gleiche Wiege mit ihnen getheilt zu haben.

Das gefammte Nilthal und feine Urbevölkerung wurde alfo,
wenn unfere Auffaffung das Richtige trifft, zunächft von den aus
Afien ftammenden und den Eingeborenen geiftig überlegenen Ein-
wanderern bis zum Süden des Delta hin unterworfen; zu This-
Abydos aber ward die Refidenz ihrer Fürften erbaut, als deren
erften alle Berichterftatter Menes oder Menà, der aus This ftammte,
nennen. Mariette's Nachgrabungen haben nun auch auf dem
trümmerreichen Boden diefer alten Stadt Denkmäler zu Tage ge-
fördert, denen ein ebenfo hohes Alter zukommt, wie den früheften
in der Nekropole von Memphis gefundenen Monumenten. This,
deffen Trümmer um Weniges nördlicher gelegen find, als die von
Abydos, war die Ausgangs- und Pflanzftätte des politifchen Lebens
im Nilthal und ebenfo der eigenartigen religiöfen Anfchauungen
des Pharaonenvolks. Vielleicht kamen die Einwanderer als An-
hänger fabäifcher Kulte, als Diener der Sonne, des Mondes und
heller Geftirne an den Nil, den fie bald göttlich zu verehren lern-
ten; aber jedenfalls gewann, nachdem fie fefshaft geworden, ihr
Gottesbewufstfein in jedem Gau des Landes eigene Formen. Die
Grundlage ihrer Religion ift ein fehr verfchiedenartig ausgeftalteter
Sonnendienft. Die Hauptgottheit von This ift Ofiris, und Lepfius
hat Recht, wenn er behauptet, es habe fich an den Ofiriskult von
Abydos (This) jeder innere Fortfchritt der religiöfen und philo-

fophifchen Erkenntnifs der Aegypter geknüpft, und er fei der lebendige Mittelpunkt jeder nationalen und mythologifchen Bewegung gewefen, die fich nach und nach auch äufserlich durch das ganze Land verbreitete. Ofiris, deffen Verehrung in ganz früher Zeit die Infchriften in den Pyramiden von Sakkāra beftätigt haben, ift ein Sonnen- und Lichtgott, und zu This werden befonders die Sonnenkinder Schu und Tefnut neben ihm verehrt. Der Ptah von Memphis, welchen wir gleichfalls zu den Lichtgöttern zählen, gewann früh einen hervorragenden Platz im ägyptifchen Pantheon, er kam an die Spitze der erften Götterreihe und behauptete fich neben dem Sonnengotte von Heliopolis, deffen Kult den alten Sonnendienft am längften und reinften aufbewahrt hat. Mit dem Ptah von Memphis war, wie wir wiffen, der Apisdienft eng verflochten, und wenn wir zu Memphis auch den Ofiris Sokari fehr früh hoch verehrt werden fehen, fo darf uns das nicht wundern, weil hier in der Maufoleumsftadt der verftorbenen Pharaonen die Sonne oder der Ofiris der Unterwelt, d. h. die Sonne bei ihrem Laufe durch die Nacht und die Sitze der Verftorbenen, felbftverftändlich befonders berückfichtigt werden mufste. Da der Tod nach der Auffaffung der Aegypter überall dem Leben voranging, mufste Ptah und fein Apis an die Spitze des erften Götterkreifes treten, ebenfo wie die Abendfonne (Tum) als der Morgenfonne (Hor em chuti) voraufgehend betrachtet wurde.

Zu Heliopolis fehen wir die Sonne in ihrem Morgen-, Mittags- und Abendftande, die Sonne: Kind, Jüngling, Mann und Greis, wie fie allegorifch bezeichnet wird, verehren, und fo ift diefs An- (On) Heliopolis die Kultusftätte des lebendigen, oberweltlichen Tagesgeftirns, als deffen Söhne und irdifche Repräfentanten die Pharaonen bezeichnet werden. Aus This-Abydos haben beide Kulte den Urfprung genommen, aber fich dann eigenartig und angemeffen den Bedingungen und der Bedeutung der neuen Verehrungsftätten entwickelt und ausgeftaltet.

Ofiris, Herr von Abydos, ift auch der Mittelpunkt der gefammten in den Glanztagen Thebens fo reich ausgebildeten Unfterblichkeitslehre der Aegypter, und er blieb es bis in die Zeit der römifchen Kaifer und felbft noch, als fchon die Tempel am Nil fich zu leeren und die erften chriftlichen Gemeinden fich zu bilden begannen. Die fchöne Mythe von Ifis und Ofiris, die

Plutarch erzählt und die Denkmäler beftätigen, ift nach und nach und mit Beimifchung von einigen ihr urfprünglich fremden Elementen auf dem Boden der Verehrung des Gottes von Abydos erwachfen und gewifs erft fpät zum Abfchlufs gekommen. Sie in kurzer Zufammenfaffung mitzutheilen, ift im Angeficht des heiligften unter allen Ofirisgräbern der rechte Platz.

Ofiris beherrfchte mit feiner fchwefterlichen Gattin Ifis das Nilthal als König, gab ihm feine Gefetze und lehrte die Welt, die er durchwanderte, alle Künfte des Friedens. Nach feiner Rückkehr überredete ihn bei einem Gaftmahl fein ihm feindlich gefinnter Bruder Typhon, fich in eine bereit gehaltene Lade zu legen. Kaum war Ofiris in diefe geftiegen, als des Typhon zweiundfiebenzig Mitverfchworene den Deckel der Kifte auf ihn warfen, fie verfchloffen, vernagelten und vernieteten und fie mit ihrem königlichen Inhalt in die tanitifche Mündung des Nil warfen, die fie in das Meer führte, das fie gen Norden nach Byblos an der phönizifchen Küfte trug und hier neben einer Erika an's Land fetzte. Die herrliche Pflanze umwuchs fchnell die Lade und wurde zu einem fo prächtigen Baum, dafs der König von Byblos ihn fällen und als Stütze unter dem Dache feines Haufes aufrichten liefs.

OSIRIS, ISIS UND HORUS.

Ifis durchzog indeffen, ihren Gatten fuchend, das Land, fand feinen Sarg, gab fich feinem fürftlichen Befitzer zu erkennen, löste die Lade aus der Erika, warf fich fchluchzend über fie und fuhr mit ihr zu Schiffe davon. Sobald fie nach Aegypten und in die Einfamkeit gelangt war, öffnete fie die Kifte, legte ihr Geficht an das des Todten und küfste es weinend. Endlich verliefs fie die Leiche ihres Gatten, um ihren Sohn Horus, der in Buto erzogen ward, aufzufuchen und ihn an fein Rächeramt zu mahnen. Während ihrer Abwefenheit fand Typhon die Leiche, zerrifs fie in vierzehn Theile und ftreute fie im ganzen Nilthal umher. So-

bald Ifis diefs erfahren, fuchte fie die theuren Glieder wieder zufammen, und überall, wo fie eines fand, errichtete fie ihrem Gatten ein Grabmal. Darum follt' es, fo verfichern Einige, viele Ofirisgräber in Aegypten geben, Andere aber behaupten, des Ofiris Glieder wären alle an einer Stelle beigefetzt worden und Ifis hätte nur da, wo fie fie gefunden, Denkmäler errichtet, um Typhon, wenn er die echte Gruft auffuchen würde, irre zu führen. Für das vorzüglichfte Grab ift auch von den Pharaonen das von Abydos, in dem der Kopf des Ofiris ruhen follte, gehalten worden. — Während Ifis ihren Gatten beklagte und für feine Beftattung forgte, hatte Ofiris fich in der Unterwelt aufgehalten und war fein Sohn Horus zum Rachewerke erftarkt. Bald entbrannte zwifchen ihm und Typhon ein wilder Kampf, der vier Tage dauerte und mit der Niederlage des Typhon endete. Gefeffelt übergab Horus den Feind feiner Mutter Ifis; diefe fchenkte ihm aber das Leben und vereinte fich wiederum mit ihrem Gatten Ofiris.

Mit grofser Feinheit verfinnlicht diefe fchöne Sage in euhemeriftifcher Weife an den Gefchicken eines Menfchenpaares zunächft die Wanderung der Sonne, dann den Kreislauf der Erfcheinungen in der Natur Aegyptens und endlich das Gefchick der Menfchenfeele. Jede Leben weckende Kraft: die der Sonne, des Mannes, des Nil und der Erde, das ift Ofiris. Er, der Lichtgott, wird auch zum Erwecker und Förderer aller reinen Triebe in der Menfchenbruft und bewirkt, wie er das Licht aus dem Dunkel hervortreten läfst, im Leben der Sterblichen den endlichen Triumph des Guten und Wahren. Durch die Tage der Dürre und das Andringen des Wüftenfandes, die Finfternifs der Nacht, die Dünfte, Nebel und Stürme, den Tod, die Lüge und die unruhigen und böfen menfchlichen Triebe, welche alle in unferer Mythe Typhon perfonifizirt, wird er, wie fchon oben (Bd. I, S. 120) angedeutet ward, fcheinbar befiegt und vernichtet, aber fobald eine neue Sonne die Nebel zerftreut, fobald der mit fpärlichem Waffer fliefsende Nil von Neuem fteigt, die Saaten zu grünen beginnen, die Menfchenfeele jenfeits des kurzen Erdenlebens zu einem neuen ewigen Dafein auferfteht und die Wahrheit und das Gute über Lüge und Bosheit triumphiren, dann hat Horus Typhon niedergeworfen, feinen Vater gerochen und ihn wiederum auf den

Thron gefetzt. Die mütterliche Ifis — urfprünglich eine Himmels-
göttin — ift nach diefen fpäteren Auffaffungen der weibliche, die
Keime des Seienden aufnehmende Theil der Natur, die All-
empfangende des Plato, die erfüllt ift von Liebe zu dem erften
und höchften aller Wefen, das mit dem Guten eins ift,*) die aber
auch — und in diefem Falle tritt in der ägyptifchen Mythe ihre
Zwillingsfchwefter Nephthys für fie ein — dem Schlechten, obgleich
fie es flieht und verfchmäht, zum Gefäfse und Stoff dienen mufs.

Vorbildlich ftellte die mythifche und von den Denkmälern
beftätigte Gefchichte diefer Götterfamilie jedem Aegypter das
Schickfal feiner eigenen Seele vor Augen, und jeder Sterbende
hoffte aufzuerftehen wie der auferftandene Gott. Was Wunder,
dafs das Grab des Ofiris die Frommen des Landes anzog, und
gläubige Fürften und Bürger verordneten, man möge ihre Leiche
nach Abydos bringen, um fie dort in der Nähe des Gottes weihen
und in vielen Fällen auch beftatten zu laffen. Die grofsen Fried-
höfe, in denen Mariette Gräber aus allen Zeiten der ägyptifchen Ge-
fchichte bis hinab zu denen der Pyramidenbauer ausgrub, find die
Herbergen, in denen folche Todte — man liefs fie ftets zu Waffer
reifen — ewige Ruhe zu finden hofften.

Der berühmte, folchem Zwecke geweihte Tempel von Abydos
ward von Seti I. (19. Dynaftie) erbaut. Er liegt bei dem Dorfe
Arâbat el-Madfûne, und H. Mariette unternahm es 1859 mit
fchweren Mühen, feinen von dem Sande eines Hügels der libyfchen
Kette völlig bedeckten weftlichen Theil freilegen zu laffen. El-
Madfûne bedeutet «die Begrabene». Hat das verfchüttete Bauwerk
oder die Erinnerung an das Grab des Ofiris dem Dorfe Arâbat
diefen Beinamen gegeben?

Die meiften ägyptifchen Tempel find nach dem gleichen
Grundplane gebaut, den wir feinerzeit unferen Lefern vorführen
werden, der von Abydos aber weicht völlig von ihm ab. Die
Vorhöfe und Pylonen (I), welche zu feiner Haupteingangspforte
führten, find zerftört, der Innenraum des Tempels aber ift wunder-
voll erhalten und wirkt heute noch mächtig auf den Befchauer.
Sieben nebeneinander liegende Kapellen (V e—d), von denen jede

*) Aegyptifch diejenige Form des Ofiris, welche Un nefer, d. i. das gute
Wefen (griechifch Onophris) genannt wird.

490

als ein «Allerheiligftes» betrachtet werden mufs, bilden den Kern
und Mittelpunkt des Bauwerks. Wie die grofsen Steinfarkophage
mit an der inneren Seite gewölbten Deckeln verfchloffen wurden,
welche an den geftirnten Himmel, der fich über die Welt und
den Verftorbenen breitet, erinnern follten, fo find die Sanctuarien
von Abydos mit fchön gerundeten, aus den Quadern gefchnittenen
Bogen überdacht worden. Im Hintergrunde eines jeden fieht man
noch die Vertiefung, in
der einft eine Bildfäule
der Gottheit geftanden,
und an den Thürpfoften
blieben die Löcher er-
halten, welche vormals
die Angeln von ehernen
Thüren fefthielten. In jedem von diefen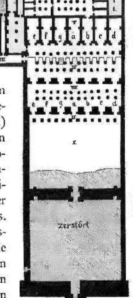
Sanctuarien ward eine grofse Gottheit be-
fonders verehrt; in dem mittelften (a)
Amon, den wir zu Theben kennen lernen
werden, zu feiner Linken (e—g) der helio-
politanifche Harmachis, der Ptah von Mem-
phis und der König als irdifche Erfchei-
nungsform des Sonnengottes Ra, zu feiner
Rechten (b—d) Ofiris, Ifis und Horus.
Diefe Kapellen waren aufser dem Ofiris-
grabe felbft, das bisher ebenfowenig wie
der Quell, zu dem noch Strabo durch ein
Gewölbe hinabftieg, aufgefunden werden
konnte, das Hauptziel der reifenden Todten
und der Wallfahrer, die aus dem oberen
und unteren Aegypten kamen, um das
berühmtefte unter den Ofirisgräbern zu be-

PLAN DES OSIRIS-
TEMPELS VON ABYDOS.

fuchen. Sieben, mit Ausnahme eines einzigen, vermauerte Thore
(III e—d) führten in den Tempel und die zwei breiten Säulenfäle
(III und IV), die man, um die Sanctuarien zu erreichen, durch-
fchreiten mufste. In der erften Halle (III) wird die Decke von 24,
in der zweiten fchöneren und gröfseren (IV) von 36 Säulen ge-
tragen. Dort ftehen fie zu fechsmal vier, hier zu fechsmal fechs
zufammen, und die freien Bahnen zwifchen diefen Kolumnen-

gruppen, fowie zwifchen den äufserften Säulenreihen und Wänden, führen geradenwegs auf die Thore der Sanctuarien hin.

Wer durch den Mittelgang (a) fich der Kapelle des Amon zu nahen wünfchte, der fand zu feiner Rechten und Linken und wohin auch fonft fein Auge fchaute, nichts wie Darftellungen und Infchriften, die fich auf Amon bezogen; wer dem Allerheiligften des Ofiris zwifchen den weiter rechts gelegenen Säulengruppen zufchritt, fah, wohin er auch blickte, nichts, was nicht auf den Beherrfcher der Unterwelt Bezug genommen hätte, und in gleicher Weife war die reiche bildliche Ausftattung des Tempels auf jeder der fieben zu den gewölbten Kammern am Ende der zweiten Halle führenden Bahnen angeordnet.

Mancherlei Ceremonien hatte fich Derjenige zu unterziehen, der Einlafs in diefe heiligen Säle, denen, wie die Infchriften lehren, kein Ungeweihter nahen follte, zu erlangen wünfchte. Nur die höchften Priefter und der König durften die Sanctuarien betreten, während die Prozeffionen in der zweiten Halle ftehen zu bleiben und mit frommer Scheu zuzufchauen hatten, was in den gewölbten Kammern vor fich ging. Kein Gefang, kein Flöten- oder Harfen-fpiel durfte in diefem Tempel erfchallen, der als Kenotaph oder Ehrengrab eines anderswo Beftatteten von Seti I. vielleicht an der Stelle eines älteren Heiligthums, von deffen Wiederherftellung In-fchriften aus der Zeit der 12. Dynaftie erzählen, erbaut worden ift. Zu Theben ruhte fein Leib, beim Haupte des Ofiris von Abydos aber follte fein Name neben dem feiner Vorfahren gleich-fam beigefetzt werden, um hier bei dem Gotte, mit dem feine Seele vereint war, von den Nachgeborenen Opfer und Verehrung zu empfangen. Vor dem Allerheiligften wurden vielleicht die nach Abydos geführten Mumien aufgeftellt; jedenfalls, das lehren die Infchriften, hatten die Priefter den Raum jeder Kapelle zu umgehen, dabei 36 Ceremonien zu verrichten, heilige Litaneien herzufagen, die die Götterbilder verhüllenden Schleier zu lüften, fie mit Binden, Kronen und Gewändern zu bekleiden, ihnen zu räuchern und ihnen in ftreng vorgefchriebenen Stellungen ihre Ehrfurcht zu erweifen. Das Alles ftand in befonderen Ritual-büchern verzeichnet, aus denen Einzelnes jüngft von v. Lemm behandelt worden ift. In den hinter den fieben Sanctuarien ge-legenen Räumen war Platz zu mancherlei Vorbereitungen, und

diese scheinen für den Kult in der Osiriskapelle am nothwendigsten gewesen zu sein, weil nur von ihr aus eine Thür in den sich an ihre Rückwände schliefsenden zehnsäuligen Saal (VI) und mehrere mit ihm verbundene Kammern führt. An den Säulen und Wänden der beiden schönen Hallen dieses Kenotaphs sehen wir den Pharao, wie er für die Götter in vorgebeugter Haltung Libationen ausgiefst, Rauchwerk verbrennt oder knieend ihre Gaben, die Attribute der Herrschaft oder die Symbole der höchsten Lebensgüter, in Empfang nimmt. Diese Darstellungen sind als Reliefbilder von unübertrefflicher Sorgfalt in den feinkörnigen Kalkstein geschnitten. Ueberall wird Seti's Antlitz als Porträt gebildet, und die Aehnlichkeit seines Profils mit dem seines Sohnes Ramses II. ist unverkennbar. Jede der aus seiner Zeit stammenden Skulpturen trägt den Stempel der Vollendung, aber schon bald nach seinem Tode scheinen die edlen Meister, welche hier in seinem Dienste den Meifsel führten, ihre Thätigkeit eingestellt zu haben, denn die vielen in dem ersten Saal und der Vorhalle (II), deren Dach von zwölf Pfeilern getragen wurde, erhaltenen Darstellungen und Hieroglyphenreihen aus Ramses II. Zeit stehen an Kunstwerth weit zurück hinter denen, die aus Seti's Tagen stammen. Der Letztere erlebte noch die Ausführung des gesammten Rohbaues seines Kenotaphs, das beweisen die hölzernen Klammern in Gestalt von Schwalbenschwänzen, welche das Zusammenhalten der einzelnen Quadern zu steigern bestimmt waren und sämmtlich seinen Namen tragen. Dagegen mufste Seti einen grofsen Theil der inneren Ausschmückung dieses stattlichen Werks seinem Thronfolger überlassen, und wie sich dieser seiner Sohnespflicht entledigte, das theilt er der Nachwelt durch eine grofse Inschrift mit, welche sich an der Rückwand der Vorhalle (II) erhalten hat, und die wir an einer andern Stelle zu benutzen gedenken.

Wenn H. Mariette das ungeschmälerte Verdienst zukommt, dieses edle Bauwerk vom Sande befreit zu haben, so hat die Wissenschaft dem Strafsburger Professor J. Dümichen die Entdeckung des wichtigsten von allen in Aegypten gefundenen historischen Dokumenten in einem der südlichen Seitengemächer (VII) des Setitempels zu danken. Es besteht aus der langen Reihe der Namen aller als legitim anerkannten Pharaonen, die vor dem Erbauer des Kenotaphs von Abydos über Aegypten

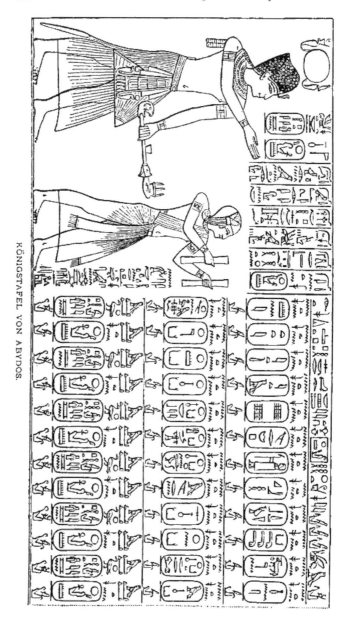

herrfchten. Wie das Haupt eines grofsen Haufes in unferer Zeit im Ahnenfaale feines Schloffes vor den Bildniffen feiner Vorfahren, fo fteht Seti mit feinem Sohne und Thronfolger vor diefen Namen, denen der Vater mit Rauchwerk opfert, während ihnen der Kronprinz mit Lobgefängen naht. — Schon früher war unter den Trümmern des Kenotaphs, welches Ramfes II. fich felbft aus dem edelften Material: Granit, Alabafter, Grauwacke und Mokattamkalk, im Norden des von feinem Vater erbauten Denkmals errichten liefs, eine andere ähnliche Tafel mit 16 ganzen und 3 zerftörten Namen und zu Sakkāra eine gröfsere mit 39 erhaltenen und 3 befchädigten Schildern gefunden worden; die von Dümichen entdeckte zeigt aber 76 Cartouchen, die mit Menà (Menes), dem Thiniten, dem erften Könige Aegyptens, beginnen und mit Seti enden. Welche Wichtigkeit diefem Denkmal für die Herftellungen der langen Regentenreihe, die über das Nilthal geherrfcht hat, beigelegt werden mufs, ift von vornherein einleuchtend; aber es wurde erft recht nutzbar durch die bis auf uns gekommene Pharaonenlifte, welche der aus Sebennytus gebürtige, des Griechifchen und Aegyptifchen gleich kundige priefterliche Gelehrte Manethon für Ptolemäus II. Philadelphus, der die Vorgefchichte des von ihm, dem Sohne eines macedonifchen Vaters, beherrfchten Landes kennen zu lernen wünfchte, verfafst hat. Bis auf wenige Bruchftücke ift die ausgeführte Gefchichtserzählung des Manethon verloren gegangen, feine Regentenliften blieben aber — leider in äufserft verderbter Geftalt — durch chriftliche Verfaffer von Zeittafeln erhalten und konnten nun mit Hülfe der Königsreihe von Abydos vielfältig ergänzt und verbeffert werden.

Ueber den Namen Memnonium, welchen die Griechen auch dem Ofiristempel von Abydos beilegten, werden wir in Theben zu reden haben.

Auf dem Rückwege zu unferer Dahabrje begegnen wir einer grofsen Karawane aus den Oafen der libyfchen Wüfte, die frifche Datteln (allein in der grofsen Oafe el-Charge gibt es 65,000 fruchttragende Dattelpalmen), Natron und grofse aus einem Stück gedrechfelte Schüffeln, die unter den Fellachen und Schiffern befonders beliebt find und aus Dar-Für ftammen, nach Aegypten bringen.

Nachdem der Sitz des Mudīr von Girge nach Sohāg, wofelbft auch grofse Kameelmärkte abgehalten werden, verlegt worden ift,

wählen die meiften Karawanen, welche die Oafe el-Charge zu befuchen wünfchen, den letzteren Ort zum Ausgangspunkte der Reife.

Noch vor Kurzem war nur wenig und Ungenügendes über die Oafen bekannt, die fich wie ein von grofsen Wüftenftrichen durchbrochenes Spiegelbild der Fruchtbarkeit Aegyptens parallel dem Laufe des Nil, wenn auch durch einen fünf Tagereifen breiten Einödeftreifen von ihm getrennt, von Norden nach Süden hinziehen. Erft in jüngerer Zeit haben uns G. Rohlfs und die gelehrten Mitglieder feiner Expedition in die libyfche Wüfte (befonders der Geolog Zittel und der Botaniker P. Afcherfon) mit ihnen und dem fie rings umgebenden Sandmeere, feiner anorganifchen Bildung und den Pflanzen und Thieren, die es beleben — von der Hyäne und Gazelle bis zu den nur noch in Verfteinerungen erhaltenen Secthieren — bekannt gemacht. Die auf den Oafen felbft erhaltenen Denkmäler, von denen fich nunmehr Nachbildungen in jedes Forfchers Hand befinden, gaben Kunde von der älteften Gefchichte diefer Wüfteneilande. Die Alterthümer el-Charge's wurden auf einer fpäteren Reife durch H. Brugfch gefammelt und fchön verwerthet, und diefes Gelehrten, fowie J. Dümichen's Forfchungen bereicherten die alte Geographie mit dem Namen, welcher jeder einzelnen von diefen Oafen in der Pharaonenzeit zukam. «Uit» hiefsen fie alle in alter Zeit, und diefs bedeutet, wohl wegen der fie rings umgebenden Wüfte, die Eingehüllten. Später nannte man fie ,uach' oder Anpflanzungen, und daraus wurde das koptifche ,uah' oder ,uahe', Wohnung oder Niederlaffung, woraus das griechifche ,Oafis' entftand.

Früh fchon bemächtigten fich die Könige Aegyptens der Wüfteninfeln und liefsen fie von ihren Beamten verwalten. Thutmes II., einer der erften Fürften der achtzehnten Herrfcherreihe, die das Nilthal von den Hykfos befreite, errichtete hier bereits den ägyptifchen Göttern einen Tempel; die grofsartigften der auf den Oafen erhaltenen Denkmäler ftammen aber aus der Zeit des Perferkönigs Darius I. Die beiden anderen «Grofskönige» diefes Namens erneuerten die von dem Sohn des Hyftaspes gegründeten Götterwohnungen, und bis zur Zeit des Trajan trug man Sorge für ihre Erhaltung. Wie die Römer und Byzantiner, die auch Ketzer, und unter ihnen den Bifchof Neftorius, nach Hibe, d. i. el-Charge, fchickten, fo verbannten fchon die Pharaonen

politifch verdächtige Männer in die Oafen, und chriftliche Gräber
und kirchliche Bauten beweifen, dafs fich die Bürger der Wüften-
infeln, deren Kultur Olympiodor rühmend hervorhebt, vor dem
Eindringen des Islām zur Religion des Heilands bekannt haben.
Gegenwärtig find nur noch Muslimen auf den Oafen, und der in
ihrer Mitte thätige Senūfi-Orden läfst es fich angelegen fein, unter
ihnen erbitterten Glaubenshafs anzuzünden und zu fchüren. —
Weizen-, Gerften-, Reis- und Kleefelder, Baumwollenftauden und
Indigopflanzen, Datteln und Dūmpalmen, Citronen-, Orangen-,
Feigen- und Sontbäume gedeihen in den Oafen. Der Weinftock,
welcher hier noch unter den Pharaonen edlen Rebenfaft lieferte,
wird jetzt nur noch wegen feiner efsbaren Trauben gezogen, und
diefe reiche Vegetation wird auf der einen grofsen Oafe (el-Charge),
die 6000 Bewohner nährt, von 150 Quellen, die ihr Waffer in
viele Rinnfale ergiefsen, getränkt. Die von den Griechen Hibis
genannte Wüfteninfel fcheint in alter Zeit mit Abydos im engften
religiöfen und politifchen Zufammenhang geftanden zu haben, denn
ein und derfelbe hohe Beamte ftand beiden vor, und in dem von
Darius erbauten Tempel von Ḥeb (d. i. Charge), der vorzüglich
den Hauptgottheiten von Theben geweiht war, wurden auch die
Kinder der Sonne, Schu und Tefnut von This, verehrt. Man
feierte hier aufserdem in den nur den Prieftern zugänglichen Ge-
mächern im zweiten Stockwerke die Myfterien des Ofiris von
Abydos. — Die fchönen Lobgefänge an Amon, in den Stein ge-
meifselte Infchriften, mit denen Darius die Wände diefes Tempels
zierte, ftammen aus einer früheren Zeit, die wir angefichts der
Denkmäler von Theben zu betrachten haben werden.

Nur wenige Lefer würden uns Dank wiffen, wenn wir fie
durch den an Quellen ärmften Theil der Sahara von Oafe zu
Oafe führen wollten, obwohl es auch in diefer Einöde nicht an
malerifchen Gebilden der Natur, an Lagerfzenen und bemerkens-
werthen Ereigniffen im Einerlei der Wüftenwanderung fehlt. Kara-
wanen, die ihre Kameele an einem Wüftenquell tränken, Beduinen
zu Fufs und zu Rofs, ihre fchwarzäugigen Töchter und flinken
Buben und das wunderbare Phänomen der «Fata Morgana» ge-
nannten Luftfpiegelung könnten zur Darftellung reizen, und muthige
Reifende, vor allen der treffliche Geolog Zittel, haben es verftanden,
die unfere Wüfteninfeln umgebende Einöde in Worten formenfchön

und farbenreich zu fchildern. Derfelbe Gelehrte hat auch erwiefen, dafs die libyfche Wüfte, bevor fie ihr heutiges Anfehen erhielt, voreinft vom Meere bedeckt war, und dafs die Wellen eines grofsen Ozeans alle die flachen, muldenförmigen Vertiefungen und trockenen Flufsbetten (Wādis) mit ihren fanft abgerundeten Rändern, die fich weit und breit finden, hervorgerufen, die Maffen von Sand und Kiefeln, an denen es hier nirgends fehlt, herbeigefchwemmt und den Untergrund bis auf die infelartig zurückgebliebenen «Zeugen» ausgewafchen haben. Diefe Zeugen verleihen dem die Oafe umgebenden Theil der Sahara einen ganz eigenthümlichen Charakter. Auf dem Wege von Sijūt nach Farafra, der G. Rohlfs und feine Begleiter auch zu einer Tropffteinhöhle mit herrlichen, drei bis vier Fufs von der Decke herabhängenden Stalaktiten führte, fahen die Reifenden eine ganze Stadt von folchen Zeugen, die einen wahrhaft feenhaften Anblick gewährten, denn fie fchien aus fchneeweifsen Säulen, Thürmen, Obelisken, Häufern, Pyramiden, kurz — wir bedienen uns der eigenen Worte des Leiters der Expedition — aus allen möglichen Geftalten zu beftehen, welche die Einbildungskraft aus ihnen machen wollte. Man mochte fich nicht fatt fehen an diefer Zauberwelt, bei der man zweifeln konnte, ob man es mit einem Naturfpiele oder mit menfchlichen Gebilden zu thun habe. — Von Nord nach Süd hinftreichende Höhenzüge, malerifche Gebirgspäffe, einzelne Felsgruppen, Dünenhügel und Abhänge, an denen Kalkfpathkryftalle im Glanze der Sonne wie Spiegelftücke oder Diamantenlager funkeln, verleihen der grauen und gelben Wüftenfläche, auf der doch eine grofse Zahl von kümmerlichen Pflanzen und kriechenden Thieren ihr Dafein friftet, Abwechslung, und bleichende Kameelknochen an fchwer zu paffirenden Stellen zeigen an, dafs man fich auf dem rechten Wege befindet. Reich an Mühfalen ift eine Fahrt durch die Sahara, aber die Luft der Wüfte ift fo leicht und rein, dafs das blofse Athmen Luft gewährt, und wie herrlich raftet es fich nach mühfamen Tagemärfchen, wenn die Kühlung des Abends eintritt und Sterne ohne Zahl vom reinen Himmel auf den Wanderer und fein Zelt niederfchauen!

Auch wir haben weite Wüftenftrecken durchwandert und dabei Stunden des ungeftörten Nachdenkens, des durch keinen ftörenden Laut getrübten Naturgenuffes und der wohligen Raft

ausgekoftet, die wir zu den genufsreichften unferes Lebens zählen. Aus des grofsen Afrikareifenden H. Barth eigenem Munde hörten wir oft die Verficherung, dafs er fich nirgends wohler und glücklicher gefühlt habe, als in der Wüfte. Zu tieferer Sammlung und einem fefteren Zufammenfaffen aller Kräfte des Geiftes und Gemüths vermag der Menfch an keiner andern Stelle der Erde zu gelangen, und es ift nicht zufällig, dafs die meiften Religionen des Morgenlandes ihren Stiftern in der Wüfte offenbart worden fein follen. —

Den kühnen, auf edlen Roffen ftolz einherfprengenden Beduinen der weftlicheren Sahara begegnet man felten in dem libyfchen Sandmeer, vielmehr find die dem Nilthal benachbarten Stämme, welche die Reifenden mit ihren Kameelen oder als Treiber und Diener begleiten, armfelige und keineswegs wilde Leute. Immerhin unterfcheiden auch fie fich fehr beftimmt durch männlicheres Wefen und gröfseren Unabhängigkeitsfinn von den Fellachen und fehen auch mit Stolz auf diefe herab, nennen fich in der Erinnerung an die Wiege ihres Gefchlechts, aus der ihre edlen Vorfahren an den Nil kamen, 'Arab und entfchliefsen fich fchwer zu dem fefshaften Leben der im Schweifse ihres Angefichts den Acker beftellenden Nachkommen der alten Aegypter.

Am Ufer von Beljäne finden wir unfere Dahabïje wieder, fahren an Farfchût vorüber, geftatten in der Nilftadt Hau unferem Re'ïs, einem berühmten, dort haufenden Heiligen ein Gefchenk zu überbringen, befuchen einige alte Grüfte bei Kasr es-Sajäd im libyfchen Gebirge, freuen uns an den fchönen Dûmpalmengruppen, die, je weiter uns der Nordwind gen Süden führt, defto ftattlicher werden, und laufen endlich in den Hafen der Stadt Kene, dem Kenopolis der Griechen, ein.

Umfangreiche Lager von irdenen Gefäfsen in jeder Gröfse und eine Menge von rauchenden Brennöfen lehren Jeden, der das Ufer betritt, womit die Bewohner diefes Ortes und feiner Umgebung fich befonders befchäftigen. Viele Wände, Hausdächer und Taubenfchläge in Fellachendörfern find aus Töpfen zufammengefügt, und wir fahen fchon unweit Girge das erfte irdene Flofs, auf welchem man Thonwaaren aus Kene nach Kairo führte. Jetzt wohnen wir der Herftellung eines folchen Fahrzeugs bei. Es befteht aus zufammengebundenen, mit der Oeffnung nach unten

gekehrten grofsen Töpfen, die durch ein viereckiges, mit einem
kräftigen Steuerbalken verfehenes Holzgeftell zufammengehalten
und dann mit einer Menge von Gefäfsen belaftet werden. Die
meiften der in Aegypten gebrauchten einfachen poröfen Krüge
(Kulle) und Filtrirvafen, die man fehr gefchickt aus freier Hand
zu drehen und zu ornamentiren verfteht, werden feit der älteften
Zeit zu Kene verfertigt und wurden fchon unter den Pharaonen
mit ihrem heutigen Namen Sīr bezeichnet, für den übrigens auch
fehr oft das arabifche Ballas eintritt. In einer Viertelftunde er-
reichen wir vom Hafen aus die Stadt, die, wenn wir Sijūt aus-
nehmen, der gröfste und hübfchefte Ort in Oberägypten ift und
von mehr als 10,000 Einwohnern bevölkert fein foll. Grauenhaft
ftattlich ift das Haus des koptifchen Kaufherrn Bifchāra, der
deutfcher und franzöfifcher Konful zugleich ift und in dem an
Ausputz und Zierat nichts fehlt, was der Ungefchmack der neuen
arabifchen Kunft nur immer zu erdenken vermag. Auf feiner
Front prangt eine ganze Menagerie von Thieren in Roth, Orange
und Goldgelb. Stünde es in einer europäifchen Stadt, fo würde
man glauben, dafs auf diefer mächtigen Fläche ein glücklicher
Schulknabe, dem ganze Fäffer voll Farbe zu Gebote ftanden, feinen
grofsen Muth gekühlt habe. Hier erregt es lebhafte Bewunderung,
und mit Entzücken erinnern fich feiner die Nilfchiffer und Kameel-
treiber in ihren Raft- und Plauderftunden. In dem Prunkfaale
diefes Palaftes veranftaltet Herr Bifchāra nicht felten fogenannte
Fantasīje's oder Gefangs- und Tanzvorftellungen für feine Gäfte,
und Kene ift auch befonders reich an Rawāfi, jenen fingenden
und tanzenden Zigeunermädchen, denen wir zuerft auf der Meffe
zu Tanta begegnet find und an denen es in keiner oberägyptifchen
Nilftadt fehlt. Aus wunderlichen Spelunken und Zeltlagern im
Freien werden fie zufammengeholt. Viele Familien, deren Töchter
fie find, haufen in der Nähe der Viehmärkte, denn ihre Väter
pflegen fich häufig mit Rofs-, Kameel- und Efelhandel zu befchäf-
tigen, und die Nachfrage nach diefen Thieren ift befonders lebhaft
in Kene, das längft an die Stelle des alten Koptos (heute Kuft),
d. h. derjenigen Stadt getreten ift, von der aus die Karawanen
aufbrechen, welche vom Nil aus das Rothe Meer und die Hafen-
ftadt el-Kofer zu erreichen wünfchen. Vormals wurde auf diefem
uralten Wege, von dem wir, wenn wir unfere Lefer in das Ge-

biet der Ababde führen, mehr zu berichten haben werden, viel Korn aus Aegypten nach Arabien gefchafft, während heute das für Dfchidda beftimmte Getreide oftmals den Weg über Sues nimmt. Grofs ift der Verkehr von Kene immer noch in der Zeit der Wallfahrt nach Mekka, denn viele oberägyptifche, nubifche, aus dem Sudān und den muslimifchen Provinzen des mittleren Afrika stammende Pilger wählen gern den Weg über Kene und el-Kofër. Von der letztgenannten Hafenftadt am Rothen Meere aus wird auf Segelbooten oder Dampfern Dfchidda fchnell erreicht. Die von ihrer frommen Reife heimkehrenden Wallfahrer pflegen fich in der munteren Topfftadt ungezügelt jedem Vergnügen des Morgenlandes hinzugeben und das Verdienft beträchtlich zu fchmälern, welches fie fich durch den Befuch der Ka'ba erworben. An Stelle von Wein wird hier eine Art von Meth, ein uraltes, beraufchendes und aus Honig bereitetes Getränk, von ihnen genoffen. Nur der mit feinem Harem reifende oberägyptifche Pilger pflegt mäfsig zu leben und hält fich nicht länger als nöthig in Kene auf.

Wie wir in dem wilden Treiben auf der Meffe von Tanta Refte der übermüthigen Feftluft von Bubaftis wiedererkannt haben, fo können wir nicht umhin, die raufchenden Vergnügungen, denen fich die Pilger hier hingeben, auf den überaus heiteren Kultus der Hathor zurückzuführen, die man in dem der Topfftadt gegenüber liegenden Dendera verehrte. Diefe Stadt (Ta-en-tarer nannten fie die Aegypter und Tentyris die Griechen) ift von der Erde gefchwunden, der Tempel aber, in dem man die «fchöngefichtige», die «goldene» Göttin verehrte, blieb wunderbar gut erhalten, ein Umftand, welcher befonders befremdlich erfcheint, wenn man bedenkt, dafs fich gerade in Dendera's Nähe die gröfsten Niederlaffungen der allem Heidenwerk feindfeligen erften chriftlichen Mönche befanden.

Ein Fährboot trägt uns und unfere Efel zugleich mit den Nachzüglern einer Karawane über den Strom, und nach einem fchnellen Ritt von über einer Stunde ftehen wir vor dem fchönen und zierlichen Hathortempel, welcher uns geftattet, die ganze innere Einrichtung eines ägyptifchen Heiligthums bis in's Einzelne kennen zu lernen und gleichfam als Augenzeugen an dem Kult der Götter Dendera's theilzunehmen. Schon die Gelehrten

der franzöfifchen Expedition haben diefen merkwürdigen und
anmuthigen Tempel, deffen Baumeifter nicht unberührt von dem
Geifte der griechifchen Kunft geblieben zu fein fcheint, mit Be-
wunderung befchrieben und mit befonderer Liebe abgebildet; die
Eröffnung des reichen Schatzes an Infchriften, welche alle Säle,
Kammern und Gänge, ja fogar die unterirdifchen Keller diefes
Tempels bedecken, hat die Wiffenfchaft Johannes Dümichen zu
danken, der zu wiederholten Malen lange Monate in ihm thätig
war und ihm und feinem dem Horus gewidmeten Zwillingsbruder
von Edfu in der Heimat ganze Jahre der fleifsigften und erfolg-
reichften Studien widmete. Ihm danken wir auch die Herftellung
der Baugefchichte des verhältnifsmäfsig jungen und doch uralten
Heiligthums auf Grund der auf feinen eigenen Wänden erhaltenen
Infchriften.

Schon unter dem Errichter der gröfsten Pyramide von el-Gîfe,
Chufu (Cheops), foll, und zwar nicht auf Papyrus, fondern auf
dem Fell eines Thieres, ein Plan für feine Erbauung entworfen
worden fein. In der zweiten Hälfte des alten Reichs bis in die
zwölfte Dynaftie, deren Könige wir zu Beni-Hafan kennen lernten,
wurde an ihm gearbeitet, und nach der Vertreibung der Hykfos
forgte Thutmes III. für feine Erneuerung. Im Laufe der Jahr-
hunderte erlitt er fo fchwere Schädigungen, dafs er unter den
Ptolemäern neu aufgebaut werden mufste, und zwar jedenfalls vor
Ptolemäus X. (Soter II.), deffen Name fich fchon in den unter-
irdifchen Räumen des Heiligthums findet. Für feine weitere
Ausfchmückung mit Infchriften und Bildern trugen dann die letzten
Ptolemäer und die römifchen Kaifer bis Trajan Sorge. Aus der
Zeit des Letzteren ftammen die jüngften Infchriften, und es ift
alfo diefer Tempel, fo wie wir ihn gegenwärtig finden, ein
fpätes, unter griechifchen und römifchen Herrfchern entftandenes
Bauwerk.

Dennoch darf es das Mufter eines altägyptifchen Tempels
genannt werden, denn fein Grundplan fchlofs fich genau an die-
jenigen, deren man fich in der Pharaonenzeit zum gleichen Zwecke
überall bediente, und einige architektonifche Glieder, welche dem
Heiligthum der Hathor fehlen, laffen fich leicht durch die Hin-
zuziehung der Tempel von Edfu und Theben ergänzen, die in
ihren Aufsentheilen vollftändiger erhalten find.

In Bezug auf die Konſervirung der Innenräume wird der
von Dendera von keinem übertroffen und ſteht ihm nur der von
Edfu gleich.

Hier, wie bei der Grundſteinlegung aller Tempel, hatte der
König oder ſein Stellvertreter feſt vorgeſchriebene Gebräuche mit
beſonderen Inſtrumenten vorzunehmen. Dümichen hat die Erſteren
aufgezählt und eingehend behandelt. Sie finden ſich auf der
Nord- und Südwand des Tempels dargeſtellt und zwar in der
Reihenfolge, wie ſie vor ſich gegangen ſind. Zuerſt wurden zur
Umgrenzung des Grund und Bodens Stricke ausgeſpannt, dann
aber ſchritt man zur Knetung des erſten Ziegels aus der Erde des
heiligen Bezirks, die man mit Weihrauchkörnern und Myrrhen ver-
miſchte und mit Wein anfeuchtete. Die nun folgende Ceremonie
des Kiefsſchüttens ſcheint auch der grofse Macedonier bei der
Gründung Alexandrias (Bd. I, S. 4) geübt zu haben. Dem Tempel-
vermögen kam die fünfte feierliche Handlung zugute, bei der
der Pharao aus edlen Metallen und koſtbarem Geſtein verfertigte
Ziegel darzubringen hatte. Bei der ſechsten Ceremonie ſetzte der
König den erſten Stein ein, indem er einen aufrecht ſtehenden
Block mit Hülfe einer Brechſtange zurechtrückte. Die ſiebente
Handlung war die der Reinigung des Tempelhauſes. Dabei hatte
der Pharao mit ſeiner Rechten eine Hand voll Natron- und
Weihrauchkörner, welche für dieſen Zweck beſonders zubereitet
werden mufsten, zwiſchen dem Bilde der Hathor und dem Modell
des Tempels auszuſtreuen. Endlich folgten zwei Ceremonien, bei
denen das Tempelhaus der Gottheit überreicht wurde. Bei der
erſten (der achten) ſtreckte der König ſeinen rechten Arm über
das zwiſchen ihm und dem Hathorbilde aufgeſtellte Modell aus,
und bei der zweiten (der neunten und letzten) beſchattete der
Pharao mit dem gebogenen rechten Arm das erwähnte Modell.
Diefs trug die Geſtalt einer mit dem Hohlkehlengeſims bekrönten
Kapelle, der für den Begriff eines Heiligthums oder Tempels ein-
tretenden Hieroglyphe.

Bei dieſen Ceremonien bedienten ſich die Könige nicht der
Geräthſchaften des Maurers und Arbeiters, ſondern zierlicher und
leicht zu handhabender Nachbildungen derſelben, die man mit den
ſilbernen Mauerkellen in der Hand unſerer fürſtlichen Grundſtein-
leger vergleichen kann. Es haben ſich ſolche Miniatur-Inſtrumente

erhalten und werden in ägyptifchen Mufeen — die fchönften in dem von Leyden — aufbewahrt.

Bei dem Sanctuarium (I des Planes), dem Allerheiligften, das den innerften Kern der gefammten Anlage zu bilden beftimmt war, begann der eigentliche Bau. Sodann wurden die Krypten, das find die unterirdifchen Räume und die das Sanctuarium umgebenden Gänge und Zimmer, angelegt. An diefe fchloffen fich erft zwei kleine Säle (1 und 2) mit Nebengemächern, dann eine

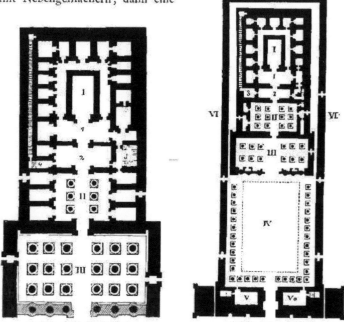

PLAN VON DENDERA. PLAN VON EDFU.

geräumigere Halle (II), deren Dach von fechs Säulen getragen wurde und in die links und rechts je drei Gemächer mündeten, und endlich wurde der grofse Hypoftyl (III) mit feinen vierundzwanzig Säulen errichtet. Eine gerade und eine Wendeltreppe führten auf das Dach, wofelbft fich fechs Zimmer und ein luftiger Pavillon befanden. An den grofsen Hypoftyl pflegt man in anderen Tempeln, und fo auch in dem von Edfu, deffen Plan wir darum

ſchon hier den Leſern zeigen, einen gepflaſterten Vorhof mit Ko-
lonnaden an einer, zwei, drei oder allen Seiten — den ſogenannten
Periſtyl (Plan von Edfu IV) — zu fügen. Dieſer weite Raum ward
an ſeiner Aufſenſeite abgeſchloſſen durch ſogenannte Pylonen
(Edfu V u. V a), das ſind mächtige Thorbauten, die aus zwei
Thürmen in Geſtalt von abgeſtumpften Pyramiden beſtehen,
zwiſchen denen ſich, da wo ihre Innenſeiten einander begegnen
müfsten, die Eingangspforte befindet. Zu ihr, an deren Seite
auch häufig Obelisken und Koloſſe aufgeſtellt wurden, führten die
Sphinxreihen, welche die gepflaſterte Prozeſſionsſtrafse begrenzten,
und dieſe wurde

nicht ſelten von
hohen, freiſtehen-
den Thoren, wie
von ſteinernen
Ehrenpforten un-
terbrochen.

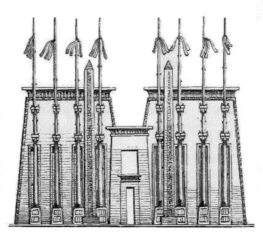

Zu Dendera, das,
wie wir wiſſen,
erſt unter den rö-
miſchen Kaiſern,
deren Hand für die
ägyptiſche Prie-
ſterſchaft weniger
offen war, als die
Hand der Pharao-
nen oder Ptole-

PYLONENPAAR.

mäer, vollendet wurde, kam es weder zum Bau eines Periſtyls
noch eines Pylonenthors, wohl aber liefsen Domitian und Trajan
einen heute noch wohlerhaltenen Propylon gegenüber dem Haupt-
eingange des Tempels errichten und ihn mit vier hohen hölzernen
Maſten ſchmücken, von denen eine Inſchrift ſagt, ihre Spitzen
wären mit Kupfer beſchlagen geweſen, «um zu brechen das Un-
wetter vom Himmel». Ob wir es hier, wie Brugſch und Dümichen
vermuthen, mit den erſten Blitzableitern zu thuń haben? Der
Propylon, bei welchem dieſe merkwürdigen Fahnenſtangen ſtanden,
durchbrach eine hohe Umfaſſungsmauer von Nilziegeln, welche
einſt den ganzen weiten Tempelbezirk von Dendera (er mafs

300 Meter im Geviert) umgeben hat, und der, wie bei jedem
anderen Heiligthum am Nil, fo auch hier die Beftimmung zukam,
die der Gottheit geweihte Stätte nicht nur dem Fufs, fondern auch
dem Blick aller Laien zu verfchliefsen.

Es ift fchwer zu glauben, und doch wird es durch zahlreiche
Infchriften beftätigt, dafs die Tempel Aegyptens, für deren Bau,
Ausftattung und Erhaltung die Kraft und der Befitz des Volkes
in unerhörter Weife in Anfpruch genommen wurden, nur einer
kleinen Anzahl von Auserwählten offen ftanden, für den Un-
geweihten, den gemeinen Mann aber völlig unzugänglich waren.
Diefem war es nur geftattet, an den Prozeffionsftrafsen vor den
in feierlichem Aufzuge in's Freie getragenen Götterbildern nieder-
zufinken und an gewiffen Feften nach mancherlei Reinigungen in
den Vorhof des Tempels zu treten, um dort Opfergaben nieder-
zulegen und zu beten. Das Innere des Heiligthums, mit dem wir
es hier vorzüglich zu thun haben, da ihm, wie gefagt, die
Aufsentheile, denen wir zu Theben, Edfu und Philä begegnen
werden, fehlen, durften nur die drei Klaffen der Geweihten be-
treten, und auch diefen war es unterfagt, weiter vorzudringen als
bis zur Pforte, die aus dem grofsen Hypoftyl (III) in den kleineren
Säulenfaal (II) führte. In dem letzteren, welcher «die Halle der
Erfcheinung ihrer Majeftät» (der Göttin) genannt wird, wurde
das Bild der Hathor, und zwar nicht nur ihr im Sanctuarium be-
wahrtes, aus Gold und Edelfteinen verfertigtes Haupt, fondern
eine Statue ihrer ganzen Geftalt, von deren fchönem Bufen bei
einer befonderen Gelegenheit der Schleier gehoben ward, den
Blicken der Auserwählten freigeftellt. Diefe drängten fich an
hohen Feften bei der zu dem Saale II. führenden Pforte zufammen,
um «die Schönheit der Göttin», wenn auch nur von fern zu
fchauen. Den Laien, die Einlafs in den Vorhof fanden, konnte
nur ein Blick in den Hypoftyl (III), den die Infchriften den
«grofsen Himmelsfaal» nennen, geftattet werden, und man hatte
geforgt, dafs auch Derjenige, welcher dem hohen Hauptthore am
nächften ftand, den vollen Umfang des heiligen Raumes nicht zu
überfehen vermochte, denn die vorderfte den Tempel nach aufsen
hin abfchliefsende Reihe der Säulen war durch fefte, bis zu ihrer
halben Höhe reichende Mauerfchranken verbunden.

So gab es für den Tempelbefucher wenig zu fchauen, aber um

fo mehr zu ahnen. Der Laie nahm Formen wahr, deren Ver-
hältniffe die feiner täglichen Umgebungswelt weit überboten, und
konnte fie weder in ihrem ganzen Umfang erfaffen, noch ihr Ende
erkennen, das fich in fernes Dunkel verlief; der Geweihte überfah
wohl den grofsen Raum des Hypoftyls, aber auch für ihn ver-
fchloffen fich die Innenräume des Tempels, und auch fein Herz
füllte fich mit bangen Schauern, wenn fein Auge den Weg zu
dem von myftifcher Finfternifs verfchleierten Allerheiligften fuchte.
Schaute er fich dann in der weiten Halle um, auf deren fteinernem
Fufsboden er ftand, fo erweiterte fich fchnell fein Herz, das fich
gegenüber dem fo nahen und doch fo unzugänglichen grofsen
Myfterium der Gottheit bang zufammengezogen hatte; denn hoch,
weit, harmonifch und herrlich war der ihn umgebende Raum und
völlig entfprechend dem Wefen der Hathor, mit dem er, der
Wohlunterrichtete, vertraut war. Der Name diefer Göttin bedeutet
«Wohnung des Horus», d. i. die Erfcheinungswelt, in der die
Gottheit ruht und an der fie fich offenbart. Darum hat man mit
Recht gefagt, dafs fie, welche urfprünglich zu den Lichtgöttinnen
gehörte, gewählt ward, um einen kosmifchen Urbegriff zu bezeichnen,
und uralt ift auch ihre Verehrung in Aegypten; denn von den
erften Pyramidenerbauern und ihren Zeitgenoffen an ward ihr,
nicht wie dem Amon nur als Lokalgott (von Theben), fondern wie
den dem Ofiriskreife angehörenden Himmlifchen im ganzen Nil-
thal geopfert. Sie ift eben Ifis, und doch fällt ihr Wefen nicht
völlig mit dem diefer Göttin zufammen, obgleich Horus gewöhnlich
ihr Sohn genannt wird und auch fie häufig mit dem Kuhkopfe und
als Kuh, die ihr heiliges Thier war, gebildet wurde. Als weibliche
Seite der Grundurfache alles Seienden darf auch fie, welche ur-
fprünglich eine Licht- und Himmelsgöttin war, bezeichnet werden;
aber wenn Ifis nach einer beftimmten Auffaffung die Erde ift, die
den Samen durch Ofiris empfängt und ihm die Bedingungen des
Wachsthums verleiht, fo ift es Hathor, die ihn in ihrem Schoofs
fchön geftaltet. Ift Ifis die zweckmäfsig bildende, fo ift Hathor
die zu ihrem Anfchauen ladende Natur.

Beide Göttinnen find gleich dem Werdenden und Vergehen-
den, aber Ifis ftellt die Wandlungen der Materie im Allgemeinen
dar, Hathor die harmonifche Umbildung des Seienden. Beide
werden auf den Denkmälern Mütter und Ammen genannt, denn

fie nehmen die Formen der Dinge in fich auf und warten fie
dann wie die Pflegerinnen die Kinder; Ifis, indem fie fie an die
Bruft nimmt und auf den Armen fchaukelt, fo dafs fie ohne Raft
in neue und immer neue Formen übergehen, Hathor, indem fie
fie nicht nur fäugt und wiegt, fondern auch als Erzieherin zum
Wahren, Schönen und Guten führt. Wie in der Oberwelt, fo
begegnen wir ihr auch in der Unterwelt, und zwar als Kuh, die,
wie fie die junge Sonne, das Horuskind, am Morgen gebiert, auch
die Seele des Verftorbenen zu neuem Leben führt. Aus der
Licht- und Horizontgöttin wird namentlich im weftlichen Theben
eine Todtengöttin, und wenn die berühmte Königin Nefert-àri aus
der 18. Dynaftie fchwarz dargeftellt wurde, fo gefchah diefs nicht,
weil fie eine Negerin war, fondern weil man ihr die Geftalt der
unterweltlichen fchwarzen Hathor, als welche man fie verehrte,
zu leihen liebte. Ueberall wird das Gefchick der Menfchenfeele
mit dem des Tagesgeftirns verglichen, und wie die alte Sonne
hinter dem weftlichen Horizont zu Grabe gehen mufs, um neu
aufgehen zu können, fo wird jede Seele eines Todten in der
Hathor Schoofs geborgen, um aus ihm «zu fchönerem Loofe»
aufzuerftehen. Darum wird Hathor die Mutter des Horus genannt,
aber fie, die, wie wir wiffen, urfprünglich eine Himmelsgöttin war,
ift auch die Gattin des Lichtgottes, denn ihr Sohn ift nach einer
Auffaffung, welche den Kreislauf des Werdens verbildlicht, fein
eigener Vater. Diefe urägyptifche Anfchauung hat auch bewirkt,
dafs in keinem Tempel am Nil nur eine einzelne Gottheit oder
ein einzelnes Götterpaar verehrt wird. Mindeftens zu dreien (ge-
wöhnlich als Sohn, Vater und mütterliche Gattin) ftehen die
Himmlifchen bei einander, und wir werden folchen Dreiheiten
oder Triaden noch mehrfach begegnen.

Zu Dendera find aufser vielen anderen Verehrungswefen,
unter denen die Perfonifikationen der Elemente den erften Platz
einnehmen, elf Götter zu einem Kreife vereint. Er befteht aus
vier Formen der Hathor und fünf des Horus; dazu kommen Ahi,
der grofse Sohn der Hathor, das liebliche Kind mit der Lotos-
blume, das am Morgen fich zeigt und dem Eros der Griechen
am nächften fteht, Ofiris, der gute Geift (Un nefer), welcher der
«Verftorbene» genannt wird, und Ifis, die grofse Göttermutter.
Ihnen wird vorzüglich geopfert, und an ihrer Spitze fteht die

Hathor von Dendera, die Fürſtin der Götter und Göttinnen, die von Anbeginn geweſen iſt, die Himmel und Erde mit ihren Wohlthaten erfüllt, die gute, wahre und ſchöne, bei deren Er- ſcheinen Götter und Menſchen jubeln, die goldene, ſchöngeſichtige Fürſtin der Liebe, die Herrin der Frauen, die den Müttern in ihrer ſchweren Stunde zur Seite ſteht, und, wenn die Feſtfreude jauchzt, als Herrin der Blumenkränze, der ſüſsen Düfte, des Ge- ſanges und Tanzes die Herzen erregt. Als ihr Gatte ſteht neben ihr der Horus von Edfu, als ihr Sohn ein Horus, welcher der Vereiniger beider Welten (ſam taui) genannt wird. Dem Erſteren ſtattete in einer beſonderen Feſtzeit Hathor ſeit Thutmes III. Tagen zu Edfu, wohin man ihr Bild zu Schiffe in feierlichem Aufzuge führte, einen Beſuch ab. Der dort befindliche Tempel iſt nicht viel ärmer an Inſchriften, die ſich auf Hathor beziehen, als der von Dendera, und wenn man ſie zuſammen in's Auge faſst, ſo geht aus ihnen hervor, daſs wohl manche griechiſche Anſchauung in die Auffaſſung des Weſens unſerer Göttin gedrungen iſt, daſs aber jeder Theil des Ideenkreiſes, dem ſie den Urſprung verdankt, in Aegypten wurzelt. Auf leicht erkennbaren Wegen iſt in ſpäterer Zeit die alte Himmels- und Liebesgöttin zur Aphrodite, die dem Geſang, dem Tanze und der Feſtfreude vorſtehende Sonnentochter zur Muſe dieſer Künſte geworden; aber ſchon längſt vor jeder Berührung der Aegypter mit den Hellenen kommt ihr jede Eigen- ſchaft zu, die ihr die ſpäteren Inſchriften beilegen, ſind es auch ſchon die ſieben Hathoren, welche als Feen neben den Wiegen der Kinder ſtehen und ihnen das Geſchick ihres künftigen Lebens vorausverkünden.

Bei den meiſten ägyptiſchen Tempeln, in denen eine Götter- triade verehrt ward, ſtand ein beſonderes Bauwerk, welches man als Geburtsſtätte (beḳt oder mamiſi) des jungen Gottes bezeichnete. Auch zu Dendera findet ſich eine ſolche, leider ſtark verſchüttete Kapelle neben dem Tempel, und hier ward der feſtliche Augen- blick, an dem Horus das Licht der Welt erblickt haben ſollte, freudig begrüſst und ſchmeichleriſch der jungen Prinzen gedacht, deren Väter ja als Stellvertreter des Sonnengottes das Szepter führten. Es verdient der Erwähnung, daſs man früher dieſe Nebenbauten «Typhonien» nannte; aber ſie alle haben mit Seth- Typhon nicht das Geringſte zu thun. — Champollion erkannte

fchon ihre wahre Bedeutung, und wir wiffen jetzt, dafs der fratzen-
haft gebildete Gott, den man früher für den Feind des Ofiris
hielt und deffen Darftellung fich in den meiften Geburtshäufern
findet, Befa heifst, und weit entfernt, Eins zu fein mit Seth-Typhon,
vielmehr mit allerlei heiteren Dingen in Verbindung gebracht
wurde und auch dem Schmuck der Frauen vorzuftehen hatte.
Er ift verhältnifsmäfsig fpät in Aegypten eingeführt worden, und
zwar aus Arabien, wie einige von Erman behandelte Münzen be-
ftätigen. Man findet ihn auch auf phönizifchen Alterthümern
aus Sardinien und anderen Fundftätten, und die Vermuthung, dafs
der griechifche Gorgotypus von ihm abgeleitet fei, hat Manches
für fich.

Kehren wir nun in die grofse Halle von Dendera zurück, fo
verftehen wir ganz die tiefe Wirkung, welche fie auf den Gläu-
bigen üben mufste. Wohin das Auge fchaute, begegnete es den
Bildern der Göttin. Selbft die Kapitäle der Säulen waren mit
Gefichtern der Hathor gefchmückt, und der Abakus zeigte die
Geftalt einer Kapelle. Die Decke, wo in forgfältiger Reliefarbeit
alle Sternbilder der ägyptifchen Nacht, wie fie das Himmelsmeer
in Barken befahren, dargeftellt find, zog den Blick des Beters nach
oben, und die Sinne berückend drang aus den inneren Räumen
Weihrauchduft, priefterlicher Gefang, Saiten- und Flötenfpiel zu
ihm. Beim Ofirisgrabe von Abydos hörte man nur leifes Ge-
murmel die Stille des geweihten Ortes unterbrechen; zu Dendera
dagegen waren der heiteren Hathor heitere Dienfte geweiht, und
wenn bei grofsen Feften die Göttin aus ihrem Heiligthume her-
vorgetreten war, und fich offen den Geweihten, verfteckt in ihrer
Barke dem Volke gezeigt hatte, dann fchmückten fich alle Häupter
mit Kränzen und alle Becher füllten fich mit Wein. Viele In-
fchriften machen uns zu Zeugen diefer Feier, und eine von ihnen
fagt: «In Feftfreude find die Götter des Himmels, in Jubel die
beiden Ufer des Nil. Weit wird Allem das Herz, was auf Erden
lebt, die Hathoren führen das Tambourin und die Ifisgöttinnen ihre
Saugflafchen. — Die Leute von Dendera find trunken von Wein;
— Blumenkränze prangen auf ihren Häuptern.»

Die meiften Räume des Tempels felbft blieben diefer Feft-
freude völlig fremd, denn fie können eine grofse und reich-
gegliederte, den ftillen Raum des Allerheiligften umgebende Sakriftei

genannt werden, wo das Geräth aufbewahrt und das Rauchwerk und Sprengwaffer bereitet wurde, deffen man für den Gottesdienft und die Prozeffionen bedurfte. Allein das untere Gefchofs des Hathortempels enthielt fiebenundzwanzig Räume und mehrere Korridore, die wir in fünf Gruppen zerlegen möchten: 1. den grofsen Himmelsfaal (III), 2. die kleinere Säulenhalle der Er-fcheinung der Göttin und die beiden hinter ihm liegenden Pro-fekosfäle (II, 2 u. 1), 3. der Sekos oder das Allerheiligfte (I), 4. die diefs und feine Vorräume rings umgebenden 22 Kammern, 5. die auf das Dach führenden Treppen (3 u. 4). All diefe zahl-reichen Räume waren je einem befonderen Zweck gewidmet, ftanden in Beziehung zu den Göttern des Tempels, und die Infchriften an ihren Wänden, fowie die von Dümichen mit grofsen Opfern von Schutt befreite und veröffentlichte Bauurkunde theilen uns, den fpäten Nachgeborenen, mit, welchen Namen jedes Zimmer führte, was in ihm aufbewahrt und verrichtet ward und wie grofs es nach ägyptifchem Mafs herzuftellen war. Kalendarifche In-fchriften machen uns mit allen im Hathortempel gefeierten Feften bekannt, andere Infkriptionen mit dem Landesfürften, unter wel-chem die einzelnen Räume des Heiligthums vollendet worden find. Selbft die dunklen Korridore und fchwer zugänglichen Krypten find von oben bis unten mit Bildern und Infchriften in Hautrelief bedeckt, welche lehren, dafs die Priefterfchaft den Ptolemäern und römifchen Kaifern die gleichen Ehren erwies wie weiland den Pharaonen. Wenn die Skulpturen in unferem Tempel und den zugleich mit ihm entftandenen Heiligthümern auch nicht an edler Einfachheit und Reinheit des Stils denen gleichkommen, die wir in den Gräbern des alten Reichs und zu Abydos bewundert haben, fo find fie doch höchft forgfältig ausgeführt und ziehen das Auge durch eine in früherer Zeit unbekannte Mannigfaltigkeit der fchriftbildenden Zeichen an. Neue Hieroglyphen in Menge erfchweren die Lefung diefer Infchriften; und zwar gefliffentlich, denn die Priefter fuchen die myftifchen Dinge, welche man fich früher an die Wände der Tempel zu fchreiben fcheute, durch eine räthfelhafte Schreibweife dem Verftändniffe der Laien zu entziehen. So kommt es, dafs, nachdem die grofsen Schwierigkeiten, welche die Entzifferung der Texte aus der Ptolemäerzeit boten, über-wunden worden find, gerade fie weit mehr zu unferer Kenntnifs

der ägyptiſchen Religion und Mythologie beigetragen haben, als die Tempelinſchriften aus alter Zeit. Was dieſe verſchweigen, wird von jenen in deutlichen Worten, dafür aber freilich in künſtlich verdunkelter Form ausgeſprochen.

Wie reizvoll iſt der Gang von einem Raum dieſes Tempels in den andern für Denjenigen, welcher durch die Inſchriften Kunde zu erlangen weiſs von dem, was vor vielen Hunderten von Jahren in jedem einzelnen ſeiner Gemächer vor ſich gegangen iſt, der in dem Proſekos (2) hinter dem Saal der Erſcheinung nach dem Platz des Opfertiſches ſucht, auf dem die Gaben der Frommen

SISTRUM.

niedergelegt wurden, und der den nun folgenden Saal (1) das Gemach der Mitte nennen hört. Das Sanctuarium (I) heiſst der verborgene, geheimniſsvolle Raum der heiligen Barke Tes nefru, in der die Statue der Hathor auf den Schultern der Prieſter in's Freie getragen ward, und in dieſes Herz des Tempels durfte nur der König und der miniſtrirende Prieſter treten. Auch das heilige Siſtrum der Göttin ward hier aufbewahrt.

Von den kleineren Kammern diente die eine neben dem Saal der Mitte zur Unterbringung der prieſterlichen Gewänder und Binden. In zwei Zimmern rechts vom Sanctuarium (I) hütete man den Schatz des Tempels, eins unter den drei zur Linken des Saals der Erſcheinung (II) gelegenen Gemächern hieſs das Laboratorium und diente zur Bereitung von Rauchwerk und Eſſenzen für den Kult der Göttin. Vieles, was hier von den prieſterlichen Chemikern hergeſtellt ward, würden wir nachzubilden vermögen, denn die alten Rezepte, nach denen ſie arbeiteten, blieben erhalten, und zwar als in den Stein gemeiſelte Inſchriften, welche die Wände des Laboratoriums bedecken. In einem beſonderen Gemache wurde das für den Tempeldienſt benutzte Weihwaſſer bewahrt, in einem andern köſtliche Vaſen, in einem dritten das heilige Siſtrum der Hathor; ein viertes iſt die Werkſtätte geweſen, in welcher das Geräth der Prieſter hergeſtellt oder ausgebeſſert

wurde, und aufserdem waren viele Zimmer, wie die Seitenkapellen in katholischen Kirchen gewissen Heiligen, beftimmten Gottheiten und ihrem Dienste geweiht. Unter den letztgenannten Räumen befindet sich das Thronzimmer des Rā und aufser den Gemächern von anderen Göttern das Geburtszimmer der Gattin des Osiris, in dem man den hohen Fefttag vorbereitete und einleitete, an dem Ifis «zur Freude der Götter und Göttinnen» das Licht der Welt erblickt haben follte. An dem vierten der das ägyptifche Jahr befchliefsenden fünf Schalttage ward diefes höchfte von allen Feften unferes Tempels begangen und mit demfelben das neue Jahr in einer frohen Sylvefterfeier, wenn der Ausdruck erlaubt ift, gewiffermafsen eingeleitet. Dabei fehlte es nicht an Prozeffionen, über deren Weg wir ebenfogut unterrichtet find, wie über die anderen im Heiligthum der Hathor begangenen Feiertage, die fich in einem befonderen Feftkalender zufammengeftellt finden. Da gab es ein Neujahrsfeft an den beiden erften Tagen des erften Monats (Thot), ein Feft des Horus, des Vereinigers beider Welten, mit dem eine Todtenfeier verknüpft war, ein grofses Ofirisfeft, welches am Abend begann, das auf dem heiligen See zu begehen war und an die nächtliche Ofirisfeier zu Saïs erinnert, von der Herodot berichtet. Andere Prozeffionen an anderen Feften hatten als Endziel das Geburtshaus, welches wir kennen, die Stadt Dendera und ihren füdlichen Theil, und endlich die Stadt des Horus (Apollinopolis-Edfu), wohin Hathor alljährlich auf einem Feft-fchiffe zu ihrem Gatten geführt wurde. Mehrfach nahmen die Priefter mit ihren Götterbildern, heiligen Barken und Emblemen den Weg auf das Dach. Hier befanden fich zwei Zimmergruppen mit je drei Gemächern, die dem Ofiris geweiht waren. Die nördlicheren Kammern wurden von den Repräfentanten der Gaue von Unterägypten aufgefucht, die füdlichen von denen der ober-ägyptifchen Nomen, welche hieher kamen, um dem Grabe des Ofiris, wofür man die vorderfte unbedeckte Kammer unter den gen Mitternacht gelegenen Räumen ausgab, ihre Ehrfurcht zu erweifen.

Nach der alten Mythe, welche wir kennen, war der Gott zerftückelt worden; und jeder Gau, alfo auch der von Dendera, glaubte fich im Befitz des auf feinem Gebiet beftatteten Gliedes zu befinden. In koftbaren Gefäfsen fcheinen diefe unfchätzbaren

Reliquien von einem Ofirisgrabe zum andern und alfo auch hieher
geführt worden zu fein. An der Decke eines der Südgemächer
ward der berühmte und zuerft hoch überfchätzte Thierkreis von
Dendera gefunden, welcher gegenwärtig zu Paris aufbewahrt wird.
Ein kleiner, luftiger Pavillon auf dem Dach unferes Tempels, der
wie fein fchönerer Zwillingsbruder auf der Infel Philä nach einem
griechifchen Mufter zu einem ägyptifchen Bauwerk umgebildet
worden zu fein fcheint, diente zum Schauplatz von feierlichen Hand-
lungen bei dem grofsen der Hathor gefeierten Neujahrsfefte. Es
gibt ja keine rein hellenifche Form in diefem Tempel, und dennoch
finden wir in ihm fo mafsvoll gewählte Verhältniffe und eine fo
harmonifche Durchbildung des Gefammtbaues, dafs wir überall
den Einflufs durchfühlen, den unter den fpäteren Ptolemäern die
griechifche auf die am Nil erwachfene Baukunft geübt hat. Frei-
lich ift kein Theil der reichen Ornamentalarbeit in allen Räumen
des Tempels unägyptifch, und die Ausfchmückung des Hathor-
heiligthums mufs von echt morgenländifcher Pracht gewefen fein.
Gewifs hat fie in nichts hinter der des Tempels von Edfu zurück-
geftanden, von welcher die feinen Bau betreffende Urkunde Er-
ftaunliches meldet. Seine Mauern waren mit Gold gefchmückt,
feine Wände mit bunten Farben verziert, die Pfoften und Schlöffer
an den mit Gold ausgelegten Thüren beftanden aus Erz und die
heiligen Geräthe aus den koftbarften Metallen und Steinen. Das
Licht der zahlreichen Lampen, die in den innern Gemächern
brannten, ward verdunkelt durch die Duftwolken, die aus den
Weihrauchpfannen und Rauchfäffern aufftiegen, und fo reichlich
waren die ausgegoffenen Trankopfer an Traubenmoft und Wein,
dafs fich durch fie, wie es heifst, die Steinplatten des Fufsbodens
lockerten. Und welche Fülle an Blumen und Kränzen fehen wir
überall, wie frohes Jauchzen, Singen und Mufiziren hören wir
allerwärts beim Kult der lieblichften Göttin!
 Steigen wir mit der Prozeffion vom Dache des Tempels
hernieder, um ihn zu umgehen, fo bewundern wir zuerft den
Fleifs der Steinmetzen, die auch feine Aufsenwände von oben
bis unten mit Infchriften bedeckten, unter denen die von Dümichen
freigelegten Bauurkunden die gröfste Wichtigkeit gewonnen haben,
und die auf die berühmte Kleopatra und ihren und Cäfar's Sohn
Cäfarion bezüglichen wohl das Intereffe des Laien am meiften in

Anfpruch nehmen werden. Wir zeigen unferen Lefern auf folgender Seite das Gemälde der berühmten Frau, wie der ägyptifche Steinmetz es bildete, und aufserdem auf diefer Seite den einer griechifchen Silbermünze entnommenen Kopf der reich begabten Fürftin.

An den Aufsenwänden der meiften Ptolemäertempel, und fo auch an denen des «Hathorhaufes» von Dendera fallen Löwen in's Auge, deren Vordertheil aus der Mauer hervorragt und die Be-

KLEOPATRA NACH EINER GRIECHISCHEN MÜNZE.

ftimmung gehabt zu haben fcheint, die Regengoffen zu tragen. Sie find gewifs in dem an feuchten Niederfchlägen reicheren Unterägypten zuerft gebildet worden und von dort in die faft völlig regenlofen füdlicheren Gaue, zu denen fchon der von Dendera gehört, übertragen worden. Uebrigens deuten fie auch, was Brugfch zuerft aus den fie umgebenden Infchriften erkannte, auf das Thierkreiszeichen des Löwen als Bringer der Ueberfchwemmung.

Dem Laien mufs es fcheinen, als fei es kaum möglich, fich in den Hunderttaufenden der diefs Bauwerk von Innen und Aufsen wie ein jeden Stein überfpannendes Netz bedeckenden Bilder und Hieroglyphenreihen zurecht zu finden, und doch ift diefs weit

KLEOPATRA NACH ÄGYPTISCHER DARSTELLUNG.

weniger fchwer, als es auf den erften Blick fcheinen möchte, denn an allen ägyptifchen Tempeln finden fich Darftellungen und Texte ähnlichen Inhalts an den gleichen Stellen wieder. Wie bei der Anordnung der Einzelgruppen des Tempels der Architekt, fo war

der Bildhauer und Schriftkundige, dem feine Ausfchmückung oblag, an alte Normen gebunden. Wer eins von diefen Heiligthümern genau kennt, der findet fich leicht in allen anderen zurecht, und aus diefem Grunde und um Wiederholungen zu vermeiden, haben wir den Tempel von Dendera fo eingehend behandelt und uns feiner gleichfam als Mufterbild und Beifpiel bedient. — Die Pylonen fehlen leider dem Hathortempel. An ihren breiten geneigten Flächen und den Aufsenwänden wurden die auf die Siegesthaten des Pharao im Auslande bezüglichen Bilder und Infchriften fo angebracht, dafs fie auch von dem Volke, dem der Eintritt in die Wohnung der Gottheit ver-fagt war, überfchaut wer-den konnten.

Für die Betrachtung diefer kriegerifchen Szenen werden uns die Tempel von Theben die günftigfte Gelegenheit bieten; dage-gen wird an den religiöfen Bauten aus der Ptolemäer-zeit und auch zu Dendera eine andere Gruppe von Darftellungen und Infchrif-ten, die fich gleichfalls an den Aufsenmauern oder in einzelnen Innenräumen in einer von dem Auge leicht

FIGUREN AUS EINER ÄGYPTISCHEN
GAU- ODER NOMENLISTE.

erreichbaren Höhe angebracht finden, ausführlicher behandelt als anderwärts. Wir nennen fie Nomenliften und fie haben den Zweck, die ftaatliche und religiöfe Eintheilung des Pharaonenlandes in eigen-artiger Weife zur Anfchauung zu bringen. Sie beftehen aus einer langen Reihe von weiblichen Figuren oder mann-weiblichen Mifch-geftalten, denen der König (oft auch mit feiner Gemahlin) voran-fchreitet und dem ihnen entgegenfchauenden Bilde der Hauptgott-heit des Tempels Gaben darreicht. Jede von diefen Geftalten ftellt einen Gau oder Nomos dar; welchen? zeigt das Geftell auf ihren Köpfen, das zufammengefetzt ift aus dem Bilde eines von Kanälen durchfchnittenen Landftücks, einem mit einem Bande verzierten

ſtandartenartigen Träger und dem Thiere oder Dinge, das dem
einzuführenden Gau als Wappenzeichen diente. Neben diefen
Figuren werden in mehr oder minder ausführlichen Beiſchriften
die Unterabtheilungen der von ihnen dargeſtellten Nomen: ihre
Hauptſtadt, Kanäle, Aecker und das ſogenannte Hinterland mit
ſeinen Sümpfen und Teichen behandelt. Aufserdem erfahren wir
durch ſie die Namen der Hauptgottheiten des Tempels, des zu
ihm gehörenden Oſirisgrabes, der in diefem beſtatteten Glieder
des Gatten der Iſis, der Schlangen, Bäume und Barken, die den
Göttern des Nomos geheiligt waren, ſowie ihres hohen Prieſters
und ihrer Prieſterinnen. Endlich werden die höchſten Feſte und
die in dem Haupttempel des Gaus verabſcheuten Perſonen, Ge-
ſchöpfe und Gegenſtände erwähnt. Die Zahl der Nomen war zu
verſchiedenen Zeiten verſchieden. Gewöhnlich werden zweiund-
zwanzig von Ober- und zweiundzwanzig von Unterägypten ge-
nannt. Leicht und ſicher beſtimmbar ſind die erſteren, denn ſie
folgen einander entlang dem Nil, dem natürlichen Meridian
Aegyptens von Süden nach Norden, in ununterbrochener Reihe,
während die Begrenzung der Gaue des Delta durch ihre Lage
neben- und hintereinander der Forſchung grofse Schwierigkeiten
bietet.

Im Heiligthum der Hathor von Dendera haben wir das
Wichtigſte, was ein ägyptiſcher Tempel ſeine Beſucher lehrt, im
Allgemeinen kennen gelernt, und verlaſſen es, um zu Kene ſchön
geformte Krüge für unſere Lieben in der Heimat einzukaufen.
Aber wir mögen uns dort nicht lange aufhalten, denn uns winkt
Theben und die Welt der auf ſeinem Boden erhaltenen Denkmäler
aus der Glanzzeit des alten Aegypten.

Theben.

Die Glanzzeit des alten Aegypten.

Die Tage werden lang und heifs, denn feit unferer Ankunft in Theben find Monate vergangen. Unfere Dahabīje liegt unweit des Amonstempels von Lukfor vor Anker, und unfere Flagge wird von einer anderen begrüfst, die auf dem Altan des Haufes unferes deutfchen Konfular-Agenten, des Kopten Todrus, flattert. Der Reʾīs und die Matrofen haben gute Tage, denn ihr Schiff liegt neben anderen einander ablöfenden Nilbooten an dem fchlecht gefeftigten Ufer, von dem der Strom in jedem Jahre ein neues Stück abfpült. Auch die Trümmer des Tempels von Lukfor werden ihm fchliefslich zum Opfer fallen, wenn die Regierung fortfährt, den zerftörungsluftigen Wogen den Willen zu laffen.

Gegenwärtig gibt es auf dem öftlichen Nilufer (Lukfor) zwei Hotels, in denen Reifende auf einzelne Nächte Unterkunft finden oder auf längere Zeit gegen Penfionspreife von nicht übertriebener Höhe aufgenommen und gut verpflegt werden. Noch während unferes letzten langen Befuches von Theben gab es dafelbft kein Gafthaus, und wir würden auch viel Zeit vergeudet haben, wenn wir uns am rechten Ufer des Stromes niedergelaffen hätten, da am linken, auf dem Gebiete der Todtenftadt, weitaus die meiften Denkmäler, welche uns zur Forfchung luden, gelegen waren.

Am zweiten Tage nach unferer Ankunft haben wir uns unter den Grüften im libyfchen Gebirge auf der Weftfeite von Theben eine paffende ausgefucht und find mit Koffern und Bücherkiften,

Küchengeräth, Betten, Tifch und Stühlen aus der Dahabīje in
unfere neue Felfenwohnung gezogen, nachdem einige Matrofen
fie vom Staub der Jahrhunderte gereinigt haben. Todrus und
fein fprachkundiger und thätiger Sohn Moharreb, die auch während
diefer ganzen Zeit unfere Briefe weiter beförderten oder in unfere
Hand gelangen liefsen, ftanden uns beim Umzug redlich zur Seite,
des Konfuls Bruder, welcher in der Nähe unferes Grabes wohnt,
ein reich bemittelter und überaus gefälliger Mann, mit dem wir
uns bald befreundet hatten, lieh uns die für den Transport unferer
Sachen nöthigen Kameele, und bald fühlten wir uns heimifch in
dem neuen, nicht ungeräumigen Quartier. In dem hinterften Ge-
mach ftand über dem verfchütteten «Brunnen» oder Mumienfchacht
mein Feldbett, in der Nifche, die einft die Statue meines Vor-
gängers, eines vornehmen Hofbeamten, der als Leiche feinen Ein-
zug in diefe «ewige Wohnung» gehalten, beherbergt hatte, mein
Wafchgeräth. In einem Seitengemache fchlief der mich begleitende
Freund, und unfer Speife- und Arbeitszimmer konnte durch die
Portière aus dem Kajütenfalon der Dahabīje verfchloffen werden.
In der breiten Vorhalle waren Isma'il und Sālech bei dem fchnell
errichteten Kochherde thätig und hausten unfere Leute. Diefe
beftanden aus zwei Matrofen und einem gutmüthigen, braven und
gefchickten Mann aus 'Abd el-Kurna, der 'Ali hiefs, früher in
unferes Kollegen Dümichen Dienft geftanden und von ihm gelernt
hatte, mit Löfchpapier, Schwamm und Bürfte vorzügliche Papier-
abdrücke der in den Stein gemeifselten Infchriften und Bilder
herzuftellen. Er war der gröfste Fellach, den ich je gefehen, und
erreichte mit feinen langen Armen Höhen, die anderen Sterblichen
nur mit Hülfe einer Leiter zugänglich waren. Dazu kamen drei
Efeltreiber mit ihren Thieren, von denen zwei von uns geritten
wurden, während ein drittes uns mit Waffer zu verforgen hatte.
An diefes uns von Rechtswegen zugehörende Perfonal fchlofs fich
bald eine nicht geringe Zahl von Freiwilligen: Fellachenknaben, die
uns bei der Arbeit in den Grüften die Lichter hielten und mit
wunderbarem Gefchick unferen kopirenden Augen und fchreibenden
Fingern zu folgen wufsten, kleine Mädchen, die uns in zierlichen
Krügen für wenige Kupferftücke Trinkwaffer nachtrugen, der
Jäger 'Abd er-Rafūl, welcher die Wechfel und Fährten der Schakale
kannte und fpäter eine gewiffe Berühmtheit erlangen follte, und

Leute aus 'Abd el-Kurna, dem Dorfe, zu dem unfere Felfenwohnung gehörte. Diefe Männer versammelten fich jeden Abend in grofser Zahl vor unferer Gruft, fafsen da beim Feuer zufammen, plauderten und erzählten einander Gefchichten. Sie erwiefen fich ftets artig und freundlich, nahmen unferen ärztlichen Rath und unferen Arzneikaften in Anfpruch, und zeigten fich dafür gefällig, wo fie nur konnten. Sie wohnten faft Alle in alten, mit hölzernen Thüren verfchloffenen Grüften, vor denen auf einem geebneten und mit einem Zaun umgebenen Vorhof ihre nackten Kinder, ihre Efel und Ziegen, ihre Schafe und ihr Federvieh hausten.

Jeder von diefen Fellachen beftellt als Befitzer oder Pächter ein Feldftück und verwahrt die von ihm gewonnenen Brodfrüchte, Erbfen und Linfen in grofsen aus Nilfchlamm zufammengekneteten Cylindern, von denen man oft eine ziemlich grofse Zahl auf ihren Vorhöfen ftehen fieht und die der flüchtige Reifende eher für alles Andere als für Speicher hält. Aber gerade um ihret- und ihres Inhaltes willen werden die vielen Hunde gehalten, welche jedes Fellachengehöft bewachen und die in der erften Zeit unferes Aufenthalts zu 'Abd el-Kurna, wenn wir fpät Abends heimkehrten, fich fehr feindfelig gegen die neuen Nachbarn erwiefen.

Staubig, aber nicht fchmutzig find die Wohnungen diefer Leute, die wir befuchten, und in denen uns mancher rührende Zug von Familienglück und nachbarlichem Zufammenhalten begegnet ift. Es gibt auch Wohlhabende unter diefen einfachen Menfchen, die fich fämmtlich mit einer Ehefrau begnügen. Faft Allen dient das Suchen nach Antiquitäten, von denen fie die beften Stücke an die Händler in Lukfor verkaufen, als Nebenerwerb. Viele vermiethen im Winter ihre Efel an die Fremden und geftatten ihren Kindern, ihnen mit Wafferkrügen zu folgen, fie anzubetteln und ihnen gefälfchte Alterthümer, die fie felbft ziemlich gefchickt herzuftellen wiffen oder durch Zwifchenhändler aus Kairo und Europa beziehen, zum Kauf anzubieten. Und die Kleinen werden Abnehmer für ihre Waare finden, fo lang es flüchtige Reifende gibt, welche ganz Theben in zwei oder drei Tagen befichtigen und Andenken «aus der Zeit des Pharao» mit in die Heimat zu nehmen wünfchen. An diefe «Touriften» wenden fich die Kinder von 'Abd el-Kurna mit der Bitte um «Bachfchīfch» mit einer Ausdauer und Dringlichkeit, die auch des Geduldigen Ge-

duld zu erfchöpfen vermag; aber diefelbe muntere Schaar, deren
Anftelligkeit und Gelehrigkeit die unferer Bauernkinder weit über-
trifft, hat für uns mit Hülfe unferer Matrofen eine Bank von Stein
neben dem mit der deutfchen Flagge gefchmückten Eingange
unferer Gruft zurecht gemacht, und obgleich mehrere kleine Ge-
fellen — freilich in der Hoffnung auf ein fpäteres Gefchenk — mit
ihren fchwarzen Augen jeder unferer Bewegungen folgen, damit
ihnen die Gelegenheit, fich uns dienftlich zu erweifen, nicht ent-
gehe, fo ftört uns doch keiner, während wir von unferem Sitze
aus die weite Fläche überfchauen, auf der einft jenes Theben
geftanden, das die Bibel die Amonsftadt und Homer das Hundert-
thorige nennt. Wohl deuten heute noch ftattliche Tempeltrümmer
und zahllofe reich ausgeftattete Grüfte auf feine alte Herrlichkeit,
aber von den Wohnhäufern feiner Bürger und den Schlöffern
feiner Fürften blieb keins erhalten, und wenn wir einen der Be-
wohner diefer Stätte fragen, wo Theben liegt, fo wird er uns
die Antwort fchuldig bleiben, denn er kennt nur 'Abd el-Kurna,
Medînet-Habu, Karnak, Lukfor und wie fonft die Fellachendörfer
heifsen, welche in der Nähe der vorzüglichften Trümmergruppen
und zum Theil mitten unter ihnen entftanden find.

Vom Thore unferes Grabes, einem der erlefenften Ausfichts-
punkte der an fchönen Fernfichten reichen Weftberge der Amons-
ftadt aus, überblicken wir die gefammte Ebene von Theben, und
zwar fowohl das linke Ufer des Stroms, auf dem wir uns be-
finden, als auch die jenfeits des Nil gelegene Landfchaft. Auf
der Sohle des lang hingeftreckten Thales grünen, fo weit die
Ueberfchwemmung reicht, fruchtbare, gut bewäfferte und fauber
in Beete getheilte Felder, fehen wir Palmen, einzeln und zu Hainen
gefellt, und andere Bäume prächtig gedeihen. Wie ein faftiges
Gericht in einer Schüffel mit hohen Rändern, wie eine Aufter
zwifchen ihren Schalen, fo liegt diefs Fruchtland zwifchen den
dürren und nackten Wüftenbergen, die es im Often und Weften
begrenzen. Hier und dort hebt fich das Gelb der Einöde fo
fchroff ab von dem Grün der Felder, wie ein Fufsboden von
Marmor von dem in feiner Mitte ruhenden farbigen Teppich.
Auf der Morgenfeite des Thals bis hin zum Fufs der fchön ge-
fchnittenen arabifchen Bergreihe erhob fich einft die Stadt der
Lebenden mit Gaffen, Strafsen und Plätzen, Königsfchlöffern und

Tempeln. Von diefen allen blieb nichts erhalten als die letzteren, und zwar mehr füdlich der nach dem in ihn eingebauten Flecken Lukfor benannte Tempel, mehr nördlich das grofse Reichsheiligthum, welches heute den Namen des ihm benachbarten elenden Dorfes Karnak trägt, und deffen ungeheure Gebäudemaffe durch Palmenhaine mehr als zur Hälfte verdeckt wird. —
Auf dem linken, weftlichen Nilufer ftand die Stadt der Verftorbenen, die Nekropole. Das libyfche Gebirge in ihrem Hintergrund ift mit einem Kork, einem Bimsftein, einem Schwamm und einer Honigwabe verglichen worden, und wirklich findet fich in feinem öftlichen Abhange und den Felswänden der Querthäler, die es durchfurchen, eine Oeffnung neben der andern. Jede von ihnen gewährt Einlafs in eine Gruft, und dazu entziehen fich taufend mit Schutt und Staub bedeckte Gräber an der Sohle des Berges unferen Blicken. Die Hauptgruppen diefes ungeheuren Friedhofes heifsen heute nach den auf ihrem Gebiete erwachfenen Dörfern (von Süden nach Norden) Kurnet-Murraj, 'Abd el-Kurna und el-Affaffif. Die berühmte Schlucht der Königsgräber liegt jenfeits des letzteren in einem Querthale des Gebirges. — Schauen wir niederwärts, fo finden wir auch auf diefem Ufer des Nil grofsartige Gebäuderefte aus alter Zeit. Im fernften Süden den prächtigen Tempel von Medīnet-Habu, nördlicher die Memnonskoloffe, das Rameffeum und das Setīhaus, welches heute den Namen des Tempels von Kurna führt. Weftlich von diefem fteigt zu einem felfigen Halbrund im libyfchen Gebirge der Terraffenbau der Ḥatfchepfu an. Alle diefe auf dem rechten Nilufer gelegenen Prachtbauten waren dem Kult der Verftorbenen gewidmet, und es fchloffen fich an fie Schulen und Bibliotheken, für deren Anlage gerade hier die Ruhe der Todtenftadt entfcheidend gewefen fein mag, aufserdem aber die Ställe und Speicher der Tempel, die Balfamirungshäufer, die Wohnungen der in diefen befchäftigten fogenannten Kolchyten, die Verkaufsftätten für die darzubringenden Opfer an Fleifch und Backwerk, Getränken, Effenzen, Blumen und Amuletten, fowie auch Fabriken von Särgen und heiligem Geräth und Herbergen für die Befucher der Nekropole, in der es alfo nicht an Leben gefehlt haben kann. Jeder unter den Tempeln auf dem weftlichen Ufer von Theben bildete den Mittelpunkt von folchen in irgend einem Zufammenhang mit dem Todtenkult

ftehenden kleineren Bauten, die das grofse Heiligthum umringten
wie die Kinder ihre Mutter, und fo kommt es, dafs griechifche
Reifende den Eindruck gewannen, als beftünde Theben aus einer Anzahl von einzelnen Flecken.

Hier auf dem libyfchen Ufer des Stroms finden fich die älteften Spuren der Stadt, die aber, obgleich eine jüngere heilige Sage Theben die Geburtsftätte des Ofiris nennt, nur um Weniges älter find als die Gräber von Beni-Hafan. Könige aus der elften Herrfcherreihe wurden hier beftattet, und zu Karnak jenfeits des Nil haben fich unweit des ehrwürdigen Sanctuariums einige Werkftücke erhalten, welche beweifen, dafs auch der Bau des grofsen Reichsheiligthums fchon vor dem Einfall der Hykfos begonnen ward. So viel auch in diefem Tempel dem Verfall und der Zerftörung anheimfiel, fo mufs er doch immer noch wie ein ungeheurer, inhaltsreicher, fteinerner Kodex

GRUNDRISS DER HAUPTGRUPPE
DES REICHSHEILIGTHUMS
VON KARNAK.

von Jedem ftudirt werden, dem es am Herzen liegt, die Gefchichte
der Glanzzeit Aegyptens an der Hand der Denkmäler kennen zu
lernen. Alle für das Leben des ägyptifchen Staates wichtigen
Ereigniffe feit der Vertreibung der Hykfos haben an ihm kennt-
liche Spuren zurückgelaffen, und Infchriften und Darftellungen an
feinen Wänden zeigen uns manche hervorragende Thatfache und
Begebenheit aus dem neuen Reiche gleichfam im Spiegelbilde.
Verfetzen wir uns denn im Geifte in die Mitte diefes Riefenwerks,
und verfuchen wir es, wie wir Kairo vor dem Lefer entftehen
liefsen, auch Theben, indem wir der Gefchichte der in ihm hei-
mifchen Fürften folgen, vor ihm aufzubauen.

Die Hykfos hatten das alte Pharaonengefchlecht aus Unter-
ägypten verdrängt. Ruhm- und thatenlos herrfchten die Vertriebenen
vier und ein halbes Jahrhundert in den füdlichen Gauen des Landes
und bewahrten dort die alte Religion, die Kultur und Kunft ihres
Volkes. Der Kultur und Kunft, ja fogar der Wiffenfchaft der
Aegypter hatten fich freilich auch die weniger vorgefchrittenen
Eindringlinge eng anfchliefsen müffen, und es unterliegt keiner
Frage, dafs manche neue Anfchauung und Fertigkeit, manches
neue Werkzeug und Gebilde durch fie an den Nil kam; nur den
Göttern Aegyptens traten fie feindlich entgegen und wählten aus
ihnen den ihrem Ba'al am nächften verwandten Seth, um ihm
mit Gebeten und Opfern zu dienen. Dabei konnte es nicht fehlen,
dafs fich mancherlei Grenzftreitigkeiten zwifchen ihnen und den
legitimen nach Süden verdrängten Pharaonen geltend machten.
Ein zu London aufbewahrter Papyrus enthält eine volksthümlich
gehaltene Erzählung, welche mittheilt, dafs es zwifchen dem
Hykfosfürften Apophis und dem ägyptifchen Könige Râskenen
Taä zu feindlichen Erörterungen, welche wahrfcheinlich mit einem
für die Aegypter günftigen Zufammenftofs endeten, gekommen fei,
und die Grabfchrift eines Schiffsoberften Aähmes in dem füdlich
von Theben gelegenen el-Kab ergänzt die Berichte, welche aus
dem Werke des Manethon (Bd. II, S. 189) über die Befreiung
Aegyptens vom Joche der Hykfos erhalten blieben. Wie zu
Memphis Ptah und zu Heliopolis Râ, fo war feit früher Zeit
Amon der Hauptgott der Thebais gewefen. Unter feiner Aegide
unternahmen es die Fürften des Südlandes, gegen die Fremden
im Norden zu Felde zu ziehen. Eine Nilflotte ward hergeftellt,

und nachdem auch der dem Râskenen folgende Kames den Be-
freiungskampf aufgenommen, gelang es feinem Sohne Aâhmes,
die Feftung der Hykfos, Avaris am pelufinifchen Nilarm, nach
einer langwierigen Belagerung zu Waffer und zu Lande einzu-
nehmen, die Eindringlinge bis nach Süd-Paläftina zu verfolgen, die
in Unterägypten herrfchenden Kleinkönige feinem Szepter zu unter-
werfen und die abgefallenen Völker jenfeits des erften Katarakts
zum Gehorfam zu zwingen. An vielen von diefen Feldzügen
nahm der Schiffsoberft Aâhmes Theil, und es gewährt befonderes
Intereffe, den alten Freiheitskämpfer durch feinen Enkel Paher,
der die erwähnte Grabfchrift für ihn verfafste, erzählen zu hören,
wie er jung in das Heer trat, dann, nachdem er Hauptmann ge-
worden, fich einen eigenen Hausftand gründete, verfchiedene
Kriegsfchiffe tapfer gegen den Feind führte, und fo oft er fich
durch eine befondere Heldenthat zu Waffer oder zu Lande aus-
zeichnete, von dem Pharao mit dem Orden des goldenen Hals-
bandes und anderen Gaben belohnt ward.

Wie reich die Beute war, welche König Aâhmes mit feinen
Tapferen theilte, das beweist der überreiche Schmuck feiner Mutter
Aâh-hotep, den wir im Mufeum zu Bulāk bewundert. Sich gegen
den Gott, deffen Beiftand er fo grofse Erfolge zu danken hatte,
erkenntlich zu erweifen, mufste des Königs erfte Pflicht fein.
Darum nannte er feinen Sohn und Thronfolger Amen-hotep
(Amenophis), d. i. Amons-Frieden, und liefs, wie dort gefundene
Infchriften lehren, in den Steinbrüchen des Mokattam bei dem
uns wohlbekannten Turra, im Süden von Kairo, Werkftücke für
das Reichsheiligthum in Theben brechen, welche erft von feinen
Nachfolgern zur Verwendung gebracht worden zu fein fcheinen.

Des Aâhmes Gattin, Nefert-âri, wurde noch lange nach ihrem
Tode als Gefährtin des Befreiers des Landes und als Stammmutter
eines der ruhmreichften Herrfchergefchlechter, welches jemals das
Szepter über Aegypten geführt hat, göttlich verehrt. Unter ihr
und des Aâhmes Sohn Amenophis I. gewann Amon diejenige
Stellung, die wir ihn fpäter unter den Göttern des Nilthals ein-
nehmen fehen. Man verfchmolz mit ihm den Râ von Heliopolis,
nannte ihn Amon-Râ, vergeiftigte fein Wefen nach und nach, und
zwar, gewifs nicht unbeeinflufst von den zuerft durch die Hykfos
aus Afien an den Nil gekommenen Anfchauungen, fo fehr, dafs

526

er in den folgenden Jahrhunderten geradezu der das All ordnenden göttlichen Intelligenz gleichgefetzt wird. Als den Einzigen, der allein fei und fondergleichen, preifen ihn die Dichter, welche ihn in Hymnen befingen, und wenn von ihm gefagt wird, er fei ein König unter den Göttern mit vielen Namen ohne Zahl, fo heifst das, dafs fich das Wefen und Wirken der übrigen Himmlifchen dem feinen unterzuordnen habe. Die anderen grofsen Götter Aegyptens, Tum, Harmachis und ihresgleichen werden nur noch als Eigenfchaften feiner allumfaffenden Majeftät betrachtet. Wie der Gott Tum, das ältefte Numen des ägyptifchen Pantheon, deffen Wefen, wie das fo vieler anderer Unfterblichen, mit dem feinen verfchmolzen wird, hat er als verborgene, zeugende und belebende Kraft von Anfang an in dem Urgewäffer geruht, aus dem das All durch ihn fich bildete.

Sein Wort — hier wird ihm eine Wirkung zugefchrieben, welche urfprünglich dem Thot (Tehuti) beigelegt wurde — gab der Welt ihre mannigfaltigen Formen, und indem er fie «benannte», fonderte fich einer ihrer Theile von dem anderen. Als «lebendiger Ofiris» durchgeiftigt er das Gefchaffene, welches erft durch ihn in eine höhere Ordnung des Seins eintritt. Er wird wohlthätig und fchön, aber auch ein Feind und Vernichter des Uebels genannt, in dem der Menfch mit Befriedigung die geheimnifsvolle Kraft verehrt, die das Gute erhält und das Böfe — und zu diefem werden die Aegypten feindlichen Völker des Auslandes gezählt — mit gewaltigen Armen niederwirft. Mut (die mütterliche Ifis) und die jugendliche Geftalt des zunächft als Mondgott verehrten Chunfu treten, wie Ifis und Horus mif Ofiris, als feine Begleiter auf, und Amon, Mut und Chunfu find die Trias oder Dreiheit von Theben, welche auch zu Karnak an der Spitze aller anderen hier verehrten Gottheiten fteht.

Das alte Allerheiligfte des Amon, das, wie überall fo auch zu Karnak, vor allen anderen Theilen des Tempels zuerft erbaut worden ift, liegt längft in Trümmern. Fürften aus der 12. Dynaftie, welche wir zu Beni-Hafan (Bd. II, S. 142) kennen lernten, haben feine Fundamente gelegt. In feiner Nähe ward um Vieles fpäter (mehr weftlich) ein anderes Sanctuarium als doppelte Kammer von Granit (I) errichtet, welches heute noch als Kern des gefammten, in fehr verfchiedenen Zeiten entftandenen Bauwerks betrachtet werden mufs.

Amenophis I., des erſten Amaſis (Aāḥmes) und der Nefert-
āri Sohn unternahm noch keine grofsen Eroberungszüge, aber er
ſicherte die ſüdlichen und weſtlichen Grenzen des Reichs und
begann die Erweiterung des Reichsheiligthums, welche ſein Sohn
Thutmes I. mit Eifer fortführte und mit kleineren Säulenſälen,
Pylonen und Obelisken (bei III) ſchmückte, nachdem ihm Amon
nicht nur Sieg über die Völker des Sudān, ſondern auch über die
den Hykſos ſtammverwandten ſemitiſchen Bewohner des weſtlichen
Aſien, gegen die es ihn «ſein Herz zu waſchen», d. h. ſeine Rache

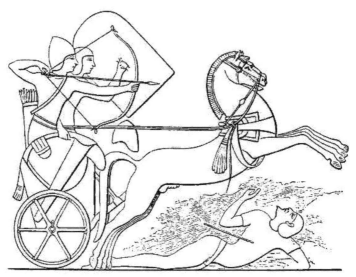

DAS ROSS IM KRIEGERISCHEN ANSTURM.

zu kühlen, gelüftete, verliehen hatte. Bis nach Meſopotamien führte
er ſein Heer, und dieſes beſtand nicht mehr wie im alten Reiche
allein aus Fufsgängern, ſondern auch aus einer grofsen Zahl von
Kriegern, die auf zweiſpännigen Streitwagen in den Kampf zogen.
Mit ſeinem ſemitiſchen Namen ſūs war durch die Hykſos das
Rofs in Aegypten eingeführt worden, es gedieh dort auf's Beſte
und die prieſterlichen Künſtler lernten es bald, ſeine ſchöne Ge-
ſtalt nicht nur in der Ruhe, ſondern auch in der heftigen Bewegung
des kriegeriſchen Anſturms darzuſtellen. Auch der Wagenbau iſt

in Afien zu Haufe, aber die fyrifchen und phönizifchen Stellmacher und Schmiede, welche die auf zwei Rädern ruhenden Fuhrwerke nicht nur herzuftellen, fondern auch reich mit edlen Metallen und koftbaren Steinen zu verzieren verftanden, fanden bald unter den Aegyptern ihren Lehrern ebenbürtige oder überlegene Schüler.

Thutmes I. hinterliefs drei Kinder, eine Tochter Hátfchepfu und zwei Söhne, von denen der jüngere, deffen Mutter keine legitime Fürftin gewefen war, bei feines Vaters Tode die Knabenjahre noch nicht überfchritten hatte. Der ältere beftieg unter dem Namen Thutmes II. den Thron; aber obgleich auch er fich rühmt, Siege erfochten zu haben, obwohl auch er Bauten und Statuen zu Karnak errichten liefs und ihn ein zu Paris konfervirter, fchön gefchnittener Siegelftein als Bogenfchützen auf dem Kriegswagen und als Löwenbezwinger zeigt, dem der Ehrenname des Tapfern

SIEGEL THUTMES II.

(kent) zuerkannt wird, fo lehren doch die Denkmäler, dafs er fich dem Einflufs des kräftigen und unternehmenden Geiftes feiner Schwefter nicht zu entziehen vermochte und ihr geftatten mufste, feinen Thron zu theilen; widerwillig, wie es fcheint, da nach feinem Tode Hátfchepfu feinen Namen aus vielen der von ihm errichteten Denkmäler ausmeifseln liefs. Während fie felbft als Königin, ja als König von Ober- und Unterägypten anerkannt wurde, hielt fie ihren jüngeren, nur halb legitimen Stiefbruder, den fpäteren Thutmes III., fern von Theben und zwar zu Buto, einem Orte in den Marfchdiftrikten des Delta, zurück. Bekleidet mit dem Hauptfchmucke der Pharaonen, ja felbft mit dem Barte, läfst fie fich abbilden, und ihre Beamten müffen von ihr reden, als fei fie ein Mann. Und als wäre fie in der That ein folcher, weifs fie nicht nur grofse Unternehmungen zu planen, fondern auch anzugreifen und zu Ende zu führen. Der auf Schlachtfeldern zu gewinnende Ruhm lockt fie nicht, aber als Bauherrin ift fie beftrebt, Neues und unerhört Grofses zu fchaffen, und weil fie dazu ungemeffener Mittel bedarf, fucht und findet fie neue Wege, um fie zu erwerben. Im mittleren, von ihrem Vater angelegten und gegenwärtig befonders fchwer gefchädigten Theile des Tempels von Karnak läfst fie Obelisken errichten, von denen der eine heute

noch als höchſte von allen Spitzſäulen in die Lüfte ragt. Unüber-
trefflich iſt die Kunſt, mit der die Hieroglyphen in den glatt po-
lirten Granit dieſes Denkmals geſchnitten find, und doch lügt die
Inſchrift gewiſs nicht, welche lehrt, daſs nur ſieben Monate ge-
braucht worden ſeien, um es vom «rothen Berge» bei Afwān los-
zubrechen und zu vollenden. Ein anderes Werk begann ſie,
während ihr Bruder Thutmes II. noch am Leben war, am jen-
ſeitigen Ufer des Stroms in der Nekropole und führte es ſpäter
mit Ausdauer und Liebe zu Ende. Thutmes III. Name wird hier
nur, weil es nicht zu vermeiden war, von ihr mit genannt. Diefs
Bauwerk war beſtimmt, ihre und der Ihrigen irdifche Reſte zu
bergen und zugleich ein Tempel zu ſein, in dem man ihrer Thaten
gedenken, ihren Manen opfern und vor allen anderen Himmlifchen
die Hathor, ihre Lieblingsgöttin, welche, wie wir wiſſen, der
Wiedergeburt nach dem Tode vorſtand, verehren ſollte.

Dër el-Bachri oder das Nordkloſter wird heute nach einer
alten Mönchsniederlaſſung, von der ſich nur noch ein thurmartiger
Ziegelbau erhalten hat, das Mauſoleum Ḥātſchepſu's genannt; zur
Zeit der Griechen aber gehörte es zu jenen Memnonien, die auf
dem weſtlichen Ufer von Theben die Bewunderung der Reiſenden
erregten und die ſämmtlich dem gleichen Zwecke gewidmet waren.
Der ganze Abhang des libyfchen Gebirges im Weſten der Nekro-
pole (Sargberg nannten ihn die Aegypter) iſt, wie wir wiſſen, voll
von Gräbern, die meiſtentheils unter Fürſten der achtzehnten
Herrſcherreihe, zu denen auch Ḥātſchepſu gehörte, als Erbbegräb-
niſſe der Adelsgeſchlechter von Theben angelegt worden ſind.
Verſchieden in Bezug auf die Gröſse und den Reichthum der
Wanddekorationen gleichen ſie einander in Hinſicht auf ihre
räumliche Eintheilung und die Anordnung der Bilder und Inſchriften
in ihrem Innern. Der erſte und gröſste Raum war überall die
ſogenannte Grabkapelle, wo die Hinterbliebenen zuſammenkamen,
um mit Opfer und Gebet der Verſtorbenen freundlich zu gedenken.
In dieſem Gemach und auch in den ihm folgenden ſchmäleren
Felſenkammern wird, wie in den Gräbern des alten Reichs, nur
des Erdenlebens des Dahingegangenen gedacht. All jene auf ſeinen
Beſitz, ſeine Lieblingsbeſchäftigungen, ſeinen Hausſtand und die
ſeinen Manen darzubringenden Spenden bezüglichen Darſtellungen,
die wir in der Nekropole von Memphis und zu Beni-Haſan kennen

lernten, finden wir hier wieder; nur nehmen die Abbildungen der Leichenfeier hier einen gröfseren Raum ein als dort, neue Titel begegnen uns, die Gemälde, welche das feftliche Zufammenfein der Familie zur Anfchauung bringen, zeigen eine gewiffe Verfeinerung der gefelligen Formen, Männer und Frauen fehen wir an dem gemeinfamen Vergnügen Theil nehmen, zu den dargereichten Speifen und Getränken treten Blumenfträufse, Mufik und Gefang erheitern das Ohr, und zierliche Körperbewegungen der Tänzerinnen das Auge der Gäfte; auf den Schenktifchen ftehen Gefäfse in neuen Formen, von denen manche in Afien heimifch zu fein fcheinen, und dafs die Mäfsigkeit der älteren Zeit in diefen Tagen des grofsen politifchen Auffchwungs nicht mehr Stand hält, lehrt manches Bild, das in naiver Weife die Folgen des übermäfsigen Weingenuffes zur Darftellung bringt. Die menfchliche Geftalt wird nach einem neuen Kanon gebildet, welcher fie ein wenig fchlanker erfcheinen läfst, als im alten Reiche. Auch im Befitz von Privatperfonen finden wir Pferde und Wagen, und die Infchriften lehren, dafs ein grofser Theil des Adels von Theben im Heere gedient und die Pharaonen auf ihren Zügen nach Afien begleitet hat. Bei der Theilung der Beute und der Einfammlung der Tribute bereichern fich die hohen Beamten, welche auch nicht felten die fremden Völker, zu denen fie in Beziehung traten, in charakteriftifcher Weife abbilden laffen. Vornehme Gefchlechter halten ihren befonderen Hausfänger, der bei der Todtenfeier die Harfe zu fchlagen und das Loos des Verftorbenen im Dieffeits und Jenfeits im Liede zu preifen hat. Reich ausgeftattet find die Leichenzüge, welche den Sarg des Dahingegangenen in koftbaren Booten über den Nil in die Nekropole zu führen haben. Klageweiber ftehen auf dem Verdeck der Leichenfchiffe, Priefter, Freunde, Anverwandte, Sklaven und Hörige begleiten den Sarkophag durch die Todtenftadt zu den Pforten der Gruft, und Klienten und Diener bringen in langen Zügen jede Art von Landesprodukten, um fie auf die Opferaltäre ihres Herrn zu legen. Die Kunft der Balfamirer verfeinert fich durch die zahlreichen Harze und Effenzen, welche aus dem neu erfchloffenen Auslande nach Aegypten ftrömen, neue Formeln und Ceremonien, die fich in den Texten des Todtenbuchs erhalten haben, kommen in Aufnahme, und die Unfterblichkeitslehre wird mit einer er-

ftaunlichen Kraft der Phantafie bis in's Einzelne ausgebildet. Mit
Göttern und Dämonen bevölkert fich die im alten Reiche kärg-
licher bedachte Unterwelt, und Bilder und Texte an den Särgen,
auf Todtenpapyrus und den Wänden der eigentlichen Grabkammern
beziehen fich nur noch auf das Leben jenfeits des Todes. Der
Aberglaube erobert fich einen immer breiteren Raum. Die Mumien
werden mit Amuletten beladen und diefen wird grofse Kraft zu-
gefchrieben. Die Magie dringt tief in die Religion ein und wird
auch von Prieftern geübt; unter dem Volke aber treiben Zauberer
ihr ftreng verbotenes Wefen. Mit magifchen Worten überwindet
die Seele der Verftorbenen in der Unterwelt jedes Hindernifs,
wirft fie Feinde in jeder Geftalt nieder, mufs es ihr fogar gelingen,
Thore zu fprengen. Kleine Statuetten aus verfchiedenem Material,
gewöhnlich von glafirter Fayence, werden mit in die Grabkammer
gelegt, und man fchreibt ihnen die Kraft zu, für den Verftorbenen
im Gefilde der Seligen die Aecker zu beftellen und den Sand von
ihnen fernzuhalten. Immer barocker und unverftändlicher werden
die Namen, welche man den Dämonen der Unterwelt beilegt, und
eine vollftändige Geographie des Jenfeits bildet fich in diefer
merkwürdigen Zeit religiöfer Ueberfpanntheit und magifcher
Neigungen aus.

Die Grabkammern werden am Boden eines in die Tiefe
leitenden Schachtes fo angelegt, dafs fie möglichft fchwer von Un-
berufenen aufgefunden werden können, und niemals ift in ihnen,
wie in den Gemächern, wo die Hinterbliebenen fich verfammelten,
vom Erdenleben des Verftorbenen die Rede. An verfchiedenen,
fcharf von einander gefonderten Stellen, aber doch im gleichen
Grabe, wird alfo in dem «ewigen Haufe» des ägyptifchen Privat-
mannes feiner irdifchen und himmlifchen Heimat gedacht.

Anders angeordnet waren die Gräber der Könige des neuen
Reichs. Vor dem Einfall der Hykfos hatten fie fich auch in
Theben Pyramiden von mäfsigem Umfange, die bis auf geringe
Spuren der Zeit zum Opfer fielen, errichtet, fpäter aber trieben
fie tiefe Schachte in die Berge, um an ihrem äufserften Ende
eine fichere Ruheftätte für ihre Mumie zu gewinnen. Wir werden
diefe Höhlen-Maufoleen kennen lernen und finden, dafs fich jede
Hieroglyphe und jede Darftellung in ihnen mit kaum nennens-
werthen Ausnahmen nur auf das Leben im Jenfeits bezieht. Sie

waren für die Könige das, was die Grabkammer für den Privatmann. Die Gruftkapelle des Pharao, die Stätte, an der feine Angehörigen feiner gedenken follten, konnte nicht mit den dem Tode gewidmeten Räumen vereinigt bleiben, denn diejenigen, welche um ihn Leid tragen follten, waren das gefammte ägyptifche Volk. Nach dem Tode war er, der Stellvertreter des Sonnengottes auf Erden, Rā felbſt und verlangte als folcher Anbetung und Opfer. Darum errichten fich die Fürſten befondere, der Verehrung ihrer Manen gewidmete, tempelartige Prachtbauten in der Nekropole zwifchen dem Nil und dem «Sargberge», und diefe find es, welche die Aegypter in ihrer Sprache «mennu», das find bleibende Stätten, Denk- oder Erinnerungsmale, die Griechen aber Memnonien hiefsen; glaubten fie doch in «mennu» den Namen des homerifchen Helden Memnon wiederzufinden, für deffen Statue fie die «klingende Säule», von der wir zu reden haben, hielten. In folchen Memnonien follte auch des Erdenlebens des verſtorbenen Pharao gedacht werden, aber die Höhenpunkte feines Dafeins waren andere als die, auf welche der Privatmann das meiſte Gewicht legte.

Was diefer den Nachkommen zu berichten hat, bezieht fich auf das Haus, das Landgut, die Familie, die Berufsthätigkeit, die Erholung nach derfelben und das Verhältnifs des einzelnen Mannes zu feinem Fürſten, während die Erlebniffe des Fürſten der Gefchichte angehörten und wir darum in feinem Memnonium nichts fuchen dürfen und finden als Berichte von Zügen in's Ausland, von gewonnenen Schlachten, Belagerungen und Einnahmen von Feſtungen, von errungener Beute und dem Dank, den die Könige den Himmlifchen für ihren Beiſtand zollten. Hier begegnen wir Darſtellungen des Krönungsfeſtes, der Ahnen und Kinder des zu feiernden Herrſchers und der Götter, denen er opfert, von denen er Gaben empfängt, und die feinem Namen, den auch die Stiftung von Schulen und Bibliotheken, welche an die Memnonien geknüpft wird, vor dem Vergeffenwerden fchützen foll, ewigen Beiſtand verleihen. Die Hymnen, welche dem Sonnengotte in den meiſten Memnonien erfchallen, gelten auch den Manen des Königs, die Eins geworden find mit jenem.

Als älteſte unter diefen bleibenden Stätten der Erinnerung und als eigenthümlichſtes von allen Memnonien liefs die grofse Ḥātfchepfu den Terraffenbau von Dēr el-Bachri errichten, der fich

an ein fchön geformtes Halbrund von gelblich fchimmernden Kalkfelfen im Nordweften der Nekropole lehnt. Die Felfengrüfte, in denen einft ihre Mumie und die Särge ihres Vaters und ihrer Brüder *) bewahrt worden find, blieben bis jetzt unaufgefunden; vielleicht aber find als folche die in den lebenden Stein des libyfchen Gebirges gehauenen Kapellen zu betrachten, die der ältefte Theil der gefammten Tempelanlage find und auch als ihr «Allerheiligftes» angefehen werden dürfen. Sie, in denen der Eltern Ḥātfchepfu's gedacht wird, bildeten das Ziel der Prozeffionen, die fich von Karnak aus dem Memnonium der grofsen Königin näherten. Am füdlichen Theile des Reichsheiligthums mufsten die gefchmückten Barken beftiegen werden; denn die Scknelligkeit des Stromes zwang zur Ueberfahrt in fchräger Richtung. Am jenfeitigen Ufer trat der Fürft mit feinem priefterlichen Geleit aus den Schiffen und folgte der langen Prozeffionsftrafse, die in gerader Linie und von Sphinxen mit Widderköpfen begrenzt bis zu den Pylonen des eigentlichen Memnoniums, welche längft von der Erde verfchwunden find, geführt zu haben fcheint.

Der franzöfifche Architekt, Herr Brune, hat es verfucht, diefs durch Mariette vom Sand befreite Bauwerk, wie es kurz nach feiner Vollendung gewefen fein mufs, auf dem Papier wieder herzuftellen, und zwar mit Glück und Gefchick, aber eine wie willkommene Stütze diefe Zeichnung der Einbildungskraft auch bietet, fo kann fie Derjenige doch leicht miffen, vor deffen innerem Auge fich das Bild der grofsen Trümmer Dēr el-Bachri's in voller Lebendigkeit erhalten hat. Eigenthümlich und wirkungsvoll erfcheinen diefe fchwer befchädigten Refte auch heute noch, von welcher Seite her man fich ihnen immer nähern möge; den wundervollften Anblick bieten fie freilich Demjenigen, welcher ihnen vom Nil aus entgegen geht, und dem Andern, der zu ihnen von dem Saumpfade aus, welcher über das Gebirge in das Thal der Königsgräber führt, hinabfchaut.

Wohl ift da Vieles zerftört und verfallen, aber es blieben die vier Terraffen und der fanft geneigte, früher vielleicht mit Stufen verfehene Weg wohl erkennbar, der das Bauwerk in zwei gleiche

*) Thutmes' III. Mumie ward in der Cachette (Bd. II, S. 44 ff.) gefunden. Ebenfo Thutmes' II. weiches Bildnifs auf dem Deckel feines Sarges.

Theile zerlegte. Die Prozeffion, welche ihm folgte, gelangte von Plattform zu Plattform und fand auf einer jeden zu ihrer Linken und Rechten luftige Säulenhallen. Auf der Höhe der vierten Terraffe hatte der Priefter einen granitenen Bogen, der in ftille Gemächer führte, und dann ein hinter dem erften gelegenes zweites Porphyrgewölbe zu durchfchreiten, in deffen Rücken jene alte Felfengemächer fich öffneten, von denen wir fchon fprachen. In dem eigentlichen Sanctuarium des Memnoniums hat man die Wände mit wahren Meifterwerken der Steinmetzkunft gefchmückt, und unter diefen verdient die Hathorkuh, aus deren Eutern Ḥātfchepfu felbft die Milch des Lebens trinkt, befondere Erwähnung. Dem Freunde der Entwicklung der ägyptifchen Baukunft werden die Hallen auf den Plattformen und an ihrer Seite befonders anziehend erfcheinen, denn er wird in ihnen denfelben Polygonalfäulen begegnen, die wir in den Grüften von Beni-Hasan kennen lernten. Sie haben die Hykfoszeit überdauert, find im Anfang des neuen Reichs aus dem Felfen- in den Freibau übertragen worden und auch im älteften Theile des Tempels von Karnak zur Anwendung gekommen. Am Ende der 18. Königsreihe haben fie dann anderen Kunftformen auf immer weichen müffen. Auch die Deckenträger, an deren Spitzen fich jene Hathormasken finden, welche erft in der Ptolemäerzeit wieder aufgenommen werden follten, find werth der Erwähnung. Wer der Entfaltung der Kultur auf ägyptifchem Boden Theilnahme fchenkt, den laden wir ein, die zahlreichen Bildwerke zu betrachten, mit denen Ḥātfchepfu die Rückwände der Säulenhallen und vornehmlich derjenigen fchmücken liefs, welche fich auf der Höhe der dritten Terraffe befinden, denn diefe von Dümichen zuerft voll gewürdigten und veröffentlichten Darftellungen erzählen den Nachgeborenen, dafs die grofse Königin, bedacht auf die Erweiterung der Handelsbeziehungen und die Mehrung ihres Wohlftandes, grofse Flotten ausrüftete und fie nach Pun-t, das ift das füdliche Arabien, fandte. Mariette's Anficht, dafs diefes Pun-t auch die Somaliküfte bis hin zum Kap Guardafui umfafste, ift trotz der auffallenden Namensähnlichkeiten, durch welche er fie ftützt, und anderer Gründe fchwer annehmbar. Wie fehr es Ḥātfchepfu am Herzen lag, den Erfolg diefer Unternehmungen vollftändig auf die Nachwelt zu bringen, das beweifen die Bilder ihrer Schiffe, welche am Rothen

Meer gezimmert worden fein müffen, und der verfchiedenen
Güter, die fie aus Pun-t nach Aegypten brachten, fowie die In-

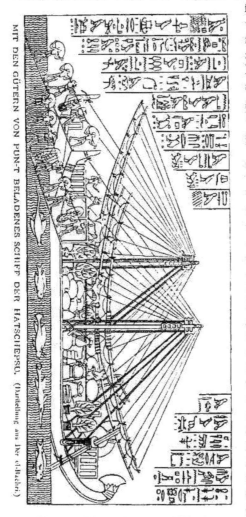

fchriften, welche das, was die Künftler dar-
ftellten, mit Namen zu benennen hatten.
Diefelben theilen uns auch mit, einen wie
grofsen Theil diefer Reichthümer die Köni-
gin für den Amon von Theben beftimmte und
abwiegen liefs. Frifche Weihrauchbäume mit
Wurzeln und Erde, die man im Boden des Nil-
thals heimifch zu machen verfuchen wollte,
und fchwere Säcke voll duftender Harze wer-
den von ägyptifchen Matrofen in die Fahr-
zeuge getragen, die fchon angefüllt find
mit Ballen, Gefäfsen, Elephantenzähnen, Me-
tallbarren und anderen «Wundern von Pun-t».
Alle edlen Holzarten diefer Landfchaften,
Haufen von harzigen Ausfchwitzungen, die
fchon damals «Kamār» (Gummi) genannt wur-
den, ganze grüne Weih-
rauchbäume, Ebenholz, reines Elfenbein, lauteres Gold aus Afien,
Thefcheps-Holz (?), Chefit (Caffia-Rinde?), Ahem und heiliges
Rauchwerk (neter senter), Stibium (Augenfchminke), Ānāu- und

(Bildbeschriftung vertikal am linken Rand:) MIT DEN GÜTERN VON PUN-T BELADENES SCHIFF DER HATSCHEPSU. (Darftellung aus Der el-Bachri.)

Ḳefu-Affen, Windhunde, Pantherfelle und Leute (aus Pun-t) mit ihren
Kindern werden als die die Flotte der Königin befrachtende Ladung
genannt. Unter keinem früheren Herrſcher, heiſst es, ſei Gleiches
nach Aegypten gebracht worden, und doch lehrt die Bauart und
Takelage der Schiffe, daſs ihre Ausrüſtung keinen Neulingen an-
vertraut worden war. An Salomo's um acht Jahrhunderte ſpätere
Ophirfahrten muſs Jeder denken, der dieſe Bilder betrachtet, und
wenn er auch die anderen hier dargeſtellten Figuren in's Auge faſst,
ſo wird er erkennen, daſs man ſchon in Ḥatſchepſu's Tagen zu
beobachten verſtand und beſtrebt war, das im Ausland erſchaute
Fremdartige aufzuzeichnen und zur Kenntniſs der Aegypter zu

FISCHE AUS DEM ROTHEN MEER.
Darſtellung aus Dēr el-Baḥri.

bringen. Wie die Kreuzzüge dem ſtaunenden Europa die Wunder
des Morgenlandes, ſo erſchloſſen die Eroberungs- und Meerfahrten
im Anfang der 18. Herrſcherreihe den Bewohnern des Nilthals den
Oſten, und man bewährte auf dieſen Zügen einen wiſſenſchaftlichen
Eifer, der ſchon wenige Jahrhunderte ſpäter erlöſchen und erſt
unter den Ptolemäern in Alexandria wieder aufleben ſollte. Zu Dēr
el-Baḥri finden ſich Darſtellungen von Fiſchen des Rothen Meeres
in ſo charakteriſtiſcher Umriſszeichnung, daſs unſere Zoologen die
gemeinten Arten leicht wiedererkennen, ſehen wir auch ein am
Waſſer errichtetes Pfahlbaudorf der Pun-t-Bewohner. Auf Roſten

PFAHLBAUHÜTTEN IN PUN-T.
Darſtellung aus Dēr el-Baḥri.

ſtehen die kegelförmigen Hütten, deren Thür man mit Hülfe von
Leitern erſteigt; Vögel, die man in Aegypten nicht kennt, werden
abgebildet, und andere Gemälde zeigen uns die ſcharf geſchnittenen
Züge der Männer von Pun-t und die widerliche Leibesfülle der
Gattin eines Fürſten dieſes Landes. Im Todtenbuch wird eine
wahrſcheinlich in dieſer Zeit verfaſste Beſchreibung von Pun-t
erwähnt, Ḥātſchepſu's Stiefbruder Thutmes III. läſst zu Karnak die
fremden Pflanzen darſtellen, die ihm auf einem ſeiner Züge nach
Oſten begegnet ſind, in dem zur Zeit deſſelben Fürſten zuſammen-
geſtellten Papyrus Ebers werden Rezepte eines Semiten aus Byblos
mitgetheilt, und die Schreibung manches fremden Namens und
Wortes lehrt, daſs die Aegypter die Sprache ihrer ſemitiſchen
Nachbarn verſtanden. — Sollte es zufällig ſein, daſs der Stufenbau
von Dēr el-Bachri kurz nach derjenigen Zeit entſtanden iſt, in
welcher ein ägyptiſches Heer zum erſten Male den Boden Meſo-
potamiens betrat, in deſſen groſsen Hauptſtädten ſich mehr als
ein terraſſenförmiger Prachtbau erhob? Warum würden die
Aegypter, die ſich ſelbſt ſo oft und gern wiederholten, daſs ſie
darüber das Erfinden von neuen Formen verlernten, dieſes wir-
kungsvolle Bauwerk an keiner Stelle nachgeahmt haben, wenn
es ſie nicht an die Fremde erinnert hätte und ihnen darum verwerf-
lich erſchienen wäre? Der Terraſſentempel von Dēr el-Bachri
gehört zu den merkwürdigſten Leiſtungen der ägyptiſchen Archi-
tektur, und in ſeiner Nähe iſt in jüngſter Zeit eine Entdeckung
von unerhörter Grofsartigkeit gemacht worden. Wir haben der-
ſelben beim Beſuche des Muſeums von Būlāk gedacht und dort
(Bd. II, S. 44) den Leſer zu den Königsſärgen geführt, welche in
einer groſsen, unzugänglichen, hoch im Geſtein des Felſenamphi-
theaters, welches das Heiligthum Ḥātſchepſu's umgibt, verborgenen
Höhle gefunden worden ſind.

Derjenige Araber, welcher dieſe Cachette zuerſt betreten und
ausgebeutet hat, war derſelbe 'Abd er-Raſūl, welcher auf man-
cher Schakaljagd unſer Führer geweſen iſt. Wie gern würden
wir in dieſem Falle der Hehler des Stehlers geworden ſein, aber
der ſchlaue Fellach hütete ſich wohl, einen Europäer, und noch
dazu einen Gelehrten, zum Mitwiſſer ſeines Fundes zu machen.
Er und ſeine Brüder plünderten denſelben vielmehr aus und ver-
kauften kleinere Alterthümer, an denen es unter dieſer Sammlung

von Pharaonenleichen nicht fehlte — und darunter auch Papyrus
— an Zwifchenhändler in Lukfor und Fremde. Als dann immer
mehr echte Antiquitäten, welche zu den Mumien von Königen ge-
hört haben mufsten, deren Grab noch nicht entdeckt worden
war, in den Handel kamen, wurde man aufmerkfam, und
Mafpero, Mariette's tüchtiger Nachfolger, kam auch auf die richtige
Fährte und liefs 'Abd er-Rafûl verhaften. Man konnte ihn keines
Raubes überführen; aber nachdem er freigelaffen worden, kam er
in Streit mit feinen Brüdern und verrieth fein Geheimnifs dem
Mudîr von Kene. Diefer telegraphirte nach Kairo, und wenige
Tage fpäter wurde E. Brugfch Bê, Bruder des grofsen Aegyptologen
H. Brugfch, — Mafpero befand fich in Europa — zu dem verbor-
genen Schatze geführt. Am 5. Juli 1881 betrat er die zauberhafte
Höhle und brauchte lange Minuten, um fich von den überwäl-
tigenden Eindrücken, welche hier auf ihn einftürmten, zu erholen
und fich zu überzeugen, dafs er nicht träume, fondern wachen
Auges vor einem Funde ftehe, wie ihn die kühnfte Phantafie dem
Entdecker nicht koftbarer und merkwürdiger hätte vorzaubern
können. Da ftand Sarg an Sarg, da die nie gefehene Form des
Lederzeltes, von dem wir gefprochen haben, dort ftanden Kaften
mit funerären Figuren und Kanopen, deren Deckel, wie bei all
diefen Krügen, die Form eines Menfchen, eines Schakals, Affen
und Sperbers zeigten, und am Boden lagen unter anderem Ge-
räthe Libationsgefäfse von Bronze umher. Erft hatte der von
folcher Ueberfülle des Reichthums verwirrte Entdecker durch
niedrige und dunkle Felfengänge kriechen müffen, ohne zu wiffen,
wohin er Hände und Füfse fetzte, dann war er in den grofsen,
80 Meter breiten Raum gelangt, wo in buntem Durcheinander die
Särge ftanden, welche man hier, um fie vor Dieben zu befchützen
und fie zu reftauriren, unter einem Fürften der 22. Dynaftie neben
den Särgen der Priefterkönige aus der 21. Dynaftie aufgeftellt
hatte. Viele von ihnen fcheinen zuerft in dem Grabe Amenophis I.
verborgen und dann erft auf Befehl eines unbedeutenden Herr-
fchers aus der 22. Dynaftie in die Cachette von Dêr el-Bachri
übergeführt worden zu fein. — Das Alles ergab fich erft fpäter.
Als Brugfch Bê mit dem Lichte in der Hand, von Todtenfchrein
zu Todtenfchrein, von Mumie zu Mumie wandernd, fchaute, las,
unterfuchte, mufs es ihm heifs und kalt über den Rücken gelaufen

fein, denn da ftanden vor ihm die fterblichen Refte der gröfsten
Pharaonen, von denen die ägyptifche Gefchichte berichtet, da
konnte er den Leib des grofsen Vertreibers der Hykfos, Aâhmes' I.,
den kurz gebauten Körper des gewaltigen Eroberers Thutmes' III.
und die Leichen Seti's I. und Ramfes' II., deren Grofsthaten die
Griechen dem Sefoftris zufchrieben, mit den Händen betaften. —
Es war keine leichte Arbeit, diefe Schätze, welche nunmehr in
der Sammlung von Bûlâk einen grofsen, eigens für fie erbauten
Saal füllen, in die Ebene, über den Strom nach Lukfor zu fchaffen
und den Dampfer des Mufeums mit diefer koftbaren Fracht zu
beladen. Die Kunde von diefer merkwürdigen Entdeckung hatte
fich bald durch Oberägypten verbreitet, und von Lukfor bis Kuft
ftrömten, als das mit Dampf getriebene Leichenfchiff, welches
fo viele Pharaonenleiber gen Süden führte, den Strom hinabglitt,
die Fellachenweiber an das Ufer und ftimmten mit lautem Gefchrei
die Todtenklage an. Unfere Zeit hat die in tiefen Felfengrüften
forglich verborgenen Königsmumien aller Welt zur Schau geftellt,
die Körper göttlich verehrter, thatkräftiger Helden und Beherrfcher
einer mächtigen Nation find numerirte Mufeumsftücke geworden,
und Dampfmafchinen haben fie ihrem letzten Ziele entgegen ge-
führt. Welch eine Fügung, welch eine Mahnung an den Wechfel
aller irdifchen Dinge!

Der glückliche Auffpürer von Monumenten und Schakaljäger
'Abd er-Rafûl ift klugerweife von Mafpero mit der Ueber-
wachung der Denkmäler auf dem Gebiete der Todtenftadt von
Theben betraut worden.

Kehren wir zu dem Bau der Hâtfchepfu und den grofsen
Pharaonen der 18. Herrfcherreihe zurück!

Die Kulturleiftungen in diefer Epoche der ägyptifchen Ge-
fchichte verhielten fich zu denjenigen, die wir durch die Grüfte
des alten Reichs kennen lernten, wie das Wirken eines freien,
thatkräftigen Jünglings zu der Arbeit eines im väterlichen Haufe
zurückgehaltenen fleifsigen Knaben. Jahrtaufende lang gebundene
Kräfte löfen in diefer Zeit die Feffeln, politifche Greuzfteine wer-
den niedergeworfen, Meere und Ströme, deren Namen man fich
in früheren Tagen auszufprechen gefcheut hatte, werden jetzt
überfchritten, und auch die Gedanken der Menfchen fuchen bis
dahin unbefchrittene Bahnen. Der gröfste Obelisk und das eigen-

thümlichfte Bauwerk in Theben haben Ḥâtfchepfu's Namen auf
die Nachwelt gebracht; den Ruhm ihrer Werke des Friedens
follten bald die Thaten ihres jüngeren Stiefbruders Thutmes' III.
verdunkeln, den wir nicht anftehen für den gröfsten unter allen
Kriegsfürften Aegyptens zu erklären. Er ift der Alexander unter
den Pharaonen genannt worden, und mit Recht, denn in den
dreizehn Feldzügen, die er unternahm, gelang es ihm, die Völker
Vorderafiens, an denen feine Vorfahren fich für die Schmach der
Hykfoszeit gerächt hatten, zu unterwerfen, fie feiner Heimat
tributpflichtig zu machen und Aegypten zur gröfsten Weltmacht
in feiner Zeit zu erheben. Faft 54 Jahre fchmückte ihn, deffen
grofser Geift, wie feine Mumie lehrt, in
einem Körper von unfcheinbarer Kleinheit
wirkte und waltete, die Krone der Pharao-
nen, und was er mit feinen Wagenkämpfern,
feinen Schwerbewaffneten und Schützen in
diefer Zeit geleiftet, das lehren uns die
Denkmäler von Theben.

Kehren wir im Geifte zurück zu dem
Sanctuarium von Karnak, unterfuchen wir
die Infchriften, welche die fchwer befchä-
digten Kammern in feiner Nähe bedecken,
wenden wir uns den Südpylonen (5 und 6)
und dem Tempelgebäude im Often des
Allerheiligften (hinter 10) zu, fo werden
wir überall feinem Namen begegnen. Thut-
mes' III. Vorgänger hatten einen Raum nach
dem andern dem Nile zu an das Sanctuarium
gefügt, er aber erweiterte das Reichsheilig-
thum nach der entgegengefetzten Richtung
hin, und zwar durch einen prächtigen Saal
(bei 10), in dem 32 Pfeiler und zwei Reihen
von je zehn Säulen, die in feiner Mitte auf-
geftellt waren, die Decke trugen. An den
Kapitälen diefer Kolumnen zeigt fich das
Beftreben, neue Formen zur Anwendung zu
bringen, aber diefsmal waren die Baukünftler
des Thutmes weniger glücklich, denn die

UMGEKEHRTES
KELCHKAPITÄL.

von ihnen verfuchte Umkehrung des Glockenkapitäls ift unfchön und fand darum auch an keiner andern Stelle Nachahmung. Eine Menge von kleineren Sälen, Zimmern und Kammern, in denen fich manches wichtige infchriftliche Dokument gefunden hat, fchlofs fich an diefe grofsartige Halle, welche auch noch fpäter das Glanzdenkmal genannt ward. Mit anderen leider fehr ftark befchädigten Bauten wurde der heilige See des Tempels umgeben, in dem heute noch Waffer fteht, und auf dem in alter Zeit die Statue des Amon in einer köftlichen Barke an gewiffen Fefttagen umhergeführt wurde. An der Weftfeite diefes geweihten Beckens vorbei führte die grofse, von Süden her kommende Prozeffionsftrafse, welche fpäter von einer doppelten Sphinxreihe eingehägt und von vier mächtigen Pylonen unterbrochen werden follte. Zwei von diefen gewaltigen Pforten, deren eine fchon fein Vater begonnen hatte, find Thutmes' III. Werk. Noch ftehen Koloffe des erften Thutmes und Amenophis, des Vaters und Grofsvaters Thutmes' III., welche des Letzteren älterer Bruder Thutmes II. aus verfchiedenem Material in ftattlicher Gröfse herftellen liefs, vor ihren mehr und mehr zufammenfinkenden Wänden.

Höchft bedeutungsvoll für die Kenntnifs der Gefchichte diefer Zeit find die Infchriften geworden, welche Mariette auf dem vierten von diefen Pylonen und einer Thorwand im Weften des Sanctuariums entdeckte. Sie enthalten lange Liften der von Thutmes unterworfenen Stämme des Südens und der fyrifchen Lande. Allein von diefen lernen wir 119 verfchiedene und durch ihre dreifache Aufzählung leicht zu ergänzende Namen kennen, unter denen fich viele befinden, die uns durch die Bibel bekannt find; fo Megiddo, Damaskus, Joppe, Mamre u. a. All diefe Städte waren befeftigt und wurden von eigenen Fürften regiert, die fich unter einander, gewöhnlich im Anfchlufs an die mächtigften unter ihnen, zu Konföderationen verbündeten. — Den meiften befiegten Kleinkönigen liefs Thutmes, fo lange fie ihre Tribute regelmäfsig zahlten, den Thron, andere jedoch verloren Krone und Leben, und manche wurden gezwungen, ihre Söhne als Geifeln nach Aegypten zu fenden. Von Aradus und anderen Veften aus überwachten ägyptifche Heeresabtheilungen die Unterworfenen. Als vorzügliches Sicherungsmittel galt die Fortführung von Männern als Kriegsgefangene, deren Arme die der Landeskinder, welche

dem Heere dienten, bei mancher Bau- und Feldarbeit zu erfetzen hatten. Die Liften der Südvölker lehren, dafs Thutmes' III. Truppen fehr weit gen Süden vordrangen, und andere Infchriften, dafs in Afien auch Phönizien mit der Hauptftadt Tyrus, Babylon und Affyrien von ihm angegriffen, befiegt und zur Zahlung von Tributen gezwungen worden find. In welcher Form und Menge diefe zu entrichten waren, das erzählt die fogenannte ftatiftifche Tafel von Karnak, welche die Steinmetzen des Thutmes in die Wände der dem Sanctuarium des Reichsheiligthums benachbarten Räume meifselten. Durch Verfchleppung nach Europa und gewaltfame Zerftörung hat diefs wichtige Dokument fchwere Schädigungen erfahren, aber obgleich hier noch Manches zu thun bleibt,

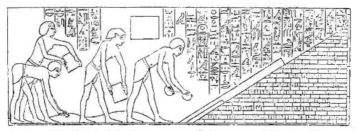

BEI DEN BAUTEN THUTMES' III. THÄTIGE KRIEGSGEFANGENE.

ift doch die Ergänzung wenigftens feiner Haupttheile der Forfchung gelungen. Auch dem Laien kann es nicht entgehen, wie wichtige Auffchlüffe die hier genannten Landeserzeugniffe über den Kulturzuftand der Völker, denen man fie abgenommen hatte, gewähren. Es ift hier nicht der Ort, eingehend mitzutheilen, wie grofse Mengen an Sklaven und Sklavinnen, Hausthieren, Feldfrüchten, edlen und unedlen Metallen und Steinen, Schmuckfachen und Geräthen von den einzelnen Völkern an die ägyptifchen Steuereinnehmer abgeliefert worden find; das aber darf nicht unerwähnt bleiben, dafs man fchon in fo früher Zeit in Phönizien fehr kunftreich gearbeitete Metallgefäfse, in Syrien reich ausgeftattete Wagen, Rüftungszeug und Waffen, Gegenftände für die Ausftattung des Zeltes und Haufes in feiner ausgelegter Arbeit und fogar Bildwerk herzuftellen verftand, das den Aegyptern als wünfchenswerther Befitz willkommen war. Auch in Mefo-

potamien befleifsigte man fich des Wagenbaues, der Waffenfabrikation, der Herftellung von fchönen Gefäfsen und, wenn wir das Wort Afchmara (Hafchmal und affyrifch Ifchmaru) richtig verftehen, der Emaillirungskunft. Man fieht, dafs die Kultur Weftafiens in jener Zeit der ägyptifchen nur wenig nachftand, aber im Nilthal bewahren glückliche natürliche Bedingungen alles Vorhandene, während es unter dem regnerifcheren Himmel einer nördlicheren Zone dem Untergange geweiht ift. Aegyptifchen In

fchriften — und folchen allein — danken wir die Kunde, dafs in Phönizien und Mefopotamien fchon im fiebenzehnten Jahrhundert v. Chr. manche Kunftfertigkeit blühte und man die Forderungen eines feineren Kulturlebens kannte. Es haben fich auch in der trockenen Luft des Nilthals taufend greifbare Ueberrefte

AEGYPTISCHER SPIEGEL. STÜCK EINES SCHUPPENPANZERS.

eines folchen erhalten: Finger- und Ohrringe in Mengen, Halsfchmuck und Armfpangen, Gefchmeidefchälchen, Spiegel (a) und Kämme, Waffen und Rüftungstheile (b), worunter Bruchftücke eines Schuppenpanzers. Selbft ein ganzer Wagen aus der Pharaonenzeit blieb unzerftört und wird gegenwärtig im ägyptifchen Mufeum von Florenz aufbewahrt. Theben ift heute noch eine unerfchöpfliche Fundftätte für folche Ueberrefte eines hochausgebildeten Kulturlebens, und wer fich dem Reichsheiligthum von Karnak nähert, dem werden fie in reicher Auswahl echt, aber freilich weit öfter

noch gefälfcht von Antiquitätenhändlern aus Lukfor zum Kauf
dargeboten.

Die reiche Beute, von der die ftatiftifche Tafel redet, kam
natürlich auch dem Amon von Theben, feinem Tempel, den
Thutmes in jeder Weife auszufchmücken beftrebt war, und feinen
Prieftern zu Gute. Ja die Infchriften lehren, dafs der König diefe
fehr freigebig mit Ackerland, Gärten, Korn, Vieh, Geflügel, Gold,
Silber und edlem Geftein, köftlichen Geräthen, unter denen eine
reich mit Juwelen befetzte Harfe befonders erwähnt wird, fowie
mit den Einkünften von drei fyrifchen Städten bedachte. Auch
drei Siegesfefte wurden neu eingefetzt, und man legte fie mit
älteren Feiertagen zufammen, an denen es in Theben fchon früher
wahrlich nicht gefehlt hatte.

Wie gegen die Götter, fo hatte Thutmes III. auch gegen
feine bewährten Feldhauptleute eine offene Hand, und von diefen
werden in der Ritterzeit Aegyptens auch einzelne Heldenthaten
hervorgehoben. Einer der tüchtigften unter feinen Kriegern war
der edle Amen-em-heb, deffen Grabfchrift dem Schreiber diefer
Zeilen zu entdecken vergönnt war. Auf all feinen Zügen be-
gleitete diefer Held feinen Gebieter, zeichnete er fich durch per-
fönliche Tapferkeit vor dem Feinde, fowie auf der Jagd aus und
wurde nach jeder hervorragenden That mit Ordenszeichen und
Gefchenken belohnt. Durch feine Lebensbefchreibung ward die
Gefchichte Thutmes III. in unerwarteter Weife vervollftändigt und
gewannen wir fichere Kunde über die Dauer feiner Regierung,
während deren der gewaltige Kriegsfürft auch Zeit fand zur
Vollendung von zahlreichen und grofsen Werken des Friedens.
Den älteften Theil des Tempels von Medīnet Habu auf der Weft-
feite Thebens hat er erbaut. In Dendera find wir feinem Namen
begegnet, in Memphis und Heliopolis, zu Erment, el-Kāb, Edfu,
Esne, Kom Ombu, fowie auf der Infel Elephantine und an vielen
anderen Orten waren feine Bauleute thätig, und felbft in Nubien,
befonders in dem zwifchen dem erften und zweiten Katarakt ge-
legenen Amada liefs er an dem fchon im alten Reiche gegründe-
ten Tempel Erneuerungen vornehmen und fie mit Darftellungen,
unter denen fich auch fein Bildnifs befindet, und Hieroglyphen
fchmücken, die heute noch in befonders frifchem Farbenglanz
prangen und wegen der Gröfse ihres Stils und der Schönheit

ihrer Ausführung hervorgehoben zu werden verdienen. Auch viele Obelisken find von ihm aufgeftellt worden, und unter ihnen die berühmteften aus der Zahl derer, welche fpäter nach Europa verpflanzt wurden: die fogenannten Nadeln der Kleopatra, der lateranifche Obelisk zu Rom und die berühmte Spitzfäule von Konftantinopel. — Es kann nicht Wunder nehmen, dafs einem Könige wie diefem noch lange nach feinem Tode göttliche Verehrung zu Theil ward und dafs viele Aegypter feinen Vornamen Râ-men-cheper wählten, um ihn als glückbringende Devife in ihre fkarabäcnförmigen Amulette und Siegel fchneiden zu laffen.

Sein Sohn Amenophis II. beftieg, wie die Grabfchrift des Amen-em-heb lehrt, einen Tag nach dem Tode Thutmes III. den Thron. Für ihn galt es zu erhalten, was fein Vater gewonnen.

Ein Erhebungsverfuch der unterworfenen fyrifchen Städte zog auch ihn nach Afien, und eine Infchrift in dem oben erwähnten nubifchen Amada lehrt, wie furchtbar die Strafe war, welche er über die Empörer verhängte. Von feinem Nachfolger Thutmes IV. erzählt die zwifchen den Beinen des grofsen Sphinx gefundene Steintafel, dafs er diefs Denkmal ven den Sandmaffen, die es umhüllt hatten, habe befreien laffen.

Während er eines Tages auf der Jagd raftete, foll ihm der Gott Râ-Harmachis im Traum erfchienen fein, um ihm folches zu gebieten. Von bedeutenden Leiftungen diefes Fürften erfahren wir wenig, und fie treten völlig in den Schatten neben denen feines Nachfolgers Amenophis' III., dem Thutmes III. zwar das Betreten von neuen Bahnen vorweg genommen, der aber als Krieger und Jäger perfönlichen Muth gezeigt und fich als Bauherr feine Vorgänger zu überbieten beftrebt hat. Dafs er ein Erhalter, wenn auch kein Mehrer des Reichs gewefen, lehren die Angaben der fernen Gebiete, welche auch zu feiner Zeit Aegypten tributpflichtig waren. Vier Eigenfchaften find es befonders, welche diefen Fürften zu der ritterlichften Erfcheinung in jener Heldenzeit machen, welche er auf den Gipfel führte und abfchlofs: ein ftarker Arm, ein muthiger Sinn, ein der Geliebten treu ergebenes Herz und Freude an grofsen, das Erdenleben überdauernden Werken. Diefe Worte klingen kaum anders, als ob fie fich auf einen Helden aus unferem chriftlichen Mittelalter bezögen, und doch ftützt fich ein iedes von ihnen auf mehr als ein Denkmal.

Amenophis' III. Ahnherr Thutmes I. liefs fich, vielleicht nach einem Vorbilde, das er in Afien gefehen, abbilden, wie er einen lebenden Löwen, den er bezwungen, am Schwanz in die Höhe hält; das in einen Siegelftein gefchnittene Bild Thutmes II. als Löwenbefieger zeigten wir unferen Lefern, Thutmes IV. rühmt fich, ein Jäger gewefen zu fein, Amenophis III. aber überbietet feinen Vater, indem er auf grofsen Skarabäen, von denen viele erhalten blieben, verzeichnen liefs, dafs er in den erften 10 Jahren feiner Regierung mehr als hundert Löwen erlegt habe. Aehnliche Denkmäler theilen mit, dafs er die Tii zum Weibe gewonnen. Hellfarbig und blauäugig ftellen die Denkmäler diefe wahrfcheinlich aus Afien ftammende Fürftin, die fchönfte von allen auf den Monumenten abgebildeten Frauen, dar, und wie fehr diefs Weib aus unägyptifchem Haufe von ihrem Gatten geliebt worden ift, das beweifen die Monumente Amenophis' III., auf denen er fie weit häufiger als diefs fonft üblich war, neben feiner eigenen Perfon nennt und auszeichnet. Vielleicht ift Tii diefelbe Tochter des mefopotamifchen Königs Satama, welche diefer afiatifche Fürft dem Pharao Amenophis III. mit 317 Frauen aus ihrem Harem als Gemahlin zugefchickt hatte.

Um die Werke des feiner Dame ergebenen Helden kennen zu lernen, werden wir wiederum das Reichsheiligthum zu betreten haben. Die oben erwähnte Reihe der ftattlichen Südpylonen von Karnak lehrt, dafs der Königspalaft im Mittag des Amonstempels gelegen war; denn fie bezeichnet die Strafse, der der König zu folgen hatte, wenn er das Gotteshaus zu befuchen wünfchte. Die Wohnftadt Theben dehnte fich auch fehr weit nach Norden aus. Amenophis liefs es fich angelegen fein, den erwähnten Prozeffionsweg zu fchmücken, indem er aus der Trias von Karnak die Mut wählte, um ihr einen befonderen Tempel zu errichten, den ein hufeifenförmiger See gleichfam umarmte. Neben der genannten Göttin fcheint die mit dem Kopf einer Löwin oder Katze gebildete Sechet (Bd. I, S. 82 ff.) in diefem bis auf wenige Anbauten aus fpäterer Zeit der Vernichtung anheimgefallenen Bauwerk befondere Verehrung genoffen zu haben. Mariette, der feine Fundamente ausgraben liefs, hat nachgewiefen, dafs in feinen beiden Vorhöfen und entlang feiner öftlichen und weftlichen Aufsenmauer nicht weniger als 572 Statuen der katzen- oder löwinnenköpfigen Braut

des Ptah geftanden haben. Sie waren alle aus fchwarzem Granit, und heute noch ftehen zwifchen Geröll und Trümmern unweit des Bettes des alten heiligen Sees mehrere von diefen barocken Mifchgeftalten, die namentlich in ftillen Mondnächten einen unvergefslichen Anblick gewähren. Dann gleichen fie auf ihren Thronfeffeln einer Schaar von Hexen oder verwünfchten Königinnen und bilden für diefe verfinkende und verftummte Zauberwelt eine Staffage von märchenhafter und unbefchreiblicher Wirkung. Die Schaaren von lebenden Katzen, denen man hier und da in Städten am Nil begegnet, vergifst man leicht, niemals aber diefe fteinernen Frauen mit Katzengefichtern.

Amenophis begnügte fich nicht mit diefem Bau und einem anderen, den er im äufserften Norden des Reichsheiligthums anlegen liefs, fondern unternahm die Gründung eines neuen grofsen Tempels hart am Ufer des Nil. Auch diefes Bauwerk wurde bei dem Sanctuarium begonnen, das eine volle Wegftunde füdlicher gelegen ift, als das von Karnak. Die «àpu» oder Götterfitze hiefs in alter Zeit der grofse Amontempel, und aus diefem mit dem weiblichen Artikel verfehenen Namen (t-àpe) wurde das griechifche Θῆβαι oder Thebe.

Das neue von Amenophis III. gegründete Heiligthum wurde die Apu des Südens genannt. Viele von unferen Lefern werden es als «Tempel von Lukfor» kennen; Lukfor aber ward aus einem arabifchen Worte verderbt, das «die Schlöffer» bedeutet (el-kufūr) und zur Bezeichnung des Fleckens diente, der mitten in die Höfe, Säle und Kammern des alten Götterhaufes hineingebaut worden ift und fich dann weiter nach Norden und Often hin zog. Vom Nil aus läfst fich diefer Tempel von Lukfor am beften überfehen, während es fchwer fällt, fich bei einer Wanderung durch feine mit Wohnhäufern, Hütten und felbft einer Kirche angefüllten Innenräume ein Bild feiner urfprünglichen Anordnung zu verfchaffen. Das alte Sanctuarium war zerftört worden und wurde im Namen Alexander II., des Sohnes des grofsen Macedoniers, wiederhergeftellt. Auf dem Dach der Gemächer und Säle, die es umgeben, find Wohnhäufer erwachfen, von denen eines, das jetzt den Namen Franzofenburg (Kasr fransāwi) führt, die Ingenieure, welche den Obelisken von Lukfor nach Paris zu befördern hatten, beherbergte. Den alten Profekos, welcher zwifchen dem Allerheiligften und dem

ftattlichen mit 32 (4mal 8) Säulen gefchmückten Hypoftyl gelegen
ift, hat fich in fpäter Zeit (vor dem fiebenten Jahrhundert n. Chr.)
eine chriftliche Gemeinde zur Kirche eingerichtet, indem fie in
einem Gemach im Hintergrunde des Hypoftyls zwifchen neu her-
geftellten, der korinthifchen Ordnung verwandten Säulen den Altar
aufftellte und feine Wände mit Stukk bewarf, theils um das fie
bedeckende heidnifche Bildwerk zu verbergen, theils um chriftliche
Gemälde auf ihnen anzubringen. Von diefen blieben einige Köpfe
erhalten, welche fo gut gemalt und ausdrucksvoll find, dafs fie,
zumal fich auch einige Bruchftücke von griechifchen Infchriften
in ihrer Nähe befinden, für das Werk von tüchtigen Künftlern
aus der Zeit der byzantinifchen Kaifer angefehen werden müffen.
Die Figuren zur Rechten des Altares tragen fchwarze Sammet-
fchuhe, mehr links war ein Gemälde mit Roffen und Reitern zu
fehen. Wo der Stukk abgefprungen ift, bietet fich ein feltfamer
Anblick, da fich hier die chriftlichen mit ägyptifchen Göttergeftalten
vermifchen. Noch wunderlicher ift es den chriftlichen Bildern im
nubifchen Wādi Sebua ergangen, denn hier fieht man an einer
Lücke im Bewurf Ramfes II. einem Evangeliften auf dem Stukk
Opferfpenden darbieten. An den zweiunddreifsigfäuligen Saal fchlofs
fich ein grofser, gleichfalls von Amenophis III. erbauter Vorhof,
der im Often und Weften von einer doppelten, im Norden von
einer einfachen Säulenreihe und einem Pylon begrenzt wird. Die
Papyrusftengel, welche hier die Schäfte der Knofpenfäulen bilden,
find ausfkulptirt, aber nirgends läfst fich diefer grofs angelegte
Periftyl ganz überfehen. Der aus ihm nach Norden führende Gang
mit fieben ftattlichen Glockenfäulenpaaren, der nördlichfte grofse
Hof und der ihn abfchliefsende gewaltige Pylon ftammen aus
fpäterer Zeit, und wir werden namentlich des letzteren noch ein-
mal zu gedenken haben.
 Der jüngere Theil des Tempels fchliefst fich im ftumpfen
Winkel an den älteren, vielleicht um eine geradlinige Verbindung des
Hauptthores mit dem von Karnak durch Sphinxreihen zu ermög-
lichen, vielleicht auch, weil früher errichtete Bauten in feiner Nähe
zu berückfichtigen waren. — Wer die Gröfse und Schönheit diefes
Tempels, der im Alterthum einen überwältigenden Anblick für die
Prozeffionen geboten haben mufs, welche fich ihm vom Strome
aus näherten, auf fich wirken laffen will, der fahre des Abends

zur Zeit des Sonnenunterganges in den Nil und fchaue aus feinem
Boote gen Often; dann werden die Säulen und Mauern und
Thore des Heiligthums von Lukfor von unbefchreiblich zarten
Farben umhüllt, der feuchte Hauch des Abends und der Schleier
der Dämmerung umweben die edlen Formen des riefigen Bauwerks,
und in nichts verfinkt das Genifte, Gerümpel und Flickwerk, mit
dem die Noth des Lebens eines armfeligen Gefchlechts es ent-
weihte. Dr. Mafpero fteht im Begriff, all diefe Einbauten fortzu-
fchaffen und den Tempel völlig freizulegen.

Die Hälfte feiner Aufgabe ward fchon glücklich gelöst; aber
es ift doch keineswegs reizlos, die Kukukseier in der verlaffenen
Wohnung des Adlers in's Auge zu faffen; denn Alles, was einer
ägyptifchen Kleinftadt eigen ift, finden wir hier zwifchen Säulen
und Pilaftern, hohen Thoren und reich ausfkulptirten Wänden
wieder. In dem Haus des alten, fchlauen Muftafa Aga, durch deffen
Hand viele von 'Abd er-Rasûl aus der Cachette von Dêr el-Bachri ge-
raubte Stücke den Weg zu europäifchen Reifenden gefunden, mitten
im Tempel, wohnten wir mancher Feftlichkeit bei, wir fahen zu
Lukfor heidnifche Götter von Mauern, Pfeilern und Säulen dem
Korânvorlefer, um den fich Abends die Leute fammelten, in's
Buch fchauen, überrafchten Knaben, die im Angeficht eines Bildes
der Wahrheit mit deutfchen Tafchenmeffern Skarabäen fälfchten,
fanden Ziegen und Schafe, Hunde und Geflügel an den heiligften
Stätten, und fpielende Kinder, an denen Lukfor befonders reich
ift, in den felbft den Geweihten verfchloffenen Gemächern. Lehm
und Staub befudelte überall die «reine» Wohnung der Gottheit,
deren Bildnifs unwillig auf den Brütofen fchaute, den ein Kopte
unter ihm nach uralten, fchon von Ariftoteles erwähnten Muftern
hergeftellt hatte. Die Hühner verlaffen in dem heifsen Aegypten
gern die Eier, und fo zieht man es vor, die Küchlein durch künft-
liche Wärme zum Auskriechen zu bringen. Was die Kinder angeht,
fo forgt man für fie, fobald fie die Mutterbruft verlaffen haben,
nicht viel mehr als für die Küchlein; fie wachfen heran ohne Er-
ziehung und Hemden, wie fie eben mögen und können.

Wenden wir uns nun mit einem Schritt vom Kleinften zum
Gröfsten, von dem Gerümpel des Lukfor von geftern zu dem Bau-
werk, welches Amenophis III. in der Nekropole am jenfeitigen
Nilufer als Memnonium für fich und feine Mutter und Gattin

herftellen liefs. Die weiten Hallen diefes Tempels find gänzlich
zerftört, aber das, was von ihnen übrig blieb, zeigt fo ungeheure
Mafse, dafs wir wohl berechtigt find zu glauben, diefs Memnonium
habe alle anderen an Größe weit überboten. Da, wo es geftanden,
fchauen mancherlei Refte von Werkftücken und Bildfäulen aus den
Aeckern hervor, und etwa da, wo fich einft das Sanctuarium
befunden haben mag, liegt ein ungeheurer Stein mit fchön ge-
fchnittenen grofsen Hieroglyphen am Boden, welche lehren, wie
reich und prächtig die innere Ausftattung diefes Memnoniums
gewefen, vor deffen längft verfallenem Hauptthor die beiden un-
geheuren Koloffe aufgeftellt worden waren, welche zu den Wun-
dern der Welt gerechnet worden find, die heute noch ihren alten
Platz behaupten, und von denen die nördlichere all unferen Lefern
unter dem Namen der klingenden Memnonsfäule bekannt ift.
Welchen Anblick mag das Bauwerk dargeboten haben, vor deffen
Pforte diefe Riefen als regungslofe Wächter auf würfelförmigen
Thronen, an deren Seiten die Bilder der Mutter und der Gattin
Amenophis' III. zu fehen find, gefeffen haben. Ein jeder von ihnen
ift 15 m 59 cm hoch, und war noch weit höher, bevor ihm die
mächtige Krone der Pharaonen vom Haupte fiel. Die Schulter-
breite eines folchen Koloffes beträgt 6 m 17 cm, die Länge eines
Fufses 3 m 20 cm, und man hat berechnet, dafs fich fein Ge-
wicht auf 1,305,992 Kilogramm belaufe. Die nördlichere Statue
ift die berühmtere von beiden, die «klingende Memnonsfäule»,
deren Befuch den Römern und Griechen, welche in der Kaiferzeit
Aegypten bereisten, ebenfo unerläfslich erfchien, wie der des grofsen
Sphinx und der Pyramiden. Im Jahre 27 v. Chr. fiel bei einem
Erdbeben der obere Theil diefes Koloffes zu Boden, und von nun
an bis Septimius Severus foll er am Morgen kurz nach Sonnen-
aufgang einen Klang von fich gegeben haben, über deffen Natur
wir im Unklaren find, denn nüchterne Reifende wie Strabo, der
auch an die Möglichkeit eines Betruges denkt, nennen ihn ein
«Geräufch», Andere einen Ton und die empfänglichften Seelen
fogar einen Gefang. An den ägyptifchen Namen «mennu» an-
knüpfend, erklärten die Griechen den tönenden Stein für eine
Bildfäule des homerifchen Helden Memnon, des Sohnes des Tithon
und der Eos (Morgenröthe), des Bundesgenoffen der Trojaner,
der, nachdem er des Neftor Sohn Antilochus getödtet hatte, dem

rächenden Arm des Achilleus erlag. Sobald nun die rosenfingerige
Morgenröthe sich in Theben zeigt, erzählten die Hellenen, benetze
sie die Bildsäule ihres Sohnes mit ihren Thränen, dem Thau der
Frühe, und Memnon begrüfse dann dankbar die Mutter mit leifem
Gefang.

Der Thron, die Beine und der Sockel des Koloffes, den zur
Zeit der Ueberfchwemmung die Flut des Nil benetzt, find voll
von griechifchen Infchriften in gebundener und ungebundener Rede,
welche die Namen der Befucher der Bildfäule nennen und aufser-
dem in vielen Fällen mittheilen, an wen man ihr gegenüber ge-
dacht und ob und wie man ihr Tönen vernommen habe. Die
ältefte ftammt aus dem elften Jahre des Nero, die längfte ver-
fafste die Hofpoetin Balbilla, ein vornehmer Blauftrumpf, welcher
den Kaifer Hadrian und feine Gattin Sabina nach Theben be-
gleitet hatte, und die hübfchefte dichtete der kaiferliche Prokurator
Asklepiodorus. Diefe verdeutfchen wir alfo:

«Meergeborne Thetis wiffe, Memnon brauchte nicht zu fterben.
Wenn die mütterlichen Strahlen ihn mit heifsem Glanze färben,
So ertönt fein lautes Rufen, wo fich Libyens Berge heben,
Die der Nilftrom, Ufer netzend, trennt vom hundertthor'gen Theben.
Doch dein Sohn, der unerfättlich Kampf erfehnt, zur Feldfchlacht fteigend,
Ruht in Troja und Theffalien ewig ftumm und ewig fchweigend.»

Unter Septimius Severus ward der zu Boden gefallene Theil
des Koloffes erneuert, indem man ihn aus Quadern zufammen-
fügte, und ihn dadurch zwang, fein Tönen einzuftellen; denn es
fcheint, als fei das Klangphänomen nicht durch trügerifche Priefter
und Führer bewirkt worden, fondern in natürlicher Weife dadurch
entftanden, dafs die grofe, vom Thau befeuchtete geneigte Fläche
des Bruchs unferer Bildfäule beim Aufgange der fchon in der Frühe
mächtigen Sonne diefer Breiten von heifsen Strahlen fcharf ge-
troffen worden fei, und dafs dann Kiefelftücke von dem quarzigen
Sandkonglomerat, welcher fich während der Kühlung der Nacht
zufammengezogen hatte, klingend ausgefprungen feien. Wenn
diefe Anfchauung zutreffend ift, mufste natürlich, fobald der neue
Obertheil auf der Bruchfläche ftand, das Klingen aufhören. Es
fcheint keiner Frage zu unterliegen, dafs das Material, aus dem
unfere Koloffe beftehen, dem fogenannten rothen Berge bei Kairo
(Bd. II, S. 121) entnommen find, und durch Infchriften erfahren

wir, dafs der höchſte Beamte Amenophis' III., Amenophis (Amenhotep) Sohn des Ḥapu, welcher der tüchtigſte Baumeiſter und
zugleich der gröfste Staatsmann und Kriegsoberſt ſeiner Zeit gewefen zu ſein ſcheint, fie auf acht Schiffen nach Theben ſchaffen
und dort (wahrſcheinlich beim höchſten Waſſerſtande) vor dem
Memnonium ſeines Königs aufſtellen liefs. — Diefer ſelbe Würdenträger gründete auch den ſpäter von den Ptolemäern neu aufgebauten kleinen Tempel hinter Medīnet Habu, welcher heute den
Namen Dēr el-Medīnet trägt. Sein Gebieter Amenophis III. hatte
ſeine Thätigkeit vielfältig in Anſpruch zu nehmen, denn an zahlreichen Orten und ſelbſt im fernen Süden am Berge Barkal liefs
er den Göttern ſeines Landes Tempel errichten.

Wie läfst es fich erklären, dafs diefes frommen Königs Sohn
und Nachfolger fich fo feindſelig gegen die Götter von Theben
und befonders gegen den von ſeinem Vater hoch verehrten Amon
erwies, dafs er ſeinen Namen Amenophis (Amons-Frieden) ablegte, das Wort «Amon» aus vielen Inſchriften in allen Theilen
des Landes mit dem Meifsel entfernen liefs, in ſeinen Titel den
eines Oberprieſters des Rā Harmachis aufnahm und fich Chu-enáten (Glanz der Sonnenſcheibe) nannte, dafs er Theben den Rücken
kehrte und fich füdlich von Beni-Hafan bei dem heutigen Tell el-
Amarna (Bd. II, S. 156) eine neue Refidenz und in ihr einen
köftlichen Tempel für das Tagesgeſtirn (áten), welches er ausfchliefslich verehrte, erbauen liefs? War es der Einflufs ſeiner
Mutter Tii, welche, wie wir wiſſen, aus der Fremde ſtammte, die
ihn zu diefem Abfalle führte, war es ſeine Abneigung gegen die
befonders in Theben mehr und mehr fortſchreitende Vergeiſtigung
des Gottesbegriffs, die ihn veranlafste, fich dem einfachen Sonnendienſte der Vorzeit, welcher fich am reinſten in Heliopolis erhalten
hatte, von Neuem zuzuwenden? Unter den zahlreichen, in den
Grüften von Tell el-Amarna erhaltenen Bildern ſehen wir ihn häufig
in Anbetung vor der mit Armen verſehenen Scheibe des Tagesgeſtirns ſtehen, und ſowohl ſein ungefund gebildeter Körper wie
ſeine Züge laſſen in ihm leicht den Fanatiker erkennen. Sklaviſcher
und tiefer wie vor ſeinen Vorfahren, hatten fich vor ihm ſeine
Beamten und Diener zu beugen, aber er überſchüttete fie dafür
mit Geſchenken und Ehrenzeichen. Mit kluger Wahl zog er die
beſten Künſtler, unter denen wir einen «Bek» und einen «Puta»

nennen hören, in feine Refidenz, und erfreulich ift die liebreiche
Art, in der wir den übrigens nicht unkriegerifchen Reformator
mit feinen fieben Töchtern, die bei Ausfahrten ihr Zweigefpann
felbft zu lenken wiffen, verkehren fehen. — Ohne einen männ-
lichen Erben zu hinterlaffen, ftarb er, bevor fein Reformationswerk
vollendet war, nach einer mindeftens zwölfjährigen Regierung, und
die Priefter des Amon vergalten das, was er gegen ihren Gott
gefündigt, indem fie feinen Namen vernichteten, wo fie ihn fanden.
Aus dem Grabe eines vornehmen Privatmannes, das wir 1872
eröffnen liefsen, und an deffen Infchriften und Darftellungen Villiers
Stuart einige Vermuthungen knüpfte, deren Unhaltbarkeit Bouriant
erwies, geht hervor, dafs er auch in Theben, vielleicht in jüngeren
Jahren, der Sonnenfcheibe (àten) einen Tempel errichtet hat,
welcher freilich von den Gegnern des Reformators der Erde gleich
gemacht worden zu fein fcheint.

Die von Amenophis IV. eingeführten Neuerungen fcheinen eine
verhängnifsvolle Lockerung der Gewalten hervorgerufen zu haben,
und fo fehen wir denn, nachdem ein Tochtermann des Reformators
fich kurz auf dem Throne behauptet hatte, einen Pharao fchnell
auf den andern folgen. Es unterliegt keinem Zweifel, dafs mehrere
diefer Eintagskönige gewaltfam geftürzt worden find; auch den
Schwiegerfohn des Chu-en-àten traf diefes Loos, und zwar durch
Ai, den Bruder der Amme feines Schwiegervaters, welcher als
Stallmeifter diefes Pferdefreundes grofse Geltung am Hofe erlangt
hatte. Ai war bei Lebzeiten des Reformators der neuen Religion
eifrig ergeben gewefen; aber nach feiner Thronbefteigung wandte
er fich, gewifs aus politifchen Rückfichten, wiederum dem Amons-
kulte zu, ohne durch diefen Renegatenftreich die Gemüther ver-
föhnen und die Priefter des Gottes von Theben gewinnen zu
können. Jedenfalls wurde nach feinem Tode fein Name ausge-
kratzt, und auch fein mit eigenthümlichen Bildern gefchmücktes
Grab in einer weftlichen Seitenfchlucht des Thales der Königs-
gräber hat manche Unbill erfahren. Aber fo ftark die Abneigung
gegen den Neuerer und die von ihm eingeführten Dienfte unter
der alten Hierarchie auch fein mufste, fo war doch die Achtung
vor der Legitimität fo grofs, dafs man noch mehrere Mitglieder
feiner Familie — auch den Gatten feiner dritten Tochter — den
Thron befteigen liefs; freilich nur um ihn bald wieder zu ftürzen,

und auch derjenige Fürſt, dem es endlich gelingen ſollte, das ſchwankende Staatsgebäude neu zu ſtützen und die alte Religion völlig wieder herzuſtellen, König Horus (Hor-em-ḥeb), ſcheint Chu-en-áten's Schwager, der Gatte der Schweſter ſeiner Gemahlin, gewcſen zu ſein. Die Prieſterſchaft hat ihn, der die letzten Spuren der Reformation völlig vernichtete, auch noch nach ſeinem Tode in Ehren gehalten. Sein Name iſt unangetaſtet geblieben und heute noch auf ſeinen Bauten zu leſen. In Karnak liefs er die Süd-pylonen vollenden und die öſtlichere Sphinxreihe errichten, welche von Lukſor aus, den Amenophisbau mit den Sechetbildſäulen be-rührend, zu ihnen hinführte. Ein von einer Inſchrift begleitetes Gemälde zu Gebel Silſile lehrt, dafs Hor-em-ḥeb (Horus) ſiegreich gegen die Völker des Südens zu Felde zog, während in den letzten unruhigen Jahren des achtzehnten Herrſcherhauſes, deren Verlauf noch nicht genügend erforſcht iſt, die tributpflichtigen Völker des weſtlichen Aſiens und die neue Macht des Chetavolkes oder der Chetiter (biblifch Hethiter), die durch Chu-en-áten hervorgerufene religiöſe Spaltung, die Thronſtreitigkeiten und inneren Unruhen in Aegypten, an denen es, wie wir geſehen haben, nach dem Tode des ohne männlichen Erben dahingegangenen Reformators nicht fehlte, benützten, um ſich zu neuen Bündniſſen zuſammen-zuſchaaren und ihre gebrochene Widerſtandskraft friſch herzuſtellen und zu ſtählen.

An die Spitze dieſer Staaten hatten ſich die ſchon unter Thutmes III. widerſtandskräftigen Cheta (Hethiter) geſtellt, welche von thatkräftigen Königen beherrſcht wurden, denen gewaltige Schaaren von Streitwagen und Fufsſoldaten in die Schlacht folgten. Unter ihrem Fürſten Saplel ſcheinen dieſe Cheta zuerſt aufgeſtanden zu ſein, und vielleicht hat der erſte Ramſes, welcher mit ſeiner eigenen Perſon eine neue, die neunzehnte Pharaonenreihe auf den Thron hob, ſich durch glückliche Führung des ägyptiſchen Heeres gegen die Aſiaten ein Recht auf die Krone erworben. Er iſt der Ahnherr eines grofsen kriegeriſchen Geſchlechtes, deſſen Herkunft vielleicht nicht rein ägyptiſch war. Die alte Vermuthung, dafs Ramſes I. aus Tanis im Delta ſtammte und dafs ſemitiſches Blut in ſeinen Adern gefloſſen ſei, hat Manches für ſich. Von ſeinen eigenen Thaten blieb wenig überliefert; um ſo mehr von denen ſeines Sohnes Seti I. und ſeines Enkels Ramſes II., deren Regierung,

welche immer im gleichen Geifte und jahrelang thatfächlich ge-
meinfam geführt wurde, die griechifchen Schriftfteller im Auge
haben, wenn fie von der Zeit des Sefoftris reden.

DIE KÖNIGIN TUAA.

Nichts weist darauf
hin, dafs Ramfes I. mit
dem alten Pharaonen-
gefchlecht verwandt
war, und fo mufste
fein Sohn Seti fich das
legitime Anrecht auf
den Thron erwerben,
indem er die Tuáa,
eine in gerader Linie
von den Thutmes und
Amenophis ftammende
Prinzeffin, heimführte.
Sobald diefe ihm einen
Sohn geboren hatte,
ernannte er ihn, wie
die grofse Infchrift in
der Vorhalle des Tem-
pels von Abydos lehrt,
zum Mitregenten. So
genügte er den Anfor-
derungen der Priefter;
aber er wufste auch
ihre Geifter und Herzen
für fich zu gewinnen,
erftens durch rühmliche
Kriegsthaten und dann
durch die unerhörte
Grofsartigkeit der Ge-
fchenke und Pracht-
bauten, mit denen er
den Amon von Theben
ehrte. Wahrlich, fchon die Fürften der achtzehnten Dynaftie
hatten das Reichsheiligthum mit Werken von unverächtlicher
Gröfse gefchmückt, aber neben dem grofsen Hypoftyl (IV),

welches Ramfes I. begann, das Seti I. zum gröfseren Theil und fein Sohn Ramfes II. völlig zu Ende führte, treten alle früheren und fpäteren Theile diefes Tempels, fo grofs fie auch find, weit zurück, und es gibt auf der ganzen Erde keine Halle, die den Vergleich mit diefer auch nur im entfernteften aushielte. Sie ift ein Feft-faal für Götter oder Giganten, nicht für kleine, fterbliche Menfchen! Nicht weniger als 134 Säulen von gewaltiger Höhe und Stärke trugen in ihm die Architrave und die ungeheuren Steinplatten, mit denen er bedeckt war. Sechs Säulenpaare mit fchönen Kelch-kapitälen begrenzten die aus dem Vorhof durch die älteren Bauten in das Sanctuarium führende Prozeffionsftrafse, während die anderen 122 Kolumnen mit Knofpenkapitälen gekrönt und niedriger waren als die zwölf Mittelfäulen. Die niedrigeren Säulenreihen, welche zur Rechten und Linken diefer mittleren Riefenfäulen ftehen, tragen fteinerne Gitterfenfter, welche bis zur Höhe des Abacus der zwölf gröfseren Kelchfäulen reichen, und fo verleihen ihnen diefe fteiner-nen Gitter die Höhe, deren fie bedürfen, um zufammen mit ihren gröfseren Genoffen die Deckplatten des mittelften Raumes der ungeheuren Halle zu tragen, welche durch fie auch einen Theil des Lichtes empfing, das fie bedurfte. In diefem Saale mufs es dem Beter zu Muthe gewefen fein, als ftünde er in einem Walde von Riefenpflanzen aus einer andern, gröfseren Welt. Das Sonnen-licht brach durch die Fenftergitter zu feiner Seite, und an dem von Knofpen und Blüten getragenen fteinernen Himmel zu feinen Häupten erblickte er auf blauem Grunde die goldenen Sterne des nächtlichen Firmaments.

Wohin man fonft fchaut, fieht man den König den Göttern opfern und Lebensgüter von ihnen empfangen. Viele Säulen find heute geftürzt, andere neigen fich zum Falle, aber vielleicht hat diefes Wunderwerk der Architektur felbft in den Zeiten feines Gebrauchs nicht mächtiger gewirkt als heute, wo es geftattet ift, es ganz und im Zufammenhang mit den halb zerftörten Räumen und Obelisken hinter ihm zu überfchauen.

Als hier noch für den grofsen Amon Loblieder gefungen und duftende Harze verbrannt wurden, war, wie zu Dendera, fo auch in Theben, der Eintritt in das Hypoftyl nur den Geweihten ge-ftattet, und wie dort, fo wählte man auch hier die Aufsenwände, um an ihnen Darftellungen gefchichtlichen Inhalts anzubringen.

An der nach Norden hin gelegenen (IV a—b) haben ſich ſechs
auf Seti's Siege im Oſten bezügliche Gemälde mit Inſchriften
erhalten, welche zeigen, wie der Pharao, auf ſeinem zweiſpännigen
Wagen die befeſtigte Grenze Aegyptens (Chetem-Etham) über-
ſchreitend, die räuberiſchen Stämme der Schaſu niederwarf, wie
er durch Paläſtina nach Syrien vordrang, feſte Städte einnahm,
neue Zwingburgen auf dem feindlichen Gebiete erbaute, die Hirten
des Landes mit ihren Heerden vor ſich hintrieb, Kadeſch, die
Hauptſtadt und Feſtung der Cheta, einnahm, am Libanon Cedern
für ſein holzarmes Land fällen liefs und mit Beute und Feindes-
köpfen beladen nach Aegypten heimkehrte. Seinen Empfang bei
dem erſten Sueskanal, deſſen Anlage er begonnen, haben wir den
Leſern (Bd. I, S. 100) gezeigt. Die ruhmredigen Siegesinſchriften
nennen eine Menge von Nationen, welche er unterworfen haben
ſoll, aber die Namen derſelben wurden zum Theil nur formelhaft
von den Bulletins Thutmes III. abgeſchrieben, und wir müſſen ſtarke
Abzüge machen. Als ſicher überwunden betrachten wir nur das
ſüdliche Kanaan und Syrien, Phönizien, die Schaſubeduinen und
Aethiopien. Mit dem Chetafürſten Mautanar hat er einen Vertrag
geſchloſſen, vielleicht iſt die Inſel Cypern in ſeine Hand gefallen,
den Libyern und ihren Verbündeten, welche als gefährliche neue
Feinde des Nilthales auftraten, war er kräftig entgegengetreten,
und ſeine Siege ſcheinen den Schatz doch ſo reichlich gefüllt zu
haben, dafs er ſeine Bauluſt nach Gefallen befriedigen konnte.

Wie zu Abydos, ſo errichtete er, und zwar gegenüber dem
von ihm herrlich erweiterten Reichsheiligthum, in der Todtenſtadt
von Theben ein ſchönes Memnonium, in dem man ſeiner eigenen
und der Manen ſeines Vaters Ramſes I. gedenken ſollte. Das
Seti-Haus nennen die Inſchriften, den Tempel von Kurna die
Pläne von Theben dieſen Bau, deſſen Kern gut erhalten blieb,
während die meiſten von den den Prozeſſionsweg bewachenden
Sphinxen ſammt den ſie abſchlieſenden Pylonen der Zeit zum
Opfer gefallen ſind. Wie zu Abydos, ſo eröffnet auch hier den
eigentlichen Tempel eine Vorhalle, aber dieſe ward nicht von
Pfeilern, ſondern von zehn ausſkulptirten Knoſpenſäulen (jetzt nur
noch acht) getragen. Auf ihrer Hinterwand ſieht man zwölf Götter-
paare, von denen acht gewiſs als Perſonifikationen der Nilarme
des Delta zu betrachten ſind und denen mehr links andere den

oberägyptifchen Nil darftellende Geftalten entfprechen. Von diefen Figuren heifst es, nun fie dem Könige nahten, feien ihre Arme beladen mit erlefenen Produkten und Vorräthen, und alle guten Dinge, welche die Erde erzeugt, feien von ihnen gefammelt worden, um an den grofsen Feiertagen des Vaters Amon die Feftfreude zu erhöhen. Diefe Worte beziehen fich auf das grofse Feft des Thales (ḥeb-en-ánt), bei dem die Statue des Amon am neunundzwanzigften Tage des zweiten Ueberfchwemmungsmonats aus dem Reichsheiligthum in prunkvollem Aufzug über den Nil in die Nekropole geführt ward, damit er dort feinen Ahnen im Jenfeits opfere. Die Priefterfchaft des Seti-Haufes empfing die Prozeffion mit der koftbaren Sambarke, dem heiligften unter den im Tempel von Kurna bewahrten Geräthen, ftellte die Bildfäule des Gottes in ihre Mitte und trug fie zuerft in das Memnonium Seti's, dann aber unter dem Vortritt von Sand ausftreuenden Tempeldienern in der Nekropole umher. Auf dem grofsen heiligen See im äufserften Süden der Todtenftadt, von dem fich noch Spuren erhalten haben, fand die Feier mit einem nächtlichen Schaufpiel auf dem Waffer ein Ende. — Das Befuchen der Gräber, die Darbringung von Opfern an die Verftorbenen und eine dankbare und frohe Erinnerung an die dahingegangenen Eltern fchrieb die ägyptifche Religion ihren Bekennern vor, und weil ja der Sonne jeden Tages Millionen andere Sonnen vorangegangen waren, um in der Gräberregion hinter den libyfchen Bergen gleich den verftorbenen Menfchen zur Ruhe zu gehen, fo liefs man auch den Gott feiner Ahnen gedenken und ihnen opfern. Die junge Sonne vergafs der untergegangenen nicht und gab durch ihre Fahrt in die Nekropole den Menfchen das Beifpiel, fich ihrer Vorfahren fromm zu erinnern. Drei Gruppen von Zimmern und Sälen füllten den Kern diefes Memnoniums, wo die älteren Bilder und Infchriften von denfelben Künftlern ausgeführt worden zu fein fcheinen, deren Meifterwerke wir zu Abydos kennen lernten, und die wir im Grabe Seti's wiederfinden werden. Die Ergänzungsarbeiten, welche hier Ramfes II. herftellen liefs (denn Seti ftarb vor der völligen Vollendung feines Memnoniums), ftehen auch hier an fauberer und ftilvoller Durchführung weit hinter den für feinen Vater vollzogenen zurück. — An das Seti-Haus müffen fich in alter Zeit grofse, wohl nur aus Ziegeln erbaute, jetzt gänzlich zerftörte Nebengebäude mit einer Schule

gefchloffen haben. Wenn Diodor's Bericht, dafs des Sefoftris (Ramfes II.) Vater feinen Sohn zufammen mit allen Knaben des Landes, die am gleichen Tage mit ihm geboren waren, habe unterrichten und an Geift und Körper zu ernfter Arbeit vorbereiten laffen, geglaubt werden darf, fo müffen wir das Seti-Haus für den Schauplatz diefer verftändigen Prinzenerziehung anfehen, und wenn der Auszug der Juden unter Mofe's Führung in die richtige Zeit gefetzt wird und der grofse Gefetzgeber thatfächlich mit den Kindern des Pharao erzogen worden ift, fo kann nur das Seti-Haus die Schule gewefen fein, die er befuchte. —

Wir wiffen, dafs Ramfes von Geburt an die Ehren eines Königs genofs; Infchriften lehren, dafs er fchon im zehnten Jahre «Feldhauptmann» genannt ward und dafs er fich bereits in früher Jugend als Krieger bewährte. Es ift hier nicht der Platz, ihn auf feinen Feldzügen in die Lande des Nordens und Südens zu begleiten und zu zeigen, wie er, dem Beifpiele feines Vaters folgend, als felbftändiger Regent die Goldbergwerke zwifchen dem Nil und Rothen Meere auszubeuten und die Wüftenwege mit neuen Brunnen zu verfehen beftrebt war, wie er zu Memphis, Heliopolis und Abydos, zu Tanis, feiner Hauptrefidenz neben Theben (Bd. I, S. 92), fowie im heifsen Nubien jenfeits des Katarakts und überall, wo fich feinen Befehlen gehorfame Städte erhoben, den Göttern Tempel und Kapellen erbaute, wie er im fernen Afien in Felfenwände fein Bild und feinen Namen einmeifeln und alle Bauten, die fein Vater begonnen, als treuer Sohn zu Ende führen liefs; eines feiner Werke aber verdient hier befonderer Erwähnung, denn es gehört zu den edelften Schöpfungen der ägyptifchen Architektur, feine Trümmer find hervorragende Zierden des weftlichen Theben und feine (des fogenannten Rameffeum) Gründung knüpft fich an die am höchften gefeierte Grofsthat feines Lebens. In einer heifsen Schlacht bei der Chetahauptftadt Kadefch war er von den Seinen abgefchnitten worden und hatte fich ftarken Armes gegen eine grofse Uebermacht vertheidigt, fich den Weg durch die ihn umringenden Feinde gebahnt und dann an der Spitze der Seinen die Cheta gefchlagen, fie in's Waffer gedrängt und vernichtet. Der Dichter Pentaur befang diefe That in einem Epos, das an Tempelwänden und auf Papyrusrollen erhaltenen blieb, und die Ilias der Aegypter genannt worden ift. «Ich befand mich allein und kein

Anderer war bei mir,» fo läfst der Poet den König klagen; aber Amon hatte in der Chetafchlacht neben dem bedrängten Pharao geftanden und für ihn gekämpft, und darum baute ihm der errettete Ramfes dankbaren Sinnes in der Nekropole einen herrlichen Tempel, wo man auch feiner eigenen Thaten gedenken follte. Auf dem Hauptarchitrav diefes Votivbaues ift das in Pentaur's Epos mehrfach wiederkehrende Schlagwort zu lefen: «Ich befand mich allein und kein Anderer war bei mir,» in die breiten Wandflächen der Pylonen meifselten feine Künftler reiche und lebendige Schlachtbilder, welche die Kämpfe vor Kadefch, das Lager der Aegypter, die Flucht der Cheta und ihrer Verbündeten, und an Gröfse alle Mitkämpfenden weit überragend, den König felbft darftellten. Wie trefflich ift das Gewühl der Schlacht, find die feurig anftürmenden Roffe, ift die Heldengeftalt des Ramfes, neben dem man einft feinen in den Kampf ftürzenden Löwen erblickte, ift das Entfetzen und die Eile der Gefchlagenen und Verfolgten zur Darftellung gebracht. — In dem erften Hofe (A) liefs der König eine Statue errichten, die jetzt in Trümmern am Boden liegt, urfprünglich aber felbft die Memnonsfäule

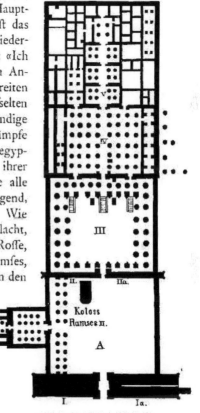

PLAN DES RAMESSEUMS.

an Gröfse überragt, und dazu nicht wie diefe aus Sandftein, fondern aus hartem Granit beftanden hat! Ihre Gefammthöhe betrug einft 17 m 50 cm, das eine wohlerhaltene Ohr ift über 1 m lang. Diodor nennt das Rameffeum das Grab des Ofymandyas und befchreibt es in einer im Ganzen zutreffenden Weife. — Der zweite Hof (III) ift

ausgezeichnet durch die ihn auf allen vier Seiten umgebenden Kolonnaden, deren Decken rechts und links von Knoſpenſäulen, an der Nord- und Südſeite auch von Pfeilern getragen werden, an denen mumienförmige Geſtalten des Oſiris, welche in den Hof ſchauen, lehnen. Es ſei hier bemerkt, daſs in der ägyptiſchen Architektur die karyatidenartigen Figuren niemals als Träger verwandt werden, ſondern ſich immer nur an die zum Tragen beſtimmten Bauglieder lehnen. Am oberen Theile des Pylon, welcher dieſen Hof nach Oſten zu abſchlieſst, ſehen wir ein zweites, auſserordentlich lebendiges Bild der Niederlage der Cheta und auf ſeinem höchſten Theile Darſtellungen der beim Krönungsfeſte gefeierten Ceremonien, die wir in beſſerer Erhaltung zu Medinet Habu wiederfinden werden. Einzig in ſeiner Art iſt das groſse Hypoſtyl (IV), die Halle der Erſcheinung, welches Diodor einen Konzertſaal (Odeum) nennt, und das wir nun, indem wir einige Stufen überſchreiten, betreten. Der Plan der groſsen Halle von Karnak liegt ihm im Allgemeinen zu Grunde, denn höhere Kolumnen mit Kelchkapitälen in der Mitte, niedrigere Knoſpenſäulen zu beiden Seiten und dieſelbe Weiſe des Ausgleichs der verſchiedenen Säulenhöhen, ſowie die nämliche Art, das nöthige Licht zu gewinnen, finden ſich hier wie dort; aber wenn Seti's gigantiſche Halle im Reichsheiligthum Herz und Sinn beſtürmt und die Seele des Beſchauers mit Staunen erfüllt, ſo muthet dieſer Saal mit ſeinen beſcheideneren Maſſen und dem auſserordentlich glücklichen Zuſammenſtimmen ſeiner Theile gerade den feineren Kenner der antiken Kunſt lebhaft an. Vielleicht kamen einſt unter ſeiner mit aſtronomiſchen Bildern verzierten Decke die dreiſsig Mitglieder des Tribunals von Theben mit ihrem Präſidenten zuſammen und ſprachen Recht. Von den Statuen der Richter, deren unbeſtechliche Perſonen man ohne Hände und deren auch für Bitten unzugängliches Oberhaupt man mit niedergeſchlagenen Augen gebildet haben ſoll, blieb keine erhalten. Daſs die Gerechtigkeit blind ſein ſolle, erkannten die Aegypter zuerſt, denn ſie hängten an den Hals des Oberrichters ein Bild ihrer Themis mit geſchloſſenen Augen. Einige Poſtamente für Bildſäulen ſtehen noch in dieſer Halle, und in dem Vorhofe, aus dem wir ſie betraten, haben ſich Statuenköpfe aus grauem Granit von herrlicher Arbeit und mit einem ſchwer beſchreiblichen Ausdruck an Augen und Mund erhalten.

Während fonft nur an den Aufsenwänden der Tempel Schlachten-
gemälde vorkommen, findet fich in diefem Saale eins von be-
merkenswerther Schönheit. Wie muthig braufen die Rolfe daher,
wie wild ift der Kampf vor der Feftung entbrannt, die man auf
Leitern erfteigt und von deren Zinnen man die überwältigten
Feinde in die Tiefe fchleudert. Viele Söhne des Königs nehmen
Theil an der Schlacht, und an der Hinterwand diefes Saales liefs
Ramfes fie alle mit ihren Namen, Titeln und Würden in langer
Reihe zur Darftellung bringen. Erft dem dreizehnten unter ihnen
fiel es zu, als reifer Mann nach des Vaters Regierung den Thron
zu befteigen. Unter den Töchtern des Ramfes, die wir gleich-
falls kennen lernen, war Bent-Anat, der es fogar gewährt ward,
ihren Namen mit dem Königsfchilde zu umgeben, die geehrtefte.
Manches erwähnenswerthe Bildwerk findet fich auch in den hin-
teren Zimmern und Kammern. Eines von ihnen ftellt den grofsen
Pharao dar, und neben ihm fieht man, wie fein Name von dem
Gott der Wilfenfchaft und der Göttin der Gefchichte und Biblio-
theken in die Früchte des Perfeabaums eingezeichnet wird. Der
kleinere Säulenfaal (V), in dem diefes Reliefbild fich findet, gehörte
vielleicht fchon zu der Bücherei des Tempels, von der Diodor
fagt, dafs fie mit der Auffchrift: «Heilanftalt der Seele» gefchmückt
gewefen fei.

Von den grofsen Ziegelbauten, welche fich an das eigent-
liche Ramelfeum fchloffen, den Hörfälen und Wohnungen für
die Priefter, Lehrer und Schüler, blieben ausgedehnte Trümmer-
refte erhalten. Auch die Gräber einiger Bibliothekare find ge-
funden worden, und zahlreiche Papyrusrollen verfchiedenen Inhalts
lehren, dafs die an diefen Votivtempel fich fchliefsende Gelehrten-
fchule als Mittelpunkt des gefammten geiftigen Lebens in jener
Zeit betrachtet werden mufs. Die berühmteften unter den hier
wirkenden Schriftftellern und Schreibern werden am Schlufs meh-
rerer von ihnen verfafsten oder gefchriebenen Werke bei Namen
genannt. In feinem Roman «Uarda» hat es der Schreiber diefer
Zeilen verfucht, das Bild einer Pflanzftätte der altägyptifchen
Wilfenfchaft genau nach den Denkmälern mit möglichfter Treue
zu zeichnen, und er wählte dazu das Seti-Haus, welches vor dem
Ramelfeum, das ja erft in Folge der Rettung des Königs während

der Schlacht bei Kadefch erbaut worden ift, beftand und zur
Blüte gelangte.

Auf dem öftlichen Nilufer von Theben vollendete Ramfes
nicht nur die von Seti begonnenen Bauten, fondern fchmückte
auch das grofse Thor, welches in das gewaltige Hypoftyl feines
Vaters führte (Karnak V), mit feinen Statuen, liefs den älteften
Theil des Reichsheiligthums mit einer Mauer umgeben und er-
weiterte es nach Norden hin mit ftattlichen Bauten. Den von
Amenophis III. gegründeten Tempel von Lukfor fchlofs er durch
einen grofsen Hof und ein mächtiges Pylonenpaar ab, vor dem
er Koloffe feiner eigenen Perfon und zwei Obelisken aufftellte, von
denen der eine, welcher gegenwärtig zu Paris die Place de la
concorde fchmückt, zu hoher Berühmtheit gelangt ift. Seiner
Siege gegen die Cheta gedachte Ramfes auch hier, denn die
Wände der grofsen Pylonen von Lukfor find mit Schlacht- und
Lagerbildern, die denen im Rameffeum gleichen, bedeckt, und
auch das Epos des Pentaur fand hier Platz an einer Stelle, welche
gegenwärtig von Dr. Mafpero freigelegt wird, früher aber unzu-
gänglich war.

Im Süden des grofsen Hypoftyls von Karnak ward eine fehr
grofse Mauerftele entdeckt, welche den Friedensvertrag enthält,
der den Kriegen Ramfes' II. gegen die Cheta ein Ende machte.
Diefes Dokument zwingt uns Achtung ab vor der Höhe der Kultur
des afiatifchen Reiches und der feinen ftaatsrechtlichen Bildung der
beiden durch diefs Schriftftück gebundenen Völker. — Der Cheta-
könig Chetafar befeftigte das mit Aegypten gefchloffene Bündnifs,
indem er Ramfes feine Tochter zum Weibe gab, und in den letzten
Jahrzehnten feiner fiebenundfechzigjährigen Regierung konnte fich
der wenn auch nicht gröfste, fo doch berühmtefte und bauluftigfte
unter allen Pharaonen mit kurzen Unterbrechungen feiner auf den
Schlachtfeldern errungenen Erfolge in friedlicher Thätigkeit freuen.

Unter den von ihm aufserhalb Theben errichteten Monumenten
verdient der Felfentempel von Abu Simbel, aufser dem Ramfes II.
übrigens noch fünf andere Gotteshäufer zwifchen den Katarakten
errichtete, befondere Erwähnung. Diefes Heiligthum fondergleichen
ward in den eifenhaltigen rothbraunen Sandftein eines nubifchen
Felfenberges gemeifselt. Diefelbe Wirkung, welche man zu Karnak
im Freibau erzielte, fuchte man hier durch Abarbeitung und Aus-

höhlung des Felſens zu erreichen, und mit vollſtändigem Erfolg,
denn Keiner, der die Faſſade des Tempels von Abu Simbel ge-

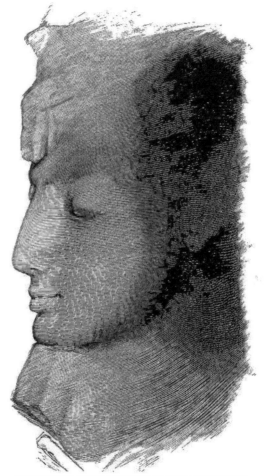

KOPF DER GATTIN RAMSES' II. AUS ABU SIMBEL.

ſehen hat, wird ſie je vergeſſen, Niemand, der ihr gegenüberſteht,
in ſeiner Vorſtellung ein anderes Gemälde finden, mit dem er ſie
zu vergleichen vermöchte, und ſelbſt der von allem Groſsen, das

er in Aegypten gefehen, überfättigte Reifende wird fich in den Felfenhallen diefes Heiligthums der Bewunderung mit neuer Frifche hingeben. Vor feiner dem Nil zugekehrten, feftungsartig geneigten Front mit dem Hauptthor ftehen Koloffe, deren Gröfse fogar die der Memnonsfäule übertrifft. Sie find aus dem Felfen gearbeitet und ftellen Ramfes II., neben ihm feine eigenthümlich fchöne Gattin und zwifchen feinen Füfsen in kleinem Mafsftabe feine Kinder dar. Wundervoll ift die Kunft und Sorgfalt, mit der diefe Riefengeftalten im Ganzen und Einzelnen behandelt find; grofsartige, mit Anmuth gepaarte Würde thront auf den Zügen des Königs und feiner Gemahlin, und wenn man fich endlich von ihrem Anblick losreifst und den Innenraum des Felfentempels betritt, fteigert fich nur die Bewunderung, denn drei Säle, in deren erftem grofse Ofirisftatuen an den Wänden thronen, fowie zehn Nebenräume öffnen fich uns, und die Lichter in der Hand der Führer befcheinen in den Stein gehauene, mit dünnem Stukk bezogene und bemalte Darftellungen und Hieroglyphenreihen ohne Zahl, die uns von denfelben Ereigniffen erzählen, welche auf den Wänden des Rameffeums gefeiert werden. Wir fehen auch hier den Löwen des Königs mit ihm in den Kampf gegen die Cheta ftürmen, und im Sanctuarium, im äufserften Hintergrunde des tiefen Höhlenraumes, wird der Pharao neben Harmachis (Hor-em-Chuti), dem Amon von Theben und Rā von Memphis göttlich verehrt. Diefer Felfentempel ift ein erhabenes und dabei auch durchaus eigenartiges Kunftwerk; überfchauen wir dagegen die anderen unter Ramfes II. vom zweiten Katarakt bis Tanis gefchaffenen Werke der bildenden Kunft, fo finden wir, dafs fie längft Dagewefenes nur nachahmen und Bildhauer und Baumeifter bei der Ausführung des Einzelnen fchon ziemlich weit hinter den Leiftungen der Künftler Seti's I. zurückgeblieben find. Mit dem Ende Ramfes' II. beginnt die Zeit des Rückganges der ägyptifchen Kunft. Auch auf dem Felde des religiöfen Lebens will nichts Neues mehr zur Reife gelangen.

Wie Ramfes felbft, fo fiedelte fein Sohn Mernephtah, unter dem fich die Gelehrten des Ramfes-Haufes, das als Vorgänger des alexandrinifchen Mufeums bezeichnet werden kann, mit befonderem Eifer thätig erwiefen, oftmals von Theben nach Tanis im Delta über und fchlug dort feine Refidenz auf. Wir haben

gefehen, wie dort mitten unter einer halb femitifchen Bevölkerung
befonders die Hebräer zu mancherlei Zwangsarbeiten, von denen
auch die Bibel zu berichten weifs, herangezogen wurden, und
haben in Mernephtaḥ denjenigen Pharao kennen gelernt, welchen
man doch wohl für den des Auszugs halten mufs. Eine Er-
klärung für die Strenge, mit der er den Semiten in den öftlichften
Gauen feines Reichs, welche dem Gebiet ihrer Stammverwandten
benachbart waren, entgegentrat, ift für Denjenigen unfchwer zu
finden, welcher weifs, dafs zu feiner Zeit die libyfchen Völker-
fchaften im Weften des Nilthals, die fchon Seti I. zu fchaffen
gemacht hatten, fich mit Infelbewohnern aus dem Mittelmeer
verbunden hatten, um Aegypten anzugreifen. Eine Infchrift im
Reichsheiligthum von Karnak lehrt, dafs er diefe Feinde in der
grofsen Schlacht bei Profopis (?) fiegreich niederzuwerfen wufste,
aber wir erfahren auch durch andere Dokumente aus den der
Zeit Mernephtaḥ's folgenden Jahren, dafs wenn er thatfächlich
der Pharao des Auszugs gewefen ift, diefs Ereignifs tiefer als
man wohl fonft annimmt in den Gang der ägyptifchen Ge-
fchichte eingefchnitten haben mufs; denn bald nach dem Tode Mer-
nephtaḥ's erfchütterten Unruhen und Erhebungen der Gaufürften
im Delta, das eine Zeit lang einem »Syrer Aarfu« gehorchte, und
der Ehrgeiz von Gegenkönigen, die zu Zeiten mit Glück nach
der Krone der rechtmäfsigen Herrfcher griffen, das Reich in
feinen Grundfeften, bis der kräftige Set-necht die Ruhe in Aegyp-
ten wieder herftellte. Des Letzteren Sohn, Ramfes III., eröffnet
eine neue Herrfcherreihe, die fo grofs und glücklich begann wie
fie ruhmlos und elend enden follte.

Unter den Memnonien auf dem weftlichen Ufer von Theben
zeichnet fich der fogenannte Tempel von Medīnet Habu durch
die Grofsartigkeit und Eigenthümlichkeit feiner Anlage und die
vortreffliche Erhaltung feiner wichtigften Theile aus, und Ramfes III.
war es, der diefes edle Bauwerk neben einem kleineren Tempel
Thutmes III. (I des Planes) im Süden der Nekropole errichten
liefs. Unter den Ptolemäern und römifchen Kaifern wurde er
glänzend erweitert, und nachdem die Lehre des Heilands die
ägyptifchen Götter verdrängt hatte, fiedelte fich eine chriftliche
Gemeinde in feinen Räumen an und erbaute in einem feiner
Höfe eine Kirche. Mariette liefs durch Zwangsarbeiter vieles

früher Verfchüttete in ihm freilegen, und heute noch holen die
Bewohner des Dorfes Medīnet Habu aus feinem Innern falpeter-
haltigen Schutt, um mit ihm ihre Felder
zu düngen. Die alle Wände bedeckenden
Darftellungen und Infchriften machen den
Forfcher, welcher auch mit dem Inhalt des
grofsen Papyrus Harris bekannt ift, völlig
mit den Thaten Ramfes III. vertraut, von
dem Herodot, der ihn den reichen Rham-
pfinit nennt, Manches zu erzählen weifs.
Den Tempel von Medīnet Habu eröffnet
ein eigenthümliches Bauwerk (II), das oft
für den Palaft des Pharao gehalten und von
den Franzofen der Pavillon genannt worden
ift; aber fo wenig wie in irgend
einem andern Götterhaufe oder
Memnonium hat der König in
diefem gewohnt. Das ganze
an Pylonen, Höfen und Sälen
reiche Gebäude, vor dem wir
ftehen, war der Erinnerung an
feinen Gründer und die Thaten
deffelben gewidmet und diente
zum Schauplatz von mancherlei
Feierlichkeiten, befonders aber
des grofsen Krönungs- oder
Treppenfeftes. Der fogenannte
Pavillon, vor dem fich zwei
Wärterhäuschen und eine Mauer
mit Zinnen befinden, beftand
aus zwei hohen Flügeln in der
Form von abgeftumpften Pyra-
miden und einem Mittelbau mit
einer Durchfahrt, der fich zwi-
fchen diefen erhob. Der Innen-
raum diefes eigenartigen Ge-

PLAN DES TEMPELS VON
MEDINET HABU.

bäudes ift in zwei durch Treppen verbundene Stockwerke mit
vielen Zimmern und Kammern getheilt, an deren Wänden be-

merkenswerthe Reliefbilder zu fehen find. Unter diefen befinden
fich Darftellungen aus dem Privatleben des Königs, die ihn zum
Beifpiel beim Brettfpiel mit jungen Frauen zeigen. Aber diefe
Gemälde deuten keineswegs darauf hin, dafs Ramfes III. die
Gemächer, in denen fie fich befinden, bewohnt habe; fie find
vielmehr mit den uns bekannten Bildern aus dem Familienleben
in den Grabkapellen der Privatleute zu vergleichen, und wahr-
fcheinlich follte der fogenannte Pavillon den Angehörigen des
Pharao, welche fein Memnonium befuchten, zum Verfammlungs-
orte dienen; die Darftellungen an feinen Wänden hatten die
Hinterbliebenen an die Lieblingsbefchäftigungen der Verftorbenen
zu erinnern.

Wer fich in die Durchfahrt diefes Gebäudes ftellt und nach
dem Gebirge hin fchaut, vor dem eröffnet fich ein impofantes
perfpektivifches Bild. Durch die Pforten von hohen Pylonen
blickt man aus einem weiten Hof in den andern und dann über
gebrochene Säulen, Geröll und Trümmerhaufen auf den Fufs des
libyfchen Gebirges, das diefs gewaltige Bild nach den Bergen hin
abfchliefst. Wer dann die Durchfahrt im Pavillon überfchreitet,
dem ftellt fich der zweitgröfste von allen Pylonen in Aegypten (III)
entgegen. Läfst er fich auch von diefem nicht aufhalten, fo
gelangt er in einen weiten, abgefchloffenen Raum (IV), den zur
Linken ein Gang mit Kelchfäulen, zur Rechten ein ähnlicher
Gang begrenzt, deffen Dach von Pfeilern mit Ofirisgeftalten ge-
tragen wird. Ganz eingefchloffen von Kolonnaden ift der folgende
Hof (V), in dem fich die zum gröfsten Theil am Boden liegen-
den Säulen der erwähnten chriftlichen Kirche befinden, und hinter
diefem zeigen fich die gebrochenen Säulen eines Hypoftyls (VI),
neben dem fich wohlerhaltene Gemächer öffnen und hinter
welchem zerftörte Säle und Kammern liegen. Als grofse und
feine Leiftung der Architektur wird diefer Tempel auf keinen
Freund und Kenner der Baukunft tief zu wirken verfehlen, und
wenn irgendwo, fo wird er in dem zweiten, von Kolonnaden
mit Säulen und Ofirispfeilern umfchloffenen Hofe empfinden, wie
gefchickt die alten Meifter durch den Wechfel der Formen der
tragenden Glieder dem Auge mannigfaltige Anregung zu gewähren
verftanden. Das den ganzen weiten Raum krönende Hohlkehlen-
gefims fchliefst ihn, den nur der blaue Himmel überdacht, auch

nach oben hin prächtig ab und macht ihn zu einer befonders heim-
lichen Stätte. Auf viele Befucher werden freilich die Darftellungen
und Infchriften, welche fämmtliche Räume und Glieder diefes Tem-
pels bedecken, noch anziehender wirken als feine baulichen Schön-
heiten, wenn er ihre Bedeutung kennt und ihren Inhalt verfteht;
denn an dem Pavillon, den Pylonen und der nördlichen Aufsen-
wand diefes Memnoniums wird feinen Befuchern vor Augen ge-
führt und in Worten mitgetheilt, welche kriegerifchen Erfolge
Ramfes III. im fünften, achten und elften Jahre feiner Regierung
errang.

Heifse Kämpfe nicht nur zu Lande, wie zu Karnak, Lukfor
und im Rameffeum, fondern auch zu Waffer wurden hier als
Reliefbilder in den Stein gemeifselt und mit leuchtenden Farben
bedeckt. Von gar verfchiedener Herkunft find die Völker, deren
fich die Aegypter zu erwehren haben, von denen fie viele in
ihren eigenen Gebieten auffuchen und deren Tracht, Bewaffnung
und Gefichtsbildung die Künftler des Pharao in höchft charakterifti-
fcher Weife zur Darftellung zu bringen wiffen. Neue Feinde,
die wir zuerft unter Seti I. an die Pforten des Nilthals fchlagen
fehen, rufen die ägyptifchen Truppen in's Feld. Die alten Wider-
facher derfelben, Cheta und Schafu, befinden fich auch jetzt unter
den Gegnern des Pharao, aber fie treten hinter den mächtigen
Völkerbund zurück, der fich um den libyfchen Fürften gefchaart
hat. Die Nationen des Weftens reichen denen des Oftens, welche
eine Völkerwanderung in Vorderafien nach Abend und Mittag
gedrängt zu haben fcheint, die Hand, und die gen Süden gewandten
Schaaren verbinden fich, um die Obmacht Aegyptens zu ftürzen
und zu brechen. Aber Amon's Gnade ftählte Ramfes III. Arm; die
Libyer wurden gefchlagen und ihre abgehauenen Glieder dem Pharao
vorgezählt. Kaum drei Jahre fpäter wälzten fich zu Lande von
Kleinafien her über Syrien auf Aegypten zu und nahten fich auf
Schiffen von den Küften und Infeln des Mittelländifchen Meeres
mancherlei Völker den Mündungen des Nil; aber fie erfuhren
eine grofse Niederlage zu Waffer und zu Lande. Unter der
Führung des libyfchen Stammes der Maxyer (Mafchauafcha) wurde
Aegypten noch einmal angegriffen, Tyrrhener (Tuirfcha aus dem
Meere) und andere Infelvölker mufsten abgewehrt werden, und
aus den erhaltenen Namen der von Ramfes III. befiegten Stämme

geht hervor, dafs fein Heer bis Cilicien vordrang, feine Flotte Cypern und andere Infeln unterwarf. Unter den als Feinde Aegyptens genannten Nationen find einige, deren Namen und Heimat wir durch die Griechen kennen, während wir von anderen nicht ficher zu fagen vermögen, welchen Völkern des Alterthums fie entfprechen.*)

An dem fogenannten Pavillon find die Bilder der Fürften diefer Völker zu fehen; an der äufseren Nordwand unferes Tempels erblickt man die Seefchlacht, in der fie Tod oder Gefangenfchaft fanden und, vielleicht mit allegorifcher Nebenbedeutung, Ram-fes III. als Löwenbefieger.

Es fehlt in dem Tempel von Medinet Habu, welcher die Mühe des Forfchers mit reicher Ausbeute belohnt, auch nicht an friedlichen Darftellungen, und unter diefen verdient die Gemälde-reihe, welche die Krönungsfeier des Pharao beim Fefte der Treppe zur Anfchauung bringt, befondere Erwähnung. Sie bedeckt die Hinterwände der Kolonnaden desjenigen Hofes, in dem fich die Säulen einer fchon oben erwähnten chriftlichen Kirche befinden (V). Um zu verhindern, dafs die gläubige Gemeinde durch das heid-nifche Bildwerk geftört werde, ward es mit Nilfchlamm bedeckt, und diefer Hülle haben wir es zu danken, dafs auch die Farben der Bilder, von denen wir nun zu reden haben, gut erhalten blieben. Am Neumond des erften Monats der Erntejahreszeit (Pafchons) ward das hier dargeftellte Feft dem Gotte Chem, dem alles Werden bewirkenden Amon, gefeiert. Auf feiner Sänfte thronend wird der König aus feinem Palaft in's Freie getragen. Seine Leibwache, Wedelträger und Prinzen feines Haufes begleiten

*) H. Brugfch will in den meiften von ihnen kolchitifch-kaukafifche Stämme erkennen, aber, wie wir glauben, im Ganzen mit Unrecht. Auf diefe Streitfrage einzugehen ift hier nicht der Ort, aber es mufs erklärt werden, dafs wir immer noch die Tuirfcha aus dem Meere für Tyrrhener oder Tyr-fener, die Schardana für Sardinier halten. Die Pulafatha hat man für Philiftäer, Pelasger, fowie für den libyfchen Stamm der Profoditen erklärt. Vielleicht ift auch diefer als ein nach der Vernichtung ihrer Flotte in Afrika fitzen-gebliebener Zweig der alten Pulafatha zu halten, welche fich den Aegyptern gegenüber felbft als Pelagioi oder Leute aus dem Meere bezeichnet hatten. Es ift vorgefchlagen worden, in ihnen die Pelasger wieder zu erkennen. Wir glauben mit E. Meyer, und haben es zugleich mit ihm zu erweifen gefucht, dafs diefe Infelvölker den Wegen der Phönizier gefolgt find.

ihn, Mufiker fteigern mit Trompetengefchmetter und Trommel-
fchlag die Luft des Tages, kahlköpfige Priefter verbrennen Weih-
rauch, und der Feftredner leitet mit dem Hymnenbuche in der
Hand die feierlichen Gefänge. Die Fortfetzung der Gemälde zeigt
als Ziel der Prozeffion die Bildfäule des Gottes Chem. Einmal
fieht man fie unter dem Baldachin, dann aber auf einem mit
Teppichen verhüllten und mit grofsen Blumenfträufsen gefchmück-
ten Geftell ftehen, das von Prieftern und Wedelträgern getragen
wird, und dem andere Geiftliche mit Zierpflanzen und einem
Segel, dem Symbol des Lufthauches, der Frifche und Freude,
folgen. Der König bringt dem Gotte Rauch- und Trankopfer
dar, und über ihm fchwebt, wie faft überall, wo fich der Pharao
dem Volke zeigt oder wo er als in den Kampf ziehend dargeftellt
wird, der Siegesgeier. Nun erfcheint der weifse Stier des Chem
mit der Lieblingsgattin des Königs und dem Feftredner. Dem
heiligen Rinde geht ein langer Zug von Paftophoren voran, die
verfchiedene Embleme, Götterbilder, Opfergeräthe und die Bilder
der Ahnen des Königs tragen. Diefer feierliche Zug geht dem
Herrfcher entgegen, vor deffen Augen fich eine der Krönungs-
ceremonien vollzieht, bei welcher man vier Gänfe, die den Namen
der Horuskinder führen, fliegen läfst, damit fie dem Süden und
Norden, dem Often und Weften die Kunde bringen, dafs fich
Ramfes III. die Krone auf das Haupt gefetzt hat.

Weiter rechts wird die zweite Ceremonie dargeftellt, bei
welcher der König mit der Sichel eine Aehrengarbe, die ein
Priefter ihm reichte, zu zerfchneiden hatte. Die Königin wohnt
diefen Handlungen bei, welche nach einem Bilde im Rameffeum
fchon von früheren Pharaonen verrichtet werden mufsten, und
eine zweite Darftellung des weifsen Stieres nebft einem neuen
Aufzuge der Ahnenbilder des Königs befchliefsen diefen Theil des
Gemäldes. Weiterhin fieht man Ramfes mit all feinen Kindern
— 18 Söhnen und 14 Töchtern — die fämmtlich durch eine Schnur
mit ihrem Vater verbunden find. Beifchriften erläutern überall
das bildlich Dargeftellte, und diefes wirkt an fich grofsartig, ob-
gleich ftatt je einer anfehnlichen Kriegerfchaar nur wenige Soldaten,
ftatt ganzer Chöre von Sängern und Mufikern nur wenige Re-
präfentanten derfelben auf den keineswegs kleinen und doch nicht
genügend grofsen Wandflächen Platz finden konnten. Durch den

Griechen Kallixenos ward ein ähnlicher Aufzug, den Ptolemäus
Philadelphus veranſtalten liefs, befchrieben, und aus diefem Be-
richte des Augenzeugen leiten wir das Recht her, für je einen
dargeſtellten Mann im Gefolge des Königs hundert zu ſetzen.
Merkwürdig iſt, dafs ſich die Bewohner der Nekropole in diefem
Feſttempel heute noch mit Vorliebe zuſammenfinden, wenn es
eine Schauſtellung zu ſehen gibt.

Ramfes III. war gewifs der allerprachtliebendſte und wahr-
fcheinlich auch der reichſte unter den Pharaonen. Wer kennt
nicht das vom Grafen Platen dramatifch behandelte Märchen vom
Schatzhaufe des Rhampſinit und dem klugen Baumeiſtersfohne?
Zur linken Seite der gebrochenen Säulen des Hypoſtyls von Me-
dînet Habu (VI) hat nun Dümichen vier zuſammenhängende Kam-
mern (3 u. 4) gefunden, in denen, wie die Infchriften lehren, die
mehr als königlichen Gefchenke aufbewahrt wurden, welche diefer
freigebige Fürſt dem Amon in feinem Memnonium darbrachte.
Und nicht weniger ungeheuer waren die im grofsen, zu London
aufbewahrten fogenannten Papyrus Harris verzeichneten Stiftungen,
mit denen er die Tempel von Memphis und Heliopolis und das
Reichsheiligthum von Karnak bereicherte.

Diefes erweiterte Ramfes auch durch einen kleineren Tempel
(1) im Weſten des Hypoſtyls und einen gröfseren, welcher dem
Gotte Chunfu gewidmet war und der, wenn er nicht unter den
Riefenwerken von Karnak ſtünde, als eine erſtaunliche Leiſtung
der Baukunſt bewundert und geprieſen werden würde. — Die
Mittel zu fo ungeheurem Aufwande erwarb Ramfes III. zum Theil
auf feinen Kriegszügen; zum Theil floſſen fie ihm aus Bergwerken
und Handelsunternehmungen zu, denn wie die Schiffe Ḥatſchepſu's,
fo fuchten auch die feinen die an Gewürzen und Koſtbarkeiten
reichen Küſten des indifchen Ozeans auf. Zweiunddreifsig Jahre
lang trug er die Krone der Pharaonen, und in feiner letzten, von
keinen grofsen Kriegen geſtörten Regierungszeit forgte er auch für
die innere Wohlfahrt des Nilthals, das er — und dafür wuſste
man ihm den beſten Dank — mit Schatten fpendenden Bäumen
bepflanzen liefs. — Der Ruhm feines Reichthums hat den feiner
Thaten überlebt, und eben diefe Ueberfülle des Befitzes war es,
die ihn und feine Kinder den ſtrengeren Sitten der Vorzeit völlig
entfremdete. Umgeben von einem Harem, auf deſſen Sumpfboden

Verſchwörungen erwuchſen, denen er beinahe zum Opfer gefallen
wäre, endete er als ein entnervtes und ſchon von ſeinen Zeit-
genoſſen beſpötteltes Werkzeug der Prieſter, nachdem er einen
ſeiner Söhne zum Mitregenten ernannt hatte. Schon bei ſeinen
Lebzeiten war der gröſseſte Theil ſeines Beſitzes auf die Tempel
übertragen worden, und ſo kam es, daſs die prieſterliche Macht
der königlichen den Rang ablief und ſeine Nachfolger, welche
ſämmtlich den Namen Ramſes führten, ſich zuletzt bequemen
muſsten, die Krone Aegyptens dem Oberprieſter des Amon zu
überlaſſen. Dem groſsen Vater folgte ein ruhmloſes Geſchlecht,
von dem wenig mehr erhalten blieb als einige Ergänzungsbauten
am Chunſu-Tempel im Reichsbeiligthum und ſeine Grüfte.

Ein weiter Weg trennt das berühmte Bibān el-Mulūk oder
Thal der Königsgräber*) von Medīnet Habu. Wir reiten in nörd-
licher Richtung dem Fuſse des Sargberges entlang und an vielen
Gruftöffnungen und Fellachenhütten vorüber. Bevor wir den el-
Aſſaſīf benannten Theil der Nekropole erreichen, begegnet uns
ein alter Derwiſch mit ſeiner Fahne, der die Fellachen um Gaben
für ſeinen Orden anſpricht. Denſelben Mann ſahen wir auch auf
einem hübſchen Pferdchen und von einem Gehülfen begleitet ſeinem

Beruf als Bettler nach-
gehen. El-Aſſaſīf iſt
reich an Grüften, unter
denen ſich das gröſste
von allen Privatgräbern
befindet. Ein Millionär
aus der Zeit des ſaï-
tiſchen Königshauſes
(Bd. I, S. 83), Namens
Pe ʈu-Amen-àp, lieſs es
mit ſeinen zahlloſen
Sälen und von tiefen

AEGYPTISCHE FLEDERMÄUSE.

Schachten unterbrochenen Gängen und Kammern in den ſchönen
weifsen Kalkſtein dieſes Theils der Nekropole hauen; aber gegen-
wärtig ſind die Inſchriften, welche ſeine Wände bedecken und
ſich ſämmtlich auf den Tod, das Jenſeits und das Leben in der

*) Eigentlich Thal der Königsthore oder Pforten.

Unterwelt beziehen, völlig gefchwärzt, und Milliarden von Fledermäufen, die bei Tage an feiner Decke hängen und nach Sonnenuntergang fchaarenweis wie vom Winde getriebene graue Wolken zum Nil fliegen, um ihren Durft zu löfchen, erfchweren den Befuch und die Erforfchung diefes Grabes und feiner Nachbarn; denn ein widerlicher, fcharfer Geruch geht von ihnen aus, und es kopirt und arbeitet fich fchlecht, wenn die lichtfcheuen Thiere uns beunruhigt umflattern, uns das Licht verlöfchen und fich gelegentlich in unferem Bart verfangen, was dem Schreiber diefer Zeilen mehr als einmal gefchehen ift. Uebrigens find fie beffer als ihr Ruf, denn fie laffen fich mit einem Schlage der Hand aus dem Haar entfernen. Trotz diefer kaum zu überwindenden Widerwärtig-

AEGYPTISCHE FLEDERMAUS.

keiten hat J. Dümichen die Infchriften diefes «Fledermausgrabes» auskopirt — eine wiffenfchaftliche That, der wir kaum eine zweite zur Seite zu ftellen wüfsten.

An el-Affaffîf fchliefst fich der durch Mariette's Grabungen aufgewühlte hügelige Boden von Drah abu 'l-Negga, der die älteften Gräber von Theben birgt und in dem die zu Paris und London konfervirten Särge der Antefs aus der elften Dynaftie und die reich gefchmückte Mumie der Königin Aâḥ-ḥotep (Bd. II, S. 58) gefunden worden find. Zu ihrer Zeit fcheint man auf die Ausftattung der Leiche felbft gröfseres Gewicht gelegt zu haben als auf die des Grabes, welches hier vor der achtzehnten Dynaftie häufig die Geftalt einer Pyramide mit würfelförmigem Unterbau trug.

Um in das Thal der Königsgräber zu gelangen, können wir entweder auf einem näheren, aber befchwerlicheren Weg den

Berg überfteigen, welchen el-Affaffîf von Bibân el-Mulûk trennt,
oder in der Ebene bleibend der Pharaonenftrafse folgen, die nörd-
lich vom Seti-Haufe beginnt und von da aus in die kühn ge-
fchwungene berühmte Felfenfchlucht führt. Wer den fteileren
Pfad wählt, dem eröffnet fich ein prächtiger Einblick in das
Felfen-Amphitheater und die Trümmer von Dēr el-Bachri, fowie
eine weite, köftliche Ausficht über die Nekropole, den Nil und
das öftliche Theben. Wir bleiben in der Ebene, um auch das
Felfenthor zu fehen, durch welches einft das glänzende Trauer-
gefolge der Pharaonenleichen auf einer gut gehaltenen Strafse in
das Thal des Todes feinen Einzug hielt. Die fchmalfte Stelle
diefer Felfenöffnung hatte der Schreiber diefer Zeilen vor Augen,
als er Paaker's Wagen zerfchellen und die Roffe der Tochter des
grofsen Ramfes Uarda zu Boden reifsen liefs.

Die Schlucht, welche fich hinter diefer Felfenpforte öffnet,
ift ein echtes Thal des Todes. Nackte gelbliche Kalkwände mit
dunklen Streifen, die an manchen Rändern des Gefteins fo fchwarz
find, als habe fie die Sonne verbrannt, fchliefsen es zu beiden
Seiten ein, indem fie fich bald einander nähern, bald weiter, aber
nirgends fehr weit zurücktreten. Weder an diefen Bergabhängen,
noch auf der Sohle der Schlucht gelingt es auch nur dem genüg-
famften Wüftenkräutlein, Wurzel zu fchlagen; es ift, als feffele
Lähmung die Werdekraft der Natur in diefem Thale des Todes.
Und dennoch fehlt es auch ihm nicht völlig an lebenden Be-
wohnern, denn dann und wann fieht der Wanderer eine Schlange
durch den heifsen Sand gleiten, findet er unter den Steinen und
Felsblöcken am Wege einen Skorpion, fieht er Adler in langen
Reihen auf fteilen Klippen hocken und am frühen Morgen oder
nach Sonnenuntergang Schakale fchleichen, die fich bei Tage in
den Gräbern und Höhlen verbergen. Kein freundliches Gebilde be-
gegnet dem Blick, und wie finftere Augen fchauen den Wanderer
die runden fchwarzen Feuerfteinkugeln an, die in den hellen Kalk-
blöcken eingebettet liegen. Um Mittag erfüllt hier glühende Hitze
die Luft, denn die von den Strahlen des Tagesgeftirns getroffenen
Felfen heizen wie gewaltige Oefen die fchmale, traurige Schlucht.
Jetzt erweitert fie fich zu einem Platze, von dem aus in weftlicher
Richtung ein Querthal, das die älteften Königsgräber enthält, in
das Gebirge führt. Wir laffen es zu unferer Rechten liegen und

fehen bald wenige Fufs über der Thalfohle die Oeffnung einer Gruft und dann eine zweite, dritte und vierte. All diefe Pforten find höher als die der Gräber von reichen Bürgern, die wir zu 'Abd el-Kurna kennen lernten. Die Griechen nannten diefe Grüfte Syringen, denn fie verglichen die Wand von Bibān el-Mulūk mit einer Pansflöte, bei der fich eine Röhre, d. i. ein hohler Raum, neben der andern befindet.

Jetzt fpringen wir vom Rücken unferes flinken Efels; denn wir fehen von fern die Zahl 17, und wir wiffen, dafs das fiebenzehnte Grab, welches Seti I. für feine Mumie in den Felfen hauen liefs, alle anderen an Gröfse und Schönheit überbietet. Ramfes' III. Gruft gibt freilich der feinen nur wenig nach. Sie zeigt die Zahl 11, welche fie dem Engländer Wilkinfon dankt, der die Felfengräber von Bibān el-Mulūk mit Nummern verfah.

Lange Wochen haben wir dem Studium diefer Grüfte gewidmet, aber ebenfoviele Jahre hätten kaum genügt, um die Infchriften ohne Zahl zu kopiren, die ihre Wände bedecken. Seti's I. Grab ift an diefer Stelle des Todtenthales das ältefte; feines grofsen Sohnes Ramfes' II. Ruheftätte blieb bis jetzt unentdeckt; die Grüfte feiner Nachfolger aber bis zu der des letzten Ramfes aus dem Haufe des reichen Gründers von Medīnet Habu find längft aufgefunden und geöffnet worden. Im Ganzen wurden fie alle nach dem gleichen Plane angelegt, aber fie unterfchieden fich unter einander durch die Zahl und Gröfse der in den Felfen gehauenen Räume, den Reichthum und die Vollendung der die Wände bedeckenden Infchriften und Bilder. — Sie find, wenn der Ausdruck erlaubt ift, vertiefte Pyramiden, aber wenn wir bei diefen aus ihrer Höhe auf die Länge der Regierung ihrer Erbauer fchliefsen konnten, fo läfst fich aus der Tiefe und Ausftattung diefer Grüfte doch kaum erkennen, wie reichlich die Fülle an Zeit und Mitteln derjenigen gewefen ift, welche fie anlegen liefsen.

Einfachere beftehen aus einem Gange, einem Sarkophagfaale und einem Hintergemache, die gröfseften enthalten ganze Reihen von Korridoren, Sälen und Zimmern, und man fteigt zu einigen von ihnen beim Schein der Lichter, welche Fellachenknaben vorantragen, auf fchiefen Ebenen oder Treppen hernieder. Die fie bedeckenden Skulpturen oder Malereien auf Stukk beziehen fich nur an vereinzelten Stellen auf das Erdenwallen des Verftorbenen;

vielmehr wird in ihnen die Tuat oder Tiefe, die Unterwelt, und
das reiche fie bevölkernde Leben zur Darftellung gebracht. Die
Hauptperfon in diefer göttlichen Komödie ift der verklärte König
als «Fleifch des Ra». Erft am Ziele feiner Fahrt durch die Unterwelt
wird er Eins mit dem Geifte des Höchften werden, wird er ganz
Gott fein. Das Boot, in welchem er, von einer Schlange behütet,
die Tiefe durchfchifft, wird von den Göttern der Unterwelt ge-
zogen, von ihren Anbetern gefeiert und von den böfen Dämonen
der Tiefe gefährdet. Anubis der Seelenführer, die unterirdifche
Hathor, Ifis und Nephthys geleiten ihn, und nachdem auch er
fich der Rechtfertigung unterworfen und die Qualen der Ver-
urtheilten gefchaut hat, darf er eintreten in das Empyreum, den
Feuerhimmel oder Sitz der Seligen. Hier feiert er feine Apotheofe,
hier wird er zu einem leuchtenden Geifte, deffen Name der Name
Gottes, der völlig Eins ift mit den Göttern im Himmel, fo
dafs er fich durch nichts von ihnen unterfcheidet. Nun jubeln
die Frommen ihm zu, nun huldigen ihm die Völkergruppen der
Erde: Aegypter, Semiten, hellfarbige Libyer und Neger, nun er-
fchallen ihm Loblieder, und auch die Götter neigen fich vor ihm,
die Geftirne gehen vor ihm auf und unter, und die Jahre und
Tage ziehen an ihm vorbei. Die Darftellungen und Infchriften
in den Gräbern von Bibān el-Mulūk find die Todtenbücher der
Könige. Wie in den Tempeln, fo findet man auch in ihnen
gewiffe Texte und Symbole häufig an beftimmten Stellen. Die
erfteren weichen freilich fo beträchtlich von denen ab, die fich in
den Grüften der Privatleute finden, wie die Natur des Fleifch
gewordenen Ra auf dem Throne Aegyptens von der des einfachen
Bürgers. Unter den erwähnten Texten verdient der lange, ge-
wöhnlich in die Wände der dem Vorfaal folgenden Gänge ge-
meifselte Hymnus einer befonderen Erwähnung. Er wird «die
Lobpreifungen des Ra in der Amenthes (Unterwelt)» genannt, ift
von Naville nach vier verfchiedenen Infchriften veröffentlicht und
vortrefflich behandelt worden und enthält 75 Anrufungen, welche
fich an ebenfoviele Perfonifikationen des Ra wenden. Diefs für
fich beftehende Buch leitet alle folgenden Texte ein und ruft den
Eingeweihten — und das Grab der Könige durfte nur von den
Bevorzugteften unter diefen betreten werden — in bilderreicher
Rede die pantheiftifche Grundanfchauung der Myfterienweisheit

in's Gedächtnifs, nach der Rā das All ift, welches alle Dinge und alle Götter in fich fchliefst. Aufser ihm exiftirt nichts, und was da ift, ift eine der Formen feines vielgeftaltigen Wefens. Diefen Formen nun wird, wir wiffen nicht aus welchem Grunde, die Zahl 75 beigelegt. Jeder einzelnen war eine Statuette gewidmet, und der Verftorbene mufste ihren Namen und die ihr zukommende Anrufung auswendig wiffen, um zur völligen Einswerdung mit Rā zu gelangen. Hat er diefe erreicht, fo ift die Ewigkeit feine Zeit und es ift ihm geftattet, fich in jede beliebige Geftalt zu kleiden, und wie die Gottheit, die das All erfüllt, als Sonne oder Stern, als Menfch, Thier oder Pflanze in die Erfcheinung zu treten. Seine Mumie wird forgfam bewahrt und fein Bildnifs errichtet, damit er auch in derjenigen Form, die er auf Erden getragen, und die als etwas für fich Beftehendes, das man den Ka nennt, betrachtet wird, fich, wenn er es wünfcht, in das Treiben der

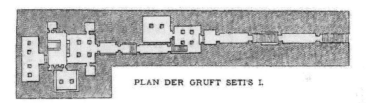

PLAN DER GRUFT SETI'S I.

Menfchen zu mifchen vermag. Die Ceremonien der Eröffnung des Mundes und der Augen des Verftorbenen waren an der Mumie oder Statue deffelben im Grabe vorzunehmen und find jüngft von Schiaparelli behandelt worden.

Seti's I. fchöne Gruft wird gewöhnlich nach ihrem Entdecker Belzoni's Grab genannt. An Gröfse (fie hat immerhin eine Länge von 60 Metern) wird fie von der Syringe Nr. 14 übertroffen, aber in keiner find die Skulpturen fo ftilvoll und fchön ausgeführt wie in diefer. Eine fteile Treppe führt zu ihr hinab, und der Plan, welcher fich Bd. II, S. 271 findet, mag dem Lefer ein Bild der gewaltigen Arbeit gewähren, die Seti den Steinmetzen zumuthete, welche diefe Gänge, Kammern, Hallen und Pfeiler aus dem Felfen zu höhlen und über und über mit Bildern und In-fchriften zu bedecken hatten. «Der goldene Saal» ward der quadratifche Raum mit vier Pfeilern genannt, in welchem Belzoni

den nunmehr in England aufbewahrten leeren Alabafterfarg des grofsen Königs fand. In einem Seitenraume mit dem Bilde einer Kuh bedecken die bedeutungsvollften mythologifchen Texte die Wände. Ein roh aus dem Felfen gearbeiteter Gang am Ende der Gruft beweist, dafs der Verftorbene beabfichtigt hatte, ihr eine noch gröfsere Ausdehnung zu geben. Auch einige Bilder blieben unvollendet. Sie find mit Rothftift leicht hinfkizzirt, und die Kühnheit und fichere Hand ihres Schöpfers erregt heute noch die Bewunderung aller Kenner. — Das Grab Mernephtah's, des Pharao des Auszugs und des Enkels Seti's I. (Nr. 8), ift reich an intereffanten Infchriften. Es ift unvollendet geblieben und wird leider durch die Reifenden, welche in ihm zu frühftücken pflegen, mehr und mehr befchädigt.

Die Gruft Ramfes III. (Nr. 11), des Erbauers von Medīnet Habu, wird wegen einer in ihr erhaltenen Darftellung gewöhnlich des Harfners Grab genannt. Ihre bildliche Ausfchmückung ift befonders reich, doch kann fie fich an Reinheit des Stils keineswegs mit dem Setigrabe meffen. Ganz eigenthümlich find in der Ruheftätte diefes Ramfes acht zur Seite eines Saales gelegene Kammern. Eine derfelben ward von dem reichften Pharao den Göttern der Ernte, des Segens und Ueberfluffes geweiht, eine andere, in der die Waffen des Königs abgebildet wurden, gleicht einer Rüftkammer, und von befonderem kulturhiftorifchem Intereffe ift eine dritte, in der Ramfes fein Hausgeräth: Gefäffe und Körbe, Gefchmeide und Möbel, unter denen fich Lehnfeffel von koftbarer und zierlicher Arbeit befinden, darftellen liefs. Diefe auf das Erdenleben des verftorbenen Fürften bezüglichen Gemälde ftehen in Bibān el-Mulūk vereinzelt da und zeigen, wie fchwer es dem reichen Rhampfinit fiel, fich von feinem irdifchen Befitz zu trennen.

Sehr berühmt ift das grofse Grab des der zwanzigften Dynaftie angehörenden Ramfes VI. (Nr. 9), das die Engländer, indem fie darin den Römern folgten, ohne Grund «Memnon's Grab» nannten. Eine Fülle von myftifchen Bildern und Infchriften bedeckt feine Wände und in dem «goldenen Saale» auch die mit aftronomifchen Darftellungen gefchmückten Decken. Koptifche und griechifche Kritzeleien machen uns mit vielen Bewunderern diefes Grabes, welche es in den erften chriftlichen Jahrhunderten be-

fuchten, bekannt. Unter den übrigens in weniger reinem Stil hergeftellten Darftellungen verdienen diejenigen befondere Erwähnung, die fich auf die Abftrafung der Böfen beziehen. Das Bild einer Barke, aus der ein Affe ein Schwein treibt, hat die Franzofen veranlafst, diefs Grab «die Gruft der Seelenwanderung» zu nennen; und in der That bringt es zur Darftellung, wie eine verdammte Seele, in ein unreines Borftenvieh verwandelt, von den Hundskopfaffen, den heiligen Thieren des Thot, der die Wägung des Herzens leitet, aus dem Kreife der Seligen verjagt wird. Im Uebrigen nehmen die Darftellungen in diefem Grabe nicht eingehender Bezug auf die Unfterblichkeitslehre als die Bilder in anderen Gräbern.

Die Grüfte der übrigen Könige aus dem zwanzigften und leider auch die der Pharaonen aus dem achtzehnten Herrfcherhaufe im weftlichen Bibān el-Mulūk müffen wir unbefchrieben laffen; ebenfo die kleineren Gräber der Königinnen. Ueber die Särge und Mumien der Oberpriefter des Amon, welche die Rameffiden vom Throne ftürzten, und ihre aus Tanis ftammenden militärifchen Ueberwältiger, mit denen fie zufammen die 21. Dynaftie bildeten, haben wir das Nöthige mitgetheilt (Bd. II, S. 45 f.). Sie find in der Cachette von Dēr el-Bachri gefunden worden. Zu Karnak und vorzüglich an dem von Ramfes IV. begonnenen und von feinen Söhnen und Enkeln vollendeten Chunfu-Tempel finden fich ihre Namen. Von rühmlichen Thaten, die fie verrichtet, fchweigt die Gefchichte. Auch diefe Herrfcherreihe kommt bald zu Falle und zwar durch die mächtige Familie eines Obergenerals des libyfchen Söldnerkorps, das E. Meyer glücklich mit jenen Mamluken vergleicht, deren wir bei Gelegenheit der Gefchichte Kairos gedachten. Schefchenk I., dem es die Taniten zu ftürzen gelang, war urfprünglich ein folcher Mamlukenführer und ftammte entweder aus Bubaftis im Delta oder hatte von dort aus den Thron in Befitz genommen. Jedenfalls werden er und feine Nachfolger in den Liften «Bubaftiden» genannt. Stern's Nachweis der libyfchen Herkunft diefes Regentenhaufes ift fchwer zu erfchüttern. Zwar ftützte fich daffelbe auf die bewaffnete Macht, aber feine Mitglieder waren doch befliffen, fich durch Ehen mit den Töchtern ihrer geftürzten Vorgänger den Schein der Legitimität zu fichern, und fie fügten zu ihren militärifchen auch priefterliche Würden.

Der erſte Schefchenk iſt jener Siſak der Bibel, welcher dem
Jerobeam gegen Rehabeam, den Sohn des Salomo, zu Hülfe
kam, das Reich Juda bekriegte und Jeruſalem belagerte und ein-
nahm. Die Namen der auf dieſem Zuge unterworfenen Klein-

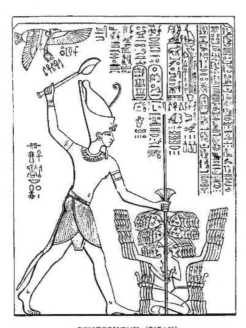

ſtaaten, unter denen
ſich auch der des
Königreichs Juda
befindet, liefs Sche-
fchenk im Reichs-
heiligthum von Kar-
nak, und zwar an
einem Anbau, wel-
cher ſich an den
von Weſten her
in den grofsen Hy-
poſtyl leitenden Py-
lon ſchliefst (3), in
die nach Süden ge-
kehrte Wand ein-
meifseln. — Amon
übergibt ihm ſeine
Feinde, die er, an
den Schöpfen zu-
ſammengebündelt,
in der Fauſt hält.
Auch andere Dar-
ſtellungen und In-
ſchriften aus der-

SCHESCHENK (SISAK),
SEINE FEINDE AM SCHOPF HALTEND.
Aus der Bubaſtidenhalle.

ſelben Epoche enthält dieſer Annex. Die beiden Kolonnaden im
Süden und Norden des grofsen erſten Vorhofes (VI) im Reichs-
heiligthum (c d u. e f) liefs Schefchenk, deſſen Haus 147 Jahre
lang den Thron Aegyptens behauptete, gleichfalls herſtellen.

Innere Unruhen ſcheinen endlich der Herrſchaft der Bubaſtiden
ein Ende gemacht zu haben, und wenige Jahrzehnte nach ihrem
Sturze fällt das geſchwächte Pharaonenreich, in deſſen Nordmarken
Truppenkommandanten mit ſouveräner Macht über einzelne Gaue
als Dynaſten gebieten, den Aethiopiern zur Beute. Dieſe hatten
in ihrer ſüdlichen Heimat und ihrer Reſidenz Napata die ägyptiſche

Kultur angenommen, und fobald fie zur Macht gekommen waren, zeigten fie fich auch beftrebt, das Reichsheiligthum von Theben zu fchmücken. Die hohen Kelchfäulen im erften Hofe (VI g), welche die von dem weftlichften Pylon (VII) in den grofsen Hypoftyl führende Prozeffionsftrafse begrenzten und von denen viele gefallen find, tragen den Namen Taharka's, des letzten unter den äthiopifchen Königen der 25. Dynaftie, find aber vielleicht fchon vor ihm errichtet worden. Indeffen war das affyrifche Reich zur Weltmacht herangewachfen, und nach 672 v. Chr. dringt Affarhaddon in Aegypten ein, erobert Memphis, kommt bis Theben, zwingt Taharka, fich nach Aethiopien zurückzuziehen und die Dynaften im Delta fich ihm zu unterwerfen. Nachdem der Stieffohn des letzten äthiopifchen Pharao, durch einen Traum ermuthigt, es noch einmal verfucht hat, die Affyrer aus dem Nilthal zu vertreiben und von Affurbanipal völlig gefchlagen ift, wagen es die Aethiopier nicht wieder, die Hand nach Aegypten auszuftrecken.

Unter den Dynaften im Delta hatte Necho von Saïs befondere Begünftigung erfahren. Er war im Kampfe gegen die Aethiopier, den Affyrern Heerfolge leiftend, gefallen, und diefe hatten dann feinen Sohn Pfamtik als Fürften von Saïs beftätigt; aber der unternehmende Vafall erhob fich, fobald es die politifchen Verhältniffe geftatteten, gegen feine Lehnsherrn, und es gelang ihm auch mit Hülfe des Gyges von Lydien, welcher ihm, um feine Unternehmung zu unterftützen, ionifche und karifche Söldner fandte, das affyrifche Joch abzufchütteln, die Dynaften im Delta zu befiegen und ganz Aegypten feinem Szepter zu unterwerfen.

Von Saïs aus regierte Pfamtik I. fortan feine befreite Heimat. Es war uns vergönnt (Bd. I, S. 65 f. Bd. II, S. 41 u. 42) den Lefer mit der neuen Kunftblüte bekannt zu machen, die fich unter ihm und feinem Haufe entfaltete. Proben derfelben finden fich auch an einem kleineren Tempel im Norden des Reichsheiligthums. Unter Pfamtik III., dem Sohn des grofsen und klugen Amafis, fiel Aegypten in die Hand der perfifchen Weltmacht und ihres Königs Kambyfes, der gewifs mit Unrecht der Zerftörer des Reichsheiligthums genannt wird. Diefs hatte vielmehr die fchwerften Schädigungen, aufser durch Erdbeben, Hochfluten und die dem Heidenwerk feindlichen Chriften, unter den Macedoniern zu erfahren, die freilich

auch manches Bauwerk in Theben errichten liefsen, fo den nord-
öftlichen Theil von Medïnet Habu (VII), den kleinen Tempel von
Dēr el-Medïnet und im Reichsheiligthum den dem Ofiris geweihten
fogenannten Ape-t-Tempel, der fich an die Weftfeite des Chunfu-
Tempels fchliefst. Gegenwärtig wird diefes Bauwerk als Magazin
benützt, und fein mit Mumienkaften, Stelen und Statuen erfüllter
Hauptfaal bietet einen malerifchen Anblick. Im Namen des Phi-
lippus Arridäus, des fchwachfinnigen Nachfolgers Alexander's des
Grofsen, war auch die Granitkammer des alten Allerheiligften (I)
neu hergeftellt worden. Bemerkenswerth ift der vor dem Chunfu-
Tempel errichtete Propylon und ftattlich der Ausbau, den die
hohe Pforte des Hypoftyls (h) den Lagiden verdankt. Als aber,
wie Revillout jüngft entdeckte, unter Ptolemäus Epiphanes die
Bewohner von Theben das macedonifche Joch abgefchüttelt und
fich neunzehn Jahre lang unter echten ägyptifchen Fürften gegen
die Machthaber in Alexandrien behauptet hatten, und als fpäter
unter Ptolemäus Soter II. (Lathyrus) eine neue Empörung in der
Amonsftadt ausgebrochen war, da gingen die Lagiden fchonungslos
gegen die rebellifche Stadt vor, die ihre alte Gröfse nicht zu ver-
geffen vermochte, und manche Tempelwand, hinter der fich die
Empörer verfchanzt hatten, wurde niedergeriffen, manches Thor
und manche Säule geftürzt. Unter den römifchen Kaifern ward
für die alte, zur Provinzialftadt herabgefunkene Refidenz der mäch-
tigften Herrfcher der Welt nur wenig gethan, und als das Chriften-
thum in das Nilthal einzog, da wurde manches Felfengrab zur
Anachoretenklaufe, manches ehrwürdige Denkmal und ftattliche
Götterbild als Heidenwerk zertrümmert und zerfchlagen und, wie
wir gefehen haben, mancher Tempelraum in eine chriftliche Kirche
umgewandelt.
 Unter dem Islâm fiel die Stadt Theben gänzlich auseinander.
Hirten hüteten da, wo fich einft Paläfte erhoben, die Schafe, und
die Bewohner der Dörfer, welche unter feinen Trümmern beftehen
blieben, fchonten die Monumente der Vorzeit fo wenig, dafs fie
die edelften Denkmäler in ihren Kalköfen verbrannten, viele Statuen,
Pfeiler und Säulen zu Mühlfteinen zerfchnitten und die behauenen
Blöcke verbauten. Aber trotz diefes grofsen und viele Jahrhunderte
ununterbrochen fortgefetzten Zerftörungswerkes gibt es in der
ganzen übrigen Welt keine Trümmerftätte, die fich mit der von

Theben zu meffen vermöchte, und wenn wir den grofsen Pylon im Weften von Karnak (VII) befteigen und von ihm aus das Reichsheiligthum und feine Umgebung überfchauen, fo müffen wir uns der Worte erinnern, die Homer dem zürnenden Achill in den Mund legt. Der Pelide verfichert, fich nie mehr zu Rath und That mit dem Atriden vereinen zu wollen:

«Nein, und böt' er mir zehn- und zwanzigmal gröfsere Güter,
Als was jetzt er hat und was vielleicht er erwartet;
Böt' er fogar die Güter Orchomenos', oder was Theben
Hegt, Aegyptens Stadt, wo reich find die Häufer an Schätzen.
Hundert hat fie der Thor', und es ziehen zweihundert aus jedem
Rüftige Männer zum Streit auf Roffen daher und Gefchirren.»

Wohl find viele der Pforten der hundertthorigen Stadt geftürzt, aber eine grofse Zahl von mächtigen Pylonen hat fich erhalten, und der höchfte von allen ift derjenige, von dem aus wir noch einmal das Reichsheiligtum in feiner Gefammtheit überblicken. Eine vielfach geftürzte und durchbrochene Umfaffungsmauer von Nilziegeln umgibt es. Fünf Eingänge, über denen fich Thorbauten erheben, führen in fein Inneres. Die beiden Südpforten waren mit dem Tempel von Lukfor, der bald befreit von all dem überflüffigen Nützlichkeitswerk, das fich in feine heiligen Hallen eingedrängt hatte, gleichfam entführt und neu geheiligt gen Himmel ragen wird, durch Sphinxreihen und den Tempel Amenophis' III. mit feinen katzenköpfigen Hüterinnen verbunden. Von dem Weftthore unferer Warte aus führte eine andere Wallfahrtsftrafse (bei VIII) zu der Stromtreppe am Nil, von der aus die Prozeffionen, welche die Nekropole zu befuchen wünfchten, in die Feftbarken ftiegen. Zu unferen Füfsen dehnt fich der gewaltige erfte Hof aus. Kolonnaden, in die man kleinere Heiligthümer eingebaut hat, welche, an fich von beträchtlichem Umfang, in diefem Bau fo klein erfcheinen, wie Obftbäume unter den Riefen des Hochwaldes, fügen fich an feine Oft- und Weftfeite, und in feiner Mitte find einige der gigantifchen Säulen ftehen geblieben, welche die Prozeffionsftrafse begrenzten und die vielleicht in früheren Tagen mit fchattenfpendenden Velarien überdacht werden konnten.

Durch die hohe Pforte des zweiten Pylon fchauen wir in den gröfsten der Hypoftyle und den älteften Theil des Tempels

mit feinen aufrechtftehenden und geftürzten Obelisken, feinen
polygonalen Säulen und Ofirispfeilern bis hinein in die granitene
Doppelkammer des Allerheiligften. Im Süden erheben fich hohe,
von Koloffen bewachte und mit lehrreichen Infchriften gefchmückte
Pylonen und fpiegelt fich die Sonne in dem heiligen See des Amon,
auf dem in gewiffen Mondnächten Myfterienfpiele aufgeführt wurden,
bei deren Anblick das Herz der Zufchauer in frommem Schauder
erbebte, und über deren Hergang der Fremde, dem es ihnen
beizuwohnen geftattet war, fich ewiges Stillfchweigen zu wahren
verpflichten mufste. Schweift der Blick gen Abend, fo fieht er
kleinere Tempelbauten, meift aus den letzten Herrfcherreihen des
felbftändigen Aegypten, auch noch jenfeits der Umfaffungsmauer.
Wohl eine halbe Meile von diefer entfernt liegen die ftattlichen
Trümmer von Medamôt, der am weiteften gen Mitternacht vor-
gefchobenen Vorftadt Thebens.

Unvergefslich ift das Bild diefes verödeten Riefenbaus, mag
es am Morgen, wenn ein zarter Nebelduft es leicht überwallt,
mag es um Mittag, wenn der Granit funkelt, mag es bei Abend
zur Zeit des Sonnenunterganges, wenn das graue Geftein fich
mit Gold und Purpur bekleidet, oder im Mondfchein, wenn das
dämmernde Licht alle Formen vergröfsert, die Säulen und Pfeiler
tiefere Schatten werfen und der Zauber der Nacht die Seele erregt,
vor unfer ftaunendes Auge treten.

Von der Amonsstadt zum Katarakt.

heben, der Wohnort feiner Bürger, ift von der Erde ver-
fchwunden. Kein Palaft eines Königs, kein Haus eines
Bürgers blieb von ihm erhalten, aber die Tempelrefte
von Medamōt, die eine genauere Unterfuchung wohl verdienten
und fich zum Theil durch malerifche Formen auszeichnen, beweifen,
wie weit fich die Gaffen und Strafsen der hundertthorigen Refidenz
nach Norden hin ausdehnten. Die Nekropole wurde namentlich
in fpäterer Zeit nach Süden hin erweitert. Es ift, als ftrecke fie
einen Arm der Stadt Hermonthis entgegen, die als das Verfailles
des Theben-Paris und als fein Vorgänger und Erbe bezeichnet
werden darf. Länger als diefs urfprünglich in unferer Abficht
gelegen, haben wir uns von den Wundern der Amonsftadt feffeln
laffen. Jetzt endlich werden die Stricke gelöst, welche unfere
Dahabīje mit dem Ufer von Lukfor verbanden, wir winken unferen
koptifchen Freunden Todros und Moharreb, welche uns zum Ab-
fchiede fchönes, frifches Weizenbrod und als Andenken einige
hübfche Alterthümer gebracht haben, ein Lebewohl zu, erwidern
die Flintenfalven, mit denen auch andere Bekannte aus Lukfor
und dem Dorfe 'Abd el-Kurna den Scheidenden Ehre zu erweifen
wünfchen, und fetzen auf dem fchon beträchtlich weniger vollen
Strom unfere Fahrt nach Süden fort. Ein Reiter braucht von
Thebens Nekropolis aus bis Hermonthis (Erment) zwei Stunden;
zu Waffer dauert aber die Reife dorthin wegen der Krümmungen

des Nil weit länger. Wir haben es vor Sonnenuntergang erreicht, find in der Stadt und ihrem kleinen Bazar umhergewandelt und am folgenden Morgen zu der Trümmerftätte des alten Nachbarortes von Theben geritten, haben dort aber aufser einigen alten Säulen und Blöcken nichts mehr von dem Tempel des Sonnen- und Kriegsgottes Menth und dem Geburtshaufe an feiner Seite gefunden, das von früheren Reifenden befchrieben oder (wie von Meifter Fiedler) mit Stift und Pinfel dargeftellt worden ift; denn fchmählicherweife hat vor mehreren Jahren ein roher Unternehmer das ehrwürdige Heiligthum niedergeriffen und die reich mit Bildwerk gefchmückten Werkftücke aus alter Zeit in die Grundmauern und Wände der grofsen vizeköniglichen Zuckerfabrik verbaut. Am beften blieb der griechifche Name des Ortes Hermonthis (altägyptifch An-Menth), der fich leicht in dem arabifchen Erment wiedererkennen läfst, erhalten. Wie beklagenswerth ift es, dafs die Darftellungen zu Grunde gingen, welche in dem fogenannten Mamifi (Bd. II, S. 203) die «Sonne beider Welten», die Gattin des Menth, zeigten, welche unter dem Beiftande mehrerer Götter und in Gegenwart der berühmten Kleopatra des Horuskindes genefen war. Diefer Vorgang im Kreife der Dreiheit von Hermonthis follte fchmeichlerifch auf die göttliche Geburt des Cäfarion, des Sohnes Julius Cäfar's und der Kleopatra, anfpielen, und ein anderes Bild zeigte in erhabener Arbeit das neugeborene Kind des gröfsten Helden und der verführerifchften Frau ihrer Zeit an der Bruft feiner göttlichen Amme. Den merkwürdigen Profilkopf Julius Cäfar's, den hier Baron v. Koller noch 1871 erblickte, haben wir nicht zu finden vermocht, wohl aber kennen wir Münzen des Gaues Hermopolites, welche den heiligen Stier des Kriegsgottes Menth darftellen, und wiffen, dafs das früher zu Theben gehörende Hermonthis unter den Lagiden als Hauptftadt eines eigenen Gaues und als Sitz einer Steuerbehörde blühte. Von der alten Pracht des Menthtempels ift nichts übrig geblieben als die jüngft für Berlin angekaufte, mit Emailleornamenten gefchmückte Bekleidung eines Tempelthors.

Eine ftarke halbe Stunde gibt es zu reiten, um von dem heutigen Erment aus die fpärlichen Refte der alten Stadt diefes Namens zu erreichen. In den Dörfern, welche wir berühren, haben wir uns oft der zottigen grauen «Hunde von Erment» zu

erwehren, die fich durch Muth und Schönheit vortheilhaft von
den Fellachenkläffern unterfcheiden und auch in Unterägypten als
Haus- und Heerdenwächter befonders gefchätzt find.

Zwifchen Erment und Esne, dem wir uns bald auf der
weiteren Fahrt nach Süden nähern, paffiren wir die erfte Strom-
enge. Hier berührt der fchnell fliefsende Nil das arabifche Ge-
birge und drängt fich an einer aus feinem Weftufer vorfpringen-
den Klippe mit dem Grabe des Schēch Mūfa vorüber. Anti oder
das Felfenpaar hiefsen die alten Aegypter diefe Stelle; das arabifche
Gebelēn bedeutet die beiden Berge. Mafpero ift hier gegenwärtig
mit Erfolg als Ausgräber thätig.

Esne, eine der gröfsten Nilftädte, liegt am linken Nilufer,
am rechten, nur wenige Meilen weiter nach Süden, das Dorf el-
Kāb mit den Reften der alten Stadt Necheb, aus der Esne durch
Ueberfiedelung nach der völligen Vertreibung der Hykfos ent-
ftanden zu fein fcheint; darauf weist fein zuerft von Dümichen
richtig erklärter altägyptifcher Name Seni, aus dem Esne ge-
worden ift, und welcher «Uebergang von einer Stelle zur andern»
bedeuten kann, fowie der Umftand, dafs es, wie die Denkmäler
lehren, im alten Reiche auf der Oftfeite des Nil gelegen war.
Wer die fchöne Halle des in all feinen übrigen Theilen ver-
fchütteten Tempels diefes Ortes kennt, der wird wohl begreifen,
dafs die alten Aegypter Esne auch Ani oder die Säulenftadt
nannten. Das in ihm gelegene Haupttheiligthum war der Götter-
dreiheit Chnum oder Chnum Rā, der Nebuu, einer Form der
Neith von Saïs, und ihrem Sohne Kahi geweiht. Die Griechen
nannten Esne nach dem Fifche Latus, der hier befonders verehrt
ward und deffen Bild fich auf den Münzen feines Gaues findet,
Latopolis. Wenn diefes heilige Thier und die ihm gewidmeten
Dienfte in dem grofsen Säulenfaale, dem wir uns jetzt, indem
wir vom Hafen aus die Stadt durchreiten, nähern, nicht erwähnt
werden, fo darf uns das nicht wundern, ift er doch nur ein
kleiner Theil eines grofsen Tempels, deffen Allerheiligftes und
die es umgebenden Räume, deffen Vorhöfe und Pylonen völlig
in Sand, Geröll und Trümmern begraben liegen. Ueber ihnen
erhebt fich gegenwärtig ein grofser Theil der Strafsen der Stadt.
Wollte man die verfchütteten Räume an's Licht ziehen, man
müfste halb Esne zerftören. Auch der zugängliche Hypoftyl ift

bis zu den hohen Kapitälen der Säulen eingebettet in Schutt und Erde. Man nähert fich ihm durch eine fchmale, zu dem Steuer- amt der Provinz gehörende verfchloffene Gaffe und mufs auf einer Treppe in fein Inneres hinabfteigen, und diefs empfängt fein Licht durch die offenen Räume zwifchen den Spitzen der äufserften Säulenreihe. Jetzt ftehen wir in feinem völlig unbefchädigten Inneren und ftaunen über die Gröfse diefer wahrhaft feierlich wirkenden Fefthalle, freuen uns an der glücklichen Uebereinftim- mung ihrer einzelnen Theile und bewundern den Erfindungsreich- thum und Bienenfleifs der Bildhauer, welche den ganzen Saal bis auf den letzten Zoll mit Darftellungen und Infchriften bekleideten. Vierundzwanzig Säulen tragen die fteinernen Architravbalken und Deckplatten. Jede einzelne ift 11 m 30 cm hoch, hat einen Umfang von 5 m 40 cm und fteht auf einer ftarken Plinthe. Ihr walzenförmiger, ganz mit Infchriften bedeckter Schaft erhebt fich, indem er fich etwas nach oben zu verjüngt, in befonderer Schlankheit. Alle Kapitäle find verfchieden, aber jegliches bringt die gleiche Idee zur Darftellung: eine grofse Blumenglocke, die mit einzelnen Pflanzentheilen, wie Palmenzweigen, Trauben, Dattel- büfcheln, abgefchnittenen Stielen von Wafferpflanzen, Pilzen oder der netzförmigen Veräftelung von Blattrippen gefchmückt ift. Die meiften von diefen Kapitälen find von verfchiedener Höhe, und doch wird hierdurch das Auge nicht beunruhigt, denn alle Schnürbänder (Annuli) an der Spitze des Schaftes, welche das Blattwerk feftzuhalten fcheinen, wurden in der gleichen Ebene angebracht. Der Baumeifter, welcher diefe Halle errichtete, in die jetzt, nun die Sonne fich neigt, lange Lichtftreifen fallen, hat feine heimifche Kunft wohl verftanden, aber auch für die Werke der zu feiner Zeit das Nilthal beherrfchenden Griechen ein offenes Auge befeffen. Thutmes III. hatte zu Esne einen älteren Tempel gegründet; die prächtige Halle aber, in der wir uns befinden, ward erft inmitten der Ptolemäerherrfchaft begonnen und von römifchen Imperatoren vollendet. Diejenige Schriftzeile im Hypo- ftyl von Esne, welche den Namen des Kaifers Decius nennt, ift die letzte von allen hieroglyphifchen Infkriptionen, welche Stein- metzen in die Wand eines ägyptifchen Tempels meifselten.

Voll eigenthümlicher Verfchnörkelungen find die zahllofen, den Säulenfaal des Chnum-Rā bedeckenden Hieroglyphen, aber

fie belohnen die Mühe des Forfchers in mancher Hinficht. Be-
fonders erwähnenswerth ift der grofse, im Innern der Vorderwand
angebrachte Kalender, welcher uns mit allen der Trias von Esne
hier und in den Nachbarftädten gefeierten Feften und Aufzügen
bekannt macht. Am zehnten Tage des erften Monats (Thot)
ward die Statue der Göttin Nebuu, d. i. der Neith diefes Gaues,
deren Name «das All» bedeutet, verfchleiert, und diefer Gebrauch
erinnert an die Infchrift des Bildes der Athene (Neith) von Saïs,
welche nach Plutarch gelautet haben foll: «Ich bin das All, meinen
Schleier hat noch kein Sterblicher gelüftet.» Die Darftellung des
mit dem Schlagnetz Vögel fangenden Pharao findet fich nicht
nur hier, fondern auch am Sanctuarium von Karnak und in anderen
Tempeln. Der Feftkalender von Edfu lehrt nun, was diefe wegen
der heiligen Stellen, an denen man fie anbrachte, befremdlichen
Bilder bedeuten: die unreinen Fifche galten als Symbole der ver-
hafsten Völker des Auslandes, die gefangenen Vögel follten die
feindlichen Geifter in allegorifcher Weife zur Anfchauung bringen,
und der König ift Herr über fie, wie der Fifcher und Vogelfteller
über feine Beute.

Ueber den Markt und durch den Bazar von Esne begeben
wir uns in das von Rawāfi's bewohnte Viertel der Stadt, denn
kein Ort in Aegypten ift reicher an Sängerinnen und Tänzerinnen,
feitdem Saïd Pafcha alle Mitglieder diefer Zunft aus Kairo dorthin
verbannte. Zu Kene, Lukfor, vielleicht felbft in den Trümmern
von Karnak, wohin vornehme und nach wunderlichen Kontraften
begierige Reifende fie beftellen, fowie faft in jedem oberägyptifchen
Flecken findet fich Gelegenheit, diefe Mädchen ihre Kunft üben
zu fehen und die Mufikanten, welche fie begleiten, die Inftru-
mente des Orients fpielen zu hören. Freilich werden die rhyth-
mifchen Körperbewegungen, das taktmäfsig ausgeführte Zittern,
die Drehungen, Neigungen und Geften diefer Tänzerinnen, fowie
der Vortrag der Sängerinnen unter ihnen unferem Gefchmack,
der an andere Leiftungen gewöhnt ift, nur wenig zufagen, und
wäre es uns auch vergönnt, die berühmteften Künftlerinnen zu
bewundern, die allerdings weder in Esne noch in einer andern
Nilftadt, fondern nur in Kairo zu finden find.

Dort in der Refidenz find es nicht nur Rawāfi's, welche die
Gefellfchaften der Frauen und Männer durch Tanz und Lieder

erheitern, fondern die Mitglieder einer alten Zunft, zu der auch
die Märchenerzähler gehören, und in deren Mitte allmälig die fo
fchwierigen und für Europäer kaum verftändlichen Regeln der
Gefangskunft ausgebildet worden find, denen fich auch die Mäd-
chen anfchliefsen, die wir in Kene, Lukfor oder Esne fingen
hören. Wenn nicht fchön in unferem Sinn, fo ift fie doch kunft-
voll, diefe leidenfchaftliche Folge von unregelmäfsigen Toninter-
vallen, die mit näfelnder Stimme ausgeftofsen werden und jedesmal
mit einer langen Kadenz endigen. Auch die Leiftungen der Virtuofen
auf der Flöte und Klarinette, der Laute und dem Känūn, welche
gewöhnlich im Kreife der Kairener Mufiker ausgebildet werden,
erfcheinen uns befremdlich; aber die Fertigkeit diefer Leute und
die Sicherheit, mit der mehrere unifono fpielen, nöthigt doch auch
Kennern, wie Dr. Spitta, offene Bewunderung ab. Die fingenden,
tanzenden und bunt aufgeputzten leichtfertigen Zigeunerdirnen in
der Provinz, die fich immerhin einer befonderen Reinheit der
Ausfprache des Arabifchen bei ihren Vorträgen befleifsigen, ftehen
völlig aufserhalb der befferen Gefellfchaft; dagegen find die Sänger,
die höchfte Klaffe der Mufiker, in der Refidenz, falls fie Hervor-
ragendes leiften, hoch geachtete Leute, die rafch zu grofsem
Reichthum gelangen. Hier wie in Europa laufen unter diefen
bevorzugten Sterblichen die Frauen den Männern an Zahl und
Anfehen den Rang ab. Gewöhnlich beginnen die Erfteren, die
man 'Awālim oder in der Einzahl 'Alme, d. i. eine gelehrte, ge-
fchulte Frau, nennt, im Haufe eines Grofsen ihre Laufbahn,
werden, wenn die erfte Blüte ihres Reizes verwelkt ift, von ihrem
Herrn entlaffen, deffen Namen fie dann annehmen, und mit dem
fie immer noch ein gewiffes Klientelverhältnifs verbindet, und laffen
fich mit gröfserem oder geringerem Erfolge öffentlich hören. Bei
allen Feftlichkeiten, befonders bei Hochzeiten, treten fie auf, fingen
in den Harems vor den Frauen, oder auch, gewöhnlich von Gittern
oder Vorhängen verborgen, vor den Männern. Sie werden, wenn
fie fich einen Namen erworben haben, gut, ja ausfchweifend hoch
honorirt, verheirathen fich, um den Schutz eines Mannes zu ge-
niefsen, und ziehen fich, wenn die Frifche und Beweglichkeit
ihrer Stimme fchwindet, in das Privatleben zurück, wo fie in Ruhe
und Bequemlichkeit ihre Tage befchliefsen. Bringen fie es nicht
zu hervorragender Gröfse, fo müffen fie fich begnügen, in den

Cafés zu fingen und von den Beiträgen der Anwefenden zu leben. In den letzten Jahrzehnten war unter ihnen weitaus die gefeiertfte eine merkwürdige Frau, die fich felbft den Namen Almās, d. i. der Diamant, gegeben. *) Wir felbft haben fie nicht gehört, wohl aber unfer Freund, der Maler Gentz, dem es nicht nur ihre Kunft zu bewundern, fondern auch fie zu zeichnen vergönnt war. Nach des Farbenkünftlers Bericht fang fie bei einer Gefellfchaft im Haufe eines reichen Kaireners, von einem Vorhang verborgen, immer nur wenige Strophen hintereinander, und je lebhafter der Antheil und Beifall ihrer beturbanten Zuhörer fich äufserte, um fo leidenfchaftlicher ward ihr Gefang. Aber wir wollen unferen Lefern des grofsen Künftlers und Kenners des Morgenlandes eigene Worte nicht vorenthalten. «,Gott fchenke Dir Beifall!'» fagt er, «rief der Eine; ein Anderer: ,O fchlage weiter, Du entzückende Nachtigall!' — ,O Du füfse Taube,' ruft ein Dritter, ,Dein Girren beraufche uns länger!' Und wirklich glaubte man das Girren ver- liebter Tauben, die lockenden Töne der Nachtigall, das kofende Gezwitfcher der Waldesfänger zu vernehmen. Wie die Nachtigall in der Stille der Nacht ihr melancholifches Klagen verhallen läfst, dafs es dann um fo mächtiger hervorftröme, fo hielt auch die leidenfchaftliche Almās von Zeit zu Zeit in ihrem Gefang inne, fcheinbar regellos, aber in der That mit dem Bewufstfein der Wirkung, die es hervorbrachte: fie hatte es von ,Bülbül' gelernt, oder von dem Diamanten, der nicht immer feine blendenden Funken fprüht. Als fie das Lied fang: ,Ich kofete, girrte und lockte wie eine Taube, Dein Ohr aber war taub,' entftand eine fo grofse Aufregung der Gemüther, dafs beim rührenden Schlufs des Liedes die Hörer in fchluchzende Wehmuth verfetzt wurden ... Ihren Höhepunkt erreichte die Begeifterung, als die Sängerin die Gefchichte ihres Lebens vortrug. Jung und fchön fah fie einen Perfer, einen Arzt, erglühte in heifser Liebe und glaubte durch das geweihte Band mit ihm der Liebe Glück theilhaftig zu werden. Aber ,der fchöne Wahn rifs entzwei'. Sie trennte fich von dem einft fo heifs Geliebten und ward 'Alme. Jetzt erfüllt die Erin- nerung an die erfte Liebeszeit ihre Seele mit Wehmuth. Die

*) In unferem «Aegypten in Bild und Wort» konnten wir ihr von dem Maler Lorie für den Chedīw gemaltes Porträt zeigen.

ungeftillte Sehnfucht und Liebe ift die Quelle ihrer begeifterten
Gefänge.»

Ueberreich wie der Beifall ift auch der goldene Lohn, welcher
einer Sängerin wie diefer im Orient, dem Lande der Freigebigkeit,
gezollt wird. Eine würdige Rheinländerin, der es vergönnt war,
der Almās in einem Harem zu laufchen, erzählte mir, dafs ihre
Zuhörerinnen ihr wetteifernd Hände voll Goldftücke, Ringe und
andere Schmuckfachen in den Schoofs geworfen hätten, und für
einzelne Abende wurde fie nicht niedriger bezahlt, als eine Patti
oder Gerfter. — Auch die männlichen Sänger haben ein günftiges
äufseres Loos, nur halten fie fich kürzere Zeit auf der Höhe als
ihre weiblichen Kunftgenoffen, denn die volle männliche Stimme
klingt in den hohen Fifteltönen der arabifchen Mufik bald weniger
angenehm, als die höher gelegene Frauenftimme. Dagegen übt
in diefen Tonlagen der Vortrag von Knaben und Jünglingen einen
befonderen Reiz, und darum werden ihre Gefänge felbft denen
der Frauen häufig vorgezogen. Die Zigeunermädchen (Ṛawāfi),
welche in Esne, bunt gekleidet und mit dünnem Goldfchmuck
ausgeputzt, vor den Fremden zugleich fingen und tanzen, find
mit befcheidenerem Lohn zufrieden, verbergen fich hinter keinem
Vorhang und verftehen es nur felten, den Beifall, gefchweige denn
das Entzücken ihrer europäifchen Zuhörer wach zu rufen, aber
es fehlt ihrem Vortrage nicht immer an tiefer Empfindung, und
bei manchen Tänzen zeigen fie eine aufserordentliche Biegfamkeit
der Glieder und entfalten eine Glut der Leidenfchaft, welche,
obgleich fie nicht ganz der Anmuth entbehrt, fie oft bis an die
Grenze der Raferei und dann freilich auch weit über die Schranken
des Schönen hinaus führen kann. Unter den fie begleitenden Mu-
fikern blieb uns ein alter Rebābefpieler aus Lukfor unvergefslich,
der fein kleines Inftrument mit folcher Kraft und folchem Gefchick
bemeifterte, dafs die ihm zuhörenden Europäer von Herzen in das
laute «ja falām» feiner arabifchen Bewunderer einftimmen konnten.
— Eins zeichnet felbft die befcheidenften Sänger und Sängerinnen,
die ihre Stimme beim Klange der Darabukka und dem Klatfchen
der Hände erheben, und deren Tanz keine andere Empfindung
lebhafter erweckt, als die des Ekels, vortheilhaft aus: unbedingtes
Takthalten und völlige Hingabe an den vorzutragenden Stoff. In
ihrer Weife find die modernen Aegypter, wie es auch fchon ihre

Vorfahren waren, ein höchſt muſikaliſches Volk. Auch die unteren Klaſſen und beſonders die Matroſen ſingen bei jeder Arbeit, Muſik begleitet jedes Vergnügen, das ſie ſich gönnen, und ſelbſt den Vortrag der Erzähler, um die ſie ſich, wenn der Lärm des Tages ſchweigt, zu verſammeln lieben. Auf einer mit Teppichen belegten niedrigen Eſtrade vor den Kaffeehäuſern kann man dieſe gleichfalls der Sängerzunft angehörenden Künſtler des Abends finden. Gewöhnlich treten ſie zu zweien auf, und zwar mit der Rebābe, dem altberühmten Begleiter der Erzähler, einem violinenartigen Inſtrument, das in der Weiſe des Cello geſtrichen wird, in den Händen. Das, was ſie vortragen, wechſelt im Lauf der Zeiten, und gegenwärtig haben die Heldenromane von Antar, Sēf el-Jeſen und Abu Sēd die ſchönen Erzählungen der Scheherſād faſt gänzlich verdrängt. Wie gern würden wir den Leſer einladen, in einer warmen, ſternenhellen Nacht mit uns dieſen farbenbunten Dichtungen zu lauſchen, oder uns vor die Stadt zu begleiten und dem Jahrmarktstreiben mit uns zuzuſchauen, das gerade heute wie zu Kairo bei der Feier des Geburtstags des Propheten die Bewohner von Esne auf den Feſtplatz zieht. Hier gewähren namentlich die Kinder in Schaukeln und Carouſſels einen ergötzlichen Anblick; aber es gebricht uns an Zeit, und es iſt uns nicht einmal vergönnt, uns in dem ſchönen Garten, der das Schloſs des Vizekönigs umgibt, in den Bazaren, der koptiſchen Kirche und auf dem Marktplatz von Esne umzuſehen; denn ein kräftiger Nordwind hat ſich erhoben und es drängt uns, in der Frühe des folgenden Morgens die Denkmäler des alten Necheb und heutigen el-Kāb, d. i. der Stadt, zu beſuchen, aus der Esne entſtanden zu ſein ſcheint.

Kurz nach dem Aufgang der Sonne haben wir unſer Ziel erreicht, treten (und zwar auf dem rechten Nilufer) an's Land und beſuchen zuerſt die Trümmer der Veſte von Necheb, das gewaltige Quadrat einer Ringmauer ohne Gleichen, denn jede ſeiner Seiten miſst 640 m in der Länge und in der Dicke 11,50 m; es konnten alſo auf dieſem Gemäuer, wie auf dem Damm einer breiten Straſse, viele Wagen einander ausweichen. Hinter ihm ſtanden die nunmehr von der Erde verſchwundenen Tempel und wohl auch die Paläſte der Könige, vor jedem Angriff geſchützt; Tauſende von Bürgern konnten hier immer in der Stunde der Gefahr ſichere Unterkunft finden. Die inſchriftsloſen Ziegelſteine, aus denen dieſe

Riefenmauer befteht, lehren nicht, zu welcher Zeit fie errichtet
ward, aber das Thal von el-Kāb ift reich an anderen Denkmälern,
aus denen hervorgeht, dafs das alte Necheb fchon in der Zeit
der Pyramidenerbauer beftand und als Stätte der Verehrung der
Südgöttin, deren Namen es führte, berühmt war.

Ein Ritt nach Often, dem arabifchen Gebirge entgegen,
trägt dem Freunde des Alterthums wie dem Mineralogen gleich
ergiebige Frucht; denn mannigfaltigere Steingebilde als hier fahen
wir an keiner Stelle des Nilthals auf dem Boden der Wüfte liegen,
und auf wenigen anderen Trümmerftätten ift uns ein koftbarerer
Schatz von wichtigen Infchriften begegnet. Diefe finden fich
hier an den nackten Wänden zweier Felfenhügel, dort an kleinen
Tempelbauten von kunftgefchichtlichem Werth und an einer anderen
Stelle in höchft merkwürdigen Grüften. Winzig ift die würfelförmige
Kapelle, die der grofse Ramfes dem Mondgotte Thot widmete,
klein das Wüftentempelchen aus der Zeit des vierten Thutmes
und feines Sohnes Amenophis III., in dem noch einmal die
fechzehnfeitige polygonale Säule, welche wie in Dēr el-Bachri
mit der Hathormaske gefchmückt ift, zur Anwendung kam. Erft
unter den Ptolemäern follte diefs Jahrhunderte·lang aufgegebene
Motiv, das wir zu Dendera kennen lernten, wieder verwendet
und an den fogenannten Hathoren-Kapitälen neu ausgebildet
werden. Zwifchen dem Tempelchen aus der achtzehnten Herrfcher-
reihe und der Kapelle Ramfes II. erheben fich in der Wüfte zwei
nackte Felfenhügel, in welche Hunderte von Zeitgenoffen der
Pyramidenerbauer mehr oder weniger roh ausgeführte Infchriften
gruben, von denen wir, durch einen heftigen Sturmwind fchwer
behindert, Abdrücke verfertigten. Es geht aus ihnen hervor,
dafs fchon in fo frühen Tagen der Dienft der hellen Mond- und
Südgöttin Necheb zahlreiche Wallfahrer hieherzog, die ihr bei
ihrem bleichen Licht in der Wüfte Todtenopfer darbrachten. —
Auf dem Rückwege werfen wir einen Blick in den derfelben
Göttin von dem dritten Ramfes geweihten und fpäter von Ptole-
mäus IX. (Physkon) neu ausgefchmückten Felfentempel und be-
fuchen die dem Nil zugewandte Gräberreihe, welche für die
männlichen und weiblichen Mitglieder einer grofsen Familie her-
geftellt worden ift, die im Frieden der Necheb als Priefter und
Priefterinnen und den Pharaonen als Erzieher und Ammen ihrer

Kinder dienten, im Kriege aber fich unter den tapferen Schaaren auszeichneten, welche Aegypten vom Joch der Hykfos befreiten. Diefs gilt befonders von dem Schiffsoberften Aāḥmes, dem Sohn des Abna, der unter dem erften Könige gleichen Namens als Offizier die Belagerung der Hykfosvefte Avaris mitmachte und fich in dem weiteren Verlauf des Befreiungskrieges fo rühmlich hervorthat, dafs er, wie wir bereits an einer anderen Stelle mitgetheilt haben, mit befonderen Auszeichnungen geehrt ward. — In der Zeit feines Vaters Abna wurde Aegypten, wie die Grabfchrift deffelben lehrt, viele Jahre (āfchu renpetu) von einer fchweren Hungersnoth heimgefucht, und H. Brugfch hat zu beweifen gefucht, dafs diefe Zeit des Mangels für die fieben mageren Jahre zu halten fei, welche Jofeph, der Sohn des Jakob, fo klug für den Vortheil des Pharao auszubeuten verftand. — In den anderen Grüften von el-Kāb, unter denen die meiften reich begüterten Beamten angehören, die mit dem Schiffsoberften Aāḥmes nahe verwandt waren, finden fich viele bemerkenswerthe Darftellungen aus dem Privatleben der alten Aegypter, und unter den fie begleitenden Infchriften neben einem Erntebilde das Lied, welches die Feldarbeiter zu fingen pflegten, während die Ochfen das Korn austraten. Schon in diefer uralten Probe der ägyptifchen Volkspoefie kommen jene reimartigen Gleichklänge vor, deren fich die priefterlichen Dichter zu jeder Zeit gern bedienten, um dem Ohr ihrer Hörer zu fchmeicheln. Auffallend ift in diefen Grüften die grofse Zahl der von den Priestern der Necheb gehaltenen Schweine, die doch feit der früheften Zeit im Pharaonenreiche als höchft unreine Thiere verabfcheut worden find. Schon Herodot erklärt diefen Umftand, indem er erzählt, dafs der Selene, d. i. der Mondgöttin Necheb, beim Vollmond Schweine geopfert worden feien. Er verfchweigt den Grund diefer Sitte; uns aber haben die Denkmäler gezeigt, dafs die Aegypter glaubten, Seth-Typhon fuche in Geftalt eines wilden Borftenthieres den vollen Mond, der ja allein der Verfinfterung ausgefetzt ift, zu überfallen und zu verfchlingen. Das Tödten der Schweine in Vollmondsnächten gab nun in fymbolifcher Weife dem Wunfche der Frommen, dem Gegner des Mondes zu fchaden und dem Geftirne der Nacht gegen feinen Feind beizuftehen, Ausdruck. — Nach der Vertreibung der Hykfos erfuhr die Verehrung der Necheb-Selene

eine völlige Umgeftaltung; denn wie der Sonnengott von Theben (Amon), fo hatte die Mondgöttin das Befreiungsheer und die in Necheb auferzogenen Pharaonen an feiner Spitze zum Siege geführt. Hierdurch erwarb Amon den Rang eines Königs der Götter, Necheb aber den der Siegesgöttin, die wir in Geiergeftalt zu Häupten des Pharao fchweben fehen, fo oft er auch immer auf dem Kriegswagen oder bei der Verrichtung von feierlichen Handlungen dargeftellt wird. Mit ihren ausgebreiteten Schwingen fchützt fie den König, und auch den anderen Sterblichen, befonders aber den Frauen, fpendet fie Hülfe in denjenigen Lebenslagen, wo fie des Beiftandes am meiften bedürfen. Darum hören wir fie auch von den Griechen Eileithyia nennen. Wie Buto die Schutzherrin des Nordlandes, fo ift fie die des Südlandes; und während jene für Ifis, fo tritt Necheb für Hathor ein.

Ein betagter Fellach und die Knaben, deren Efel wir benutzten, halfen uns treulich bei unferen Arbeiten in el-Kāb, und ergötzlich war es mitanzufehen, wie die leichtfüfsigen Burfchen den vom Sturme entführten Blättern nachjagten. Vor unferem Aufbruche nach Edfu mufst' ich den Alten trotz aller Gegenreden in fein Haus begleiten, um feinen kranken Sohn zu fehen und womöglich zu heilen. Ich fand die Familie bei der vollen Schüffel, deren Inhalt mit den Händen geleert ward. Der Leidende war halb erblindet, und um ihn zu heilen, hatte man an feinen Tarbūfch einen Faden mit einer Münze befeftigt, die herunterhängend feine Nafe weit häufiger als feine Augen berührte.

Nach einer Fahrt von wenigen Stunden erreichen wir Edfu, das von el-Kāb nur 20 Kilometer entfernt ift. Es liegt unter anderen Dörfern und Flecken, von reichem, wohlbeftelltem Fruchtlande umgeben, auf dem weftlichen Ufer des Nil; das öftliche kann in diefer Breite wegen feiner höheren Lage nur an wenigen Stellen von der Ueberfchwemmungsflut erreicht werden und ift darum gar fpärlich bebaut. Nur felten fieht man dort ein grünes Feld, ein Dorf oder unweit des Ufers die Kuppel eines Schēchgrabes. Schon von fern werden jetzt die hohen Pylonen eines ftattlichen Tempels fichtbar, den wir vom Landungsplatze aus in einer Viertelftunde erreichen. Noch vor wenigen Jahrzehnten war diefes berühmte Heiligthum fchwer zugänglich, denn Fellachen hatten fich in feinen Höfen und Sälen, ja felbft auf feinem Dache

eingeniftet, und Sand und Schutt lagerte in feinen Kammern und Gängen. Dann gelang es Mariette, des Vizekönigs Einwilligung zu feiner Säuberung zu gewinnen, und nachdem man die Sperlings-brut aus dem verlaffenen Nefte des Falken vertrieben und ihr neue Wohnplätze auf der Flur von Edfu angewiefen hatte, glückte die Freilegung des Horustempels fo gut, dafs er gegenwärtig das vollftändigfte, am beften erhaltene und behütete Bauwerk in ganz Aegypten genannt werden darf. Ja es läfst fich ohne Uebertreibung fagen, dafs, wenn die Priefterfchaft von Edfu mit ihrem heiligen Geräth den Gräbern entftiege, um den alten, vertriebenen Göttern des Nilthals von Neuem zu dienen, fie jede Kammer, jeden unter-irdifchen Raum und jede Treppe wiederfinden würde, die fie vor 1600 Jahren verlaffen. Ohne einen Stein zu erfetzen, könnten die Diener der Gottheit auf der vorgefchriebenen Prozeffionsbahn in feierlichem Aufzuge die heiligen Räume durchfchreiten, die fo lange entweiht worden find, und hätten fie auch in ihrem langen Schlafe die Beftimmung der einzelnen Räume vergeffen, fo würden die wunderbar erhaltenen Infchriften die der Hieroglyphik kundigen Erftandenen lehren, welchem Zweck jeder Saal und jede Kammer gewidmet war. Edfu läuft felbft Dendera in Bezug auf die Er-haltung den Rang ab, denn während bei diefem aufser einem Propylon die Aufsentheile des Tempels verfchwunden find, haben fie bei jenem kaum nennenswerthe Befchädigungen erfahren.

Dem grofsen Gotte Horus, der für feinen Vater den böfen Seth (Typhon) niederwarf, dem Hor Behesti, war das Heiligthum von Edfu gewidmet, und der Ort, zu dem es gehörte, ward darum von den Aegyptern Stätte des Horusthrones, oder Stadt der Erhebung des Horus (auf den Sitz feines Vaters Ofiris), oder auch, weil zu Edfu der Götterkampf begonnen und zur erften Entfcheidung geführt haben follte, Schauplatz der Durchbohrung (tebu)*) des in Geftalt eines Nilpferds ftreitenden Typhon genannt. Die Griechen fetzten dem Horus ihren Apollon, den Gott des Lichts oder der Sonne, gleich und hiefsen die Horusftadt Apolli-nopolis. Das Haupttheiligthum derfelben, in dem wir uns befinden, fcheint in frühefter Zeit gegründet worden zu fein; fchon Ptah,

*) Aus tebu, Durchbohrung, ward das koptifche atbo und aus diefem das arabifche Edfu.

der ältefte unter den Göttern, foll es für Râ erbaut haben, Könige
der 12. Dynaftie und Thutmes III. (18. Dynaftie) trugen Sorge
für die Dienfte in feinem Innern, unter den Perfern hielt der
ehrwürdige Bau noch zufammen, aber fchon unter den erften
Ptolemäern wurde es nöthig, an feiner Stelle ein neues Heilig-
thum zu errichten.

Der dritte Lagide Euergetes I., neben dem mehrfach feine
Gattin Berenice genannt wird, begann nach dem Plane eines vor-
züglichen ägyptifchen Architekten und hohen priefterlichen Be-
amten, deffen Name Imhotep-ur-fe-Ptah eine Infchrift erhalten
hat, den gewaltigen Neubau, welcher erft nach 180 Jahren unter
Ptolemäus Dionyfus oder Auletes, dem Vater der letzten Kleopatra,
im Jahre 57 v. Chr. zur Vollendung gelangen follte. Gewaltige,

MÜNZE DER BERENICE.

mit längft verfchwun-
denen Obelisken und
Fahnenftangen, fowie
mit dem Bilde des
Pharao als Befieger
feiner Feinde ge-
fchmückte (V u. V a)
Pylonen ftellten fich
den dem Heiligthum
Nahenden entgegen.
Hatten fie die mit

ehernen Thüren verfchloffene Pforte überfchritten, fo gelangten fie
in ein weites Periftyl (IV), welches Säulengänge auf drei Seiten
umgaben und in deffen Hintergrund fich das hohe Hypoftyl (III)
erhob, in welches kein Einblick geftattet war, da Mauerfchranken
die Säulen an feiner das Periftyl abfchliefsenden Frontfeite mit
einander verbanden. In diefem Hof wurden, wie fein Name lehrte,
Opfer dargebracht und das Bildnifs des Gottes und feine heilige
Barke den Frommen gezeigt. Das eigentliche Tempelhaus ift in
Bezug auf feine räumliche Anordnung und Ausfchmückung auf's
Nächfte mit dem von Dendera verwandt, nur tritt hier in Edfu
an die Stelle der dort allen anderen Gottheiten voranftehenden
Hathor der Horus Behefti, deffen Name mit dem Bilde feines
heiligen Thieres, des Sperbers, gefchrieben wird. Zahllofe Dar-
ftellungen diefes Vogels, hier als grofse Bildfäulen von Granit,

dort als gefchmücktes Göttergemälde in Relief und überall als
Schriftzeichen, begegnen dem Auge, und Niemand hat wohl gerade
hier ohne Theilnahme auf die in Aegypten fo häufigen, fchön-
befchwingten und muthig blickenden Sperber gefchaut, die wir
täglich auf dem die Kolonnaden des grofsen Hofes krönenden
Hohlkehlengefims fitzen oder die Thürme des hohen Eingangs-
thores umkreifen fahen.

Dem Hypoftyl, welches zu Edfu
die grofse Vorhalle heifst und deffen
Decke von achtzehn Säulen getragen
wird, folgt ein Profekos mit zwölf
Kolumnen (II), welcher der Feft-
glanzfaal genannt wird. Von ihm
aus hat man den Opfertifchfaal (2)
und Saal der Mitte oder des «Aus-
ruhens der Götter» (1) zu durch-
fchreiten, um zum Sanctuarium (I),
dem «Grofsfitze», zu gelangen, das
aus einem gewaltigen grauen Por-
phyrblocke befteht, der fchon von
dem in der Perferzeit herrfchenden
ägyptifchen Gegenkönige Nectane-
bos I. nach Edfu gebracht worden
ift und an die gleichfalls aus einem
Stück verfertigte Kapelle erinnert,
welche nach Herodot König Amafis
durch 2000 Mann von Elephantine
nach Saïs fchaffen liefs, wo fie aufser-
halb des Tempels aufgeftellt wer-
den mufste. Das zweite, kleinere,

PLAN VON EDFU.

hinter dem gröfseren gelegene Allerheiligfte hiefs das Mefen und
war dem Horus als Befieger des Typhon gewidmet. Unter den
die genannten Räume umgebenden Nebenzimmern gehörten mehrere
einzelnen Gottheiten an. In anderen follten gewiffe Ceremonien
vorgenommen und wieder in anderen die Gewandftoffe, Vorräthe
und Schätze des Tempels aufbewahrt werden. Von grofsem
wiffenfchaftlichem Intereffe find die Infchriften des Laboratoriums
und des kleinen Bibliothekzimmers, welches mit Leder- und

Papyrusrollen angefüllt war und fich an die Faffadenwand des Hypoftyls fchlofs. Es war zur Rechten des Eintretenden gelegen. In der ihm entfprechenden Kammer zur Linken follte der König, bevor er die heiligen Innenräume des Tempels betrat, mit Weihwaffer und Rauchwerk durch zwei Priefter gereinigt werden. Wie zu Dendera, fo führte auch zu Edfu eine gerade und eine gewundene Treppe auf das Dach, und wie dort, fo blieb auch hier nicht die kleinfte Stelle unbedeckt von Darftellungen und Infchriften, unter denen die Befchreibung des Götterkampfes an der weftlichen Innenfeite der fchönen aus Quadern zufammengefügten Umfaffungsmauer (VI), die Nomenliften, welche die Kenntnifs der Geographie des alten Aegypten wefentlich gefördert haben, und die Feftkalender befondere Erwähnung verdienen.

In dem grofsen, dem Götterkampfe gewidmeten Texte wird eingehend mitgetheilt, wie der Hor-Behesti von Edfu für feinen Vater Rā Harmachis gegen Seth-Typhon zu Felde zieht und ihn in vielen Schlachten an verfchiedenen Stellen Aegyptens, ja felbft am fernen Geftade des Mittelmeeres, befiegt. Zur Seite des Rā (als zweiter) fteht Thot, die Vernunft, der Logos der fpäteren Zeit, als Berather und belegt jedes Schlachtfeld mit einem neuen bezugreichen Namen. Im Gaue von Edfu ward der erfte Kampf gekämpft, bei deffen Beginn fich Hor-Behesti in eine geflügelte Sonnenfcheibe verwandelt hatte, an die fich als Helferinnen zur Rechten die Südgöttin Necheb, zur Linken die Nordgöttin Buto, beide in Geftalt von fchnell tödtenden Uräusfchlangen, hefteten. Nachdem Seth-Typhon von diefem Gegner völlig niedergeworfen worden war, befahl Rā, zur Erinnerung an die von Horus in diefer Geftalt erfochtenen Thaten und Siege die geflügelte Sonnenfcheibe an alle Stätten, wo man Götter verehrt, zu befeftigen, damit fie das Böfe von ihnen fernhalte. Thot führte diefen Befehl aus und fo kommt es, dafs über dem Eingang zu jeder heiligen Stätte in Aegypten die geflügelte Sonnenfcheibe als Talisman zu fehen ift. Aber nicht nur an den Tempelpforten, fondern auch an vielen anderen geheiligten Stellen, wie z. B. an den Sarkophagen und in den Giebelfeldern der Leichenfteine, wird man fie als Schutzmittel gegen die Feinde des Horus, des Lichtgottes, der auch alles Verftorbene zu neuem Leben führt, finden. Seth-Typhon war in Geftalt eines Nilpferdes in's Feld

gezogen, darum verabfcheute man diefen Dickhäuter zu Edfu, wofelbft neben dem Hor-Behesti die Hathor, ein Horus, Vereiniger der Lande, und der Liebesgott Ahi am höchften verehrt wurden. Ueber die Form des Kultus diefer Unfterblichen geben die Feft-kalender von Edfu fehr genau Kunde, denn fie nennen jeden Fefttag, geben die von den Prozeffionen und Umzügen inne zu haltenden Wege an und theilen mit, woraus die bei jeder Feier darzubringenden Opfer zu beftehen hatten. Aufser Brod, Bier, Wein, Rindern und Gänfen, den gewöhnlichen auf die Altäre zu

DIE BEIDEN HAUPTFORMEN DER GEFLÜGELTEN SONNENSCHEIBE.

legenden Gaben, follten, wie zu Necheb, beim Vollmonde Schweine zerhackt werden, und in Folge einer ähnlichen Anfchauung ward hier bei einer befonderen Feier ein Efel, das Thier des Horus-feindes Seth-Typhon, getödtet. Häufig gefchieht des Befuches Erwähnung, den die Hathor von Dendera dem Gotte von Edfu, ihrem Gatten, alljährlich in der Zeit der Schwelle des Nil am Neumondstage abftattete; ja wir vermögen das Thor nachzu-weifen, durch welches fie ihren Einzug in das Heiligthum von Apollinopolis hielt. Ein Gott von Edfu, und zwar derjenige Horus, welcher «Vereiniger beider Lande» genannt ward, erwiderte

in jedem Jahre im Pafchonsmonat, zur Zeit des Neumonds, diefen Befuch in Begleitung feiner Nebengötter. Was bei dem «fchönen Fefte der Reife nach Dendera» zu gefchehen hatte, wird von dem Feftkalender im Einzelnen mitgetheilt. Fünf Tage lang hatte der Gott bei der Hathor zu verweilen und als tapferer Vernichter des Böfen alles Feindliche in ihrem Gebiete zu zerftören. Mufik und Gefang erfcholl, wie bei allen freudigen Gelegenheiten, bei diefen und vielen anderen Feften; ja wir erfahren, dafs es bisweilen dem Kapellmeifter des Tempels oblag, zu Ehren der Hathor die Harfe zu fchlagen. An gewiffen Tagen follten die Schriftrollen geöffnet, an anderen Kräuter gepflückt und von den Frommen verzehrt, und wieder an anderen gewiffe feierliche Handlungen begangen werden, die fich auf die Schwelle des Nil und das Einfammeln der Feldfrüchte bezogen. Einen wie köftlichen Anblick mufs das herrliche Bauwerk bei feiner durch eine alte Satzung vorgefchriebenen Illumination gewährt haben, die an jenes «Lampenbrennen» erinnert, mit dem die Saïten zu Ehren der Neith die Nacht zum Tage umwandelten.

Es wird uns fchwer, diefen prachtvollen Tempel, deffen unerfchöpfliche Fülle an Infchriften zu Monate und Jahre langen Studien ladet, fo fchnell zu verlaffen, und dankbar fei noch einmal der Arbeiten Mariette's und der offenen Hand des Chedïw Isma'il gedacht, durch welche es gelang, das Heiligthum von Edfu freizulegen und die Fellachen, welche in ihm ihre Wohnungen aufgefchlagen hatten, aus dem ehrwürdigen Bau zu vertreiben und aufserhalb deffelben anzufiedeln. Jetzt gehören diefe geweihten Stätten wiederum den alten Göttern. Die Nekropole von Edfu ift noch nicht unterfucht worden; fie lag im Weften der Stadt, und der Sand der Wüfte, welcher fie ganz bedeckt, entzieht fie der Forfchung. Nach einem Blick in das Geburtshaus und den heiligen Brunnen zur Seite des Horustempels fchreiten wir wieder dem Nile zu, wofelbft uns neben einem Kornfchiffe, das Fellachen beladen, und einer wandernden Rawâli-Familie, deren Mutter ein ftattliches Weib ift, unfere Dahabrje erwartet.

Unfere weitere Fahrt gen Süden möchten wir gern, kurz nachdem wir fie begonnen, auf einige Tage wieder unterbrechen, um von dem am öftlichen Ufer gelegenen Redefrje aus auf dem Kameel eines 'Ababde der alten zum Rothen Meere führenden

Wüftenftrafse zu folgen und den kleinen Felfentempel zu befuchen, welchen Seti I. an der Stelle eines von ihm gegrabenen Brunnens für durftige Wanderer anlegen liefs. Die wichtigfte unter den Infchriften, welche das erwähnte Heiligthum fchmücken, gibt Kunde von dem glücklichen Erfolge diefes Unternehmens und erzählt, dafs das Wafler in fo reicher Fülle zugeftrömt fei, wie bei den Quellhöhlen von Elephantine am erften Katarakt. Das ägyptifche Wort, welches den Begriff «Quellhöhle» bezeichnet, lautet kerti oder kerker. Daraus wurde ein ähnliches koptifches Wort, in dem die Araber, als fie zu der Nilenge diefes Namens, die wir nach einer kurzen Fahrt erreichen, gelangt waren, ihr es-Silfile, d. i. die Kette, wieder zu finden meinten.

Gebel es-Silfile, oder Berg der Kette, heifst darum noch heute die merkwürdige Stelle, an der die felfigen Ufer des Nil wenige Meilen füdlich von Redesfje fo nah zufammentreten, dafs fie die «Porta Weftphalica» Aegyptens genannt werden kann und fich, mit Rückficht auf die arabifche Erklärung ihres Namens, an fie die Sage fchlofs, fie fei in alter Zeit mit einer von einem Ufer des Nil zum anderen reichenden Kette (Silfile) verfperrbar gewefen. Wild und fchnell jagt hier der Strom an den feine Wafler zufammenpreffenden Felfen vorbei, und diefe beftehen auf der libyfchen, wie auf der arabifchen Seite aus fchönem, gelbem, feinkörnigem Sandftein, während wir bis jetzt an den den Flufs begleitenden Höhenzügen nur Kalk- und Kreidebildungen bemerkten. Und doch konnte es uns nicht entgehen, dafs beim Bau faft aller der Luft ausgefetzten Theile der gröfsten Tempel Sand- und nicht Kalkftein zur Verwendung gekommen ift, Sandftein, der demjenigen völlig gleicht, welchen wir an den öftlichen und weftlichen Wänden der Stromenge von Gebel es-Silfile anftehen fehen. Wandern wir nun auf dem libyfchen Geftade, bei dem wir an's Land gingen, fuchend umher und fteigen auch nach einer Fahrt über den fchmalen und reifsenden Nil am Saum der Berge des arabifchen Ufers auf fchlechten Pfaden von Fels zu Fels, fo wird fich uns bald die Ueberzeugung aufdrängen, dafs jeder Sandfteinblock, den man in dem tempelreichften Gebiet der Erde beim Bau der gröfsten aller Götterhäufer verwandte, von den Steinmetzen der Pharaonen aus diefen gelben Hügeln gefchnitten worden ift, welche nun den leeren Hüllen von uner-

fchöpflichen Granatäpfeln gleichen, aus denen man fchon zahl-
lofe Kerne nahm und doch noch andere in unermefslicher Menge
zu fchälen vermöchte. Ungeheuer find die offenen Säle, an deren
glatt abgearbeiteten Wänden man heute noch die Marken der
Steinhauer fieht, welche mit wundervoller Kunft die Quadern
von den harten Felfen trennten. Die Flächen, von denen die
Werkftücke gelöst worden find, erfcheinen fo glatt und eben, als
habe man es in alter Zeit verftanden, den fpröden Sandftein zu
erweichen. Und dabei ift nur bronzenes und kein eifernes oder
ftählernes Handwerkszeug gefunden worden. Freilich kann es
folches gegeben und fich nur nicht erhalten haben, weil Eifen im
Lauf der Jahrtaufende der Auflöfung leichter anheimfällt, als das
reine oder mit Zinn gemifchte Kupfer.

Die Stadt, zu welcher in alter Zeit diefe Steinbrüche ge-
hörten, hiefs Chennu oder Fahrtenort und war mit feinem Hafen,
in dem fich Laftfchiff an Laftfchiff gedrängt haben mufs, am öft-
lichen Ufer gelegen. Auf dem weftlichen befand fich neben
kleineren Latomieen die Nekropole mit einigen Felfengräbern und
mehreren dem Dienft der Götter gewidmeten Bauten, denn die
Stromenge ward als Pforte angefehen, durch welche der Flufs,
der bei Chennu (es-Silfile) auch das «reine oder heilige Waffer»
genannt wird, aus Nubien in das eigentliche Aegypten trat; und
fo kam es, dafs hier für den göttlichen Nil feierliche Dienfte
eingefetzt waren und Opfer die Fülle auf feinen Altären nieder-
gelegt wurden.

Hart am weftlichen Ufer des Fluffes erheben fich heute noch
drei merkwürdige Schrifttafeln, in welche verfchiedene Pharao-
nen Lobgefänge an den Nil graben liefsen, die an Form und
Inhalt nur wenig von einander abweichen. Befonders gut erhalten,
fchön eingerahmt mit ausfkulptirten Knofpenfäulen und gekrönt
von einem Dache mit dem Hohlkehlenkarnies, in deffen Mitte
die geflügelte Sonnenfcheibe fchützend prangt, find die von
Ramfes II. und feinem Sohne Mernephtaḥ I. aufgerichteten Stelen.
Voll poetifchen Schwunges ift der Hymnus, mit dem die eine
wie die andere bedeckt ift. Als Vater der Götter, als Fülle,
Segen und Nahrung Aegyptens wird der heilige Strom in ihm
angerufen. Diefer fchöne Lobgefang ward auch von Anana, nach
Pentaur dem gröfsten Dichter des Rameffeums, für würdig be-

funden, einem neuen Hymnus, der auf einer Papyrusrolle erhalten
blieb, zur Unterlage zu dienen. Uns fchenkt er aufser der Freude
an feinem poetifchen Gehalt wichtigen Auffchlufs über die Zeit
des Steigens und Fallens der Nilflut in frühen Tagen. Weiter
nördlich und nahe der Spitze des Ufergebirges ladet eine merk-
würdige Felfenkapelle Laien und Forfcher zum Befuche; und
zwar jene wegen des fchönen Reliefgemäldes des Königs Horus
(Hor-em-heb, 18. Dyn.), den man als Sieger aus dem Süden
heimkehren fieht und deffen thronartige Sänfte zwölf Grofse des
Reichs auf den Schultern tragen, diefe aber wegen zahlreicher
und nicht unwichtiger Infkriptionen in hieroglyphifcher und
demotifcher Schrift aus verfchiedenen Zeiten.

Bei unferer Landung in Gebel es-Silfile fanden wir das Ufer,
welches in alter Zeit von fleifsigen Arbeitern, Schiffern, Prieftern
und Wallfahrern gewimmelt haben mufs, völlig menfchenleer. Bei
den Steinbrüchen auf der arabifchen Seite des Stroms erfchienen
endlich, angelockt durch die weithin wahrnehmbare Flagge unferes
Nilbootes, ein Fellachenweib und fpäter zwei zerlumpte Männer,
deren Geſichtsbildung völlig von derjenigen der Aegypter abwich.
Es waren Leute vom Begaftamme, ʻAbabde von jenen Familien,
die ihr nomadifirendes Leben in der arabifchen Wüſte aufgegeben
haben, in Aegypten feft angefiedelt find und jetzt ftatt der frifch
fortlebenden Sprache ihres Volkes fchlechtes Arabifch reden. Schon
in Redefrje find uns folche gezähmte und ihrer Eigenthümlichkeit
entkleidete Naturkinder begegnet. In ihrer Heimat, der Wüfte,
mufs fie Derjenige auffuchen, welcher fie in ihrer Urfprünglichkeit
zu fehen und in unferer Zeit ein Stück Menfchenleben kennen
zu lernen wünfcht, das an jene Tage erinnert, in denen unfer
Gefchlecht der Natur näher ftand als heute und jenes Glückes
genofs, das die Idyllendichter befingen. Es vermag eben nur
da mit geringeren Störungen auszublühen, wo der Menfch in
befchränkter Lage wenig mehr begehrt, als das für das tägliche
Leben Nothwendige. Dem Begaftamme, von dem wir reden,
wird auch diefs nur in kärglichem Mafse zu Theil, denn die
Gebirge, Thäler und Küftenftriche zwifchen dem Nil und dem
Rothen Meere, welche er bewohnt, gehören fämmtlich zu dem
heifsen und dürren Gebiet der arabifchen Wüfte. Diefe armfelige
und doch einer eingehenderen Betrachtung würdige Landfchaft ift

in jüngfter Zeit von G. Schweinfurth mehrfach bereist, am beften aber von Dr. Klunzinger, der fechs Jahre lang zu el-Kofēr am Rothen Meere als Arzt und Naturforfcher thätig war, in feinen Bildern aus Oberägypten befchrieben worden. In die folgende knappe Darftellung diefes merkwürdigen Erdenftriches ift Vieles verwebt worden, was uns diefer Gelehrte aus dem reichen Schatz feiner zum Theil noch ungedruckten Aufzeichnungen in gütiger Weife perfönlich mitgetheilt hat.

Die fchon feit Herodot das «Arabifche Gebirge» genannten Oftberge des Nilthals haben zur Grundlage ihrer Erhebung einen mächtigen Gebirgsftock von Urgeftein (Granit, Syenit, Porphyr, Diorit, Glimmerfchiefer etc.) mit mehr oder weniger dunkler Färbung. Nach Süden hin hängt diefer Stock mit dem abeffinifchen Alpenlande zufammen; im Often wurde er aber durch die Bildung der grofsen Erdfpalte, welche jetzt das Rothe Meer ausfüllt, von der aus denfelben Gefteinen aufgebauten Erhebungsmaffe des Sinai und der arabifchen Halbinfel losgeriffen. Diefen Kern hat die Natur in zahllofe, fchwer entwirrbare Bergzüge mit labyrinthifch durcheinandergefchobenen oder langgeftreckten, oft tief eingefchnittenen Thälern gefaltet. Von Stelle zu Stelle fchiefst er zu Kuppen oder kühn geformten zackigen Gipfeln auf, von denen einige die Höhe von 2000 Meter erreichen. Er ift reich an Naturfchönheiten, malerifchen Gebirgsbildungen und wunderbar gefärbten, mit bunten Adern durchflochtenen, mächtigen Felswänden. Die nackte Schönheit der mit keinem Erdgewande und keiner Humusdecke bekleideten Steine tritt uns hier in weichen Formen, dort wild und üppig, überall in ihrer vollen Urfprünglichkeit entgegen. Aber es fehlt ihr nicht ganz der Schmuck des organifchen Lebens, denn von Zeit zu Zeit — freilich felten und gewöhnlich nur einmal im Jahre, in den Wintermonaten — ziehen fich um die Berghäupter dunkle Regen- und Gewitterwolken zufammen, und bald ergiefst fich aus ihnen mit einem Ungeftüm, als müffe jetzt die gefammte Dunftmaffe des Jahres auf einmal herabftrömen, der Regen auf das Gebirgsland. Die durch die Schluchten und Rinnen der Berge herniederfallenden Fälle und Bäche fammeln fich in den Thälern zu Strömen, förmliche Flufsfyfteme bilden fich, und in einem weiten Endthal wallt zuletzt der Hauptftrom langfam und majeftätifch oder ungeftüm Alles niederreifend, das ihm in den Weg

tritt, je nach der Himmelsrichtung des Gebirgskammes, den die
Hauptniederfchläge trafen, in das Rothe Meer oder in den Nil.
Doch die Herrfchaft des Waffers in der Wüfte ift kurz, und
wenige Tage, nachdem der Himmel feine Schleufen geöffnet, in
jedem Rifs des Felfens ein Bach, in jedem Thale ein Flufs ge-
raufcht hatte, ift die Einöde wieder trocken und dürr. Aber das
feuchte Element hat die überall fchlummernden Pflanzenkeime
wach geküfst, und an Rinnfalen und Abhängen öffnen Millionen,
auf der Sohle der Thäler unzählige faftige Kräuter wachfend und
fproffend die Augen. Sträucher und Bäume, wie die Akazien,
die Marchbüfche, die Tamarisken, welche fich zu ganzen Hainen
gefellen, und alle zwei- und mehrjährigen Pflanzen geben durch
frifches Grün an Aeften und Zweigen dankbar zu erkennen, wie
fehr fie fich erlabt. Bald auch entwickeln fich im frifchen Odem
des Frühlings (Januar bis März) fchöne Blüten in Gelb und Roth
und locken bunte Schmetterlinge, wilde Bienen und Wefpen an,
die fie umflattern, Käfer, Eidechfen und Ameifen, die fie um-
kriechen. Glänzend wird das Fell der Gazellen- und Antilopen-
rudel und ihrer Feinde, der räuberifchen Katzen der Wildnifs, in
diefer Zeit. Die natürlichen Brunnen und Cifternen haben fich
mit frifchem Waffer gefüllt; ja hie und da riefelt ein Bächlein
oder verblutet mit immer leiferem Tröpfeln ein kleiner Wafferfall,
der noch vor wenigen Wochen als mächtiger Katarakt von den
Felfen braufte. Jetzt ift's an der Zeit, den Wüftenfrühling zu
feiern, hinauszuziehen in die ftillen Thäler der freien Einöde und
jene herrlich reine Luft zu fchlürfen, die fich fo wie in der Wüfte
nirgends anders findet auf Erden. Es feiern denn auch die Städter
und Dörfler ihr Frühlingsfeft am Oftermontag, ihr Schimm en-Nefîm
oder Lüftchenriechen gern in einem Wüftenthale, denn bald weht
wieder der verfengende Hauch des Samûm; bald trocknen die
Büfche und Kräuter zu dornigem Heu zufammen, und nur Sträucher
und Bäume bleiben Zeugen des organifchen Lebens.

An das kryftallinifche Urgebirge lagern fich nach Oft, Weft
und Nord hell fchimmernde, gefchichtete, neptunifche Gefteins-
maffen meift kalkiger Natur an. So erfcheint der ganze Weftrand
der arabifchen Wüfte, welcher faft überall fchroff in's Nilthal abfällt,
von Kairo bis zum Gebel es-Silfile, wo, wie wir wiffen, der Sandftein,
und bis zur füdlichen Grenzftadt Aegyptens, Afwân, wo das Ur-

gebirge unmittelbar an den Flufs herantritt, wie eine kalkige Hoch-
ebene, die dem öftlichen Theil der Sahara in den meiften Stücken
gleich fieht. Und fie darf ja auch eine durch das Nilthal unter-
brochene Fortfetzung der letzteren genannt werden. Eigenthümlich
find ihr befonders die erwähnten, in der libyfchen Wüfte fehr
feltenen Regengüffe. Da, wo der öftliche Abhang des arabifchen
Gebirges zum Strande des Rothen Meeres abfällt, ziehen fich über
und zwifchen den fchwarzen Felfen des Urgebirges ebenfalls helle,
fchichtweife aufgebaute Gefteine hin. In langen Rücken erheben
fich diefe Berge, die theils zur oberen Kreide gehören, theils aber
auch Ablagerungen des Rothen Meeres find, das einft bis an ihren
Rücken reichte, allmälig aber fich in Folge der Hebung des Landes
zurückzog. Das beweifen die in grofser Menge in ihnen enthal-
tenen Refte von Thieren, die fämmtlich denjenigen gleichen, welche
heute noch im Rothen Meere leben und durch deren Zerfetzung
fich vielleicht die jungen Schichten diefer Uferberge in Gips ver-
wandelt haben.

Die arabifche Wüfte ift bei ihrer Wafferarmuth, Oede und
Pfadlofigkeit faft überall für den gröfseren Verkehr wenig geeignet,
und fo kommt es, dafs es erft in jüngfter Zeit unferen Karten-
zeichnern gelingen will, die Gliederung einiger Theile diefer dem
Kulturland fo nah benachbarten Gegend mit ungefährer Genauigkeit
wiederzugeben. An denjenigen Stellen, wo das Gebirge von
queren und fchrägen Thälern durchbrochen wird, die von Weft
nach Oft ftreichen und zufammenhängend bald ein einziges, vom
Nil zum Rothen Meer durchgehendes, bald ein durch leicht über-
fteigbare Päffe unterbrochenes Gefammtthal bilden, keimte und
erwuchs indeffen doch fchon in alter Zeit der nicht unbedeutende,
in diefen Blättern mehrfach erwähnte Verkehr zwifchen dem
Nilthal und der See· und von da nach Arabien und Indien. Von
folchen Uebergangsftrafsen find in der Breite von Oberägypten
mehrere zu nennen. *)

*) Befonders wichtig waren und find zum Theil noch heute die Wege,
welche, von Esne oder Edfu ausgehend, nach dem alten Berenice und dem
alt-islamitifchen Aidab führen, fowie diejenigen, welche, bei Kuft (Koptos),
Küs oder Kene am rechten Nilufer beginnend, bei el-Kofer, dem Leucos Limen
der Alten, enden. Von Kene aus führt auch eine Strafse in nordöftlicher
Richtung nach Safage und Gimfche, in deren Nähe wahrfcheinlich die ptole-
mäifchen Häfen Philoteras und Myos Hormos gefucht werden müffen.

Es gibt auch einen Weg, der an den meiften Stellen dem Kamm des kryftallinifchen Gebirges folgt und von Kairo nach el-Kofer und noch weiter nach Süden führt. Unter Muhamed 'Ali beftand auf diefer Strafse ein längft eingegangener Poftdienft, und es brauchten die Dromedarreiter, welche ihn verfahen, nicht länger als acht Tage, um von der Chalifenftadt nach el-Kofer zu gelangen. — Die ältefte und berühmtefte unter diefen Strafsen ift diejenige, welche von Koptos aus durch das heute Wādi Hammāmāt und von den alten Aegyptern Rohanu genannte Thal an das Rothe Meer führte und keineswegs allein von Handelskarawanen, fondern auch zeitweife von den Steinmetzen und Soldaten bevölkert war, die aus diefer an harten Felsarten reichen Gegend koftbares Baumaterial und Monumente, welche an der Fundftätte des Steines für den Pharao fertig geftellt wurden, auszumeifseln und in feine Refidenz zu fchaffen hatten. Es findet fich in diefen Gebirgen ein prächtiger, honiggelber oder fchneeweifser Alabafter, der öftlich von Sijūt in dem Mons alabaftrites der Alten gebrochen und zu mancherlei Kunftwerken verwendet wurde; ferner der von den Griechen und Römern mit Recht hoch gefchätzte rothe Porphyr des Mons porphyrites (wohl der heutige Gebel ed-Duchān), bei deffen Abbau in der Zeit der Verfolgungen glaubenstreue Chriften ihre Standhaftigkeit mit vielfachen Qualen, Erfchöpfung und Tod büfsen mufsten. Befonders fchätzenswerth erfchienen den alten Aegyptern auch die hier anftehenden dunkelgrünen Diorite und Diorit-Breccien, aus denen man an Ort und Stelle Sarkophage, Statuen, Sphinxe und andere Kunftwerke verfertigte. In dem Rohanuthale, in deffen Nähe folches mit befonderem Eifer gefchehen zu fein fcheint, finden fich zahlreiche, mit gröfserem oder geringerem Gefchick in die Felfen am Wege gegrabene Infchriften, die den fpäteren Gefchlechtern erzählen follen, welches Werk, für welchen Pharao und unter Führung welches Beamten hier in einer gewiffen Zeit und von gewiffen zu diefer Arbeit auserlefenen Leuten vollendet worden fei. Die älteften unter diefen Erinnerungsfchriften ftammen aus dem Ende der fünften und dem Anfang der fechsten Dynaftie und die jüngften aus der Römerzeit. Steinbrüche mit einer eigenen Knappfchaft haben in Wādi Hammāmāt niemals beftanden; es wurde vielmehr nur, wenn man eines befonders fchönen und dauerhaften Blockes

für beftimmte bauliche Zwecke bedurfte, eine Expedition aus-
gefandt, welche den Auftrag erhielt, ihn auszufuchen, zu behauen
und an den Nil zu fchaffen. Diefe Transportarbeit gehört zu
denjenigen Leiftungen, deren Hergang wir uns fchwer vorzuftellen
vermögen, wenn wir bedenken, dafs es, und zwar ohne Beihülfe
des Kameels, die fchwerften Laften über Berg und Thal zu
fchaffen galt. Menfchenarme in verfchwenderifch und rückfichtslos
gehäufter Menge, und nur folche, hatten die Laften zu bewegen;
auf Ochfenkarren und Männerfchultern wurden dagegen den Be-
amten und Arbeitern die Vorräthe, deren fie bedurften, in die
Wüfte nachgeführt; das lehrt das Bild der Fortfchaffung eines
Koloffes aus einer Gruft zu el-Berfche, welches wir hier unferen

FORTSCHAFFUNG EINES KOLOSSES AUS EINER GRUFT ZU EL-BERSCHE.

Lefern zeigen, und aufser anderen Infchriften im Thale Rohanu
ein langer Bericht in hieroglyphifcher Schrift, welchen die Beamten
Ramfes' IV. in einen Felfen gruben. — 8365 Mann ftark war
die Schaar gewefen, welche der Nachfolger des grofsen Gründers
von Medïnet Habu ausgefandt hatte, um dauerhaftes Geftein für
Prachtbauten, welche niemals zur Ausführung gekommen oder
gänzlich zu Grunde gegangen find, nach Theben zu führen. Sie
waren unter keinem günftigen Stern aufgebrochen. 5000 Soldaten,
2000 dienende Leute, die Zieher und Schlepper der auf Schlitten
fortbewegten, an Ort und Stelle bearbeiteten Blöcke, und 800 He-
bräer — Kriegsgefangene oder nach dem Auszug zurückgebliebene
Zwangsarbeiter — bildeten den Kern der Expedition, an deren

Spitze hohe Civil- und Militärbeamte ftanden und an die fich 50 Leiter der mit je 6 Ochfenpaaren befpannten Karren und viele fchnellfüfsige Laftträger fchloffen, welche die Arbeiter mit Vorräthen zu verforgen hatten. Wohlgefchulte Künftler, unter denen fich 130 Steinmetzen befanden, begleiteten diefen Zug, deffen Führer, wie die fterbenden Fechter den Kaifer freudig begrüfsten, den Pharao auf ihrer Infchrift mit begeifterten Worten feierten, obgleich fie zugeben mufsten, dafs bei diefer Fahrt in die Wüfte der Tod 900 von ihnen, alfo mehr als einen Mann von zehn, zum Opfer gefordert habe. Auch in unferer Zeit würde es einer gleich zahlreichen Arbeiterfchaar in diefer Wüfte fchwerlich beffer ergehen, wenn fie es verfuchen wollte, fich Trank und Nahrung ftatt von Kameelen von Ochfen nachführen zu laffen.

Einem der beften Kenner des morgenländifchen Lebens, Leop. Karl Müller, fcheint das Kameel fo untrennbar von den Leuten zu fein, die es bedienen, dafs er zwifchen beiden eine gewiffe körperliche Aehnlichkeit herausgefunden zu haben meint, und er verftand es als Maler, diefe Wahrnehmung durch ein Bild in heiterer Weife zu begründen. Aber es mufs dabei bleiben, dafs die Nilthalbewohner in der Pharaonenzeit das Kameel, welches

DAS KAMEEL UND SEIN DOPPELGÄNGER.

heute ganz untrennbar von ihnen ift, nicht zu benutzen pflegten; und doch lockten noch kräftigere Anziehungsmittel, als die erwähnten, ägyptifche Karawanen in die arabifche Wüfte; denn welche Magnete wirken ftärker auf den Unternehmungsfinn prachtliebender Defpoten, als Gold und Edelfteine, und beide waren im Alterthum zwifchen dem Nil und Rothen Meere zu finden; die letzteren in den berühmten Smaragdgruben zwifchen Koptos und Berenice, welche Cailliaud am Fufse des Gebel Sabāra, vier Tagereifen füdlich von el-Kofēr, wieder entdeckt haben will, obgleich fich dort nur hie und da etwas edler Serpentin und Heliotrop findet; das erftere in Goldbergwerken, von denen mancherlei Kunde aus dem früheren und fpäteren Alterthum zu uns gedrungen ift. In hieroglyphifchen

Infchriften werden fie erwähnt, ein zu Turin aufbewahrter Papyrus enthält die ältefte aller Landkarten, welche die dem Meere benachbarte Gegend der Goldbergwerke in eigenthümlicher Projektionsweife darftellt, und der Grieche Agatharchides, der in der erften Hälfte des zweiten Jahrhunderts v. Chr. blühte, gibt eine ausführliche, herzerfchütternde Befchreibung des traurigen Schickfals der Strafarbeiter, welche in diefen Minen befchäftigt wurden.

Diefe haben fich vielleicht beim Gebel 'Olāki am Wādi Lechūma bei Berenice wiedergefunden; wenigftens gibt es dort verlaffene und völlig erfchöpfte Goldbergwerke, welche noch im vierzehnten und fünfzehnten Jahrhundert unferer Zeitrechnung von den ägyptifchen Mamlukenfultanen ausgebeutet worden find. Muhamed 'Ali fandte, fobald er von dem Vorhandenfein alter Goldgruben gehört hatte, einen europäifchen Gelehrten nach dem andern aus (Cailliaud, Belzoni, Figari, Linant), um auf feinem Gebiete edle Metalle oder auch nur Kohlen zu entdecken, und auch unter dem Chedṛw Isma'il wurde noch vor wenigen Jahren das Wādi Hammāmāt eifrig nach Kohlen durchfucht. Eine Privatgefellfchaft grub wirklich eine Zeitlang Schwefel in dem Küftenkalk bei Gimfche und gewann nebenbei auch Petroleum am Gebel es-Sēt (Oelberg); aber all diefe in unferen Tagen in Angriff genommenen Verfuche und Unternehmungen fcheiterten theils an der geringen Ergiebigkeit der Fundorte, theils an der Schwierigkeit, die fich der Speifung und Tränkung der Arbeiter und dem Transporte der gewonnenen Waaren entgegenftellte. Im ganzen füdlichen, wegen feiner gröfseren Wafferfülle bewohnteren Theil des arabifchen Gebirges hat man Spuren des einftigen Verkehrs, befonders an den Hauptftrafsen Quellen, Cifternen oder alte Minen gefunden, und die Refte der von den Pharaonen angelegten Wüftenftationen, die wir bereits erwähnten, werden heute von den Aegyptern Karawanfereien der Chriften (Wakkālāt en-nufāra) genannt. Von den fteinernen Mäuerchen oder Thürmchen, die Klunzinger hoch auf dem Rücken der Berge und befonders häufig an folchen Stellen, wo Strafsen fich fpalten oder einander kreuzen, ftehen fah, vermuthet er, fie hätten als Wegweifer, Wartthürme oder Zeigertelegraphen gedient.

Heutzutage ift die Einwohnerfchaft der befchriebenen Wüfte gar dünn gefät. Aus einem einzelnen Schutzdach, aus zwei, drei

und höchstens sechs Zelten oder elenden Hütten bestehen ihre
Niederlassungen; und nur auf der Strasse von Kene nach el-Kosēr
findet sich ein ganzes Dorf, welches Lakēta heisst. Ruhelos ziehen
im Norden des arabischen Gebirges die kaum mehr als 3000 Köpfe
starken Wanderstämme der Maʻāse umher, die semitischen Blutes
und mit den Beduinen auf der Sinaihalbinsel nah verwandt sind.
Ihr Gebiet, das sie familienweise bewohnen, nimmt nach Süden
hin in der Breite von Gimsche ein Ende. Die ʻAbabde, welche in
der mehr mittäglichen Ostwüste bis zum Wendekreise als Nomaden
hausen, mögen den Maʻāse wohl zehnfach an Zahl überlegen sein.
Sie sind von völlig anderer Abstammung wie diese, und mit den
Bega nahe verwandt, welche in den nubischen Bergstrichen zwi-
schen dem Nil und Rothen Meer bis gegen Abessinien hin verbreitet
sind. Unter diesen Bega zeichnen sich die Bischarīn und Hadendoa
durch wohlgebildete, wenn auch etwas hagere Gestalten und solche
Feinheit und Ebenmäfsigkeit des Schnittes der Gesichtszüge aus,
dafs man sie trotz ihrer tiefgebräunten Haut und ihres künstlich
gedrehten oder in kleinen Flechten niederhängenden schwarzen
Haares getrost zu den allerschönsten Menschen zählen darf. Sie
sind die Nachfolger der Blemmyer, welche griechische Berichte als
südliche Nachbarn der Aegypter bezeichnen und die am häufigsten
bei Gelegenheit ihrer schnellen und blutigen Raubzüge genannt
werden. Lepsius sieht in ihnen die Nachkommen der alten kuschi-
tischen Aethiopier und meint, dafs in ihrer Sprache der Schlüssel
zu jenen äthiopisch-demotischen Inschriften zu suchen sei, welche
sich zwischen Meroë und dem ersten Katarakt finden und bis jetzt
noch nicht entziffert worden sind. Im Mittelalter und selbst noch
im Anfang dieses Jahrhunderts war es gefährlich, die von ihnen
bewohnten Wüstenstriche zu durchwandern, jetzt aber sind sie die
friedlichsten der Menschen, durch deren Gebiet auch ein einzelner
Fremdling ohne Gefahr für Leben und Eigenthum zu ziehen
vermag. Muhamed ʻAli war es, der sie zähmte, indem er ihre
Häuptlinge und Schechs zwang, sich im Nilthal niederzulassen,
und sie mit Gut und Blut für die Handlungen ihrer Stammes-
genossen verantwortlich machte. Bedürfnislos, sanft und schüch-
tern suchen sie jetzt für ihre kleinen Schafheerden und schlecht
genährten Kameele Weideplätze in der Wüste und freuen sich in
den Stunden der Rast beim dünnen Klang einer Flöte an Kriegs-

tänzen und unblutigen Kampffpielen mit Schwert und Schild. Als harmlofes Wüftenidyll verrinnt ihr befcheidenes Dafein, das Dichter reizen könnte, es zu befingen, wenn es möglich wäre, die Wirkung des Hungers zu überfehen, den fie felbft und ihr mageres Vieh zu leiden haben, und der ihre Ungaftlichkeit, eine bei Nomaden feltene Erfcheinung, zu entfchuldigen nöthigt. Armfelig im höchften Grade find ihre mit zerfetzten Tüchern bedeckten Pfahlhütten, Höhlenwohnungen und Hausgeräthe; fie entfprechen eben dem fehr geringen Gewinn, den fie durch Viehzucht, als Kameeltreiber, bei der Bedienung von Karawanen oder durch den Verkauf der fpärlichen Erzeugniffe ihres Landes, wie Weidefutter, Kameelmift, Waffer, Gummi und Holz, aus dem fie auch Kohlen brennen, zu erzielen vermögen. Diejenigen unter ihnen, welche in der Nachbarfchaft des Rothen Meeres wohnen, leben wie ihre Vorfahren, die Ichthyophagen, von Fifchen und anderen Thieren, welche die Wogen auswerfen, denn fie wagen fich nicht in die See hinaus, um fie zu fangen.

Die 'Ababde, denen wir bei den Steinbrüchen von Gebel es-Silfile begegnet find, fehen freundlich und erftaunt unferen Arbeiten zu und begleiten uns zur Dahabïje zurück, welche uns weiter nach Süden trägt.

Immer öder und gelber werden die Ufer zu beiden Seiten des Nil, immer dunkelfarbiger und fpärlicher bekleidet die Kinder und Männer, welche die Schöpfeimer ziehen, immer kleiner und feltener die Dörfer und Palmenhaine. Nubifch und nicht mehr ägyptifch ift Alles, was das Auge erreicht. Glühend brennt die Sonne des Mittags, dort auf der Sandbank liegen regungslos zwei Krokodile, und als das Tagesgeftirn fich neigt, bemalt das glühende Abendroth nicht mehr die hohen Taubenfchläge Oberägyptens, fuchen wir vergebens nach den Fellachenweibern, die fich in langem Zuge dem Ufer des Fluffes nähern, um Waffer zu fchöpfen; denn völlig nackte Felfen, aus deren Spalten wie Schneefirnen helle Sandftreifen leuchten, erheben fich hart am Strom oder, durch Wüftenflächen und kleine Ackerftücke von ihm getrennt, zu unferer Rechten und Linken. Lange fchauen wir in das flammende Roth des Weftens. Jetzt wendet fich das Schiff nach Often, und vor uns liegt auf nackter Höhe ein fchöner Tempel aus alter Zeit, vom Wiederfcheine des Abendglühens ganz übergoffen. Die Nacht

bricht herein und bei geftürzten Blöcken und Säulen, über welche die Waffer dahinraufchen, geht die Dahabrje vor Anker. Das Heiligthum über uns, welches jetzt in der von keinem Laut unterbrochenen Stille der Nacht und vom bleichen Lichte des wachfenden Mondes geftreift wie eine Geifterburg zu uns nieder-fchaut, ift der berühmte Tempel der ägyptifchen Goldftadt Nubi, aus deren altem Namen Unbi und im Munde der Griechen Omboi und Ombos wurde. Die Araber heifsen das verlaffene Heiligthum Köm-Ombu oder den Schutthügel Ombu; von dem volkreichen Orte aber, der einft zu ihm gehörte, wiffen fie nichts mehr, denn längft ift er zwei furchtbaren Feinden, der Wüfte und dem Strom, zum Opfer gefallen. Kein Stein, keine Spur einer Grundmauer blieb von ihm übrig, nichts als der Tempel mit den Infchriften, die ihn bedecken, zeugt für fein einftiges Dafein. Aber die gleichen Gegner, welche die Wohnung der Menfchen zerftörten, werden früher oder fpäter auch das Haus der Götter zu Grunde richten. In wenigen Jahrhunderten gibt es keinen Tempel von Köm-Ombu mehr; denn während der Sand der Wüfte feine Kammern und Säle wieder und wieder anfüllt, reifst der Strom einen Theil der vorderen Glieder des Heiligthums nach dem andern fort, hat er einen Nebenbau des letzteren gänzlich verfchlungen und fchickt fich an, den Uferberg zu unterwühlen, auf dem er fteht. Wem ftünden in dem geknebelten Aegypten die Mittel zu Gebote, diefs fchöne und ehrwürdige Denkmal durch neue Unterbauten vor dem Einfturz zu fchützen? Den Engländern gewifs; aber die Gegenwart macht ihnen fo viel zu fchaffen, dafs fie fich um die Werke aus vergangenen Tagen nicht kümmern.

Als Johannes Dümichen einft wie wir in einer lauen nubifchen Mondnacht zu Köm-Ombu verweilte, fchrieb er in fein Tagebuch die fchönen Worte: «Der herrliche Tempel auf der Höhe kam mir vor wie ein koftbarer, vor feiner nahen Beftattung ausgeftellter Sarkophag; Mond und Sterne waren die ftrahlenden Lichter an der Bahre, und die geifterhaft beleuchteten Geftalten der Götter und Könige an den Wänden bildeten die feierlich ernfte Trauer-gemeinde. Der zu feinen Füfsen fich herandrängende Strom war die Gruft, die ihn aufzunehmen beftimmt war, und das Raufchen der Wellen der ihm dargebrachte Todtengefang.»

Bald nach Sonnenaufgang fteigen wir an's Land, und fchon

aus der Ferne macht fich die eigenthümliche Anordnung diefes Heiligthums, welches von Thutmes III. angelegt, von Ramfes III. hergeftellt und unter ptolemäifchen *) Herrfchern neu aufgebaut worden ift, mit voller Deutlichkeit bemerkbar. Es zerfällt in feiner Längenachfe in zwei ftreng gefonderte Theile. Schon an der dem Nil zugewandten Frontfeite des Hypoftyls fehen wir ftatt einer zwei Pforten, und über jeder eine befondere, mit der geflügelten Sonnenfcheibe gefchmückte Hohlkehle. Auch die hinter dem Säulenfaal diefes Doppeltempels gelegenen Räume find zweitheilig und finden ihren Abfchlufs in zwei befonderen, mit je einem der Thore korrefpondirenden Sanctuarien. Schon diefe Anordnung des Heiligthums von Kōm-Ombu führt auf die Vermuthung, dafs zwei ganz verfchiedene Gottheiten in ihm verehrt worden find, und diefs war thatfächlich der Fall, denn feine eine Hälfte gehörte, wie die Infchriften lehren, dem grofsen Horus (Ḥor-ur und griechifch Aroëris), feine andere dem Seth-Typhon an, welcher hier in Geftalt eines Krokodils oder des krokodilköpfigen Sebek angebetet ward. Diefer herrfchte im Dunkeln wie Horus im Lichte. Horus und Seth werden die feindlichen Brüder genannt, die nach ihrer Verföhnung durch Thot auch anderwärts als zu Kōm-Ombu zufammen vorkommen, um die beglückende und ftrafende, die aufbauende und vernichtende Macht der Götter und Könige zur Darftellung zu bringen. Wie das Fajūm, fo ift der Diftrikt von Nubi, weil in ihm eine Form des Seth und das diefem heilige Krokodil angebetet ward, für typhonifch gehalten und in den religiöfen Theilen der Nomenliften gern übergangen worden.

Reich gegliedert find die mit Pflanzenfchmuck verzierten Glockenkapitäle der Säulen von Kōm-Ombu und befonders bemerkenswerth die aftronomifchen Deckengemälde im Hypoftyl, welche unvollendet blieben, und an denen man erkennen kann, in welcher Weife mit Hülfe eines Netzes von Quadraten die kleineren Zeichnungen der Vorlagen in gröfserem Mafsftabe auf weitere Flächen übertragen worden find.

An den hier dargeftellten Figuren zeigt fich eine bemerkens-

*) Von dem fünften Ptolemäus, Epiphanes (204—181 v. Chr.), bis zum dreizehnten, Neos Dionyfos (81—51 v. Chr.) und feiner Gattin Kleopatra, die gerade in Kōm-Ombu auch Tryphäna genannt wird.

werthe Veränderung in den während des ganzen neuen Reichs gültigen Proportionen.

Statt wie früher in 18 ward hier, wie Lepfius zuerft gefunden, entfprechend der Angabe Diodor's, der menfchliche Körper in $21^1/_4$ Theile von der Fufsfohle bis zur Stirnhöhe zerlegt. Griechifcher Einflufs macht fich an manchen Theilen der bildlichen Ausfchmückung diefes Tempels geltend; ja am Architrav der Hinterwand des erften Profekos findet fich eine grofse, mit fchönen Uncialbuchftaben gefchriebene griechifche Infchrift, welche «die im ombitifchen Gau ftationirten Fufsgänger, Reiter und andere Leute (Civilbeamte) für den Gott Aroëris, den grofsen Apoll und den mit ihm verehrten Göttern in Folge ihres Wohlwollens gegen fie zu Ehren des ptolemäifchen Königspaares» (Auletes und Kleopatra Tryphäna?) in den Stein meifseln liefsen. —

Der Pylon, den erft Kaifer Tiberius errichtete, ift längft geftürzt; die Bafen von einigen Säulen des Vorhofes waren 1873 ausgegraben worden; fonft ift von den Aufsentheilen des fchönen Doppel

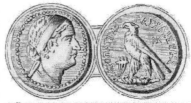

MÜNZE DER KLEOPATRA TRYPHAENA.

tempels nichts übrig geblieben, als ein Stück der Umfaffungsmauer von gebrannten Ziegeln, in der fich ein an der Umwallung anderer Tempel nicht vorkommendes Fenfter befindet.

Auf der weiteren Fahrt nach Süden möchte es uns fcheinen, als habe der Seth von Kôm-Ombu über den Horus einen dauernden Sieg erfochten, und als hindere hier eine geheimnifsvolle Macht den fegenfpendenden Nil, feine freigebige Hand aufzuthun. Wie dürr und fandig find feine Ufer, wie felten und klein die Dörfer, wie wenig wohl thut dem Auge das leuchtende Gelb der Felfen, von denen in der Zeit des glühenden Mittags ein Dämon die Schatten abgelöft zu haben fcheint! Ein leifer Wind führt uns langfam dem fchnell zu Thale eilenden Strom entgegen, und die Nacht bricht herein, bevor wir die Katarakten und Grenzftadt Aswân, das nächfte Ziel unferer Reife, erreicht haben. Als wir am nächften Morgen erwachen, finden wir, dafs das Seil unfere Dahabîje mit dem Landungsplatze diefer Stadt

verbindet. Ungefäumt treten wir in's Freie, befteigen das hohe
Hinterdeck und, indem wir rund umherfchauen, meinen wir, ein
Zauber habe uns in eine ganz neue Welt verfetzt, und geben uns
widerftandslos den wechfelnden Empfindungen der Ueberrafchung,
Bewunderung und Freude hin.

Der Nil fcheint hier fein Ende erreicht zu haben und die
Dahabrje in einem fchön abgerundeten Landfee zu liegen. Gerade
vor uns erheben fich übereinandergehäufte Felsklippen aus dem
Strome, die, wie alles Geftein diefer Gegend, braunroth fchimmern;
denn wir befinden uns ja im Hafen des alten Syene, der Heimat
des Syenits, inmitten des granitenen Riegels, den das arabifche
Gebirge nach Weften zu in jüngere Gefteinmaffen einfchiebt, um
den Lauf des Nil zu unterbrechen. Aber der ftarke Flufs hat es
vermocht, beim erften Katarakt, deffen Raufchen wir bald ver-
nehmen werden, diefe Schranken von Urgeftein zu durchbrechen.
Wie fchön hebt fich von dem röthlichen Ton diefer Felfen das
Grün der köftlichen, gerade jetzt ihre Blütenbüfchel entfaltenden
Palmen ab, welche auch das zu unferer Linken gelegene Aswān
umgeben und feinen unteren Theil, nicht aber die grauen Häufer
des höher gelegenen Viertels der Stadt den Blicken entziehen.
Von dem öftlichen Nilufer aus, auf dem fie liegt, ragt gerade
vor uns ein ftattliches Mauerftück, vielleicht die letzte Spur eines
zerftörten Bades aus der Zeit der byzantinifchen Kaifer oder erften
Chalifen, in den Strom hinein und der Infel Elephantine entgegen,
deren wie ein Lorbeerblatt geftaltete Fläche freundliches Grün
auf Aeckern, Sträuchern und Palmenbäumen trägt. Hinter diefem
Eiland erhebt fich, die Landfchaft nach Weften hin abfchliefsend,
ein Hügelzug des libyfchen Gebirges, den ein verfallener arabifcher
Burgbau krönt. Das dunkle Gemäuer diefer Ruine fticht malerifch
ab von dem gelben Wüftenfande, der uns die Frage nahe legt,
was diefes reichlich mit Grün gefchmückte Thal fein würde ohne
den Flufs, der hier feinen Einzug hält in Aegypten, nachdem er
den erften Katarakt, ein ftarkes von der Natur errichtetes Feftungs-
werk, überwunden.

Aswān liegt recht eigentlich an der Schwelle Aegyptens, und
paffend gewählt erfcheint fein altägyptifcher Name Sun, welcher
«das den Eingang Gewährende» bedeutet. Aus diefem Sun ward
dann das griechifche Syene und das aus dem koptifchen Suan

entftandene As-wān. *) In älteſter Zeit ſtand der Hauptort des Gaues, zu dem er gehörte, auf der ihm gegenüberliegenden Inſel und hiefs wie dieſe ſelbſt Ab, die Elephanten- oder Elſenbeinſtätte, wahrſcheinlich wegen des in ſeinen Hafen maſſenweis einſtrömenden wichtigſten Handelsartikels des Sudān.

Schon unter den Griechen, welche das ſchöne Eiland zu unſerer Rechten «Elephantine» nannten, lief der Garniſonsort auf dem öftlichen Nilufer dem auf der Inſel den Rang ab und iſt, trotz der mancherlei Anfechtungen, die er durch die Blemmyer und ihre Nachkommen zu erfahren hatte, eine blühende Stadt geblieben, während Elephantine gänzlich zu Grunde ging. Freilich iſt auch von demjenigen, was Suan-Syene im Alterthum berühmt machte, nur noch wenig zu finden. Die Granitbrüche, die wir mehrfach erwähnten und zu beſuchen gedenken, blieben ſchon ſeit Jahrhunderten unbenutzt; denn wir wiſſen ja, wie fern es den Völkern des Islām liegt, Werke für die Ewigkeit zu errichten. Die Weingärten, in denen der in der Pharaonenzeit hoch geſchätzte Rebenſaft von Sun gezogen wurde, ſind bis auf die letzte Spur verſchwunden und das gleiche Schick-

BLÜTENBÜSCHEL DER DATTELPALME.

ſal erfuhr der berühmte ſchattenloſe Brunnen von Syene. Die Wahrnehmung, dafs dieſer um Mittag voll beleuchtet war und

*) Viele fremde Namen, welche mit einem Konfonanten beginnen, machen ſich die Araber geſchickt zur Ausſprache durch Prostheſis eines a; ſo wird auch aus Sijūt Asjūt. Ich theile As-wān ab, weil für das prosthetiſche Aleph doch eigenthümlich iſt, dafs es mit dem folgenden Konſonanten eine geſchloſſene Silbe bildet.

darum unter dem Wendekreife liegen mufste, führte den Kyrenäer
Eratofthenes (276—196 v. Chr.), der von Ptolemäus Euergetes I.
an die Bibliothek von Alexandria berufen worden war, auf diejenige
Methode der Erdmeffung, welche heute noch befolgt wird *) und
deren genaues Refultat nur dadurch erklärt werden kann, dafs die
Abftände der Markfteine an den Nord- und Südgrenzen der Nomen
forgfältig vermeffen worden waren und in den Büchern der Landes-
verwaltung oder der Steuerbehörden verzeichnet ftanden. Diefer
am Mittag der Sonnenwende voll erleuchtete Brunnen ift übrigens
wahrfcheinlich um Vieles älter als Eratofthenes, denn es fcheint
die Vermuthung wohl begründet zu fein, dafs ihn die Aegypter
fchon im Jahre 700 v. Chr., als der nördliche Rand der Solftitial-
fonne noch genau fenkrecht über Syene ftand, abteuften.

Unter den Männern, welche Syene in alter Zeit bewohnten,
ift der berühmtefte der Satiriker Juvenal, welchen man, um ihn
aus Rom zu entfernen, als Präfekt in die entlegene Grenzftadt
verbannte. Er fühlte fich nicht wohl unter den Aegyptern und
hat ihren Aberglauben, befonders aber ihren Thierdienft, in fchnei-
digen Verfen gegeifselt. Mitten unter diefen befinden fich auch
einige, welche beweifen, wie weh es dem Dichter an der Grenze
der heifsen Zone um's Herz war. Sie lauten alfo:

«Dafs die Natur dem erhabenen Menfchen ein zärtliches Herz gab,
Das bezeuget fie felber damit, dafs fie Thränen ihm fchenkte.
Diefs ift der edelfte Theil vom ganzen menfchlichen Wefen.»

Heute zeichnet fich Aswān, die Erbin des alten Syene, durch
nichts von den anderen Nilftädten aus, als durch die bunte Mannig-
faltigkeit feiner Bewohner. Diefe drängt fich uns auf, fobald
wir die Dahabīje verlaffen und an's Land zu treten verfuchen, ja
«verfuchen», denn eine ganze Schaar von Leuten umlagert das
Nilboot und ift beftrebt, uns aufzuhalten und auf die verfchieden-

*) Da Eratofthenes wufste, dafs am längften Tage die Mittagsfonne bei
Syene keinen Schatten warf, in Alexandria aber zur nämlichen Stunde der
Winkel, deffen Gröfse der Schatten des Sonnenzeigers beftimmte, den 50. Theil
eines Kreisbogens betrug, fo fchlofs er mit Recht daraus, dafs der Abftand
zwifchen Syene und Alexandria den 50. Theil eines Mittagskreifes oder 7° 12′
betragen müffe. (Nach den neueften Meffungen für das alte Alexandria und
Syene 7° 6,5′.)

artigen Waaren in ihrer Hand aufmerkfam zu machen. Viele bieten Straufsenfedern und Eier, andere Ringe von Elfenbein und einfache, aber nicht gefchmacklofe Armfpangen von Silber und Gold, die man in Nubien felbft verfertigt, die Waffen der Völker des Sudān, Pantherfelle, bemalte Näpfe von Holz und mancherlei recht gefchickt gearbeitetes Flechtwerk zum Kaufe dar. Auch der aus neben- und übereinander liegenden Lederftreifen beftehende Schurz der jenfeits des Wendekreifes wohnenden Frauen wird uns unter dem feltfamen Namen «Madama Nubia» angepriefen. Ein ägyptifcher Matrofe läfst einen gefchulten Affen, den er aus dem Süden mitgebracht hat, zum Klang eines Tambourin tanzen, während ein dunkelbrauner, nur mit einem Schurz bekleideter Bifchari unfere Aufmerkfamkeit auf fich zu ziehen fucht, indem er, die Hüften wie im Krampfe fchüttelnd und Schild und Lanze fchwingend, den Kriegstanz feines Stammes vor uns aufführt. An feinem Arm ift ein Meffer neben Amuletten befeftigt, und folche Talismane wünfchen einige Leute aus Dongola auch an uns zu verkaufen. — Die Reden diefer dunklen Söhne der heifsen Zone bleiben uns unverftändlich, denn die meiften von ihnen fprechen nur einen der drei nubifchen Dialekte des Kenūs, Mahās und Dongolawi. Erft wenn die fogenannten Berberiner, deren Heimat etwa von Kōm-Ombu bis zum vierten Katarakt reicht, in die Städte des eigentlichen Aegypten, am häufigften in Kairo oder Alexandria, einwandern, lernen fie Arabifch, das in Nubien felbft nur die Städter, die gereisten Leute oder die Schēgīje und andere in Nubien eingewanderte arabifche Stämme verftehen und zu reden wiffen.

Man darf diefe Berberiner die Savoyarden Aegyptens nennen, denn wie diefe verlaffen fie häufig und zwar gewöhnlich in früher Jugend die Heimat, fuchen die grofsen Städte auf, erwerben dort einiges Vermögen und kehren, wenn fie genug zu haben meinen, in die alte Heimat zurück. In Kairo und Alexandria begegnet man ihnen am häufigften unter den Dienern, Thürhütern, Köchen und Kutfchern. Die meiften Vorläufer oder Sā'is gehören zu ihnen, denn ihre Lungen und Beine ermüden, fo lange fie jung find, noch fchwerer als die der ägyptifchen Knaben. Ueberhaupt find fie zu Allem, was man von einem Diener verlangt, vorzüglich begabt; felbft Ehrlichkeit mufs ihnen nachgerühmt werden, und

fie halten in der Fremde fo feft zufammen, dafs es ihnen eines-
theils gelingt, die räudigen Schafe aus ihrer Heerde auszuftofsen,
anderntheils aber auch einander fo willig zu fördern und zu unter-
ftützen, dafs aus ihrer Mitte mancher angefehene Beamte, gut
geftellte Magazinier, reiche Dragoman, Garkoch und Lohnkutfchen-
befitzer hervorgegangen ift.

Unter nubifcher Diener, der heutige Dragoman
MUHAMED SALECH.

In Aswān felbft hält namentlich unter den wohlhabenderen
Bürgern das arabifche dem
nubifchen Element das
Gleichgewicht; ja unter
den grofsen Kaufleuten,
die mit Straufsenfedern,
Elfenbein, Gummi, Senes-
blättern, Wachs, Tama-
rinde, Thierfellen, Horn,
getrockneten Datteln und
anderen Gütern des Sudān
einen fchwungvollen Han-
del treiben, find die mei-
ften von arabifcher Her-
kunft. Ein höherer Beam-
ter, an den wir empfohlen
waren, führte uns hier in
das von Aufsen unfcheinbar
ausfehende Haus eines nu-
bifchen Kaufherrn, das in
feinem Innern fehr hübfch
ausgeftattet war und Waa-
renlager von überrafchen-
der Grofsartigkeit enthielt.

Natürlich hat die englifche Invafion und die Erhebung des Mahdī
den Handel mit dem Sudān und darum auch Aswāns beinahe
gänzlich vernichtet.

Der Bazar und die Strafsen von Aswān bieten nichts Be-
merkenswerthes. Wir ftatten ihnen einen kurzen Befuch ab und
fteigen dann in unfere Felūka, um nach einer Fahrt von wenigen
Minuten bei der Infel Elephantine an's Land zu treten. Wie traurig
verwüftet ift die Stätte der altberühmten Metropole des erften

ägyptifchen Gaues! Wo einft die Strafsen der auf taufend Denk-
mälern erwähnten Elfenbeinftadt ftanden, finden fich jetzt einige
elende Dörfer mit halbnackten nubifchen Leuten. Die fchönen
Tempel des widderköpfigen Chnum, neben dem hier die Kata-
raktengöttinnen Sati und Anke verehrt wurden, Heiligthümer, die
Thutmes und Amenophis III. die Gründung verdankten und noch
vor wenigen Jahrzehnten die Bewunderung der Reifenden er-
weckten, find bis auf ein granitenes
Thor und eine Ofirisftatue mit dem
Namen Mernephtaḥ I. völlig zerftört
und zum Theil in einen Palaft Muha-
med 'Ali's zu Aswān verbaut worden;
auch in dem Ufergemäuer finden fich
viele mit Infchriften bedeckte Blöcke,
welche man aus ehrwürdigen Monu-
menten entfernte und in den Dienft des
Nützlichen ftellte. Nur den alten Nil-
meffer hat ein freundliches Gefchick fo
gut erhalten, dafs ihn der in Europa
gebildete, tüchtige Aftronom des Che-
dīw, Machmūd Bē, wiederherftellen
konnte. Neben die Mafse aus der Pha-
raonenzeit fetzte er neue und übergab
das ehrwürdige Monument mit feinen
53 Stufen und 11 Skalen, welches auf der
Oftfeite der Infel und der Stadt Aswān
gegenüber liegt, wiederum dem öffent-
lichen Gebrauch. Unter den Pharaonen
erwartete man eine günftige Ueber-
fchwemmung, wenn der Nil an diefem
Meffer 24 Ellen und 3 Zoll anftieg.

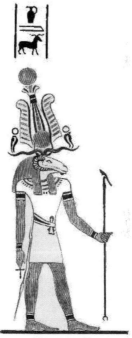

GOTT CHNUM.

Alle Refte aus alter Zeit, welche diefe Infel enthält, gewähren
dem Befucher weit geringeren Lohn als eine Wanderung zu dem
füdlichen, mit Schutt und Scherben bedeckten Abhang des Eilands,
denn von hier aus eröffnet fich ihm ein Bild von unbefchreiblicher
Wildheit und eigenthümlichem Reiz. Ein Labyrinth von granitenen
Klippen breitet fich vor ihm aus, und zwifchen ihnen fieht er den
Nil in vielen Armen hier rafch dahinjagen, dort von fteinernen

Schranken gefeffelt ruhen und der Sonne zum Spiegel dienen. Ein leifes Braufen dringt an fein Ohr, und er gedenkt der alten Zeit, in der man glaubte, dafs an diefer Stelle der Nil Aegyptens, deffen füdlichere Wiege den Sterblichen ein Geheimnifs bleiben follte, bis es in jener Welt Ifis ihm an der zwölften Pforte der Unterwelt eröffnete, aus zwei Quellhöhlen den Urfprung nehme. Herrliche fiebentägige Fefte wurden dem fegensreichen Strome auf Elephantine gefeiert, und alte Berichterftatter erzählen, dafs man dabei zwei Schalen, eine goldene und eine filberne, die fich vielleicht auf die Sonne und den Mond bezogen, in die braufenden Waffer fchleuderte. Pharaonen aus allen Zeiten haben diefer Feier beigewohnt und unter ihnen, wie eine Infchrift auf einem der Felfen füdlich von Elephantine beweist, der grofse Ramfes mit feinen Lieblingskindern, feinem Sohne Chamus und feiner Tochter Bent-Anat.

Noch haben wir den eigentlichen Katarakt nicht gefehen. Um ihn zu erreichen, kehren wir nach Aswān zurück, beftellen uns dort einige gute Efel, die wir vor dem befcheidenften aller Kaffeehäufer erwarten, und reiten durch die Strafsen der Stadt in's Freie, um fie erft nach einigen Wochen wieder zu fehen. Unfere Dahabīje bleibt einftweilen mit dem gröfsten Theile unferer Reifeausrüftung, und obgleich wir unferen Diener, den Koch und mehrere Matrofen mitgenommen haben und es am Ufer von bedenklichen Perfönlichkeiten in jeder Hautfarbe wimmelt, ruhig zurück. Es wird uns kein Stückchen Kohle, keine Stecknadel abhanden kommen, und Niemand, der nicht auf die «Toni» gehört, deren Bord betreten.

Der gewöhnliche Reifende wird freilich nicht ohne Beforgnifs für fein fchweres Gepäck feiner Dahabīje auf fo lange Zeit den Rücken kehren; aber fehr mit Unrecht. Er glaubt den Reifebefchreibungen flüchtiger Touriften, hält die Araber allefammt für Spitzbuben, die den Europäer, wo es nur angeht, beftehlen, obgleich ihnen, gerade wie uns, Religion und Gefetz verbieten, fich an fremdem Eigenthum zu vergreifen, und ahnt nicht, dafs während der ganzen Zeit feiner Reife eine unfichtbare Macht über ihm gewaltet und ihn und fein Schiff vor Ueberfall, Diebftahl und anderen Fährlichkeiten behütet hat. Er wird höchftens bemerkt haben, dafs wenn das Boot des Abends bei einem Dorfe vor

Anker ging, ein Fellach mit einem langen Stabe in der Hand oder häufiger noch ein paar folcher Leute am Ufer erfchienen waren und fich mit den Matrofen in ein Gefpräch eingelaffen hatten. Später war ihm dann aufgefallen, wie fich die Mannfchaft feines Bootes mit diefen Menfchen auf dem Lande um ein Feuer nieder-gelaffen und mit ihnen geplaudert oder gefungen hatte. Da ihm kein Geld abverlangt worden war, hatte er nicht ahnen können, dafs diefe Stabträger in irgend einer Beziehung zu ihm und feiner Sicherheit geftanden, und wenn er am Morgen um fieben oder acht Uhr aufftand und feinen Thee oder Kaffee trank, war die Reife längft wieder begonnen, und er dachte nicht mehr an die Fellachen von geftern Abend. Dennoch ift er diefen Leuten für gute und nützliche Dienfte verpflichtet und fie hängen eng mit einer fchönen Sitte zufammen, welche wohl fchon im alten Aegypten wurzelt, wo der lange Stab (arab. nabbūt), welcher oft den Namen eines Pfahles verdiente, gleichfalls das Zeichen der Würde oder irgend einer Beauftragung von Seiten der Obrigkeit bedeutete und wo der Boten, Führer und Wächter oft genug Erwähnung gefchieht. Eine Form des Anubis hiefs «der Wegeeröffner» oder -Führer, und jede Thätigkeit, welche den Göttern beigelegt wird, findet unter den Menfchen ihr Vorbild. Wir werden fehen, dafs das «Wegeführen» auch von unferen Stabträgern heute noch geübt werden mufs. Gegenwärtig hat fich die fchöne alte Sitte, von der wir fprachen, ganz und gar der den Arabern heiligen Gaft-freundfchaft und der unter ihnen gültigen Pflicht, für die Sicherheit des Fremden, welcher ihn auffucht, zu forgen, angepafst. — Das Schiff des Reifenden und den einzelnen Wanderer zu fchützen, ift den Aegyptern eine heilige Pflicht. Die Obrigkeit hat fich nicht um die Erfüllung derfen zu kümmern, denn die Sicherheitspolizei, von der wir reden, ift ein Inftitut, welches Ehre, Sitte und Ge-wohnheit weit ficherer aufrecht erhält, als der Befehl des Pafcha und die Verordnung des Mudīr.

Die Leute mit den langen Stäben werden Rufarā (im Sin-gularis Rafīr) *) genannt, und einige derfelben fehlen in keinem Dorfe, wo fie, die meift zu den ärmften Fellachen gehören, Nacht-wächter- und andere mit der Sicherheitspolizei zufammenhängende

*) Diefs entfpricht dem klaffifchen chafīr oder tauwāf, plur. tauwâfa.

Dienſte verrichten. In kleinen Dörfern ſind ſie nur von dem Schech el-Beled oder Dorfſchulzen abhängig, in den gröſseren ländlichen Gemeinden oder Flecken haben ſie zunächſt dem ʿUmda zu gehorchen, aber es ſteht auch dem Schech el-Beled zu, ihnen Befehle zu ertheilen. An Beſoldung empfangen ſie kein Geld, wenn man die Geſchenke in kleiner Münze ausnimmt, mit denen man ſie an den groſsen Feſten erfreut; aber jeder Grundbeſitzer ſpendet ihnen jährlich zweimal einen kleinen Tribut von den Erzeugniſſen ſeines Bodens, der angemeſſen der Gröſse ſeines Beſitzes ſein muſs, und ſo bekommt er oft mehr Lebensmittel zuſammen, als er mit den Seinen aufzubrauchen vermag. Der Reſt wird dann natürlich verkauft und zur Anſchaffung von Kleidern, Tabak, Kaffee und dergleichen benutzt.

Jeder Rafīr muſs ein erprobt redlicher Mann ſein, und ſobald ein Schiff im Bereiche der Flur ſeines Dorfes vor Anker geht, eilt er, gewöhnlich in Begleitung ſeines Amtsbruders, herbei, begrüſst den Kapitän und die Mannſchaft und zündet das Feuerchen an, bei welchem er Wacht hält. Bald darauf geſellen ſich dann die Matroſen zu dem Rufarāpaare, und nun plaudern oder ſingen ſie zuſammen nach Herzensluſt. Für denjenigen, welcher den arabiſchen Volksdialekt der Aegypter gründlich verſteht, gehört es zu den ergötzlichſten und komiſchſten Dingen, den Geſprächen zu folgen, welche da beim flackernden Lichte der Flammen ohne Unterbrechung und oft bis in die tiefe Nacht hinein geführt werden.

So lange das Schiff ſich im Bereiche der Gemarkung aufhält, über die der Schech el-Beled gebietet, iſt er mit Hülfe ſeiner Rufarā für die Sicherheit deſſelben verantwortlich, und ſollte es überfallen und beſtohlen werden, ſo iſt er — der Dorfſchulze — verpflichtet, das Abhandengekommene wieder herbeizuſchaffen und ſogar, ſollte es ſich als unauffindbar erweiſen, unter Beiſtand des ʿUmda zu erſetzen, wenn der Werth des geſtohlenen Gegenſtandes ihre Mittel nicht überſchreitet. — Die Rufarā werden ſofort abgeſetzt, wenn es ſich nachweiſen läſst, daſs der Diebſtahl durch ihre Nachläſſigkeit möglich geworden.

Aber die unter den Aegyptern wie unter den Arabern alte Pflicht der Gaſtlichkeit geht noch weiter. Unter den Pharaonen hatte dieſelbe ſich nur auf Landsleute bezogen, denn jeder Fremde

galt damals für verabſcheuungswürdig und unrein, während ſie
ſich bei den Muslimen auf jeden Wanderer, woher er auch kom-
men und welchem Stamme er auch angehören möge, erſtreckt. —
Dieſen Sitten und Anſchauungen gemäſs findet man in jeder Ort-
ſchaft einen Dauwār (oder Dúwār), d. h. einen vorbehaltenen Ort,
eine «Herberge», welche keine andere Beſtimmung hat, als Durch-
reiſende darin aufzunehmen und zu ſpeiſen. Wiederum ſind es
der 'Umda und Schēch el-Beled, welche den Fremden aus ihrer
Taſche zu erhalten haben. Niemandem, der den Dauwār betritt,
wird Quartier und Sättigung verſagt, und die letztere wird den
Bodenprodukten entnommen, welche die Umgegend liefert. An
Reis (schāwīsch) fehlt es niemals. Für ihn, und was man ſonſt
noch aufträgt, wird keinerlei Zahlung angenommen, und ſo fragt
denn natürlich auch jeder Wandersmann zuerſt, wo ſich das Haus
des Schēch el-Beled befinde. Wenn man ſich bei einem reiſenden
Muslim erkundigt, wohin er wolle und wie er heiſse, ertheilt er
die Antwort: «Anā dhēf Allāh», d. h. «Ich bin der Gaſt Gottes.»
Damit will er ſagen, daſs er ein Fremder ſei und die Gaſtlichkeit
des Ortes zu genieſsen denke.

Aber die Sorge für die Reiſenden, welche die alte Sitte und kein
obrigkeitlicher Befehl überwacht, iſt damit noch nicht erſchöpft; denn
die Ŗufarā ſind gehalten, jeden Reiſenden bis zur Grenze ihres Ge-
bietes zu begleiten, und es iſt dem Schēch el-Beled ſogar erlaubt,
ihnen oder einem einzelnen Ŗafīr zu befehlen, den Wanderer bis
zu jedem beliebigen Orte — ſo entfernt es auch von ſeinem Dorfe
gelegen ſein mag — zu begleiten und ihn auf dem Wege dorthin
zu beſchützen. Dabei ſteht es dem Behüteten frei, dem «Wege-
eröffner oder Führer» ein Bachſchīſch zukommen zu laſſen oder
nicht. Der Ŗafīr hat auf ein ſolches keinerlei Anſpruch.

Unſer Freund, Dr. Graf Carlo Landberg, einer der vorzüg-
lichſten Arabiſten unſerer Zeit, theilte uns auſser anderen inter-
eſſanten Dingen in Bezug auf die Ŗufarā mit, daſs ein ihm be-
kannter Efendi aus Kairo, dem es darauf ankam, zu konſtatiren,
ob die alte arabiſche Gaſtfreundſchaft bis auf den heutigen Tag
in Aegypten beſtehe, ihm erzählt habe, er ſei durch das ganze
Nilthal von Kairo bis Aswān gewandert und habe, wo er es für
nöthig gehalten, ſich führen laſſen. Dennoch ſei er kein einziges
Mal verpflichtet geweſen, den Beutel zu ziehen. Wir ſtimmen

unferem Freunde darin bei, dafs jeder europäifche Fufswanderer,
der des Arabifchen einigermafsen mächtig ift, das Gleiche mit
gutem Erfolg unternehmen darf.

Unter folchen Umftänden kann man fein Schiff wochenlang un-
beforgt bei irgend einem Dorfe liegen laffen, und wenn wir bei der
Heimkehr nicht das Kleinfte vermiffen, fo haben wir dafür weniger
dem Re'īs, der übrigens gleichfalls unter taufend Malen neun-
hundertneunundneunzigmal ein ehrlicher Mann ift, als den Ṛufarā
zu danken. Bricht der Fremde dann wieder auf und der Dragoman
bittet um ein Bachfchīfch für die «Wächter», fo ift die Summe,
mit der er die Sache für abgemacht erklärt, fo winzig klein, dafs
der Tourift nicht weiter nachfragt und meint, die Matrofen follten
für ihr gutes Achtgeben auf das Schiff einen befcheidenen Lohn
erhalten. Andere haben die Ṛufarā wohl bemerkt, aber für neu-
gierige Leute aus dem nächften Dorfe gehalten; über das eigentliche
Wefen diefer merkwürdigen Sicherheitspolizei hab' ich noch in
keinem mir zugänglichen Handbuche oder Reifeberichte fprechen
hören, und das eingehende Studium, das ihr Graf Landberg gewid-
met, ift mit fchönen Refultaten belohnt worden.

Wenn fich die Obrigkeit nur nicht in die fchöne, alte Sitte
mifcht, die im Verborgenen blüht, und weil fie grau vor Alter
und ganz angemeffen dem gaftlichen Sinne der Araber ift, eine
gewiffe Heiligkeit gewonnen hat! Jetzt wird fie von den Ge-
meindevorftänden als Ehrenpflicht und gottgefälliges Werk frei-
willig und gern geübt; fobald die Regierung aber verfuchen follte,
diefe fchlichten und primitiven Gewohnheiten paragraphirten, mit
Unterlaffungsftrafen verfchärften gefetzlichen Vorfchriften zu unter-
werfen, würde die fchöne alte Sitte fchnell verfchwinden und der
Reifende ftatt der Wohlthaten, welche ihm gegenwärtig das Volk
freiwillig, gern und umfonft erweist, und die er dankbar, oder
häufiger noch, ohne fie überhaupt zu bemerken, hinnimmt, eine
Reihe von koftfpieligen, ihm aufgedrungenen und ungern geleifteten
Dienften über fich ergehen laffen müffen. Jede derartige Neuerung
würde von den hungrigen türkifchen Beamten begierig ergriffen
werden, um ihren Sold aufzubeffern und Bachfchīfch zu fifchen.

Jetzt gibt es noch Ṛufarā, und getroft überlaffen wir die
Dahabīje ihrem Schutze, ohne ein Wort mit ihnen zu reden oder
ihre Anwefenheit auch nur zu bemerken.

Bevor wir Aswān verlaſſen, bieten uns an verſchiedenen
Stellen des Ortes Töpfer ihre Waaren an, und die thönernen
Flaſchen und Pfeifenköpfe, die hier verfertigt werden, ſtehen an
Zierlichkeit denen von Sijūt und Kene nur wenig nach. Dicht
vor der an Palmengärten reichen Stadt ſteigen wir aus dem
Sattel, um einen kleinen, abſeits vom Wege zu unſerer Linken
gelegenen Tempel zu beſuchen, den der dritte Ptolemäer, Euer-
getes I., gegründet und der Göttin Iſis-Sothis gewidmet hat, die als
Herrin des für die Zeitrechnung der alten Aegypter ſo wichtigen
Sirius oder Hundsſterns verehrt ward und oft für die Katarakten-
göttin Sati, die ſchnell Verſendende (den Nil wie der Jäger den
Pfeil), eintritt.

Bald liegen die letzten Gebäude der Stadt, unter denen ſich
das Landhaus eines reichen Israeliten auszeichnet, und die Palmen,
welche der Landſchaft ein freundliches Anſehen geben, hinter uns,
denn die abeſſiniſchen Eſel der Aswāner ſind ſchnell und feurig.
Ein neues Gemälde öffnet ſich vor unſeren Augen. Die Wüſte,
nackte Granitfelſen und Gräber, über die ſich der Sand als gelbes
Leichentuch breitet, umgeben uns rings. Die hier ruhenden Tau-
ſende ſind keine alten Aegypter, ſondern Muslimen, von denen
viele wenige Jahrhunderte nach dem Eindringen des Islām in
Aegypten gelebt und deren Angehörige ihre Ruheſtätte mit Leichen-
ſteinen geſchmückt haben, welche den Nachgeborenen den Namen
des unter ihnen Schlummernden mittheilen. Die älteſten von dieſen
Gedenktafeln zeigen die ehrwürdigen Züge der kufiſchen Schrift
und ſtammen aus dem neunten und zehnten Jahrhundert unſerer
Zeitrechnung. Auf vielen ſind Koränſprüche zu leſen; ein auf-
fallender Umſtand, denn der Prophet wünſchte nicht, daſs man
ſolche auf Gräber ſchreibe. Neben dieſen weit ausgedehnten
Todtenfeldern, mitten unter ihnen und auf der Höhe der Hügel,
die den Nil von der Wüſte trennen, ſteht eine Reihe von mehr
oder minder ſtattlichen Mauſoleen und Grabmoſcheen, die zum
gröſsten Theil aus der Zeit der Mamlukenſultane ſtammen und,
obgleich ſie ſchlecht erhalten und dem Verfall preisgegeben ſind,
der Landſchaft zur groſsen Zier gereichen und Zeugniſs für die
hohe Blüte Aswāns in der Chalifenzeit ablegen. Viele erinnern
an die Mamlukengräber auf dem Weichbilde Kairo's, und die
Ausdehnung des Friedhofs der Kataraktenſtadt ſteht derjenigen

der Karāfe am Fufse der Citadelle in der Refidenz des Chedīw nur wenig nach.

Bevor wir unfern Ritt nach Süden weiter fortfetzen, wenden wir uns den berühmten alten Steinbrüchen zu. Sie liegen öftlich von unferem Wege und find von den Pyramiden erbauenden Pharaonen nicht weniger eifrig ausgebeutet worden, als von den Vertreibern der Hykfos, den Rameffiden, Saïten, Ptolemäern und römifchen Kaifern. Nach dem alten Namen von Aswān (Syene) hat der hier anftehende Granit feinen Namen Syenit, der fchon von Plinius gebraucht wird, empfangen; feltfamerweife aber nennen unfere heutigen Mineralogen ein anderes Mineral als das der Kataraktengegend Syenit, und zwar, wie uns der berühmte Mineralog Zirkel mittheilte, in Folge eines eigenthümlichen Irrthums feines Kollegen Werner, der in dem Geftein des Plauen'fchen Grundes bei Dresden alle charakteriftifchen Merkmale des Granits von Aswān zu finden meinte und es darum Syenit nannte. Fortan galten die Felfen in der Nähe der fächfifchen Hauptftadt als Typus des Syenit, bis Wad nachwies, dafs das bei Aswān anftehende Geftein gar kein Syenit in diefem Sinne fei, d. h. eine ganz andere Befchaffenheit zeige wie die Felfen im Plauen'fchen Grunde. Als Rozière am Berge Sinai diefen entfprechendes Geftein fand, fchlug er vor, den Namen Syenit in den ähnlich klingenden Sinait abzuändern, doch ift diefe Bezeichnung niemals zur Aufnahme gekommen.

In den alten Granitbrüchen finden fich heute noch einige bemerkenswerthe Spuren des Fleifses und Gefchicks der für die Pharaonen thätigen Steinmetzen, hier ein gewaltiger Block, und weiterhin ein auf drei Seiten bearbeiteter Obelisk. Beide hängen an der untern Seite mit dem lebenden Felfen zufammen und liefern den Beweis, dafs die alten Aegypter ihre granitenen Denkmäler fchon in den Brüchen fertig ftellten. Wie grofs mufs die Sicherheit diefer Handwerker gewefen fein, da es ihnen regelmäfsig gelang, das riefige, mit grofser Mühewaltung bearbeitete Steinftück von der Granitwand, von der man es abgearbeitet hatte, unbefchädigt loszulöfen!

Lange find wir in diefen Brüchen, die übrigens unbedeutender erfcheinen, als die zu Turra und Gebel es-Silfile, weil man den Granit von den äufseren Flächen der Berge abbaute, fuchend

umhergeftiegen, haben aber nirgends ein zerbrochen am Felfen hängendes, bearbeitetes Steinftück als Zeugnifs eines mifslungenen Abfprengungsverfuches gefunden. Dagegen erweckte die Sparfamkeit, mit der man die bearbeiteten Blöcke, fo lange fie noch am Felfen hingen, eintheilte, unfere Bewunderung. Auf der dem Himmel zugewandten Fläche eines an drei Seiten behauenen Werkftückes kann man genau die Vorzeichnung des Meifters erkennen, welcher es zu einer Deckplatte und für zwei Pfeiler oder Tragebalken beftimmt zu haben fcheint. Da, wo die einzelnen Stücke von einander getrennt werden follten, hatte man, wahrfcheinlich mit Hülfe des Schmirgelbohrers, Löcher, welche einander in gerader Linie folgten, in den Stein gedreht. Sollten naffe Keile in fie hineingetrieben werden? Hat man auch die Obelisken mit diefem Hülfsmittel vom Felfen gefprengt oder verwandte man Feuer zu eben diefem Zwecke? —

Auf unferem weiteren Wege nach Philae begegnen uns Kameelreiter, nubifche Männer und Weiber und einige Leute aus Abeffinien, welche Efel zum Verkauf nach Aswān bringen. Der Weg ift fandig und viel benutzt. Die Grau- und Höckerthiere treten fo ficher in die Fufsftapfen ihrer Vorgänger, dafs lange Bahnen wie die tiefe Spur einer fchmalen, fchweren Walze auf der breiten Strafse neben einander herlaufen.

Immer öder und düfterer wird unfere Umgebung; denn zahllofe Felfenklippen erheben fich an unferer Seite, von denen viele wie von der Sonne glafirt bräunlich fchimmern, während andere die Farbe des Todes tragen. Aber auch hier fehlt es nicht an Spuren menfchlicher Regfamkeit, denn zahllos find die Infchriften, welche Wanderer, Pilger, heimkehrende und auszichende Fürften, Krieger und Beamte aus allen Epochen des ägyptifchen Alterthums meift mit flüchtigem Meifsel in das harte Geftein zu unferer Linken und Rechten gruben, um eine Gottheit anzurufen und der Nachwelt zu erzählen, wie weit fie ihr wandernder Fufs getragen. Jetzt verfchwinden auch die Grabmofcheen auf der Spitze der Hügelwand, die uns vom Strome trennt. Aber ein neues Gebilde von Menfchenhand erregt unfere Aufmerkfamkeit, eine ftarke und hohe, ftellenweis zerftörte Mauer von ungebrannten Ziegeln, die fich erft zu unferer Linken erhebt, dann zweimal den Weg kreuzt und erft gegenüber Philae am Ufer des Fluffes endet. Sie ift

viele, viele Jahrhunderte alt, obgleich Strabo, der auf ſeinem
Wagen die damals noch beſſer gehaltene Strafse nach Philae
befuhr, ſie nicht erwähnt. Zu welchem Zwecke ſie errichtet
ward, iſt fraglich. Einige glauben, ſie ſei zum Schutz der ägyp-
tiſchen Grenze gegen die Einfälle der räuberiſchen Blemmyer und
Nobaten erbaut worden, und man könnte ſie auch für eine Zoll-
ſchranke halten. Burckhardt wurde mitgetheilt, ſie habe das Ufer
eines künſtlichen Kanals gebildet, mit deſſen Hülfe Nilwaſſer auf
die Fluren von Syene geleitet worden ſei, und anderen Reiſenden
erzählten die Eingeborenen, welche von allen Beherrſchern des
Nilthals in vorislāmiſcher Zeit nur die Namen des Pharao, Ale-
xander's des Grofsen und der Kleopatra kennen, die wunderliche
Fabel, dafs Kleopatra in Syene gewohnt, ihren Sohn nach Philae
in die Schule geſchickt und die Mauer errichtet habe, um den
Weg ihres Lieblings vor wilden Thieren zu ſchützen. An dieſe,
welche hier in alter Zeit reichlich vorhanden geweſen ſein müſſen,
knüpft ſich die andere nicht weniger ſinnloſe Sage, dafs die Pha-
raonen viele Verbrecher in die Wüſte geſtofsen hätten, damit ſie
dort den Löwen und ihresgleichen zum Opfer fallen möchten.
Um ihnen den Rückweg abzuſchneiden, ſei nun diefs räthſelhafte
Bollwerk errichtet worden.

Immer öder, immer einſamer wird Alles rings um uns her,
mit immer heifseren Strahlen trifft die Mittagsſonne die dunklen
Felſen zur Seite des Weges, der Wüſtenwind treibt uns brennenden
Staub entgegen, und Menſch und Thier lechzen nach Waſſer. Jetzt
biegen wir durſtend und ermüdet um ein Felſenriff, welches den
Weg verſperrt und ſiehe! vor uns erheben ſich weithin ſchattende
Sykomoren mit breiten Blätterkronen und wehende Palmen neben
einem freundlichen Hauſe, dem Heim der öſterreichiſchen Miſſions-
geſellſchaft; das Waſſer des Nil blinkt uns entgegen, rings von
Bergen umſchloſſen und einem reizenden Landſee gleichend, wel-
cher der lieblichſten aller Inſeln, dem tempelreichen Philae, das
der freundlichen Iſis geweiht war, zum Spiegel dient. — Ein ge-
räumiges Boot iſt zur Hand. Muntere, ſpärlich oder gar nicht
bekleidete Knaben, braun und glänzend wie aus Bronze gegoſſen und
geſchmeidig wie Forellen, ſitzen an den Rudern, die ſie ſingend be-
wegen, und bald darauf betreten wir das liebliche Eiland, auf dem
wir unvergeſsliche und unbeſchreiblich köſtliche Wochen verlebten.

Hinter uns liegt jetzt der Katarakt, den bisher die Hügel, welche die nach Philae führende Strafse begrenzen, unferen Blicken entzogen haben; aber bevor wir das Heiligthum der Ifis betreten, wollen wir ihn befuchen. Der gewöhnliche Weg der Reifenden fchwenkt inmitten des Wüftenpfades, auf dem wir zu dem Eiland der Ifis gelangten, nach Weften ab und mündet in der Nähe der Stromfchnelle, die mit Unrecht den ftolzen Namen eines Katarakts führt und doch einen höchft eigenthümlichen, grofsartigen Anblick gewährt. Die Fahrftrafse, welche jetzt Aswān mit dem Katarakt verbindet, war es uns noch nicht felbft zu fehen geftattet. Der erfte Nilkatarakt fällt keineswegs wie der Rhein bei Schaffhaufen von einer hohen Felfenftufe in die Tiefe, aber er mufs fich doch durch ein gewaltiges Gehäuf von granitenen Klippen Bahn brechen und jagt mit ftarkem Gefäll wirbelnd und braufend durch fteinerne Gaffen dahin. Oft prallt fein fchnelles Waffer donnernd und zerftiebend von den harten Blöcken, die ihm den Weg verlegen, ab, und wenn auch die alten Erzählungen von den tauben Kataraktenbewohnern, die durch das Gebrüll des Wafferfturzes das Gehör verloren, in das Gebiet der Märchen gehört, fo klingt doch bei den Bibān efch-Schellāl oder Thoren der Stromfchnelle die Stimme des Katarakts laut genug. Freilich übertönt das Gefchrei und der Gefang der Nubier, welche bei niedrigem Wafferftande zu Hunderten ein gröfseres Nilboot ziehend, ftofsend, hemmend und fchiebend über den Katarakt befördern, das Wogengebraus, und es geftattet fogar, die Stimmen von einzelnen nackten Knaben und Männern zu vernehmen, die uns ihr «Bachfchīfch» zurufen, während fie, auf einem Balken oder Rohrbündel reitend oder indem fie fich ganz der eigenen Kraft und Gefchicklichkeit überlaffen, die Stromfchnelle hinunterfchwimmen. Diefs Kraftftück nachzuahmen, follte kein Europäer unternehmen; Mr. D. Cave, ein hoffnungsvoller junger Engländer, der es dennoch verfuchte, kam dabei um's Leben, und feine nunmehr in einem koptifchen Friedhofe bei Aswān ruhende Leiche wurde acht Tage von den mörderifchen Strudeln feftgehalten, bevor fie diefelbe an's Land warfen.

Der Schreiber diefer Zeilen unternahm felbft das wenig löbliche Wagnifs, in einem kleinen Nachen den Katarakt hinunterzutreiben, und hat es wenige Stunden nach feinem glücklichen

Verlauf in einem Briefe an die Seinen alfo befchrieben: «Ich hatte
zwei von unferen eigenen Matrofen, fowie einen tüchtigen und einen
kaum dem Knabenalter entwachfenen Nubier an Bord. Ein alter
Katarakten-Re'ıs fafs am Steuer. Hinter dem Dorfe Schellāl läfst
fich das Braufen des Stromes hören und wird lauter mit jeder
Minute der weiteren Fahrt. Die Felfen und Blöcke im Bette des
Stromes find rothbraun, aber da, wo fie vom Waffer erreicht und
dann von der glühenden Sonne diefer Breiten ausgetrocknet werden,
glänzend wie die fchwarze Oberfläche einer verdunftenden Lache
oder — R. Hartmann bedient fich diefes treffenden· Vergleichs —
wie die Farbe eines vielgebrauchten Bügeleifens. Hinter und vor
mir, zu meiner Rechten und Linken, unter und über mir fah ich
nichts als Felfen, fchmale Wafferflächen und den blauen Himmel;
mein Gehör aber war wie gebunden von dem Gebraus der Wogen,
das, fobald der Kiel der Felūka fich der eigentlichen Stromfchnelle
näherte, die Stimme fo laut erhob, wie die vom Sturme gegen
ein felfiges Ufer gepeitfchte Brandung des Meeres. Jetzt folgten
Minuten der höchften Anftrengung für die Mannfchaft, welche
fich durch fortwährendes Anrufen von hülfreichen Heiligen, be-
fonders des heiligen Seijid el-Bedawī, des Retters aus fchnell
hereinbrechenden Gefahren, zu ermuntern und zu ermuthigen
fuchte. Bei jedem Ruderfchlag ertönte ein «jā Seijid!» (o Seijid!)
oder «jā Muhammad!», und die Arme an den Riemen durften nicht
erlahmen, denn es galt, die Mitte der Stromfchnelle zu behaupten,
um nicht an die Felfen gefchleudert zu werden. Der Re'ıs,
welcher das Boot lenkte, war ein fehniger Sechziger, der feinen
braunen Hals, fo lange wir in Gefahr fchwebten, weit vorftreckte
und mit den in fchärffter Spannung glänzenden Augen und dem
hageren Vogelgefichte wie ein Adler ausfah, der nach Beute fpäht.
Alles ging zuerft vortrefflich; auf der linken Seite ruderten aber
nur ein Mann und ein Knabe, auf der rechten zwei Männer. Als
wir von der zweiten Schnelle aus in eine neue Wafferader ein-
zubiegen und die Matrofen links mit dem Aufgebot aller Kräfte
zu arbeiten hatten, reichten diefe nicht aus, und der Strom kehrte
den Nachen fo um, dafs das Steuer nach vorn zu ftehen kam.
Diefer Moment bildete den Glanzpunkt der Fahrt, denn der Re'ıs
verlor keinen Augenblick die Faffung, hielt und lenkte mit dem
Fufse das Steuer, half mit den Armen dem fchwächeren Ruderer,

drehte fo den Kahn wieder um, brachte uns in das rechte Fahr-
waffer und dann in den langfamer fliefsenden Nil nach Aswān.
Die ganze Fahrt dauerte zweiundvierzig Minuten.»

Die beiden Dörfer am öftlichen Ufer der Stromfchnelle, in
denen die Kataraktenfchiffer wohnen, Schellāl und Mahāda, find
aufserordentlich freundlich unter Palmen, Sykomoren und grünen
Sträuchern gelegen, welche fich von den rothbraunen Klippen und
Felfen in und neben dem Nil anmuthig abheben. Viele Nilboote
und Dahabījen ftehen hier für Diejenigen bereit, welche den
Katarakt zu Lande umgangen haben und ihre Perfonen oder
Waaren von hier aus zu Schiffe weiter nach Süden zu befördern
wünfchen. Auch die hübfchen Häufer in diefen Dörfern, fowie
die grofsen Haufen von getrockneten Datteln, welche neben dem
Landungsplatze lagern, beweifen, dafs die Kataraktenleute die
günftige Lage ihrer Heimat zu benützen verftehen. Bis zu einem
eigenen Bazar haben fie es nicht gebracht, aber zu Mahāda kaufte
ich bei einem wandernden Händler, der die verfchiedenften Waaren
feilbot, die kein Name nennt, ein Feuerzeug, auf dem der Name
eines mir wohlbekannten Thüringer Städtchens zu lefen und das
Bild des Fürften Bismarck zu fehen war.

Die zwifchen Aswān und Philae gelegenen Katarakteninfeln
find zum Theil höchft malerifch geformt und bieten dem Forfcher
reichen Gewinn durch die zahlreichen Infchriften, welche ihre
felfigen Wände bedecken. Die gröfsten von ihnen find Sehēl und
Konoffo, unter denen fich die erftere durch die bunte Verfchieden-
heit in der Färbung und Bildung des Gefteins und die Fülle der
fie bedeckenden Infchriften auszeichnet. Auch auf Konoffo haben
fich viele Statthalter der äthiopifchen Provinz (Prinzen von Kufch)
und andere hohe Beamte verewigt. Es hiefs, vielleicht mit Bezug
auf den Strom, den die Gottheit von hier aus wie ein Opfernder
den Wein aus feinem Kruge auszugiefsen fchien, die Libations-
infel (Kebḥ), und fie wie die benachbarten Eilande waren den
Kataraktengottheiten Chnum, Anḳe und Sati heilig, deren Dienft
die Wallfahrer, deren Namen fich auf den Abhängen finden, ver-
anlafste, fie aufzufuchen und zu befteigen, eine Arbeit, welche,
wie wir verfichern können, namentlich in der Hitze des Mittags,
keineswegs zu den Annehmlichkeiten des Lebens gehört.

Zurück nun aus der Mitte der wirbelnden Stromfchnelle und

des brennenden Gefteins zum lieblichften der Eilande, dem viel
und doch niemals hoch genug gepriefenen Philae!

In dem rings abgefchloffenen Periftyl des Ifistempels haben
wir uns für einige Wochen häuslich eingerichtet. Sălech hat mit
Hülfe einiger Matrofen unfer Zelt auf der Schattenfeite diefes
fchönen Hofes aufgefchlagen, fich in einem der zu ebener Erde
gelegenen Tempelgemächer eine Küche und Vorrathskammer ein-
gerichtet und ift mit den Bewohnern der im Weften von Philae
gelegenen Infel Bige, die uns mit Milch, Eiern und Geflügel
verforgen, in Verbindung getreten. Der Mond hat fich während
unferer Anwefenheit gefüllt und abzunehmen begonnen, und die
ftillen Nächte, welche es uns an diefer wunderbaren Stätte zu
verleben vergönnt war, mit unbefchreiblichem Zauber übergoffen.

Was verleiht diefem Eiland einen fo grofsen, von Niemand
beftrittenen Reiz? Sind es die herrlichen Bauten, die es trägt? Ift
es der Kranz von frifchem Grün, der fein Ufer fchmückt, und
der in dem gröfsten Gartenkünftler unferer Zeit, dem Fürften
Pückler-Muskau, den Wunfch erweckte, die Infel der Ifis in einen
Park zu verwandeln? Ift es das leuchtende, füfse, frifche Waffer
des Stroms, das es von der Wüfte trennt und es rings umflutet?
Ift es die Dornenkrone der granitenen Felsblöcke und Zacken,
die es nach Norden hin im Halbkreis umgibt, oder das gefegnete
Fruchtland, das den Blick, welcher nach Süden hin fchaut, erquickt
und erfreut? Ift es der tiefblaue Himmel diefes völlig regenlofen
Erdftrichs, deffen Reinheit weder im Winter noch im Sommer
von finfteren Wolken getrübt wird? Das Alles mag fich einzeln
nicht minder fchön, ja vielleicht noch fchöner an anderen Stätten
Aegyptens finden; aber wie heifst in der übrigen Welt der Platz,
auf dem fich fo wie hier all die genannten landfchaftlichen Reize
zufammenfinden und fich zum abgerundeten, einheitlichen, durch
die hiftorifchen Erinnerungen, die es umfchweben, geweihten Bilde
verbinden?

Mit richtigem Gefühl hatten die Priefter in der Pharaonenzeit
einer weiblichen Gottheit, der Ifis, diefe Perle des Nilthals geweiht.
Sie ftand an der Spitze einer Dreiheit, zu der Ofiris und Horus
gehörten, und an die fich viele andere Gottheiten fchloffen. In
alter Zeit hiefs die Infel Alek̠ oder mit dem Artikel P-ālek̠ und
Ph-ālek̠, woraus dann das griechifche Philai und das lateinifche

Philae entſtand. Dieſer Name bedeutet Eiland des Aufhörens oder Endes, und zwar mit Bezug auf die aus dem eigentlichen Aegypten kommenden Pilger, deren Reiſe gewöhnlich bei dem Heiligthum der Iſis und dem auf Philae befindlichen Oſirisgrabe den Abſchluſs fand.

Es unterliegt keinem Zweifel, daſs ſchon früh, jedenfalls in der zwölften Dynaſtie, unſere Inſel Tempel trug und Wallfahrern zum Ziele diente, aber die früheſten hier erhaltenen Denkmäler, die das ältere, in Verfall gerathene Bauwerk zu erſetzen beſtimmt waren, ſtammen aus der Zeit des zweiten Nektanebos, der als einheimiſcher, von ſeinen Landsleuten anerkannter König den Perſern zum Trotz in Aegypten regierte. Der Kern des Iſistempels ward von ptolemäiſchen Fürſten errichtet und von römiſchen Kaiſern bis Diocletian erweitert und ausgeſchmückt. Dieſer beſuchte Philae in eigener Perſon, und am nordöſtlichen Ufer der Inſel ſteht heute noch ein nach römiſchem Muſter erbauter Triumphbogen (XI), der ſeinen Namen trägt und vielleicht ſeinen Sieg über die Blemmyer zu feiern beſtimmt war, denen er dennoch, um ſie für ſeine Zwecke gefügig zu machen, milde Friedensbedingungen gewährte, welche den Prieſtern von Philae nicht zugute gekommen ſein können, da ſie den wildeſten und gefährlichſten Nachbarn die Erlaubniſs zuſprachen, ſich an den Opfern der Iſis zu betheiligen und ſogar das ſegenſpendende Bild der groſsen Göttin, vielleicht eine Statue ihres heiligen Thieres, der Kuh, bei der Feier beſtimmter Feſte mit ſich in ihr Gebiet zu nehmen.

Länger als an irgend einer andern Stelle des Nilthals hat ſich hier jenſeits des Katarakts das Heidenthum gegen das Chriſtenthum und dieſes ſpäter wiederum gegen die Annahme des Islām gewehrt. Erſt im ſechsten Jahrhundert unter Juſtinian gelang es, und zwar mit Gewalt, die Verehrung der Iſis auf immer zu vernichten und an ihre Stelle die Lehre des Heilandes zu ſetzen. Das ſchöne Hypoſtyl des Tempels wurde zum Betſaal umgewandelt, indem man die Götterbilder und Inſchriften an ſeinen Wänden mit Nilſchlamm bedeckte und ſo die Augen der Gläubigen vor Aergerniſs ſchützte. Später ward auch eine beſondere chriſtliche Kirche erbaut, in der koptiſche Männer und Frauen ſich Jahrhunderte lang zum Gebet verſammelten; doch iſt ſie längſt ſammt dem Dorfe in ihrer Nähe völlig zerſtört.

Heute ift Philae ganz unbewohnt, aber es hat eine Zeit ge-
geben, in der es von Wallfahrern und Reifenden überfüllt war.
Gewifs nahten fich die Pharaonen, welche gegen die Völker des
Südens in den Krieg zogen, mit Opfern und Gebeten der hoch-
verehrten Göttin. Zwifchen dem erften und zweiten Katarakt
erheben fich viele Tempel in Freibau aus alter Zeit und andere
wurden als Grottentempel in das Geftein der nubifchen Uferberge
gehauen. Wir können fie hier nur im Vorübergehen erwähnen.
Ueber den Felfentempel von Abu Simbel haben wir fchon an
einer anderen Stelle gefprochen. Die monumentalen Refte von
Debot, Kalabfche, Dandur, Girfche etc. wird Niemand unbefucht
laffen, der bis zum zweiten Katarakt vordringt.

Es unterliegt keiner Frage, dafs die ägyptifchen Künftler,
welche diefe Riefenwerke auszuführen hatten, und die Könige,
auf deren Geheifs fie hergeftellt wurden, beim Befuch diefer
Denkmäler an dem Heiligthum der Ifis nicht vorübergingen. In
der Ptolemäerzeit mufsten die Priefter die Hülfe der Könige gegen
die Ueberzahl der Befucher anrufen, welche ihre Vorräthe auf-
zehrten und fie, wie fie verficherten, in die Nothwendigkeit zu
verfetzen drohten, den Göttern die ihnen gebührenden Opfer
vorzuenthalten. Als fpäter der Ifis- und Serapisdienft zu Rom
und in den verfchiedenften Theilen des Weltreichs in Aufnahme
kam, vermehrte fich noch die Zahl Derer, welche die Heimftätte
der grofsen, hülfreichen Göttin und das Grab des Ofiris von Philae
zu befuchen wünfchten, bei deffen heiligem Namen fogar manche
Griechen in helleniftifcher Zeit feierliche Eide leifteten. — Es ift
natürlich, dafs viele von diefen pilgernden Reifenden ein Zeugnifs
für ihr Verweilen auf unferer Infel zurückzulaffen wünfchten, und
fo kommt es, dafs fich neben und über den Bildern und Hiero-
glyphen in ägyptifchem Stil eine anfehnliche Menge von Infchriften
in Profa und Verfen, die meift in griechifcher Sprache verfafst
und zum Theil nach Form und Inhalt bemerkenswerth find, an
verfchiedenen Stellen des Ifistempels findet. Den meiften find
wir im Süden der Infel begegnet, der die älteften Theile des
Heiligthums umfafst.

Das Ufer des Eilands, welches die Form einer Sandale zeigt,
wird mit feftem, fchön gefügtem und faft überall gut erhaltenem
Gemäuer aus alter Zeit vor dem Andrang der Hochflut gefchützt.

Die Prozeſſionen, welche der Iſis Ehrfurcht erweiſen und die Gaben der Nomen Aegyptens und äthiopiſchen Städte zu überbringen wünſchten, muſsten mit dem Strome, alſo von Süden her, ſich dem heiligen Eilande nahen, und ſo kommt es, daſs ſich auf der mittäglichen Seite die Landungstreppe und ein mit Säulen und Obelisken von Sandſtein geſchmückter, an den Seiten nur durch niedrige Mauerſchranken zwiſchen den Kolumnen verſchloſſener Empfangsraum (I) befindet. Derſelbe Nektanebos, den man, um Alexander den Groſsen mit dem ägyptiſchen Herrſcherhauſe in Verbindung zu bringen, zum Geliebten der Mutter und zum Vater des groſsen Mazedoniers gemacht hat, ein energiſcher Mann, welcher, den perſiſchen Machthabern zum Trotz, Aegypten als Gegenkönig regierte, hat ihn erbaut, und in ihm erwarteten die Prieſter die reich geſchmückten Feſtboote und ihre Inſaſſen, um ſie über einen lang hingeſtreckten Hof (II) zu dem erſten Pylon (III) zu führen, der

PLAN DER INSEL PHILAE.

in fchönen Proportionen feine Umgebung ftolz überragt. Auch
diefe Pforte hat fchon Nektanebos errichtet. Einft ftanden zwei
Obelisken, vor denen gleichfam als Wächter granitene Löwen
lagen, vor dem mittleren Eingangsthore deffelben, aber von den
erfteren blieb nur noch der unterfte Theil des einen erhalten, und
die letzteren wurden umgeftürzt und verftümmelt. In der Römerzeit
begrenzte man diefen langen, fonnigen Prozeffionsweg zu beiden
Seiten mit fchattigen Säulengängen. Der eine, öftlichere (a—b),
erhebt fich hart am Strom und wurde von Tiberius angelegt, von
Caligula, Claudius und Nero vollendet. Nach römifchem Mufter

PFLANZENKAPITÄL.

ward feine fteinerne Decke
fauber kaffettirt, an den
Darftellungen und Hiero-
glyphen auf feiner inneren,
dem Strom zugekehrten
Hinterwand haben fich die
Farben köftlich erhalten,
und grofs und ungewöhn-
lich ift die Verfchiedenartig-
keit fämmtlicher Kapitäle
in der langen Reihe von
heute noch einunddreifsig
Säulen an feiner offenen,
dem Prozeffionswege zu-
gewandten Seite. — Der
weftliche, mit diefer Ko-
lonnade korrefpondirende
Gang (c—d) konnte aus

unbeftimmbaren Gründen nicht gleichlaufend mit dem erfteren
angelegt werden und blieb unvollendet. Von den fechzehn ur-
fprünglich in ihm aufgeftellten Säulen tragen nur drei ausgeführte
Kapitäle, die anderen wurden roh aus dem Groben gemeifselt und
follten auf dem Schafte fertig geftellt werden. Die Achfe diefes
Hofes weicht weit ab von der des übrigen Tempels, deffen gröfsere
Gruppen überhaupt nur ausnahmsweife in der gleichen Richtung
orientirt find. Diefer Umftand wird nur dann erklärlich, wenn
wir annehmen, dafs hier (wie zu Lukfor) auf ältere Bauwerke
Rückficht zu nehmen war. Die der Prozeffion zugewandte breite

Aufsenfläche der Pylonen (III) zeigt, wie überall fo auch hier, eine kriegerifche Darftellung, und zwar den feine Feinde niederfchlagenden Ptolemäus Philometor.

Jetzt umfängt die Prozeffion und uns mit ihr das fchöne, von allen Seiten abgefchloffene Periftyl (IV), in dem unfer Zelt fteht. Von Süden her haben wir ihn betreten und in der Mittelpforte der Pylonen die Infchrift betrachtet, welche die Soldaten der erften Divifion der von Bonaparte nach Aegypten geführten franzöfifchen Armee zum Andenken an ihren denkwürdigen Zug «im fiebenten Jahre der Republik» (am 3. März 1799) hier eingraben liefsen. Die «République Française» und der Name «Bonaparte» waren fpäter ausgemeifselt worden, dann aber hat man fie wieder hergeftellt und mit fchwarzer Farbe hoch darüber hin den Satz gefchrieben: «Une page d'histoire ne doit pas être salie.»

KAPITÄL MIT HATHORMASKEN VON DER INSEL PHILAE.

Wie diefs Periftyl nach Süden zu von den grofsen Pylonen begrenzt wird, fo fchliefsen ihn auf feinen drei anderen Seiten ebenfoviele für fich beftehende Gebäude ab: im Often eine in vier Räume geteilte und von Säulengängen nur nicht an ihrer Südfeite umgebene Cella (V), im Weften eine Kolonnade mit Hathormasken an den Kapitälen, hinter der fich kleine Räume öffnen (VI), und im Norden der eigentliche Tempel (VIII), deffen Hypoftyl von dem Hof, in dem wir wohnen, durch Pylonen (VII) getrennt wird, in deren rechten Flügel eine ftarke, oben abgerundete Granitplatte eingemauert ward, auf der, als auf einer unzerftörbaren Urkunde, die Schenkung an Ackerland verzeichnet fteht, welche die Priefterfchaft der Ifis dem Könige Ptolemäus Philometor und feiner fchwefterlichen Gattin Kleopatra zu danken hatte. Derfelbe Fürft errichtete auch das fchon er-

wähnte Bauwerk (VI), das die Weftfeite des Hofes begrenzt und
ihm fieben Säulen mit Hathorkapitälen zukehrt. An der Aus-
fchmückung deffelben ift auch Kaifer Tiberius thätig gewefen,
und es wird mit Recht das Mamifi oder Geburtshaus von Philae
genannt; beziehen fich doch die meiften Darftellungen und In-
fchriften in ihm auf die Geburt des jungen Horus durch Ifis und
die Erziehung des Götterknaben durch Hathor und Nephthys. Die
fchönften Mutterpflichten von der Nährung des Kindes an werden
hier, immer mit Bezug auf den jungen Prinzen und die fürftliche
Frau, die ihm das Leben gab, verherrlicht; ja wir fehen, wie der

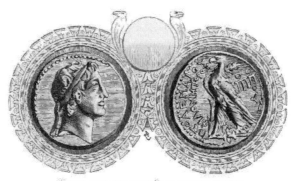

MÜNZE DES PTOLEMÄUS PHILOMETOR.

Knabe Horus von Hathor im Spiel der neunfaitigen Laute unter-
wiefen wird, während Ifis hinter ihm ftehend den Unterricht zu
überwachen fcheint.

Die kleinen, dem befchriebenen Bauwerk, in dem fich auch
eine Republikation des demotifchen Theils der Tafel von Rofette
gefunden hat, gegenüberliegenden Gemächer an der Oftfeite diefes
Hofes (V) bieten ein befonderes Intereffe. In dem einen, das
Sälech als Vorrathskammer und der fchwarze Ismaïl als Küche
benutzte, mufste fich der König, und wie er gewifs auch die Schaar
der Geweihten, gewiffen Reinigungen unterziehen, bevor man
ihnen geftattete, das Hypoftyl und die inneren Räume des Tempels
zu betreten. Es wird auch der Reinigungsraum genannt. Neben
ihm lag ein anderes Gemach, das Infchriften an der Thür und
im Innern als das Bibliothekzimmer bezeichnen, dem Safech, die

Göttin der Gefchichte, vorftand. Eine Nifche in der Nordfeite, unter welcher der heilige Hundskopfaffe und über welcher der Ibis des Thot zu fehen ift, enthielt die befonders heiligen Rollen. Die Hieroglyphenreihen, welche die Thür diefer Bücherei umgeben, lehren, dafs in ihr aufser den Schriften, die das Kommen und Gehen der den Tempel Betretenden behandelten, und zehn aus Nubien ftammenden Werken, die auf Leder oder Papyrus gefchriebenen Akten des Tempels und die Urkunden über Schenkungen, welche die Könige der Ifis dargebracht hatten, aufbewahrt wurden. Am füdlichen Ende der Kolonnade, hinter der fich die erwähnten Räume öffneten, befindet fich eine Pforte, neben der die Vorfchriften für den Thürhüter und die von ihm einzulaffenden Befucher des Heiligthums in den Stein gemeifselt ftehen.

Wir gehen in den Hof zurück und treten, indem wir uns nordwärts halten, durch die Mittelthür des zweiten Pylonenpaars (VII) in das Hypoftyl, das, licht und farbenbunt, wie es ift, fo recht zu diefem freundlichften aller Heiligthümer pafst. Es enthält viermal drei Säulen mit fchön bemalten Pflanzenkapitälen und wird, da es nur zur Hälfte bedacht ift, durch reichliches Oberlicht beleuchtet, das durch Velarien gedämpft werden konnte. Noch find die Löcher zu fehen, durch welche Seile gezogen worden find, welche das fchattenfpendende Segel zu halten hatten. An der Decke fieht man aftronomifche Darftellungen. In die fteinernen Wände gemeifselte Kreuze, fowie eine mit dem Symbol des Chriftenthums gefchmückte und von einem byzantinifchen Baumeifter hergeftellte chriftliche Altarnifche beweifen, dafs diefer Raum den zur Lehre des Heilands übergetretenen Bewohnern von Philae zum Betfaal gedient hat. — Die hinter dem Hypoftyl fich öffnenden Räume, welche in dem Sanctuarium und feinen beiden Nebengemächern den Abfchlufs fanden, find reich mit Infchriften bedeckt. Die kleinen Schatzkammern und die Darftellungen und Hieroglyphen an ihren Wänden zeigen, dafs die ptolemäifchen Fürften die Ifis reich mit Gefchenken bedachten. Der zweite und dritte unter ihnen (Philadelphus und Euergetes I.) waren es, welche diefen Kern des gefammten Heiligthums herftellen liefsen, aber es find auch andere Mitglieder deffelben Fürftenhaufes, unter denen wir nur Ptolemäus Philopator nennen, bei feiner Ausfchmückung thätig gewefen. — Auf dem Dach befand fich das



der Nilgott weilt, welcher, von einer Schlange bewacht, fein Waffer ausgiefst, die andere die Mumiengeftalt des Ofiris, welche von einem Krokodil über den Nil geführt wird. Diefs Gemälde bezieht fich gewifs auf eine alte Sage, deren Spuren wir in einem bekannten Märchen der «Taufend und eine Nacht» wiedergefunden zu haben meinen.

Kein gemeiner Mann in Aegypten und Nubien kennt den Namen der Infel Philae; fie nennen fie alle Anas el-Wugūd, und Anas el-Wugūd war der Geliebte der fchönen Sahar el-Ward (Blume der Rofe). Das Märchen von diefem Paare, das fich der Vater der Heldin eifrig zu trennen bemühte, und welches fich endlich doch wieder zufammenfand — es ward der Scheherfäd in den Mund gelegt — ift gewifs am Nil entftanden; ja die Märchen- erzähler in Aegypten beginnen es heute noch mit folgenden Worten: «Ich will Dir bauen eine Burg mitten im grofsen Gewäffer (Bachr) von Kenūs», d. i. das nördliche Nubien. Die hier gemeinte Burg ift der Ifistempel, und in dem Märchen von Anas el-Wugūd wird erzählt, dafs der junge Held auf dem Rücken eines Krokodils zu feiner Geliebten gelangt fei, welche in einem auf einer Infel gelege- nen Schloffe gefangen gehalten ward. Sollte diefe Erzählung nicht aus der Legende von Ifis und Ofiris, die einander liebten und von einander getrennt wurden, und der Sage von dem Gotte, der mit Hülfe eines Krokodils die Wohnung der Ifis erreichte, erwachfen fein? Das Ofiriszimmer im Heiligthum von Philae wird heute noch von den Arabern für das Brautgemach des glücklich vereinten Paares gehalten. — So wie hier verflicht fich in Aegypten überall mit dem Alten das Neue. Beiden volles Recht widerfahren zu laffen und, wo es anging, darauf hinzudeuten, wie diefes aus jenem ent- ftanden fei, nahmen wir uns vor, da wir diefes Werk zu geftalten begannen, und wir find beftrebt geblieben, unfere Abficht durch- zuführen von Abfchnitt zu Abfchnitt bis an das — ENDE.

Alphabetisches Sachregister.

Bemerkung: Die römischen Ziffern mit darauffolgendem Punkte bedeuten Ordnungszahlen. Die Seitenzahlen des zweiten Bandes find ftets mit II ohne darauffolgenden Punkt bezeichnet. Die Seitenzahlen des erften Bandes haben keine I zur näheren Bezeichnung vor fich ftehen.

659

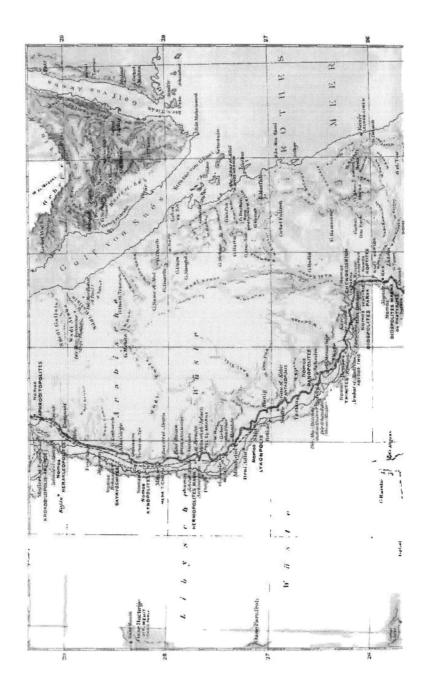

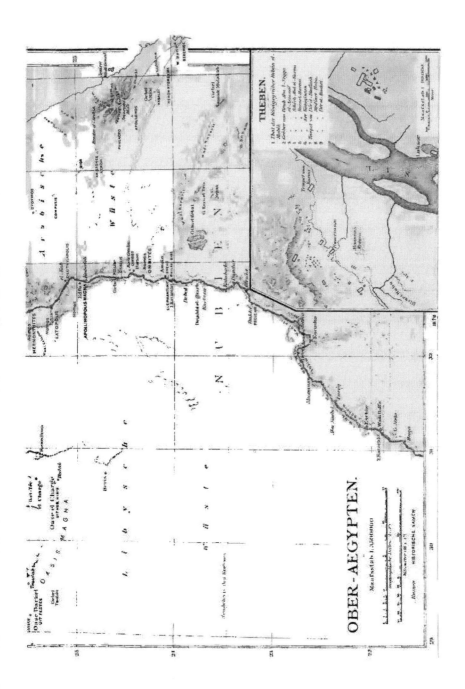

OBER-AEGYPTEN.

THEBEN.

AEGYPTEN
IN BILD UND WORT.
DARGESTELLT IN 782 BILDERN VON UNSEREN ERSTEN KÜNSTLERN.

BESCHRIEBEN VON

GEORG EBERS.

ZWEITE AUFLAGE.

Zwei Bände gross Folio. Preis prachtvoll gebunden 115 Mark.

Das Werk kann auch nach und nach in 42 Lieferungen à 2 Mark bezogen werden.

Ein Prachtwerk der edelſten Art, durch literariſchen Wert, künſtleriſchen Schmuck und den Glanz der Ausſtattung eine der großartigſten Leiſtungen des deutſchen Büchermarktes. Ein koſtbarer Schatz von bleibendem Wert, Belehrung und Genuſs ſpendend, würdig des Ehrenplatzes in der Bücherei einer jeden feingebildeten, kunſtſinnigen Familie, zugleich eines der ſchönſten und reichſten Feſtgeſchenke.

PALÄSTINA
IN BILD UND WORT.
NEBST DER SINAIHALBINSEL UND DEM LANDE GOSEN.

NACH DEM ENGLISCHEN HERAUSGEGEBEN

VON

GEORG EBERS UND HERMANN GUTHE.

Mit 39 Stahlstichen, mehr als 500 Holzschnitt-Illustrationen, zwei Karten und einem Plan von Jerusalem.

Zwei Bände gross Folio. Preis in glänzendem Einband mit reicher Pressung 115 Mark

Das Werk kann auch nach und nach in 56 Lieferungen à M. 1.50 bezogen werden.

Dieſes groſse und herrliche Werk eignet ſich nicht nur zur **koſtbarſten Feſtgabe** für Lehrer, Prediger und alle jene, welche ihr Beruf nach der Geſchichte der heiligen Orte hinlenkt, ſondern es bildet in ſeinem ſtilvollen Prachteinband auch ein wertvolles **Weihegeſchenk** für die verſchiedenſten Situationen des Lebens. Ein unermeſslicher Reichtum von ſelbſtgeſchauten Bildern, ſelbſterlebten Eindrücken, von hiſtoriſchen, heils- und kulturgeſchichtlichen Darſtellungen aus allen Epochen der denkwürdigen Geſchichte des Heiligen Landes breitet ſich hier vor unſeren Augen aus.

Romane von Georg Ebers.

Uarda.

Roman aus dem alten Aegypten.

Elfte, neu durchgesehene Auflage.

3 Bände. Preis elegant geheftet M. 12. —;
in Original-Einband M. 15. —

HOMO SUM.

Roman.

Zwölfte Auflage.

Preis elegant geheftet M. 6. —; in Original-
Einband M. 7. —

Eine
ägyptische Königstochter.

Historischer Roman.

Zwölfte Auflage.

3 Bände. Preis elegant geheftet M. 12. —;
in Original-Einband M. 15. —

Die
Frau Bürgemeisterin.

Roman.

Dreizehnte Auflage.

Preis elegant geheftet M. 6. —; in Original-
Einband M. 7. —

Die Schwestern.

Roman.

Fünfzehnte Auflage.

Preis elegant geheftet M. 6. —; in Original-
Einband M. 7. —

Ein Wort.

Roman.

Elfte durchgesehene Auflage.

Preis elegant geheftet M. 6. —; in Original-
Einband M. 7. —

Der Kaiser.

Roman.

Zehnte Auflage.

2 Bände. Preis elegant geheftet M. 10. —;
in Original-Einband M. 12. —

Serapis.

Historischer Roman.

Neunte Auflage.

Preis elegant geheftet M. 6. —; in Original-
Einband M. 7. —

Eine Frage.

Idyll.

Mit einem Titelbild in Lichtdruck.

Vierte Auflage.

Preis elegant geheftet M. 3, 50; in Original-Einband mit Goldschnitt M. 5. —

672

Druck:
Customized Business Services GmbH
im Auftrag der KNV-Gruppe
Ferdinand-Jühlke-Str. 7
99095 Erfurt